RÉFLEXIONS
ET
MENUS PROPOS
D'UN PEINTRE GENEVOIS
OU
ESSAI SUR LE BEAU DANS LES ARTS

PAR R. TÖPFFER

PRÉCÉDÉS

d'une Notice sur la Vie et les Ouvrages de l'Auteur

PAR ALBERT AUBERT

PARIS

LIBRAIRIE DE L. HACHETTE ET Cie

RUE PIERRE-SARRAZIN, N° 14

1858

RÉFLEXIONS
ET
MENUS PROPOS

D'UN PEINTRE GENEVOIS

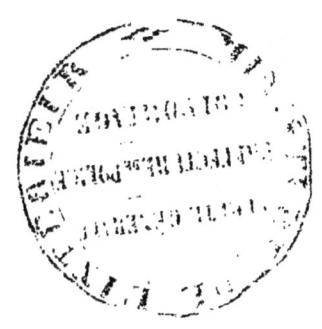

TYPOGRAPHIE DE CH. LAHURE
Imprimeur du Sénat et de la Cour de Cassation
rue de Vaugirard, 9

RÉFLEXIONS
ET
MENUS PROPOS
D'UN PEINTRE GENEVOIS
OU
ESSAI SUR LE BEAU DANS LES ARTS
PAR R. TÖPFFER

PRÉCÉDÉS

d'une Notice sur la Vie et les Ouvrages de l'Auteur

PAR ALBERT AUBERT

PARIS
LIBRAIRIE DE L. HACHETTE ET Cie
RUE PIERRE-SARRAZIN, N° 14
—
1858
Droit de traduction réservé

NOTICE

SUR LA VIE ET LES OUVRAGES

DE

RODOLPHE TOPFFER.

Topffer n'aimait ni les biographies ni les portraits : tout cela est faux, disait-il, faux comme une épitaphe; biographes et peintres composent une figure à plaisir, sur un modèle qu'ils se sont eux-mêmes forgé, choisissant certains traits de la réalité, omettant certains autres, selon la tournure de l'esprit de chacun et la pente de ses inclinations naturelles. Nous devons donc à sa mémoire, pour ainsi dire, de lui épargner une semblable peinture, et de ne point chercher l'écrivain hors de ses livres, l'artiste hors de ses dessins, où il est tout entier d'ailleurs, où il vit et respire encore, cœur honnête et tendre, esprit délicat et enjoué, talent naïf et en même temps raffiné, sans qu'on y prenne garde.

Puis le biographe pourrait-il rien ici? sur quels faits, sur quels événements s'exercerait-il? Une vie simple et pure, paisi-

blement remplie par de douces affections et d'agréables soins, partagée entre des devoirs sérieux et modestes et des plaisirs innocents, une vie passée tout entière au sein de la famille, calme comme les beaux lieux où elle s'écoula, aimable et riante comme cet heureux pays au bord du lac, au pied des monts ; y a-t-il là matière pour un récit ou simplement pour un portrait?... Fils d'un peintre de mérite, artiste lui-même de naissance et par droit d'héritage, Topffer avait d'avance sa voie toute tracée ; il y marchait ardemment, avec bon espoir, et Genève, sa patrie, aurait compté dans la même famille un autre peintre éminent, si une cruelle infirmité de la vue n'eût forcé le jeune artiste à briser ses pinceaux, au moment même où il les essayait. L'art lui était donc interdit, l'art pour lequel il voulait vivre! Heureusement il était dans cet âge où l'âme trouve en elle-même des consolations aux plus grandes douleurs, parce que son trésor d'espérances est encore tout entier. A défaut de la peinture, l'étude lui restait, l'étude et la vie, le travail et la *flânerie*, excellents apprentissages aussi sûrs l'un que l'autre, et qui se doivent achever réciproquement. « L'homme, dit-il lui-même avec charme, l'homme qui ne connaît pas la flânerie est un automate qui chemine de la vie à la mort, comme une machine à vapeur de Liverpool à Manchester.... Un été entier passé dans cet état de flânerie ne me paraît pas de trop dans une éducation soignée. Il est probable même qu'un été ne suffirait point à faire un grand homme : Socrate flâna des années, Rousseau jusqu'à quarante ans, La Fontaine toute sa vie.... Et quelle charmante manière de travailler que cette manière de perdre son temps ! »

Flânant ou travaillant ainsi, sans doute il ne s'ignorait point lui-même, il sentait bien en lui le germe de ce qu'il devait être; mais il n'avait nulle impatience; son génie familier était modeste, sans ambition pour le présent, et se contentait d'une douce espérance : « Que dire, écrivait un jour Topffer, de ces poëtes imberbes qui chantent à cet âge où, s'ils étaient vraiment poëtes, ils n'auraient pas trop de tout leur être pour sentir,

pour s'enivrer en silence de ces parfums que plus tard seulement ils sauront répandre dans leurs vers? Il y a des mathématiciens précoces, des poëtes, non.... » Il vivait, il étudiait, il sentait, ne voulant pas devancer son heure, sûr que les fruits mûriraient en leur temps, et que l'été tiendrait toutes les promesses de la première saison. Voué aux fonctions sérieuses de l'enseignement, vivant avec ses élèves comme s'il n'avait fait qu'agrandir le cercle de sa famille, tous les ans, aux vacances, il menait sa jeune troupe visiter les montagnes et les lacs ; excursions paternelles, où les fatigues mêmes étaient des plaisirs, parce qu'on les ressentait en commun; pèlerinages charmants, marqués par de pittoresques accidents et de riants épisodes ! Au retour, dans les longues soirées d'hiver, le maître prenait son crayon ou sa plume pour retracer les impressions des voyages de l'été; il jetait sur le papier de spirituelles et risibles images, pour égayer le loisir de ceux qui l'entouraient, pour épancher sa veine d'artiste : M. Vieux-Blois, M. Jabot, M. Crépin, M. Cryptogame.... tout le monde les connaît aujourd'hui, et les divertissements du coin du feu sont devenus ceux du public. En même temps le dessinateur humoriste se sentait l'envie de parler un peu sur cet art qu'il entendait si bien, cet art qu'il avait dû quitter, mais dont il avait gardé l'amour et la science. De petits morceaux sur la peinture et le dessin se produisaient discrètement dans les recueils de Genève; le connaisseur s'y montrait sans affectation ni vanterie; l'homme d'esprit, l'écrivain original, ne s'y effaçait point derrière le critique; la fantaisie, la sensibilité, la gaieté d'humeur, y faisaient à chaque page de vives échappées.

Comment la réputation vint-elle frapper à cette porte si modeste? comment le succès arriva-t-il à celui qui n'y songeait même pas, et dont le vœu était de réussir auprès de ceux qu'il aimait? Le talent semble avoir son parfum qui le trahit, sa lueur qui le dénonce : il a beau se dérober, tôt ou tard il se voit surpris au plus secret de sa retraite et de sa modestie. Un jour, Goëthe, par hasard, trouva un des albums de Topffer; il s'en

divertit de bon cœur, et voulut voir les autres. Un autre jour, Xavier de Maistre eut occasion de lire un petit traité à la fois sentimental et critique que Topffer avait composé sur le lavis à l'encre de Chine : la lecture lui plut ; il envoya de Naples à l'auteur une belle plaque d'encre de Chine avec une lettre sincèrement flatteuse. Quelques années plus tard, le même Xavier de Maistre produisait dans les lettres parisiennes les *Nouvelles* de Topffer, accueillies aussitôt par le succès. L'auteur du *Voyage autour de ma chambre* avait eu le bonheur de trouver lui-même son héritier littéraire, et de le faire accepter comme tel.

Il faut avoir lu ces charmants récits : *le Presbytère, la Bibliothèque de mon oncle, l'Héritage, la Peur*, etc. : cela ne s'analyse pas, et, pour le bien apprécier, on doit y regarder soi-même et du plus près. Les ressemblances peut-être ne sont pas difficiles à trouver et à indiquer : on a bientôt nommé l'auteur de *Tristram Shandy* et ses imitateurs. « Les pensées, disait Sterne, les pensées sont dans l'air, atomes ronds et crochus, errant au milieu du vide ; je marche le nez levé, et j'intercepte les idées au passage. Plus d'une, j'en suis sûr, est ainsi entrée dans mon esprit, qui était destinée au cerveau d'autrui.... » Topffer aussi, lui, prend les idées au vol, sans se soucier si l'une ressemble à l'autre, si telle idée ne s'en allait pas chez son voisin plutôt que chez lui-même. Son esprit bat les champs et les buissons, et son discours suit un peu l'aventure de son esprit. « A quoi songerais-je ? à toutes sortes de choses, petites, grandes, indifférentes ou charmantes à mon cœur.... Et si, au milieu de ma course, je venais à heurter quelque idée, je la suivais où elle voulait me conduire, si bien que du bout de l'Océan je rebroussais subitement jusque sur le pré voisin ou sur la manche de mon habit.... » Bref, dans la plupart de ses petits récits, la digression forme le fond même du sujet, comme dans les livres de Sterne; tout y est épisodes, incidents, hors-d'œuvre, parenthèses, etc. Joignez à cette façon de propos interrompus une nuance très-prononcée d'*humour*, beaucoup de fantaisie, quel-

que peu d'excentricité et certaine dose de philosophie sentimentale, vous aurez un conte à la manière d'Yorick et de Xavier de Maistre, une heureuse imitation de ce genre qui fait le désespoir et la confusion des imitateurs.

Mais, après avoir signalé ces traits principaux du talent de l'écrivain, il faudra en emprunter d'autres à Jean-Jacques, à Bernardin de Saint-Pierre, à nos modernes même, pour achever la peinture. Et encore ne sera-t-elle pas complète, parce qu'un esprit vraiment original épuise toutes les comparaisons, et ne ressemble bien en réalité qu'à lui-même ; il y aura toujours un côté par où il s'éloignera de ceux dont il paraît le plus voisin, toujours une différence essentielle entre eux et lui ; cette différence, ce sera simplement son propre talent, son inspiration singulière et personnelle.

Le fond du talent de Topffer est une sensibilité douce et vraie, qui vient d'une âme bien faite, d'affections bien réglées, de mœurs pures et honnêtes : ce n'est pas l'ardente émotion du cœur de Jean-Jacques, l'exaltation passionnée du désir, la fièvre de la tendresse ; ce n'est pas non plus cette sentimentalité quelque peu raffinée et précieuse de Xavier de Maistre, cette philosophie romanesque du cœur, où il entre tant d'esprit et un si agréable apprêt : non, il ne faut chercher dans les livres de Topffer que l'émotion naïve, que les simples mouvements de l'âme qui ne sait pas encore subtiliser ses joies ni ses peines, et n'irrite point sa propre sensibilité. Vous reconnaissez d'abord l'heureuse influence du milieu où vivait l'auteur : une société libre et paisible, jouissant de tous les biens du monde civilisé, mais conservant encore quelque chose de l'ancienne innocence, mais retenant, sous la loi des conventions, je ne sais quelle candeur de la vie de nature. L'air est si lumineux et si pur en ces beaux lieux, les spectacles naturels y sont si magnifiques et si voisins des regards de l'homme, la solitude y est si imposante et si proche de la foule ! Il semble que les cœurs subissent cette influence sereine des eaux et des monts ; il semble que les passions se pacifient dans ce calme auguste de la na-

ture, que les pensées s'élèvent et s'épurent, que les mœurs prennent une gravité douce, que la vie entière se tempère et se recueille sans mollesse, sans inertie, en face de ces sublimes aspects incessamment présents aux yeux et aux esprits. L'écrivain n'a eu qu'à consulter son cœur pour y trouver empreintes la fraîche poésie, la grâce sérieuse et pure de sa patrie, de sa patrie niaisement défigurée par nos berquinades françaises ; il s'est fait avec bonheur, parmi les siens, l'interprète des communes pensées, des sentiments en quelque sorte publics, et ainsi, sans même y songer, il a donné à ses écrits ce charme précieux et si envié de l'originalité. Dans le talent de Topffer, Genève et la Suisse se doivent reconnaître : il est le vrai fils de cette société deux fois heureuse, la première des temps modernes qui pût jouir des fruits de la liberté, et celle aussi où la nature a le mieux conservé son empire et ses droits. De là, par un rare mélange, toutes les grâces exquises et savantes de l'esprit unies à la simplicité, à la naïveté du cœur, de là une littérature à la fois raffinée et sincère, mûre par la pensée et encore jeune de cœur. On y trouve les procédés de l'art, et souvent les plus délicats, ceux qui servent à cacher l'art même ; l'inspiration au contraire y semble toute primitive : point de vaines recherches, point de laborieux efforts, nul goût pour les surprises, nul penchant aux excès ; l'artiste s'en va puiser aux sources les plus connues, les plus humbles, et d'une quasi-banalité, qu'ici nous dédaignerions, il fait sortir une œuvre originale : nous le voyons habilement achever son édifice, dont la première pierre même semblait lui manquer. Telles sont les ressources merveilleuses de la simplicité, de l'ingénuité : l'art prétentieux est bien vite à bout de lui-même ; l'art simple ne se lasse ni ne s'épuise.

In tenui labor, c'était l'épigraphe que Charles Nodier avait choisie pour ses œuvres ; c'est aussi celle qui conviendrait aux livres de Topffer. L'écrivain se souvenait de sa première vocation ; il peignait avant d'écrire, et, pour peindre, il étudiait la nature à la loupe dans ses détails les plus minutieux, les plus

imperceptibles : son observation patiente s'attachait aux infiniment petits ; il faisait toutes ces fines et charmantes découvertes que Bernardin de Saint-Pierre a faites un jour sur sa feuille de fraisier. Lorsqu'il quitta le pinceau pour la plume, sa curiosité resta la même, la vue de son esprit fut perçante comme avait été celle de ses yeux, il étudia le cœur humain d'aussi près qu'il avait étudié les objets de la nature, il fut peintre de mœurs de la même façon que Calame et Diday, ses illustres concitoyens, étaient peintres de paysages : à ceux-ci une touffe d'herbe suffirait presque pour faire tout un tableau ; à Topffer il ne fallut que deux ou trois mouvements du cœur pour composer tout un conte, toute une histoire. Analyser et décrire, c'étaient les deux plaisirs de sa plume ; et plus l'analyse était fine et subtile, plus la description ténue et minutieuse, plus aussi semblait-il y mettre de complaisance. Vous souvenez-vous, par exemple, de cette jolie page philosophique et descriptive sur le hanneton ? L'écolier, captif devant son terrible thème, a laissé sa fenêtre ouverte pour donner libre passage aux distractions du grand air : un hanneton s'élance étourdiment du dehors et vient tout frémissant s'abattre juste sur la plume laborieuse de l'enfant. « Mon hanneton s'était accroché aux barbes de ma plume, et je l'y laissai reprendre ses sens, tandis que j'écrivais une ligne. » Mais le thème est bientôt oublié : il faut regarder de près l'insecte, considérer curieusement ses allures, ses façons de se mouvoir ; puis la philosophie se mêle à l'observation : le hanneton est l'ami de l'homme, l'ami des enfants surtout ; l'homme a civilisé le hanneton, il lui a donné des facultés qu'il n'avait pas, celles entre autres de monter la garde avec une paille en guise de hallebarde, ou de tirer de petits carrosses en papier. Bref, de réflexions en réflexions, nous arrivons tout droit à cette sage et solide conclusion, que n'avait pas prévue Buffon : « Le hanneton est la plus noble conquête de l'homme. » Une finesse charmante de détails, une suite de riens précieux, formant en somme la miniature la plus aimable. Le travail de l'auteur ressemble ici à celui du lapidaire ; l'on dirait qu'à l'exemple

de certain historien [1], qui avait aussi un renom de perspicacité, il allume sa bougie en plein midi, pour suivre de plus près, sur le papier, le fil imperceptible de ses idées.... Appelons-le, si vous voulez, un grand écrivain de petites choses, au rebours de la plupart qui n'ont d'autre qualité que leur prétention, et peuvent être nommés, dans leurs essais ambitieux, de petits écrivains de grandes choses.

Ce qui ajoute, d'ailleurs, un prix singulier à la finesse du conteur génevois, c'est, avec cette sensibilité si vraie et si ingénue que nous avons louée déjà, c'est l'honnêteté de cœur dont tous ses récits sont animés, et que tempère doucement une franche et naïve gaieté. Il est bien peu de livres en vérité où l'inspiration morale soit aussi vive, où le culte du devoir soit professé avec autant de fermeté, où la voix du juste et de l'honnête ait ces naturels et sincères accents qui ne peuvent partir que d'une belle âme, uniquement tournée vers le bien. On sent que l'écrivain ne s'est point efforcé, qu'il n'a pas emprunté du dehors ces règles excellentes de conduite, ces principes de probité et de sincérité; ce sont ses propres mœurs réellement qui se peignent dans ses écrits: aussi la sévérité paraît-elle aimable sous sa plume, et lors même qu'il dessine un caractère rigoureux, qu'il prêche une morale presque voisine de la dureté, comme celle du Chantre dans *le Presbytère*, ses préceptes ne déplaisent pas à notre faiblesse; ils gardent une certaine onction touchante, une certaine grâce de charité; si sévères qu'ils soient, ils sont doux et cléments encore, parce qu'assurément ils viennent du cœur.

Puis, comme nous disions, toute cette moralité qui domine le récit est tempérée avec bonheur par une gaieté douce, aimable, innocente. La gaieté de Topffer n'est pas seulement l'*humour* de Sterne et de de Maistre, c'est aussi un enjouement naturel de l'esprit, une sorte de satisfaction du cœur, qui naît d'une vie heureuse et pure, qui est produite par le sentiment

[1] Mézeray.

des devoirs accomplis et l'amour de ces mêmes devoirs. Cette gaieté est sans grands éclats ; elle manque peut-être de traits et surtout de pointes ; elle ne cherche pas les mots plaisants et n'a nul besoin d'images grotesques ; elle sourit enfin plutôt qu'elle ne rit ; elle produit dans l'esprit du lecteur une impression de contentement et d'agrément plutôt qu'elle ne rend joyeux ; elle plaît plutôt qu'elle ne divertit bien vivement. J'insiste à dessein sur ce caractère de la gaieté de Topffer : les sociétés et les littératures se peuvent apprécier aisément d'après leur genre de gaieté ; et toutes les époques de l'esprit français, par exemple, ne se marqueraient-elles pas dans la succession de nos écrivains ou poëtes comiques : Rabelais, Régnier, Molière, Beaumarchais?... La gaieté de Topffer ne ressemble point à celle d'aucun de nos écrivains d'aujourd'hui ; elle est originale comme son esprit et son talent, et nous paraît de même porter l'empreinte de la société où il est né, des mœurs qui furent les siennes, des lieux aussi où s'est écoulée son existence. Chez nous, le comique n'a pas cette innocence ; les plumes plaisantes ne sont pas sans quelque malice ; au fond de toute gaieté se trouve bien le petit grain ou de satire ou de scepticisme. Topffer, au contraire, est gai et ne cesse jamais d'être bienveillant ; lors même qu'il se moque, il a soin que sa moquerie ne soit pas offensante ; le plus souvent, ses tableaux sont enjoués sans que personne y soit tourné en dérision. Surtout vous ne trouverez point chez lui une chose sérieuse sacrifiée au désir de faire rire, un principe honorable raillé et moqué : s'il prête quelquefois des ridicules à la vertu (hélas ! en est-elle toujours exempte?), il a l'art de rendre ces ridicules aimables et presque dignes de respect, en montrant comme ils se concilient bien avec les heureuses qualités qui les sauvent et les rachètent.

Une seule fois, dans la première partie d'un conte, charmant d'ailleurs, *l'Héritage de mon Oncle*, Topffer a essayé d'une gaieté qui n'est plus ni la sienne, ni celle des mœurs de son pays, mais qui appartient plutôt à cette sorte d'esprit, anglais ou français, si usé aujourd'hui, et qu'on a appelé, je crois, byro-

nien : l'humeur bizarre d'un cerveau fatigué de penser, le dégoût d'un cœur qui a abusé de soi-même, l'ironie hautaine et fastidieuse de Lara, de Fantasio et des autres incompris ou blasés, contempteurs du monde entier et douteurs implacables. Topffer perdait de son originalité en se tournant vers ce genre, qui, depuis longtemps déjà dépourvu de nouveauté, jurait encore avec son propre talent. « Rien ne me paraît long comme les journées, dit son sceptique de vingt-quatre ans ; les nouveautés, j'en ai tant lu que rien ne me paraît si peu nouveau.... Je ne sache pas d'ennui, pas de torpeur physique ou morale qui résiste à une démangeaison.... Quand ma conscience parle, je crois lui voir un habit noir, un air magistral, des lunettes sur le nez. Elle me paraît pérorer d'habitude, faire son métier, gagner son salaire, etc., etc. » Vous avez là un échantillon des railleries de ce précieux adolescent qui se vante d'avoir tout épuisé à l'âge où les autres ont tout encore à goûter. Aussi le conte dans lequel figure le personnage serait-il infiniment maussade, si l'auteur, par une heureuse inconséquence, ne revenait à son goût naturel en démentant lui-même ce triste caractère. Une émotion inattendue, une affection non encore éprouvée, changent tout à coup le sceptique en un croyant parfait, remplissent ce vide étrange de son existence, et font pour toujours expirer sur ses lèvres sa moquerie familière.

Cette tentative de Topffer dans un genre déplaisant, banal, antipathique enfin à sa nature, peut être considérée comme une des traces, très-rares heureusement, que l'esprit de province a laissées dans ses écrits. Hors Paris, disons-nous volontiers, il n'y a plus ni talent ni style ; les lettres françaises ne nous paraissent être viables que dans l'atmosphère parisienne, et les vers et la prose sont dédaignés d'avance, qui auront un goût quelconque de terroir. Genève a beau être une autre patrie, elle parle, elle écrit la même langue que nous, et, à ce titre, elle compte comme un de nos départements littéraires. Ce n'est donc pas un mince éloge que nous accordions à Topffer lorsque nous disions de lui qu'il avait su, restant Génevois, être dans

notre langue un esprit original, neuf, ne relevant que de lui-
même, autrement un écrivain que Paris estimerait parmi ses
meilleurs, et dont il avouerait volontiers l'esprit, le goût et le
style. Mais il ne serait pas juste de prétendre que la province,
puisque province il y a, ait perdu tous ses droits sur lui : nous
venons de voir une preuve de l'empire exercé par elle sur le
talent de Topffer, sans qu'il s'en doutât et malgré lui certaine-
ment. Dans ses écrits quotidiens, nous trouverions d'autres
vestiges de cette même influence, et la collaboration de Topffer
aux journaux et revues de Genève nous offrirait plus d'un ar-
ticle où l'écrivain semble attardé dans certaines opinions qui
n'ont plus cours par ici, possédé de certains préjugés tombés
dans le décri, quelquefois même, pour tout dire, aigri par cette
secrète mauvaise humeur dont la province ne se défend pas
vis-à-vis des choses et des œuvres purement parisiennes. *De
la mauvaise presse considérée comme excellente;* c'est là le titre
d'un de ces articles dont nous parlons : Topffer y fait durement
le procès à la presse, répète les vieilles accusations lancées
depuis des siècles contre ceux qu'il appelle les hommes de ga-
zette, méconnaît les services que la presse a rendus et rend
encore à la cause de la liberté et à celle de l'art. Ailleurs, c'est
le progrès même qu'il attaque : « Le progrès et le choléra, dit-
il, deux fléaux inconnus des anciens. » Il ne peut pas entendre
parler des merveilles nouvelles de l'industrie, car l'industrie,
selon lui, a enlaidi la nature et *machinisé* l'homme : enfin il
affecte de regretter les rois « comme forts consommateurs. »
Ses boutades contre la littérature contemporaine ne sont pas
beaucoup plus heureuses, j'allais dire de beaucoup meilleur
goût : à l'entendre, « la boue a remplacé les eaux vives; » les
lettres du jour exhalent *d'infectes vapeurs,* etc., etc. Tout le
mal, et pas un mot pour le bien; toutes les vilenies étalées à
plaisir, sans une seule mention des œuvres éminentes. Mais
aussi ce serait une grande injustice que d'aller chercher l'écri-
vain dans ces pages éphémères, écrites pour le moment et sous
les influences locales : son vrai talent, son inspiration originale,

se trouvent dans ses lives, composés pour lui-même, c'est-à-dire pour nous tous aussi bien que pour Genève; et nous devons le regarder là plutôt, si nous voulons avoir une fidèle image de cet esprit si pur, si délicat et si aimable.

Quant au style de Topffer, et pour le louer en particulier, il nous faudrait la plupart des éloges que nous avons déjà donnés à son talent. On le sait, le style, c'est l'homme ; chacun écrit comme il pense, comme il sent ; le style est un miroir où se reflètent fidèlement la pensée et le cœur. Aussi ne dirions-nous rien que nous n'ayons déjà dit, si nous essayions de louer la simplicité, la netteté, et en quelque sorte la limpidité du style de Topffer : le tour est naïf comme l'idée, la phrase abondante comme le sentiment, l'expression grave ou ingénue, pittoresque ou sévère, selon l'impression, selon la pensée qui l'a dictée. Peut-être, tout au plus, pourrait-on relever dans ce style quelques abus, je ne dirai pas quelque recherche, de bonhomie, et un peu trop de familiarité parfois. Ce dernier défaut, s'il existe, vient des qualités mêmes du style de Topffer, l'extrême facilité, l'aisance parfaite, la vivacité spontanée. Qu'on ne se trompe pas d'ailleurs à l'apparence : sous ces dehors si faciles et si naturels se cache une langue plus savante qu'on ne croirait d'abord. Topffer, avant d'écrire, avait étudié avec complaisance nos vieux auteurs, s'était pénétré de leur idiome, et son premier essai, publié dans une revue de Genève, fut un pastiche de la la langue de Montaigne et d'Amyot. Plus tard, il se défit de ce goût pour le vieux français, de ce goût qu'avait aussi Paul Louis Courrier; mais il reste bien dans son style quelque trace de sa première inclination; vous voyez de loin en loin se trahir chez lui ou un mot ou un tour du temps jadis, rajeunis avec plus ou moins de bonheur, et vous diriez souvent qu'il a pensé sa phrase en vieux français avant de l'écrire, ou mieux de la décalquer, en une langue plus moderne. De là ce singulier parfum de simplicité et de naïveté. Mais on ne doit pas non plus s'exagérer cette influence de l'ancien idiome sur le style de Topffer, et c'est, à notre sens, une erreur (certains y sont tombés), que

de prendre les incorrections de ce style pour autant d'archaïsmes commis à dessein. Les quelques taches qui déparent le style de Topffer viennent visiblement de l'idiome provincial, dont l'habitude a fait comme une surprise à la plume exercée de l'écrivain, et presque toutes ces fautes sont les étrangetés ou les incorrections particulières à ce style qu'on a nommé le style *réfugié,* le style des protestants français réfugiés en Hollande ou en Suisse après l'édit de Nantes, et dont la langue avait bientôt reçu l'atteinte de l'élément étranger....

Telles sont les rares qualités de cet écrivain, homme de bien, dont la perte doit être vivement déplorée par les lettres. Il venait d'entrer dans la maturité de son talent lorsque la mort l'a frappé : le deuil de sa patrie tout entière a honoré sa sépulture; et la France, qui avait appris à estimer en lui l'homme autant que l'écrivain, s'est associée à ses regrets unanimes. Les livres qu'il nous avait déjà donnés nous faisaient espérer encore une longue suite de charmants récits, de spirituelles esquisses; sa fin prématurée est venue briser ces heureuses espérances qu'il eût assurément réalisées, dépassées même.... Rappelez-vous son œuvre dernière, publiée peu de temps avant sa mort, cette simple et touchante histoire de *Rosa et Gertrude,* ce doux roman, cette élégie pleine de grâce et de pitié, qui se fonde uniquement sur la tendre amitié de deux jeunes filles innocentes, sur le malheur de l'une d'elles, odieusement abusée, sur la charité évangélique d'un bon vieux pasteur, appui tutélaire des deux pauvres amies et narrateur ingénu de leur histoire, où luimême il fut mêlé. Ce livre n'est-il pas le plus parfait entre tous ceux de l'auteur? N'offre-t-il pas l'expression la plus pure et la plus vive de son talent, qui semblait destiné, comme celui des maîtres, à toujours se surpasser lui-même? Ici, Topffer avait abandonné la forme humoristique, où il excellait pourtant, et il renouvelait l'essai, déjà tenté par lui avec bonheur dans *le Presbytère,* d'un récit sérieux et suivi. Les lecteurs ne devaient rien perdre à ce changement, mais y gagner plutôt : l'inspiration de l'écrivain était plus soutenue, son style plus

serré et mieux nourri; surtout son exquise sensibilité y avait plus d'élan, plus de force attendrissante.... Oui, ce roman de *Rosa et Gertrude* mérite une place à côté des modèles, et le suffrage du public la lui a déjà donnée. Quel doux repos pour notre imagination, lasse de nos terribles inventeurs littéraires! quel doux repos que la lecture de ce petit livre modeste, candide et charmant! L'extrême simplicité de la composition n'en exclut pas l'art, mais on ne le sent pas; tout est si naturel, si ingénu, qu'on ne prend pas garde à l'habileté avec laquelle l'auteur a su faire croître l'émotion douce de son récit jusqu'aux derniers moments de Rosa, et la soutenir ensuite jusqu'à la dernière page. Il y a des scènes parfaitement gracieuses, d'autres d'un véritable intérêt dramatique : le tableau des derniers instants de Rosa est comparable aux peintures des meilleurs maîtres dans cet art si difficile de toucher le cœur en l'élevant, de faire couler nos larmes en les adoucissant. Toute cette histoire enfin exhale une bonne et fraîche odeur d'innocence qui pénètre jusqu'à l'âme; elle est empreinte d'une nuance voilée de mélancolie où le lecteur croit sentir la tristesse de l'auteur même, qui se voyait mourir aussi, lui, mourir sous les yeux d'une famille chérie, dans la force de son âge et de son talent, au moment où il commençait à jouir de l'honneur de son nom, si justement devenu célèbre....

Mais, tandis que la vivacité de nos regrets nous attachait à ce roman de *Rosa et Gertrude*, comme à la dernière œuvre qui dût porter le nom de Topffer, voici qu'on nous annonce deux autres volumes, précieux legs trouvé dans les papiers du *peintre génevois*, comme il aimait à s'appeler, deux volumes faits à plaisir, à loisir, sur un thème favori, et à la composition desquels il n'a pas mis moins de *douze ans* de méditations, d'études et de soins: c'est lui-même qui nous le dit; c'est lui-même qui, sentant sa fin approcher, nous à recommandé ce livre, comme son préféré, comme le fruit le plus mûr de sa pensée, comme son testament littéraire. Pourtant l'œuvre n'est pas entièrement achevée; sur huit livres qu'elle devait avoir, l'auteur

n'a eu le temps que d'en écrire sept. Le huitième, tout prêt dans sa pensée, et dont le plan était tracé d'avance par les livres précédents, le huitième nous manque. Nous retrouvons bien dans le reste de l'ouvrage les éléments théoriques de cette dernière partie; l'irréparable perte, ce sont les développements, les à-propos, les digressions, autrement l'esprit, la sensibilité, le style de Topffer, qui savait donner tant de prix à des riens. Ainsi, l'ouvrage philosophique est complet; mais nous avons à regretter un brillant chapitre de fantaisie familière et poétique. Voici l'histoire de ces deux volumes.

Dans l'examen rapide des ouvrages de Topffer, nous avons mentionné un petit traité sur *le lavis à l'encre de Chine*, pages charmantes d'esprit et de sentiment, où l'écrivain semblait se jouer de son aride matière, à la façon de Sterne et de Xavier de Maistre. Nous avons dit aussi que Topffer dut à ce petit traité son premier, peut-être son plus doux succès. L'auteur du *Voyage autour de ma chambre* fut charmé d'une imitation si heureuse, si originale, de sa propre manière; il écrivit au *peintre genevois* pour le féliciter, et se porta dès lors le parrain de cette réputation naissante que lui-même il devait achever un jour. Topffer, dont le cœur gardait une douce reconnaissance aux objets familiers qui l'entouraient, serviteurs inanimés de ses plaisirs ou de ses travaux, Topffer, qui exprimait avec tant de grâce ses remercîments à son fidèle bâton de voyage, à son vieux morceau d'encre de Chine (chapitre VIII, *De mon bâton d'encre de Chine*), Topffer ne pouvait pas être ingrat envers le livre auquel il était si redevable. A coup sûr, ce petit traité demandait qu'on se souvînt de lui aux jours du succès, et l'auteur ne pouvait mieux lui payer ce qu'il lui devait qu'en élevant le cher opuscule à l'imposante proportion d'un ouvrage complet; deux volumes, ni plus ni moins, studieusement élaborés, écrits avec un zèle où le cœur mettait du sien.

Dès l'origine, d'ailleurs, Topffer avait rêvé ce grand œuvre, dont l'heureux petit traité formerait comme le vestibule. Lorsqu'il eut terminé les premières pages, il écrivit en tête de son

manuscrit : « Je fais un traité du lavis à l'encre de Chine. Ceci en est le premier livre. Il était fini quand je me suis aperçu qu'il n'y est question ni de lavis ni d'encre de Chine. Mais je ne puis manquer d'en parler dans les livres qui vont suivre. En attendant, je dépose celui-ci dans mes *menus propos* : c'est le coffre où je jette toutes mes paperasses. De là, il ira plus tard rejoindre ses frères, à moins que ceux-ci ne viennent l'y joindre.... »

Les frères se faisant trop attendre, l'aîné s'élança tout seul à la lumière, et avec assez de succès pour qu'on ne lui reprochât pas son impatience. Les autres livres eussent pu le suivre, un par un, à courts intervalles; mais l'auteur, maintenant, fermait avec rigueur le coffre des *menus propos*; il ne voulait plus rien en laisser sortir que l'œuvre entière ne fût achevée. Et n'allez pas trop vous fier à cette promesse, sincèrement faite sans doute, que la suite du livre nous donnerait un traité complet sur le lavis à l'encre de Chine. Topffer avait la meilleure envie de se renfermer dans son sujet. Par malheur, il n'en voyait pas d'abord les limites véritables. A mesure qu'il méditait, un horizon plus vaste s'ouvrait aux regards de sa pensée; une pente naturelle l'entraînait loin des bornes qu'il s'était prescrites. Du lavis à la peinture, de la peinture à l'art tout entier, la distance n'existait pas : l'idée vous conduisait de son propre mouvement, on n'avait qu'à la suivre. Puis, quel attrait pour le cœur, pour l'esprit de Topffer! Le *peintre génevois*, si désolé, nous l'avons vu, de ne pouvoir écouter sa vocation, pensant toujours, malgré les consolations du bâton d'encre de Chine, pensant toujours avec regret à cet art de la peinture pour lequel il était né, mais qu'une nécessité cruelle lui avait interdit, devait chercher au moins le plaisir de la théorie, quand celui de la pratique lui était refusé. S'il ne pouvait peindre, il donnait à la peinture la meilleure place dans sa pensée, il restait artiste par le cœur, par l'intelligence, il flattait son amour malheureux en méditant, en écrivant sur l'art, en faisant voir qu'il concevait mieux et plus artistement que les autres n'exécutaient, en atteignant

enfin avec l'esprit l'idéal dont si peu de pinceaux savent saisir et fixer les traits divins.

Ainsi c'était pour lui une véritable affaire de sentiment. On peut dire qu'il obéissait à son cœur en écrivant ce livre, et qu'avec un sujet de pure esthétique il allait, chose étrange, créer une œuvre de sympathie. *Réflexions et menus propos d'un peintre génevois*, voilà le titre, la modestie et la bonhomie même. L'auteur prend son petit traité du lavis à l'encre de Chine comme point de départ. Sous prétexte de montrer que « le lavis est un art, et non un procédé, » il commence à faire une rude guerre à l'imitation, que les gens à courte vue regardent comme la fin de tous les arts; il prouve clairement que le véritable artiste n'imite la nature qu'en la transformant, et que l'imitation ne peut jamais être le but, mais la condition et le moyen. Puis il s'élève peu à peu aux lois générales de l'art plastique. Après avoir passé en revue les diverses parties de l'exécution, le dessin, le relief, la couleur, il se demande où doit tendre l'artiste qui est parvenu à acquérir cette science complexe du dessin des lignes, du jeu de la lumière et de l'intensité des tons. Quel est le but où doit viser le procédé maître de lui-même? ce but, c'est le beau. Mais qu'est-ce que le beau? comment trouver le beau? Questions difficiles et qui ont jeté les philosophes dans d'étranges définitions, plus fausses et plus ténébreuses les unes que les autres. « Le beau de l'art, répond Topffer, procède absolument et uniquement de la pensée humaine affranchie de toute autre servitude que celle de se manifester au moyen de la représentation des objets naturels. » Donc la beauté procède de notre pensée, où c'est Dieu même qui l'a mise, Dieu en qui réside toute beauté. Autrement Dieu est la beauté, et la notion du beau, l'attribut divin de notre âme. Le beau de l'art, comparé au beau de la nature, s'offre à nous comme autre, indépendant, supérieur; le beau que nous concevons est le beau absolu. Ceci admis, l'art se réduit à deux choses, concevoir le beau et le mettre en œuvre : pour le concevoir, il faut être doué, il faut posséder en soi la faculté du beau, développer cette

faculté par la pratique et l'étude des maîtres, dont les chefs-d'œuvre sont une vraie lumière devant les yeux de l'âme; il faut aussi débarrasser son esprit de tout préjugé, donner pleine liberté à sa pensée, restreindre à ses justes droits la faculté critique; pour le mettre en œuvre, après l'avoir conçu, il faut connaître tous les secrets de l'imitation naturelle, il faut employer toutes les ressources du procédé plastique au service de la conception idéale. De la réunion du génie créateur qui conçoit le beau, et du talent qui l'exécute, doit naître l'art dans son expression la plus sublime.... Cette dernière partie de l'œuvre, relative spécialement à l'exécution, est celle qui nous manque; mais, comme nous avons dit, l'auteur a pris soin d'indiquer lui-même le plan théorique de son ouvrage, et l'on peut tirer des sept premiers livres la pensée que Topffer se proposait de développer dans le huitième.

Nous ne faisons que toucher en courant les principaux points de la théorie, tant il nous déplaît de travestir ainsi l'aimable écrivain en un sec métaphysicien, et son charmant livre en un grimoire de syllogismes. Pour sa part, il ne se piquait pas d'esthétique, le bon *peintre genevois*; il se moquait même assez agréablement des Kantistes, des Fichtéens, des Hégéliens et autres philosophes profonds, amants de la nuit. Son horreur des ténèbres était sincère : « Écrivons, disait-il, écrivons au grand jour de l'évidence, et que notre pensée, mise sur le papier, soit comme la clarté de midi. » Puis, il voulait parler de l'art non pas en professeur qui dogmatise, mais en artiste qui prête à la pensée les vives couleurs du sentiment. *Or* et *donc*, le critique ne sort pas de là; l'artiste est moins pressé de déduire, de conclure : pour lui, entre la *prémisse* et la *moyenne*, entre la *moyenne* et la *conséquence*, il y a de riants intervalles, où il s'attarde volontiers; des deux côtés de l'aride chemin, à droite, à gauche, s'ouvrent de pittoresques échappées, de petits sentiers gais ou mélancoliques, et que se met à suivre tout d'un coup la folle pensée buissonnière. Nous avions pris un âne sur le pré, un joli âne bien éclairé, projetant sur l'herbe une ombre

admirable. Une fois qu'il nous a servi, le gracieux animal, pour nous donner une démonstration vivante et familière du trait, du relief, de la couleur, c'est un plaisir d'enfourcher le baudet et de le pousser en avant, au hasard, le long de la haie ou du ruisseau, emportant en croupe le lecteur bénévole. Chemin faisant, que de réflexions, mon Dieu! sur notre paisible monture! comme on apprécie bien ses solides qualités! comme on porte envie à son heureuse philosophie!

« Il faut que je me confesse : l'âne est de mes bons amis; j'aime sa société, son commerce me récrée, et il y a dans son affaire je ne sais quoi qui excite ma sympathie et mon sourire. Je n'aurai point à me reprocher en mourant de ne m'être pas, en tout temps, arrêté dans les foires, sur les places publiques, partout où s'est rencontré un âne à regarder.

« Je parle ici de l'âne des champs, de cet âne flâneur et laborieux, esclave sans être asservi, sobre et sensuel, paisible et goguenard, dont l'oreille reçoit le bruit dans tous les sens sans que l'esprit bouge, dont l'œil mire tous les objets sans que l'âme se soucie : philosophe rustique, ayant appris le bon de toutes les doctrines sans abuser d'aucune; stoïque de patience, quelque peu Diogène par moments, grandement épicurien en face de son chardon. Cet animal-là, je l'aime beaucoup, je l'estime, et je n'entends point plaisanter en disant ainsi.

« Il lui manque, c'est vrai, de la noblesse; mais aussi point d'orgueil, point de vanité, point de faux, nulle envie d'être regardé.... Ceci m'a fâché quelquefois; je m'étonnais désagréablement d'être le seul des deux qui trouvât du charme à regarder l'autre. En y réfléchissant mieux, j'ai reconnu que l'avantage est tout du côté de mon confrère. Regarder autrui, c'est être soi-même sensible aux regards; être sensible aux regards, c'est le premier et le dernier degré de la vanité, et l'âne n'en a point, je l'ai dit. Au milieu d'une place remplie de monde, de lui nul ne se soucie et nul ne lui importe; approchez, vous le verrez regarder une borne, vaquer à sa feuille de chou, écouter des bruits curieux, humer le vent qui passe, et jamais s'en-

quérir si cela vous plaît ou vous déplaît, s'il en est mieux ou plus mal jugé par vous, si, faisant autrement, il lui en reviendrait plus de louange de votre part. Vrai, vrai philosophe, libre en dépit de l'homme son maître, en dépit de la destinée sa marâtre ; patient au mal, et ne boudant jamais sa fortune.... »

Celui-là ne vous plaît-il pas mieux que le fameux âne mis en vers par Delille :

> Il n'est pas conquérant, mais il est agricole....
> Enfant, il a sa grâce et ses folâtres jeux, etc.

C'est à la maisonnette des champs que va nous conduire le philosophique baudet, non sans nous avoir fait passer sur le pont aux ânes, *rien que pour voir*. « Cette maisonnette, elle a été bâtie par notre aïeul, paysan de l'endroit.... Voici sa pendule, voilà son bahut, et aucun tableau ne m'est plus cher à regarder que celui de son arrière-petite-fille, ma jeune enfant, lorsqu'elle s'établit, entourée de joujoux, dans la bergère où je l'ai vu lui-même qui souriait à nos premiers ébats.... Chers et délicieux souvenirs que fait naître la vue des lieux paternels ! Belles années envolées, doux loisirs écoulés sous les ombrages, nuits ardentes données au travail, avec une fenêtre ouverte sur le ciel étoilé ! Hélas ! le temps fuit, il emporte le meilleur de nous, la jeunesse de notre esprit, la vivacité passionnée de notre sentiment, la verve, la fraîcheur et la grâce de nos pinceaux. *Ce livre n'est pas celui que je voulais faire*, et la plume avec laquelle je l'écris n'est pas, je le sens bien, n'est pas la plume de mon jeune temps.... »

Une idée souriante, un regret mélancolique, une heure passée sur l'herbe à voir, comme dit M. Hugo, ses pensées voler au soleil ; un excellent chapitre sur la peinture des anciens, à propos de bonshommes charbonnés que nous montrent les murs ; puis un chat qui se regarde au miroir, fantaisie d'humeur ; puis un épanchement de mémoire virgilienne. Que sais-je encore ? Un gracieux Méandre, qui passe à travers tout, qui s'é-

gare sans cesse et revient le plus naturellement du monde rejoindre la grande route philosophique, au bout de laquelle la grave conclusion nous attend et nous attendra quelque temps encore.

Que de citations charmantes, si nous pouvions citer!.... Mais vous avez le livre entre les mains, ouvrez-le de confiance. Vous y trouverez Topffer tout entier, l'écrivain et l'artiste que vous connaissez, que vous aimez, et avec eux un philosophe comme on n'en voit guère, dont toute la philosophie est un bon sens élevé, un esprit lumineux et un goût exquis.

<div style="text-align:right">Albert Aubert.</div>

PRÉFACE

DU LIVRE PREMIER.

Je fais un traité du lavis à l'encre de Chine. Ceci en est le premier livre. Il était fini quand je me suis aperçu qu'il n'y était question ni de lavis ni d'encre de Chine.

Mais je ne puis manquer d'en parler dans les livres qui vont suivre. En attendant, je dépose celui-ci dans mes *menus propos* : c'est le coffre où je jette toutes mes paperasses. De là, il ira plus tard rejoindre ses frères, à moins que ceux-ci ne viennent l'y joindre.

R. T.

REFLEXIONS
ET
MENUS PROPOS
D'UN PEINTRE GÉNEVOIS.

LIVRE PREMIER.

CHAPITRE PREMIER.
Comment l'homme a six sens.

Les cinq autres sont connus ; reste à démontrer le sixième.

C'est difficile, car il n'a pas d'appareil extérieur, comme la vue, l'œil, l'ouïe, l'oreille ; il est invisible et caché au dedans du cerveau. Mais il y est, et c'est de cette retraite mystérieuse qu'il domine ses cinq frères et les fait servir à ses fins.

En effet, par les yeux nous voyons, par le nez nous flairons, par l'ouïe nous entendons ; mais qu'est-ce que voir, ouïr, flairer? Pour la brute aussi la feuille est verte, le ciel éclatant, la fleur odorante. Elle a ses perceptions par cinq sens, mais rien au delà, faute du sixième.

Chez l'homme seul fut placé ce sixième sens ; le rudiment en est dans tous les cerveaux de l'espèce humaine ; seulement chez les uns il se développe, chez les autres il avorte ou reste oisif.

CHAPITRE II.

Comment l'auteur escamote la description de ce sixième sens et s'embrouille à vue d'œil.

Je vais dire comment on le nomme par le monde. C'est plus aisé de le désigner que de le décrire.

Les uns l'ont appelé la poésie de l'esprit, disant d'un tel en ce sens : « Il a de la poésie dans l'esprit; » les autres, plus voisins de l'acception que j'ai en vue, l'ont appelé la bosse des beaux-arts, disant en ce sens : « Il a la bosse, » de gens qui n'étaient pas du tout bossus.

Mais que voit-il, que sent-il, ce sixième sens? Il flaire, il ouït, il voit, il touche, en un mot, il réunit les fonctions des cinq autres, mais dans un monde idéal où les cinq autres n'ont pas l'entrée. J'ai parlé de la feuille, du lac, du ciel ; eh bien ! à toutes ces choses, il goûte un charme qui ne tient ni au vert, ni au bleu, ni à l'éclat ; un charme dont ces perceptions sont bien l'occasion, mais non pas l'objet ; qu'elles excitent, provoquent, mais qu'elles ne sauraient produire par elles seules.

Je puis affirmer que ce charme existe; mais comment le peindre? Quand on le veut fixer, il se dissipe ; quand on le veut saisir, il s'échappe ; quand on y parvient, il se fane à l'instant.

CHAPITRE III.

Comment l'auteur, voulant décrire des choses de pur sentiment, devient fade, affecté, obscur, sans cesser pourtant d'être honnête et moral.

Toutefois j'essayerai.

Ce charme dont je parle, c'est de sentir dans la feuille quel-

que chose de caduc, de léger, d'éphémère ; c'est de rêver à son occasion la fuite rapide des années, les tristes métamorphoses qu'opère le temps ; c'est d'y reconnaître quelques traits de notre destinée, jouet des choses extérieures, comme la feuille l'est des vents et des orages de l'air ; c'est de sentir dans le lac quelque chose de paisible et d'aimable, une mystérieuse retraite, ou un pur reflet du ciel, variable comme lui, et portant à l'âme tantôt une mélancolie qui la contriste mollement, tantôt une joie douce qui la récrée ; c'est de sentir dans le ciel une profondeur qui émeut, de lointaines plages....

Je crois que je ferai bien de ne pas aller plus loin.

CHAPITRE IV.

Comment l'auteur se tire d'affaire comme il peut.

Au surplus, tout bête et obscur que soit mon dernier chapitre, si seulement vous en avez compris quelque chose, c'est tout comme si vous l'aviez compris en entier : car vous tenez alors pour certain que la sensation pure et simple n'est que la très-humble servante de mon sixième sens, auquel elle fournit sans cesse matière à sentir, à rêver, à errer, de la plus douce façon du monde, dans une contrée charmante et sans bornes, qui n'est pas la contrée matérielle que vos yeux voient et que foulent vos pieds.

Que si vous n'avez rien compris à mon chapitre, c'est, ou bien que je n'ai rien dit de compréhensible (ce que je serais porté à croire), ou bien que, n'ayant pas ce sixième sens, rien ne saurait vous en donner une idée (ce qui est bien peu probable, homme d'esprit comme vous l'êtes, et parfaitement constitué).

Jean Paul, aveugle de naissance, lisant un ouvrage sur les couleurs, disait de l'auteur que celui-ci ne s'entendait pas lui-même, et peut-être Jean Paul avait raison.

CHAPITRE V.

Comment l'auteur récapitule, et noue ce qu'il a dit avec ce qu'il va dire.

Il y a donc un sixième sens.
Ce que c'est? C'est la bosse.
Tous ne l'ont pas, mais nous l'avons, vous et moi.
Qu'en ferons-nous? C'est ce que je vais vous apprendre dans le chapitre suivant.

CHAPITRE VI.

Comment de la bosse naissent les beaux-arts et les bonnes gens.

De sentir à vouloir reproduire, il n'y a qu'un pas. Si ce rocher couronné d'arbres, percé de cavernes et formant une masse hardie qui se répète dans le cristal d'une fontaine, vient à frapper mon sixième sens, de façon qu'il s'ensuive le charme dont j'ai parlé, l'envie me prend aussitôt d'en reproduire l'image.

Pourquoi cette envie? C'est qu'imiter est un plaisir naturel à l'homme, lequel volontiers s'émerveille naïvement à voir naître sous ses doigts la ressemblance de quelque chose. Mais c'est plus! imiter, pour l'homme, c'est créer; or créer, c'est volupté d'amour-propre qui nous allèche, c'est acte de puissance qui nous grandit, c'est à l'âme son plus noble passe-temps.

Lors donc que cette envie me prend au pied de ma roche solitaire, j'avise aux moyens d'imiter. Suis-je de Mantoue, et m'appelé-je Virgile, je prends des mots, et rien que de leur heureux assemblage je forme la représentation de mon rocher. Chose merveilleuse! dans des mots, je trouve des couleurs fraîches, suaves ou sévères; je trouve des formes douces ou hardies, et, avec des ingrédients qui n'ont aucune ressemblance

de nature avec l'objet que je veux peindre, je trace un paysage sublime, où je prête encore à la nature quelques aimables traits qu'elle avait oubliés.

Suis-je du pays de Flandre, et m'appelé-je Potter ou Dujardin, je broie avec de l'huile quelques pincées de terre colorée, et, trempant mes pinceaux dans ce mélange, j'y trouve des nuances pour rendre, non pas seulement ma roche, pierre brute et sans vie, mais ma roche avec son gracieux ou son terrible, ma roche avec tous les pensers qu'elle m'inspire, paisibles ou sauvages; j'y trouve du transparent pour rendre la claire fontaine, du sourd pour rendre cette profondeur sombre qui se perd mystérieusement sous les mousses vives; et encore ici, si quelque tache dépare mon modèle, ou si quelque beauté que j'ai entrevue lui manque, je détruis ce qui était, ou je crée ce qui n'était pas.

Que si je ne suis ni Virgile, ni Potter, mais Cimarosa, ou seulement Rossini, je prends des sons et j'imite, je crée encore. Mes couleurs sont plus vagues, mais plus riches; mon dessin moins précis, mais plus grand; mes traits moins fidèles, mais plus énergiques. Et si j'amène au pied de cette roche Ariane abandonnée, avec des sons aussi j'exprimerai la poignante douleur qui déchire son âme; bien plus, par les moyens particuliers que m'offre mon art, confondant en un même tableau et les tristes impressions d'une sauvage solitude, et le morne aspect d'un ciel d'airain, et les cris plaintifs de l'écho, et la gémissante voix de cette amante éplorée, je vous saisirai au cœur, et des larmes bouillantes poindront à votre paupière.

Enfin, que si je suis Pierre ou Jean, et de mon pays, ayant la bosse moins le génie, encore est-il qu'ému de ces beautés, je m'essaye à les dire, j'en bégaye les traits, je cherche à qui communiquer ce qu'elles me font ressentir. Jouir seul des beautés de la nature, c'est jouir à demi; on l'a dit: mais pourquoi? Parce qu'au sentiment vif se lie toujours le besoin d'exprimer, de peindre, de représenter à soi-même et aux autres: seul point que je voulais établir.

C'est donc de la bosse que naissent les beaux-arts ; mais est-ce à dire que la bosse n'appartienne qu'à Virgile, Potter, Rossini et consorts ?

Non pas. Ce sens particulier est aussi bien ce qui rend apte à goûter les chefs-d'œuvre de ces grands hommes, que ce qui rend propre à les faire ; or, de dire que beaucoup d'hommes ne soient pas aptes à goûter ces chefs-d'œuvre, ce serait absurde autant que faux.

Mais il y a plus; cette poésie de l'esprit qui, dans les beaux-arts, s'applique plus particulièrement aux objets d'imitation, peut, indépendamment de toute imitation, s'étendre à tout, et embrasser tout ce qu'aborde la pensée de l'homme.

N'y a-t-il pas poésie dans l'histoire des âges écoulés, poésie qui plane au-dessus et en dehors des faits dont elle se compose? N'y a-t-il pas poésie dans la religion, au-dessus et en dehors des rites ou des dogmes ? N'y a-t-il pas poésie dans la vie de l'homme, dans le jeu de ses passions, dans les vicissitudes de ses jours, dans le mystère de sa destinée, dans la vertu, dans la douleur et jusque dans le crime? Au-dessus de ces choses considérées comme les faits de l'existence humaine, n'est-il pas une région calme et pure où se retire votre pensée pour y goûter l'émotion qu'elles font naître, et dont ces faits sont pour votre âme, comme la feuille pour les yeux, l'occasion bien plus encore que l'objet ?

Cette poésie-ci, poésie du cœur autant que de l'esprit, je l'ai entendu nommer drôlement. « Il a le *la*, » disaient-ils en parlant de celui qui en était doué, ni plus ni moins qu'ils auraient dit d'un croque-note à sa chanterelle. Entendaient-ils comparer le cœur qui vibre aux émotions poétiques à la corde qui vibre sous les coups d'archet ? Peut-être. Entendaient-ils autre chose? Je ne sais ; mais ce qu'il y a de sûr, c'est qu'observant de quels hommes ils tenaient ce propos, je trouvai toujours que ces hommes avaient quelque étendue dans l'esprit, quelque chaleur dans l'âme, ou quelque générosité dans le cœur. Et c'est de ce temps que, dans ma pensée, j'ai toujours lié ces belles qualités

avec la *bosse*, avec le *la*, avant même d'entrevoir quel lien pouvait unir des idées et des mots si étonnés de se trouver ensemble.

Mais patience, on s'instruit en vieillissant; et s'instruire n'est autre chose que trouver les points d'attache qui unissent les faits les plus distants, les plus disparates au premier coup d'œil. Oui, la *bosse*, le *la* et les plus nobles qualités de l'âme se donnent la main. A la vérité, l'homme sans poésie peut être honnête, probe, laborieux, actif et, comme dit l'autre, bon époux, bon père, bon citoyen; mais à coup sûr, son cœur, son âme, sa pensée, sont de petite taille. Il ne bronche pas; le sentier qu'il s'est fait est trop étroit, mais il s'y embourbe et n'en saurait sortir; il ne s'égare pas, mais il reste en place; il ne voit pas faux, mais il ne regarde rien. De cette espèce d'êtres, j'entends dire que notre âge en est fécond; j'en sais parmi les jeunes hommes, et l'oserai-je dire?... pourquoi non? d'autres l'ont fait.... ils font nombre parmi nous.

« J'ai vu, dit-il, pendre un homme, et c'était bien fait, car il avait volé à main armée sur la grande route, et nuitamment. » Il est logicien, notre ami, et raisonne serré. Va, fais-toi avocat, tu seras bavard; éloquent, jamais. Fais-toi juge, tu pourras être injuste, cruel, mais à coup sûr conséquent aux textes de loi. Fais-toi jurisconsulte, tu pourras savoir par cœur tout le Digeste et Cujas, mais à coup sûr tu aurais mieux pensé de te faire commis au bureau de l'enregistrement.

A cet exemple, j'en pourrais ajouter d'autres; mais il est temps que je m'explique un peu mieux, car peindre n'est pas toujours prouver. Ne trouvez-vous pas à ce diseur la sotte affirmation d'un esprit étroit, arrêté, clos, l'égoïsme pédant d'une petite âme, la froideur raisonneuse d'un cœur sans élan et sans vie? Et n'est-ce point que ceux qui raisonnent, parlent, agissent ainsi d'habitude, n'ont pas le *la*, sont gens sans poésie?

Je le crois pour ma part, car de la poésie naît le doute; or le doute, pour l'homme mortel dont la vue est si bornée, qu'est-ce autre chose que l'étendue de l'esprit?

Quand, à l'aspect des choses humaines, l'esprit s'est envolé, sur les ailes de la poésie, comme pour en chercher les causes, pour en reconnaître les lois, pour en sonder le mystère, que rapporte-t-il? Plus il s'est élevé, plus il a trouvé de profondeur, plus il a entrevu de plages lointaines, infinies, hors de sa portée.... Ce qu'il rapporte, c'est un jugement plus timide, une raison plus humble, un doute compatissant sur les choses qui intéressent la destinée de ses semblables; ce qu'il rapporte encore, c'est un dédaigneux regard pour celui qui ne saurait voir dans le supplice d'un voleur de grand chemin que la conséquence logique d'un texte de loi fait de main d'homme, eût-il mille fois raison et en fait et en droit. Que si cet homme plaide pour votre honneur ou votre vie, n'ayez crainte, l'éloquence est près de lui, et du doute d'où il part il saura faire jaillir les plus touchantes vérités; que s'il est votre juge, n'ayez crainte encore, il aura des entrailles à côté de sa conscience; que s'il est jurisconsulte, il verra dans le fatras des légistes un dépôt de vérités et d'erreurs, et non des bases éternelles.

De la poésie naît la chaleur de l'âme; car c'est à son feu que les passions s'échauffent en s'épurant : le nierez-vous? Mais répondez, y a-t-il passion sans poésie, et vîtes-vous jamais un cœur chaud sans passions? A prendre l'amour pour exemple, qu'est-il, réduit au désir de la possession d'une femme chair et os? Voyez plutôt ce qu'il peut être lorsqu'il a entrevu, au travers des traits qui le touchent, une créature toute pure et tout aimable, un charmant assemblage de grâce et de faiblesse, un être céleste auquel il attache son espérance et sa vie!

De la poésie naissent les belles pensées, les généreux élans du cœur. Dans les arts elle aime le beau, elle le cherche et le reproduit; dans le monde moral elle le cherche encore, elle le provoque, elle y assortit la vie et la conduite, et quand elle rencontre de tristes réalités, la dernière elle se décourage, et, trompée bien des fois, aime à se laisser tromper encore; que si elle anime un homme ordinaire, elle le poussera à mille ac-

tions généreuses bien qu'obscures; que si elle anime un Penn, un Franklin, elle fera tourner sa raison puissante au bonheur de l'humanité.

CHAPITRE VII.

Comment l'auteur se met à divaguer.

Mais j'ai dit que de la poésie naît le doute. Ce mot est en mauvaise odeur. Je veux m'expliquer.

Le doute poétique n'est point le doute religieux; il n'a ni le même objet ni les mêmes conséquences. Bien au contraire, il est le mobile qui ramène le plus fréquemment la pensée vers Dieu, l'auteur, la cause de toutes ces choses inexplicables sur lesquelles il va planant sans pouvoir se fixer. Dieu est le mot de l'énigme qu'il cherche, et en le cherchant il s'en approche. Si ce n'est pas de ce doute-là que l'homme part pour arriver à la religion, d'où sera-ce? De l'éducation seule. Et qu'est-ce alors que la religion? mémoire, obéissance.

Le doute poétique n'est pas mieux le doute philosophique, qui est une sage mais froide suspension du jugement sur certains faits ou certaines lois de la science. C'est donc encore moins le scepticisme, qui n'est pas un doute, mais un système aussi exclusif, aussi affirmatif que ses confrères. « Qu'est-ce donc? » Pardon, si je vous réponds en latin, mais je crois en trouver quelques traits dans ces vers:

> Me vero primum dulces ante omnia Musæ,
> Quarum sacra fero ingenti percussus amore,
> Accipiant, cœlique vias et sidera monstrent;
> Defectus solis varios, lunæque labores;
> Unde tremor terris, qua vi maria alta tumescant
> Objicibus ruptis, rursusque in se ipsa residant;
> Quid tantum Oceano properent se tingere soles
> Hiberni, vel quæ tardis mora noctibus obstet.
> Sin has ne possim naturæ accedere partes,

Frigidus obstiterit circum præcordia sanguis,
Rura mihi et rigui placeant in vallibus amnes,
Flumina amem silvasque inglorius. O ubi campi
Sperchiusque, et virginibus bacchata Lacænis
Taygeta! O qui me gelidis in vallibus Hæmi
Sistat, et ingenti ramorum protegat umbra[1]! etc.

Possible que Scaliger ou Juste-Lipse voient là dedans un petit goût dépravé pour l'astrologie, des notions erronées de physique, ou quelque système dangereux tendant aux atomes; mais n'est-ce pas plus encore l'essor d'une âme qui s'élève au spectacle des grands faits de la nature, et, ne rencontrant que doute, mystère, profondeur, revient, mélancolique, se reposer sur les pelouses du Taygète? Or, Virgile est l'auteur le plus religieux de son temps, il n'est pas le moins philosophe; poëte, il est avant tous les autres.

Les anciens offrent ces traits en mille rencontres. Leur pensée embrasse tout, explique peu. De là, leur faire large et naïf, leur manière grande, indépendante, originale. Ils sont crédules, superstitieux, ignorants, oui; mais ils n'ont pas la manie du faux savoir, ils n'ont pas ce besoin de positif qui rétrécit

[1]. Voici pour la forme la traduction de Delille, belle sans doute, mais traduction, c'est-à-dire travestissement : Virgile sentant, concevant, exprimant en français; Virgile garrotté par la rime et l'alexandrin; Virgile en perruque et manchettes; Virgile abbé et l'un des quarante; Virgile moins son coloris, son âme, sa candeur, moins tout ce qui est Virgile.

> O vous à qui j'offris mes premiers sacrifices,
> Muses, soyez toujours mes plus chères délices!
> Dites-moi quelle cause éclipse dans leur cours
> Le clair flambeau des nuits, l'astre pompeux des jours;
> Pourquoi la terre tremble, et pourquoi la mer gronde;
> Quel pouvoir fait enfler, fait décroître son onde
> Comment de nos soleils l'inégale clarté
> S'abrége dans l'hiver, se prolonge en été ;
> Comment roulent les cieux, et quel puissant génie
> Des sphères dans leur cours entretient l'harmonie.
> Mais si mon sang trop froid m'interdit ces travaux,
> Eh bien! vertes forêts, prés fleuris, clairs ruisseaux,
> J'irai, je goûterai votre douceur secrète.
> Adieu gloire, projets. O coteaux du Taygète,
> Par les vierges de Sparte en cadence foulés !
> Oh! qui me portera dans vos bois reculés?
> Où sont, ô Sperchius! tes fortunés rivages? etc.

l'esprit, qui ruine la poésie, l'éloquence et, je crois, l'histoire.

Tacite dit quelque part :

« Nisi forte rebus cunctis inest quidam velut orbis, ut, que-
« madmodum temporum vices, ita morum vertantur, nec omnia
« apud priores meliora, sed nostra quoque ætas multa laudis
« et artium imitanda posteris tulit [1]. »

Et ailleurs, parlant de ce Lépidus qui sut rester ami du farouche Tibère, tout en contrariant ses actes et en tempérant ses cruautés :

« Unde dubitare cogor, fato et sorte nascendi, ut cetera, ita
« principum inclinatio in hos, offensio in illos, an sit aliquid in
« nostris consiliis, liceatque, inter abruptam contumaciam
« et deforme obsequium, pergere iter ambitione et periculis
« vacuum [2]. »

C'est là du doute poétique en histoire; doute aussi profond pour le moins que la plus plausible explication d'une amitié si étrange; doute naïf, parce qu'il révèle d'une manière inattendue la modeste réserve d'un penseur du premier ordre; doute éloquent, parce qu'au lieu d'arrêter la pensée, il lui ouvre un espace, et lui montre un mystère.

Ces traits sont rares chez nos historiens modernes. C'est qu'ils ne s'amusent pas à douter. Leur métier, c'est d'expliquer toujours et partout, non de décrire; c'est d'ajuster à des causes des effets, à des principes des conséquences, que bien, que

[1]. « Peut-être aussi que toutes les choses humaines sont assujetties à des révolutions périodiques, et que les mœurs changent comme les temps. Peut-être tout n'a pas été mieux autrefois, et notre siècle a produit aussi des vertus et des talents dignes que la postérité les imite. » (Tacite, *Annales*, liv. III, chap. LV, traduction de Dureau de Lamalle.)

[2]. « C'est ce qui me fait douter si l'ascendant irrésistible qui règle notre sort destine aussi, dès la naissance, aux uns la faveur des princes, aux autres leur disgrâce; ou si la sagesse humaine ne peut pas, entre la résistance qui se perd et la servilité qui se déshonore, trouver une route exempte à la fois de bassesse et de périls. » (Tacite, *Annales*, liv. IV, traduction de Burnouf.)

mal, c'est vrai ; mais à quoi servent donc les phrases, si ce n'est à cacher le défaut des pensées ; l'artifice du style, si ce n'est à voiler, sous une riche enveloppe, la faiblesse des liens ; l'art de disposer ses matériaux, si ce n'est à faire cadrer par bribes et morceaux ce qui, entier, ne cadrerait pas ; sans compter l'ignorance et la sottise du lecteur, qui n'aime rien tant qu'une idée claire, fût-elle fausse ?

D'où part Montaigne pour s'élever si haut, pour pénétrer si profond, pour atteindre si loin ? du doute. Où arrive-t-il ? au doute. Mais ce doute, inévitable partage d'une raison supérieure, de quelle erreur le fait-il l'apôtre, de quel sentiment honnête et bon le dépouille-t-il ? Pour moi, je ne saurais le voir, et bien au contraire. Penseur plein de droiture, de candeur et de sens ; écrivain plein de force, de chaleur, de grâce ; philosophe plus grand encore par ce qu'il dit ignorer que par ce qu'il pense savoir, Montaigne est le type de ces esprits poétiques dont le doute atteste l'étendue et l'élévation.

Que si nous voulions poursuivre, nous trouverions que Rabelais, La Fontaine, Pascal même.... Mais il vaut mieux finir.

CHAPITRE VIII.

Où l'auteur divague moins.

Je reviens aux beaux-arts. Ils naissent de la bosse, avons-nous dit, et j'en voulais conclure ceci : que, sans la bosse, il est inutile que vous vous adonniez aux beaux-arts. Faites de la tapisserie, de la lithochromie, de la lithographie au tampon ; dessinez au ponsif, faites des portraits au physionotrace, des paysages à la chambre obscure ; peignez des laques ou décalquez sur le bois de Spa : ces choses-là ont justement été inventées à l'usage de ceux qui n'ont pas la bosse ; mais ne vous adonnez point aux beaux-arts. Parlez-en, c'est permis à tout le monde ; aimez-les, c'est très-innocent à vous ; sentez-les pro-

fondément même, c'est signe d'un goût comme il faut; mais encore une fois ne vous y adonnez pas.

Que si au contraire vous avez la bosse, même en faible mesure, comptez qu'en vous adonnant aux beaux-arts, vous aurez fait la plus charmante entreprise, et jeté sur le cours de votre vie les plus aimables fleurs. Que n'ai-je la voix assez douce pour vous convaincre! la parole assez pressante pour vous convier à ces heureux loisirs! Heures si chères que j'ai vues s'écouler doucement à ces paisibles travaux, que ne puis-je peindre en traits assez vrais de quel charme vous embellissez les plus ingrates journées!

Mais je ne puis : en quelques mots, c'est impossible; en un volume, c'est ennuyeux.

CHAPITRE IX.

Comment l'auteur se borne à transcrire un chiffon de papier.

Voici pourtant quelques phrases que je transcris d'un chiffon que j'ai toujours gardé dans le tiroir aux vieux papiers:

« Tu me demandes si je vois avec plaisir que tu t'adonnes à imiter sur le papier les choses qui te frappent aux champs ou ailleurs. Cette question seule m'a causé de la joie, en me prouvant que tes goûts inclinent vers la culture des beaux-arts.

« Je sais mieux que toi, mon fils, ce qu'est la vie : c'est une suite de travaux, de devoirs qu'il faut remplir au milieu d'agitations et de vicissitudes de toutes sortes. Ces travaux, souvent pénibles, ont besoin d'être coupés par de longs loisirs, et c'est l'emploi de ces loisirs qui est le grand écueil des hommes, de ceux au moins qui, comme toi, ne sont pas assez supérieurs aux autres pour trouver dans l'exercice constant de facultés puissantes un salutaire aliment à leur activité.

« Regarde autour de toi : parmi les hommes ordinaires, combien consument ces loisirs dans une stérile oisiveté, inactifs de

l'esprit autant que du corps, et laissant honteusement perdre ces heures qu'ils pourraient féconder à leur profit et à celui des autres! Combien les consument en frivoles amusements, qui n'ont d'autre attrait que les sots plaisirs de la vanité ou l'appât grossier de la bonne chère! Combien, blasés sur toutes ces choses, recourent à des jouissances nuisibles ou coupables! et ceux-ci, parmi les hommes qui eussent été dignes de meilleures choses; car c'est chez les âmes le plus susceptibles de bien que l'oisiveté tourne le plus à piége. Là où elle trouve mort et froideur, qu'a-t-elle à nuire? Là où elle trouve chaleur et vie, elle embrase et corrompt.

« Heureux donc, mon fils, si tu inclines vers un délassement qui te préserve de cette nullité oisive et de ces écarts funestes! De toutes les choses qui portent le nom de plaisir et qui servent aux récréations des hommes, il n'en est aucune que j'estime meilleure, plus douce et plus préservatrice, plus utile et plus noble de sa nature, plus propre, tout en occupant l'intelligence et les doigts, à conduire l'âme vers les sources de ce qui est beau et pur; il n'en est aucune qui, dans mon esprit, n'eût à perdre au parallèle, non, pas même la culture des lettres pour laquelle je professe tant d'estime.

« Les lettres donnent des plaisirs plus vifs, mais moins constants; elles occupent plus l'esprit, mais elles le délassent moins, et, au jeune âge, elle ne sont pas sans écueils. Mais surtout, mon cher fils, tandis que la pratique des beaux-arts peut convenir à tous, la pratique des lettres ne saurait convenir qu'aux hommes supérieurs. Que s'il s'agit, non de les pratiquer, mais seulement de s'éclairer à leur flambeau, de boire à leur bienfaisante coupe, d'en devenir l'amant fidèle, oh! alors elles sont avant les beaux-arts le charme de la vie et le plus noble des loisirs. Mais c'est justement un motif de plus pour que je me réjouisse de la direction que prennent tes penchants; car les arts et les lettres suivent des routes voisines, qui vont se rapprochant et finissent par se croiser. Tu as pris celle qui conduit le plus sûrement à l'autre.

« Poursuis donc, mon fils, et ne crains point que je te voie sans joie t'avancer vers ces fortunés loisirs où s'écouleront les plus doux instants de ta vie. Après que tu auras franchi les premiers pas, ou plutôt dès ces premiers pas, tu verras s'ouvrir devant toi un champ sans limites de jouissances nouvelles, et peu à peu y posant ta tente, tu auras hâte à chaque journée d'en finir avec les affaires pour retourner dans ta chère solitude. Là, satisfait et paisible, allant d'essais en essais, de progrès en progrès, à chacun tu découvriras dans l'art par lequel tu imites, et dans la nature qui sert de modèle, des choses curieuses pour l'esprit, utiles pour l'intelligence ou intéressantes pour le cœur. Car c'est un avantage particulier à ce genre de travail, et qui explique comment il délasse, tout en occupant, que d'être moitié d'exécution, moitié de pensée : en sorte que, employant tour à tour plusieurs facultés diverses, il les exerce sans fatigue, et repose l'une par l'autre. Au plus humble croquis que tu traceras en face d'une campagne ou d'un bois, l'adresse, l'intelligence, l'observation, le jugement, l'imagination trouveront tour à tour leur rôle et leur emploi; sans compter ce charme attrayant qu'éprouvent en face de la nature ceux qu'ont émus ses beautés. Ces lieux dont tu auras reproduit l'image te deviendront chers, et l'esquisse même informe que tu en auras faite te les retracera toujours nonseulement avec l'intérêt qu'ils avaient pour toi, mais avec tout le plaisir que tu goûtas jadis à les peindre. Ajoute qu'une sympathie naturelle rapproche presque toujours ceux qui s'abreuvent aux mêmes sources, et qu'à ces plaisirs viendront se joindre ceux de quelque amitié fondée sur des goûts communs, ces entretiens si doux, si remplis, où se pressent en foule les questions tantôt graves, tantôt légères, toujours instructives, que soulèvent les arts. Où est le temps pour l'oisiveté, pour l'ennui, pour le vice? Mon fils, après la vertu il n'est rien de si louable que la sagesse, et la sagesse pourrait-elle revêtir de plus aimables traits que ceux des muses!.... »

Ici le chiffon est déchiré.

CHAPITRE X.

Comment l'auteur, à propos du chiffon, se mêle de ce qui ne le regarde pas.

Je pense que ces mêmes choses, transcrites du chiffon et convenablement modifiées, seraient à l'usage des jeunes filles aussi bien qu'à celui des jeunes garçons.

Ce ne serait point pour les mêmes causes précisément; car, si d'une part les plaisirs de la vanité sont bien moins sots chez elles que chez les hommes, d'autre part il n'est guère d'usage que leurs loisirs tournent à la bonne chère ou aux jouissances nuisibles et coupables. D'ailleurs une femme, sans un certain degré de frivolité et de nonchalance, peut être une femme d'un rare mérite, mais une femme sans grâce, comme on en voit, et je serais désolé d'en augmenter le nombre.

Qu'une jeune personne soit habile aux ouvrages d'aiguille, entendue aux choses domestiques et propre à faire un jour une épouse ménagère, rien de mieux : s'il faut opter entre ceci et tout autre chose, choisissons ceci. Toutefois, si à ce mérite indispensable il y avait moyen d'en ajouter quelque autre moins solide, mais plus aimable; moins respectable, mais plus gracieux; moins essentiel, mais tout aussi nécessaire, faudrait-il le négliger? « Non pas, dites-vous : aussi ma fille cultive les talents d'agrément. »

Les talents d'agrément! bon Dieu! Que j'en ai vu et entendu, de ces talents d'agrément, et combien peu d'agréables! A proprement parler, nous sommes dans le siècle des talents d'agrément. Des générations entières de jeunes filles jouent la sonate, dansent la mazourka, peignent les fleurs; il serait plus aisé de nombrer celles qui n'ont pas ces agréments que celles qui en sont pourvues. Mais une jeune personne qui ait entrevu dans la culture des arts quelque chose de plus relevé

qu'un simple passe-temps, qu'une affaire de mode ou d'usage, qui s'en fasse une occupation de choix, qui y ait puisé les vrais agréments de l'esprit et ce goût délicat qui ajoute tant aux grâces naturelles, c'est un phénomène bien rare, n'est-ce pas?

Cher monsieur, le ciel nous préserve d'une Corinne pour notre enfant! Ayons plutôt des talents d'agrément, comme votre fille, que des talents d'éclat, de parade, qui ôtent plus aux femmes en bonheur ou en mérite qu'ils ne leur valent en gloire. Mais entre ces deux routes, dont l'une, fréquentée par la foule, ne mène à rien; dont l'autre, abordable au petit nombre, est d'ailleurs trop en vue pour nos filles, n'est-il point quelque sentier obscur et solitaire qui conduise à de douces retraites, quelque aimable rive parsemée de modestes fleurs qui se laissent cueillir sans bruit et sans éclat?

Je le pense pour ma part, et ce sentier solitaire, c'est la culture des beaux-arts dans le sein de la retraite domestique; c'est la culture des beaux-arts, non pour briller dans un salon, recevoir les oisifs ou ennuyer ses grands parents; non plus pour en faire gloire ou renommée, mais pour y chercher, à côté d'une amusante récréation, une action sur le cœur, un exercice à l'esprit, une carrière à l'imagination; pour y trouver à tant de facultés, que les occupations ordinaires des femmes tuent ou laissent oisives, cet élégant perfectionnement qui ajoute aux avantages extérieurs, en même temps qu'il est comme la parure de l'âme.

Charmante créature et tout aimable, que la jeune fille qui sut faire de ses loisirs un si doux emploi! charmante et tout aimable, si ces grâces nouvelles, qu'elle acquit dans la solitude, viennent à se répandre autour d'elle comme un parfum que l'on respire sans le voir; si, au travers du voile de la modestie, l'on devine sur son visage cette intelligence du beau, cette délicatesse de l'esprit, ce tact fin, ce sentiment poétique que développent les arts et que révèlent quelquefois un regard, un sourire, ou seulement la rougeur qui le réprime! Un

charme mystérieux attire et retient auprès d'elle; son air attache, son silence même intéresse; elle est recherchée entre ses compagnes, car aux grâces du corps elle unit celles de l'âme, celles qui ne vieillissent pas, celles qui demeurent quand s'envolent les autres.

Je ne veux point dire que la culture des beaux-arts ait seule le privilége de produire ces attrayantes choses, mais seulement qu'elles ne sauraient provenir de ce que nous entendons dans notre éducation par la culture des talents d'agrément.

Je ne vais pas dans le monde, mais j'en sais des nouvelles quelquefois, et j'entends dire que les honneurs de la conversation auprès des jeunes personnes y appartiennent en général aux sots; j'entends dire qu'eux seuls ont cet à-propos de niaiserie, cette abondance de phrases vides dont les jeunes personnes de nos jours (j'allais dire de notre pays) sont friandes comme d'un aliment à leur estomac, comme du seul mets qu'elles digèrent. Et cependant, toutes ces jeunes personnes ont un, deux, trois, quelquefois quatre talents d'agrément; elles causent de tout, et de beaux-arts aussi.....

Elles causent de tout, c'est vrai, mais elles ne s'intéressent à rien, comprennent peu, ne sentent pas. C'est le fruit de leur éducation, y compris leurs talents d'agrément. A l'exception de ces principes sévères qui protégent leurs mœurs et préparent leurs vertus domestiques, tout y est surface, apparence; tout y a pour motif et pour but certains avantages extérieurs entièrement étrangers aux choses qu'elles apprennent, aux arts qu'elles cultivent. Elles lisent pour avoir lu; elles font de la musique pour briller après le thé, ou faire danser les galops; elles dessinent, quelquefois pas mal, parce que c'est le ton, le signe d'une éducation comme il faut; quoi, enfin? parce que c'est un talent d'agrément, comme il est reçu, selon le temps, d'avoir un boa ou des manches à gigots. De là ces talents sans âme qui empruntent quelque vie de la vanité seule, talents sans utilité dans la retraite, sans racines dans l'esprit, et qui ne survivent jamais au mariage; or, comme nous ne sommes dans

la société que ce que nous nous sommes faits dans la retraite, de là aussi ce jargon sans charme et sans vie qui, pour être plat, ne manque ni de prétention ni de pédanterie, monnaie courante qui s'échange de préférence avec les sots, parce qu'ils en ont seuls la bourse toujours pleine, ou avec les gens sensés, parce qu'ils sont tenus de s'en procurer, sous peine de rester à l'écart, chose dure, s'ils ont vingt ans et un cœur.

Or, les femmes donnent le ton à la société. C'est vrai, c'est mille fois vrai. L'homme ne se départ jamais du désir de leur plaire, et il recherche pour cela les avantages qu'elles prisent, non ceux qu'elles ignorent ou dédaignent. Où les femmes sont corrompues, les hommes sont libertins, et l'indécence du langage, la licence des manières, se montrent au travers du respect des formes et du vernis de l'usage. Où elles sont coquettes, les hommes sont faux, sans affections sincères, sans égards vrais. Où elles sont opprimées, les hommes sont brutaux, la société sans charme et sans élégance, ou plutôt il n'y a pas de société. Mais là même où elles peuvent régner, si elles n'imposent pas leur empire, les hommes le méconnaissent; si elles ne défendent pas leur dignité, ils l'enfreignent; si elles sont sans exigence, ils sont sans égards; si elles ne mettent pas un prix à leur estime, ils se passent de la mériter. Ainsi tout se gâte ou s'épure à leur commerce.

C'est vrai, c'est mille fois vrai. Heureusement ce tableau ne nous convient point; les femmes ne sont chez nous ni corrompues, ni coquettes, ni opprimées, ni sans dignité, ni sans exigence; et c'est pourquoi, nous, leurs sujets, nous sommes décents, un peu roides, mais point brutaux, point libres, point rebelles et nullement lovelaces.

Que sont-elles donc? Recourez au critère, et jugez-les par ce que sont nos jeunes hommes, par les avantages qui, dans le monde, suffisent à les faire agréer. Ces avantages sont-ils les talents, l'esprit, le caractère, les qualités distinguées, lors même qu'ils s'allient à des formes agréables et polies? On m'assure que non. Sont-ce du moins ceux qui naissent du culte che-

valeresque des femmes, la galanterie noble, l'amour respectueux, délicat, le dévouement exagéré quelquefois, mais ennobli par la passion? On m'assure que ceci n'est pas même connu chez nous. A défaut de ces avantages, sont-ce du moins ceux de la figure, une aimable gaieté, une chaleur de cœur qui répand au dehors quelque animation, quelque vie? Oh! non : la figure, c'est vulgaire; l'aimable gaieté, l'animation, la vie, c'est bruyant, et puis commun, familier. Qu'est-ce donc?

Avant tout, ce sont les avantages de condition, les titres, ou, à défaut (car ils sont rares), ce qui en tient lieu : les distinctions de coteries, distinctions factices, mais tranchées, que chez nous les hommes dédaignent entre eux peut-être plus qu'ailleurs, mais que les dames y entretiennent avec soin, y règlent en souveraines. Viennent ensuite les avantages de fortune, moins factices, moins tranchés aussi, mais rivaux des premiers, parce qu'ils y conduisent. Après ceux-là, que sont les autres? Rien, ou bien peu de chose. C'est la conversation sans agrément, la raillerie sans gaieté, la causerie sans finesse, le bavardage sans naturel; ce sont les égards sans galanterie, le sentiment sans chaleur; c'est, non l'usage du monde, mais la connaissance des usages du bal, des combinaisons du galop; c'est même, avant cela, le maintien grave et empesé d'un fat sans gentillesse; c'est le bon ton dans la pose, dans les cheveux; le comme il faut vaniteux, blasé, précieux, aux gants glacés, au claque sous le bras; c'est.... oui, ma foi! c'est la cravate! Le mieux dressé dans toutes ces choses est le plus aimable cavalier, le sujet préféré de ces jeunes reines qui ont réduit à ces niaiseries les conditions de plaire.

Oh! que ce n'est point ainsi que je m'étais représenté le doux empire de la grâce, du sentiment, de la beauté! ce noble servage où la force cède à la faiblesse, où la condition de plaire est celle d'être vraiment aimable, où le sourire du bon accueil et la rougeur de la préférence sont le prix du mérite personnel, du caractère élevé, de la noblesse du cœur, de l'esprit, des talents, du courage; où le fat est ridicule, l'affectation persiflée,

la nullité mise à sa place; où l'homme titré, le riche, généreux adversaire de l'homme sans fortune et sans nom, dépose son titre et sa richesse pour lutter à forces égales de galanterie, de délicatesse et d'amabilité!

A propos, où en étais-je? Bon Dieu! que me voilà loin de l'encre de Chine et du lavis!

CHATITRE XI.

Où l'auteur retrouve sa route.

J'éprouve le besoin de récapituler, non pas pour vous, lecteur plein d'intelligence, mais pour moi. Le fait est que j'ai perdu ma route.

Nous avons vu que de la bosse naissent les beaux-arts et les bonnes gens.

Nous avons conclu de là qu'il faut avoir la bosse pour s'adonner aux beaux-arts.

Ensuite, un chiffon nous a montré qu'il y a du bon à s'y adonner.

Enfin, parlant des jeunes filles, nous avons dit qu'il ne faut pas confondre les doux fruits de la culture des beaux-arts avec les fruits sans saveur que donne la culture des talents d'agrément.

Si donc vous croyez avoir la bosse, accompagnez-moi dans le livre suivant, où nous traiterons des instruments propres au lavis.

Voilà ma route retrouvée.

LIVRE DEUXIÈME.

Si le lavis est un art, et non un procédé, qu'advient-il des instruments?

CHAPITRE PREMIER.

Du sujet de ce livre.

Nous allons parler dans ce livre des ingrédients et instruments que requiert l'art dont nous nous occupons. Le plus indispensable de tous, c'est la bosse, nous l'avons vu; mais la bosse ne peut se passer de pinceaux, de papier et d'encre de Chine : c'est l'âme qui ne saurait marcher ni prendre sans des jambes et des mains.

Parlons donc de ces divers instruments. A eux seuls ils demanderaient un volume, mais ce n'est pas moi qui veux le faire; j'écris un traité, et point un manuel; je traite d'un art, et non d'un procédé. Arrêtons-nous là.

S'il est un préjugé enraciné dans la tête des gens en général, et des pères de famille en particulier, c'est celui que le lavis est un procédé; en telle sorte qu'avec bonne vue et bons instruments on y vient, on y doit venir; en telle sorte encore qu'avec patience, adresse, longueur de temps, on arrive, on doit arriver au fini, au léché, qui est la perfection; en telle sorte enfin qu'avec la stricte copie du modèle, on atteint, on doit atteindre à la stricte imitation, qui est le but de l'art. Et voyez comme les préjugés font des petits! d'un en voilà trois, presque aussi gros que leur père.

Pour les gens qui partent de là, il est évident qu'un traité du lavis à l'encre de Chine doit être une bonne description des instruments, accompagnée de la manière de s'en servir, et enrichie de la recette d'un collyre à l'eau de tamarin, à l'usage de ceux qui se fatiguent les yeux à finir, à polir et lécher la stricte imitation d'un joli petit paysage ; mais pour moi qui ne pars pas de là, il est évident qu'un traité du lavis à l'encre de Chine doit être autre chose.

Le lavis est un art, et nullement un procédé ; j'entends que c'est une chose de pensée, d'intelligence, d'imagination, de sentiment, avant d'être une chose d'exécution et d'adresse. Le procédé, à la vérité, vient au secours de l'art, il le seconde, mais il en est totalement distinct, toutes les fois qu'il n'en est pas l'ennemi. Dans le plus chétif croquis, l'art se révèle par des traits qui viennent de la tête ou du cœur, non de la main ou du pinceau. Quoi ! si dans cette clairière, dont vous avez reproduit l'image, je sens la solitude, le mystère, l'aimable silence d'un champêtre asile ; si dans ces rocs, dans ces arbres, je découvre l'intelligence des beautés qui leur sont propres, le sentiment naïf des grâces de la nature, en telle sorte que votre œuvre me les révèle et m'y fasse goûter autant ou plus de charme qu'au modèle, j'irais dire que ce soit là le mérite du pinceau, de l'arrangement des traits, du précieux de la touche ou de l'adresse de la main ! Non pas : l'on peut, je le sais, faire des croquis par le procédé seul ; mais leur sotte physionomie, leur défaut de charme et d'intérêt, leur ingrate froideur, montrent bien mieux encore que je ne puis le dire l'impuissance du procédé, la supériorité de l'art, et quel immense intervalle sépare ces deux choses que vous confondez en une. Voilà pour le père ; passons aux enfants.

Si le lavis est un art et non un procédé, qu'advient-il des instruments ? Si du plus vil morceau de charbon, promené sur la muraille par une main habile, peut naître une scène de grandeur, de vie, d'intérêt.... voyez-vous décroître cette importance que vous attachiez aux instruments ? voyez-vous combien peu

vous devez compter, pour le succès, sur les pinceaux les plus exquis, sur les ingrédients les plus superfins? combien peu de place je dois assigner dans cet écrit à des agents si subalternes, si incapables par eux-mêmes? Et d'un.

Si le lavis est un art et non un procédé, voyez-vous patience, adresse et longueur de temps, faire moins que la plus petite étincelle de sentiment, de pensée ou de génie? Voyez-vous le fini, le léché, tout à fait étrangers, le plus souvent contraires à la perfection, n'être autre chose qu'une invasion du procédé sur l'art, que la substitution du mérite mécanique au mérite intelligent, que le refuge et le signe de la médiocrité stérile? Et de deux.

Si le lavis est un art et non un procédé, dirons-nous que le but de l'art, en copiant la nature, soit la stricte imitation? Mais alors, autant vaut dire que le plus haut degré où puisse atteindre l'art, c'est au trompe-l'œil, et pourtant le trompe-l'œil en est un des bas échelons. Reconnaissez plutôt que l'imitation est le moyen, non le but de l'art. C'est par elle qu'il opère, mais non pour elle; elle est l'instrument de ses conceptions, elle ne l'est qu'en demeurant vraie, fidèle, mais elle n'en est ni le résultat, ni la limite. La nature, source de toute imitation, fournit les éléments, mais c'est l'art qui les combine; dans la nature, ces éléments sont confus, vagues, souvent mal arrangés : c'est l'art qui les choisit et les dispose; dans la nature, ils présentent le beau par fragments épars : c'est l'art qui les rassemble et les assortit; dans la nature enfin, ils sont matière brute et muette : c'est l'art qui leur donne un langage et qui en revêt une pensée. Et de trois.

Si ces vues sont justes, me voilà dispensé d'entrer dans de longs détails sur les instruments, je pourrais même les passer sous silence. Mais veux-je le faire? Non; libre maintenant d'en parler à la mesure qui me convient, et sous les rapports qui m'en plaisent, je n'ai garde de faire à eux cette injure, à moi cette privation.

CHAPITRE II.

D'une contradiction apparente.

Il suivrait de ce que j'ai dit dans le chapitre précédent qu'un véritable artiste dédaigne ses pinceaux, son bâton d'encre de Chine, son Wattman, convaincu qu'il est que ces instruments ne font rien à l'affaire, ou y font très-peu. Or c'est ce qu'on ne voit point; et je tombe le premier d'accord que l'un des signes les plus certains auxquels on reconnaisse le véritable artiste, c'est le respect qu'il a pour ses instruments, les soins qu'il leur donne, la place qu'il leur assigne dans ses affections. Voilà une contradiction que je veux expliquer, car elle n'est qu'apparente.

Saint-Preux aimait jusqu'à la pantoufle de Julie; l'artiste aime jusqu'aux moindres brimborions de son art.

Vous trouvez la comparaison étrange; elle n'est pourtant point forcée, ou bien niez ces traits qui l'appuient. N'auriez-vous point connu d'artistes manquant de pain, et employant à ces brimborions leur dernier écu? N'en auriez-vous point vu s'endetter pour leur art, qui ne l'eussent point fait pour leur subsistance? N'en auriez-vous point rencontré d'avares sur toute autre chose, prodigues pour celle-là seulement? et n'est-ce point ainsi que se comporte le véritable amour? Écoutez une histoire, et vous trouverez ma pantoufle moins étrange encore.

J'ai connu un jeune ménage, ménage d'artiste, que la gêne, autant que la beauté du jour, retenait aux mansardes. L'homme à ses pinceaux, la femme aux soins domestiques, coulaient, l'un près de l'autre, des jours remplis de charme; car la paix, le travail et l'amour versaient sur ce modeste réduit leurs plus aimables dons. J'allais les voir, attiré par le spectacle de ce tranquille bonheur, et c'est durant ces visites que je remarquai parfois sur le front de la jeune femme quelques nuages de

tristesse, dans son humeur quelques signes d'impatience qu'elle dissimulait mal, mais dont la cause m'échappait. Un jour, la trouvant seule, et comme elle était gaie et contente, je lui fis la remarque qu'elle paraissait plus heureuse qu'à l'ordinaire. Aussitôt elle redevint pensive, et comme fâchée que j'eusse pénétré l'intime secret de son cœur. Alors, ayant insisté : « C'est vrai, dit-elle, mais il y a des moments où je suis jalouse.... »

Jalouse ! Vous l'entendez. Je crus, et vous croyez aussi que quelque autre femme.... Pas du tout. « Je suis jalouse, reprit-elle avec un sourire plein de sensibilité, mon mari aime trop son art : pour lui il m'oublie quelquefois ; pour lui il a des affections, des pensées, qu'il me serait doux d'avoir sans partage.... Quand nous sommes seuls, de la place où je travaille, je lis sur sa figure des mouvements de cœur qui me sont étrangers, et j'éprouve comme si une troisième personne était là, qui le détournât de moi. Quand je suis sortie et que, pressée du besoin de le revoir, je rentre en hâte, je le trouve à son chevalet, calme, heureux, ayant à peine compté les instants, et l'idée que ma présence ne lui manquait pas m'est amère. Enfin, ajouta-t-elle, roulant dans ses yeux quelques larmes qui provoquaient sur son visage une rougeur charmante, je me sens quelquefois, sinon la seconde place dans son cœur, du moins la seconde dans ses plaisirs, et je songe avec tristesse qu'il serait moins malheureux venant à me perdre, que si, par quelque accident, il venait à perdre son art. »

Voilà mon histoire. Ma comparaison était donc juste, et vous pouvez m'accorder que c'est l'amour de son art, et non l'amitié pour le procédé, qui fait que le véritable artiste aime jusqu'aux moindres babioles qui servent aux travaux chéris desquels seuls il attend plaisir, faveur et gloire.

CHAPITRE III.

Des Chinois de la Chine.

C'est un drôle de peuple que les Chinois, je parle des Chinois de la Chine, non des Chinois de Voltaire, ce peuple de vrais sages, de vrais philosophes, de vrais savants, dont le grand homme s'était fait comme une férule pour taper sur les doigts de l'Occident. Tous les maîtres d'école ont un bon garçon idéal qu'ils proposent pour exemple aux garnements.

Mais pendant que nous sommes en Chine, voulez-vous voir ce que devient le lavis réduit au procédé? il n'est pas besoin d'aller plus loin. Les Chinois lavent en perfection; ils font des choses qui étonnent en fini, en patience, en bonne vue, en finesse, en pointillé, léché, mignoté; des choses à faire pâmer un père de famille.... mais plates, bêtes, uniformes et sans l'ombre d'une pensée. C'est que l'art n'existe pas chez les Chinois. (A moins pourtant qu'il ne soit dans leurs magots! Possible; j'en ai vu d'excellents.)

Mais à considérer ce fait, que depuis des milliers d'années les Chinois possèdent la perfection des procédés, sans qu'un seul d'entre eux se soit, sous le rapport de l'art, élevé plus haut qu'un peintre d'enseignes, et encore, encore.... Vraiment les Chinois sont un drôle de peuple, et bien inexplicable.

L'on vous dira que ceci vient de ce que c'est un peuple éminemment stationnaire en tout, en civilisation, en politique, et par conséquent en beaux-arts aussi.... Répondez: mon bon monsieur, ceci est justement le fait qui m'étonne, c'est l'explication que je voudrais.

L'on vous dira que c'est le climat: autant vaut dire que c'est le thé qu'ils boivent; que c'est leur régime politique: comme si les arts n'avaient pas fleuri sous tous les régimes; que ce sont leurs castes: changez de terrain, et demandez

alors pourquoi ils ont des castes depuis des milliers d'années ; c'est la même question. Non ; les Chinois sont de très-drôles de gens ; mais sont-ce des gens ?

Je prie qu'on ne se moque pas de moi avant de m'avoir entendu. Je pose en fait que, si nous sommes des gens, ils n'en sont pas, et la réciproque.

En toutes choses, nous autres peuples de l'Occident, nous avançons ou nous reculons ; un de nos siècles n'est jamais semblable à un autre : idées, arts, politique, religion, industrie, tout bouge, va, vient, s'étend, se rétrécit, se perd, se retrouve ; tout change. C'est un fait, un fait qui tient à notre nature, un fait dont l'absence constante chez les Chinois me porte déjà à douter qu'ils soient des gens comme nous.

De contrée à contrée, et dans un même pays, chez nous autres pays de l'Occident, nous présentons autant de différences que de ressemblances ; et, sans sortir de notre patrie, nous voilà vingt-deux peuplades tellement diverses et même opposées, qu'à peine pouvons-nous voir une même chose sous un même aspect, juger les mêmes faits avec une même règle, nous entendre sur un seul point. Et là-bas, des deux cents millions d'hommes voient par une même lunette, jugent avec une même règle, s'entendent pour être d'accord, comme pour boire du thé. Certes au moins ne sommes-nous pas des gens comme eux.

Mais le trait le plus saillant manque encore. D'individu à individu, nous autres individus de l'Occident, quelle diversité d'intelligences, d'opinions, de caractères, de tempéraments, d'aptitude ! chez tous, quel besoin de progrès, d'activité, de changement ! chez quelques-uns, quelle supériorité sur les autres, quelles facultés puissantes ! à côté des esprits médiocres, quels génies vigoureux, admirables !... Là-bas ! aussi semblables entre eux qu'un mouton l'est à un autre mouton, de tempérament, d'opinion, d'intelligence, d'aptitude ; chez tous, instinct du *statu quo* ; chez quelques-uns, le privilége de gouverner les autres, mais aucun signe de supériorité natu-

relle. Par ma foi, s'ils sont des gens, c'est nous qui n'en sommes pas !

Ceci reviendrait à dire que les Chinois sont d'une race autre que la nôtre, ce qui n'est point contesté physiologiquement parlant. Mais par autre, j'entends inférieure, intellectuellement parlant.

Pour contester cette infériorité, ne dites point qu'ils font des ouvrages qui dénotent une adresse, une intelligence extraordinaires : ce n'est pas du degré de cette intelligence, mais de sa nature qu'il s'agit. Un Chinois peut être en moyenne plus intelligent qu'un Allemand de Nuremberg; mais son intelligence est uniforme, limitée, constamment la même, et non pas celle de l'Allemand. Un castor fait des ouvrages admirables, un chien ne les ferait pas ; et, pourtant donneriez-vous la palme de l'intelligence au castor sur le chien ?

Et si ce caractère stationnaire dure des milliers d'années, en dépit des siècles et des événements ; si, dans une grande partie du globe, les peuples de cette même race présentent, avec des formes différentes, le même caractère, quelle explication plus plausible donneriez-vous de ces effets constants, qu'une cause constante aussi, celle de l'infériorité de race ?

Au reste, que les Chinois soient inférieurs ou supérieurs, pourvu qu'ils nous vendent leur thé et leur encre, qui s'en soucie ? et que leur fait à eux notre opinion ? Mais cette même question devient épineuse à propos d'une autre race sur laquelle pèsent les crimes de la nôtre. Pendant que je suis à divaguer, j'en veux dire mon mot.

Malgré l'abbé Grégoire et son livre, malgré des assertions de tribune, malgré les illusions des philanthropes, l'infériorité intellectuelle de la race nègre paraît plus évidente encore. Comme nous, elle a eu la terre pour s'étendre, les siècles pour faire des progrès, et néanmoins partout on la retrouve, à des intervalles immenses d'espace ou de temps, dans le même état d'enfance, de barbarie; partout insouciante, partout vouée à l'impression du moment, sans mémoire du passé, sans soin de

l'avenir, sans institutions, sans monuments; abritée sous de misérables huttes, dont la construction, indice presque toujours exact du degré de culture de ceux qui les habitent, n'égale jamais celle de la plus humble de nos demeures. Objecterez-vous Saint-Domingue? Ce serait peu qu'un unique exemple; mais à Saint-Domingue la civilisation est un héritage des blancs, non une création des nègres, héritage qui est géré, non par les nègres seuls, mais par des blancs aussi et des mulâtres.

Cette infériorité intellectuelle dans une race d'ailleurs intéressante, susceptible d'affections tendres, douée d'une sensibilité vive, capable des plus héroïques dévouements, semblait devoir être un titre, sinon à la protection, du moins à l'indulgence d'êtres qui se jugent supérieurs.... Mais non: ils en ont fait le fondement d'un droit infâme, et de la faiblesse de leurs frères ils ont conclu à leur oppression et à leur esclavage!

En effet, qui ne sait que cette infériorité est le principal argument des partisans de la traite? L'argument n'est pas seulement faux, il est honteux; mais, reproduit mille fois avec art et persévérance, il a servi à déplacer la question à leur profit. Car à force de les suivre sur ce terrain, à force de leur soutenir que l'infériorité de cette race est accidentelle et non naturelle, on a fait dépendre aux yeux de beaucoup d'hommes la question de l'esclavage d'une question qui non-seulement lui est étrangère, mais que les faits résoudraient en faveur des partisans de la traite. « C'est une race inférieure, disent ceux-ci; partant, bonne pour servir et patiente pour souffrir. — Non, leur répond-on, c'est une race égale à la nôtre; ainsi elle n'est pas bonne pour servir et patiente pour souffrir. » Dans cette manière d'argumenter, à qui resterait l'avantage? et n'est-ce pas prêter des armes à ceux que l'on veut combattre?

Inférieure! Elle le serait, elle l'est.... Qu'importe? Quel est le droit que cela vous confère, le titre dont cela vous nantit?

Où est la loi divine, parmi celles que vous reconnaissez, qui sanctionne l'oppression du faible parce qu'il est faible? Où est la loi morale qui la commande, celle qui la permet, celle qui ne la condamne pas? Où est la loi civile qui consacre ce principe parmi ceux qu'elle régit? Ou plutôt pourriez-vous dire celle qui ne protége pas le pauvre, le mineur, l'insensé, le faible, en un mot? et par cela même qu'il est faible, par cela même qu'il est inférieur au fort!... Il me semble que c'est là le seul terrain de la question, celui d'où il est dangereux de sortir. Pour qui refuse de s'y placer, vous faites son jeu en l'accompagnant sur le sien.

Au surplus, je sais que, selon les temps, les lieux, les mœurs, l'esclavage, toujours injuste et funeste, peut néanmoins avoir son excuse, ses motifs plausibles, sa nécessité de fait; mais l'esclavage provoqué, encouragé, exploité par l'homme civilisé de nos jours, constitue la plus évidente comme la plus exécrable violation de toute loi de morale, de justice ou d'humanité. Cela est si vrai, si généralement senti, reconnu, que les plus éloquentes paroles que puisse suggérer ce sujet paraissent toujours une vaine déclamation. En effet, si elles s'adressent au sens commun des masses, c'est chose superflue; si elles s'adressent à l'homme intéressé, c'est duperie. Le fourbe sait fort bien ce qui en est de son œuvre, vous ne lui apprendrez rien; c'est justement parce qu'il ne peut nier en face, qu'il se détourne, et vous parle d'infériorité de race. Discuter avec un tel homme, c'est se méprendre; il ne reste qu'à le maudire: ainsi fais-je, et de grand cœur. Au jour de la vengeance, je lui refuserai toute pitié. J'ai lu les funèbres récits de l'émancipation de Saint-Domingue, cette sanglante orgie, où des milliers de blancs, devenus à leur tour victimes, expiraient par le fer, le feu, les tortures; je les ai lus avec horreur, mais sans une seule de ces larmes que l'on donne souvent à la mort des plus grands coupables.

CHAPITRE IV.

De l'encre de Chine, et à quoi on reconnaît la bonne.

A la rigueur on peut faire venir d'Amiens des gens pour être suisses, mais l'encre de Chine doit venir de Chine. Celle qu'on fabrique en Europe est toujours grossière, impropre au lavis; c'est comme qui dirait le thé de Suisse comparé à l'autre.

Les Chinois seuls possèdent le secret de la préparation de cette substance, aussi remarquable par sa ténacité que par sa finesse et l'extrême divisibilité de ses teintes. Sous ce dernier rapport, l'encre de Chine est peut-être au premier rang parmi les couleurs ; aucune autre ne comprend entre son ton le plus obscur et son ton le plus clair autant de degrés intermédiaires; pas même la sépia, qui part d'un noir bien autrement intense.

Communément, pourtant, l'on préfère la sépia, parce que son ton plus chaud séduit davantage les yeux. C'est une préférence que je ne saurais partager : car, si d'une part la finesse du ton de la bonne encre de Chine compense la chaleur du ton de la sépia, d'autre part, celle-ci est d'un grain comparativement grossier, elle foisonne sous le pinceau, et tient mal la teinte. Quelques-uns, pour tout concilier, donnent dans un juste milieu, traitant les lointains à l'encre de Chine, et les devants à la sépia. Ils ont tort; dans l'impossibilité de marier ensemble deux nuances opposées, il vaut mieux être d'une couleur. Aussi vois-je d'ordinaire les artistes courtiser d'abord la sépia, se lasser de son gros teint vermeil, et finir par fixer leur préférence sur la pâleur délicate de sa sœur.

Du reste, voici, d'après l'excellent ouvrage de Mérimée, à quoi l'on reconnaît la bonne encre de Chine :

« Elle est, dans sa cassure, d'un noir luisant

« La pâte en est fine et parfaitement homogène.

« Lorsqu'on la délaye, on ne sent pas le plus petit grain, et en l'étendant de beaucoup d'eau, on ne voit aucun précipité se former.

« En séchant, sa surface se couvre d'une pellicule d'aspect métallique.

« Elle coule bien sous la plume, même à une basse température, et, lorsqu'elle est sèche sur le papier, on ne la détrempe point en passant dessus un pinceau imprégné d'eau. »

CHAPITRE V.

Du P. Duhalde et de sa recette.

Le P. Duhalde, dans son *Histoire de la Chine*, nous donne la recette même dont font usage les Chinois pour la préparation de leur encre.

« On prend, dit-il, des plantes *Ho hiang* et *Kan sung*, des gousses appelées *Tchu-ya-tsuo-ko*, et du suc de gingembre; après quoi.... »

Mais commençons toujours. Si vous avez du suc de gingembre, allez demander au droguiste du coin des *Ho hiang* et des *Kan sung*, sous oublier le *Tchu-ya-tsuo-ko*. Si, à l'ouïe de ces affreux noms, il s'irrite et vous apostrophe, prenez-vous-en au P. Duhalde, qui ne s'explique pas davantage sur le *Ho hiang*, le *Kan sung*, et le *Tchu-ya-tsuo-ko*.

Certes, j'aime bien mieux la recette du *Cuisinier français* : « Quand vous voudrez faire un civet, prenez d'abord un lièvre, etc. »

Mais je me trompe, le P. Duhalde s'explique; car plus bas il nous apprend, pour n'y plus revenir, que la gousse *Tchu-ya-tsuo-ko* se recueille sur un arbrisseau, et ressemble à celle du caroubier, excepté qu'elle en est différente, étant plus petite et d'une autre forme; que le *Ho hiang* est une plante analogue au

Sou ho; et enfin que le *Kan sung* est une autre plante douce au goût. Vous y voilà. Allez, et faites de l'encre de Chine. Il ne reste plus qu'à faire bouillir ce brouet, y mêler de la colle de peau d'âne et du noir de fumée : le tout formera une pâte qui, comprimée dans un moule et séchée sous la cendre, vous fera votre bâton d'encre de Chine véritable.

CHAPITRE VI.

Des donneurs de recettes.

Il me paraît prouvé que la recette ci-dessus est un piége que le P. Duhalde tend aux simples. Les jésuites sont quelquefois farceurs, et celui-là pouvait trouver drôle de se figurer les droguistes, les botanistes et les peintres futurs cherchant ainsi leur pierre philosophale dans le *Kan sung* et la gousse *Tchu-ya-tsuo-ko.*

Je crois qu'en général les donneurs de recettes sont tous un peu farceurs, et Aristote aussi. Ma cuisinière peut faire par elle-même, et sans autre guide que le bout de sa langue, des plats excellents. Aussitôt qu'elle veut les faire d'après la recette imprimée, si bien pèse-t-elle les ingrédients, ils ne valent plus rien. A qui la faute? Oseriez-vous dire que ce soit à ma cuisinière?

J'ai vu aussi des gens, capables de faire par eux-mêmes quelques bons vers, se mettre au poëme épique, en suivant pas à pas la recette d'Aristote, et n'aboutir, comme ma cuisinière, qu'au plus lamentable ragoût qui se puisse imaginer, un ragoût dont personne ne veut, qu'on ne goûte pas même. A qui la faute? Ce même Aristote, avec ses recettes de dialectique, n'a-t-il pas mystifié tout le moyen age? Et quand il avance qu'il faut que la tragédie *purge les passions par la terreur,* n'est-ce pas à peu près aussi clair que la gousse *Tchu-ya-*

tsuo-ko, sans compter le mauvais goût de l'expression? Très, très-farceur Aristote.

A chaque nouvelle préface, M. Hugo refait sa recette pour l'art; les gens y tôpent, composent d'après, et que voyons-nous? Un tas de livres dégoûtants, plats, remplis de faux, de clinquant, d'immondes.... A qui la faute? Ce n'est certes pas aux gens!

Mais il est certain que le P. Duhalde est le plus farceur de tous; c'est qu'il jouissait d'avantages tout particuliers. Quelque obscur que soit le grec d'Aristote, quelque étrange que soit le français de M. Hugo, en fait d'obscur, d'étrange, d'impayable, le chinois est bien préférable.

Ho hiang, Kan sung, Sou ho, Tchu-ya-tsuo-ko! De bonne foi, est-il permis d'avoir une langue pareille, à moins d'être Chinois! Et ce même peuple, qui dans le langage parlé refend ainsi ses mots en vilains petits morceaux, depuis des siècles s'obstine à les écrire en un seul signe! Et puis dites que ce sont des gens comme nous.

CHAPITRE VII.

De l'affection qu'on porte aux objets inanimés.

Comment on se procure de la bonne, de la véritable encre de Chine, qui soit bien de la Chine, c'est ce qui est difficile à enseigner. Si vous êtes familier avec l'empereur de Russie, demandez-lui un morceau de la sienne, vous serez sûr de votre affaire.

En effet, l'encre de Chine la plus pure, la plus belle, enveloppée dans des étuis de laque doublés de satin, fait partie des présents que reçoit l'autocrate de son voisin l'empereur chinois; et c'est, à mon sens, un des plus précieux avantages de sa haute position sociale, comme c'est une idée des plus chinoises que d'envoyer de l'encre de Chine à un autocrate :

autant vaudrait un sabre à un manchot. Mais ils n'en font pas d'autres.

Si vous n'êtes pas familier avec l'empereur de Russie, recourez aux lumières de ceux qui s'y connaissent; mais veillez à ce choix, apportez-y le plus grand scrupule, sous peine de porter peut-être vos affections sur un bâton qui n'en serait pas digne.

En effet, avec le temps, avant peu d'années, votre bâton, d'abord simple connaissance, ensuite compagnon, instrument de vos travaux, plus tard, associé à tous vos souvenirs, vous deviendra cher; et insensiblement le charme d'une douce habitude liera son existence à la vôtre. Quelle triste chose alors que de découvrir tardivement dans cet ami des défauts, des imperfections, d'être conduit peut-être à rompre ces relations commencées, pour en former de nouvelles qui ne sauraient plus avoir ni l'attrait ni la fraîcheur des premières!

Franklin parle quelque part de cette affection d'habitude que l'on porte aux objets inanimés, affection qui n'est ni l'amitié, ni l'amour, mais dont le siége est pourtant aussi dans le cœur. Quelques-uns disent que c'est là une branche de cette affection égoïste qui attache à un serviteur difficile à remplacer; moi je pense que c'est un trait honorable de notre nature, lequel ne saurait s'effacer entièrement sans qu'il y ait pour l'âme quelque chose à perdre.

C'est quelque chose de bienveillant, c'est aussi une espèce d'estime. Non-seulement nous aimons l'instrument que nous manions avec plaisir, avec facilité, mais bientôt, le comparant à d'autres, nous lui vouons quelque chose de plus, si surtout, à sa supériorité, il joint de longs services. Un simple outil a, pour l'ouvrier qui s'en sert, sa jeunesse, son âge mûr, ses vieux jours, et excite en lui, selon ces phases diverses, des sentiments divers. Il se plaît à la force, à la vivacité brillante qui distingue ses jeunes ans; il jouit aux qualités qu'amène son âge mûr, aux défauts qu'il corrige ou tempère; il estime surtout les qualités que ne lui ôte pas la vieillesse, et souvent (qui n'en

a pas été témoin?) il le conserve par affection, même après qu'il est devenu inférieur à ses jeunes rivaux.

Si vous avez jamais voyagé à pied, n'avez-vous point senti naître en vous, et croître avec les journées et les services, cette affection pour le sac qui préserve vos hardes, pour le bâton, si simple soit-il, qui a aidé votre marche et soutenu vos pas? Au milieu des étrangers, ce bâton n'est-il pas un peu votre ami; au sein des solitudes, votre compagnie? N'êtes-vous pas sensible aux preuves de force ou d'utilité qu'il vous donne, aux dommages successifs qui vous font prévoir sa fin prochaine, et ne vous serait-il point arrivé, au moment de vous en séparer, de le jeter sous l'ombrage caché de quelque fouillis, plutôt que de l'abandonner aux outrages de la grande route? Si vous me disiez non, non jamais.... à grand regret, cher lecteur, je verrais se perdre un petit grain de cette sympathie qui m'attire vers vous.

Pour qui observe, il est facile de remarquer que ce trait va s'effaçant à mesure que l'on monte des classes pauvres, laborieuses, aisées, aux classes riches, et qu'il s'efface entièrement au milieu du luxe et de l'oisiveté des hommes inutiles. Ai-je donc si tort d'y reconnaître quelques liens mystérieux avec ce qui est bon? de dire que c'est un trait honorable de notre nature et précieux pour l'âme? Un sentiment qui se trouve où il y a travail, exercice, économie, médiocre aisance; qui se perd où il y a luxe prodigue, paresse, inutile oisiveté, serait-il indifférent aux yeux de l'homme de sens? Non pas! Aussi Franklin, l'homme de sens par excellence, en faisait cas.

Au reste, si cette disposition est plus fréquente chez les classes travailleuses que chez les classes oisives, parce qu'elle est inséparable de l'emploi du temps, de l'exercice et du travail, elle est aussi bien plus générale dans les sociétés jeunes encore que chez celles qui sont arrivées aux derniers raffinements de la civilisation. Homère décrit toujours avec soin un mors, un bouclier, un char, une coupe, une armure; il prête sans cesse à ces objets inanimés des qualités morales qui en

font le prix aux yeux de leurs possesseurs, et qui leur valent l'estime ou les affections de l'armée. Les temps de la chevalerie présentent le même caractère. Aussi Walter Scott ne néglige pas un trait si vrai et si favorable au pittoresque. Cooper lui-même, dans son roman de *la Prairie*, voulant peindre un homme des villes qui s'est volontairement reporté à la vie des bois, est fidèle à la vérité lorsqu'il unit d'amitié le trappeur à sa carabine. Cette arme vénérable prend une physionomie, un caractère; elle devient un personnage qui a sa bonne part dans l'intérêt que nous portons au vieux chasseur des prairies.

Mais dans les époques dont je parle, cette disposition, pour être plus générale, n'est pas pour cela plus méritoire; car elle est alors l'effet d'un état donné de la société, et beaucoup moins celui du perfectionnement individuel. La rareté des instruments, des outils, des meubles, les rend précieux; la difficulté de s'en procurer de nouveaux ou d'aussi excellents est cause qu'on les fait durables; en sorte que, transmis, de père en fils, ils se lient aux souvenirs de la maison, et font partie de l'idée collective de famille. Les meubles séculaires, inconnus de nos jours, étaient communs alors; j'entends dans les châteaux du moyen âge, aussi bien que dans les palais d'Argos ou de Mycènes.

Les progrès de l'industrie font disparaître ces traits; et c'est un des mille et un côtés par lesquels ils sapent le pittoresque et la poésie, nous donnant en revanche du commode et du confortable. Aussi, quand j'y songe, une lutte pénible s'établit entre ma raison et mon cœur. La première me fait comprendre la nécessité, la beauté du progrès en toutes choses, et que c'est là la destinée de l'homme; l'autre me fait regretter les vieux âges avec leur ignorance naïve, avec leurs poétiques croyances, avec leurs hommes rudes, mais fortement, diversement trempés. La première me parle d'aisance générale, de prospérité, de richesse, et je ne puis nier; l'autre me demande les campagnes d'autrefois avec leurs lointaines bruyères, les châteaux avec leurs vieilles tentures, avec leurs gothiques meubles, et je ne puis lui répondre.... Que faire, ainsi partagé? La

raison est mon régent, il dit vrai, je dois le croire ; mais le cœur est mon camarade, et je fraye avec lui, avec lui je remonte le courant des âges, et, arrivés dans quelque antique asile, nous y posons notre tente au pied de ces beaux hêtres qui cachent l'ogive d'un vieux portail ; avec lui nous fuyons les villes, les fabriques, les mille clôtures de nos jardins ; et quand le bruit des limes, des marteaux, des foulons, ne se fait plus entendre, nous abordons ce pâtre qui garde quelques chèvres autour du manoir d'Hermance. Avec lui encore.... l'oserai-je dire? avec lui, nous nous moquons du régent, et nous gardons rancune à l'industrie. Ainsi les mauvaises compagnies corrompent les bonnes mœurs.

Toutefois ce n'est pas tant l'industrie qui a ruiné le pittoresque et la poésie, car elle existait autrefois, et à quelques égards elle était supérieure à la nôtre ; c'est la fabrication. L'industrie crée les objets, l'art est son aide ; la fabrication multiplie les objets, le procédé est son essence. Autrefois on pouvait voir dix, vingt coupes ciselées à la main, et ayant chacune sa beauté, son style, son prix particulier ; or, c'était une industrie que de faire des coupes. Aujourd'hui, ce qui était l'ouvrage intelligent de la main est devenu l'œuvre mécanique d'un creuset, d'un moule, qui vous donnera mille, vingt mille coupes, toutes semblables de forme, de style et de prix : or, ceci, c'est la fabrication qui l'opère. Le progrès n'est donc pas tant dans l'industrie créant de plus beaux objets ; il est dans la fabrication multipliant à l'infini des objets moins beaux. Elle fait pour les choses ce que la civilisation fait pour les hommes, elle les jette tous au même moule. C'est donc à la fabrication que nous gardons rancune, lui et moi.

CHAPITRE VIII.

De mon bâton d'encre de Chine.

Après ce que j'ai dit plus haut pour expliquer comment les objets inanimés peuvent inspirer une espèce d'attachement, qu'il me soit permis de parler ici de mon bâton d'encre de Chine.

Ceci tient à notre vie privée; aussi éprouvé-je quelque répugnance à en entretenir le public. Mais je ne puis résister à l'envie de faire connaître les innocentes relations qui m'unissent à lui. D'ailleurs, je serai discret.

Ces relations sont anciennes, elles datent de vingt ans; elles me sont chères à plus d'un titre, car ce bâton je le tiens de mon père, y compris la manière de s'en servir et la manière d'en parler. Il est rond, doré, apostillé de chinois, et d'une perfection sans pareille, si pourtant l'amitié ne m'aveugle. Un beau matin, je le trouvai cassé en deux morceaux; cela m'étonna, car il n'avait jamais fait de sottises qu'entre mes mains.... Aussi n'était-ce pas une sottise; je venais de me marier.

Mais, outre ces circonstances qui me le rendent cher, que de moments délicieux nous avons coulés ensemble! que d'heures paisibles et doucement occupées! quelle somme de jours calmes et riants à retrancher du nombre des jours tristes, inquiets ou ingratement occupés! Si l'on aime les lieux où l'on a goûté le bonheur; si les arbres, les vergers, les bois, si les plus humbles objets qui furent témoins de nos heureuses années ne se revoient pas sans une tendre émotion, pourquoi refuserais-je ma reconnaissance à ce bâton, qui non-seulement fut le témoin, mais aussi l'instrument de mes plaisirs?

Et puis quels plaisirs! Aussi anciens que mes premiers, que mes plus informes essais : car ce qui les distingue de tous les

autres, c'est d'être aussi vifs au premier jour qu'au dernier, de s'étendre peu, mais de ne pas décroître. Aujourd'hui encore, quand, m'apprêtant à les goûter, je prends mon bâton, et broie amoureusement mon encre, tout en rêvant quelque pittoresque pensée, ce ne sont pas de plus aimables illusions, de plus séduisantes images, de plus flatteuses pensées qui m'enivrent, mais du moins ce sont encore les mêmes ; la fraîcheur, la vivacité, la plénitude s'y retrouvent, elles s'y retrouvent après vingt ans ! Eh ! combien est-il de plaisirs que vingt ans n'aient pas décolorés, détruits? L'amitié seule, peut-être, quand elle est vraie, et que, semblable à un vin généreux, les années la mûrissent en l'épurant.

Durant ces vingt années d'usage régulier, ce bâton ne s'est pas raccourci de trois lignes : preuve de la finesse de sa substance, gage de la longue vie qui l'attend. Longtemps je l'ai regardé comme mon contemporain ; mais, depuis que j'ai compris combien plus le cours des ans ôte à ma vie qu'à la sienne, je l'envisage à la fois comme m'ayant précédé dans ce monde et comme devant m'y survivre. De là une pensée un peu mélancolique; non que j'envie à mon pauvre bâton ce privilége de sa nature, mais parce qu'il n'est pas donné à l'homme de voir sans regret la jeunesse en arrière, et en avant le déclin.

Au fait, est-ce un mal? La tristesse peut être amère, la douleur cuisante, mais la mélancolie est toujours aimable, mêlée d'émotions compatissantes et de pensers consolants. Ses regrets sont tempérés ; ses souvenirs mêlés d'espoir ; ses larmes, un attendrissement qui n'est pas sans charme. En somme, qui voudrait ne la pas connaître?

La bonne encre de Chine exhale, lorsqu'on la broie, un léger parfum de musc ; ainsi fait mon bâton. La fausse encre de Chine répand à poignées une grosse puanteur musquée. Mon bâton et moi nous avons pour cette gent vulgaire le plus profond dédain, les plus méprisantes pensées, l'abord le plus glacial : toute supériorité est aristocrate, et l'amitié aussi. Nous

avons tort peut-être, mais ensemble : et qu'est-ce qui resserre plus l'amitié que des préjugés communs ?

C'est donc une amitié durable que la nôtre, et je n'ajouterai plus qu'un trait au tableau que je viens d'en faire.

Sans être vieux, ce bâton a pourtant cessé d'être jeune ; sa dorure, autrefois brillante, a perdu son éclat, et quelques fissures survenues dans sa surface sont, je pense, les rides de l'âge. Ceci me touche, quand je considère que, ayant perdu à mon service ces avantages extérieurs qui lui attiraient les regards et les hommages des autres, il m'a conservé intactes les qualités solides que je prisais en lui, quelque abus que j'en aie pu faire. Car ce que plus haut j'appelle poétiquement d'informes essais, ce sont (entre nous) d'abominables barbouillages. Mais je jette un voile sur ces sottises dont il fut toujours la victime et moi l'auteur.

CHAPITRE IX.

Du pinceau.

Je vis bien avec mon pinceau, mais il ne m'inspire rien de semblable. Le caractère du pinceau, c'est d'être capricieux, bon un jour, mauvais l'autre, ce qui impatiente et empêche l'amitié de s'établir. Quoiqu'il exige beaucoup plus de soins que le bâton, il a une vie beaucoup plus courte, et l'idée qu'il en faudra bientôt changer est cause qu'on s'y attache peu. Avec ça, les pinceaux ont des moments.... des moments sublimes. Il semble que le goût, la gentillesse, la grâce en personne, se soient venus nicher à leur pointe ; en telle sorte que la main n'ait qu'à bouger, et le pinceau fait le reste. C'est ce qui explique comment on aime son bâton d'encre de Chine, tandis que l'on peut s'amouracher de son pinceau. Or, qui dit l'amour dit en même temps bouderies, scènes violentes, raccommodements, infidélités, et finalement froideur, séparation, oubli.

Dire les signes auxquels on reconnaît un bon pinceau, c'est impossible pour deux raisons. La première, c'est que le mérite de cet instrument est indépendant de l'apparence et du lieu de fabrique. Vous voyez des pinceaux à la mine roturière, qui ont un air lourd, ventru, commun, grossier, ourson, et qui, à l'usage, sont gentils, fins, moelleux, suaves et du meilleur ton. Vous rencontrez de même des pinceaux faits de fine martre, élégants, bien pris, bien peignés, qui, à l'usage, sont bêtes, lourds, sans intelligence, et grossiers comme des balais.

La seconde raison, c'est que le mérite du pinceau n'est pas absolu, mais relatif. Tel pinceau ne vaut rien pour les teintes, qui est excellent pour les touches; tel est admirable pour le feuillé, qui est mesquin pour les ciels. D'où suit qu'il n'est pas de pinceau absolument bon, ni d'absolument mauvais, sans compter que le même, vu les caprices, n'est ni toujours excellent, ni toujours détestable.

L'on peut néanmoins dire que les principales conditions qui caractérisent un bon pinceau sont l'élasticité, qui fait qu'il se redresse de lui-même; une pointe fine, mais moelleuse; un ventre assez large pour contenir l'eau, assez fort pour la tenir suspendue sans que le poids de la goutte émousse la pointe.

Ces qualités, on ne peut les reconnaître que par l'expérience; mais on ne doit les chercher que dans un pinceau de grosseur moyenne, et ceci est important. Tout petit pinceau est mauvais pour le lavis à l'encre de Chine, parce qu'il produit un travail sec et sans franchise : par sa ténuité, il détruit toute largeur dans le faire, et ramène tout à une multiplicité de touches grêles et sans liberté; par la même cause, ne pouvant tenir l'encre, il oblige à recourir sans cesse à la source, au grand détriment de la teinte, qui se trouve nuancée, morcelée, jamais franche et pure. Aussi, plus votre pinceau sera gros, pourvu qu'il remplisse les conditions dont j'ai parlé, plus il sera bon et propre au genre.

J'ai souvent remarqué que les gens qui n'ont pas la bosse estiment par-dessus tout ces petits roquets de pinceaux, menus

comme une paille, et pointus comme une épingle. C'est que le tout petit travail de ces instruments exigus correspond parfaitement à la toute petite ambition de leurs facultés poétiques. Ils procèdent par fétus pour arriver au mignon, en passant par le peigné. Une fois le papier couvert d'imperceptibles travaux, présentant un ensemble soyeux, ils sont satisfaits; et le ciel me garde de troubler leur bonheur! Mais, entre nous, n'espérez jamais rien de celui qui, après quelques essais, ne sent pas le besoin d'un pinceau plus gros.

Mais si les petits pinceaux conduisent là, il est vrai de dire que les gros pinceaux, même les bons, ont aussi leurs dangers. C'est à l'artiste à asservir son instrument; mais il arrive souvent qu'il asservit l'artiste. Si son pinceau ne le seconde pas dans la voie où il veut entrer, c'est lui qui le suit dans celle qu'il lui ouvre. Il se proposait de traiter un arbre avec sévérité, mais il trouve un pinceau badin, et le voilà qui oublie son modèle et badine son feuillé. Il voulait procéder par teintes larges et simples; mais voilà que son pinceau le séduit par certaines promesses de le seconder mieux autrement, et il se livre à son pinceau. C'est ainsi que, en fait de lavis, le naturel se fausse, l'intention s'efface, et le vrai se perd.

On dit quelquefois d'un artiste que son pinceau est vrai, naïf, bonhomme. Ne vous y trompez pas; ce n'est pas le pinceau qui l'est, c'est son talent; et il ne l'est que pour avoir su dompter le pinceau. Celui-ci était peut-être un fort mauvais sujet, ne demandant pas mieux que de l'entraîner à mal; mais il a su ne lui rien accorder. C'est tout le secret; peu de gens le savent, même parmi les habiles.

Candeur, naïveté, bonhomie, simplicité, ce sont les plus précieuses qualités du lavis, celles qui compensent le mieux l'absence des autres, celles surtout que ne remplacent ni l'habileté, ni l'adresse, ni même le talent. Signalons donc, en passant, le pinceau comme un drôle qui leur tend souvent des piéges.

CHAPITRE X.

Du papier.

Des trois instruments dont je me suis proposé de parler, l'encre de Chine, le pinceau, le papier, ce dernier est le plus passif : il laisse faire et ne fait rien ; il prête son dos, et voilà tout. Léger, paresseux, passif, n'ayant qu'une valeur d'emprunt, destiné à changer souvent de maître, il inspire une médiocre estime et peu d'attachement. D'ailleurs il ne sert qu'une fois.

En fait de papier à laver, les Chinois sont encore au premier rang. Leur papier, admirablement collé, tient l'eau comme une toile cirée ; il est d'une pâte fine, transparente, et d'une teinte aimable et séduisante que nos procédés ne sauraient imiter, parce qu'elle est naturelle et non factice. Mais surtout il a une qualité qui le distingue de tous ses confrères : c'est de prêter l'harmonie au travail qu'on lui confie; en même temps qu'il donne et conserve aux teintes légères une délicatesse extrême, il tempère, assourdit, veloute les teintes fortes, et fait valoir les unes par les autres. Tous les papiers ont un défaut : le sien, c'est d'être rétif aux premières teintes, ce qui tient au duvet soyeux qui couvre toute sa surface.

Le papier de Chine est donc d'une qualité supérieure ; mais il faut être déjà habile, soit pour en goûter les propriétés, soit pour en tirer parti. De plus, il est rare et cher.

L'ancien papier de Hollande présentait des qualités analogues, quoique inférieures ; mais celui qu'on fabrique maintenant dans ce pays n'offre plus que des avantages secondaires, et sa renommée a pâli devant celle des papiers de France et d'Angleterre.

A ce dernier pays la palme. Excepté la teinte et la transparence du papier de Chine, le papier anglais possède, au premier degré, toutes les qualités propres au lavis : colle parfaite,

éclat, solidité, pâte magnifique, grains de toute espèce; et quant à la sûreté, à l'emploi facile et agréable, il est sans pareil [1].

Les papiers français, moins chers, tout aussi beaux, ne sont jamais si bien, si également collés; or ceci est la condition principale. Meilleurs peut-être, ou tout aussi bons pour certains genres, comme pour le travail pointillé, pour les fleurs, ils se prêtent moins bien à un lavis franc, large, hardi; ils supportent moins bien un grand nombre de teintes superposées, et se fatiguent plus vite. Que si pourtant je suis Français, et par conséquent jaloux de toutes les gloires de mon pays, je proclamerai la supériorité des papiers français, et je dirai toujours que la France n'a rien à envier à ses voisins; mais, dans le fond de mon cœur, je confesserai que le papier anglais est le premier de tous; j'en aurai toujours une provision secrète, et quand on m'empruntera du papier, je donnerai de celui d'Annonay, pour la gloire de la France, et pour ménager mon Wattman!

Pour le lavis, achetez donc du papier anglais d'Angleterre.

CHAPITRE XI.

Où l'auteur se prend de parole avec un philosophe.

Le goût, ou plutôt la passion des beaux-arts, engendre chez l'homme des traits qui, de loin, et aux yeux d'un philosophe myope et sans lorgnon, ressemblent tout à fait à la niaiserie la mieux caractérisée.

Ainsi, pour celui qui a cette passion, la moindre babiole te-

[1]. La papeterie de la Sarrez (canton de Vaud), où ont été naturalisés les procédés anglais, a déjà produit des essais de papier à laver qui approchent de très-près de la perfection des véritables papiers anglais. L'habileté, la persévérance et l'esprit de perfectionnement qui distinguent les chefs actuels de cet établissement, nous font croire qu'avant peu leurs papiers auront remplacé dans notre pays les papiers de fabrique anglaise.

nant à son art l'occupe sérieusement, fait événement dans sa journée, dans sa semaine. Qu'on lui parle de quelque nouveau papier, d'une autre manière d'user du sien, d'un secret pour réserver les clairs ou pour fondre les ciels, il a hâte d'en faire l'épreuve, il oublierait pour cela son dîner. Le voilà bientôt qui se délecte amoureusement à de petits essais anodins, et, s'il survient un confrère, un seul de ces brimborions va suffire à trois heures d'intarissable entretien. Cependant le philosophe hausse les épaules et se gausse d'eux.

Moi, de mon côté, je prends mon lorgnon et je toise ce philosophe ; car je n'aime pas que les philosophes se moquent de mes amis.

« Ces enfants, monsieur (car c'est vrai, les artistes sont enfants), ces enfants vous paraissent des niais, et vous vous grandissez de tout ce que vous retranchez à leur taille.... Ne serait-ce point déjà là le plus grand plaisir que vous y trouvez?

« Ces enfants, pensez-vous, feraient bien mieux de s'occuper de choses plus sérieuses. Entendez-vous la politique, les fonds ? Je nie. Entendez-vous le prochain ? Je nie encore. Entendez-vous leurs occupations ? C'en est une branche. Entendez-vous la science, la philosophie ? Ce n'est pas leur affaire. »

Et puis, je lui dis encore (car nous avons aussi une rancune contre les philosophes) : « Prenez votre lorgnon, et regardez-vous ; regardez vos confrères : Pythagore et sa fève, Épicure et ses atomes, Platon et son âme du monde, Descartes et ses tourbillons, Kant et ses logogriphes, et tant et tant qui ont passé leur vie à regarder dans le cerveau au travers du crâne, à chercher le monde dans les nuages, à taper sur des abstractions pour en faire sortir la morale. Entre eux tous qu'ont-ils fait, depuis le commencement du monde? Pas un pas! Oscillé, voilà tout ; et d'ailleurs la métaphysique, qui est votre affaire, n'est-elle pas le plus grand des enfantillages connus! Si vous n'êtes pas des enfants, qu'êtes-vous donc ? »

Après quoi je lui tournerais le dos, crainte de la dialectique.

CHAPITRE XII.

D'un quatrième instrument.

Sous le chef des instruments, je range le maître. A force de divaguer, j'allais l'oublier.

Le maître est instrument, en ce sens qu'il concourt au résultat. Il est le plus important des quatre, en ce sens qu'il est un instrument actif, intelligent, et que son influence bonne ou nuisible n'est pas bornée au dessin présent, mais s'étend jusqu'aux dernières limites de la route que vous avez à parcourir.

C'est donc chose majeure, critique dangereuse, que le choix d'un maître; aussi je ne m'étonne point d'avoir connu tels qui, plutôt que de choisir, s'en passaient.

CHAPITRE XIII.

Du maître par excellence.

Le maître des maîtres, le seul infaillible, le seul excellent, c'est la nature, ou plutôt c'est l'unique maître; car remarquez bien que l'artiste duquel vous recevez des leçons n'a d'autre emploi que celui de vous redire les enseignements qu'il tient d'elle. Il est répétiteur, et non pas maître.

La nature, c'est l'ensemble des choses dans le monde moral et dans le monde physique. Mais pour nous, modestes aspirants au lavis à l'encre de Chine, la nature, c'est une bribe de cet ensemble, un coteau boisé, deux chèvres, un pâtre.... Que sais-je? moins encore, un bout de pré, un âne au soleil.

Prenons ce bout de pré, et laissons-y l'âne. C'est au moyen de la forme, de la couleur et de l'effet, que je puis en saisir l'image et la transporter sur le papier. Eh bien! la nature me

montre ces choses sous leur plus réelle apparence ; elle me les montre avec leurs variétés, leurs accidents, leurs propriétés locales et individuelles ; elle me les présente avec leur harmonie relative, avec le rapport de chaque chose à leur ensemble, avec le charme dont elles sont susceptibles. Bien plus ; si je veux la suivre dans ses enseignements, elle me dévoile les ressources qu'elle-même emploie dans ses ouvrages : certains atours dont elle les pare, certaines beautés qu'elle prodigue aux plus simples objets ; elle me montre jusque dans un pauvre âne la richesse des plus fines nuances, les plus charmants jeux de l'ombre et de la lumière, la perfection délicate des lignes les plus ténues et les plus variées. Quel maître! sans compter qu'il ne prend point de cachets.

Pourquoi n'est-il donc point le maître universel? Pourquoi? C'est d'abord parce qu'il ne parle ainsi qu'à ceux qui entendent son langage; or, ils sont en petit nombre. C'est encore parce que, même pour ceux-ci, il leur montre bien ce qu'il faut faire, où il faut atteindre ; mais sur le comment, il se tait. Mon encre de Chine est broyée, je tiens mon pinceau, la nature me fait comprendre, sentir, aimer mon modèle ; passé cela, elle me laisse libre, et je ne sais que faire de ma liberté. C'est alors que je cherche un maître.

CHAPITRE XIV.

Des maîtres en général.

« Enseignez-moi, lui dites-vous, l'usage que je dois faire de ce pinceau, de cette encre, pour rendre cette scène agreste. » Lui, ouvre son portefeuille, en tire un dessin, vous le plante sous le nez : « Copiez ceci. »

Voilà déjà un homme entre la nature et vous ; voilà une copie entre vous et l'original.... Oh! que je crains que ce sentiment vrai que vous aviez des beautés naturelles ne s'altère,

ne s'affaiblisse, ne soit détourné de son objet! Il est pourtant le principe vital de l'art que vous voulez cultiver.

Mais de plus, cet homme est un artiste, c'est-à-dire un homme ayant nécessairement sur l'objet dont vous vous occupez ses préjugés, ses systèmes, ses préventions, sa manière, bonne pour lui qui se l'est créée, mais, à coup sûr, fâcheuse pour vous. Il va vous imposer tout cela; il va substituer à l'imitation de la nature, telle que le sentiment vous l'aurait suggérée, l'imitation de sa propre manière telle qu'il l'entend, telle qu'il l'admire, c'est-à-dire avant toutes les autres. Vous vouliez un maître, eh bien! vous l'avez.

Mais, outre que l'imitation du maître détruit l'originalité, affaiblit le sentiment et ne conduit jamais qu'à un mérite secondaire, il est de sa nature de copier très-bien les défauts, tandis qu'elle ne fait que singer les beautés ; or, singer, c'est contrefaire; contrefaire, c'est dénaturer. Si le maître est lourd, l'élève sera lourd, vous pouvez presque y compter ; mais s'il est en outre simple dans son dessin, l'élève sera nu; s'il est soigné dans son faire, l'élève sera léché; s'il est hardi dans sa composition, l'élève sera fou. Pourquoi? Demandez aux singes.

Que sera-ce, si j'ajoute que c'est ici le danger que présentent les bons maîtres, les meilleurs, et plutôt les meilleurs que les moins bons! C'est le fait : eux seuls, par l'influence même que leur assurent leurs talents, leurs succès, leur gloire, peuvent exercer leur empire sur leurs élèves; eux seuls justifient leur méthode par leurs œuvres. Quel niais s'escrimerait à s'approprier la manière d'un artiste réputé sans talent ?

Sur ceci, que conclurons-nous? Point de maître!

CHAPITRE XV.

Où l'auteur s'écarte de l'opinion communé.

Point de maître?

Mais est-ce donc tant absurde? Comment firent les premiers? Voyons-nous que de nos jours, où les maîtres abondent, l'art ait gagné en proportion? Voyons-nous que ceux qui, à la Renaissance, ouvrirent la carrière, soient demeurés inférieurs à ceux qui, venus depuis, suivirent les routes frayées? Voyons-nous que l'art se transmette? Voyons-nous que son essence ne soit pas l'expression vierge et sans alliage d'une pensée, d'un sentiment individuel? son charme, la candeur, la naïveté? sa vie, la liberté, l'indépendance? Voyons-nous enfin que les maîtres n'aient pas produit les écoles, et les écoles la manière et l'uniformité, classées, enrégimentées au grand détriment de l'art?

A cela on répond : « D'accord; l'art ne s'enseigne pas; mais le procédé? » A la bonne heure; il ne reste plus qu'à séparer l'un de l'autre, pour l'enseigner à part. Mais si ces deux choses, quoique distinctes, sont tellement unies, inséparables, que l'une ne puisse exister sans l'autre, comment faire? De deux choses l'une: ou vous réduisez l'art au procédé, et nous avons vu où cela mène; ou, en enseignant le procédé, vous empiétez sur l'art, et c'est ce qui est à craindre.

Sauriez-vous dire, dans tel tableau de Teniers ou de Rembrandt, quelle est la limite où finit le procédé, celle où commence l'art? Sur cette toile je vois des traits, des touches, des teintes, toutes choses qui sont du procédé; mais si ces traits parlent, si ces touches expriment, si ces teintes vivent, qu'en conclure, sinon que l'art fait corps avec le procédé, et ne saurait s'en détacher?

Mais, cela fût-il possible, le faudrait-il faire? Je ne le pense

pas. Il est bon que, pour chaque homme, l'art soit à recommencer; il est bon que la recherche du procédé soit à refaire pour chacun ; que chacun le découvre, sans le tenir d'un autre. De cette méthode naissent pour les ouvrages de l'art quelques-uns de leurs plus précieux, de leurs plus rares attraits, le faire spontané, naïf; le style, non de l'école, de l'atelier, du maître, mais de l'individu ; l'originalité simple et réelle.

J'ai parlé de Teniers. Guidé par un sens exquis des formes, de la couleur, du pittoresque, Teniers tâtonne, essaye, éprouve, arrive à exprimer sur la toile ces hautes qualités de son génie. Dans cette route, il a pu s'égarer, mais non se fausser, parce que le procédé a constamment obéi au sentiment. De là résulte, pour celui qui contemple ses œuvres, cette jouissance qu'il goûte à un travail plein d'intelligence, de candeur, de simplicité ; où chaque touche, chaque trait, chaque teinte montre une intention, un motif, une pensée ; où les fautes ont de la bonhomie, les négligences de la grâce ; où les repentirs mêmes valent des beautés. Au fait, c'est là le cachet de tous les grands maîtres. Ils trouvent, ils devinent les procédés de l'art, ils ne les reçoivent ni ne les transmettent [1].

CHAPITRE XVI.

Comment l'étude des grands maîtres dirige sans fausser.

Ce qu'on peut alléguer contre cette méthode, c'est qu'elle est longue et difficile, c'est qu'elle conduit à des obstacles qui arrêtent, ou à des sentiers d'où il faut rétrograder. Heureuse-

[1]. Prenez les plus anciens. Où s'est trouvée l'énergie d'Holbein, de Probus, la grâce d'Albert Durer? Et de quoi ces grands hommes tenaient-ils ces qualités intéressantes, fortes, originales? De leur génie sans doute; mais avant tout de leur génie livré à sa seule force, à sa propre trempe, se faisant à lui-même ses voies, et laissant ainsi sur la toile son empreinte vierge et profonde.

ment qu'il existe un moyen d'en abréger la marche et d'en diriger l'emploi : ce moyen, c'est l'étude des grands maîtres.

Les grands maîtres, ce ne sont pas ceux que la mode a placés haut, ceux que la multitude prône, ceux que les gazettes vantent, ou qu'une coterie protége. Si vous cherchiez à les reconnaître à ces signes, vous risqueriez de tomber dans d'étranges erreurs.

Il faut, au contraire, que ces influences, toujours plus ou moins factices, aient cessé avant que vous puissiez prononcer, et c'est pourquoi nul n'est grand maître qu'après sa mort. Mais si, réduites à leur seule beauté, les œuvres d'un artiste ont perpétué sa mémoire; si elles vivent dans l'admiration des hommes; si leur mérite supérieur a reçu, sans décroître, l'épreuve du temps :

<center>Agnosco procerem.</center>

Approchez-vous, c'est un maître; l'étude que vous ferez de ses ouvrages portera de bons fruits.

Cette étude, soit que vous la fassiez par l'observation ou par la copie de leurs œuvres, va vous dévoiler les procédés employés par eux; elle va vous aplanir une foule d'obstacles; elle va fixer votre marche entre certaines limites, non pas étroites, mais définies; elle va vous révéler dans la nature, que vous prenez pour modèle, une multitude de choses que vous n'auriez pas aperçues par vous-même, et dans les moyens par lesquels vous l'imitez, mille ressources que vous n'eussiez peut-être jamais trouvées.

Au reste, il n'est pas nécessaire que je m'arrête à prouver une chose que personne ne conteste, l'immense secours que chacun peut retirer de l'étude des maîtres. Mais ce qu'il importe de faire remarquer, c'est que cet enseignement, quelque riche et fécond qu'il soit, n'offre pas les dangers de celui dont nous parlions tout à l'heure. Là on vous dirigeait, ici vous consultez; là on vous tirait après soi, ici vous suivez librement; là on vous imposait sa propre manière, ici vous faites

la vôtre ; là vous adoptiez sur parole, ici vous ne trouvez qu'en devinant, et vous ne devinez que parce que vous avez déjà senti. Or, c'est là le point.

Si donc vous vous sentez la bosse en raisonnable mesure, prenez la nature pour maître, le sentiment pour guide, et les grands maîtres pour conseils.

CHAPITRE XVII.

Comment pourtant les morts ne sont pas seuls bons maîtres.

C'est là la route qui conduit aux véritables sources de l'art. Est-ce la seule? je n'oserais l'affirmer; car tout ce qui est absolu, exclusif, est bien près de n'être plus vrai. Toutefois, je penche à croire que ceux qui sont arrivés à la perfection de l'art par l'autre voie, y sont arrivés malgré leur méthode, et non par elle.

D'ailleurs il y a, même parmi les artistes, tels d'entre eux qui, professant les principes que je viens d'exposer, limitent en conséquence leur action sur l'élève, et deviennent ainsi d'excellents maîtres, par cela même qu'ils renoncent à *maîtriser*. Ceux-ci éclairent sa route, mais ne la lui frayent pas ; ils dirigent son naturel, mais ils ne le faussent pas ; ils le maintiennent entre certaines limites,

Quos ultra citraque nequit consistere rectum,

mais ils ne l'engagent pas dans l'ornière; en un mot, leur influence est négative, et, sous ce rapport, précieuse. Mais ces hommes-là sont des hommes sans préventions, sans préjugés, sans systèmes, ayant plus de philosophie que d'amour-propre, plus d'affection pour l'art que de tendresse pour leurs œuvres; et où les trouver parmi les artistes? C'est votre affaire; cherchez, il y en a.

A la vérité, c'est le très-petit nombre, et communément ce

ne sont pas ceux qu'on recherche le plus. Il en est d'eux comme des médecins qui ne font pas d'ordonnances : on les appelle peu, parce qu'ils ne droguent pas assez. Mieux valent pour l'honnête public ces maîtres qui ont réduit la théorie de l'art en formules, sa pratique en procédés, et les procédés en recettes. Maîtres commodes, utiles, merveilleux! Avec eux, du moins, on sait ce qu'on apprend. On *apprend* la figure, on *apprend* le paysage, on *apprend* les devants, les lointains, les arbres, l'effet, la lumière, le coloris; et, quand on a tout appris, on ne sait rien.... mais on a un talent d'agrément.

CHAPITRE XVIII.

Où l'auteur revient à son dire.

La nature pour maître! Oui, si vous visez aux hauteurs de l'art; oui encore, et à plus forte raison, si, avec moi, vous ne voulez que vous abreuver aux ruisseaux qui descendent de ces sommités accessibles à si peu de mortels.

Car, que cherchez-vous? la renommée, la gloire? C'est aussi sur cette route qu'elles se rencontrent. Mais non; bien plutôt vous cherchez dans d'obscurs travaux une récréation pour l'esprit, un aliment pour le cœur, pour l'âme un perfectionnement aimable. Venez donc, venez auprès de ce maître à la fois simple et sublime; venez écouter son doux et mystérieux langage; venez apprendre auprès de lui comment on se passe des hommes, comment on échappe à l'ennui, aux inquiets désirs, aux vaines joies du monde. Ah! s'il existe sous le ciel une jouissance pure et bienfaisante, un plaisir qui ne laisse après lui ni vide, ni regrets, plaisir fidèle et toujours prêt à renaître, c'est celui qui se goûte à ce commerce intime avec la nature. Mais comment le peindre? Les jeux, les fêtes, les joyeuses aventures se peuvent raconter; mais par quels traits saisir ce qui n'a ni bruit, ni pompe, ni éclat, ce qui ne se répand

point au dehors, ce qui a pour asile les plus secrètes retraites de l'âme?

La nature dont je parle ici, ce n'est point cet être abstrait, créé par l'entendement pour exprimer l'ensemble des choses, les lois de l'univers, la matière brute ou organisée. Ceci n'est pas un être, c'est une idée; à peine mon esprit peut-il la concevoir, et elle ne dit rien à mon cœur. D'ailleurs l'art modeste que je cultive, qu'a-t-il à faire avec cette invisible immensité, lui qui n'agit que par les objets sensibles, lui qui n'imite que les choses qu'atteignent les regards? Que si, du roc où je suis assis, mes yeux se promènent sur une rive boisée ou planent sur l'azur d'un lac; s'ils se reposent sur une prairie ou s'égarent parmi les branchages d'un chêne; si, de la plante légère qui se balance à mes pieds, ils vont, fuyant par la crête des coteaux, jusqu'aux cimes lointaines, et de là se plongent dans les plages des cieux, voilà la nature! elle a revêtu des traits, ses grâces me sont sensibles, sa voix me parle, je l'aime, et mes heures coulent auprès d'elle douces et remplies.

Qu'est-ce donc que ce ravissement que l'homme éprouve au spectacle de ces objets qui sont sans rapport direct avec lui; dans lesquels son existence, ses affections, ses intérêts, n'ont rien à faire? Pourquoi ces choses inanimées font-elles entendre comme de secrets accents qui le charment et l'attirent? Pourquoi, face à face avec elles, se sent-il moins seul, plus entouré que quelquefois au milieu de ses semblables? Dirai-je que ce soient les limpides teintes de l'air, l'éclat des couleurs, la disposition des lignes, les jeux de l'ombre et de la lumière, qui lui causent ces doux transports? Sans doute, ces choses ont pour les sens un séduisant attrait; sans doute, elles reflètent sur la pensée elle-même le calme et le sourire: mais ce n'est pas par là qu'elles communiquent avec le cœur et qu'elles établissent sur lui leur empire.

C'est que l'homme ne peut séparer dans sa pensée l'œuvre de l'ouvrier; l'objet créé du Créateur. A grand'peine y parvient-il lorsqu'il s'est usé dans la vie factice des villes, ou lors-

que, s'étant fait l'esclave d'un entendement borné, il renie le témoignage de son cœur, mutilant ainsi ses facultés et étouffant l'une par l'autre. Mais telle n'est pas la condition du grand nombre. De la nature, ils remontent invinciblement à son auteur. Plus elle est grande, plus ils le révèrent; plus elle étale de merveilles, plus ils l'admirent; plus elle est bienfaisante, plus ils le chérissent; plus ils sont seuls avec elle, plus ils le sentent près d'eux; plus le silence règne, mieux sa voix leur parle.

C'est dans ce sentiment, impérissable chez l'homme, qu'il faut chercher la source des émotions dont j'ai parlé. A la vérité, ce sentiment trouve son aliment ailleurs que dans le spectacle des objets inanimés, ailleurs que dans le monde visible; mais je ne sache pas qu'il se montre nulle part plus vif que dans le silence d'une champêtre solitude; je ne sache pas que nulle part ailleurs il s'embellisse d'aussi riantes couleurs, il s'orne d'autant de grâces, il s'imprègne d'autant de calme, de charme et de bonheur.

Mais, bien que ce sentiment existe chez tous les hommes, c'est à des degrés divers. Le grand livre de la nature est ouvert pour tous, mais peu savent ou peuvent y lire. Combien, préoccupés par les soucis, les intérêts, les affaires, n'y arrêtent jamais leurs regards! Combien, enchaînés par leur condition au sein des villes, n'ont pour spectacle que les ouvrages des hommes, pour demeure et pour horizon que des bâtiments, des fabriques, que des parterres arrangés par l'art, que des campagnes hérissées de clôtures, percées de routes poudreuses, dépouillées de tous leurs attraits naturels! Combien enfin qui, portant en eux-mêmes le trait de la douleur, le trouble du remords ou la tache du vice, sont froids aux plus beaux spectacles, ou trop dégradés pour y goûter de nobles plaisirs! Car s'il faut à ce sentiment de la culture, il lui faut aussi la paix et l'honnêteté du cœur : il dépérit si on ne l'alimente; mais dans l'âme souillée, il ne naît pas même....

Que sera-ce donc si l'art que vous cultivez vous approche

sans cesse des agrestes scènes, s'il vous guide vers les frais torrents, vers les tranquilles rives, vers les forêts solitaires; s'il ajoute aux plaisirs qui lui sont propres ceux qui naissent de ces mystérieuses émotions; s'il vous fait ainsi goûter une volupté pure aux plus innocents loisirs? C'est là pourtant ce que vous pouvez en attendre, et plus encore; car non-seulement il vous conduit vers les sources sacrées, mais c'est lui aussi qui vous apprend à en savourer les eaux.

En effet, pour le commun des hommes, la nature peut apparaître grande et belle dans son ensemble; elle peut, selon l'heure et le lieu, frapper leur âme ou toucher leur cœur : mais ses trésors cachés, ses plus rares atours, ses constantes faveurs, sont pour ceux qui l'observent et l'étudient; elle ne devient l'amie que de ceux qui la cherchent; elle n'accompagne que ceux qui l'ont d'abord suivie. Lors donc que votre art vous aura conduit auprès d'elle; lorsque, par le moyen de l'imitation, il aura successivement promené vos yeux et votre esprit sur les détails dont se compose l'ensemble qui vous frappe ou vous touche; lorsqu'il vous aura ainsi révélé une foule de beautés, d'abord inaperçues; lorsqu'il vous aura fait entrevoir l'infinie richesse du coloris, des formes, de l'effet, en telle sorte que, plus vous connaîtrez, plus vous trouverez à connaître encore; lorsqu'il vous aura initié à quelques-uns des secrets moyens d'où jaillissent l'éclat, la majesté, l'harmonie : alors vous aurez l'impression distincte de vos jouissances; alors votre admiration cessera d'être vague et bornée à certains assemblages d'objets; alors vous deviendrez amoureux de la nature, et vous lui vouerez un culte de tous les instants. A chaque saison elle aura pour vous des faveurs; mais lorsque au printemps vous la reverrez parée de grâces nouvelles, embellie des plus tendres couleurs, brillante de fraîcheur et de jeunesse, elle vous apparaîtra comme une fidèle amante, qui vous convie à la suivre au fond des ombrages, vers les secrètes retraites, aux lieux retirés où l'homme n'a point profané ses charmes ni troublé son mystère.

LIVRE TROISIÈME.

*C'est la forme qui mérite
de prédominer.*

CHAPITRE PREMIER.

Du sujet de ce livre.

Je vais traiter dans ce livre des moyens par lesquels la peinture imite.

Vous souvenez-vous qu'il s'agissait d'un bout de pré et d'un âne au soleil? Lui et son pré, nous voulons les transporter par l'imitation sur le papier, sur la toile. Ces choses solides ayant, comme tous les corps, trois dimensions, nous voulons les faire reparaître sur cette surface qui n'en a que deux; de quels moyens userons-nous pour cela? De trois, sans plus : le trait, le relief et la couleur.

Ces trois moyens peuvent se réduire à deux, car en peinture nous n'imitons des objets que la forme et la couleur; or, le trait et le relief sont les deux éléments dont se compose l'imitation de la forme. Mais s'ils ne diffèrent pas quant à la nature, ils diffèrent tellement comme procédés, que, dans l'analyse des moyens d'imitation, il devient nécessaire de les considérer à part.

Nous allons comparer entre eux ces trois moyens d'imitation et les étudier ensuite séparément. Mais auparavant il faut prendre une idée claire de la nature de chacun d'eux.

CHAPITRE II.

Où un âne nous montre ce que c'est que le trait, le relief et la couleur.

Le trait, c'est cette ligne dans laquelle j'enferme l'espace qu'occupe mon âne. A mesure que mon œil suit les contours extérieurs de l'échine, mon crayon les reproduit sur le papier ; il monte ensuite le long des oreilles, il redescend le long du profil, s'arrête aux finesses du museau, et poursuit sa route jusqu'à ce qu'il ait de nouveau atteint l'échine, son point de départ. S'il a oublié la queue, il se hâte de rebrousser vers cet organe intéressant, et le place en son lieu. Voilà déjà une figure de baudet assez caractérisée pour que nul ne s'y trompe, s'il a vu des baudets.

J'insiste là-dessus. Car dès ce faible commencement d'imitation on peut remarquer, sous un jour frappant, la prééminence du trait sur les deux autres moyens, le relief et la couleur, quant à ce qui caractérise l'imitation. Voilà mon baudet sans œil encore, sans naseaux, sans relief, sans couleur, déjà baudet à ne s'y pas méprendre ; montrez-le à un enfant de trois ans, peut-être il le nommera mal, mais il le reconnaîtra à merveille. Or, dans tout ce que les deux autres moyens me permettent encore d'ajouter à cette représentation de l'objet, il reste moins de traits de ressemblance à apporter sur le papier qu'il ne s'y en trouve déjà. Ces traits compléteront la fidélité de la représentation, mais ils n'en feront pas la partie essentielle.

Que si j'use des ressources que m'offre encore ce premier moyen, le trait, et ceci sans empiéter aucunement sur celles des deux autres, le relief et la couleur, je tracerai encore le contour des objets qui, dans mon baudet, m'offrent un profil à saisir : ainsi les côtes, s'il est maigre ; ainsi les callosités du

jarret, ainsi les plissures des lèvres, ainsi l'œil, ainsi le naseau. Ceci me conduit déjà dans le domaine de l'expression ; outre la physionomie qui est propre à tous les ânes, j'aurai reproduit en partie celle qui appartient à cet âne en particulier, et dans ce moment donné. Selon que j'abaisse ou que je redresse ces oreilles, selon que cet œil s'ouvre ou se ferme à demi, selon que ce naseau s'élargit, se gonfle ou s'affaisse, mon âne écoute ou réfléchit; il flaire ou il regarde; il est rétif ou patient; il regrette un chardon, s'inquiète d'une mouche, ou bien d'amoureuses velléités troublent en lui cette passive harmonie qui, tout à l'heure, lui donnait un air si grave et si rangé.

Au delà, le trait m'abandonne; pour compléter le caractère et l'expression de mon baudet, il faut que je recoure aux deux autres moyens qui me restent encore à employer. Il est une foule de formes que je n'ai pu saisir et amener sur mon papier par le simple trait. Ce sont celles qui expriment une saillie, par exemple, celle du ventre, celle de l'œil, et que me révèle le jeu de la lumière. Vous savez qu'il fait beau temps : le soleil dore notre ami; les rayons arrivent en ligne droite sur sa personne; ils éclairent toutes les surfaces qu'ils rencontrent; et toutes celles qui ne viennent pas s'offrir à eux restent dans l'ombre. Les voilà qui tombent d'en haut sur la paupière supérieure et me montrent qu'elle surplombe; ils s'arrêtent sur les veines ténues qui s'entre-croisent autour des naseaux, ils glissent sur le biais du cou, ils se concentrent sur la large surface que leur oppose la panse, et partout leur absence ou leur présence me révèle des formes par le moyen de la lumière et de l'ombre. C'est là le relief. Avec mon encre de Chine, j'assombris, à différents degrés, les diverses parties de l'ombre, et, traduisant les clairs vifs par le blanc du papier que je laisse pur, j'éteins, à différents degrés aussi, ceux que je vois subordonnés aux premiers. Voilà mon baudet qui, à ce degré d'imitation, me présente toutes les formes du modèle, sans en excepter une seule.

Ainsi, comme je l'ai déjà fait remarquer, des trois moyens par lesquels on imite, ces deux premiers sont exclusivement consacrés a imiter la forme ; mais de telle façon cependant que l'un, le trait, traduit essentiellement le caractère et l'expression de l'objet représenté, et que l'autre, le relief, en concourant au même but, n'apporte pas autant d'éléments, ou concourt d'une manière secondaire.

Je montrerai plus tard que la couleur se traduit aussi en encre de Chine; mais, pour le moment, il convient à ce que je veux établir de prendre le mot couleur dans son sens vulgaire. J'emprunte donc une palette et je transporte sur le papier les teintes que je vois là sur mon âne, cette raie noire qui lui marque l'échine, ce poil roux qui lui couvre les flancs, ce blanc grisâtre qui s'étend sous son ventre, ce noir humide et brillant qui paraît sous sa paupière. En faisant ceci, je complète la ressemblance, j'ajoute à la vérité, mais rien à la forme et peu à l'expression. Du reste, mon baudet est parachevé, parlant, comme on dit; et ne le fût-il pas, je n'ai aucun moyen, en dehors de ceux que je viens d'énumérer, d'ajouter quoi que ce soit à l'imitation que je viens d'en faire. Je puis faire mieux, mais pas autrement.

CHAPITRE III.

Où ces trois moyens d'imitation sont comparés sous le rapport de leur puissance relative.

Avant d'étudier à part chacun de ces trois moyens par lesquels la peinture imite, je veux les comparer entre eux.

J'ai déjà parlé de l'importance du trait, de sa supériorité sur les deux autres comme moyen d'imitation. Elle se sent bien mieux encore si l'on considère qu'à lui seul il représente l'objet d'une façon suffisante, sinon complète, tandis que chacun des deux autres moyens, considéré isolément, ne représente rien,

La couleur est le moindre moyen d'imitation. Les deux autres se peuvent passer d'elle, elle n'est rien sans les deux autres. C'est ce que prouvent, outre le bon sens aidé des choses que nous venons de dire, les faits, qui sont de bien meilleures raisons encore.

En effet, plusieurs arts d'imitation, et parmi les plus relevés, se contentent des deux premiers moyens : la sculpture, par exemple, qui emploie le contour et le relief, et dit tout par les formes, rien par la couleur. Laocoon est blanc, et Laocoon respire, souffre, gémit. La Vénus de Médicis, dépouillée de ses fraîches et tendres couleurs, est belle, pudique, remplie de grâces et de volupté.

Il en est de même de la gravure, de la ciselure, du lavis à l'encre de Chine ou à la sépia. D'où il me paraît résulter que si, d'une part, la couleur seule est impuissante à imiter, d'autre part, la peinture est le plus parfait des arts d'imitation, parce qu'elle seule, faisant usage de la couleur aussi, donne l'imitation complète.

CHAPITRE IV.

Où ils sont comparés relativement aux parties de l'art auxquelles ils concourent.

Il est encore une autre manière de comparer ces trois choses, c'est à savoir laquelle des trois concourt davantage aux parties les plus relevées de l'art. Ici encore, c'est le trait qui me paraît l'emporter.

Les parties les plus relevées de l'art sont celles qui reproduisent, dans l'homme ou les êtres animés, le caractère, l'expression de l'âme, les mouvements du cœur; celles qui transportent sur la toile la tendresse, la colère, le remords, la honte, la vengeance; celles qui y amènent l'action et la vie. Or, c'est le trait par-dessus tout qui imite ces choses. Avant

que vos teintes basanées m'eussent montré dans cet homme un robuste Africain, déjà les formes de son visage, la coupe de sa chevelure, la saillie de ses joues, m'avaient appris sa patrie et fait deviner sa sauvage énergie. Avant que vos teintes pâles et livides achèvent de m'intéresser en faveur de Didon mourante, déjà ses paupières abaissées sur son œil demi-fermé, ses sourcils déprimés par la souffrance, sa bouche expirante, déjà les contractions de ses joues, le débile abandon de ses bras, la défaillance de son attitude, m'avaient révélé les dernières douleurs de cette amante délaissée. Avant que le feu et la magie de votre pinceau eussent animé cette scène de carnage, déjà, par le seul secours de votre crayon, j'avais vu la fougue des coursiers, le désordre des lances, le mouvement des bataillons, la terreur des fuyards et jusqu'à l'agonie de ce jeune guerrier....

Sternitur, et moriens dulces reminiscitur Argos.

A votre simple trait, ce vers touchant était déjà sur mes lèvres.

L'idée que je me fais du rôle que chacun de ces moyens joue dans une composition de l'espèce que je viens de dire, c'est que le trait, aidé du relief, parle directement à l'âme, à l'intelligence, au cœur, à ce qu'il y a de plus relevé dans notre nature ; la couleur flatte avant tout les yeux : par eux elle réveille l'imagination, elle concourt à la poésie, mais rarement pénètre jusqu'au cœur.

Aussi, remarquez qu'à mesure que le genre de composition s'éloigne des parties relevées de l'art, les deux autres moyens, le trait et le relief, vont diminuant d'importance, tandis que la couleur reprend ses avantages. Dans un paysage où les passions, le mouvement, la vie, n'ont rien ou ont peu de chose à faire, elle concourt déjà autant que les deux autres. Si vous supposez ce paysage réduit à la représentation d'un ciel pur et d'une mer calme, après la ligne de l'horizon, qui dans ce cas-là est seule du ressort du trait, et que vous pouvez tracer

à la règle, tout le reste appartient à la couleur. Suppléez tous les cas intermédiaires, et vous verrez par degrés insensibles l'importance relative de la couleur décroître à mesure que le genre de composition vise plus à reproduire les hautes parties de l'art.

Ces vérités paraissent presque niaises à dire, tant elles sont simples et évidentes; elles sont néanmoins peu comprises, fréquemment méconnues, bien qu'elles soient la base de toute juste appréciation des arts d'imitation. Je ne m'arrête point à étayer ici cette assertion, dont la preuve résultera de la suite de cet écrit.

CHAPITRE V.
Sur un fait curieux que présente le trait, et sur les chats qui se voient dans un miroir.

Une chose curieuse, c'est que, de ces trois moyens, le trait, que je signale comme le plus excellent, est le seul des trois qui soit conventionnel, qui n'existe pas dans la nature, qui disparaisse dans l'imitation complète. Voyez mon baudet, maintenant que le voici achevé, ce trait par lequel j'ai commencé a disparu; il ne reste plus que le relief et la couleur.

Le trait est donc un secours, rien d'autre, une chose qui n'existe que par une convention; car, dans la nature, mon âne n'a point de trait le long de l'échine, le long du museau. J'exprime ainsi la limite de l'espace qu'il occupe, non point parce que cette limite est ainsi exprimée dans mon modèle, mais parce que je n'ai point d'autre moyen de faire, et qu'on veut bien me permettre celui-là.

Que ceci ne vous ôte rien de la bonne idée que vous aviez pu concevoir de ce moyen d'imitation. Tout arbitraire et conventionnel qu'il est, sa puissance n'en est pas moins réelle, il n'en est pas moins approprié à notre nature, il n'en est pas

moins celui qui dit le plus à notre intelligence, parce qu'il lui retrace artificiellement ce qui la frappe avant tout dans tous les objets, la forme extérieure. Avant de remarquer la couleur de ce bouclier, avant de remarquer le relief des ciselures qui l'embellissent, j'ai déjà remarqué qu'il est rond et carré; avant d'être frappé du beau plumage de cet oiseau, ou de la rondeur gracieuse de ses formes, j'ai antérieurement observé qu'il n'a que deux pieds, tandis que d'autres animaux en ont quatre. Et ce caractère distinctif, le premier que mon intelligence ait saisi, qu'est-ce qui l'exprime? est-ce le relief? est-ce la couleur? Non; c'est le contour extérieur, et c'est ce contour extérieur que le trait, tout artificiel qu'il est, rappelle à mon intelligence telle que la Providence me l'a faite.

Le trait est donc un moyen artificiel d'imitation, mais qui répond si bien à notre manière intuitive d'observer, qu'il est celui des trois qui dit le plus rapidement les choses les plus claires à notre intelligence, et qui lui rappelle le plus spontanément les objets.

A ce sujet, je me suis souvent demandé si les bêtes reconnaissent la représentation d'un objet aux mêmes signes que nous. Un chat badine avec son image réfléchie par une glace. Ici le mouvement, autre moyen d'imitation refusé à la peinture, accroît l'illusion. Il reconnaît aussi son semblable dans une peinture bien faite, de grandeur naturelle, et convenablement exposée. Le reconnaîtrait-il encore dans une imitation qui ne donnerait que le relief et le trait? enfin dans celle qui ne donnerait que le trait? Je l'ignore, ou plutôt, je ne le crois pas; mais ce serait là, sans doute, un moyen d'expérience aussi propre qu'un autre à nous éclairer sur le degré et la nature de son intelligence, comparée à la nôtre.

Ce qui paraît sûr, c'est qu'après le mouvement, c'est la couleur qui réveille le plus sa mémoire, fait qui me semblerait confirmer ce que j'avance plus haut, que ce moyen d'imitation est, en quelque sorte, plus en rapport avec les sens qu'avec l'intelligence; c'est pour cela qu'il agirait sur les bêtes autant

que sur nous, en raison de ce qu'elles ont les mêmes sens que nous, et n'ont pas la même intelligence.

Vous souvient-il du trait de Zeuxis et d'Apelle? Ils luttaient ensemble pour le talent de rendre les objets avec vérité. L'un (c'était Zeuxis) fit une grappe de raisins, mûre, dorée, tellement à point, que les oiseaux s'y laissèrent prendre et vinrent becqueter. L'autre peignit un rideau qui paraissait voiler son ouvrage, de façon que Zeuxis entré : « Que ce rideau ne m'empêche pas de voir! » dit-il en voulant l'ouvrir. Les juges donnèrent le prix à Apelle, disant : « Zeuxis a trompé les oiseaux de l'air, mais Apelle a trompé l'homme lui-même. » Moi, j'aurais donné le prix à Zeuxis par la raison inverse.

En effet, d'après ce que nous venons de voir, l'homme se laisse prendre à trois leurres qui fascinent à la fois son intelligence et ses sens; la bête se laisse prendre tout au plus à deux, qui n'agissent que sur ses sens. Elle est donc plus difficile à tromper, sans compter qu'on ne peut guère lui faire reconnaître que son semblable ou les objets directs de ses appétits. Aussi pensé-je que ces oiseaux-là fussent des grives.

CHAPITRE VI.

Un mot, très-long, sur la peinture des anciens.

A propos de Zeuxis et d'Apelle, je voudrais dire mon mot de la peinture des anciens, en particulier de celle des Grecs. Ce qui m'y invite, c'est que l'analyse des moyens d'imitation, que j'ai entrepris de faire, peut servir à jeter quelque jour sur la question.

Parmi les auteurs qui se sont occupés de ce sujet, les uns ont voulu prouver que la peinture a été parfaite chez les anciens autant, pour le moins, que chez les modernes, se fondant principalement sur ce motif, que, les diverses branches de l'art se donnant la main, l'on ne peut supposer en un

même pays la sculpture parfaite et la peinture médiocre. Mais ils ont laissé croire qu'elle a été parfaite à la manière de la nôtre.

Les autres ont été portés à croire que la peinture a été fort en arrière chez les anciens de ce qu'elle est devenue chez les modernes, se fondant principalement sur les échantillons qui nous en ont été déterrés à Herculanum ou ailleurs.

Il faut d'abord convenir qu'un bon tableau d'Apelle, qui aurait échappé aux Goths, aux Vandales et au temps, cet Attila plus destructeur encore que l'autre, serait l'unique moyen de trancher la question d'une façon péremptoire. A défaut, il ne nous reste que quelques passages des auteurs anciens, parmi lesquels; le trait d'Apelle cité plus haut, un passage de Pline relatif aux procédés qu'employait ce peintre; enfin, et surtout, les peintures déterrées en divers lieux.

Le trait d'Apelle tendrait à donner l'idée que, dans le temps où vivait cet artiste, la peinture était assez remarquable sous le rapport de l'exécution matérielle; toutefois il décèlerait une fausse idée de l'art, dont il ferait consister la perfection dans la stricte imitation des objets. Mais ce trait peut être une faribole inventée à plaisir, comme tant d'autres qui, agréables à la multitude, se sont transmises d'âge en âge, et ont ainsi usurpé une place parmi les faits avérés. Pour moi, je croirais plutôt à la sottise ou à la crédulité de celui qui le raconte, que je n'irais m'imaginer que, dans le pays où l'on sculptait la Niobé et l'Apollon, la peinture en fût à voir la perfection dans le trompe-l'œil. D'ailleurs ce passage est isolé, et d'autres passages des anciens autorisent à croire qu'ils entendaient la peinture autrement.

Je parlerai ailleurs du passage de Pline. Quant aux fresques déterrées en divers lieux, ces fresques sont en Italie, non en Grèce; elles sont des ornements de salles plus qu'elles ne sont des tableaux; elles n'appartiennent ni au meilleur temps de l'art, ni au peuple artiste par excellence; elles ne sont pas l'œuvre d'hommes connus ou célèbres. Il serait donc injuste de

décider, là-dessus seulement, ce qu'a pu être l'art de la peinture à l'époque où elles ont été faites; mais aussi il serait absurde de n'y pas voir des documents d'où se peuvent tirer des données précieuses. N'est-il pas vrai que, si toute notre peinture moderne venait à périr et qu'on ne déterrât que quelque fresque médiocre, comme celles qu'on voit en Italie sur les façades des églises de village, on pourrait, de cette fresque imparfaite, conclure à l'espèce de chefs-d'œuvre dont elle est en quelque sorte l'ombre, et y retrouver toutes les pièces de l'art qui ont dû exister et être portées plus ou moins près de la perfection dans le temps où elle a été faite? L'observateur saurait faire la part de ce qui est de la médiocrité de l'artiste et de ce qui appartient à l'art, et, ce partage fait, reconstruire par induction cet art lui-même, sans en omettre aucune pièce principale.

Voilà la marche que je voudrais être en état de suivre, que je suivrais si, avec les connaissances nécessaires, j'avais loisir de courir l'Italie et de fréquenter ces villes dépeuplées que la lave recouvre. Douce manière de travailler, et qui m'agréerait plus que toute autre: mais, puisque je ne suis pas né pour de si charmants projets, que de ma retraite du moins je dise de tout cela ce que m'en semble.

Mon idée est que la peinture des anciens a pu être aussi parfaite ou plus parfaite que la nôtre, mais qu'elle a été fort différente. Je vais donc tâcher d'exposer en quelles parties de l'art elle a pu exceller, et par quels traits saillants elle a différé de notre peinture. Seulement ainsi on pourra l'apprécier avec quelque justesse, et non par la méthode qu'ont suivie en cette matière presque tous mes devanciers, lesquels ont jugé l'art ancien avec les principes et les règles de l'art moderne. C'est se servir d'une mesure fausse, et qui ne s'applique pas à l'objet. Si je juge de l'architecture gothique d'après les principes de l'architecture grecque, de deux choses l'une : ou bien, décidé à louer l'architecture gothique, je tâcherai de démontrer combien elle est conforme aux principes excellents de l'archi-

lecture grecque, ce qui est faux ; ou bien, ne l'y trouvant pas conforme, je la jugerai vicieuse et sans vrai mérite, ce qui est encore plus faux. C'est une façon pareille de raisonner qu'ont employée plusieurs en traitant de la peinture des anciens; elle explique leurs divergences et les contradictions dans lesquelles ils sont tombés.

La première chose à observer, celle qu'il ne faut jamais perdre de vue, c'est que l'art, chez les anciens, vit greffé sur les institutions publiques, fait corps avec elles, et c'est tellement sa condition, qu'il ne s'en sépare que pour se dénaturer et déchoir. Il travaille pour les théâtres, pour les temples, pour les places publiques; il s'adresse à la foule, il parle aux masses. On ne le voit point, comme de nos jours, presque entièrement détaché des institutions, servir les caprices de l'amateur, décorer seulement les salons du riche, suivre mille routes diverses, perdre, faute d'une impulsion unique et vigoureuse, son style et sa grandeur, et se réfugier pour vivre dans la variété des sujets et dans le perfectionnement de l'exécution.

Cette première différence si saillante en engendre d'autres, soit dans la tendance générale de l'art, soit dans la manière de le pratiquer. Pour le moment, je ne m'arrête qu'au premier point. Voici déjà une peinture publique, religieuse, monumentale; une peinture dans laquelle le décor entre pour élément; une peinture qui, s'adressant aux masses, doit offrir un caractère de simplicité à la portée de la foule, et où les perfectionnements et les finesses de l'exécution, si prisés par nous, deviennent en quelque sorte des mérites oiseux et secondaires.

Mais surtout, et c'est un point que confirme l'ensemble des faits qui nous sont connus, une pareille peinture doit être conduite à traiter tout spécialement les sujets héroïques et religieux, en un mot, les sujets de figures. Liée au culte, aux fêtes, aux monuments, elle puisait dans les traditions nationales, dans la mythologie, dans les légendes; et lors même qu'elle pénétrait dans les maisons privées pour orner certaines pièces, elle

représentait presque toujours le dieu, le héros, l'homme, et ceci, dans les mosaïques du parquet comme sur les parois de la salle. Ce sont des triomphes, des bacchanales, des noces; c'est Adonis, Méléagre, Atalante; ce n'est jamais, ou presque jamais un paysage, un intérieur, une marine. Un fait qui en est la conséquence et la preuve, c'est que, si nous pouvons reconnaître dans ce qui nous reste de la peinture ancienne la perfection de certaines parties de l'art qui concourent à la représentation des figures, nous y trouvons aussi dans l'enfance celles des parties de l'art qui concourent principalement à la représentation des scènes de la nature inanimée : ainsi la perspective, ainsi l'ordonnance de la composition dans les accessoires, ainsi, en général, tout ce qui sort des scènes de figures.

Un autre caractère naît de cette alliance étroite de la peinture des anciens avec la fable, la tradition, la mythologie : c'est que, même pour les sujets de figures qu'ils ont traités, le champ est assez restreint, et nous ne voyons guère qu'ils aient peint toute espèce de sujets de figures ; ainsi les scènes de la vie privée, ainsi ces mille et un sujets que nous appelons le genre, ainsi l'histoire contemporaine. Il est donc à croire qu'à cet égard aussi ils cultivaient un champ plus limité que les modernes ; mais de plus, ils le cultivaient d'une manière différente. Ceci va nous conduire au trait distinctif et fondamental de la peinture ancienne comparée à la peinture moderne.

Une chose qu'on remarque dans ce qui nous est parvenu de la peinture des anciens, et ce trait s'allie parfaitement à la destination que nous venons de lui assigner, c'est qu'à côté de la physionomie que l'artiste a donnée à chacune de ses figures, selon que le guidait son imagination, son modèle ou sa manière propre, on y retrouve communément quelque chose de symbolique, certains caractères de convention, certains traits attributifs. Hercule se voit rarement sans qu'au moins une griffe de la peau du lion de Némée se montre sur ses épaules, ou soit indiquée quelque part; une biche fuit devant Diane; Mercure a des ailes. Ces mêmes dieux changent d'attributs et

de physionomie selon l'âge de leur vie, ou le fait de leur histoire qui est représenté, et ceci, non point en vertu du caprice de l'artiste, mais en vertu des conventions traditionnelles auxquelles il se conforme. De plus, chacune de ces figures se reconnaît dans les compositions diverses à un style particulier, qui, répandu dans ses formes, dans sa taille, sur son visage, la fait reconnaître entre les autres; en un mot, elles sont des types plutôt que des individualités. Nous retrouvons quelque chose de ceci dans la peinture sacrée des modernes. La figure de Jésus, celle de Marie, celles des divers saints, sont aussi des types, c'est-à-dire des figures où un caractère de convention qui les fait toujours reconnaître s'allie sans cesse au caractère individuel que l'artiste leur a donné.

Un fait curieux nous met sur la trace des idées des anciens à cet égard, et confirme ce que nous venons de dire : c'est ce qui se passait sur leur théâtre. Non-seulement les personnages de femmes étaient joués par des hommes, mais tous les personnages, hommes ou femmes, jouaient masqués. L'individualité propre à chacun d'eux disparaissait devant la nécessité de conserver au personnage le type caractéristique qui lui était attribué par la tradition, et confirmé par les imitations de la peinture et de la sculpture. Ainsi Ajax, sur la scène, ce n'était point tel acteur prêtant ses traits au personnage d'Ajax; c'était, au contraire, tel acteur cachant ses traits et sa personne sous le masque, le costume, la taille, attribués à Ajax dans l'imagination des Grecs et dans les œuvres de leurs artistes. On retrouve dans la comédie un usage analogue: Dave, Sosie, Chrémès, etc., sont des types d'esclaves, d'affranchis, de vieillards, et l'acteur prenait de même son masque de Dave, de Sosie, de Chrémès, pour représenter ces personnages.

Ces faits, qui montrent combien les anciens entendaient autrement que nous l'imitation théâtrale, me semblent établir que leurs idées sur les autres arts d'imitation différaient des nôtres dans le sens que je viens d'indiquer. Car on ne saurait nier que, dans tous les temps, il n'y ait eu influence réciproque et puis-

sante entre la peinture et les représentations de la scène; l'on ne saurait croire que, pour des rameaux si rapprochés d'un même arbre, les idées qui dominaient l'un fussent étrangères à l'autre; que le même peuple qui sacrifiait ainsi dans la représentation de ses drames cette individualité qui fait le principal agrément des nôtres, ne la sacrifiât pas de même en partie, et par les mêmes causes, dans les imitations de l'art, quand surtout ce qui nous reste de ces imitations offre presque toujours ce caractère. Mais ce n'est encore là qu'une partie de ce trait distinctif que j'ai voulu signaler; et, pour le compléter, qu'on me permette d'embrasser pour quelques moments un ensemble de faits plus vaste.

C'est un fait généralement reconnu et d'ailleurs incontestable, que l'art grec, dont nous nous occupons spécialement, a pris sa source aux rivages du Nil. Or, par le concours de diverses causes, tandis qu'il ne nous reste rien de la peinture grecque, il nous reste de la peinture égyptienne, infiniment plus ancienne, une foule de morceaux parfaitement conservés. Dans tous ces morceaux, un trait saillant domine : c'est cette même disposition à réduire les figures à des types généraux; divinités, héros, guerriers, prêtres, esclaves, y sont tous des types; ils ont le caractère de l'espèce, aucunement celui de l'individu. Mille esclaves sont représentés dans mille scènes différentes, c'est toujours le même esclave; sa caste est exprimée par ses attributs, sa couleur, son costume, toujours les mêmes, et aucun signe particulier n'ajoute à ces signes caractéristiques de l'espèce ceux qui caractériseraient l'individu.

Ce trait fondamental de l'art égyptien est bien étrange au premier coup d'œil, et, comme tout ce qui appartient à cette nation singulière, il présente quelque chose de mystérieux qui réveille l'imagination et nourrit la curiosité. Il serait sans doute absurde d'en vouloir trouver les causes dans les influences variables et secondaires qui, dans tous les temps, ont agi plus ou moins sur l'art et modifié ses créations. Un phénomène aussi extraordinaire et aussi constant doit se rattacher nécessaire-

ment à ce qu'il y a de plus enraciné, de plus intime dans l'ordre social du peuple qui le présente.

Et d'abord, il suffit de quelques notions sur ce peuple lui-même pour se persuader que l'art ne fut chez lui qu'une pièce de cette immense machine politique et religieuse où, par un mouvement toujours égal et semblable, s'élaboraient ses destinees ; machine dont toutes les fractions de la société, jusqu'à la dernière, formaient les rouages nécessaires, et qui, réglée comme le cours des astres, ramenait à chaque année, à chaque siècle, les mêmes travaux, les mêmes biens, les mêmes vicissitudes. De là cette absence d'essor et de liberté dans un art asservi, comme tout le reste, aux plus sévères conditions de durée et d'uniformité; de là son concours à toutes les circonstances de la vie religieuse et civile, dans des limites prévues et réglées ; de là son caractère symbolique, rituel, cérémonieux, et jusqu'à ce style national si profondément empreint, où s'efface le cachet de l'artiste, style qui devait naître à la longue de la répétition constante des mêmes signes appliqués aux mêmes objets, et qui, en Égypte, rapproche l'art lui-même de l'écriture hiéroglyphique.

Mais revenons au point de vue qui nous occupe, cette disposition à représenter les types plutôt que les individus. C'est aussi dans les institutions de ce peuple qu'il faut en chercher le principe, et je le trouve dans son organisation sociale, entièrement, et plus fortement que chez aucune nation de la terre, basée sur les castes : or, l'effet le plus immédiat des castes, celui justement qu'elles sont destinées à produire, c'est d'écraser sous leur lourd niveau toutes les inégalités individuelles. Ici nous ne sommes plus sur le terrain fragile des inductions, et ce trait que je signale dans l'art égyptien, on doit s'attendre à le retrouver, et on le retrouve en effet chez les peuples qui, comme ceux de la Chine, comme ceux de l'Inde, nous présentent des institutions analogues. C'est qu'au fond il correspond parfaitement aux principes brutaux qui forment la base d'un pareil ordre social, et aux faits qui en sont l'inévitable consé-

quence. Ces principes, en substituant des inégalités héréditaires de castes aux inégalités individuelles, tendent constamment, et de tout leur poids, à assimiler entre eux les individus de chaque classe. Il en résulte que deux parias ont entre eux plus de traits communs appartenant à leur classe qu'ils n'en ont de distinctifs appartenant à leurs individus; et ce sont les premiers dont l'art, surtout dans l'enfance, s'empare pour l'imitation.

Aujourd'hui nos arts d'imitation reposent sur des principes entièrement inverses : ils recherchent, avant le caractère de l'espèce, le caractère individuel; c'est le but de l'artiste et le triomphe qu'il veut obtenir. Que Wilkie nous représente des politiques de village, engagés dans une discussion sur les affaires de l'Europe, il cherche avant tout à rendre dans chacun de ses personnages un certain homme, avec les modifications particulières qu'ont pu apporter à sa physionomie, aux passions qui s'y peignent, à ses gestes, à son attitude, l'éducation qui lui a été propre, les mœurs qui sont les siennes, les habitudes au milieu desquelles il vit; le comble de son art est de nous faire saisir fortement ce qui distingue cet individu de tout autre, non pas de tout autre qui appartienne à une classe d'hommes différente, mais surtout de tous ceux qui sont de la même condition, comme par exemple les interlocuteurs qu'il a placés autour de lui. Ce que fait là Wilkie, c'est ce que cherche à faire dans tous les sujets, et dans tous les sens, l'art moderne. A la différence de l'art égyptien, qui effaçait les nuances individuelles pour peindre chaque classe d'hommes par un type général, l'art moderne cherche surtout à reproduire les nuances qui distinguent l'individu des autres individus de la classe à laquelle il appartient.

Par la même raison qu'il y a un rapport plus ou moins éloigné entre cette manière de faire des Égyptiens et leurs préjugés sociaux, ne doit-on pas croire de même qu'il en existe un pareil entre notre manière différente d'envisager l'art, et l'émancipation graduelle de l'homme, la consécration des principes d'égalité naturelle, l'abolition de l'esclavage et des classes

privilégiées, toutes choses qui tiennent au progrès de ce principe dont le christianisme a semé le germe, celui de l'égalité de tous les hommes devant Dieu? Je le crois pour ma part. Ce sont ces principes qui ont changé la société, ses idées, ses mœurs et ses institutions; à ce titre déjà, ils ont dû influer sur l'art d'une manière générale. Mais en particulier, sous le rapport qui nous occupe, les nouvelles bases sur lesquelles est fondé l'ordre social dans les pays libres ont eu pour effet de faire disparaître partout les castes, les corporations, les classes privilégiées, pour mettre en relief les inégalités individuelles qu'elles tendaient à affaiblir. Le libre essor laissé au développement de l'individu, selon ses forces et ses moyens, a favorisé le développement de tous les traits qui tendent à le distinguer de tout autre, et l'art s'est emparé, par l'imitation, de ces traits caractéristiques. De même que deux parias offrent entre eux plus de traits communs appartenant à l'espèce que de traits distinctifs appartenant à l'individu, aujourd'hui deux hommes pris dans la même condition offrent plus de traits différents appartenant à chacun d'eux, qu'ils n'en offrent de semblables appartenant à leur condition.

A cet égard, l'antiquité, à quelque époque que ce fût, et quelque peuple que l'on considère, n'a jamais offert les phénomènes de l'état social actuel dans les pays libres. Les Grecs eux-mêmes, avec un gouvernement dont les formes étaient démocratiques, étaient réellement moins affranchis que nous des préjugés qui consacrent l'inégalité des classes d'hommes, et qui, passant dans les mœurs et les institutions, influent plus ou moins directement sur l'art. Je n'en voudrais pour preuve que l'esclavage, regardé chez eux comme condition de l'existence sociale, même par leurs philosophes. Mais en outre, leurs préjugés sur les étrangers, leurs corporations religieuses, guerrières et autres, sont des indices que, avec des institutions d'une forme bien plus démocratique que les nôtres, leur émancipation intellectuelle était bien moins avancée : aussi, bien qu'il y ait lieu de croire que chez les Grecs, plus que chez tout

autre peuple de l'antiquité, les effets de cette émancipation ont dû se faire ressentir dans l'art, il n'en est pas moins vrai que, sous ce rapport, ils différaient encore beaucoup de nous, et que, si notre peinture actuelle tend à la représentation de l'individu, la leur n'avait qu'imparfaitement cette tendance, et n'y cherchait ni ses moyens ni ses triomphes. Ce caractère se retrouve encore fortement marqué dans la statuaire de ce peuple ; et l'espèce de beau idéal dont il nous a légué la tradition, et qui a été remis en pratique par l'école de David, repose sur un fondement pareil. Les signes généraux de la force, recueillis de toutes parts par l'observation de la nature, et réunis sur une seule figure, constituent Hercule ; cet Hercule n'est pas un individu, c'est un être abstrait, un type. Il en est de même de leurs autres divinités, de leurs héros, etc.

Les Romains, qui n'atteignirent jamais à la civilisation des Athéniens, et qui furent constituées sinon en castes, du moins en classes fortement tranchées de patriciens, de plébéiens, d'esclaves, d'affranchis, de guerriers, nous présentent, dans leur manière d'imiter, le même phénomène : ils eurent la même idée du beau idéal, ils revinrent encore plus à formuler des types généraux, ils négligèrent le caractère individuel, et n'y cherchèrent pas la perfection de l'art, ou du moins une de ses hautes qualités. Voyez leurs médailles : elles présentent des têtes uniformément tracées d'après les principes dont je parle ; il n'y a pas jusqu'à celles qui représentent leurs Césars, qui n'aient un cachet commun, un caractère d'espèce, comme si les Césars, divers d'origine, de famille et de traits, eussent dû, dans leurs idées, présenter un caractère général d'espèce. Voyez la colonne Antonine, qui est comme un vaste tableau roulé en spirale autour de ce monument : généraux, officiers, soldats, soldats de différentes armes, valets, goujats, toutes ces classes diverses sont parfaitement distinctes en tant que classes, et par des traits bien prononcés ; mais entre tous ces soldats, entre tous ces goujats, nulle différence presque d'un individu à l'au-

tre. Ce n'est que dans la décadence de l'art à Rome, d'où est sorti l'art moderne, que commence à se montrer la disposition à imiter l'individu, disposition qui croît à chaque siècle, à mesure que du monde ancien sort un monde nouveau, disposition qui devait fonder la principale différence qui sépare la peinture moderne de la peinture antique, et qui constitue ce trait distinctif que j'ai tâché de faire saisir.

De ce que nous avons dit jusqu'ici, il est permis de conclure que la peinture chez les anciens, en particulier chez les Grecs, traita la figure à l'exclusion des autres objets d'imitation; dans la figure, les sujets héroïques, mythologiques, fabuleux, à l'exclusion des autres; et qu'elle eut pour caractère principal cette tendance à exprimer des types, qui était leur manière d'entendre l'imitation dans les beaux-arts, à la différence de notre manière moderne de l'envisager. Qu'il y ait eu des exceptions, que ces caractères que je signale fussent généraux plutôt qu'universels, c'est qui est hors de doute; mais il ne me paraît pas moins que la tendance de l'art de la peinture chez les anciens, la voie dans laquelle elle se perfectionna, fut celle que j'ai tâché d'indiquer.

Les écoles modernes de peinture appuyent de leurs exemples et la méthode que je viens de suivre, et les conclusions où elle conduit. Dans toutes celles qui ont été originales, qui ont obéi à leur impulsion propre, non-seulement on trouve cette liaison étroite de l'art avec les idées dominantes du temps, avec les mœurs et les habitudes, avec tout l'ensemble de la société, mais encore on trouve qu'ayant pris des voies diverses, chacune d'elles a suivi une tendance générale dans laquelle elle s'est perfectionnée, a choisi une des parties de l'art qu'elle a traitée à l'exclusion des autres; et la chose demeure vraie malgré les exceptions. L'école italienne, formée sous l'impulsion du christianisme dans toute sa puissance, sa richesse et sa ferveur, en représentant pour orner les églises les scènes de la Bible et les histoires de la légende, a été conduite vers la figure, vers la figure grande, noble, vers la peinture dans ses hautes pro-

portions et ses grands effets ; et ceci demeure vrai quand même plusieurs Italiens ont cultivé le paysage, quand même quelques-uns y ont excellé. L'école flamande, portée par d'autres causes vers d'autres parties de l'art, a peint avec vérité le paysage, les troupeaux, l'homme. Sans viser au noble ni à la grandeur, sans sortir de l'imitation des pâtres, des buveurs, des tabagies, elle a perfectionné le coloris, la lumière, le pittoresque, et s'est immortalisée dans cette voie ; et ceci demeure vrai quand même plusieurs Flamands ont traité, et avec génie, des sujets sacrés.

Si l'on regarde ce qui précède comme suffisamment établi, il resterait, pour avoir une idée complète de ce que fut l'art de la peinture chez les anciens, à connaître les procédés qu'ils employèrent, et enfin la façon dont ils les firent concourir à la représentation des sujets de la nature de ceux que nous avons indiqués.

La question des procédés qu'ils employèrent n'est pas purement une question de curiosité : c'est au contraire un point qui peut jeter du jour sur tout le reste. Rien ne nous autorise à croire qu'ils aient employé des procédés qui nous soient inconnus. Reste à voir à l'égard des deux que nous employons nous-mêmes, l'huile et la détrempe, s'ils les ont connus et pratiqués tous les deux. Car si par hasard ils n'avaient pratiqué que le dernier, celui que les modernes eux-mêmes n'ont employé que pour les grandes composition de décor, pour peindre les murailles des églises, pour orner les salles des monuments publics, parce qu'il se prête éminemment et presque exclusivement à cet usage, n'en résulterait-il pas une nouvelle confirmation que l'art, chez les anciens, chez les Grecs en particulier, a eu la tendance et a revêtu réellement la plupart de ces caractères que je lui assigne plus haut, et par les raisons que j'en donne ?

Les anciens nous parlent souvent de peinture, mais ils se taisent sur les procédés ; aucun ouvrage technique sur ce sujet ne nous est parvenu. C'est donc là encore une de ces questions

qu'il faut résoudre par des arguments indirects. Il en est un toutefois qui me paraît assez direct ; c'est que, dans des villes surprises par la lave du Vésuve, et enterrées avec tout ce qu'elles recélaient, on trouve plusieurs compositions, toutes peintes à la détrempe, pas une, que je sache, à l'huile. Si vous joignez à ce fait l'absence de mots propres pour désigner un procédé d'une nature aussi caractérisée, et le silence des auteurs sur ce point, vous aurez déjà une forte présomption que la peinture à l'huile n'était pas connue des anciens.

Le passage de Pline dont je parle plus haut n'oppose rien à cette présomption, car il fait allusion à un vernis qui, et dans les tableaux d'Apelle uniquement, appliqué sur une peinture achevée, en rehaussait le coloris et lui donnait de l'éclat. C'est le fait de tous les vernis. Or, ce procédé, outre qu'il est présenté, non point comme d'un usage général, mais comme un moyen secret, propre à Apelle seulement, est parfaitement appliquable à la peinture à la détrempe, et le fait n'implique nullement que la peinture que vernissait Apelles fût une peinture à l'huile. Avant que Van Eyck eût découvert la peinture à l'huile, au xv^e siècle, on ne peignait qu'à la détrempe, et l'on avivait cette peinture avec un vernis. Ainsi faisait probablement Apelle.

Toutefois Reynolds est parvenu à jeter quelque doute sur ce passage de Pline. Il y voit la description du procédé des glacis, ce qui conduirait à croire qu'Apelle incorporait ses couleurs au vernis, et peignait avec cette subtance, au lieu seulement d'en enduire la surface de son tableau une fois peint. Qu'Apelle ait pu avoir l'idée de faire cela, qu'il l'ait fait, c'est ce qui est possible ; mais c'est ce qui ne résulte en aucune façon du passage de Pline, qu'il suffit de citer pour réfuter entièrement l'hypothèse de Reynolds.

« Il y a, dit Pline, dans les tableaux d'Apelle, un effet que personne n'a pu imiter, et qu'il obtenait au moyen d'un *atrament* dont il enduisait ses tableaux lorsqu'ils étaient terminés. Ce liquide faisait ressortir l'éclat des couleurs, en même temps

qu'il les préservait de la poussière et de tout ce qui aurait pu les salir. Il était transparent, au point que, pour l'apercevoir, il fallait y regarder de très-près ; et son emploi était d'autant plus avantageux que les couleurs les plus claires, loin de blesser les yeux, paraissaient comme vues à distance, au travers d'une substance vitreuse; ce qui abaissait d'une manière imperceptible le ton des couleurs les plus brillantes, et les rendait plus graves, plus austères [1]. »

Tel est ce passage ; il n'a pas besoin de commentaire pour ceux qui ont une idée des procédés qu'emploie la peinture. Et puisqu'il n'établit rien de favorable à l'hypothèse que la peinture à l'huile ou au vernis ait été pratiquée par les anciens, le silence des autres auteurs à cet égard, et l'examen des morceaux déterrés dans les fouilles faites en Italie, appuient dès lors de toute leur force l'hypothèse inverse, qui est la nôtre.

Mais ces fouilles faites en Italie ne sont pas seules à militer en faveur de notre assertion. Si c'est en Italie que l'art grec vint se dénaturer et se perdre, c'est d'Égypte qu'il était passé en Grèce. Or en Égypte, à son berceau, il présente, sous le rapport des procédés, le même caractère qu'en Italie à son déclin. Les peintures innombrables que nous ont conservées les tombes mystérieuses de l'Égypte sont peintes à la détrempe, et un grand nombre d'entre elles sont contemporaines, ou même postérieures aux temps où la peinture florissait en Grèce. Est-il à croire que le procédé qui aurait été pratiqué dans ce dernier pays n'en eût jamais franchi les limites, et y eût péri sans se propager ? et quand les arts de la Grèce, exilés de leur patrie, vinrent se réfugier à Alexandrie et à Rome,

[1]. « Unum imitari nemo potuit, quod absoluta opera *atramento* illinebat « ita tenui, ut id ipsum repercussu claritates colorum excitaret, custodi-« retque a pulvere et sordibus, ad manum intuenti demum appareret. Sed « et cum ratione magna, ne colorum claritas oculorum aciem offenderet, « veluti per lapidem specularem intuentibus e longinquo, et eadem res « nimis floridis coloribus austeritatem occulte daret. » (PLINE, *Hist. nat.*, lib. XXXV.)

n'est-il pas absurde de penser qu'ils n'y apportèrent pas, avec leur style et leurs trésors, leurs instruments et leurs procédés ?

De tout cela il est permis de conclure que les anciens ignorèrent le procédé de la peinture à l'huile, qui a si fort changé et perfectionné, sous certains rapports, la peinture moderne ; et qu'ils ne mirent en pratique que la peinture en détrempe, dont les procédés s'accordent avec le caractère de leur peinture, avec son style, son but, procédés qui se prêtent éminemment à l'ornement et à la décoration des édifices, des temples, et qui suffisent entièrement aux qualités que les anciens paraissent avoir recherchées dans cet art et à l'usage auquel ils le faisaient servir principalement.

Ceci posé, quel usage les anciens firent-ils de leurs procédés, dans quelle manière peignirent-ils, quelles furent les parties de l'art qu'ils portèrent à un haut degré de perfection ? et devons-nous nous figurer un chef-d'œuvre de la peinture ancienne comme se distinguant par les mêmes conditions qui, d'après nos idées actuelles sur l'art, constituent un chef-d'œuvre ?

Je crois que c'est sous ce rapport que la différence est la plus grande entre l'art ancien et l'art moderne, et je vais tâcher d'indiquer en quoi cette différence consiste surtout. C'est ici que l'analyse que j'ai entreprise plus haut des moyens par lesquels on imite peut jeter du jour sur la question, soit parce qu'elle fournit une méthode claire d'appréciation, soit parce qu'elle sert à démontrer que, parmi ces trois moyens d'imitation, il en est un qui répondait spécialement, et presque à l'exclusion des deux autres, au but et aux effets que se proposait la peinture dans l'antiquité.

Je commence par appliquer à ces peintures qui, en Égypte et en Italie, ont échappé aux ravages du temps et des hommes, cette méthode d'appréciation.

Dans les peintures égyptiennes, je n'entends pas parler de celles qui sont purement hiéroglyphiques, mais de celles qui représentent réellement les scènes de la vie active et ordinaire,

nous trouvons le trait et la couleur ; le relief manque. Un trait très-pur, fortement caractérisé, marque le contour d'une figure ; et des couleurs remplissent en teintes plates l'espace embrassé par ce contour. Mais rien qui fasse sentir le relief, rien qui exprime les jeux de la lumière et de l'ombre, soit relativement à une figure en particulier, soit relativement à l'ensemble de la scène représentée. Relief, effet général, clair-obscur, choses que nous apprécions à un haut degré, manquent donc dans la peinture égyptienne, et ce qui y porte le nom de couleur n'a aucun rapport avec ce que nous entendons par la couleur envisagée comme une beauté de l'art. Elle y est réduite à une enluminure, agréable par la pureté et la vivacité des teintes, mais enluminure, et la plus simple de toutes, celle des teintes plates.

Ainsi, déjà dans cette peinture égyptienne, le trait est le moyen d'imitation le plus employé et le plus perfectionné. Il y est d'une pureté remarquable ; mais, excepté sous ce rapport, il ne présente pas non plus, lui, le genre de perfection que nous recherchons dans ce moyen d'imitation. Outre qu'il ne représente que les caractères d'espèce, comme je l'ai dit plus haut, il ne les représente point encore avec ce sentiment du beau, avec cet instinct de grâce et de noblesse qui se montre dans les ouvrages de l'art grec. Le dessinateur égyptien exerçait un métier, rien de plus [1] ; il apprenait à exprimer avec un trait pur la représentation conventionnelle d'un esclave, d'un roi, etc., et, quand il possédait ces types toujours les mêmes, il les employait à la représentation de scènes diverses. Ces figures étaient entre ses mains comme sont entre celles d'un joueur d'échecs, les pions, les fous, les cavaliers, qui, constamment les mêmes, peuvent servir, en les plaçant

[1]. Un trait remarquable de cet art égyptien, c'est que toutes les figures sont représentées de profil ; et, si l'on y réfléchit, on verra que cela découle directement de l'emploi qu'ils firent des moyens d'imitation. Employant exclusivement le trait, et nullement le relief, c'est par le profil qu'ils obtenaient plus facilement le caractère des objets.

diversement, à mille combinaisons variées. L'on conçoit que l'art, réduit à ces termes, pouvait parfaitement s'accommoder de la loi fameuse qui prescrivait au fils de suivre l'état de son père.

Les morceaux de peinture grecque proprement dite, auxquels nous pourrions appliquer la même méthode d'appréciation, nous manquent entièrement; mais nous retrouvons en Italie de quoi combler en quelque sorte cette lacune. Car s'il y a lieu de croire que les éléments principaux de l'art grec, se trouvent déjà dans les peintures égyptiennes, il est encore plus vrai que les peintures exécutées en Italie sous les empereurs, et probablement par des artistes grecs, nous conservent bien plus fidèlement encore les traits principaux de cet art grec, dont elles sont des rameaux si voisins. Ces peintures, je n'en ai point vu, et les gravures qu'on en a faites, peu propres à nous instruire sur tout ce qui tient à la couleur, sont d'ailleurs sujettes à induire en erreur, tant parce qu'elles ne sont que des traductions dans une langue étrangère, que parce que plusieurs graveurs, croyant bien faire que d'embellir leurs imitations aux dépens de la vérité, y ont introduit des perfectionnements que n'offre pas le modèle, et probablement omis des qualités qui lui sont propres. J'ai donc recours, pour en parler, à l'idée que je m'en forme d'après ce que j'ai pu en connaître indirectement, mais surtout à ce que m'en ont rapporté d'habiles artistes qui les ont observées avec bien plus d'avantage et de soin que je n'aurais fait moi-même.

Dans ces peintures, comparées aux peintures égyptiennes, on trouve une immense distance parcourue, mais non dans le sens où s'est perfectionné l'art moderne. A la vérité, les trois moyens d'imitation y sont employés; mais ils n'offrent point le degré d'importance relative que nous leur attribuons maintenant, et de plus, ils ne concourent pas de la même manière à l imitation.

Quant au degré d'importance, c'est le trait qui domine dans ces ouvrages, par-dessus le relief, par-dessus la couleur. Il est chargé de la plus grande part dans l'imitation, et de la plus

noble. Presque seul il exprime le caractère dans les figures, la pensée dans les visages, l'affliction, la joie, la colère, la noblesse, la grâce, l'âge et toutes les nuances pour lesquelles nous recourons en égale part au relief et à la couleur. Ce moyen d'imitation, qui joue dans ces peintures un si grand rôle, est porté à un haut point de perfection ; et les qualités par lesquelles il se distingue sont bien celles que nous recherchons nous-mêmes dans cette partie de l'art, celles même que nous atteignons rarement. Au reste, si l'on fait attention à l'inimitable perfection à laquelle les anciens ont porté la statuaire, toute basée sur la représentation des formes, l'on doit s'attendre à ce que le trait qui, dans la peinture, représente essentiellement les formes, doit se distinguer par des qualités analogues ; aussi ne serais-je point éloigné de croire que, à cet égard, la peinture grecque n'eût sur la nôtre tout l'avantage.

Mais là s'arrête le parallèle que l'on peut établir entre la peinture ancienne et la peinture moderne ; quant aux deux autres moyens d'imitation, ils ne concourent plus d'une manière assez analogue dans l'une et dans l'autre pour offrir une mesure commune d'appréciation. Dans la peinture ancienne, le relief et la couleur, entièrement subordonnés au trait, ne sont en quelque sorte destinés qu'à le faire mieux valoir ; ils s'arrêtent dans cette limite, et ne vont pas jusqu'à briller par les qualités qui leur sont propres. Ainsi le relief, borné à ce qui fait saisir les saillies principales, à ce qui complète l'énergique représentation des formes, ne va pas jusqu'à exprimer dans sa perfection le modelé, c'est-à-dire l'exacte mesure relative des lumières et des ombres, cette dégradation délicate des demi-teintes, au moyen de laquelle on rend chaque forme dans toute sa vérité ; il cherche l'expression, mais point l'effet, c'est-à-dire une combinaison de lumières et d'ombres qui soit agréable à l'œil ; il néglige les ressources et les beautés propres au clair-obscur. Toutes ces choses qui, chez nous, accompagnent le relief, sont à peu près omises dans l'emploi que faisaient les anciens de ce moyen d'imitation.

Quant au troisième moyen, la couleur, la distance est encore plus grande. Comme le relief, elle semble figurer, dans la peinture ancienne, plutôt comme un moyen de donner au trait plus de valeur, que comme destinée à se distinguer par son mérite propre. Cela est si vrai que, dans la plupart des peintures dont nous parlons, le fond, d'une couleur unie, quelquefois bleue, rouge, sans représentation d'objets, n'a d'autre emploi que de cerner les figures, de mieux faire sentir aux yeux la limite du trait, comme dans les différentes parties d'une figure il sert encore au même emploi, en séparant nettement le nu des draperies, les draperies des objets superposés. Elle se borne à une certaine vérité de convention, peu au-dessus de celle que peuvent avoir des teintes plates. La chair est en général d'une teinte uniforme, sans nuances variées, locales, individuelles. Le pur vermillon marque la forme des lèvres; le noir, celle des sourcils. Une étoffe verte est verte partout, sans tenir compte des mille accidents qui, à l'œil, modifient cette couleur et la font passer par toutes sortes de degrés que le peintre de nos jours doit rendre, sous peine de passer pour complétement inhabile dans son art.

Telle est la manière dont les anciens firent concourir à la représentation des objets les trois moyens d'imitation dont nous avons parlé. L'on voit que sous deux rapports, le relief et la couleur, cette peinture est dans l'enfance, relativement à la nôtre ; aussi, à la juger en prenant pour règle nos idées actuelles sur l'exécution, nous ne saurions que la trouver très-inférieure ; et tel peintre d'enseignes de nos jours, qui modèle et colore ses figures, que bien, que mal, pourrait se croire grand homme en se comparant aux peintres de l'antiquité. Ce jugement serait faux, bien que conséquent : il pourrait être celui d'un peintre d'enseignes, celui encore d'un érudit qui juge des beaux-arts sans les connaître ; mais, à coup sûr, il ne serait pas celui d'un habile peintre, d'Ingres par exemple. Je m'imagine que ce grand artiste, plus modeste que le peintre d'enseignes, pourrait croire que cette peinture, différente de

la nôtre, lui est égale, et que, pour ce qui est des qualités les plus relevées de l'art, nous ne l'avons peut-être pas atteinte.

En effet, si l'on se souvient de ce que nous avons établi plus haut, que c'est dans le trait que réside principalement le caractère et l'expression, que c'est le trait qui parle le plus à l'intelligence et à l'âme, que c'est lui qui concourt le plus aux parties les plus relevées de l'art; en admettant que les anciens ont porté à sa perfection ce moyen d'imitation, si distingué par-dessus les autres, on se fera de leur peinture une idée plus grande et plus vraie en même temps, et l'on concevra qu'elle a pu balancer, par sa supériorité dans l'emploi de cette partie de l'art, les qualités que l'art moderne puise à d'autres sources moins excellentes. C'est, ce me semble, par ce côté qu'on peut apprécier d'une manière relative deux choses si diverses. La peinture ancienne excelle dans la qualité la plus relevée de l'art, à l'exclusion des deux autres; la peinture moderne, inférieure peut-être sous ce point de vue, apporte à la représentation des objets le concours de deux éléments que néglige la peinture ancienne. Ajoutons que cette dernière, en se privant des ressources propres à ces deux éléments, manque des qualités qu'elle pourrait avoir, sans qu'il faille lui compter pour défaut cette imperfection. Elle ne vise ni au modelé, ni au coloris : ces ressources lui manquent; mais elle ne les emploie pas à faux. Il n'en est donc pas d'elle comme il en serait de l'ouvrage d'un artiste moderne qui remplirait mal les conditions que lui impose son art.

Il faut donc se figurer une peinture d'Apelle ou de Zeuxis comme nulle ou presque nulle en mérite, pour ce qui tient au coloris tel que nous l'entendons, mais comme pouvant, au moyen du trait et avec le secours d'un relief borné, mais énergique, atteindre aux plus excellentes et aux plus nobles parties de l'art; comme pouvant parler à notre âme le plus beau et le plus éloquent langage; comme pouvant rendre, avec toute leur puissance, les plus hautes conceptions du génie; en un mot, comme pouvant atteindre au sublime, avec ces moyens

simples, mais expressifs, autant ou plus que nous-mêmes avec des moyens plus nombreux et plus riches, mais dont l'effet est souvent de détourner notre admiration des choses de pensée pour l'appliquer aux choses d'exécution. La peinture des anciens se rapproche en tous points de leur statuaire, elle brille par les mêmes qualités : c'est assez dire quel rang distingué elle a dû occuper et quels effets elle a pu produire.

Avant de terminer cette longue digression, je veux faire remarquer combien cette idée que nous venons de nous former de la peinture ancienne concorde bien avec le but que nous lui avons assigné, celui de parler aux masses, au peuple. En effet, si ce que nous avons établi au commencement de ce livre est juste, à savoir que le trait est ce qui répond le mieux à notre manière intuitive d'observer, ce qui parle le plus promptement à notre intelligence, ce qui marque exclusivement, et de la façon la plus claire, le caractère et l'expression des objets représentés, ne devait-il pas être le moyen d'imitation par excellence d'une peinture faite pour parler aux hommes de la place publique, et n'en a-t-il pas été de même dans tous les temps, en Égypte, en Italie même, dans les fresques de la Renaissance, de nos jours encore, dans tout ce qui est destiné au petit peuple? N'est-ce pas à mesure que l'art a cessé d'être public, pour s'adresser seulement aux particuliers opulents et éclairés, qu'il s'est jeté dans des perfectionnements d'exécution auxquels la foule est insensible? N'est-ce pas dès lors qu'il a recherché les effets du modelé, les finesses du coloris, parce que ces qualités, pour être comprises, appréciées, demandent de l'observation, de la culture, témoin le petit nombre d'hommes qui, de nos jours, sont capables d'en juger ; tandis que partout ce qui tient au trait, ce qui exprime la pensée, ce qui donne le caractère et l'expression, frappe la multitude, et a seul la puissance d'attirer ses regards et de captiver son attention [1].

[1]. Parmi d'autres passages qui tendent à confirmer ces idées sur l'importance que j'assigne au trait dans la peinture ancienne, en voici un bien remarquable. C'est Pline qui nous parle du talent d'un des plus grands

CHAPITRE VII.

De l'espèce de relief qu'on appelle clair-obscur.

Je reviens à mon baudet. Pendant notre dissertation, il est allé paître. Le voilà sous cette feuillée, qui se régale d'herbages. Comme l'ombre a changé ses teintes! combien, sans qu'il y songe, notre ami est autre que tout à l'heure au soleil! Ne recevant plus la lumière directement, le relief de ses formes n'est plus exprimé que par les sourdes lueurs que lui envoient les objets environnants. Voici, non loin de lui, une pierre vivement éclairée, d'où quelques rayons vont se réfléchir sur ce banc qui se voit sous son ventre; voici, sur la droite, ces arbres éclairés eux-mêmes par réflexion, qui envoient de pâles reflets à toutes les surfaces de la panse qu'ils rencontrent; par cette trouée, au-dessus de sa tête, quelques rayons de jour pénètrent et glissent sur l'angle du museau, si bien que le relief se fait sentir ici comme tout à l'heure, mais par des reflets seulement, au moyen d'autres surfaces, en vertu d'autres lois, dans une gamme tout autre. C'est ici ce qu'on appelle le *clair-obscur*. Avant de congédier mon baudet, j'ai voulu profiter de cette place ombragée où il s'est allé mettre, pour vous faire voir ce clair-obscur sur sa personne.

Vous comprenez que c'est là une partie bien complexe, bien difficile de l'art, et qui n'est pas réglée par des lois uniformes,

peintres de l'antiquité, de Parrhasius d'Éphèse* : « Parrhasius, dit-il, ajouta beaucoup d'inventions essentielles dans l'art de la peinture. Il trouva, le premier, la symétrie, jeta des finesses dans les traits du visage, perfectionna le cheveu, donna de la grâce à la bouche, et, de l'aveu de tous, remporta la palme des *traits terminants* (*lineis extremis*). C'est dans la peinture la plus haute qualité (*hæc est in pictura summa sublimitas*). » (PLINE, *Hist. nat.*, lib. XXXV.)

* Erreur à corriger dans le chapitre précédent. C'est Parrhasius, non Apelle, qui disputait avec Zeuxis sur le talent de rendre les objets avec vérité.

comme le relief simple. En effet, si vous éclairez votre modèle par un jour unique, que ce soit le soleil en plein air, ou la croisée dans votre chambre, vous avez seulement un rayon de lumière qui illumine dans un même plan toutes les surfaces qu'il rencontre, et laisse dans l'ombre celles qu'il ne rencontre pas; de plus, cette sorte de jour tombant habituellement d'en haut, elle illumine à peu près toujours les mêmes surfaces, en sorte que, avec l'habitude d'observer, nous pouvons fort bien représenter de mémoire un âne, un homme, et, jusqu'à un certain point, d'après des lois fixes. Si même vous supposez un corps régulier, un cube ou une sphère, vous l'éclairerez fort bien, du premier coup, sans modèle, en vertu de la connaissance que vous avez de ces lois. Mais il n'en est plus ainsi du relief que donne le clair-obscur, puisqu'il naît de la lumière que renvoient indirectement les objets environnants, et que la place de ces objets, relativement au modèle, varie à l'infini, aussi bien que leur nature, le degré de lumière qu'ils réfléchissent, et les circonstances dans lesquelles ils le réfléchissent. Supposez un corps régulier, une sphère soumise à ces influences, son relief exprimera toujours une sphère, mais par des clairs et des ombres qui varieront autant de fois que vous la ferez mouvoir autour de ces corps ou que ces corps se mouvront autour d'elle.

Ce qui complique encore les lois du clair-obscur, c'est l'action réciproque des reflets les uns sur les autres. La vive lumière de cette pierre n'agit pas rien que sur le ventre de mon baudet, elle agit sur les autres corps qui l'entourent, et ces corps réagissent entre eux et sur lui. Infinités de degrés qui, sentis inégalement par les artistes divers, sont à eux seuls l'objet d'une étude longue et difficile. En cette partie de l'art Rembrandt est l'homme par excellence. Il préférait ces effets, parce qu'il les sentait mieux qu'un autre, ce qui fut cause qu'unissant ainsi l'étude au sentiment, la pratique au penchant, il est demeuré inimitable dans cette partie de l'art.

Ce sont là les causes qui rendent si difficiles à bien rendre

ces jeux compliqués d'une lumière toute de reflets ; la difficulté s'arrête là pour qui n'use, comme nous, que de l'encre de Chine. Mais pour qui tient une palette, il n'en est pas ainsi ; chacun de ces reflets participe non-seulement de la lumière des objets environnants, mais encore de leur couleur : témoin mon âne. De ces arbres, le reflet arrive verdâtre ; de cette trouée, il arrive d'un bleu pâle ; de cette pierre rougie par le soleil, il arrive chaud, brillant, et chacune de ces teintes modifie celle sur laquelle elle tombe, et change sa couleur réelle. Grand homme que Rembrandt, n'est-ce pas?

Par ce que je viens de dire du clair-obscur, il est évident que, sans être un moyen d'imitation à part, il se distingue du relief simple par assez de traits pour que je ne dusse ni le confondre avec lui, ni omettre entièrement d'en parler.

Mais, parce que je le considère séparément, il ne faut pas croire qu'il ne se rencontre que dans les objets qui sont soustraits à la lumière directe du soleil ou du jour. Mon âne, sous sa feuillée, est tout dans le clair-obscur ; mais mon âne, au soleil, était aussi, dans toute sa personne, soumis au clair-obscur, puisqu'il était également entouré d'objets diversement éclairés et lui envoyant des reflets ; seulement, partout où tombe la lumière vive et directe du soleil, son effet est de tuer par son intensité la faible action des reflets ; mais dans les parties d'ombre, cette action reprend tout son empire : elle réchauffe, colore, éclaire, assourdit, et la proximité des objets éclairés du soleil ou obscurcis par les ombres portées, la rend encore plus vive, plus active. Plus le ventre de mon âne est rapproché d'un terrain scintillant de lumière, mieux la rondeur de ce ventre se fait sentir par la clarté qui est réfléchie du sol contre les points de sa surface qui en sont les plus voisins.

L'art moderne a beaucoup cultivé le clair-obscur, il y a cherché des effets et des moyens. C'est qu'à la vérité peu de ressources sont aussi riches pour ajouter à la représentation des objets la vérité, du charme et un singulier agrément pour l'œil. Mais surtout la lumière ne s'imite bien que par le clair-

obscur, et sans lui l'art serait impuissant à la reproduire; car que l rapport y a-t-il entre le ton le plus clair de votre palette et la lumière du soleil? comment vous approcherez-vous de celle-ci par l'imitation directe? votre ton le plus lumineux n'est-il pas terne, opaque, en comparaison du brillant éclat d'un corps qu'éclaire l'astre du jour ? Épuisez vos blancs, vos jaunes, vos clairs, vous n'atteindrez pas à faire de la lumière ; rendez bien ces reflets obscurs qui sont accessibles à vos procédés, et vous la ferez supposer, vous la révélerez indirectement, vous en inonderez votre tableau, tout sombre qu'il est : demandez à Rembrandt. Il y a telle tête de lui qui scintille de soleil avec un seul clair sur le nez; il y a tel tableau où, sans un seule lumière directe, sous l'ombre d'une voûte, à l'entrée d'un sépulcre, le soleil est néanmoins présent, il réchauffe, il colore, il embrase, on le sent qui darde ses rayons sur les dalles de l'entrée.

Le clair-obscur est donc, tout obscur qu'il est, la principale source de la lumière dans l'art de la peinture, la riche mine où ont fouillé les Flamands, grands autant par la lumière que par la couleur, et les premiers peintres du monde à ces deux égards. Il est encore par lui-même une source de poésie; il révèle l'heure du jour, sa teinte, sa physionomie ; il agrandit la scène au delà de ses limites, il anime l'ombre et répand le mystère. Dans les intérieurs il est une qualité première; dans une scène quelconque il est une ressource importante.

CHAPITRE VIII.

Où l'auteur prend congé de son âne.

Ici je congédie mon âne : il m'en coûte, j'aimais à le sentir à mes côtés. Il faut que je me confesse : l'âne est de mes bons amis; j'aime sa société, son commerce me récrée, et il y a dans son affaire je ne sais quoi qui excite ma sympathie et mon

sourire. Je n'aurai point à me reprocher en mourant de ne m'être pas, en tout temps, arrêté dans les foires, sur les places publiques, partout où s'est rencontré un âne à regarder.

Je parle ici de l'âne des champs, de cet âne flâneur et laborieux, esclave sans être asservi, sobre et sensuel, paisible et goguenard, dont l'oreille reçoit le bruit dans tous les sens sans que l'esprit bouge, dont l'œil mire tous les objets sans que l'âme se soucie : philosophe rustique, ayant appris le bon de toutes les doctrines sans abuser d'aucune ; stoïque de patience, quelque peu Diogène par moments, grandement épicurien en face de son chardon. Cet animal-là, je l'aime beaucoup, je l'estime, et je n'entends point plaisanter en disant ainsi.

Il lui manque, c'est vrai, de la noblesse ; mais aussi point d'orgueil, point de vanité, point de faux, nulle envie d'être regardé.... Ceci m'a fâché quelquefois ; je m'étonnais désagréablement d'être le seul des deux qui trouvât du charme à regarder l'autre. En y réfléchissant mieux, j'ai reconnu que l'avantage est tout du côté de mon confrère. Regarder autrui, c'est être soi-même sensible aux regards, c'est le premier et le dernier degré de la vanité, et l'âne n'en a point, je l'ai dit. Au milieu d'une place remplie de monde, de lui nul ne se soucie, et nul ne lui importe ; approchez, vous le verrez regarder une borne, vaquer à sa feuille de chou, écouter des bruits curieux, humer le vent qui passe, et jamais s'enquérir si cela vous plaît ou vous déplaît, s'il en est mieux ou plus mal jugé par vous, si, faisant autrement, il lui en reviendrait plus de louange de votre part. Vrai, vrai philosophe, libre en dépit de l'homme son maître, en dépit de la destinée sa marâtre ; patient au mal, et ne boudant jamais sa fortune.

Et pourtant les écoliers l'insultent, les passants le moquent, son maître le bat ; il est le jouet des places publiques et le rebut des métairies. Ceci n'est pas ce qui m'étonne, car c'est le lot du sage que d'être la risée des sots, le rebut de la multitude ; mais ce qui m'étonne, ce qui m'afflige, c'est de voir l'âne, mon ami, calomnié par mon autre ami. La Fontaine. Je

m'y perds ! La Fontaine, si digne d'aimer l'âne, si fait pour le comprendre, qui, j'en suis sûr, se plaisait à sa compagnie, et, assis dans un pré, l'écoutait penser, devinait son idée, traduisait les plus furtifs mouvements de son oreille ; La Fontaine, élève de Rabelais, qui possède si bien son âne, La Fontaine se fourvoie ! Ici il le peint stupide et niais, avouant, au milieu de gros menteurs, une peccadille qui est cause que ces gros le dévorent séance tenante ; là, et c'est bien plus fort, il le choisit pour peindre le ridicule de ceux qui, forçant leur talent, ne font rien avec grâce. Que l'âne ne fasse rien avec grâce, j'en doute ; mais qu'il force jamais son talent, calomnie. Pour le prétendre, il faut ne l'avoir jamais vu braire, braire quand même, braire sans arrière-pensée, braire sans imiter personne et, pour qui que ce soit, y rien changer ; il faut n'avoir jamais observé tout le naturel de ses amours, la naïve fougue de ses transports, l'absence totale de toute prétention aux raffinements de la galanterie délicate et voilée. J'en ai causé souvent avec des gens amis des mœurs, lesquels l'accusaient d'un cynisme dangereux, bien plus que d'affectation quelconque à singer la fausse décence des galants de la cour.

Je ne veux pas tout dire ici sur l'âne, parce que je compte y revenir. Il a sa place dans les beaux-arts ; le paysage le réclame comme un de ses plus précieux personnages, les peintres le connaissent et ne le dédaignent pas. Au revoir, ami ; dans un autre livre je traiterai de toi. Si je disais cela à l'un de mes semblables, quelque peu d'honneur qu'il en dût attendre, il dresserait l'oreille ; mais la tienne, insensible à mon dire, n'écoute mie et chasse les mouches. Sage, très-sage ; car enfin il t'importe bien plus qu'aucune ne chatouille ta paupière, n'inquiète tes naseaux, ne se pose sur tes cils, que d'être loué par tous les faiseurs de livres de l'univers.

CHAPITRE IX.

Du trait, et par quoi il se recommande.

Je reprends le trait, non plus pour le comparer, mais pour en causer à part.

C'est dans la figure que je veux d'abord le considérer ; là seulement il se présente avec toute sa difficulté, et aussi avec toute la rigueur et le sentiment dont il est susceptible. Mais pour apprécier cette partie de l'art, il faut partir d'un principe. S'agit-il de rendre par le trait des types ou des individualités, un homme ou un certain homme?

A mon sens, ce n'est pas une question ; ce sont les traits individuels qui font le mérite et le charme de la représentation d'une figure, indépendamment de l'action qu'on lui suppose et de l'expression qu'on lui donne. De ceci seulement peut naître la vérité, soit matérielle, soit poétique : car, dans la nature, nous ne voyons et nous ne concevons que des individus ; de ceci seulement peut découler la variété infinie dans les œuvres de l'art, répondant à la variété infinie dans les œuvres de la nature. Du moment qu'on refuse d'accepter ce principe, on admet l'autre nécessairement, et le champ de l'imitation se rétrécit, devient uniforme et sans vie. C'était la tendance de l'école de David, estimable à d'autres égards, mais qui menait tout droit à ce qu'on appelle le dessin académique, dessin de types moulés sur la statuaire antique, nature belle, mais morte, s'isolant de la nature vivante et réelle. Avec ce principe, l'art, faute de se retremper constamment à son unique source, la nature, chemine à part d'elle, sans s'en éloigner, sans s'en rapprocher.

Les termes que je viens d'employer me suggèrent un rapprochement. La langue académique, langue de formules élégantes mais froides, pures mais uniformes, cette langue en honneur

sous l'Empire, c'est l'image de ce dessin académique dont je parle. Elle présente les mêmes défauts, par les mêmes causes. Elle substitue, en quelque sorte, le type à l'individualité, les formules consacrées par le bel usage, aux expressions qui naissent de l'usage commun. Cette langue, la voilà toute, et pour tous, dans le dictionnaire; pas plus que lui elle n'a de mouvement, de vie et de variété; elle s'est isolée de la nature qui est ici le langage parlé, vivant, énergique, sans cesse étendu, modifié par tout le monde, et auquel, comme le dessin, elle doit se retremper sans cesse pour participer de ces qualités.

Si l'office du trait est de saisir par l'imitation jusqu'aux caractères individuels, cette partie de l'art rentre aussitôt dans le domaine du sentiment autant que dans celui de l'étude, parce que celui-là seulement qui est organisé pour sentir ces caractères, pour en saisir les finesses, saura les imiter avec intelligence et les faire passer dans son trait. De celui-là seulement nous dirons qu'il a la bosse du dessin, comme du coloriste nous dirions qu'il a la bosse de la couleur.

Il n'en est pas ainsi du dessin académique. Il appartient à tous ceux qui y consacrent assez de temps pour l'apprendre. Il est tout d'étude. Il se raisonne, il se mesure; en cela bon pour l'enseignement, exquis pour les écoles publiques, mais en cela aussi manquant de ce principe de vie qui doit animer toutes les parties de l'art; de ce souffle divin qui ne se laisse saisir ni mesurer, qui s'aide de l'étude, mais en est indépendant; qui se rencontre, mais qui ne s'apprend pas.

Ce sentiment du dessin, lorsqu'il n'a pas été cultivé et épuré par l'étude, se manifeste par certaine énergie dans l'imitation des formes, indépendamment de la correction et de la noblesse; il saisit avec vigueur ce qui donne le caractère, ce qui rend l'expression, le mouvement; bien que grossier, il plaît par son feu, par sa naïveté, son aisance : c'est un langage barbare encore, mais varié, accentué, expressif, et il n'appartient qu'à un pédant d'école d'en méconnaître le charme. J'ai vu, dans des vignettes faites au moyen âge par quelque moine inhabile,

telle figure dessinée de manière à faire hausser les épaules à un professeur, et dont tout le savoir du professeur n'aurait pu reproduire l'énergique attrait, la grâce singulière. Ceux-là le savent bien qui consultent ces vignettes et, assis de longues heures dans les bibliothèques publiques, étudient dans des bouquins du xv° siècle ces mérites de l'art à son enfance, si effacés, si perdus dans l'art perfectionné.

Tout ce que je dis là n'est point dirigé contre la correction et la noblesse du dessin, mais contre l'importance exagérée qui leur est donnée en général, importance qui me semble parfois rendre nos jugements aussi faux qu'injustes. Ce sont là sans doute des qualités où tout artiste doit tendre, mais qui certes ne sont pas les premières, ne couvrent pas les autres; et, pour ma part, le sentiment du dessin me fait mieux passer sur son incorrection ou sa vulgarité, que la noblesse et la correction ne me font passer sur l'absence de ce sentiment. Raphaël réunissait tout, et c'est le secret de sa grandeur; mais il n'y a qu'un Raphaël, et au-dessous de lui les maîtres, comme dessinateurs, n'excellent guère que dans l'une ou dans l'autre de ces qualités : pour ceux-là mon choix est fait dans le sens que je viens de dire. Longtemps, gêné par les principes de l'école, je n'osai seulement penser qu'il pût y avoir du dessin dans Teniers, dans Ostade, dans Rembrandt ; ces préjugés me faisaient mentir à mon sens propre, lequel se portait avec amour du côté de ces maîtres. « Ragot, ignoble, pensais-je ; ce bras trop long, ce racourci manqué.... » Aujourd'hui, persuadé que ce sont là des défauts secondaires, tandis que le sentiment du dessin est une qualité première, je me moque de l'école, et je trouve, oui, je trouve les Flamands dessinateurs. Professeur, bouchez-vous un instant les oreilles; je trouve, quand j'y songe, ces figures ragotes de Teniers admirablement dessinées, non au compas que j'y applique, mais à l'intelligence que j'y remarque ; je trouve ces têtes de Rembrandt étonnantes par la vérité, par la finesse, par la naïveté du dessin; je trouve tels pâtres de Karl Dujardin sublimes, et dans mon ivresse j'élève ce grand homme

aussi haut, oui, aussi haut que Raphaël. Ne me dites point que je suis fou, avant d'avoir vu quelque chef-d'œuvre de ce maître.

Ainsi donc le dessin se peut apprendre jusqu'à un certain degré par tout homme intelligent. Tout homme intelligent peut arriver, par l'étude, au dessin académique, qui enseigne les proportions de la figure, qui en donne le contour pur et correct, l'anatomie juste; en un mot, qui imite le type humain dans sa perfection raisonnée. Au delà, il faut le talent propre, l'instinct natif, le sens délicat des formes, qui se perfectionne par l'étude, qui s'épure par l'observation du beau, de l'antique, mais qui ne s'apprend ni ne s'enseigne.

CHAPITRE X.

Ou l'auteur s'aperçoit qu'il est seul à se lire.

Artiste, me lis-tu ? Je parie que non. Il y a très-peu d'artistes qui veuillent raisonner sur leur art. Leur vie est toute d'impressions : philosophie, ils s'en moquent; raisonnement, ils bâillent; déductions, ils s'endorment. Enfants gâtés, mais surtout enfants qui n'aiment que leurs jouets, et boudent leur rudiment; philosophes en ceci, pourtant, qu'ils jouissent beaucoup sans s'enquérir comment, pourquoi. Le comment, le pourquoi, gâtent tant de choses !

Artiste, néanmoins, tu dois me lire. De déductions, je n'en ferai plus, je te le promets. Lis-moi, je veux que tu me lises : si tu ne me lis pas, qui me lira ? moi tout seul, et je ne sache rien de si triste que d'être seul à se lire.

CHAPITRE XI.

Du trait, considéré dans le paysage.

Le trait ou dessin du paysage ne se présente pas d'abord comme susceptible d'autant de rigueur ou de sentiment que celui de la figure. Cela tient à diverses causes, et aussi à divers préjugés.

Les objets qui sont du domaine du paysage, montagnes, bois, arbres, fabriques, plantes, sont en effet susceptibles d'un vague de formes et de proportions que ne supporterait point la figure. Une montagne, un arbre, n'ont pas, pour notre esprit du moins, une forme nécessaire ; haussez ces lignes, abaissez-les ; dépouillez ces branches, chargez celles-ci, vous aurez un arbre différent, une montagne autre, mais toujours un arbre, toujours une montagne.

En outre, tous les hommes ont remarqué, du plus au moins, les proportions et les formes de la figure humaine ; en sorte que vous ne sauriez beaucoup errer dans l'imitation que vous en faites, sans qu'ils en fussent choqués, sans que les moins exercés trouvassent le défaut de votre affaire. Mais, en matière de paysage, très-peu ont observé les formes particulières à chaque objet ; en sorte que vous avez toute latitude pour les altérer sans que nul y trouve à redire.

Enfin, comme je l'ai établi plus haut, le trait ne concourt pas d'une manière aussi prépondérante dans le paysage que dans la figure ; il y cède le pas à la couleur. C'est par la couleur surtout que la nature inanimée agit sur nos sens et sur notre âme ; c'est par elle surtout que le paysage a de l'expression, de la poésie : il est naturel que ce soit elle qui, dans l'imitation, agisse sur nous avec le plus de puissance. Aussi un paysage du plus détestable dessin peut nous captiver s'il est coloré avec une grande vérité ; mais nulle perfection du trait

ne saurait nous attacher à un paysage d'une couleur détestable.

Ces faits, qui montrent seulement pourquoi un défaut réel ne frappe pas, ou comment des beautés d'une autre nature l'éclipsent, ne prouvent d'ailleurs rien contre l'excellence du dessin en fait de paysage, rien contre la rigueur dont il est susceptible, rien contre les beautés dont il peut être la source.

En effet, ce que nous avons dit du trait ou dessin, relativement à la figure, s'y applique de même relativement au paysage.

Il faut de même ici opter entre un principe ou l'autre, entre celui de l'imitation des individus, ou celui de l'imitation des types généraux ; et, une fois reconnu que les objets inanimés ont aussi leur caractère individuel, modifié par les localités, par l'âge, par l'espèce, il faut saisir ces caractères par le trait. Malheureusement, c'est ce qui ne se fait guère d'ordinaire : c'est une des causes de la décadence du paysage, au milieu de ses perfectionnements apparents.

Sans doute, dans un arbre, dans un roc, moins que dans une figure, la fidélité du trait concourt à un but précis, à une expression déterminée ; sans doute aussi, moi qui trace ce trait, j'ignore le plus souvent la signification des formes qu'il reproduit ; mais qu'est-ce à dire ? Si, par exemple, cet arbre, privé de lumière d'un côté, a, par cela même, porté son feuillage de l'autre, sans être tenu de rattacher cet effet à cette cause, je le suis de reproduire avec fidélité la forme qui en résulte. Je le suis, non pas pour que le savant qui verra mon tableau n'ait pas cette objection à faire, mais parce que c'est un caractère du paysage que je copie, un trait que la nature me donne, un fait auquel en correspondent d'autres ; parce que c'est de traits semblables que se compose l'expression de mon site, les mœurs, si je puis dire ainsi, et la physionomie des objets que je représente, comme aussi la naïveté et le charme de ma copie ; enfin, parce que, dépouillé de ce scrupule, j'entre aussitôt dans une voie ingrate et menteuse, je fausse la nature, je la

farde en la dénaturant, et, méconnaissant ses enseignements larges et féconds, j'y substitue ma manière étroite et stérile. Potter! maître inimitable! copiste sublime d'un bout de haie, d'une claie délabrée, de quelques buissons, d'où vient ta puissance, d'où naît ton charme, ta poésie, si ce n'est de ce respect d'enfant avec lequel tu écoutais ton maître, certain de n'être rien sans lui, d'être tout avec lui?

Ils disent que c'est être servile.... Niais ou menteurs, qui ne sentent pas, ou qui sont impuissants à rendre, ceux qui parlent ainsi. Ouvrez les yeux et voyez : les plus serviles ont été les plus grands. C'est bien ici que ceux qui s'abaissent seront élevés.

Non ; ce dédain de la forme est aussi funeste au paysage qu'à la figure ; s'il ne crée pas des défauts aussi saillants, il prive de beautés aussi grandes. C'est parce qu'il choque moins que, étant universellement toléré, on est, de nos jours, paysagiste à bon marché. *Chique*, manière, convention, ont envahi cette branche des beaux-arts.

Passe encore pour les montagnes, pour les seconds plans, pour les fabriques ; là, comme je l'ai dit, il n'y a pas de forme nécessaire ; mais si vous voulez reconnaître où l'art est tombé, comptez les maîtres qui, arrivés au-devant, au paysage de détail, ne suppléent pas aux formes qu'ils ignorent entièrement par le gribouillis, par l'embrouillamini, par le fouillis, par la *chicorée*....

Et quelle chicorée encore, qui n'en est pas même!

CHAPITRE XII.

Où l'auteur rectifie son dire.

Je dis qu'une montagne, qu'un arbre, n'ont pas une forme nécessaire : c'était pour ne pas chicaner mal à propos ; mais je reviens sur ce gros mensonge.

Tout objet, au contraire, a une forme nécessaire; ce qui est vrai, c'est que partout où la cause ou le but de cette forme nous échappe, nous tenons moins de compte de la forme elle-même.

La condition d'un fleuve est de suivre les lieux bas; pour les suivre il fait mille sinuosités qui dépendent toutes de cette condition. Ces sinuosités constituent une forme. Cette forme est nécessaire.

Il n'est aucun objet dans la nature dont la forme ne dépende, dans toutes ses parties, d'une condition analogue, connue ou inconnue. Vouloir le prouver, serait perdre son temps, ce me semble. Mieux vaut s'arrêter à la conséquence seulement, et inférer de là en quel respect on doit tenir la forme, même dans l'imitation de la nature inanimée: car, si l'ensemble du paysage qui me frappe tient très-certainement à l'impression des éléments dont il se compose, en altérant ces éléments dans ce qu'ils ont de caractéristique, on altère cette impression.

Encore une fois, ce n'est point par respect pour la science que j'insiste ici sur la forme; ce n'est point à cause de l'absurdité qu'il y aurait à ce que dans ce tableau mon fleuve ne suivît pas rigoureusement les lieux bas, puisqu'il suffirait, pour me justifier, que personne ne s'en aperçût; puisque l'illusion peut être complète avec de grosses absurdités de cette sorte; puisque, pour un cas où la cause de cette forme nous est connue, il en est des millions où elle nous échappe.... mais c'est parce que, même là où la cause de la forme nous échappe, la forme n'en constitue pas moins le caractère des objets; parce que c'est le seul moyen d'atteindre à ce caractère, et la seule méthode pour y parvenir. Par toute méthode autre ou contraire, vous substituez inévitablement à cette infinie variété de formes individuelles quelques types généraux qui pourront avoir votre cachet, mais qui manqueront de celui de la nature.

CHAPITRE XIII.

Où l'on se rapproche de l'encre de Chine.

Ce que je viens de dire sur l'importance de la forme dans les arts du dessin s'applique tout particulièrement au lavis à l'encre de Chine, comme à toutes les branches de l'art qui ne sont pas la peinture proprement dite.

En effet, le lavis à l'encre de Chine, privé du secours et du prestige de la couleur, manque de cela même qui supplée le mieux à l'imperfection du dessin, et ne saurait acquérir un mérite propre que par la naïveté du trait, par l'imitation sentie et scrupuleuse des formes.

C'est bien par là que se distingue Boissieux, grand maître dans le genre. La forme est étudiée dans ses dessins avec un scrupule et une intelligence rares. Qu'il nous montre un vieux tonneau gisant auprès d'un cellier : ce vieux tonneau n'y est point un cylindre quelconque, entouré de cercles ; c'est bien un certain vieux tonneau avec ses douves vermoulues ou soulevées par le temps, avec ses liens délabrés dont l'osier se délie, avec quelque herbe qui trouve à vivre dans la pourriture du bois. Rendu ainsi, avec un scrupule naïf, avec une docile imitation des formes, tout objet, même cet humble tonneau, acquiert une physionomie qui frappe, un charme qui attire, je ne sais quelle poésie même qui naît de la justesse et de la vérité des impressions qu'il réveille. L'âme retrouve avec jouissance ce cachet, ces traits peu observés, ces accidents variés dont la nature empreint toutes ses œuvres, avec une grâce et une harmonie toujours certaines, tant que l'homme ne la contrarie pas.

De la poésie dans un vieux tonneau! Pourquoi non? Dans moins encore : dans une mare, dans un fumier de village. Et plus dans ces rustiques objets, s'ils sont traités par Potter et Dujardin, que dans Brutus et Léonidas, que dans Rome et

l'Olympe, s'ils sont traités par David lui-même, grand homme pourtant. Mais je l'ai dit : Potter et Dujardin, écoliers humbles et dociles de la nature; David qui regarde ailleurs.

Et si la forme n'était pas susceptible de cette poésie, si elle n'avait pas sur nous une puissance grande, par quoi se distinguerait notre art, le lavis à l'encre de Chine? où puiserions-nous nos ressources? C'est par là qu'il est riche, ce n'est presque qu'à cette mine qu'il peut puiser, et elle est telle que, s'il en attrape le filon, avec ce qu'il en tire, il supplée à ce qui lui manque, et se passe du prestige de la couleur, mieux que le prestige de la couleur ne saurait se passer du secours de la forme.

Je sais qu'il y a, en matière d'encre de Chine, une école qui exploite l'effet et méprise le trait : je la crois d'origine anglaise; école merveilleuse où entrent à la file tous les ineptes, tous les ignorants. Ils ont du papier *torchon* : c'est une espèce de carton assez solide pour supporter l'effort de leurs fougueux génies; et sur leur torchon ils entassent ou ménagent le noir et le blanc de façon à frapper l'œil. Ce sont des ciels *déchirés*, des monts vaporeux, des objets en repoussoir, monts quelconques, objets quelconques, pâtés quelconques, rien d'autre. Et les bonnes gens gens y topent, et *la mère en permet l'étude à sa fille*.

De cette école-là, il ne saurait jamais rien sortir que de détestable. Merveilleuse néanmoins pour former les talents d'agrément, je la recommande aux pères de famille. Pour peu d'argent, grands pâtés; en peu de temps, grands progrès ; et le génie dès la seconde leçon.

CHAPITRE XIV.

Du relief.

Tout ce que je viens d'exposer sur le trait, ou plutôt sur l'importance de la forme dans les imitations de la peinture, s'applique en tout point au relief.

En effet, ici le procédé seul diffère, mais le but est le même : il s'agit toujours de la forme, et uniquement de la forme. Par le trait, je saisissais le profil des objets; par le relief, j'en saisis la saillie. Toute saillie peut, si je change mon point de vue, devenir profil, et tout profil saillie.

Je n'ai donc rien à ajouter sur le relief, puisque je ne traite pas ici du procédé, par quoi seulement il diffère du dessin. Mais je veux, à propos de relief, citer un propos de Jean-Jacques qui montre combien l'on peut être grand peintre la plume à la main, sans même se douter de ce que c'est que de l'être avec le pinceau.

« Pourquoi, dit-il, les peintres n'osent-ils entreprendre des imitations nouvelles, qui n'ont contre elles que leur nouveauté, et *paraissent d'ailleurs tout à fait du ressort de l'art?* Par exemple, c'est un jeu pour eux de faire paraître en relief une surface plane; pourquoi donc nul d'entre eux n'a-t-il tenté de donner l'apparence d'une surface plane à un relief [1]? » etc., etc.

Figurez-vous donc, lecteur, Raphaël employant tout son art à peindre une boule, de telle façon que cette boule paraisse plane à Jean-Jacques....

Figurez-vous Jean-Jacques content, quand la boule sera plane....

Et Raphaël immortel !

A quoi pensait-il donc, le philosophe, quand lui vint cette idée toute neuve ?

1. J. J. Rousseau, *Essai sur l'imitation théâtrale*, première note.

CHAPITRE XV.

De la couleur.

Il me reste à parler du troisième moyen d'imitation, la couleur.

La couleur, c'est par où triomphe l'art moderne. Il a produit en ceci d'inimitables chefs-d'œuvre. Le procédé moderne de la peinture à l'huile est si riche, si admirable, si parfait, qu'il a été pour beaucoup dans cet immense progrès.

Il est à croire toutefois que la couleur a été trop souvent cultivée à l'exclusion des deux autres moyens d'imitation ; et pourtant, comme je l'ai dit plus haut, en elle ne résident pas les plus grandes qualités de l'art, ses plus énergiques moyens d'action sur l'âme, le cœur, la pensée. Son charme est matériel en quelque degré : il parle surtout aux sens; il est dépendant du procédé, de l'exécution, de la difficulté vaincue ; et la preuve, c'est que si, à la vérité, tous les hommes sont sensibles à l'éclat ou à l'agrément de la couleur en général, très-peu, et seulement ceux qui sont exercés, sont sensibles aux finesses, aux qualités les plus distinguées, aux plus rares mérites de cette partie de l'art. Je dirai plus : qui n'a pas peint soi-même ignorera toujours une bonne part des jouissances qui résultent de la perfection du coloris.

Il y a quelque importance à signaler cette infériorité de la couleur sous certains rapports, et à en définir les attributions dans leurs limites réelles ; car c'est aller à l'encontre de l'idée peu juste, je crois, mais bien répandue, que, dans la peinture, la couleur est le mérite capital. La plupart des artistes partagent cette idée : aussi, pour un qui cherche ses moyens dans la forme, il y en a dix qui les cherchent avant tout dans la couleur.

Cependant, s'il est vrai que tout principe exclusif est faux

par cela même qu'il est exclusif ; si, par conséquent, il serait tout aussi faux de baser l'art uniquement sur la forme que de le baser uniquement sur la couleur, il n'en est pas moins vrai que, ici comme dans toutes les choses de ce monde, il y a un principe qui doit prédominer sur l'autre ; il y a une tendance dont les résultats prochains ou éloignés démontrent la supériorité. Dans le sujet qui nous occupe, je n'hésite pas à croire que c'est la forme qui mérite de prédominer ; c'est-à-dire qu'elle doit passer avant la couleur dans l'étude de l'artiste, dans l'ensemble de ses efforts, dans le mérite de ses œuvres, s'il est vrai qu'elle touche de plus près que la couleur aux sources relevées de l'art.

Pour dire ceci, j'ai besoin de faire violence à mon propre goût, tant je trouve la couleur une chose remplie d'attraits, tant je partage, malgré moi, le préjugé que je combats. Mais quand, loin d'un tableau qui séduise mes yeux, je réfléchis à la tendance qu'ont eue les diverses écoles ; à ces immenses perfectionnements de la couleur, qui suffisent à peine à porter l'art moderne plus haut que l'art ancien, dont la forme était l'essence ; à ce que seraient des maîtres uniquement coloristes comparés à des maîtres uniquement dessinateurs ; quand j'oppose des élèves de Rubens à des élèves de Raphaël, il me paraît alors que les méthodes, que les enseignements des maîtres, en un mot, que tout ce qui influe sur les résultats généraux de l'art, doit dériver du principe que le dessin, pris dans son sens le plus étendu, prédomine sur la couleur, même en peinture.

Cette idée peut être fausse, mal fondée, mais on ne peut la combattre en objectant des exemples particuliers, en opposant tel chef-d'œuvre de couleur à tel autre chef-d'œuvre de dessin. C'est la manière ordinaire de raisonner en cette matière ; manière sans rigueur, et qui aboutit plus à prouver vers quel côté penche chacun des discutants qu'à résoudre ce qui est en discussion. L'analyse des moyens d'imitation et les résultats généraux de l'une ou de l'autre tendance sont les seuls

éléments propres à éclairer une pareille question, où il s'agit de la destinée de l'art bien plus que du mérite respectif de tel ou tel maître.

CHAPITRE XVI.

Même sujet.

La couleur est un moyen d'imitation plus complexe et plus arbitraire ou conventionnel que les deux autres.

En effet, si mon âne était ici, je vous montrerais que la couleur de sa panse ne m'est appréciable que par la lumière. Partout où il y a couleur, il y a lumière ; en telle sorte que, bien que ces deux choses soient distinctes, pour notre esprit du moins, elles se confondent en une seule dans l'imitation. Quand je peins, je n'imite pas à part la lumière, et à part la couleur, mais toutes les deux ensemble.

Ceci engendre déjà, en fait de couleur, quelque chose de complexe et de variable ; car la couleur, ainsi liée avec la lumière, en empruntera les infinies variations, de telle façon que, promenant mon baudet par les carrefours, par les prés, à midi, vers le soir, toujours il aura même forme, presque jamais même couleur : grisâtre dans l'ombre des rues, rousset au soleil, bleuâtre au clair de lune.

De plus, sa couleur propre participe de la couleur des objets qui l'environnent, de la blancheur de ce mur, de la verdure humide de cette grotte. Ceci touche par un coin à ce qu'on appelle l'harmonie générale en fait de couleur, et cette harmonie est encore un élément qui rend ce moyen d'imitation plus complexe que les deux autres.

Si mon âne était ici, je vous montrerais aussi que, tandis qu'il n'y a qu'une manière d'envisager sa forme, il n'en est pas rien qu'une d'envisager sa couleur, et que de trois peintres, également coloristes, qui lui font son portrait sous le même

aspect, résulteront presque nécessairement trois baudets différemment colorés.

Ceci tient à des causes trop subtiles pour que je les recherche, et en partie physiologiques, je suppose, c'est-à-dire dérivant de la nature particulière des organes de ces trois peintres, combinée avec leur façon particulière de sentir et l'exercice qu'ils ont pratiqué de rendre certaines nuances avec plus de facilité que d'autres. Quant aux causes physiologiques, le fait des Daltoniens, qui voient le vert et le rouge très-peu ou pas du tout différents, est une donnée qui permet tout au moins de croire à des degrés différents de perception chez les différents hommes. Mais, en outre, l'expérience prouve que nul peintre n'est complétement coloriste : chacun ne peut l'être à un degré que relativement à d'autres, et toujours dans une ou quelques-unes des conditions de la couleur, la finesse, la force, le brillant, la lumière, etc., à l'exclusion d'une ou de plusieurs des autres. C'est une conséquence de la faiblesse humaine, qui peut servir à expliquer cette variation singulière dans les copies d'un même objet.

Une autre cause de variation, d'où ressort aussi ce qu'il y a d'arbitraire et de conventionnel dans l'imitation de la couleur, c'est que la vérité de cette imitation résulte plus encore de la parfaite valeur relative des teintes que de leur fidélité matérielle et absolue; en telle sorte que deux baudets peints dans une gamme différente, tout en nous présentant réellement des teintes différentes, nous paraîtront également vrais. Si mon coloris est clair plutôt que sombre, fin plutôt que fort, de mon ton le plus clair à mon ton le plus sombre, je parcourrai, dans mon imitation, un nombre de tons intermédiaires tout aussi grand, tout aussi riche que celui qui, partant d'un ton clair moins élevé, descend aussi plus bas dans l'échelle des tons sombres et chargés. Et pourvu que l'un et l'autre, dans les limites que nous nous sommes faites, nous ayons été également habiles, également fidèles à la relation des tons, également harmonieux dans leur disposition, nos deux imitations, quoique

différentes, seront également vraies, également fidèles, également ressemblantes, et d'un mérite absolument égal. Dans l'ensemble, la valeur relative des tons fait illusion sur leur différence; mais si vous isolez sur les deux copies un espace correspondant, vous reconnaîtrez aussitôt la différence de leur valeur absolue.

J'ai parlé de gamme. Les peintres s'entendent avec ce mot, aussi bien que les musiciens, et à juste titre, car l'analogie est frappante ici entre l'échelle des tons et l'échelle des sons qui constitue la gamme en musique. Aussi je ne saurais faire mieux comprendre ce que je viens de dire sur deux copies différentes, et cependant égales en ressemblance et en mérite, que par l'exemple d'un chant musical qui, exécuté plus haut ou plus bas dans la gamme, constitue le même chant, quoique chacun des sons dont il se compose ne soit semblable dans les deux cas que par l'identité de relation avec les sons auxquels on l'associe, et non par son identité absolue avec le son qui lui correspond dans une autre octave.

Ces considérations nous expliquent la nature caractéristique de ce moyen d'imitation, et combien il diffère en tout des deux autres auxquels il se trouve associé dans la peinture. Il me reste à examiner maintenant en quelle part il se retrouve dans le lavis à l'encre de Chine. Ceci nous conduira à découvrir dans la couleur un autre élément que la lumière et la teinte.

CHAPITRE XVII.

Point de couleurs, et cependant de la couleur.

Ici il n'est plus question de jaune, de bleu, de couleur enfin, dans le sens vulgaire du mot. Cependant les peintres disent d'un dessin au bistre, à l'encre de Chine : « Il a de la couleur, c'est plein de couleur. » Les peintres connaissent donc un sens

particulier du mot couleur : c'est ce sens que je veux rechercher. J'éprouve que c'est là une chose fort subtile à exprimer.

La couleur a, dans les objets, une valeur comme ton, qui est indépendante de sa teinte comme couleur; c'est cette valeur qui, bien reproduite dans le lavis à l'encre de Chine, fait dire aux peintres : « Il y a là de la couleur. »

Si donc j'avais à traduire en encre de Chine un espace bleu et un espace rouge, j'aurais à estimer la valeur de ton relative de ces deux espaces, et il pourrait se présenter deux cas : le premier, où ces deux couleurs, si diverses de teinte, seraient égales en intensité de ton, et alors moi qui, par mon procédé, ne puis exprimer que la valeur du ton et non sa teinte, je n'aurais, pour traduire ces deux couleurs différentes, qu'une seule et même nuance d'encre de Chine.

Ou bien, dans le second cas, ces deux couleurs diverses de teinte le seraient encore en intensité de ton, comme, par exemple, si le bleu était chargé et le rouge fort clair; alors, d'après le même principe, estimant la valeur relative de ces tons indépendamment de leur teinte, j'emploierais pour rendre le plus intense, plus de noir; le moins intense, moins de noir.

Faisant ainsi pour un paysage tout entier, c'est-à-dire traduisant en teintes d'encre de Chine de divers degrés la valeur relative de toutes les couleurs des objets, j'aurai exprimé de ces couleurs tout ce qui est accessible au procédé que j'emploie. Et il sera très-juste de dire *qu'il y a de la couleur* dans mon ouvrage : car, tenant compte d'un des éléments de ce moyen d'imitation, il participe aux avantages qui y sont attachés.

Ceci nous a conduits à trouver dans la couleur un élément de plus, ce que j'appelle ici *ton*, ou *intensité de ton*, faute d'un mot plus précis. Outre la lumière, outre la teinte, il y a donc encore dans la couleur le ton. Le peintre à l'huile imite à la fois ces trois choses. Le dessinateur à l'encre de Chine n'en peut imiter que deux, la lumière et le ton.

CHAPITRE XVIII.

Même sujet.

Je ne sais si je me suis fait comprendre. Voici deux exemples, dont le premier surtout m'aidera à compléter l'exposition de mon idée.

D'ordinaire, par un ciel serein, le feuillage d'un arbre est en force sur l'azur du ciel. C'est le cas normal, qui ne présente ni hésitation ni difficulté pour le peintre. Mais il arrive quelquefois que, le ciel se couvrant de nuages sombres, et l'arbre restant éclairé par le soleil, le feuillage et le ciel sont dans un rapport d'intensité de ton tellement voisin, que le peintre est embarrassé de discerner si l'arbre est en clair ou en force sur le ciel.

Qu'est-ce qui engendre l'hésitation dans ce cas-là, et sur quoi porte-t-elle? Ce qui engendre l'hésitation, ce n'est pas la lumière; elle est là aussi distincte que dans tout autre cas. Ce n'est pas non plus la couleur; car du vert clair au gris nul ne se trompe. C'est donc sur l'intensité relative du ton vert et du ton gris que porte l'hésitation.

Ce qui le confirme, c'est le procédé au moyen duquel, dans un cas semblable, le peintre s'assure de ce qu'il veut savoir. Il cligne les yeux : l'effet de ce clignement est d'éteindre en partie la lumière, et de détruire la perception distincte de la teinte (du bleu et du gris dans ce cas). S'étant ainsi débarrassé de ces deux éléments étrangers, il ne lui reste pour perception que celle de l'intensité du ton, et il se trouve en état de la comparer sans confusion.

Mon autre exemple est un cas où ce que j'appelle intensité de ton contre-balance l'intensité de la lumière; où deux couleurs dissemblables (le gris et le vert aussi) se trouvent, par une combinaison particulière de la lumière et du ton, acquérir

une intensité apparente égale, et produire un phénomène curieux.

Ce qu'il y a de remarquable, c'est que ce cas tout particulier, qui semblerait ne devoir se rencontrer qu'artificiellement, et dans une expérience dont on dispose les ingrédients, c'est une montagne qui nous le présente, c'est le Salève vu de Genève.

La disposition de cette montagne, du côté qui fait face à la ville, est telle qu'on peut la comparer aux degrés d'un escalier très-abrupte. Le dessus des marches est gazonné, par conséquent d'un ton vert assez intense; leur face verticale est roc, d'un gris clair. Eh bien, il arrive à certains temps de l'année, et vers onze heures ou midi, que le soleil, qui s'est levé derrière cette montagne, arrive dans sa course à un point où il tombe perpendiculairement sur le dessus des marches, et laisse encore dans l'ombre toutes les faces verticales. Sous cet aspect, la montagne paraît une paroi verticale et sans saillie, transversalement coupée de rayures vertes et grises. Voici comment cela s'explique :

Le soleil éclairant le gazon qui est d'un ton intense, et n'éclairant pas le roc qui est d'un ton clair, il s'ensuit un équilibre parfait d'intensité entre le ton du gazon et le ton du roc, en telle sorte que nous ne voyons plus que deux teintes différentes de valeur égale. Mais de plus, l'effet de la lumière, qui est de nous faire sentir les saillies, se trouvant ici contre-balancé par l'intensité du ton, en telle sorte que le gazon qui reçoit le soleil ne nous paraît pas plus éclairé que le roc qui ne le reçoit pas, il en résulte que cette paroi abrupte et inclinée nous semble une paroi plane et verticale.

CHAPITRE XIX.

Beaucoup de couleurs, et cependant pas de couleur.

Ce troisième élément de la couleur que j'ai voulu reconnaître et analyser, j'aurais pu l'appeler *ton local* : c'est, parmi les mots usités, celui qui se rapproche le plus du sens que j'ai en vue; mais j'ai rejeté ce mot, parce qu'il emporte avec lui l'idée de teinte, de couleur proprement dite, et que c'est un élément qui en est distinct que j'ai voulu envisager. Mais on pourrait dire avec justesse que ce que, dans une grisaille, dans une gravure, dans un dessin au lavis, on appelle couleur, c'est la valeur de ce ton local, moins sa teinte.

Mais il y a plus, et ceci montre le rôle important que joue l'intensité relative des tons lorsqu'elle est justement saisie, c'est que si les peintres disent d'un dessin au bistre : *Il y a de la couleur*, dans le sens que je viens d'expliquer, ils disent de même souvent, en face d'un tableau chargé des plus brillantes teintes : *Ceci manque de couleur*. Vous l'entendez : le jaune, le rouge, le bleu, abondent dans cette peinture, et elle manque de couleur! C'est que si, à la vérité, le peintre a rendu les teintes de l'objet représenté par des teintes analogues, il aura négligé la valeur relative de ces tons locaux; or, c'est là ce qui, plus que toute autre chose, constitue le talent du coloriste. La preuve? c'est que le coloriste se montrera coloriste au bistre, à l'encre de Chine, au charbon même; mais donnez à celui qui ne l'est pas les plus belles, les plus riches couleurs à employer, il ne sera jamais coloriste.

Pour prendre un autre exemple. Par quoi diffère l'enluminure d'un coloris recommandable? Bien moins certes par la teinte, qui est bleue ici, bleue là, rouge ici, rouge là, que par l'absence d'une juste relation entre la valeur des tons, quant à leur intensité.

Un homme inhabile qui représente une armure polie copie aussi exactement qu'il peut la couleur du fer; il ne trouve pas de blanc assez blanc pour représenter les luisants; son armure faite se trouve fausse de couleur, quoique peinte avec une assez grande fidélité matérielle. Il s'est occupé trop de la teinte, pas assez de la valeur relative des tons.

Un peintre habile, devant le même modèle, commence par reconnaître que la teinte ou couleur ne lui présente qu'un secours incomplet pour représenter son armure, à commencer par le blanc, insuffisant pour rendre un brillant métallique. Aussi, s'inquiétant peu du blanc, il s'attache surtout à rendre la juste valeur relative de tous les tons qui frappent sa vue, bien certain d'obtenir par cette voie ce que la teinte, ou couleur, ne lui fera pas obtenir sans elle. Il s'arrange selon les ressources de sa palette pour que cette relation des tons n'exige pas même du blanc pour le luisant, et son armure sort luisante et polie de son pinceau; luisante et polie, lors même que la fidélité matérielle de ses teintes ne serait pas parfaite, pas supérieure à celle du premier. Vraiment, je serais tenté de croire qu'en fait de couleur, en peinture, la couleur proprement dite est un élément accessoire.

Et qu'on ne dise pas que je confonds la couleur avec l'harmonie, puisque l'harmonie se rapporte principalement au choix heureux et bien disposé des teintes. Je parle ici de ce qui, dans la couleur, est distinct de la teinte. Seulement il se trouve toujours que l'harmonie se rencontre là où la valeur relative des tons est parfaitement observée.

Pour résumer, la couleur en peinture se compose de trois éléments : de la lumière, qui en est une condition, de la teinte, qui en indique la nuance, et du ton, qui est distinct de la lumière et indépendant de la teinte.

Le génie du coloriste repose principalement sur l'appréciation relative des tons.

CHAPITRE XX.

Où l'auteur clôt ce livre.

Plus d'un peintre, peut-être, trouvera à contredire aux idées ci-dessus, et cela pourra provenir de deux causes : ou bien de ce que ces idées n'étant réellement pas justes, il en démontrera le côté faux ; ou bien, et surtout, de ce que l'acception particulière qu'il a l'habitude de donner aux mots que j'emploie étant différente à quelques égards de celle dans laquelle je les prends moi-même, il ne pourra me concéder ce qu'il n'entend pas dans le même sens que moi. Ce qui me console, c'est que je m'imagine que, de quelque manière que je puisse m'y prendre, cet inconvénient n'en existerait pas moins ; car il est inhérent à la langue des peintres. C'est la plus mal définie que je sache : elle varie avec chaque peintre, pour chaque peintre, et ceci par la raison toute simple qu'étant une langue toute de sentiment, chaque terme clair pour eux, sans être distinct, ne représente réellement que l'idée particulière de chacun, selon son intelligence, sa finesse ou sa portée, et n'a réellement pas une valeur commune rigoureusement fixée. Le plus stupide barbouillon parle de tons, de couleurs, de dessin, d'harmonie, de clair-obscur ; l'artiste le plus habile et le mieux doué n'emploie pas d'autres termes : mais quel rapport peuvent avoir, dans les deux têtes, les idées qui correspondent aux mêmes termes ? Cette langue néanmoins leur suffit à d'intarissables entretiens ; mais il arrive qu'entièrement ignorée du vulgaire, le vulgaire s'ennuie d'ordinaire copieusement dans l'entretien des peintres.

C'est, du reste, la langue la plus figurée que je connaisse : ils n'emploient presque point de termes dans leur sens propre ; caractère qui se retrouve généralement, ici et ailleurs, en raison de ce que les idées à exprimer sont plus subtiles, ont plus

de sentiment, et ne peuvent se communiquer clairement que par le secours des analogies et au moyen d'images tirées des objets sensibles. Aussi, pour qui prend au sens propre ce qu'ils disent entre eux, il y a de quoi les croire fous, et j'ai vu des gens qui en effet les estimaient tous un peu timbrés.

On peut apprendre l'allemand sans être Allemand ; mais la langue des peintres, on ne peut l'apprendre sans être peintre en quelque degré, sans avoir fréquenté l'atelier et tenu la brosse, peu ou beaucoup. La définition des termes ne saurait suppléer à cette pratique. Est-ce par la définition des termes que vous apprenez l'allemand ? Non. Les définitions sont déjà dans votre cerveau ; il s'agit seulement de leur adapter des signes nouveaux, d'étiqueter *pferd* ce que vous étiquetiez *cheval*. Mais, en peinture, si l'usage, si la pratique ne vous a pas défini l'idée, que feriez-vous du terme ?

Toutefois, en dehors de l'argot d'atelier, langue sacrée, réservée aux initiés, et qui s'applique surtout à la pratique de l'art, il est une foule de termes dont il appartient à tous de se faire des idées justes, et dont on ne saurait se faire des idées justes sans être conduit bientôt vers des questions utiles, intéressantes ou relevées. Si je ne craignais de paraître impertinent, je dirais que je m'adresse en ceci plus encore aux artistes qu'au vulgaire, non qu'on ne puisse être le plus grand artiste du monde sans avoir philosophé sur son art, mais, au contraire, parce que lorsqu'on n'est pas le plus grand artiste du monde, ce qui arrive quelquefois, je ne sache rien de mieux pour suppléer au génie, seule chose qui supplée à tout, que d'éclairer son jugement et son intelligence, que d'attirer la lumière sur la voie qu'on parcourt, et de reconnaître ainsi comment on la parcourra le mieux selon ses forces. Même dans les beaux-arts, l'excellent emploi d'une force médiocre conduit souvent aussi loin que l'emploi moins bien ordonné d'une force surabondante. J'en sais des exemples, et vous aussi.

Qui n'a pas vu, et bien souvent, des talents véritables entièrement dénaturés par quelqu'une de ces idées fixes, et en

même temps fausses, auxquelles quelquefois les artistes s'attachent opiniâtrément? auxquelles, leur amour-propre une fois intéressé, ils se cramponnent pour toujours, incapables, faute de lumières ou de réflexion, de décider par eux-mêmes entre leur propre opinion et celle du public, qui leur est contraire. Qui ne sait que des hommes de génie même se sont ainsi fourvoyés, qui, avec des lumières proportionnées à leur génie, eussent atteint à une gloire certaine? Si donc, même pour ces artistes de choix, il peut être avantageux de s'éclairer sur leur art, il devient indispensable de le faire à ce grand nombre d'artistes qui sont moins favorisés.

J'ai assez professé dans le livre précédent mon dégoût pour tout ce qui, dans les beaux-arts, ressemble à une recette, à un procédé, à une méthode exclusive, pour tout ce qui entrave le sentiment individuel de l'artiste, véritable bourgeon appelé à donner des fruits; je n'ai donc pas peur que l'on entende dans un sens étroit ce que je dis ici de l'utilité qu'il y a à s'éclairer sur son art. Mais au-dessus de ces inutiles pauvretés, que de questions vraiment intéressantes à soulever, que de principes féconds à reconnaître, que de choses curieuses et utiles à apprendre! Or ces choses, ces questions, ces principes, constituent la philosophie de l'art; et peut-on dire que ceux qui le pratiquent puissent, sans détriment, y demeurer étrangers? C'est cependant leur tendance dans notre temps; les choses d'exécution, ou l'essai pratique de nouveaux systèmes, les préoccupent tout entiers; en sorte que la plupart sont plutôt ouvriers de l'art que réellement artistes. Il n'en était pas ainsi au temps où Lairesses, où Léonard de Vinci, où Poussin menaient de front l'art et la philosophie de l'art, et leurs écrits sont un signe que mille questions abandonnées aujourd'hui, plutôt que résolues, étaient vivantes parmi les artistes leurs contemporains.

Cette disposition actuelle, considérée dans son ensemble, est bien une preuve de dégénérescence dans l'art; elle est bien liée, ce me semble, avec la petitesse de ses inspirations, avec

l'appauvrissement de sa séve. Je pourrai y revenir dans la suite de ce traité, montrer comment l'art s'affaisse et s'abâtardit sous le souffle de certaines doctrines, dans quelle dépendance il est des idées qui dominent les sociétés ; mais, pour le dire en passant, comment ne pas reconnaître, dans son état actuel, le triste sceau de l'époque où nous vivons? époque sans vie morale, sans croyances, sans enthousiasme, sans grandeur ; où, sur les ruines d'un passé dont les biens ont croulé avec les abus, rien ne surgit encore que le culte de la richesse, de l'industrie et de la matière; où production, fabrication, consommation, sont les seules choses qui vivent, le but et le terme de tous les efforts, le présent et l'avenir de la société, les seules merveilles du siècle.... les ignobles reines sous la bannière desquelles l'art, comme la science, doit s'enrôler, s'il ne veut s'éteindre et périr.

LIVRE QUATRIÈME.

Le peintre, pour imiter, transforme.

CHAPITRE PREMIER.

Où l'auteur s'étend sous un chêne, et pourquoi.

Où es-tu, mon âne? J'avais compté ne te revoir qu'au chapitre où je traiterai de toi ; mais je ne puis avancer sans ton aide. Aujourd'hui je m'apprête à rechercher et à saisir des notions subtiles : il me faut un sujet sur qui je les étudie, un exemple qui me serve à les faire comprendre. Ainsi, durant que, couché sous l'ombrage de ces chênes, je vais méditer sur les choses de la peinture et de l'art, demeure dans la prairie; veuille paître dans cet espace fleuri qu'embrassent mes yeux; sois-moi un objet de rustiques pensées, d'agrestes réminiscences, un camarade dont la présence anime sans le troubler le calme de ces bois, dont la sage nonchalance et la naïve quiétude communiquent de leur charme à mes écrits.

Loisirs charmants, heures de libre et paresseuse méditation ! Ici, derrière, le sol penché, tout couvert de débris rocailleux et de feuilles desséchées qui frémissent sous la fuite des lézards ; au-dessus de ma tête, les chênes luxuriants de feuillage, demeure transparente des oiseaux de l'air; devant moi, une tendre prairie ou les insectes bruissent et bourdonnent. C'est bien là ce charme éternel des champs, cette solitude chère à l'âme, ce silence aimable au sein duquel la pensée va se jouant en

RÉFLEXIONS ET MENUS PROPOS. 121

liberté, et tantôt se pose sur les fleurs, tantôt voltige autour des grottes mystérieuses, ou tend vers la nue, et s'élance de clartés en clartés !

Ceci est une fiction, lecteur, mais nécessaire. Dans le livre précédent, j'ai traité des moyens par lesquels la peinture imite ; dans celui-ci je veux rechercher quels sont, dans la peinture, la nature et le rôle de cette imitation. Pouvais-je faire mieux que de me placer en face des objets qui en sont le plus ordinaire et le plus gracieux modèle ?

CHAPITRE II.

Où l'auteur s'apprête à raisonner au rebours du sens commun.

Quand je dis que je veux rechercher quelle est la nature de l'imitation, j'entends tout simplement que j'aimerais à savoir dans quel rapport sont entre eux ce paysage réel que j'ai sous les yeux et l'imitation qui en serait faite sur la toile par un excellent peintre, Claude Lorrain par exemple, ou Berghem, ou un autre.

Si cette imitation n'est que l'exacte copie, le fac-simile servile de la scène réelle, il n'y a là aucun problème à résoudre. Le peintre, ou encore mieux la machine de M. Daguerre [1], se place devant le paysage à représenter, et, par la seule perfection mécanique des procédés, le peintre, et bien mieux encore

1. Tout le monde a entendu parler de la machine inventée récemment par M. Daguerre. Avec cette machine, et au moyen de procédés dont le secret sera, dit-on, prochainement rendu public, on fixe sur un plan l'image réelle des objets (moins les couleurs pourtant), telle qu'elle est réfléchie dans la chambre obscure. Si nous parlons ici de cette machine, ce n'est point que nous ayons été dans le cas d'en voir les produits, mais parce qu'elle est l'emblème en quelque sorte de l'imitation stricte et parfaite, et, par conséquent, un terme de comparaison commode à employer dans la question qui nous occupe.

la machine, reproduiront sur la toile l'exacte copie de ce paysage. Rien de plus, rien de moins.

Mais si cette imitation est autre chose que l'exacte copie de la nature ; si l'imitation par Claude Lorrain est en tout différente de l'imitation par la machine de M. Daguerre ; si, bien moins fidèle, bien moins exacte, bien moins parfaite, elle est néanmoins tout autrement admirable, intéressante et propre à captiver ; si, au lieu d'émerveiller notre esprit uniquement par la miraculeuse fidélité d'un tableau qui ne donne rien de moins et rien de plus que le paysage réel, elle éveille notre imagination, elle touche notre cœur, et y fait vibrer certaines cordes que la réalité elle-même avait laissées silencieuses.... alors commence le problème, qui se réduit à ceci : Par quoi cette imitation, qui est à tant d'égards inférieure au beau modèle de la nature, lui est-elle cependant, à d'autres égards, supérieure ?

C'est ce problème-là que je me propose de résoudre, et je n'y serai parvenu qu'à la fin de ce livre. Mais, pour le moment, ma crainte, c'est qu'on m'aille nier le problème au nom du sens commun qui crie que peindre, c'est copier la nature ; et que peindre parfaitement, c'est copier parfaitement la nature.

Ainsi la première chose à faire, c'est, ce me semble, d'établir que, au rebours de ce que dit le sens commun, un tableau de Berghem ou de Claude est autre chose qu'une exacte copie de la nature.

CHAPITRE III.

Où l'on rend à Claude ce qui appartient à Claude.

Si la stricte imitation de la nature est le but de l'art, le plus haut degré où puisse atteindre l'art, c'est assurément le trompe-l'œil. Cette conséquence, qui est rigoureuse et en même temps absurde, démontrerait déjà la fausseté du principe. En effet, le moindre croquis d'un peintre habile l'emporte en mérite

artistique sur le plus beau trompe-l'œil ; un Claude Lorrain vaut plus que tous les cosmorama, les diorama et les panorama du monde. C'est ce que savent les artistes, c'est ce dont tous ont le sentiment.

Néanmoins, placé en face de Claude Lorrain, l'artiste dira, croyant bien faire, et surtout croyant ne pouvoir mieux dire pour louer dignement : « C'est la nature même ! » Non, artiste, c'est le diorama, c'est le panorama, c'est le trompe-l'œil qui est la nature même ; ceci, c'est autre chose, et plus.

Le propos de l'artiste, dans ce cas-là, n'est donc pas juste, mais il est naturel. Habitué à recourir sans cesse à la nature, seule source où il puise ses moyens, seule règle à laquelle il rapporte ses travaux, seul dieu de qui il implore le souffle de vie, l'artiste dit, croyant égaler Claude à sa divinité : « C'est la nature même ! » Ce n'est pas à sa divinité qu'il fait tort, c'est à Claude.

Le soleil mille et mille fois s'est couché derrière la mer enflammée ; mille fois il a empourpré les colonnes de ces portiques, et projeté sur cette plage le radieux et paisible éclat du soir. Les gens de la rive se livrent les uns au repos, les autres aux danses folâtres ; plus loin, un matelot à demi couché sur la proue de sa galère à l'ancre s'écoute chanter les vieilles ballades du pays natal. Claude arrive. Ce ne sont ni les modillons de l'entablement, ni les ténuités des arabesques, ni les petits cailloux de la plage, ni les planches, ni les menus cordages, ni les clous des embarcations qui occupent son œil et son pinceau ; mais la magnificence du soir, la majesté des mers, mais ces longues et mélancoliques ombres, signes de la nuit au sein de la lumière, mais ces jeux, mais ces chants.... toutes ces choses à la fois saisissent son imagination et parlent à son cœur. Déjà ce spectacle, réfléchi dans son âme, s'y est transformé en émotion, en éloquence, en pensée, et c'est cette pensée qu'il trouve beau d'exprimer sur la toile. Pour la chercher, il oublie et les clous et les modillons ; pour la saisir, il s'affranchit des entraves d'une imitation vulgaire ; pour la ren-

dre, il invente mille moyens d'expression que son modèle ne lui donne pas : et s'écartant sans cesse du vrai visible, pour s'approcher mieux du vrai de l'art, au moyen d'une copie infidèle il crée une imitation sublime.

Ainsi naguère, aux campagnes de Rome, profondément ému par le simple spectacle de moissonneurs dansant auprès de leur chariot attelé de buffles et chargé de récoltes, un grand peintre de notre âge recueillait son génie, employait son savoir et sa force tout entière à répandre sur une toile immortelle la sourde émotion, les austères et secrets transports de son âme enchantée. Copiait-il servilement la nature, celui-là, ou bien plutôt n'y devinait-il pas ce sens qu'elle-même ignore? Imitait-il, ou bien plutôt n'était-il pas maître et créateur? Est-ce donc en me montrant la simple copie d'une scène que mes yeux auraient pu voir avec indifférence, qu'il me fait ressentir avec tant de puissance ce pur et rare enivrement où mon âme se plonge en face de sa toile, où elle s'inonde d'admiration et de poésie?

CHAPITRE IV.

Où l'on voit qu'aucun des arts d'imitation n'a pour but l'imitation.

Il n'y a pas rien qu'un art d'imitation. Or, quel poëme est donc poëme en vertu de ce qu'il copie fidèlement les sentiments réels, les faits et gestes réels? Aucun; ou bien il faudrait dire qu'un procès-verbal est poétique.

Quelle musique est musique en vertu de ce qu'elle imite le chant du rossignol, les éclats de la foudre, les pipeaux des bergers, où les fanfares et les canonnades de la bataille d Austerlitz?

Quel automate fabriqué de chair et d'os pourrait s'élever au rang de statue? Quelle figure de cire n'est pas hideuse?

La peinture à la vérité se sert, pour imiter, d'un procédé qui

semble plus directement imitatif. Il y a un rapport matériel et direct entre la couleur verte de cette prairie et le vert de ma palette, tandis qu'il n'y en a aucun entre ces vers :

> Avec grand bruit et grand fracas
> Un torrent tombait des montagnes :
> Tout fuyait devant lui....

et les objets mêmes que ces vers représentent. Mais la peinture, pour se servir de procédés plus directement imitatifs, n'en est pas moins, quant à la nature de son imitation, sur le même pied que la poésie, que la musique, que la statuaire.

En veux-tu la preuve, public? Considère que, si cette stricte imitation était le but de l'art, l'art, sous peine de manquer son but, devrait employer toujours et partout les trois moyens d'imitation réunis, et la couleur avant tout autre, puisqu'elle est, comme la forme, une propriété essentielle de tous les objets de la nature. Il n'en fait rien cependant. Quelquefois il s'exprime par la peinture ; mais il s'exprime aussi par la gravure, par la grisaille, par le lavis à l'encre de Chine, par le trait seul. Il comprend si bien que sa puissance ne réside pas dans la fidélité matérielle de l'imitation, que, négligeant d'indispensables conditions de fidélité matérielle, il parvient à son but indépendamment de ces conditions, et par des voies qui lui sont propres. Voici une eau-forte de Rembrandt : je n'y vois ni le bleu du ciel, ni la verdure des prairies, ni les teintes brillantes du soleil, ni les chauds reflets de l'ombre ; je n'y vois pas même la forme réelle des feuilles ou des herbes, et des raies noires y expriment les imperceptibles frémissements d'une onde dormante. Nul rapport, à ces divers égards et à d'autres, entre le signe et la chose signifiée ; nulle parité entre le modèle et la copie ; et si pourtant cette eau-forte est tellement vraie, tellement expressive qu'elle reproduise, en y ajoutant encore, le charme de la scène, n'en faut-il pas conclure que, pas plus qu'un poëme, pas plus qu'une musique, un tableau ne copie fidèlement les objets réels, ou, ce qui revient au même, que les arts dits d'*imitation* n'ont pas pour but l'imitation?

CHAPITRE V.

Où l'auteur monte sur son âne et prend un peintre en croupe.

Ce n'est pas tout, public. J'appelle sous mon chêne vingt-cinq artistes aussi égaux que possible en savoir et en talent, et leur montrant mon âne qui paît dans la prairie, je les prie de peindre la prairie et mon âne. « Faites, leur dis-je, c'est pour voir. » Ils se mettent à l'œuvre, et j'obtiens ainsi vingt-cinq copies d'un même modèle. Chose singulière ! pas deux ne sont identiques, toutes diffèrent.

Toutes diffèrent, et cependant le modèle est unique ! Bien plus, toutes sont également bonnes, agréables, belles même, mais toutes par des côtés différents. Ici l'éclat. Ici la fraîcheur. Dans cette autre, les grâces de ces arbrisseaux, que je n'avais pas aperçues, me sont révélées. En voici une où mon âne aussi m'est révélé : des finesses que j'ignorais, des naïvetés qui me font sourire. Il paraît que, sans être des Claude, mes peintres ont tous procédé comme Claude. Tout au moins ils n'ont pas copié dans le sens propre du mot, ou bien, évidemment, d'un modèle unique seraient issues vingt-cinq copies identiques [1].

Mais voici la contre-épreuve. Je congédie vingt-quatre de mes peintres, et, montant sur mon âne, j'y prends en croupe le vingt-cinquième restant. Quittant alors la prairie, nous allons choisir un autre site : c'est un escarpement à demi ro-

1. Quelques-uns ont pensé, et j'ai pensé autrefois avec eux, que cette diversité dans les copies d'un modèle unique tient à la faiblesse humaine, par la raison que, chaque peintre ne pouvant, en vertu de cette faiblesse, reproduire que l'une ou l'autre des qualités du modèle, et non toutes, les copies sont diverses parce qu'elles sont incomplètes. J'ai abandonné cette façon de voir à mesure que j'ai mieux compris que, tout au contraire, l'imitation complète et stricte de la nature est chose plus facile à l'homme et plus à la portée de ses procédés que l'imitation incomplète, mais expressive et poétique, où les procédés ne peuvent atteindre.

cheux, à demi boisé; puis un autre : c'est un bouquet de hêtres recouvrant de rustiques cabanes; puis un autre : c'est un vaste lointain où les collines succèdent aux collines, les bois aux prés; ci et là les nuages projettent sur la contrée de mouvantes ombres. A chacun de ces sites mon peintre s'est mis à l'œuvre. Ce sont donc ici quatre modèles différents et un même copiste. Chose singulière! les copies se ressemblent par une foule de traits! toutes sont également bonnes, agréables, belles même, mais toutes par les mêmes côtés. Mon homme n'a donc pas fidèlement copié, ou bien, évidemment, de quatre modèles différents seraient issues quatre copies aussi différentes que les modèles.

L'unité du modèle n'implique donc pas l'unité des copies, et la diversité des modèles n'implique pas la diversité des copies.

Par toutes les routes, public, nous arrivons au même endroit. C'est drôle!

CHAPITRE VI.

Où il y a un apologue et du bel esprit.

Tout ceci est niais d'évidence, et je crains que les habiles ne haussent les épaules. Heureusement il y a peu, très-peu d'habiles; et encore ne prenez pas pour habiles tous ceux qui haussent les épaules.

Ne prenez pas non plus pour habile dans ces sortes de questions tel artiste, parce qu'il est habile dans sa peinture. Penser et peindre sont deux opérations distinctes; sentir et philosopher sont deux choses qui peuvent ne pas se détruire l'une l'autre, mais qui, d'ordinaire, ne vivent pas très-bien ensemble.

C'est que le sentiment, brusque dans ses allures, gêne la philosophie, qui marche comme une matrone. C'est que le sentiment embrasse d'une vue, tandis que la philosophie veut tou-

jours trier, séparer, analyser. Aussi, rarement d'accord, et tous les deux entêtés, ils s'insultent ou se raillent dès qu'ils ne s'entendent plus. Comptez encore que l'artiste est bonhomme, distrait : il a de l'outremer sur la manche, et à la main une palette qu'il ne pose pas pour gesticuler; tandis que l'autre est composée, réfléchie, belle dame, et qui craint pour son ajustement.

Un jour, ils sortirent de compagnie. Le sentiment égara sa compagne, et, pour se venger, la philosophie tua le sentiment.

Au temps de Balzac, peut-être qu'on aurait goûté mon chapitre.

CHAPITRE VII.

Ce qui est niais d'évidence est quelquefois bon à prouver.

Mais si tout ceci est niais d'évidence, d'où vient donc que, dans la pratique, nul n'en tienne compte, ni le public, ni l'artiste, ni presque la critique?

Le public?... En aucun temps, et pas même dans le nôtre, malgré le progrès des lumières, le public ne s'élève au-dessus de l'idée que je combats. Pour lui, le comble de l'art, c'est la perfection de l'imitation matérielle. Il admet bien que le peintre peut représenter des fictions, il admet aussi qu'il compose, c'est-à-dire qu'il arrange, choisisse et dispose les objets à son gré; mais quant au mérite artistique de chacun de ces objets imités, il le mesure invariablement d'après le degré de ressemblance matérielle qu'il suppose exister entre ces objets et les objets réels dont ils sont la représentation. Et non-seulement il voit là le but de l'art, mais c'est là qu'il en voit la difficulté; et non-seulement c'est là qu'il en voit la difficulté, mais il lui arrive constamment d'admirer le difficile, le laborieux, le fini, le léché, précisément parce qu'ayant conclu constamment du vrai à la difficulté, il finit par s'embrouiller, et

conclut de la difficulté au vrai. C'est pour cela qu'on l'appelle le bon public.

Aussi le public, bien que réellement bonhomme, et d'ordinaire bienveillant et désintéressé dans ses jugements, n'en est pas moins un pitoyable juge, toujours dans le faux, malgré sa fureur du vrai, et qui d'âge en âge prendra des vessies pour des lanternes, vous pouvez en être certain. Mais il est nombreux, il est puissant, il est roi, et, si son opinion ne compte pas, son suffrage fait la gloire. Faut-il s'étonner qu'on le flatte, qu'on lui fasse accroire qu'il décide en dernier ressort, qu'il est, lui en personne, cette postérité sévère et impartiale, à qui en appelle la critique aussi bien que l'histoire? Grand, grand mensonge, et bien ancien! C'est le contraire qui est vrai. Partout où il est admis, le public juge en premier ressort, et il se trompe; puis viennent les experts, et il se range. En toutes choses, le public a des gens qui pensent pour lui, qui sentent pour lui, qui jugent, qui parlent pour lui. En toutes choses, le public est à la queue de tout le monde.

L'artiste?.... L'artiste, sur ce point en particulier, à savoir la nature de l'imitation, est en général aussi peu éclairé que le public. Il n'a guère lu, et il ne se souvient point d'un temps où il n'ait pas copié scrupuleusement la nature. Mais, à la différence du public, l'artiste a le sentiment qui le guide et qui l'éclaire; ses prémisses peuvent être fausses, mais peu importe, puisque, d'intuition, il conclut juste. Qui donc n'a pas rencontré tels peintres, et parmi les plus excellents, qui imitent de la façon la plus libre, la plus belle, la plus poétique, tout en ne croyant que copier humblement, servilement? M. Jourdain faisait de la prose; eux, c'est de la poésie qu'ils font sans le savoir.

Mais qui n'a pas rencontré aussi tels peintres que ce faux principe égare, et qui s'en font un bouclier contre une critique juste et fondée? En voici un qui a peint une scène de deuil et de misère : c'est un vieillard, et, auprès de lui, morte dans sa couche délabrée, une jeune fille qui était son soutien et qui soi-

gnait ses vieux jours. Le sujet avait sa beauté : cependant, le tableau, au lieu d'attacher, repousse; au lieu d'intéresser, fait peine. C'est que le peintre, pour faire vrai, a fait réel. Au sentiment poétique qui cherche une pensée, il a substitué la pure imitation qui cherche une copie, et, en atteignant au vrai, il a touché à triste, au vulgaire, à l'ignoble, au taudis, au cadavre. La critique détourne les yeux : il la trouve bien raffinée ; la critique l'attaque sur ce vrai, et il la repousse au nom de ce vrai lui-même.

Cet autre a peint un homme qu'on va pendre ou guillotiner. Le sujet, ici, offrait plus d'écueils que de beautés. La critique, qui blâmait déjà le sujet, blâme plus encore le tableau qui fait frémir de vérité. L'artiste lui tient tête au nom de cette vérité même, et la postérité, je veux dire le public, est pour lui; le sens commun aussi.

Cet autre, à celui que charment peu des détails peints avec vérité, mais assemblés sans goût et sans grâce, dit avec une triomphante ironie : « C'est bête, mais c'est bête comme la nature ! »

Ces artistes-là partent du principe que je combats, et, comme le sentiment n'est pas assez fort en eux pour redresser l'erreur de leur esprit, à la suite d'un principe faux ils s'engagent dans une route fausse. « C'est vrai, donc c'est beau, » disent-ils de très-bonne foi. On sait que ce raisonnement, outre qu'il mène à gauche, mène loin aussi.

Au surplus, ce raisonnement n'est point particulier aux artistes, ni même aux petits esprits, ni même aux poëtes sans talent. Lamotte en faisait usage lorsqu'il mettait en prose la première scène de *Mithridate* : « C'est plus vrai, donc ce sera plus beau. » Diderot l'a appliqué au drame; M. Hugo à la description rimée; M. de Lamartine, dans ses derniers écrits, à la peinture, rimée aussi, des émotions et des sentiments. Sous des formules qui le cachent, ou sous des phrases qui le nient, il est toujours là lorsque l'art se matérialise.

La critique enfin?.... La critique est, sur ce point, plus in-

struite que le public, plus éclairée que l'artiste. Elle se doute de quelque chose. Elle ne part pas du principe faux, parce qu'elle en entrevoit les conséquences : un mot cynique de Voltaire les lui a révélées. Mais elle s'élève pas non plus jusqu'au principe vrai, dans toute sa netteté et son évidence. De là ce jargon d'idéal, de beau, cette sorte d'argot esthétique sans valeur, dont elle fait un si prodigieux usage. C'est, en peinture, le jargon des critiques philosophes ou purement lettrés. Il y a aussi des critiques de sentiment. Ceux-ci jugent avec justesse, mais d'intuition; ils formulent d'excellents arrêts, mais il ne faut pas leur en demander les considérants.

Ainsi, ce qui est niais d'évidence est parfois bon à prouver[1].

CHAPITRE VIII.

Ce qui est vrai de l'art, quant au rôle qu'y joue l'imitation, est vrai de chacune des parties de l'art, de la première à la dernière.

Mais je n'ai pas fini. Dans ce que j'ai dit plus haut, j'ai bien montré que l'imitation n'est pas le but de la peinture considérée comme art; mais je veux aller plus loin, et montrer que ce qui est vrai du tout est vrai aussi des parties. Les parties, non pas de l'art, mais d'un simple tableau, sont nombreuses. composition, effet, proportions, harmonie, couleur, dessin,

1. Deux mots en preuve de ce que j'avance dans ce chapitre, au sujet de l'artiste et au sujet de la critique. J'ouvre *l'Artiste*, journal parisien rédigé par des experts, et qui s'occupe essentiellement de critique, et j'y trouve, dans le cahier du 23 juin 1839, page 131, cette définition-ci de l'art :

« Je le répète après mille autres (avec tout le monde, comme je disais) : l'art de peindre est l'imitation sur une surface plane des objets visibles. »

J'ai relu deux fois avant de transcrire cette *surface plane* qui se trouve être ici l'une des deux conditions essentielles de l'art. J'aime presque

d'autres encore. Il me suffira, pour ce que je me propose, de raisonner sur la dernière.

Appelons le dessin, imitation de la forme. Je dis pareillement que l'imitation, ou copie stricte de la forme, n'est pas le but, et ne constitue pas le mérite principal du dessin. Je dis que ce dessin ne devient partie intégrante de l'art qu'en tant qu'il procède en quelque degré de la pensée de l'artiste, et non en tant qu'il est la copie matériellement exacte et mécaniquement fidèle des objets naturels.

J'entends tous les professeurs de dessin crier à l'hérésie. Comment donc! dessiner la Vénus de Médicis, ce n'est pas reproduire aussi fidèlement que possible, ce n'est pas *calquer* en quelque sorte les divins contours du chef-d'œuvre! Non, professeur; non. Ceci est l'ouvrage de la machine Daguerre, ou votre ouvrage à vous, si vous êtes une machine; mais ce n'est pas l'ouvrage de l'artiste. Et, avant d'aller plus loin, permettez une seule observation, professeur; c'est votre expression qui me la suggère. Y a-t-il, dites-moi, un dessin plus juste, plus certainement fidèle, et en même temps plus bête, plus inexpressif, qu'un calque fait à la vitre? D'où cela vient-il? Uniquement, professeur, de ce que, l'artiste étant descendu dans ce cas-là au rang de simple machine, cet alliage de pensée qui anime et vivifie son dessin lorsqu'il imite librement, disparaît dans le calque. Ou bien, pourquoi, je vous le demande,

autant l'art qu'imaginait Jean-Jacques, et qui consistait à peindre une boule de telle sorte qu'elle parût une surface plane.

J'ouvre aussi, rien que pour voir, le *Dictionnaire de la conversation*, sorte d'encyclopédie du xix° siècle, et j'y lis, à l'article *Imitation :*

« L'imitation a été le premier mobile (en d'autres termes, le *but*) de tous les arts. »

J'y lis, à l'article *Paysage*, cet admirable éloge de Joseph Vernet :

« Nous avons de lui de belles vues d'Italie, et des clairs de lune que l'on regarde comme autant de trompe-l'œil. »

J'y lis, à l'article *Peintre :*

« Le peintre est un artiste qui représente, à l'aide des couleurs qui leur donnent du relief sur une surface plane, l'apparence des objets de la nature. »

ce procédé, qui est plus fidèle que tout autre, ne donnerait-il pas en même temps un dessin plus vivant, plus expressif que tout autre?

Ce fait du calque nous a mis sur la voie; mais, pour bien comprendre ce qui se passe, il faut, lecteur, que nous nous y engagions un peu, dans cette voie.

Les formes, dans la nature, sont toutes en rapport direct avec leur objet ou leur fin; c'est ce rapport qui en constitue le caractère, et, ce caractère, l'homme le saisit, non pas par l'œil, mais par la pensée au moyen de l'œil. C'est ce que démontrent les mots mêmes par lesquels nous qualifions ces formes, disant des unes qu'elles sont douces, âpres, rudes; des autres, qu'elles sont nerveuses, énergiques, fières, ignobles [1]. Une fois saisi par la pensée de l'artiste, et senti par lui d'une façon plus ou moins vive, ce caractère passe d'une façon plus ou moins heureuse, mais passe inévitablement dans son imitation, et il s'y révèle par ce charme particulier auquel nous donnons le nom d'expression. L'expression est donc la mesure, non pas de la forme réelle du modèle, mais du sentiment particulier de l'artiste, dont cette forme est l'occasion. Il n'y a point d'expression dans un calque, et vous voyez pourquoi.

Mais il y a plus. Ces formes, dont chacune a son caractère, constituent, par leur assemblage et par la prédominance des unes sur les autres, le caractère général de l'objet, ce que l'on peut appeler son unité. Cette unité, en tant qu'elle ramène à un terme unique des rapports nombreux et complexes, l'homme la saisit, non pas par l'œil, mais par la pensée au moyen de l'œil. Ainsi nous disons d'une montagne qu'elle est abrupte, quoiqu'elle ait ses mollesses, ses pentes douces; et d'une plaine, qu'elle est douce, quoiqu'elle ait ses rudesses. Sentie avec plus ou moins de force par l'artiste, cette unité se marque d'une façon plus ou moins vive, mais inévitablement aussi,

[1]. Le géomètre saisit les formes par leurs propriétés absolues : angle, rectangle, cercle. L'artiste les saisit par leurs propriétés relatives, soit à l'objet, soit à lui : forme gracieuse, triste, molle, repoussante, etc.

dans son dessin de l'ensemble ; et elle s'y révèle de même par l'expression qui, dans ce cas complexe, comme dans le cas simple, est la mesure non pas de la forme réelle de l'objet, mais du sentiment particulier de l'artiste dont cet objet est l'occasion.

D'après ce principe, l'artiste ayant à peindre une jeune fille ne refait point, comme on pourrait croire, l'œuvre du calque ; il n'en est pas à reproduire avec une stricte et froide fidélité les charmants contours de son modèle. Sa pensée a saisi l'unité de l'ensemble, qui est ici la grâce ; elle y rattache le caractère de chaque forme, et c'est sous l'inspiration de cette pensée que son crayon trace, émousse, assouplit. Peu sensible, pour l'heure, à celles des formes qui, chez cette jeune fille aussi, marquent l'agilité, la vigueur, il est tout entier à celles qui marquent la mollesse, la pudeur, l'âge tendre, la beauté délicate. A son insu, il néglige ou atténue les unes, il caresse ou amplifie les autres ; et ainsi naît, de son imitation, un dessin qui appartient à l'art, précisément en vertu des traits d'expression ou de sentiment par lesquels il s'écarte de la fidélité du calque.

Voyez, je vous prie, l'artiste qui, pressé par le temps, fait un croquis rapide où, à défaut de l'imitation correcte qu'il n'a pas le loisir d'entreprendre, il ne reproduit que son impression première, que le côté sous lequel, dès l'abord et de sentiment, il a saisi l'objet. Mille formes du modèle sont supprimées ; deux ou trois, mais les caractéristiques, sont exagérées. Et c'est là justement le charme du croquis, qui choisit avec vivacité, et qui isole avec hardiesse. C'est là justement ce qui fait toucher au doigt pourquoi le calque est bête.

Réfléchissez. Il y a telle esquisse au trait qui est pleine de mouvement, de vie, d'esprit, quand même pas une forme n'est juste, quand même les membres des gens y sont mal emmanchés, et leur tête à peine sur leurs épaules. Il y a aussi telle esquisse au trait où tout est supérieurement dessiné, où chaque personnage jouit de quatre bons membres et de dix doigts

bien comptés, et qui est amusante de ridicule ou mortelle d'insignifiance et d'ennui. Comment ce contraste serait-il possible sans la présence, dans la première de ces esquisses, d'un élément autre que la justesse de la forme, et supérieur à la justesse de la forme ?

Enfin, lecteur, si, rappelant mes vingt-cinq peintres, que j'ai soin de tenir toujours sous ma main pour le besoin que nous en pourrions avoir, je les priais de faire le portrait de mon âne, croyez-vous que j'obtiendrais ainsi vingt-cinq ânes absolument identiques quant à la forme? Point : chez celui-ci elle est fine, chez celui-là naïve, chez cet autre je trouve des roideurs expressives, chez ce quatrième des souplesses gracieuses. Modèle unique et formes diversement exprimées, parce qu'elles sont diversement senties. Comme l'autre fois, et afin de bien m'assurer de la chose, je renvoie vingt-quatre de mes peintres, et j'en garde un pour qu'il me fasse, à lui tout seul, vingt-cinq portraits de vingt-cinq ânes différents. J'obtiens inévitablement vingt-cinq portraits analogues par un commun caractère de dessin. Modèles différents et formes exprimées semblablement, parce qu'elles sont senties semblablement.

Appliquée à chacune des parties de l'art, sans exception, la même méthode de raisonnement ou d'expérience donnerait absolument le même résultat.

CHAPITRE IX.

Ut pictura poesis.

Au surplus, lecteur, comment en serait-il autrement? Vous avez appris en rhétorique que le poëte choisit ses traits, et que, au gré de son sentiment, il les exagère par l'hyperbole, il les grandit ou les orne par la métaphore, il appelle à son aide une foule de figures dont il n'aurait que faire s'il s'agissait pour lui de l'exactitude de son imitation; et vous voudriez que le

peintre, que l'artiste, n'eût dans son faire ni hyperbole, ni métaphore, ni figures?

Vous savez que la poésie est avant tout l'expression, non pas de la réalité, mais des ravissantes choses que le spectacle de cette réalité fait naître dans l'âme du poëte, de la forme nouvelle qu'elle y a revêtue, de la vie et du sentiment qu'elle y a contractés; et vous voudriez que la peinture, sa sœur cadette, ne fût qu'une habile brodeuse qui ne sait que suivre, au travers de la toile transparente, les contours des festons et les méandres des arabesques?

Non : le peintre est poëte; les formes, les couleurs sont sa langue. Avec cette langue, lui aussi, il chante; lui aussi, il donne la vie et l'être; lui aussi, il exprime, il embellit, il révèle, et les églogues de Claude charment au même titre que celles de Virgile.

Le poëte n'est qu'un peintre. Les mots sont ses traits; les images ses couleurs :

> Regina ad templum forma pulcherrima Dido
> Incessit, magna juvenum comitante caterva.
> Qualis in Eurotæ ripis, aut per juga Cynthi
> Exercet Diana choros, quam mille secutæ
> Hinc atque hinc glomerantur Oreades : illa pharetram
> Fert humero, gradiensque Deas super eminet omnes :
> Latonæ tacitum pertentant gaudia pectus.

Magnifique tableau, libre et enchanteresse peinture, dont le dessin est à la fois gracieux et sévère, dont les ravissantes couleurs sont à l'âme comme sont aux-yeux les fraîcheurs du Cynthe, les ondes de l'Eurotas, l'azur et la lumière des cieux de l'Arcadie!

Toutefois, l'on voit ici par quoi l'une des sœurs l'emporte sur l'autre; et c'est précisément en ce qu'elle imite avec une liberté plus grande. La poésie est un art supérieur à l'art de la peinture, non pas parce qu'elle serre de plus près la nature son modèle, mais, au contraire, parce qu'elle s'en écarte plus librement encore, parce que la pensée y est plus affranchie encore

de la matière. La poésie s'adresse directement aux yeux de l'âme; pour parler à l'âme, la peinture est obligée de s'adresser aux yeux du corps, plus obtus, et qui ne comprennent que ce qui est fini. Celle-ci ne peut donc, comme l'autre, entre ses traits laisser des lacunes; elle ne peut, comme l'autre, en omettant les demi-teintes et les ombres, frapper les yeux par l'éclatant assemblage de quelques vives couleurs. Il lui faut reproduire Didon tout entière, par toutes ses formes, par toutes ses couleurs; et c'est justement pourquoi, dans cette région du moins, elle retrouve cette liberté d'expression sans laquelle elle serait un procédé, et non pas un art.

CHAPITRE X.

Où l'auteur tire de ce qui précède un principe qui contient la définition de l'art.

Au fait, quand il s'agit d'un principe, c'est-à-dire d'une vérité qui est le point de départ d'une foule d'autres, j'aime assez qu'il soit niais d'évidence.

D'ailleurs, il y a évidence et évidence, et il n'y a de bonne que celle qui est évidente. Aux yeux du grand nombre, il est évident que le peintre est un homme qui a des crayons, des couleurs, et une toile sur laquelle il copie ce qui est sous ses yeux : et c'est vrai qu'il en a tout l'air. Cette évidence-là ne repose que sur le vain témoignage des apparences, et je m'étonne que tant de gens s'en contentent; car, outre qu'elle n'explique rien, elle est sans cesse inquiétée, contredite ou battue par une autre évidence, celle que je viens d'avoir l'honneur de vous exposer, qu'aucun fait ne contredit et qui les explique tous.

Tenons donc à l'avenir pour niais d'évidence, je vous en supplie, ce principe-ci, c'est que dans tous les arts d'imitation, depuis le premier jusqu'au dernier, *et dans toutes les parties de*

ces arts d'imitation, *depuis la plus importante jusqu'à la plus infime*, l'imitation est non pas but, mais seulement *condition* et *moyen*.

Quel bonheur que ce principe-là soit niais d'évidence! car il contient implicitement toute la définition de l'art. J'y vois, en effet, deux choses : l'une, que l'artiste imite, qu'il imite toujours, qu'il ne peut pas ne pas imiter ; et l'autre, que, tout en imitant, il arrive à un certain terme qui n'est pas l'imitation, mais qui est autre chose.

Qu'est-ce que cette chose?

CHAPITRE XI.

Un tableau est l'ouvrage de trois personnes distinctes, mais inséparables : le Procédé, l'Imitation et l'Art.

Je croyais l'avoir dit. C'est l'expression poétique du sentiment qui est propre à l'artiste. L'artiste voit, il sent, il veut exprimer ce qu'il sent ; l'imitation se présente, il en use : c'est tout l'art.

Pour le prouver, il me faudrait redire tout ce que j'ai dit jusqu'ici, car partout j'ai fait voir la copie matérielle altérée à la fois et vivifiée par un élément entièrement étranger au modèle, et provenant directement de la pensée du peintre. Partout, dans Claude et dans Léopold, dans la peinture et dans la poésie, dans la partie comme dans le tout, par épreuve et par contre-épreuve, par le croquis et par le calque, j'ai fait voir et toucher au doigt que sans cet élément il y a imitation, mais il n'y a pas art : donc cet élément est l'essence même de l'art.

L'art ne peut pas être séparé de l'imitation, l'imitation ne peut se passer du procédé, et cependant l'art est distinct de l'imitation et n'a rien de commun avec le procédé. Ce sont trois termes liés sans être semblables, et leur rapport entre

eux est tel, que si, à la vérité, l'art ne peut se passer des deux autres termes, les deux autres termes peuvent se passer et se passent fréquemment de l'art. Voyons un peu.

Le *procédé* est un gros bonhomme qui s'attache un tablier sur les reins, prend son pot à couleurs, y trempe sa brosse, et peint en sifflant, tantôt un banc rustique, tantôt un contrevent vert ou un arrosoir; après quoi il va boire un coup. S'il a du génie et de fortes études, il s'élève jusqu'à l'enseigne, et il peint des lettres jaunes sur un fond noir, ou bien encore il se hasarde à représenter deux chandelles en sautoir. Demandez-lui s'il connaît l'art, même de vue; le bonhomme, croyant que vous vous gaussez de lui, vous dira : « Passez votre chemin, farceur. »

Le *moyen* (j'entends l'imitation), bonhomme aussi, patient, exact, minutieux. Il travaille sans tablier, et il tient une palette. Avec cette palette il peint au naturel un fromage et deux pains de sucre sur la devanture d'un épicier. S'il a de la perspective, il peint sur les maisons borgnes de fausses fenêtres; ou, dans le potager d'un bourgeois, au fond d'une allée d'acacias, l'allée d'acacias qui se continue jusqu'à un kiosque chinois. S'il a du génie ou de fortes études d'acacias, il copie sur une toile le site champêtre le plus connu de la banlieue, il l'envoie à l'exposition, et son tableau ravit de plaisir tous les habitués du site champêtre. Arrivé à ce point, il méprise le procédé, il s'intitule artiste, et si vous demandez des nouvelles de l'art, il répond : « Très-bien, et la vôtre? »

C'est ce personnage-là que les gens confondent avec l'art, lorsque, habile et exercé, il est parvenu aux extrêmes limites de la perfection que comporte son métier. Et cependant, si loin qu'il les recule, ces limites, il peut tout au plus toucher à celles où commence l'art, mais sans les franchir jamais. Du reste, je comprends d'où vient l'erreur des gens. Le vulgaire ne perçoit, ne saisit que ce qui tombe sous ses sens. Le procédé, il le voit; l'imitation, il la voit : mais l'art, qui est souffle, sentiment, pensée, comment le verrait-il? Bien plutôt il

en attribue le nom à ce qui n'est pas lui ; bien plutôt il jouit de ses bienfaits sans le connaître ; bien plutôt, idolâtre ici comme ailleurs, il adore le dieu dans sa créature.

L'art, je ne puis, vulgaire, te le faire voir ni toucher. C'est déjà le dégrader que de lui chercher une figure ; il n'a que des attributs : puissance, liberté, infini. Pure et invisible essence, pour qu'il se produise aux regards, il lui faut, comme à l'âme, revêtir un corps ; et ce corps, ce sont ces formes, ces couleurs qui ne respirent que par lui, qui n'expriment, qui ne captivent, qui ne touchent que par lui. Sans lui, cette copie si habile, si fidèle, si merveilleuse, des beautés de la nature, n'est encore que la vierge dans son linceul. Belle vous êtes, fille de Jaïrus, mais sans vie ! beaux sont vos traits, mais immobiles ! belles vos grandes paupières, mais closes ! belles sont vos lèvres, mais sans voix ! Que le Seigneur vienne et qu'il dise : « Levez-vous et marchez !... » Aussitôt l'œil s'ouvre et brille de la flamme de l'âme ; aussitôt le sourire, les larmes, la joie, la pudeur, ont revolé sur ce beau visage ; aussitôt le linceul lui-même flotte, s'assouplit et prend la vie sous les mouvements de la vierge qui se lève et qui marche !

CHAPITRE XII.

Où l'auteur se repose, et finalement s'en va coucher.

Nous pouvons, mon âne, prendre quelque repos. Tu as rempli ta panse ; moi, j'ai satisfait ma curiosité. Voici le jour sur son déclin, et la brise du soir qui effleure la prairie. Claude, que n'êtes-vous ici ! Vous, poëte, vous n'eussiez pas dédaigné nos montagnes ; vous, poëte, ces vallées vaporeuses, ces longues forêts qui montent jusqu'à ces cimes empourprées, auraient tenté votre génie ; vous, poëte, vous auriez voulu peut-être pénétrer dans ces gorges, gravir ces sommités, et, arrivé dans ces palais de la nature, vous eussiez tressailli à cette so-

litude, à ce silence, à cette pureté éthérée, à cette resplendissante lumière; vous, poëte, vous auriez pris vos pinceaux, vous auriez exprimé sur la toile la grande poésie de nos Alpes, et la Suisse fût devenue une des contrées favorites de cet art qui la dédaigne.

Pourquoi non? Si l'art est bien ce que nous avons dit, quel est le coin du globe, quelle est la contrée visible dont il ne lui appartienne de sentir et de révéler la poésie? Si sa puissance procède, non pas de la nature même de cette contrée, mais du sens qu'y découvre l'artiste et de l'impression qu'il en reçoit et qu'il exprime, quel est l'objet, mais surtout quelle est la contrée qui ne dise rien à l'âme de l'artiste, qui n'ait pas pour sa pensée son côté doux et terrible, son caractère attachant ou aimable, son unité de paix ou de majesté, son secret attrait, son poétique mystère?

Sur les pelouses de Rosenlaui, en face du glacier, au pied du Wetterhorn, je rencontrai deux hommes. L'un, un Itinéraire à la main, regardait le glacier, et, s'attachant à la grandeur et à l'élégance des aiguilles, il en calculait la hauteur de vive voix, et s'émerveillait à ces phénomènes curieux du monde physique. L'autre ne disait rien, écoutait peu, et, tout entier à la contemplation de l'ensemble, l'émotion de son âme se révélait par la gravité de son visage et par la flamme de son regard. « Ce dernier a la bosse, pensai-je, l'autre, non. » Alors j'aurais voulu qu'il fût peintre, et que ces belles pensées qui se peignaient sur son visage à la vue de cette nature neuve pour lui, il les répandît sur une toile. Vous eussiez eu, non pas une vue, mais un tableau; et ce tableau eût été plus naïf que vrai, plus poétique que fidèle, plus imposant et religieux que curieux et phénoménal. Mais l'un, c'était un géologue, et l'autre, un poëte.

Toutefois, Suisse, ma belle, ma chère patrie, les temps sont venus peut-être. J'en sais, de vos amants, qui vous rendent plus que le culte de l'admiration, qui étudient vos beautés, qui se pénètrent de vos grandeurs, à l'âme de qui se décou-

vrent vos charmes méconnus. Vallées sauvages, granits majestueux, déserts de glaces, j'en sais qui se frayent des sentiers jusqu'à vous; et, à peine arrivés sur ces nouveaux rivages, ils ont vu déjà, comme jadis les Castillans, l'or briller au front et sur le cou des vierges. Des forêts leur masquent encore la mine, ils s'arrêtent encore à des fleurs, à des gazons qui leur rappellent le verger natal; mais ils sont jeunes, d'autres suivront, et la mine sera exploitée.

Il se fait tard, mon âne; prête-moi ton dos, et regagnons ensemble notre agreste demeure.

CHAPITRE XIII.

Où l'auteur passe à une autre question qui pourrait bien être la même.

Nous avons dit, par manière de définition : « L'artiste voit, il sent, il veut exprimer ce qu'il sent; l'imitation se présente, il en use : c'est tout l'art. »

Cette définition, pour n'être pas abstraite, n'en est que plus claire. J'y découvre, d'un côté, un artiste; de l'autre, la nature; et entre eux deux une toile. Peu à peu cette toile se recouvre d'une peinture qui est le produit combiné de deux éléments : la nature et l'artiste. Dans quel rapport sont entre eux ces deux termes? dans quelle part concourent-ils? c'est ici une question nouvelle, la première qui se présente à résoudre, une fois que l'on est arrivé à une vue juste de ce que c'est que l'art.

Cette question, elle est difficile, complexe, elle touche à d'autres; je ne sais par quel bout la prendre, et, au fond, je pense qu'il faut la prendre par plusieurs bouts. Avant tout, il convient de la réduire à ses termes les plus simples; malheureusement, c'est réduite à ses termes les plus simples qu'elle se présente avec le plus de difficultés.

En effet, les imitations de la peinture s'offrent à nous, dans

certains cas, de telle manière, qu'il paraît extrêmement aisé de dire dans quelle proportion ont concouru les deux termes que nous examinons. Dans l'histoire, dans le genre, partout où, dans le sujet représenté, l'homme joue le principal personnage, partout où il y a un drame, l'invention, l'ordonnance et l'expression de ce drame sont attribuées à l'artiste ; tandis que les mérites de forme, de couleur, d'effet, ne lui sont comptés que comme empruntés par une imitation plus ou moins habile aux objets qu'il a pris pour modèles [1]. Voilà deux parts bien distinctes et bien tranchées. Mais c'est là une analyse superficielle autant qu'incomplète, et ce que j'ai en vue, c'est justement de la compléter. Ainsi donc, sortant du creuset la première de ces deux parts, et la mettant de côté comme acquise à l'artiste, j'y laisse la dernière seulement, pour y rechercher pareillement ce qui, dans la manière dont il imite la nature, appartient à lui, appartient au modèle.

Dans ce point de vue, il me paraît qu'un simple paysage forme bien l'espèce d'imitation sur laquelle on peut le plus utilement étudier le problème. Rien n'est plus voisin de la pure imitation ; et ce qui sera vrai de ce paysage sera vrai de la peinture d'histoire ou de genre, dans sa partie purement imitative.

CHAPITRE XIV.

Par où le peintre est dépendant de la nature dans l'imitation qu'il en fait.

Je choisis un paysage d'Asselin. Affaire de goût. Ce maître est si suave, si aimable, si imprégné de tout ce que les champs

[1]. C'est là que s'arrête, je ne dis pas le public, mais communément l'artiste, et communément aussi la critique. J'ouvre ainsi *l'Artiste*, ce même journal parisien rédigé par des experts, qui s'occupe essentiellement de critique, et j'y trouve, cahier du 23 juin 1839, p. 132, cette autre définition de l'art qui contient implicitement l'idée que, dans la peinture,

inspirent de riant et de paisible ! Sur le devant c'est une grève, quelques bestiaux boivent au fleuve. Chèvres, cavales, l'âne aussi, sont enveloppés dans l'ombre que projette un pont, dont les arches inégales supportent des assises tantôt de briques, tantôt de moellons en roches; ici recouvertes de plâtre ou de ciment, là cachées sous des touffes d'herbe. Ce pont aboutit aux escarpements de l'autre rive, au-dessus desquels on voit s'étendre au loin des plateaux verdoyants et onduleux. A l'horizon, le ciel brille de l'éclat tempéré d'une belle soirée ; plus haut, quelques nuages frangés d'or flottent dans un azur calme et profond.

Ce tableau, il existe, et c'est un chef-d'œuvre. Le site qu'il représente existe-t-il ? Je ne sais, et peu importe ; car il n'existerait pas, qu'il n'en est pas moins certain que tous les objets qui y sont représentés ont leur modèle dans la nature, depuis le premier jusqu'au dernier : d'où je vois que la nature fournit à l'artiste tous les objets qu'il imite.

Ce n'est pas là la chose difficile à voir, mais c'est bien le premier point à noter. En fait de formes et en fait de couleurs,

 Nihil est in intellectu quod non fuerit in sensu.

A la sensation, il faut des objets sensibles. Aussi, soit que l'homme représente des êtres naturels, soit qu'il compose de l'assemblage de deux natures des monstres comme les sirènes, les sphinx, les centaures ou les cariatides, soit qu'il imagine des figures mathématiques, soit qu'il combine de mille façons capricieuses des figures sans objet, toujours et partout ces formes et ces couleurs ont leur type dans la nature. En ceci il peut combiner, mais non créer, et par ce côté il est entièrement dépendant de la nature.

ce qui appartient à l'artiste, c'est uniquement le côté moral, ce que j'appelle le drame :

« Je le redis encore, l'art plaît aux yeux et procure des sensations agréables ; mais le peintre, l'ayant envisagé sous un point de vue plus élevé, lui a imprimé un caractère moral. »

Et observons que non-seulement la nature lui fournit les modèles de son imitation, mais elle les lui prodigue avec une variété et une richesse telles que, dans sa courte vie, il a à peine le temps de s'en approprier une partie infiniment petite. L'art lui-même, à le considérer dans l'histoire de toutes les sociétés humaines, n'a pas épuisé encore le plus pauvre filon de cette mine immense, profonde, intarissable. Plus il avance, plus il découvre; plus il entrevoit, plus il pressent au delà des trésors encore enfouis et sans nombre.

Aussi, qu'il essaye de s'affranchir de la nature, et le voilà qui, réduit à se copier lui-même, marche rapidement de l'appauvrissement à la stérilité. Qu'il s'en fasse l'esclave, et le voilà maître d'un trésor qui, très-différent en cela des autres trésors, s'enrichit à mesure qu'il y puise.

CHAPITRE XV.

Même sujet.

Mais, en regardant ce tableau d'Asselin, une chose encore me frappe : c'est qu'il réveille en moi avec vivacité les impressions et le charme de la scène réelle. Il faut nécessairement, pour qu'il en soit ainsi, qu'Asselin ait reproduit tout au moins ceux des caractères de la scène réelle qui éveillaient ces impressions, où je goûtais ce charme. Il faut qu'il les ait vus, sentis, étudiés, et je ne vois pas qu'en dehors de la nature il ait pu ni les voir, ni les sentir, ni les étudier. D'où je conclus que c'est de la nature seule que peut découler la vérité dans l'imitation. Le peintre peut combiner, il peut choisir, il peut extraire par l'expression, il peut orner, il peut créer ce qui n'existait pas; mais il ne peut, même en créant, s'affranchir, quant à la vérité, du joug de la nature, ni trouver ailleurs qu'en elle la règle de son imitation.

7

Ainsi, voilà deux choses que la nature fournit à l'imitation, pour lesquelles l'artiste est entièrement dépendant d'elle : les êtres ou objets à représenter, et la vérité dans la représentation. Est-ce tout ? Je le pense. En effet, des objets fidèlement représentés constituent l'imitation parfaite et complète ; or, comment se figurer que la nature puisse fournir plus ou autre chose que l'imitation parfaite et complète d'elle-même ?

CHAPITRE XVI.

Par où la nature dépend à son tour du peintre.

« Et Asselin ? me dira-t-on. Vous oubliez Asselin, que vous représentiez tout à l'heure comme imprégné de ce que les champs inspirent de plus doux et de plus aimable? La nature inspire donc ? Elle donne donc plus que l'objet, plus que la vérité de l'objet, elle donne l'inspiration? »

J'en tombe d'accord. La nature donne l'inspiration ; mais qui donc la reçoit et l'exprime ? Dès ici, vous le voyez, les rôles sont changés, et c'est la nature qui est dans l'absolue dépendance de l'artiste. Sans Asselin, elle peut étaler ses beautés, elle peut resplendir au soleil ; mais elle n'est ni sentie, ni exprimée. Sans Asselin, elle existe ; mais le paisible, mais le doux, mais l'aimable, qui donc s'en imprégnera?

Sans Asselin, cette toile pourra être une vue et jamais un tableau ; elle pourra devenir un miracle du procédé, mais jamais un chef-d'œuvre de l'art.

Sans Asselin, ce pont, ce fleuve, ces cavales, ces plaines onduleuses, tout ce poëme qui captive et enchante, redevient à l'instant prose, et prose de tous les jours. Des ponts, qui donc en est si friand ? de vieilles cavales, qui donc y tient beaucoup ? des plaines onduleuses, qui ne préfère des coteaux boisés et ombrageux ?

Voilà quelle est la part de l'artiste ; elle est belle, ce me sem-

ble. Voilà pour combien il concourt; c'est, si je ne me trompe, pour le principal.

Il me semble voir, d'une part, dix sacs d'écus; de l'autre, un jeune armateur intelligent, mais sans le sou. Ils ne peuvent rien l'un sans l'autre, tandis que, l'un par l'autre, ils peuvent beaucoup. Toutefois, quand les dix sacs d'écus auront été changés en vingt sacs de louis d'or, à qui l'honneur?

CHAPITRE XVII.

Où l'auteur, en voulant prouver ce que nul ne conteste, devient fastidieux.

Au fait, en ce qui concerne Asselin, mon raisonnement ne repose jusqu'ici que sur des assertions. J'affirme qu'Asselin s'inspire. J'affirme que cette inspiration fait le mérite et le sens de son œuvre. J'affirme que, grâce au seul Asselin, la nature est sentie et exprimée. Vraiment, à me lire moi-même, je me prendrais pour un de ceux-là dont je parle plus haut, qui formulent d'excellents arrêts, mais à qui il ne faut pas en demander les considérants.

Je ne veux pas qu'on ait de moi cette idée, et c'est là mon motif pour prouver ces assertions, puisque personne, je suppose, n'est disposé à en contester la vérité. Les gens sont tous d'accord que le peintre *s'inspire*. Les gens se laissent toujours dire que l'*inspiration* fait le sens d'une œuvre, et son mérite aussi, parce que, sachant par ouï-dire qu'il y a un mérite, et qu'il y a un sens, ils aiment à en trouver la raison toute formulée dans ce mot : cela dispense d'y songer. Enfin, les gens sont tous et toujours bien aises d'apprendre que la nature soit dans la dépendance d'Asselin, parce que, après tout, Asselin était un homme comme un autre en général, et comme eux en particulier.

L'homme, comme homme, a un furieux esprit de corps. Il

lui arrive souvent de mépriser son semblable; mais il ne souffre pas que la nature tout entière s'égale au dernier de ses semblables.

L'homme, comme homme, a un furieux orgueil. Sirius étincelle au firmament : chose simple. « Sirius, se dit-il, a été créé pour le plaisir de mes yeux. » Une puce le pique, il n'y comprend rien.

Ainsi, Pascal, quand vous dites à l'homme sa petitesse, son néant, sa misère, des preuves, beaucoup de preuves, je vous prie. Quand vous lui dites sa beauté, sa grandeur, sa céleste nature, pas de preuves, c'est chose bien superflue.

CHAPITRE XVIII.

Le peintre, pour imiter, transforme.

Qu'Asselin se soit inspiré de la nature lorsqu'il a peint son tableau, c'est un fait difficile à établir par la preuve historique. Je la laisse donc de côté, et, considérant le tableau en lui-même, j'y vais montrer les signes évidents de cette inspiration.

En effet, toute la question se réduit à savoir si ce qui est sur cette toile provient, en tant qu'imitation, uniquement du modèle imité; ou si, dans cette imitation, il y a une foule de choses, et celles justement qui en font le mérite et la beauté, qui procèdent directement de l'artiste. Car alors, ces choses, nous ne pourrons que les attribuer à l'inspiration individuelle de cet artiste, et nos trois assertions seront prouvées du même coup.

Considérons ensemble ce tableau, lecteur. Une chose ne vous frappe-t-elle pas dès l'abord? c'est que les arbres d'Asselin, son pont, ses montagnes, ses eaux, ses herbes, ses fleurs, ses prairies, ses cieux, sont arbres, montagnes, eaux, prés et cieux, par de tout autres raisons, et en vertu de conditions

tout autres que celles qui font que ces objets sont et paraissent en réalité ce qu'ils sont et ce qu'ils paraissent.

Cette observation, vous la feriez de vous-même, je pense, si vous regardiez pendant une heure ou deux un peintre peindre : car vous ne pourriez vous empêcher de remarquer que ce peintre rend sans cesse ce qu'il voit par un moyen qu'il ne voit pas, mais qu'il invente. Il rend la fluidité par certains secrets de brosse ou de palette; la distance des objets, par une atténuation de couleur, ou d'éclat, ou de détails; le mystère, par des apparences incertaines et profondes; la fraîcheur, par des transparences; la lumière, par des oppositions[1]. Mais, puisque je parle de la lumière, quel rapport, dites-moi, entre cette ocre grossière, ou même ce blanc opaque et terreux que je vois là sur sa palette, et les fines clartés de l'aurore, ou le resplendissant éclat du soleil dans sa gloire? Et cependant, vous le savez, au moyen de ces grossières couleurs, qui ne sont qu'ombre et matière en comparaison de la lumière éthérée, il va produire

[1]. Diderot dit (*Essais sur la peinture*) : « L'artiste qui prend de la couleur sur sa palette ne sait pas toujours ce qu'elle produira sur son tableau. En effet, à quoi compare-t-il cette couleur, cette teinte sur sa palette? A d'autres teintes isolées, à des couleurs primitives. Il fait mieux : il la regarde où il l'a préparée, et il la transporte *d'idée* dans l'endroit où elle doit être appliquée, etc. »

Ne dirait-on pas que Diderot dépeint ici tout justement cet acte de la pensée par lequel elle transforme librement, et sans autre guide qu'elle-même? Eh bien, pas du tout. Diderot veut seulement conclure que ce tâtonnement, dans lequel nous voyons, nous, l'acte d'une pensée qui se cherche et qui se trouve, tourmente la couleur et désaccorde les teintes, en ce qu'elles deviennent un composé de diverses substances. D'où j'admire, dans ce passage de Diderot, comme dans une foule d'autres du même auteur, une sagacité merveilleuse chez un homme qui n'est pas peintre, et un aveuglement merveilleux aussi chez un homme qui est philosophe.

Diderot n'a traité nulle part d'une manière méthodique et complète les hautes questions d'art. Il faut s'en féliciter, car il est à croire que Diderot, malgré un vrai sentiment de l'art, malgré dix, vingt idées semées ci et là dans ses écrits, qui conduiraient tout droit au spiritualisme en fait d'art, n'eût pas manqué d'aboutir à un système matérialiste habilement

sur vous les mêmes effets, les mêmes impressions que celles du couchant et que celles de l'aube.

Que conclure de là, sinon que, pour imiter, le peintre transforme? Et si, pouvant imiter directement, il transforme pour imiter encore mieux, quelle en serait la raison, sinon que sentant la fluidité, la distance, le mystère, la lumière, l'aurore, il se fait à lui-même, et au gré de son sentiment, ses moyens d'en reproduire l'expression, le charme, la poésie?

Dirons-nous qu'il transforme en vertu des nécessités du procédé qu'il emploie? Mais je ne vois pas. Voici un arbre dont il peut compter les feuilles, et il est libre, je pense, de les imiter une par une, et telles que la nature les lui montre. Il ne le fait point cependant. Voici une montagne dont il peut à son gré compter les dentelures et nombrer les anfractuosités, et il est libre pareillement de les imiter toutes et par leurs formes, et par leur couleur propre, et par leurs accidents. Je ne vois pas non plus qu'il le fasse. Bien plus, s'il le faisait, à mesure que son imitation serait plus directe, elle serait moins vraie. De l'eau bleue ou verte, mais plus de fluidité; des ombres nettes et visibles, mais plus de mystère; du jaune, du rouge, du blanc, mais plus de soleil, plus d'aurore.

coordonné, et écrit avec cette verve quelquefois éloquente, souvent cynique ou spirituellement libertine, toujours vigoureuse, qui étincelle dans ses pages sur les salons. Au lieu de cela, il a laissé des fragments dans lesquels on reconnaît sans peine que, par le sentiment, il est dans le vrai; tandis que par l'esprit, et par l'esprit encyclopédiste, il est dans le faux : en sorte que ses inconséquences mêmes profitent à la vérité. Du reste, qu'il soit dans le vrai, qu'il soit dans le faux, Diderot est presque toujours neuf, et c'est sans contredit l'écrivain français qui, dans le plus petit nombre de pages, a remué le plus de questions, jeté le plus de vues, prodigué le plus d'aperçus brillants encore plus que profonds. A côté de cet esprit vif, téméraire, aventureux, M. A. G. Schlegel, dans ses *Leçons sur l'histoire et la théorie des beaux-arts*, est bien sage, mais bien pâle. Il indique ou délaye les questions plutôt qu'il ne les pose ou les résout. Son érudition est grande, à la vérité, mais il y a des questions où l'érudition éclaire peu, il y en a où elle égare; dans toutes elle pèse si, là où il n'est besoin que de la consulter, on la produit.

Encore une fois donc, si ce n'est pas en vertu des nécessités de son procédé qu'il transforme pour rendre, qu'il invente pour imiter, qu'il crée pour reproduire, pourquoi serait-ce, si ce n'est pour trouver une expression au sentiment poétique qu'il éprouve? et, une fois qu'il s'est affranchi du modèle, quelle règle aurait-il autre que ce sentiment?

J'insiste, lecteur, sur cette observation, parce qu'elle est fondamentale dans le sujet qui nous occupe.

« Le peintre, pour imiter, transforme. Répétez, lecteur.

— Le peintre, pour imiter, transforme.

— Vous y êtes.

CHAPITRE XIX.

Et Ronsard aussi.

Mais avant d'aller plus loin, que fait le poëte pour imiter? je vous prie. Il transforme. Or, nous l'avons vu, le peintre est poëte, et le poëte n'est qu'un peintre.

Un jour Ronsard, voyant les bûcherons qui de leurs tranchantes cognées abattent la forêt de Gastines, se prend à déplorer tant de mal et de carnage : « Forest, dit-il,

> Forest, haute maison des oiseaux bocagers,
> Plus le cerf solitaire et les chevreuils légers
> Ne paistront sous ton ombre, et ta verte crinière
> Plus du soleil d'été ne rompra la lumière. »

Transformation, et hardie, je pense. Car le tableau que Ronsard se propose de peindre, le seul, l'unique, c'est la forêt de Gastines, dévastée par les bûcherons. Que ne les montrait-il donc à l'œuvre, ces bûcherons, coupant les rameaux, abattant les troncs, jonchant le sol de ruines et de débris? Mais non. Pour exprimer cette chose, il en va choisir une autre; et il ne s'éloigne de la réalité que pour en exprimer mieux la tristesse.

Il poursuit :

> Plus l'amoureux pasteur, sous un tronc adossé,
> Enflant son flageolet de quatre trous percé,
> Son mastin à ses pieds, à son flanc la houlette,
> Ne chantera l'ardeur de sa belle Jeannette :
> Tout deviendra muet: écho sera sans voix ;
> Tu deviendras campagne; et en lieu de tes bois,
> Dont l'ombrage incertain en tremblant se remue,
> Tu sentiras le soc, le coutre et la charrue.

Dessin un peu vulgaire, mais couleurs d'une vivacité charmante. Les fausses mêmes, il y en avait sur la palette de Ronsard, y ont un éclat franc et une gracieuse simplesse.

CHAPITRE XX.

Et Haydn pareillement.

Et le musicien! Pour imiter, que fait-il, je vous prie? La première chose qu'il fait, la nécessaire, l'essentielle, c'est de n'imiter pas, car dès qu'il imite il perd sa puissance. C'est que, dès qu'il imite, il traduit; or, pour émouvoir, il faut qu'il exprime; et pour exprimer, il faut qu'il transforme. C'est sa loi encore plus qu'au poëte, comme au poëte encore plus qu'au peintre.

Qui l'empêche, dites-moi, d'imiter les cris de la douleur, ses soupirs, ses gémissements, ses hurlements? Rien; et quelquefois il le fait. Quand il le fait, voici vos larmes qui sèchent, et, pour peu que le gémissement se répète ou se prolonge, voilà le fou rire qui arrive. Mais que, sans imiter directement quoi que ce soit d'extérieur et de réel, il épanche, en un langage qu'il se crée, des émotions, des tristesses, des joies, une sublimité qui remplissent son âme, et qui y sont d'autant plus puissantes qu'elles n'y ont pas revêtu une forme finie; aussitôt, ce langage, vous l'entendez, il vous émeut, il vous transporte, il vous ravit, et avec d'autant plus de puissance aussi qu'il

n'oblige point votre âme à revêtir l'objet de son émotion d'une forme finie.

C'est par là que la musique est le premier en puissance parmi les arts d'imitation. L'imitation n'y est presque plus rien, l'expression y est tout. D'âme à âme, des sons pour intermédiaires, et ces sons, image vive et presque directe des plus doux ou des plus forts ébranlements de l'âme humaine, s'en vont porter à l'âme humaine la joie, le transport, le ravissement, une ineffable mélancolie, le tumulte du sentiment, les allégresses du triomphe. Tandis que le peintre se traîne à la surface de la terre, tandis que le poëte enfourche Pégase et vole du Pinde à l'Hélicon, le musicien plane au-dessus de la terre, au-dessus du Pinde; il se balance au-dessus des nuées, dans les espaces infinis, et sa condition, pour exprimer, c'est de ne se poser nulle part.

Trois génies sublimes ont pris pour sujet la création : Michel-Ange, Moïse, Haydn. Le premier, quelque grand qu'il soit dans son art, asservi par les procédés de cet art lui-même à des conditions d'imitation directe, est mesquin à côté du second, qui, plus affranchi de ces conditions, exprime dans un seul tableau et l'invisible pensée du Créateur, et la magnificence de la création. Le troisième, plus libre encore, montre moins, mais exprime plus; il résume à la fois et il développe les deux autres : majesté, puissance, mouvement, chaos, continents et montagnes pour la première fois frappés de lumière; des myriades d'êtres appelés dans ce neuf séjour; la tendresse, la passion et la poésie qui y entrent avec l'homme! Et toutes ces choses, simultanées ou successives, au gré de Haydn! et toutes ces choses, plus encore infinies que vagues, plus encore vivantes et animées qu'infinies [1] !

Toutefois la musique, comme les autres arts, se matérialise

1. Ai-je besoin de faire remarquer que je n'assimile ici Moïse à Haydn et à Michel-Ange que sous l'unique point de vue du procédé que chacun d'eux a employé pour peindre un même sujet? Déjà je raisonnerais autrement si j'avais à les comparer sous le rapport de l'inspiration, puisque

à différents degrés; et, comme dans les autres arts, c'est toujours lorsque l'imitation y prend la place de l'expression, ou lorsque le procédé y prévaut sur le sentiment. Ici, c'est la mélodie qui constitue essentiellement l'expression, comme, dans les arts du dessin, c'est la forme [1]. Que cette mélodie devienne purement imitative, l'expression meurt. Que cette mélodie cède le pas à l'harmonie, dont l'effet est de charmer l'oreille à peu près comme dans la peinture les couleurs charment les yeux, aussitôt le charme du son altère le charme de l'expression ou s'y substitue ; aussitôt l'une des sœurs, la regrettable, l'angélique, la céleste, est étouffée sous les embrassements de l'autre, qui n'est que belle.

Les Grecs ne connurent pas nos orchestres savants. Ils chantaient à l'unisson, dans leurs fêtes, des mélodies empreintes chacune d'un caractère si fort, et chacune douée d'une puissance si grande, qu'un délire, tantôt de martiale ardeur, tantôt d'avide vengeance, tantôt d'énervante volupté, s'emparait des âmes de tout un peuple. Ils distinguaient ces mélodies en *modes*, d'après leur façon d'agir. Platon, pour sa république, fait un choix parmi ces modes. Lequel de nos législateurs modernes s'est préoccupé de la musique? Lequel de nos philosophes s'est seulement enquis des bienfaits ou des maux qu'elle peut répandre parmi les hommes? Lequel des feuilletonistes du jour en parle autrement que comme de l'un des brillants et dispendieux plaisirs de la capitale, que comme d'une savante combinaison de sons, qui, au moyen d'une exécution plus recherchée encore qu'expressive, a pour effet sublime de procurer d'agréables sensations à des élégants et à des femmelettes?

A tous ces signes il me semble voir que la musique s'est perfectionnée tout en se dénaturant, et que nous sommes vains, ici comme en d'autres choses, d'un progrès faux ou stérile.

celle du peintre et celle du musicien ne sont que les reflets de l'inspiration divine du prophète.

[1]. Suivant Diderot, c'est la couleur. Voir, dans le livre précédent, pourquoi, selon nous, c'est la forme.

CHAPITRE XXI.

Pourquoi le peintre, lorsqu'il imite, transforme.

Ainsi, comme le poëte, comme le musicien, et au même titre, quoique moins librement, le peintre, pour imiter, transforme. Nous voici sur la voie. J'éprouve cette sorte de plaisir que j'ai goûté souvent dans mes voyages, lorsque, près d'arriver sur le sommet d'un de ces coteaux d'où l'on découvre la contrée, je pressentais que, parmi bien des sentiers qui s'étaient offerts à moi dans l'obscurité du taillis, j'avais suivi le véritable. Déjà je m'oriente. Ici le nord, là le midi; de ce côté la rivière, là-bas le hameau; plus qu'un pas, et nous sommes au sommet.

Le peintre, pour imiter, transforme. Vous accordez, et vous ne pouvez pas ne pas accorder ceci, puisque c'est un fait qu'il vous est à toute heure loisible de vérifier. Mais l'important, c'est que vous soyez bien convaincu que, si le peintre transforme au lieu d'imiter directement, c'est uniquement parce qu'il cherche, non pas à représenter l'apparence réelle et visible des objets, mais à exprimer le sentiment poétique dont ces objets sont pour lui l'occasion. Or ceci, qui est forcément vrai, n'est pas absolument évident. J'y insiste donc.

Pour vous le rendre évident, je vais, lecteur, en appeler à votre propre expérience. Un tableau produit-il sur vous une illusion matérielle? Jamais, n'est-ce pas? Dans le tableau d'Asselin, vous ne croyez pas voir un pont réel, un fleuve réel, un âne réel. Eh bien, ce tableau, en même temps qu'il ne produit sur vous aucune illusion matérielle, réveille en vous, et avec une vivacité toute particulière, les impressions et le charme de la scène réelle!

Voilà un phénomène inexplicable pour quiconque admet que le peintre cherche par l'imitation à reproduire l'apparence réelle

et visible des objets, puisque, dans les cas mêmes où il a le plus parfaitement réussi, et dans ceux-là surtout, il ne la reproduit en aucune façon. Mais ce phénomène s'explique aussitôt, et tout entier, pour quiconque admet que le peintre cherche, par l'imitation, à exprimer le sentiment poétique dont les objets sont pour lui l'occasion. En effet, le site réel a éveillé chez Asselin certaines impressions de doux, d'aimable, de gracieux, de riant, de pittoresque, et ce sont ces impressions seulement qu'il a voulu exprimer au moyen de l'imitation du site. Que s'ensuit-il nécessairement? C'est que le tableau d'Asselin ne dit que ce qu'Asselin l'a chargé de dire; c'est que, fait en vue d'exprimer des impressions, il ne réveille en vous que des impressions; c'est que, sans produire sur vous aucune illusion matérielle, il reproduit néanmoins pour vous, et avec d'autant plus de vivacité qu'il ne vise qu'à cela, le charme et plus que le charme de la vie réelle.

Ainsi le peintre, pour imiter, transforme. Et il transforme au lieu d'imiter directement, parce qu'il cherche, non pas l'imitation, mais l'expression de son sentiment poétique.

C'est, si je ne me trompe, où nous en voulions venir.

CHAPITRE XXII.

Où l'auteur est insulté par un lecteur.

Nous voici sur le coteau. D'ici l'on découvre la contrée. Voici l'endroit d'où je suis parti, et voilà l'endroit où j'arriverai ce soir.

Mais.... suis-je seul ici?... Lecteur! je vous croyais avec moi. Seriez-vous demeuré empêché parmi ces rocs et ces broussailles de tout à l'heure? Lecteur! cher lecteur, courage! Je ne suis venu ici que pour vous y guider; faites que je n'y sois pas venu pour vous mener perdre.

Lecteur, le salaire de mes peines, c'est votre aimable société.

Ma gloire, c'est quand vous vous plaisez dans la mienne. Que ces épines ne vous effrayent pas; plus loin nous retrouverons des fleurs. Voici un églantier, j'aperçois une pervenche. Courage! Plutôt que de rebrousser seul par les mêmes chemins, venez; nous n'avons plus qu'à redescendre de compagnie par un sentier facile, et là-bas, la grande route, où nous louerons une carriole....

« Je me moque de vos pervenches. Je me moque de vos formules et de vos phénomènes. Je suis lecteur, moi! Est-ce que cela me regarde, ce qu'est l'art ou ce qu'est le procédé, si ceci est but ou si cela est moyen? Je suis lecteur. Tout ce qui ne m'amuse pas m'ennuie, et rien de ce qui est sérieux ne m'amuse. Je suis lecteur. Je veux qu'on m'égaye; je veux qu'on me berce; je veux qu'on m'étonne, qu'on me surprenne, qu'on m'éblouisse, qu'on me promène sur le plat, et vite. Je suis lecteur. Que parlez-vous de carriole, quand je puis me donner du wagon? Vive le wagon! On part comme une flèche; aussitôt, tout bouge, tout passe, tout change et se renouvelle : prés, arbres, maisons, clochers, bestiaux, hommes, femmes, fillettes. Le wagon s'arrête.... vous le quittez reposé, diverti, prêt à recommencer. Vive le wagon! à bas la carriole! Je suis lecteur, vous dis-je, et de mon siècle. »

CHAPITRE XXIII.

Où l'auteur poursuit sa route sans faire semblant de rien.

Les principes que j'ai tâché d'établir dans ce livre dominent, en vertu de leur généralité, toutes les questions d'art, de la première à la dernière. Si donc ils sont justes, ils constituent une méthode au moyen de laquelle on doit pouvoir tantôt résoudre de nouveaux problèmes, tantôt rendre raison de divers faits, que sans eux l'on ne saurait expliquer que mal ou impar-

faitement. Je vais choisir quelques-uns de ces faits, et les expliquer par cette méthode.

Un de ces faits, qui est d'observation commune, c'est que tous les maîtres, Berghem, Teniers, Ruysdael, ont chacun une manière qui leur est propre, et en vertu de laquelle ils sont toujours semblables à eux-mêmes, et toujours différents les uns des autres. Teniers, transparent comme l'air, léger, vif, spirituel; Berghem, fin, gracieux, brillant, agreste; Ruysdael, sombre, plein de sévérité et de mystère. Ces maîtres du paysage n'ont de commun entre eux, comme les maîtres de l'art d'écrire, qu'une simplicité parfaite et toujours originale, parce qu'elle est le produit du naturel uni à la puissance.

Ici déjà notre méthode rend compte de cette diversité de manière. La nature, sentie différemment par chacun de ces maîtres, a été exprimée différemment par chacun d'eux. Ceci est trop simple pour que j'y insiste.

Mais je me demande par où ces qualités de mystère, de grâce, de finesse, d'esprit, de sévérité, se montrent à nous dans un tableau. Par quoi ces choses, invisibles et insaisissables de leur nature, deviennent-elles, dans les tableaux de ces maîtres, sensibles et saisissables à notre égard? Il faut de toute nécessité que ce soit par telles choses palpables et visibles qui, dans l'imitation, révèlent ou indiquent ces qualités. Ces choses palpables et visibles ne sauraient être autre chose que le procédé mis en œuvre, c'est-à-dire l'exécution, le faire du peintre.

A moins donc qu'on ne puisse rencontrer le vrai en dehors du possible, ceci est forcément vrai. Mais, pour que ce soit explicable en même temps que vrai, il faut que vous ayez préalablement admis que le faire, c'est-à-dire le procédé mis en œuvre, est un mode, non pas d'imitation, mais d'expression. Il faut que vous ayez préalablement admis que l'art, dans son essence, est pensée, et que le procédé est la langue par laquelle cette pensée devient voix et se fait entendre. Ou bien, quand vous avancez que le paysagiste Ruysdael est plein de sévérité et de mystère dans son paysage, que le paysagiste Teniers est

vif, léger, scintillant d'esprit dans son paysage, vous supposez qu'une langue se passe de pensée, ou qu'une pensée, pour être communiquée, se passe de langage.

Ce n'est donc qu'en vertu d'une abstraction que l'analyse rendait nécessaire, que nous avons pu considérer dans l'art le procédé comme chose distincte de la pensée. En réalité, ils sont et ne peuvent pas ne pas être intimement unis, l'un ne devenant sensible que par l'autre, exactement de la même façon que, pour le poëte, sans des mots, sans la construction logique de ces mots, son œuvre n'a point de sens; tout comme, sans style, elle a un sens et point encore d'expression. Le procédé, en peinture, ce sont ces mots; l'exécution, ce sont ces mots logiquement construits; le faire, c'est le style. Et si le style c'est l'homme, le faire, c'est le peintre [1].

Il faut, pendant que nous y sommes, fixer le rôle du procédé, comme nous avons fixé le rôle de l'imitation. Et voici :

Le procédé n'est pas mode d'*imitation*, mais mode d'*expression*.

CHAPITRE XXIV.

Où l'auteur se livre à une innocente joie.

Et je suis tout joyeux : voici pourquoi. Toute ma vie j'ai prisé, admiré, adoré certaines choses qui paraissaient à d'autres si peu adorables que je leur semblais un niais, sans que je susse trop comment m'y prendre pour leur prouver le contraire.

Je me pâmais devant tel petit tablotin barbouillé je ne sais comment, de manière à signifier je ne sais trop quoi : une cabane, deux arbustes, trois porcs, ou un cheval blanc. Que j'eusse admiré les porcs (ils sont de Karel du Jardin), les gens auraient compris à la rigueur, puisque trois porcs sont admirables

[1]. Soyez sûr, dit Diderot, qu'un peintre se montre dans son ouvrage autant et plus qu'un littérateur dans le sien.

s'ils sont beaux. Mais pas du tout ; j'admirais le soleil, l'ombre de ces porcs, la pleine pâte, le glacis, la touche de ces porcs, et pour cela j'étais moqué.

Mais une fois que le procédé est une langue, que le faire est style, et que le style de mon tablotin est celui d'un grand poëte, pourquoi serais-je moqué? pourquoi serais-je niais plus que tels ou tels qui se pâment à propos de quatre vers du Tasse ou de Virgile, façonnés, je ne sais comment, de manière à signifier pas grand'chose?

Virgile recommande fort que vous arrosiez vos prés quand la sécheresse les brûle. Était-ce la peine ? En fait de neuf, j'aime autant mes trois porcs au soleil. Et pourtant, cette idée-là, prise pour sujet par Virgile, est devenue un petit tableau devant lequel s'extasient les doctes et moi aussi :

> Ecce supercilio clivosi tramitis undam
> Elicit; illa cadens raucum per lævia murmur
> Saxa ciet, scatebrisque arentia temperat arva [1].

Ainsi, viens, mon tablotin ; aimons-nous sans honte. Soyons-nous l'un à l'autre deux amis qui se conviennent parce qu'ils s'entendent. J'aime la poésie, et tu es plein de poésie. J'aime à m'instruire, et tu m'instruis. J'aime à ressentir le silence des métairies, la paix des champs, l'agreste des clôtures, la grâce des orties, la nonchalance naïve des bêtes, et tu me fais ressentir avec délices toutes ces choses!

[1]. Voici la gravure de ce tableau, habilement exécutée par Delille :

> Si le soleil brûlant flétrit l'herbe mourante,
> Aussitôt je le vois, par une douce pente,
> Amener, du sommet d'un rocher sourcilleux,
> Un docile ruisseau, qui, sur un lit pierreux,
> Tombe, écume, et, roulant avec un doux murmure,
> Des champs désaltérés ranime la verdure.

CHAPITRE XXV.

Du repeint et des Israélites.

Un autre fait que je choisis, c'est celui des repeints. Un repeint, c'est, sur un tableau de Karel du Jardin qui aurait souffert quelque dommage, la partie repeinte par un peintre qui n'est pas Karel du Jardin. Si j'ai le sentiment de l'art et la connaissance des maîtres, quelque adresse que l'on ait apportée à la restauration de cette partie endommagée, et quand même le marchand est là qui jure par Moïse et par Aaron que le tableau est pur, sans retouche ni repeint, je distingue aussitôt la retouche, je signale le repeint, et je conseille au marchand, s'il lui faut une dupe, de s'adresser à quelque autre.

Il y a tel tableau qui, sans repeints, vaut dix mille francs, et qui, si l'on vient à y découvrir un, deux, trois repeints, n'en vaut plus que trois mille, deux mille, cinq cents. Ces chiffres suffisent pour faire comprendre jusqu'où a dû être portée la perfection dans l'art du repeint, qui se trouve être ainsi l'une des supercheries les plus lucratives. Néanmoins, cette supercherie est sans danger pour la bourse du connaisseur. D'où cela vient-il ?

Si le faire était un simple mode d'imitation, sans plus, c'est-à-dire un mode dont les conditions sont la fidélité au modèle, obtenue au moyen de la perfection du procédé, il y aurait une foule de cas où, ces conditions pouvant être bien facilement remplies, le repeint une fois achevé serait impossible à reconnaître, et n'ôterait aucune valeur au tableau. Mais le faire étant mode d'expression, et d'une expression à la fois poétique et individuelle, il s'ensuit nécessairement que les conditions du repeint ne se trouvent réunies que dans le poëte même, et dans l'individu même qui a peint le tableau. De là cette difficulté des repeints, qui déjoue toute la rapacité des Israélites les plus retors.

Plus le tableau est médiocre, plus la difficulté diminue, parce que l'expression y est si chétive que le procédé y atteint presque.

S'il s'agit d'un trompe-l'œil, la difficulté n'existe plus, parce que les conditions y sont entièrement de procédé et de perspective. Avec de la perspective et du procédé, on les remplit.

Dans un tableau de maître, une lourde retouche jure avec les finesses dont elle est entourée : on dirait un vilain emplâtre sur une joue de lis et de roses. L'amant, je veux dire l'amateur, trouve cela hideux [1].

Il manque dans l'Énéïde quelques bouts d'alexandrins ; ce sont des lacunes dans le tableau. Faites-les remplir, ces lacunes, par votre poëte moderne le plus virgilien, vous aurez un repeint. Faites-les remplir par l'Allemand le plus docte en prosodie, vous aurez un repeint. C'est que votre virgilien, parti d'une pensée autre, arrive à un faire autre; tandis que votre Allemand, avec du procédé, ne saurait atteindre à une pensée, ni la contrefaire.

Mais dans Virgile, le repeint, fût-il parfait, n'ajouterait rien à la valeur de l'œuvre, et, fût-il détestable, il n'y ôterait rien. Cela vient de ce qu'il est ajouté au travail du maître, et sans l'entamer

[1]. Pope, traduisant Homère, fait dire à Pénélope la sottise suivante :

« Depuis longtemps j'ai perdu mon époux, le bouclier de son pays et l'honneur de la Grèce. Et je vois maintenant, arrachée à mes embrassements, la plus ferme colonne de l'Etat, partir et affronter l'orage, sans me faire de tendres adieux, sans demander mon consentement[*]. »

Cette colonne arrachée à des embrassements, cette colonne qui part sans dire adieu, c'est du style propre appliqué sur du style figuré. Ne dirait-on pas que c'est Pope qui a commencé à exprimer sa pensée au moyen d'une figure, et que c'est un autre que Pope qui a achevé la pensée sans continuer la figure? Rien ne représente mieux la désagréable balourdise du repeint.

[*] Long to my joys my dearest lord is lost,
His country's buckler, and the Grecian boast;
Now from my fond embrace by tempests torn,
Our other column of the state is borne,
Nor took a kind adieu, nor sought consent.

Odyss., IV, 962.

ni le recouvrir. En peinture, le repeint entame et recouvre. Une autre édition de Virgile, en rétablissant les lacunes, aura détruit le mal; mais dans un tableau, pour détruire le mal, il faut gratter jusqu'à la toile.

Un tableau de maître, même frotté, même usé, retient pourtant en partie la pensée du maître; il en est l'expression incomplète, mais intègre. Un repeint va dénaturer cette expression à tout jamais. C'est pourquoi le plus dangereux ennemi des maîtres, ce n'est pas le temps, c'est leur ami le marchand de tableaux, israélite ou non.

CHAPITRE XXVI.

De quelle sorte est le fruit qu'on peut retirer de l'enseignement des maîtres.

Un autre fait encore que je choisis, c'est l'enseignement des maîtres, de Karel du Jardin, de Poussin, de Raphaël. Dans mon second livre, j'ai déjà traité ce sujet. J'y montre que l'enseignement d'un peintre, même habile, même à la mode, est tantôt stérile, tantôt dangereux; tandis que l'enseignement des maîtres, c'est-à-dire l'observation ou la copie de leurs ouvrages, est un enseignement fécond.

Au fond, cela revient à dire que, si vous voulez faire des vers, vous y parviendrez encore mieux en étudiant et surtout en goûtant Homère, Virgile ou Racine, qu'en allant prendre des leçons de vers chez un faiseur de vers, chez M. Hugo, par exemple, qui est pourtant un faiseur à la mode, et bien certainement habile, puisqu'il s'est fait, rien que par son talent de facture, une renommée très-joliment colossale.

Sans revenir sur ce que j'ai dit de l'étude des maîtres, je veux faire remarquer que, dans la peinture, cette étude n'est et ne saurait être féconde qu'en vertu de ce que leur faire est mode, non d'imitation, mais d'expression. Si ce faire n'était

que mode d'imitation, il vous enseignerait uniquement comment il faut s'y prendre pour imiter, c'est-à-dire le procédé, sans plus ; tandis que, comme mode d'expression, il vous enseigne autre chose et plus. En observant, ou plutôt en copiant, pour mieux l'étudier, ce faire intelligent, varié, poétique, qui révèle la pensée par le procédé, et qui éclaire le procédé par la pensée, vous découvrez dans votre art des ressources que vous auriez peut-être ignorées toujours; surtout, vous apprenez à voir et à sentir dans la nature des appas secrets, des grâces cachées, des beautés nouvelles que vous n'y auriez jamais devinées ou su voir. Par là l'enseignement des maîtres abrége votre route, et recule votre horizon en l'embellissant.

Est-ce à dire que cette étude des maîtres soit toujours féconde, et pour tous? Assurément non. Si c'est le procédé que vous voulez surprendre et vous approprier, vous aurez gagné d'apprendre à faire des pastiches du maître. C'est là un métier, ce n'est pas un art. Si c'est à la pensée de ce maître que vous voulez arriver par l'intelligence de son faire, vous aurez gagné d'enrichir, d'étendre, d'élever, et quelquefois d'enflammer la vôtre. C'est un beau gain ; et vos œuvres s'en ressentiront, non pas en ce qu'elles ressembleront davantage au maître, mais en ce que votre propre manière s'y montrera plus forte, plus riche, plus belle, ou plus aimable, ou plus élevée. Songez donc que les maîtres eux-mêmes, et les plus grands, c'est le plus souvent la vue d'un chef-d'œuvre qui les a faits maîtres, et que ce beau qu'ils n'avaient su voir, ou qu'ils n'avaient vu qu'instinctivement dans la nature, ils l'ont compris, saisi d'un coup et d'une vue, en le rencontrant exprimé sur la toile par un de leurs devanciers : *Anche io sono pittore!* se sont-ils écriés. Songez donc qu'il y a eu, à certaines époques, des écoles tout entières composées de grand maîtres, uniquement parce que tous trouvaient, dans le faire de quelques-uns, l'expression éclatante du beau, et qu'ainsi enseignés à sentir, à leur tour ils cherchaient et trouvaient bientôt leur manière de rendre.

L'étude des grands maîtres profite donc, non pas à ceux

qui se proposent de conquérir leurs procédés, mais à ceux qui, nés capables de sentir ces maîtres s'exercent à les comprendre.

CHAPITRE XXVII.

Des copies de maîtres.

Un dernier fait auquel je veux m'attacher, ce sont les copies de maîtres. Nous avons parlé du repeint. Il y a une industrie qui est lucrative aussi, et sans danger aussi pour la bourse, je ne dirai pas de l'amateur, mais du connaisseur. Un peintre étudie un maître, il s'efforce de s'approprier sa manière, il copie quelqu'un de ses ouvrages, et le marchand se charge du reste.

Quelquefois aussi des copies, et parmi les meilleures, ont une autre origine. Ce sont des copies faites dans un but d'exercice ou d'étude par d'excellents artistes. De façon ou d'autre, elles arrivent dans la boutique du marchand, qui pareillement se charge du reste.

Toute copie constitue un tableau non-seulement autre, mais différent, et toujours infiniment inférieur, quelque ressemblant à l'original qu'il paraisse et qu'il soit en effet. Certaines d'entre elles tentent quelquefois le connaisseur, qui les achète alors, comme copies, c'est-à-dire à vil prix.

Pourquoi la copie la plus fidèle, la plus exacte d'un chef-d'œuvre, est-elle si peu estimée en comparaison du chef-d'œuvre dont elle est en quelque sorte la reproduction ? C'est que la copie d'un chef-d'œuvre de l'art n'appartient déjà plus à l'art. Dans l'art, nous l'avons prouvé, l'imitation est *condition, moyen*, jamais *but* ; or, ici, le seul but, c'est l'imitation. Dans l'art, le peintre transforme en vue d'exprimer ; or, le copiste, n'ayant en vue que d'imiter, ne transforme ni n'exprime. Enfin, dans l'art, le procédé est mode d'expression,

tandis que, pour le copiste, il est simple mode d'imitation. De là l'infériorité nécessaire de sa copie.

Il y a quelques années, me trouvant à Milan, j'allai voir la fameuse Cène de Léonard de Vinci, aujourd'hui détruite ou à peu près. Tout auprès, sur un échafaudage, on voyait une copie achevée du chef-d'œuvre. Il me sembla difficile alors de m'expliquer pourquoi cette représentation fidèle de la fresque de Léonard me laissait froid et indifférent, car, en la comparant avec l'original, j'y retrouvais une à une, et sur un espace d'égale grandeur, toutes les formes, toutes les couleurs de l'original, répétées par un habile artiste avec une rigoureuse exactitude. Mais ce qui vint compliquer encore le problème, c'est que, le même jour, ayant rencontré chez un marchand une bonne gravure de la Cène de Léonard, cette estampe ne me laissa ni froid ni indifférent, et au contraire, il me semblait un peu comme si je me retrouvais en face du modèle. Une estampe pourtant! une estampe exiguë en comparaison d'une fresque immense, et qui, au lieu d'en reproduire la touche expressive et le beau coloris, procède par hachures, et rend le coloris par du noir.

Ce qui m'arriva là, c'est au fond ce qui arrive à tous les amateurs. Les belles estampes, comme copies, sont plus estimées que ne le sont comme copies des peintures même très-fidèles. En d'autres termes, ce qui est moins exactement imité l'emporte, ici même où le but est l'exactitude de l'imitation, sur ce qui est plus exactement imité. Voilà certes bien un problème, car il s'agit d'accorder entre elles deux propositions qui semblent se contredire directement. Rien n'est plus facile, au moyen des principes que nous avons établis précédemment, et je trouve dans cette facilité même une éclatante démonstration de la vérité de ces principes.

Voici, en deux mots et sous plusieurs formes. Que fait le peintre copiste? Il imite. Que fait le graveur? Il transforme. Au premier, l'imitation est *but*; donc il est en dehors de l'art. Au second, l'imitation est *moyen*; donc il rentre dans l'art.

Au premier, le procédé est pur mode d'imitation; pour le second, le procédé redevient mode d'expression. Il voit le modèle; mais, empêché d'imiter à cause de la nature même du procédé qu'il emploie, il faut, pour exprimer, qu'il transforme, et voilà son sentiment redevenu à la fois son seul guide et son unique règle. Nulle part, ce me semble, plus nettement qu'ici, on ne voit le libre sentiment, la pensée affranchie, principe générateur de l'art; nulle part on ne suppute avec plus de facilité la valeur des éléments qui concourent à produire une œuvre d'art; nulle part on n'est mieux sur la voie pour se convaincre que, partout dans l'art, la somme de mérite c'est la somme d'expression, et que l'invisible travail de l'âme humaine est supérieur au visible travail des procédés, de tout autant que cette âme elle-même est supérieure à la matière.

CHAPITRE XXVIII.

Conclusion de ce livre.

C'est pourquoi j'en veux demeurer sur cette impression; car mon but, en fixant dans ce livre la nature et le rôle de l'imitation, a été bien moins de descendre celle-ci à sa place que d'élever l'art à la sienne.

J'ai montré qu'il était utile de le faire; et, pour le faire d'une manière utile, j'ai réduit la question à ses termes les plus simples, en ne considérant l'art que dans son élément purement imitatif; parce que ce qui est vrai de l'art envisagé ainsi est vrai, à plus forte raison, de l'art envisagé dans son ensemble.

Il serait d'une grande importance et d'un bienfaisant effet que les idées sur l'art qui circulent dans la société ne fussent ni vagues et incertaines, comme elles le sont chez plusieurs, ni fausses et matérialistes, comme elles le sont, non pas par système ni de conviction, mais de fait, chez le grand nombre. Déjà il suffirait, pour que ce résultat fût obtenu, que cette seule idée

fût populaire : Le procédé, ou, plus clairement encore, la peinture, est un mode non pas d'imitation, mais d'expression. Je m'imagine, non pas avoir découvert ceci, mais l'avoir nettement établi, et je désire, soit pour l'art, soit pour mes semblables, que d'autres l'établissent plus nettement encore, et sous une forme encore plus populaire.

Pour moi, j'ai vu bien longtemps le principe des arts de la peinture et du dessin dans l'imitation de la nature, puis dans l'imitation embellie de la nature, mais sans savoir en quoi ou par quoi cette imitation était embellie. Longtemps j'ai senti sans comprendre, tantôt confondant l'art avec l'habileté, tantôt le voyant tout entier dans l'idéal, c'est-à-dire dans la combinaison calculée de certains éléments dits poétiques, ou étiquetés nobles par les experts; d'autres fois, enchanté par le ravissant spectacle de la nature, je revenais à elle pour lui offrir mon hommage comme à l'éternelle source de toute beauté, ou bien, ébloui par quelque invention merveilleuse, comme est la machine de M. Daguerre, je m'imaginais que l'homme dût se mettre à la remorque de cette machine, et s'efforcer d'en égaler les produits. Ainsi je flottais d'une vérité incomplète à un mensonge stérile, et, ne pouvant m'élever jusqu'aux principes de l'art, je me réfugiais dans l'admiration des chefs-d'œuvre.

Aujourd'hui, c'est avec une satisfaction grave et forte à la fois que, parvenu, pour ce qui me concerne, à une vue nette de ces principes, je découvre que cette admiration, que ces jouissances qui ont orné ma vie et fait le charme de mes loisirs, étaient causées par des objets dignes d'elles. Surtout, je m'applaudis d'avoir reconnu, de manière à n'en plus douter jamais, que l'art, pensée dans son essence, et impérissable comme la pensée, n'est autre chose qu'une des plus brillantes manifestations de cette âme que les sens nient quelquefois parce qu'ils ne peuvent la voir, mais qui ne serait plus elle si elle était visible, et qui, faite à l'image de Dieu, comme lui se révèle par ses actes et non par sa substance.

Pour vous, lecteurs, si quelques épines semées sur notre

route ne vous ont pas découragé, si cette même lumière qui m'éclaire brille aussi pour vous, n'est-ce pas joie pure, envahis que nous sommes par le procédé qui se perfectionne de toutes parts et va se donnant pour l'art, que d'avoir atteint jusqu'à ces nobles et consolantes convictions? N'est-ce pas jouissance que d'avoir mis, au moins pour soi, ces belles vérités à l'abri des sophismes, des atteintes, de la bave du matérialisme? N'est-ce pas avec douceur que l'on apprend que dans cette belle région de l'art, asile bien-aimé où se rencontrent et s'unissent incessamment tant d'esprits que séparent les distances et les siècles, c'est la pensée qui règne en souveraine, qui seule dispense les dons, qui seule répand les fleurs, le sourire et la vie? N'est-ce pas, enfin, avec un sentiment d'espérance à la fois et de juste orgueil, que l'on reconnaît cette impuissance absolue où sont toutes les lois physiques, celles pourtant qui régissent l'univers et les astres, de produire le plus petit de ces mêmes effets que, dans l'art, la pensée de l'homme produit comme en se jouant?

LIVRE CINQUIÈME.

Le beau de l'art comparé au beau de la nature se présente à nous comme autre, indépendant, supérieur.

CHAPITRE PREMIER.

Où l'auteur, couché sur l'herbe, songe qu'il y a deux façons de penser, et une troisième.

Nous avons défini, dans le livre précédent, le rôle que joue l'imitation dans les arts d'imitation ; que ferons-nous dans celui-ci ? Je ne sais. A mesure qu'on s'élève de degrés en degrés jusqu'aux hauteurs d'un sujet, l'horizon s'étend, plus d'objets apparaissent, et l'on sait moins lequel choisir. L'on trouve aussi que c'est dommage d'abandonner l'ensemble pour s'attacher à quelque partie, et bien plutôt l'on s'étend paresseusement sur cette cime solitaire, pour de là promener son regard sur la contrée.

Il y a deux manières de penser : l'une, diligente, méthodique, qui s'adonne à remplir la tâche qu'elle s'est imposée ; l'autre, capricieuse, point hâtive, et qui se soucie moins encore de prouver que de connaître ; l'une, où il s'agit d'arriver, à heure fixe et par un chemin tracé d'avance, au terme proposé ; l'autre, où il s'agit de s'aventurer dans la contrée, au risque de n'atteindre au gîte ni ce soir-là, ni le suivant. Alors on couche à la belle étoile.

Dans la recherche de la vérité, ces deux façons de penser

constituent deux méthodes essentiellement différentes. Laquelle est la meilleure? C'est à savoir. Bossuet se choisit la première. Montaigne ne voulut que de la seconde. Le premier, après avoir fourni une course rapide et brillante, s'en vient coucher au gîte de la vérité catholique; le second, aventureux pèlerin, après avoir cheminé de vallons en vallons, tantôt s'orientant, tantôt perdant sa route, toujours regardant curieusement à toutes choses sans s'enchaîner à aucune, fait un long et attrayant voyage. Mais il meurt en chemin, et l'on ne sait pas seulement bien vers quel gîte il tendait, ni s'il tendait vers un gîte.

L'on peut aussi tenter de concilier ces deux méthodes; c'est ce qu'essayent de faire ces génies puissants et d'une sécurité sublime, que le doute obsède à toute heure, tandis que la vérité ne les satisfait qu'autant qu'elle se présente à leur esprit, comme la lune à leur regard, pleine, resplendissante, sans échancrure et sans tache. Ainsi fit Pascal. Comme Bossuet, Pascal savait par la foi où est la vérité; mais, non content comme lui d'y avoir trouvé un magnifique abri, il voulut, avant de s'y reposer, y être parvenu aussi par cette route où s'était engagé Montaigne. Le voici donc qui s'y lance; mais, brisé par l'effort, consumé par sa propre ardeur, il meurt à la peine. L'on sait le gîte où il tendait; l'on sait que lui seul, entre tous les mortels, a pu s'approcher assez pour en entrevoir les abords, et c'est un sujet d'éternelle tristesse, que ses forces se soient éteintes avant de l'y avoir porté.

CHAPITRE II.

Où l'auteur, continuant de songer, trouve que Cicéron persuade moins que Virgile.

De ces deux méthodes, l'une convient à l'éloquence, l'autre est propre, ce semble, à la poésie, et par ce point ces deux choses si voisines diffèrent. En effet, l'orateur établit la vérité

bien plutôt qu'il ne la recherche: n'est-ce point par là que tout orateur est suspect un peu, et Bossuet aussi? Le poëte n'établit ni ne recherche la vérité, mais il la chante; elle retentit en lui et il en est l'écho: n'est-ce point par là, bien plus qu'à cause de la musique de son langage, que de siècle en siècle et en tous lieux, sans y tendre, il persuade? C'est un grand musicien que Cicéron, et qui donc se livrerait à Cicéron comme il fait à Virgile?

Il y a une rhétorique pour l'orateur, on le dit du moins, parce que, tendant toujours à un terme proposé, il y a lieu de lui indiquer à l'avance la route qu'il doit suivre, les précautions à prendre, le bagage qu'il doit emporter et celui qu'il fera bien de laisser au logis. Malheureusement cette route, une fois ouverte à l'orateur, n'est point fermée au sophiste, à peu près comme ces grands chemins qui portent à la ville l'escroc aussi volontiers que l'honnête campagnard.

Mais il n'y a pas de poétique pour le poëte, parce que, n'étant que l'écho de la vérité, il n'y a lieu de lui indiquer ni de quel côté elle lui viendra, ni de quelle façon il doit en répercuter la voix. Au sein des montagnes, l'écho répète les roulements du tonnerre : voilà la poésie. La tempête finie, vient une grêle mortelle qui, contrefaisant les grondements de la foudre, dit : « On s'y prend ainsi ; » voilà la poétique.

Aussi est-il à peu près convenu aujourd'hui que toutes les poétiques, en tant que faites pour enseigner au poëte son métier, sont admirablement inutiles; mais deux sont en outre d'admirables poëmes.

CHAPITRE III.

Même sujet.

Mais y a-t-il une poétique pour le peintre? C'est selon. Oui, si le peintre n'est pas un poëte; oui, si l'art et l'imitation sont

une seule et même chose, car les procédés au moyen desquels on atteint à l'exacte représentation des objets naturels se peuvent enseigner. Mais si l'art est autre chose que l'imitation, s'il est dans son essence sentiment, pensée affranchie, si ses attributs sont bien liberté, puissance, infini, qui donc pourra en fixer les règles ou seulement les limites? On tente de le faire, à la vérité, et l'on paraît y réussir pour un temps, pour des siècles quelquefois; mais qu'est-ce à dire, sinon que, pour un temps, pour des siècles quelquefois, sans le contenir, on l'enchaîne; sinon que, lorsque la pensée de l'homme dont il émane est devenue stérile, plutôt que de périr, l'art rebrousse dans son passé pour s'y chercher des modèles qu'il contrefait, et que, ne pouvant plus créer, il s'imite lui-même? Notre statuaire fait-elle autre chose, qui est grecque encore à cette heure; notre architecture, qui est grecque aussi, ou gothique, ou tout au monde plutôt qu'actuelle, moderne, française, anglaise ou bavaroise?

CHAPITRE IV.

D'une chose étrange et d'un progrès stérile.

Chose étrange, que les poétiques, si elles sont inutiles, aient duré si longtemps, plus longtemps que la plupart des religions! Où sont Isis, Osiris, et le dieu Foth ou Feuth? Où sont Jupiter, Mercure et la charmante Hébé? Et pourtant hier encore le culte d'Aristote survivait depuis plus de mille ans à ces cultes détruits; encore hier, l'homme de Stagire avait autant de temples et bien plus de fidèles que n'en eut jamais le puissant fils de Saturne.

Aujourd'hui il n'en a plus, et la foule danse sur ses autels brisés; mais la foule est toujours la foule, qui ne se passe pas d'autels et qui ne manque jamais de prêtres. « Shakspeare est dieu, dit-elle, et Hugo est son prophète. » Et c'est vrai que les préfaces de M. Hugo ressemblent à des chapitres du Coran bien plus qu'à des préfaces.

Par malheur pour les lettres, et pour les beaux-arts aussi, il ne suffit point qu'on leur retire le joug des poétiques pour qu'ils se portent en avant et qu'ils découvrent de nouveaux domaines. Bien plutôt, comme des esclaves émancipés, ils se font de leur liberté licence et dévergondage, jusqu'à ce que, de détresse et d'épuisement, ils viennent d'eux-mêmes se replacer sous un joug usé, ou sous un autre qui ne l'est pas moins. Ç'a été une des grandes mystifications de notre temps que d'avoir persuadé aux gens que, les poétiques ôtées, la poésie reviendrait; que, Boileau mis de côté, nous verrions des merveilles. Au lieu de merveilles, point de Shakspeare, et la poésie si peu revenue que l'on est à s'enquérir de ses nouvelles comme on fait d'une amie absente.

Ainsi le réel progrès qu'aura fait la critique de notre époque, ce sera d'avoir reconnu que, là où la poésie ne fleurit pas, les poétiques ne sont pas la cause de ce malheur, et que, là où elle fleurit, les poétiques ne sont pas la cause de ce bienfait. Mais à ce progrès-là, la poésie, que gagne-t-elle?

CHAPITRE V.

De l'ancien cuisinier français et de ce qu'il advient quand on supprime les recettes.

Ces poétiques, pourtant, elles avaient du bon. Vous teniez la recette du ragoût. Vous saviez comment l'on s'y prend pour accommoder l'ode et pour la servir à point, glacée, mais mousseuse. Vous saviez par le menu comment s'apprête l'épopée, de quels ingrédients se fait la sauce tragique. Merveilleux, caractères, passions, style aussi, tout vous était fourni par les experts, et de chaque cornet étiqueté vous n'aviez plus qu'à tirer vos fines épices.

La critique, belle dame et bien élevée, goûtait à votre plat du bout de la langue. S'il était bon, elle complimentait votre gé-

nie; s'il était insipide et nauséabond, elle s'en prenait à votre manière d'accommoder. On ne disait point aux épiques : « Taisez-vous, ennuyeux ; » ni aux tragiques : « Finissez, rhéteurs ; » mais on leur disait : « Persévérez, braves gens; seulement, reprenez votre recette. »

Il est vrai qu'on le disait aussi aux hommes de génie. L'Académie, au nom des *mœurs* (il y a, sur les *mœurs dramatiques*, un règlement de police qui date d'Aristote), s'en vient dire à Pierre Corneille que sa Chimène est, *contre la bienséance de son sexe, amante trop sensible et fille trop dénaturée, et qu'elle est au moins scandaleuse, si elle n'est pas dépravée.* Voilà, il faut en convenir, qui est crûment dit. Heureusement La Harpe a l'idée de compulser à son tour ce règlement. Du premier coup il y trouve *qu'il n'est point nécessaire que les mœurs soient rigoureusement bonnes.* Que c'est heureux, non pas pour Chimène, mais pour Corneille!

Corneille, admonesté, rapprit sa recette et ne fit plus de *Cid*. Ceci est à déplorer. Mais encore vaut-il mieux peut-être voir les forts eux-mêmes s'assujettir, que si la multitude des médiocres allait s'émanciper et courir sans règle. On y perd quelques beautés, mais on s'épargne mille laideurs. On ne voit pas le puissant coursier, libre de frein et de harnais, bondir magnifiquement dans la plaine; mais l'on ne voit pas non plus mille cavales débiles s'y ruer en buttant, ou, souffrantes et dévorées, s'y vautrer avec rage et fouler l'herbe tendre sous leurs reins écorchés.

CHAPITRE VI.

Où l'on regrette les neufs sœurs et, à défaut, le P. Bossu.

Là où tout un peuple croit aux neuf sœurs et se les figure belles et vierges, errantes sous de solitaires ombrages, ou assises au bord des claires fontaines, la poésie est un culte,

et à des déesses si pures l'on n'offre qu'un encens pur aussi.

Là où tout un peuple ignore les neuf sœurs, et où seulement quelques lettrés qui n'y ont plus foi s'imposent, sous le nom de poétique, le joug des traditions, la poésie n'est plus qu'un art; mais, parmi les règles de cet art, le goût a les siennes; le décent, le bon, l'honnête, les ont aussi.

Là où l'art lui-même, comme un vieux temple, vient à crouler sous le poids des siècles et sous l'assaut des infidèles, alors disparaît jusqu'à ce semblant de culte dont un rituel consacré réglait les pratiques et écartait la licence. La poésie n'est plus que le discordant vacarme de la foule accourue pour danser sur ces décombres : des cris, des hurlements, des blasphèmes, quelques voix plaintives, des bruits étranges. On la proclame affranchie quand elle n'est que déréglée, renouvelée quand elle n'est que bizarre, et jusqu'à ses contorsions sauvages passent pour une neuve sublimité.

Triste condition alors pour plusieurs : ils regrettent ces poétiques, dont pourtant ils ne veulent plus.

CHAPITRE VII.

D'un conte bleu.

Et, au fond, Dante, Shakspeare, ces génies dont on nous disait qu'ils furent grands parce qu'ils furent affranchis et libres, est-il bien vrai qu'ils se passèrent de poétique; qu'ils ne connurent ni joug, ni règles, ni entraves? Je ne crois pas.

Lisez les. Partout ils s'assujettissent aux règles de l'école et à tout ce qu'ils peuvent découvrir des poétiques antérieures; partout ils imitent des anciens ce qu'ils en connaissent, et s'en vont au-devant des leçons que veut bien leur donner cette noble antiquité dont le culte remplace pour eux le culte des neuf sœurs. A la vérité, c'est moins une obéissance passive ou

contrainte que ce n'est un servage libre, respectueux, passionné; l'on dirait des amants, et non pas des doctes.

Lisez cet étrange poëme de *Lucrèce*, rempli de taches et de de raretés, où Shakspeare, s'inspirant de la fable romaine, déploie avec tant d'habileté toutes les beautés du faux goût scolastique; voyez-y sa rapide imagination s'attarder volontairement dans les détours calculés d'un style tout embarrassé d'ornements factices et de savante enflure. Lisez ses drames, et voyez aussi en cent rencontres une tradition bien ou mal comprise, qui tantôt enflamme sa verve, tantôt la règle, tantôt l'égare en de pédantesques subtilités.

Dante, pour obéir à une règle absurde, s'apprête à chanter en latin les trois royaumes :

> Ultima regna canam, fluido contermina mundo,
> Spiritibus quæ lata patent....

Puis il renonce à ce projet, mais bien contre son gré. Écoutez plutôt :

« Un jour un pèlerin était entré dans le monastère de Corvo, et se tenait en silence devant les religieux. Un d'eux lui demanda ce qu'il voulait et ce qu'il était venu chercher; l'étranger, sans répondre, contemplait les arcades et les colonnes du cloître. Le religieux lui demanda de nouveau ce qu'il cherchait; alors il tourna lentement la tête, et, regardant le religieux et ses frères, il répondit : « La paix. » Frappé de ce langage, le religieux le prit à l'écart, et comprit à quelques mots que c'était le Dante, et, comme il en était tout ému, le Dante, tirant un livre de son sein, le lui donna gracieusement et dit : « Frère, « voici une partie de mon ouvrage que peut-être vous ne con- « naissez pas; je vous laisse ce souvenir. »

« Je pris ce livre (c'est le religieux qui parle), et après l'avoir serré contre mon cœur, j'y attachai mes regards en sa présence avec un grand amour. Mais en reconnaissant le langage vulgaire, je ne pus cacher un étonnement dont il me demanda la cause. Je répondis que j'étais surpris qu'il eût chanté dans

cette langue, parce qu'il me paraissait chose difficile ou plutôt incroyable, que de si profondes pensées pussent être reproduites à l'aide des mots dont le vulgaire fait usage, et qu'il ne me paraissait pas convenir à une science si haute et si digne d'être ainsi vêtue à la mode du petit peuple. Et lui dit : « Vous
« avez raison, et moi-même j'ai partagé votre façon de penser.
« Et alors que les semences de cet ouvrage, peut-être jetées par
« le ciel, commencèrent à germer dans mon sein, je choisis
« le plus noble langage; et j'y fis même quelques essais. Mais
« quand je considérai la condition du siècle présent, que je vis
« les chants des illustres poëtes presque tenus pour rien, et les
« nobles personnages pour le service desquels on écrivait ces
« choses abandonnant (ô douleur!) la culture des arts libé-
« raux aux plébéiens, je jetai alors cette faible lyre dont je
« m'étais d'abord chargé, et j'en accordai une autre plus ap-
« propriée à l'oreille des modernes, car le pain qui est dur
« convient mal à la bouche des nouveaux-nés. » Cela dit, il ajouta beaucoup de choses pleines d'une passion sublime [1]. »

Ce même Dante, dans la composition de son poëme, examine le *sujet*, s'enquiert de l'*agent*, de la *forme*, du *but*, de la *leçon philosophique*, du *titre*. Il pratique cela gauchement, à la vérité, bizarrement, mais bien plus servilement encore que Ronsard, faisant, à cause de l'Iliade, une *Franciade*, ou que l'académicien Thomas, faisant, à cause de l'Énéide, une *Pétréide*. Il ne se contente pas d'un joug, il s'en donne dix; mais qu'est-ce pour sa force? Thomas rampe, et il vole.

[1]. J'extrais textuellement ce récit d'une simplicité si neuve du cours de M. Villemain, qui lui-même l'a extrait du *Globe* (27 janvier 1830) : « Que de charme dans cette rencontre de Dante et de ce religieux! quelle jeune et naïve austérité respire ce gracieux entretien! et, sous ces erreurs qui tiennent au temps, quel attachant et rare mélange de foi, de passion et de mélancolie! En lisant ces lignes, ne semble-t-il pas comme si, du sein d'un monde éclairé au gaz et chauffé au coke, l'on entrevoyait, par une fortuite trouée, loin, bien loin, un autre monde frais et fleuri que dorent et vivifient les rayons d'un soleil de printemps, un monde où la poésie est restée et d'où elle ne reviendra plus? »

Tels sont ces poëtes, dont certains ont voulu nous faire accroire qu'ils chantaient affranchis et libres. Approchez : vous les voyez, au contraire, qui courbent sous le joug un front respectueux ; et c'est tout chargés d'entraves que, puissants et ramassés, ils tirent le soc et creusent leur sillon.

Ainsi donc, petits Dantes, petits Shakspeares, ce n'est pas d'être affranchis et libres qui importe ; et, s'il pouvait vous convenir de vous en assurer, vous auriez bientôt reconnu que, dans tous les temps où l'art a fleuri, il était sous un double joug, celui d'une pensée et celui d'une poétique. C'est quand l'art se dissout qu'il s'affranchit à la fois d'une pensée qui le fuit et d'une poétique qui le gêne.

CHAPITRE VIII.

De la méthode d'Aristote, et comment c'est la foi qui sauve.

Quoi qu'il en soit, si selon les temps les poétiques ont du bon, en tout temps aussi elles ont la prétention d'avoir résolu, au moins pratiquement, un grand et difficile problème, celui du beau. Elles classent les genres, c'est leur premier soin ; après quoi dans chaque genre elles disent de quoi dépend ce beau, comment on l'obtient, par quoi on le manque : c'est dire implicitement en quoi il consiste.

Ce beau, les poétiques le tirent invariablement de l'observation des chefs-d'œuvre antérieurs pris pour types et présentés pour modèles. C'est la méthode d'Aristote perpétuée d'école en école, et qui n'est pas près de tomber en désuétude, parce qu'il est plus naturel à l'esprit humain de se proposer des types, qu'il n'est à sa portée de remonter à des principes.

D'ailleurs, de même que, dans les religions, il paraît nécessaire que chaque secte, que chaque homme, pour tendre au ciel, s'imagine posséder la vraie foi ; de même, dans l'art, il semble inévitable que chaque école, que chaque artiste, s'ima-

gine posséder les vraies et uniques conditions du beau ; ou bien cette école, cet artiste, manqueraient de foi pour y tendre, d'essor pour s'en approcher. En ces choses l'illusion est utile, elle est aimable aussi, et l'artiste qui n'est pas sous le charme de quelque erreur pareille n'est qu'un artiste manqué. Meilleur philosophe peut-être, il est surtout poëte moins bon ; plus habile à plaire ou à rendre, il est bien moins opiniâtre dans son effort, bien moins naïf dans son style, bien moins attachant dans son succès que souvent l'autre, méconnu du public, raillé du journaliste, et martyr délaissé de sa foi.

Cette foi, elle n'est pas le génie, mais elle s'en distingue à peine. C'est bien parce qu'il s'imagine qu'il va posséder tout entier le mystérieux trésor du beau, que l'artiste, poursuivant sans relâche son incessante recherche, parvient à en obtenir une obole.

Ceci rappelle la fable de ces trois fils qui labourent le champ où leur père mourant a dit qu'était le trésor. Ils manquent le trésor, mais ils obtiennent les récoltes.

CHAPITRE IX.

Même sujet.

Avec cette méthode d'Aristote, on constate bien, là où ils sont, quelques traits épars de beauté ; mais c'est tout, et c'est peu. Le problème demeure intact. En effet voici venir, apportés par le flot des siècles, des chefs-d'œuvre qui sont chefs-d'œuvre en ceci seulement qu'ils ne rentrent dans aucune des conditions de beau prévues et formulées par les poétiques. Bien plus, voici qu'on découvre que de poétiques contraires ou opposées ont procédé des chefs-d'œuvre qui, tout dissemblables de fond et de forme, se trouvent être néanmoins égaux en beauté. Alors la plupart sont portés à croire que le beau n'avait été saisi, mis dans le temple, dressé sur l'autel, ni par

Aristote, ni par Longin, ni par La Harpe, ni par Batteux. Ils se détournent de l'idole, et ils cherchent le dieu.

C'est dans ce temps-là que chaque poëte propose le sien, celui-ci dans un feuilleton, celui-là dans une préface. Mais c'est la méthode d'Aristote retournée : ce dieu, il se l'est fait à son image. Il donne bien pour l'ode, pour le drame, les conditions du beau; mais c'est d'après son drame et au profit de son drame, d'après son ode et au profit de son ode. Il n'y a là rien à prendre; voyons un peu ce que disent les philosophes.

CHAPITRE X.

Du problème du beau.

Les philosophes, usant de méthodes supérieures et diverses, ont recherché, ont découvert bien des fois le principe du beau, et cependant il est encore à trouver; si toutefois il est trouvable, c'est-à-dire fini et compréhensible, au lieu d'être infini de sa nature et par conséquent insaisissable à notre intelligence et à nos formules.

Cette chose qui dans la nature, dans les lettres, dans les arts, produit sur notre âme une impression de plaisir qui varie de degré et non pas de nature, cette chose, qu'est-ce? voilà le problème. Et quand il est certain qu'elle se manifeste à nous par un nombre infini de rayons éclatants et visibles, est-il certain également que nous puissions jamais, des mille et mille extrémités de ses rayons, remonter jusqu'au centre unique dont ils émanent? Je ne sais; mais de ceux qui jusqu'ici ont tenté cette recherche, la plupart ont pris un rayon pour tout le faisceau, d'autres une partie du faisceau pour le centre lui-même, et toujours le principe unique qui rallie à lui toutes les manifestations particulières du beau est demeuré en dehors de leurs atteintes. Les Allemands surtout ont inventé dans tel système donné, et au moyen d'une métaphysique aussi hardie qu'ingé-

nieuse, des façons d'expliquer le principe du beau. Mais ce sont là des tours de force et non pas des trouvailles. Aussi, de ces systèmes, tel prévaut, aucun ne satisfait.

CHAPITRE XI.

Par quels motifs l'auteur croit que ce problème est insoluble.

Voulons-nous à notre tour nous essayer à résoudre ce problème? Nous ne sommes ni assez philosophe, ni assez allemand pour cela ; d'ailleurs, notre sentiment, c'est qu'il est insoluble.

En effet, si nous considérons le beau dans les ouvrages du Créateur, dans la nature, il est évidemment hors de notre portée d'en reconnaître les innombrables manifestations, en telle sorte que nous manquerons toujours de la plus grande partie des données qui sont nécessaires à la solution du problème. Et, quand déjà nous sommes embarrassés de ramener à un principe commun le très-petit nombre des manifestations du beau que nous avons remarquées, comment y parviendrions-nous si elles étaient plus nombreuses mille fois, si par aventure elles étaient infinies? L'infini ne se résout qu'en Dieu ; or, notre prière peut bien monter jusqu'à lui, mais non pas notre regard.

Que si maintenant nous considérons le beau dans l'art, c'est-à-dire dans les ouvrages de l'homme, assurément il est à notre portée d'envisager dans leur ensemble et dans leurs détails les œuvres de ce créateur-là. Toutefois, si, au premier abord, les données de ce difficile problème semblent ici se restreindre, dès le second abord, on s'aperçoit qu'elles se compliquent d'autant. En effet, tout ouvrage d'art contient deux éléments : l'un, c'est l'imitation, dont le type est essentiellement et uniquement fourni par la nature ; il touche par ce côté-là à l'infini, ou tout au moins à l'innombrable, tandis que, à cause du second de ces éléments, la pensée humaine, il touche à un principe qui est certainement infini dans ses manifestations.

A défaut de preuves, tels sont nos motifs pour croire que jamais la main de l'homme ne lèvera le voile derrière lequel rayonne ce principe générateur du beau. Du reste, nous ne saurions nous en affliger ; car, s'il est des choses où le mystère vaut mieux pour l'homme que la connaissance, ce doivent être celles où la poursuite est plus féconde pour lui que la possession.

CHAPITRE XII.

Du beau relatif.

Ce problème dont nous venons de parler, ils l'appellent, je crois, la recherche du beau absolu. Mais on peut ne s'occuper que des phénomènes ordinaires du beau de la nature et du beau de l'art, envisagés dans l'action qu'ils exercent sur l'homme. C'est alors le beau relatif.

Ici encore tout est difficulté, et la première paraît être de savoir où ce beau réside. Sur ce point les philosophes ne sont d'accord entre eux qu'autant qu'ils sont d'accord sur tous les autres points en même temps, ce qui revient à dire qu'il y a autant d'opinions principales qu'il y a de systèmes principaux.

Les uns prétendent que le beau réside uniquement dans l'objet. Ce paysage a une beauté qui lui est propre, cette fleur aussi, et l'esprit selon les uns, l'organe selon les autres, reçoit l'impression de cette beauté qui est dans l'objet. Ils établissent ceci sur des preuves que j'ai peu le loisir d'étudier, que je serais incapable de réfuter, et que j'entends ne point admettre. Ceci va sembler présomptueux ; mais quoi ? faire autrement, n'est-ce pas d'avance abdiquer sa raison, son bon sens, son expérience propre, au profit des subtils, des songe-creux, et de ceux-là aussi qui, dans ces difficiles matières, ne s'entendant pas eux-mêmes, sont de tous les plus impossibles à réfuter. Et vous-même, lecteur, vous croiriez-vous par hasard

obligé d'admettre tout ce que vous vous trouveriez incapable de réfuter ?

Les autres, les seconds, disent une chose drôle, concevable pourtant : ils disent que le beau n'est pas du tout dans l'objet, mais uniquement dans l'esprit. Et parmi eux quelques-uns, qui vont bien plus loin, disent une chose bien plus drôle encore : ils disent que, et le beau, et l'objet avec, n'existent nulle part ailleurs que dans l'esprit, que lui-même n'existe que parce qu'il croit exister. C'est l'opinion de ces derniers, ou quelque chose d'approchant, que Sganarelle réfute victorieusement dans la personne et sur le dos du philosophe Marphurius.

Les autres enfin, les troisièmes, disent que le beau réside en partie dans l'objet, en partie dans l'esprit, de telle façon que, sans l'objet, le beau n'existerait point pour l'esprit; tout comme, sans l'esprit, le beau n'étant point perçu, il serait dans l'objet comme s'il n'y était point, ce qui est une manière comme une autre de n'exister pas [1].

S'il fallait absolument me décider dès ici sur cette difficile question, je pencherais à me ranger du côté de ces troisièmes; et ceci uniquement parce que leur thèse ne m'enlèverait ni l'esprit, dont je suis habitué à faire usage, ni l'univers, auquel j'ai été accoutumé à croire.

CHAPITRE XIII.

Où l'auteur s'accommode de raisons pitoyables.

Et puis, sérieusement, n'est-il pas infiniment désagréable de ne voir dans son propre esprit qu'un passif miroir dont, ou la

[1]. C'est en particulier l'opinion de Kant. Kant, avant d'aborder l'analyse du beau, pose ses principes, et parmi eux celui que la qualité *esthétique* d'une chose est toute *subjective*, c'est-à-dire que cette chose n'est pas réellement belle dans sa nature propre, mais qu'elle nous apparaît belle en vertu des lois de notre esprit. La noble et grande conséquence

fleur, ou le firmament, ou un beau visage, en voulant bien s'y réfléchir un instant, chatouillent agréablement la surface? Aux brutes seules convient cette brute matérialité ; pourquoi leur en envier le privilége?

D'autre part, n'est-ce pas une idée ingratement sotte, que de se figurer que cette fleur si fraîche ou si éclatante, si svelte ou si tendrement penchée, n'est pour rien dans le plaisir que nous trouvons à la contempler, et que Dieu en la créant n'y a pas imprimé quelque sceau de grâce et de beauté? N'est-ce pas surtout une idée à rendre fou que de considérer son propre esprit comme un miroir où se réfléchissent une infinité d'objets qui n'existent pas le moins du monde?

Où diable mon esprit prend-il ses gentillesses?

Et si rien n'existe en dehors de lui, à quoi sert donc qu'il existe lui-même? En vérité, ceci rappelle

> Cette ombre d'un palefrenier
> Qui de l'ombre d'une brosse
> Frottait l'ombre d'un carrosse.

Et, comme les puérilités engendrent les puérilités, n'est-on pas amené à faire cette réflexion que, pour le Créateur lui-même, il était bien plus simple de créer les objets en nature une fois pour toutes, que d'en créer à chaque instant de la durée, et, pour chaque esprit d'homme ou de bête, l'apparence complète et incessamment changeante? Sans compter que cette sorte de perpétuelle comédie imputée à la Divinité répugne à la fois à l'intelligence et au cœur, comme étant indigne à la fois et de sa puissance infinie et de son immortelle droiture.

qui découle de ce principe ainsi posé, c'est que le beau, et l'impression du beau, et les lois du beau, ont un caractère d'universalité et d'immuabilité, fondé sur la conformité elle-même des intelligences humaines. Mais l'écueil du principe ainsi posé, c'est d'exposer à nier la réalité quand on la voit réduite ainsi à des apparences ; c'est de préparer la voie à l'idéalisme, en portant à nier la réalité matérielle pour ne reconnaître que la réalité intellectuelle.

Ce sont là des raisons de sentiment, c'est-à-dire des raisons, philosophiquement parlant, pitoyables. Nous le reconnaissons, mais sans que ce soit pour nous un motif de les rejeter. Il nous semble en effet y reconnaître cette sourde voix du sens intime, qui est pour l'intelligence de l'homme ce qu'est pour sa raison la conscience, un guide que Dieu lui a donné, non pas précisément pour qu'il la conduisît sur les cimes de la connaissance, mais seulement pour qu'il la maintînt dans les abords de la vérité. Sitôt qu'elle s'en sépare, la voilà bien qui va plus vite, plus loin, plus haut, mais au risque, si ce n'est à la condition, de s'égarer.

Ou bien, pourquoi, je le demande, y a-t-il sur les plus hautes questions philosophiques, Dieu, l'homme, l'univers, infiniment plus d'accord entre le commun des hommes de tous les temps et de tous les pays, qu'il n'y en a jamais eu et qu'il ne saurait y en avoir jamais entre les philosophes d'une même époque, d'un même pays, ou encore d'une même secte? Et, quand Dieu n'a pas permis que ces quelques-uns pussent être jamais d'accord, il aurait donc voulu que l'accord universel et permanent du reste entier de la race humaine reposât sur une éternelle erreur? Si vous osez croire cela, n'est-ce point un peu signe que vous avez été plus loin, plus vite, plus haut que la foule, mais à la condition que vous savez?

CHAPITRE XIV.

De deux méthodes, et d'une troisième qui mène perdre.

Au fait, du moment qu'il s'agit des trois hautes questions que je viens d'indiquer, il n'est que trois méthodes pour les résoudre : le sens intime, le dogme, la métaphysique.

Les deux premières non-seulement s'accordent toujours entre elles, mais elles se complètent et se confirment mutuellement, le sens intime étant comme une instinctive révélation,

dont le dogme est la claire formule. A la vérité, ces deux méthodes sont d'une simplicité telle que les appeler méthodes, c'est s'exposer presque à faire sourire. Mais cette simplicité même, qui leur ôte d'ordinaire la confiance des esprits forts ou des esprits subtils, semble à d'autres esprits, ou moins forts, ou moins subtils, le signe et comme le gage de leur supériorité. En effet, ils comprennent à merveille que des notions qui importent également à tous n'aient pas été, à cause de la difficulté d'y parvenir, mises à la portée de quelques-uns seulement.

L'autre méthode, c'est la métaphysique. Ce ciron que vous voyez là sur le bord de l'assiette, il recherche la raison des choses et le secret du grand tout. Portant sur ce qui l'entoure un regard scrutateur et profond, il se défie des apparences, il abstrait les qualités, il pénètre jusqu'à la substance; puis, avec son esprit pris pour lunette, contemplant son esprit pris pour objet, il classe, il unit, il disjoint, il étiquette ses facultés, il analyse sa sensation ; le voilà qui touche aux principes, qui les saisit, qui les pose.... Le reste n'est plus qu'une triomphante promenade de conséquences en conséquences. Dieu demeure, ou Dieu est retranché. L'univers existe, ou il n'existe pas. Il y a deux substances, ou il n'y en a qu'une, et nous cheminons vers une vie future, ou nous cheminons vers un néant ténébreux.... Et notez ceci, je vous prie. Tantôt chrétien et convaincu déjà, celui qui pratique cette méthode n'a voulu que la faire servir à la démonstration des croyances qu'il tenait de l'Évangile et de la raison, et la métaphysique lui a fourni pour ceci des preuves admirables. Tantôt incrédule ou impie, il s'est proposé tout justement de briser ces croyances et de les faire rentrer dans la poussière de l'erreur, et la métaphysique lui a fourni pour cela d'admirables preuves. Tantôt il n'a prétendu qu'à décrire, au profit du sien propre, tous les systèmes en vogue, et la métaphysique, soyez-en sûr, et la métaphysique seule, vous en fournirait immanquablement les moyens.

Aussi, qu'est-il advenu? Voici tantôt trois mille ans que les hypothèses fourmillent, que les oppositions éclatent, que les systèmes pullulent, sans qu'il en soit résulté, à cette heure encore, ni un principe certain, ni un progrès acquis, ni une vérité démontrée.

Si ce n'est celle-ci pourtant, c'est que la métaphysique envisagée, non point comme science, mais seulement comme méthode pour résoudre les trois questions que je viens de dire, semble être une méthode radicalement impuissante à les trancher et presque autant à les éclaircir.

CHAPITRE XV.

Même sujet.

Encore un mot. Considérez, je vous prie, les métaphysiciens eux-mêmes. Lesquels prennent au sérieux leurs systèmes? j'entends lesquels s'en font leur religion, et comme l'abri réel et tutélaire de leur destinée? A la vérité, ils les échafaudent, ces systèmes; à la vérité encore, ils les défendent envers et contre tous; mais qu'est-ce à dire? Les enfants aussi bâtissent des châteaux de cartes, et ils les défendent, et ils pleurent si on les renverse; mais s'y logent-ils?

Le mal, c'est que, quand on a pratiqué cette méthode, on n'est guère en train de revenir aux deux autres. L'esprit, qui s'est accoutumé à une escrime savante et compliquée, dédaigne ou ne goûte plus le jeu simple et ordinaire de ses forces. Il est comme ces gens qu'une marche aventureuse et forcée passionne, qu'une promenade ennuie..

Aussi la situation des métaphysiciens est-elle communément singulière sur les questions mêmes qu'ils ont tranchées; ils n'ont précisément ni la foi des croyants, ni la négation des incrédules, ni la certitude des physiciens, ni le doute équilibré des penseurs, et ils offrent le spectacle presque drôle de gens

qui ont des démonstrations en quantité, et de conviction pas une.

Il n'en est pas moins vrai que la métaphysique, mais privée, modeste, et qui se sait de tout point faillible, est à tous les degrés un attrayant sujet vers lequel, seul avec soi-même, ou dans l'intime entretien d'un ami, l'on est incessamment ramené ; un insondable et mystérieux abîme au bord duquel l'âme s'en vient, à ses heures, chercher le charme de l'ébranlement, le trouble de la sublimité et les vertiges de la profondeur.

CHAPITRE XVI.

Où l'auteur se repent de ce qu'il vient de dire.

Je me doute pourtant qu'il y a une métaphysique, comme il y a une psychologie, une logique, une morale, et j'ai même quelque soupçon qu'à toutes ces choses la métaphysique s'y mêle au moins comme science des principes ; mais il y a aussi une métaphysique purement spéculative, se portant de déductions en déductions, bien en avant et par delà de tout ce qui est accessible à l'expérience ou à la raison, pour tantôt défendre officieusement, tantôt attaquer insolemment Dieu, l'univers, l'âme : et c'est celle-là dont j'ai osé médire.

CHAPITRE XVII.

Du beau de la nature.

Mais c'est du beau que nous parlions, du beau relatif, c'est-à-dire des phénomènes ordinaires du beau de la nature et du beau de l'art, envisagés dans l'action qu'ils exercent sur l'homme. Isolons d'abord ce beau de la nature, et arrêtons-nous-y un moment.

Je suis sur une cime, l'on s'en souvient. De cet endroit, le beau me frappe de partout. Il apparaît dans les formes et dans les couleurs ; il éclate dans la grâce délicate des plantes et dans la robuste élégance des grands arbres ; il jaillit de l'azur du lac et des splendeurs du firmament. Mais quoi ! n'est-il point encore dans l'onduleux mouvement de ces coteaux qui fuient, dans la vaporeuse transparence de ces nues qui flottent? ne résulte-t-il pas aussi du paisible, de l'agreste, de l'aimable, qui, à l'aspect de ces objets, viennent visiter mon âme doucement charmée?

Mais durant que, couché sur l'herbe, je promène mon regard sur les campagnes, voici que les champs pâlissent insensiblement, une terne lumière a remplacé le vif éclat des prairies, et une haleine froide ride les flots assombris. Que tout est morne ! et, au lieu de ces riantes clartés de tout à l'heure, quel deuil ingrat et lugubre! Cependant au ciel tout s'ébranle, tout s'agite, et de tous les points de l'horizon, les nuées, comme les escadrons innombrables, envahissent les plages de l'air, se mêlent, se choquent, s'embrasent : le tonnerre gronde, la foudre éclate.... et du sein des orages je ne sais quels traits de beauté viennent m'apporter le tressaillement du plaisir jusque sous cette voûte de rocher où j'ai trouvé un abri.

La tempête passe au-dessus de ma tête, et court porter ses coups sur ces lointaines montagnes, dont les cimes altières semblaient tout à l'heure défier ses fureurs. Mais l'ondée a rafraîchi les campagnes, qui brillent d'une neuve splendeur, et la nature entière, comme au premier jour du monde, semble sourire de bonheur et de sérénité. Que le lac est frais! et que sont charmantes à voir ces gouttelettes qui, suspendues aux feuilles, aux herbages, scintillent de toutes parts! Le soir va les surprendre, et l'aurore de demain, éclairera de ses pâles lueurs une double rosée. A ces spectacles aussi renaît le doux tressaillement, et je ne sais trouver d'autre cause sinon que tout cela m'apparaît, non pas comme utile, non pas comme heureux ou surprenant, mais comme éternellement beau.

L'herbe est mouillée, je vais là-bas m'asseoir sur ces rocs éboulés. De cette place je vois sur le penchant du mont une vieille tour mutilée à sa cime, minée à sa base : l'on dirait qu'elle se maintient debout par l'effort du lierre qui l'étreint de ses mille bras. Autour sont des décombres amoncelés, un désordre d'antiques pierres et de jeunes fleurs, de dalles enfouies et d'arbustes verdissants ; dans cet angle abrité la muraille est noircie : c'est l'âtre des bergers. En venant ce matin, j'ai à peine remarqué cette tour ; mais à présent qu'empourprée à son sommet des derniers feux du couchant, elle plonge sa base dans l'ombre limpide du soir, mon regard s'y dirige, ma pensée s'y attache, et, comme soulevé par le beau qui s'en émane, un flot de plaisir vient remuer mon âme.

Je n'étais pas seul : une jeune enfant se présente qui sort de derrière ces décombres. Indolemment posée à côté de sa chèvre qui broute, les traits de son visage hâlé se découpent harmonieusement sur la croissante obscurité des cieux, et, tandis que ses cheveux d'or flottent au gré de la brise, de dessous ses cils fauves elle porte sur moi un regard timide. « Guide-moi, lui dis-je, jusque vers le chemin. » Elle me précède alors, et nous marchons en silence, tantôt à la lueur douteuse du crépuscule, tantôt perdus dans l'obscurité des taillis. Cependant les fraîcheurs de la nuit circulent dans le vallon, et, à mesure que l'ombre étend plus au loin ses mystérieuses noirceurs, le firmament brille de feux plus vifs et de clartés plus innombrables. A ce spectacle encore, l'admiration remplit mon âme, et j'adore le Créateur dans l'auguste magnificence de ses œuvres.

CHAPITRE XVIII.

Le beau est une fleur qu'il faut étudier sur pied.

C'est là le beau de la nature, entrevu à peine dans un coin seulement, et déjà que d'éléments divers ! Les uns qui tiennent

aux objets, les autres qui procèdent de moi-même; les uns qui sont la source même de mon plaisir, les autres qui n'en sont que l'occasion; les uns qui réjouissent mon organe seulement, les autres qui, pénétrant bien au delà, vont s'y transformer en impression sentie, en émotion, en pensée! Il y a là, non pas dix phénomènes, mais cent, mais mille; et les ramener à un seul principe me semble à peine plus facile que de ramener à un seul principe les phénomènes de l'esprit et ceux de la matière. Et n'est-ce point quand on y tâche que, pour surmonter la difficulté, l'un est conduit à nier le beau dans l'objet, l'autre à nier le beau dans l'esprit, se faisant ainsi une unité factice qui ne facilite le système qu'en le faussant dans ses bases?

Et puis, à quoi bon rattacher ces phénomènes à un principe, à deux principes? Dans ce qui est fait si évidemment pour être goûté, senti, l'analyse conduit-elle à goûter mieux, le système à sentir davantage? Il semble que ce soit précisément tout le contraire: aussi, au moindre attouchement de la science, voyons-nous communément le beau se flétrir, se dénaturer et disparaître.

C'est que le beau n'est beau qu'en son lieu, sous sa forme propre, et tel qu'il apparaît à nos organes charmés ou à notre âme ravie. Mais lorsqu'on veut l'expliquer, il faut déjà le déplacer pour la commodité de l'analyse; il faut le retourner pour voir ce qui est derrière; il faut surtout le briser en éléments assez petits pour que la loupe de notre esprit puisse les embrasser dans son champ mesquin. Après que le beau a subi toutes ces opérations, il n'est plus le beau. C'est l'histoire de ce chimiste qui veut connaître la nature du diamant: il s'en procure une parcelle, il la soumet à ses réactifs, et il trouve que le diamant, c'est du charbon. A la bonne heure, mais le charbon n'est plus du diamant.

CHAPITRE XIX.

Du beau de l'art.

Ce beau de la nature, nous venons de le considérer séparément, et il ne reste plus devant nous, que je sache, que le beau de l'art, celui-là justement sur lequel nous nous dirigeons depuis le commencement de ce livre. Par malheur il nous arrive ce qui doit arriver parfois à ces buses qui planent autour de nos cimes. De là-haut, elles croient fondre sur quelque agnelet; descendues, elles trouvent une grasse génisse. La proie, certes, est de belle taille, trop belle : elles retournent planer.

Ainsi voudrions-nous oser faire, pour la même cause, et pour une autre encore. Planer au-dessus d'un sujet, sans s'y poser jamais, c'est en effet le charmant, l'aisé, le flatteur de la chose. Tandis que, là-haut, vous ne faites que battre des ailes et vous lancer d'espace en espace, de nuée en nuée, les gens s'arrêtent pour regarder, ils calculent l'élévation prodigieuse à laquelle vous êtes parvenu, et ils s'humilient en face de tant de sublimité.

Vous êtes-vous humilié, lecteur? Ce serait, vous le voyez, moins flatteur pour vous que pour moi.

CHAPITRE XX.

Où l'on apprend ce qu'est devenu l'âne.

Bien sûr, lecteur, après ce livre, où nous escaladons sans guide des hauteurs sans chemins, bien sûr, nous redescendrons vers la plaine pour nous y promener doucement autour des métairies, le long des bois, et aussi sous l'ombre de ces noyers

qui cachent là-bas la rive du lac. Dès que vous serez un peu fatigué, un roc, l'herbe, quelque banc sous le porche d'une chaumière, nous seront un siége commode; et alors, assis en face de la campagne, nous deviserons paresseusement sur mille sujets menus et faciles.

Les moutons, je m'imagine, nous occuperont, et ces autres bêtes domestiques qui sont comme les seigneurs des prairies et les ornements du paysage. En voyant couchées sur le pré les vaches repues, et ce vif soleil qui dore leur panse fauve, nous nous repaîtrons à loisir de ce spectacle dont on ne se rassasie point; et, songeant alors à Potter, à Van der Weld, à Karl et Berghem, qui en ont exprimé le charme avec un sentiment si profond, nous serons pénétrés à la fois de je ne sais quelle tendresse pour ces bêtes rustiques, et d'une vive gratitude pour ces poëtes aimables qui surent fixer sur la toile l'attrait des solitudes et le charme des troupeaux. Heureux moments, lecteur; je vous les promets : ainsi ne me quittez pas.

Nous regarderons de loin les taureaux combattre, et de près jouer les génisses. Savez-vous rien qui porte à l'âme de plus charmantes impressions d'innocence, d'inoffensive gaieté, de douceur folâtre, que les jeux de ces filles de l'étable, quand, heureuses et libres sur la croupe des monts, elles s'agacent, se poursuivent, semblent se fuir et ne peuvent se quitter? Ceci encore sera matière à nos entretiens pendant que, debout sur un tertre, le pâtre nous regardera dire.

Et mon âne? Nous le retrouverons, lecteur. Demeuré là-bas vers ces saules qui bordent la rivière, les gras herbages d'alentour l'y ont retenu, et aussi, le long de l'eau, une sablonneuse arène où trois fois le jour il va s'ébattre après boire. Viennent les mouches alors! celles qu'il n'a pas écrasées sous ses reins; et, se laissant récréer par le soleil du soir, il écoute les feuilles bruire et les flots sautiller parmi les graviers. De dessous les saules nous le regarderons faire, et, charmés par ses naïvetés, tranquilles de son calme, aises de son bonheur,

nous nous assurerons que c'est à bon droit que l'art dans ses vastes domaines a réservé pour cet humble animal quelques bouts de prairies, et, à défaut, ces terrains pierreux où flotte solitaire la graine cotonneuse des chardons.

Nous visiterons ces coteaux couronnés d'arbustes et sillonnés d'agrestes clôtures, ces ravins stériles où croissent autour des pierres éboulées des touffes fleuries, ces roches brûlées et caverneuses qui résonnent du cri des cigales, et jusqu'à ces solitudes écartées où, sur des mares ceintes de roseaux, le nénufar déploie au vent des eaux les blanches voiles de sa corolle. Tous ces objets, d'autres encore, humbles ou magnifiques, imposants ou gracieux, nous occuperont tour à tour, et, remarquant par quoi ils nous attirent ou par quoi ils nous retiennent, à quelles causes l'art les rejette ou s'en accommode, nous acquerrons cette sorte de savoir qui est pour l'âme moins encore une richesse qu'un ornement, et moins un ornement qu'une provision de notions justes, usuelles et récréatives.

Ces promenades, lecteur, elles seront accompagnées de cette sainte lassitude, sans laquelle on ne connaît ni la saveur du repos, ni la friande simplicité d'un repas rustique. C'est jour de foire. Vous plaît-il que nous entrions dans cette hôtellerie de village, que nous nous fassions servir sous ces treilles? Nous le pouvons sans même interrompre le cours de nos travaux. Car voyez ces jeux d'ombre et de lumière, ce charmant éclat des nappes, des habits, des visages, et, tout à côté, cette nuit des ombrages, ce demi-jour des allées, le mystère de ces grottes que forme le feuillage entr'ouvert des grands arbres; voyez autour des tables ces paysans, ces forains, ces familles; voyez ces amants qu'isole leur tendresse, que protège ce tumulte, qui, tout entiers à eux seuls, se disent du regard tant de choses, et laissent si bien voir ce qu'ils s'entendent pour cacher; voyez ces attelages, ces brebis qui allaitent, tous ces groupes épars de bêtes qui mugissent, qui bêlent, qui hennissent, dont les unes reverront le soir leur douce étable, dont les

autres, déjà passées sans le savoir sous un nouveau maître, et séparées tout à l'heure de leurs compagnes, seront chassées plaintives vers un bercail inconnu ! Qué de choses! et n'est-il pas vrai que toutes se rattachent par quelque côté à la poésie, à l'art, aux objets même de notre recherche et de notre amour?

Ne me quittez donc pas, lecteur, à ce moment surtout où, désireux de vous tirer ainsi que moi des hauteurs où je vous ai témérairement engagé, je m'efforce de trouver quelque couloir praticable par où nous puissions redescendre vers la plaine.

CHAPITRE XXI.

Le beau de l'art est-il la reproduction du beau de la nature?

Ce beau de l'art, la première chose dont il convient de s'assurer, c'est s'il ne serait point par hasard la pure et simple reproduction du beau de la nature. Auquel cas, nous le planterions là, puisque alors, n'existant pas par lui-même, nous n'aurions rien à en dire.

Beaucoup de gens pensent vaguement que le beau de l'art en général n'est que la reproduction du beau de la nature. Parmi ces gens on compte même des artistes, même des lettrés, même des critiques. Ce sont ceux-là qui disent au poëte : « Poëte! sois nature, rapproche-toi de la nature, ressemble à la nature. Poëte! si les anciens ont été plus grands orateurs, plus grands écrivains, c'est qu'ils étaient plus près de la nature. Poëte! le vrai avant tout! le beau, c'est le vrai ! « Et autres propos tout aussi vagues, tout aussi doctes, et pas plus fameux que ceux-là.

Mais ce que ces gens pensent vaguement, et sans trop savoir pourquoi, de l'art en général, ils le pensent nettement, et croyant savoir pourquoi, de l'art de la peinture en particulier; à savoir, que son triomphe, c'est de reproduire bien fidèlement ce beau qui nous frappe et qui nous émerveille dans la nature.

C'est drôle; car enfin, au compte de ces gens-là, Karl, Ber-

ghem, Le Poussin et Michel-Ange seraient de mauvais rapins, et M. Daguerre, le plus grand artiste des temps anciens et des temps modernes, après toutefois l'inventeur du miroir.

Qui donc a inventé le miroir? Informez-vous un peu, et nous nous hâterons, chers critiques de tout à l'heure, de frapper en son honneur une médaille avec cette exergue :

Pulchrum fraude *bona* gentibus intulit.

Car rien, non, rien au monde ne reproduit plus fidèlement le beau de la nature qu'une grande glace de la manufacture de Paris, première qualité. Celles d'Allemagne, dit-on, bleuissent et tordent.

Ainsi donc ce principe généralement accepté, que le beau de l'art n'est que la reproduction du beau de la nature, pourrait bien n'être que le pont aux ânes.

CHAPITRE XXII.

Où l'auteur s'aventure, rien que pour voir, sur un pont qui est très-fréquenté.

Toutefois il ne faut pas d'emblée se croire moins âne qu'un autre : essayons donc ce pont, et voyons un peu s'il conduit ailleurs qu'au moulin.

Si le beau de l'art n'est que la reproduction du beau de la nature, je devrai, n'est-ce pas, en comparant beau à beau, celui de la nature avec celui de même sorte qui se trouve dans un tableau, par exemple, l'y retrouver ou identique, ou approchant, ou reconnaissable tout au moins ? Rien n'est si aisé que de vérifier la chose. Je possède un beau Claude-Lorrain ; chargez-vous-en, et rendons-nous, s'il vous plaît, sur le bord de la mer. Le soleil se couche, la plage brille, la mer étincelle : que c'est beau !... Je regarde mon Claude-Lorrain : que c'est laid !... Eh quoi ! Claude, vous osez bien nous présenter ce petit fir-

mament tout terne, dont vous avez badigeonné votre toile, comme beau de la même beauté que cette lumière éthérée et resplendissante! cette sorte de disque grossièrement fait d'ocre et de blanc, comme beau de la même beauté que cet éblouissant luminaire qui inonde la terre et les cieux de pourpre et d'or ! Alors, vous n'êtes pas ce grand peintre dont j'ai ouï parler, mais un misérable barbouillon, tout Claude, tout Lorrain que vous êtes ; et j'ai vu des panoramas, des dioramas, qui, bien mieux que ne fait votre toile, reflétaient les splendeurs de cette plage embrasée.

Si le beau de l'art est la reproduction du beau de la nature, nécessairement le terme de perfection pour le beau de l'art, ce sera d'égaler le beau de la nature. Mais s'il advenait qu'au contraire il le dépassât, ce beau de la nature, pourrait-on dire qu'il en soit la reproduction? Autant vaudrait dire alors qu'une belle perle est, sous le rapport de la beauté, la reproduction d'une perle moins belle, quand c'est tout justement et uniquement par le degré de beauté que ces deux perles diffèrent. Or souvent, or toujours, et vous le savez bien, lecteur, dans les chefs-d'œuvre, le beau de l'art est plus beau que celui de la nature. Je ne puis ici vous mettre une toile sous les yeux ; mais rappelez-vous ces vers :

> Nox erat et placidum carpebant fessa soporem
> Corpora per terras, silvæque et sæva quierant
> Æquora ; quum medio volvuntur sidera lapsu,
> Quum tacet omnis ager, pecudes pictæque vŏlucres
> Quæque lacus late liquidos, quæque aspera dumis
> Rura tenent, somno positæ sub nocte silenti
> Lenibant curas, et corda oblita laborum.

Ceci, n'est-ce pas, est plus attachant, plus grand, plus beau que la plus belle nuit à laquelle vous ayez jamais assisté, perdu dans les bois ou attardé dans la campagne et regagnant votre logis à la lueur du ciel étoilé ? Rappelez-vous aussi les moissonneurs de Léopold : un chariot, deux buffles, des journaliers, une grande campagne rase, sans un arbre ni une fleur. Quel

vulgaire sujet! nous l'avons déjà fait observer; quelle scène peu remarquable et peu remarquée, à la prendre sur place et en elle-même!... Mais dans le tableau, quel noble et attachant sujet, quelle scène remarquable et remarquée, quel assemblage de tout ce qui éveille et captive la pensée! Que de beau y éclate qui sur place n'y éclatait pas ! Aussi ce maître lui-même écrivait-il : « Les chefs-d'œuvre de l'art ont un degré de perfection, ou plutôt un ensemble de beau que l'on ne trouve pas dans la nature. » Ce que Léopold écrivait là, ne l'a-t-il pas merveilleusement prouvé ?

Si le beau de l'art est la reproduction du beau de la nature, il doit nécessairement aussi en être dépendant, de telle sorte que cela seulement qui nous paraît beau dans la nature nous paraîtra beau dans la représentation de la nature. Mais il n'en va point ainsi, et vous avez déjà pu vous en apercevoir. Car tout à l'heure, lorsque, assis sur ma cime, je cherchais le beau dans la nature, je ne l'ai rencontré que dans des objets, des scènes ou des spectacles de choix : l'orage, la foudre, ce retour aimable d'une sérénité fraîche et radieuse, une tour antique vêtue de lierre, empourprée de soleil ; voilà où je l'ai rencontré ! Mais le beau de l'art, nous le rencontrerions tout aussi bien dans la représentation d'objets, de scènes, de spectacles qui, dans la nature, ne nous frappent ni ne nous ravissent par aucun trait de beauté : un ruisseau, l'angle d'un chemin, que sais-je ? un bout de forêt, une clairière, un pont.... moins encore, un oiseau qui chante sur un peuplier !

> Qualis populea mœrens Philomela sub umbra
> Amissos queritur fœtus, quos durus arator
> Observans nido implumes detraxit; at illa
> Flet noctem, ramoque sedens miserabile carmen
> Integrat, et mœstis late loca questibus implet.

Mais s'il advenait, dites-moi, que le laid, oui, le laid dans la nature, devînt, dans bien des cas, par une merveilleuse transformation, le beau même de l'art, alors ne faudrait-il pas en conclure que le beau de l'art et le beau de la nature, considé-

rés chacun dans son essence, n'ont entre eux aucune relation? Or, j'en appelle à vous-même. N'auriez-vous point contemplé quelque part avec plaisir certain monstre : « Indomptable taureau, dragon impétueux ? » n'auriez-vous point, avec tant d'autres, été retenu captif d'admiration et tout ému de plaisir en face de ce radeau célèbre où gisent, perdus dans l'immense Océan, quelques moribonds farouches et des cadavres livides? N'auriez-vous point supporté, goûté, chéri ce dégoûtant tableau d'un taureau qui vomit un sang infect et écumeux ?

> Ecce autem duro fumans sub vomere taurus
> Concidit, et mixtum spumis vomit ore cruorem,
> Extremosque ciet gemitus; it tristis arator,
> Mœrentem abjungens fraterna morte juvencum,
> Atque opere in medio defixa relinquit aratra.

N'auriez-vous pas vu mille fois l'angoisse, le crime, la mort, toutes ces choses qui, en dehors de l'art, sont ou laides, ou hideuses, ou effrayantes, devenir les merveilleux objets d'une frappante beauté?... Ah! puissance magique et souveraine!... Ah! créatrice liberté du génie!... Oui! j'ai vu le More impitoyable étouffer sous un matelas Desdemona, que je savais innocente et pure; j'ai entendu, gémissant moi-même, le dernier gémissement de cette victime adorée, et, subjugué, ravi, tout autant que navré de douleur et ruisselant de larmes, je me suis écrié : « Quoi de plus beau? »

C'est donc bien au moulin et pas ailleurs que conduit ce pont-là.

CHAPITRE XXIII.

Ce qu'il advient quand le beau de l'art s'assujettit au beau de la nature.

Il ressort de cette simple exposition que le beau de l'art, comparé au beau de la nature, se présente à nous comme autre, indépendant, supérieur.

A la vérité, les priviléges, l'art, peut les abdiquer et se faire le simple interprète du beau de la nature ; mais l'abaissement où il tombe alors témoigne d'une manière éclatante en faveur de la noblesse et en faveur de la réalité de ces priviléges qu'il abdique.

Ici nous touchons à l'un de ces liens mystérieux par lesquels les destinées de l'art se rattachent aux doctrines qui prévalent dans l'esprit des hommes. Je ne me propose pas de parler des croyances catholiques engendrant un art catholique : ceci est le lieu commun de la matière, dont on s'est servi souvent avec bien peu de justesse pour la défense du spiritualisme en fait d'art ; je veux seulement faire remarquer que c'est surtout en agissant sur la façon de considérer le beau que ces doctrines fécondent l'art ou qu'elles le dégradent.

Parmi ces doctrines, il en est une qui, plus encore que le sensualisme, plus encore que le matérialisme, met en honneur la matière, puisque, ne la distinguant pas même de la divinité, réellement elle la déifie : c'est le panthéisme. Sous l'empire d'une pareille doctrine, il est bien évident que le beau de la nature sera le beau par excellence, et que conséquemment l'art devra en poursuivre incessamment la glorification dans ses œuvres, par la même raison que cet art catholique dont nous parlions tout à l'heure s'est employé avec tant d'ardeur et d'éclat à la glorification de la Vierge et des saints. Conséquemment encore, dans cette voie, le seul progrès possible pour l'art, ce sera de se matérialiser de plus en plus, jusqu'au point que, la forme y étant devenue à la fois but et moyen, des théories comme celle de l'*art pour l'art*[1], c'est-à-dire de la forme pour la forme, pourront se produire et sembler n'être que la fidèle

1. En lisant l'ouvrage d'un M. Alfred Michiels sur l'*Histoire des idées littéraires en France au xixᵉ siècle*, j'y apprends que cette formule *l'art pour l'art* est de l'invention de M. Cousin, qui l'aurait le premier employée dans un sens absolument spiritualiste, par conséquent tout opposé à celui que je lui donne et dans le chapitre suivant, me fondant, en ce qui me concerne, sur la manière dont elle a été comprise et appliquée en France par quelques critiques et par quelques poëtes de l'école moderne. Il y a

expression d'un art semblable. Et conséquemment toujours, comme la forme considérée isolément vieillit et s'épuise, afin de trouver, en changeant de siècle ou de contrée, des formes neuves ou autres, l'art devra se faire tantôt et indifféremment oriental, moyen âge ou autre chose. Descendu jusque-là, il pourra encore surprendre par l'éclatante magnificence de ses dehors; il sera bleu comme le ciel, blanc comme la nue, vert comme la prairie, ondulé comme les flots, émaillé, perlé, émeraudé; mais il sera en même temps stérile d'émotions, vide de pensée, sans charme, sans puissance, soulevant d'involontaires dégoûts, et ses chefs-d'œuvre mêmes seront destinés à un précoce oubli !

Est-ce une supposition que je viens de faire, ou bien est-ce l'histoire de ce que nous avons vu? C'est à vous, lecteur, de prononcer. Souvenez-vous pourtant que la devise de nos grands novateurs, ce fut de *revenir à la nature* dont on s'était écarté, et qu'ils y sont revenus en effet; souvenez-vous qu'ils n'ont su innover que dans la forme uniquement, et que bien vite ils l'ont eu épuisée; souvenez-vous enfin que cette doctrine du panthéisme, c'est parmi les poëtes et les littérateurs de l'école nouvelle qu'elle s'est surtout propagée, tantôt sous forme d'opinion, tantôt sous forme de principe rationnel ou de poétique adhésion.

Et au surplus, prêtez l'oreille, ouvrez les yeux, ou plutôt si déjà, quand paraîtront ces lignes, cette école nouvelle, tombée dans une précoce décrépitude, en est à se survivre muette et délaissée, recueillez vos souvenirs.... En musique, les accents

donné lieu à ce que je donne en note cette explication, sans qu'il y ait lieu d'ailleurs à ce que je change rien aux réflexions qui suivent. Du reste, il nous semble que cette formule en elle-même est d'un sens équivoque. Dire *le beau pour le beau*, ce serait à notre avis lui avoir assigné les expressions que son vrai sens comporte : car si l'art n'est pas le beau, mais seulement la langue du beau, dire *l'art pour l'art*, c'est dire d'aussi près que possible, la langue pour la langue, ou les images pour les images, ou le style pour le style, ou, en termes plus clairs, *la forme pour la forme*.

expressifs de la mélodie mis après les brillants effets d'une savante instrumentation ; en peinture, la forme éternelle et énergique, emblème de la pensée, cédant le pas, ou plutôt la place à la couleur, qui flatte l'organe et ravit les yeux ; en poésie, cette séquelle d'ogives, de rosaces, de flots noirs, de ciels bleus, cette botanique tout entière, ce vocabulaire gothique, technique, physiologique, faisant irruption dans le style ; ce rhythme si savant, si admiré, qui sert, non plus à signifier les mouvements de l'âme ou les tressaillements du cœur, mais à faire galoper les djinns ou tournoyer les démons ; ce drame où la pompe éclate, où la passion grimace, où le forfait s'étale : partout la description, et partout la description plastique, extérieure, matérielle !...

Et si ce sont bien là les signes des temps, ils crient haut, ce semble, que là où l'on a déifié la matière, il ne reste plus au poëte qu'à se faire le miroir du Dieu.

CHAPITRE XXIV.

D'une absurdité célèbre intitulée : L'ART POUR L'ART.

L'art pour l'art, disions-nous, c'est là, en effet, la formule dernière de l'art matérialisé à son plus haut degré : elle devait donc se produire à une époque et dans une coterie littéraire qui se trouvait imprégnée de panthéisme, ou encore de cet humanitarisme qui n'est qu'une des formes mitigées du panthéisme brutalement absolu. La chose singulière, c'est qu'il se soit trouvé des adeptes pour admirer cette absurde conception, des artistes pour la mettre en pratique, et des critiques pour s'en faire la mesure du beau.

L'art pour l'art ! C'est donc à dire le vase, non pas pour contenir, mais le vase pour les frises et pour les moulures du vase ! La statue, non pas pour exprimer au moyen du marbre un sentiment vivant, une passion forte, une pensée gracieuse

ou tendre, mais pour les élégances du contour, pour les finesses du modèle, pour le ténu, ou le gigantesque, ou le hardi, ou le neuf des formes en elles-mêmes! Le drame, non pas pour produire à la lumière, au moyen d'une action composée à cet effet, les secrets détours, les replis cachés du cœur, les égarements, les souplesses, les épouvantes, les transports ou la vaillance de l'âme humaine aux prises avec la destinée, le péril, le devoir, la douleur, mais pour les combinaisons de l'intrigue, pour les surprises et les méprises, pour le vers autrement coupé, pour les unités admises ou retranchées, pour la contexture à la Shakspeare, au lieu de la contexture à la Racine ou à la Sophocle!... Mais c'est là une puérilité indigne seulement d'être réfutée; et si, en présence de ceux qui se prosternent même devant les faux dieux, il n'était séant de passer tranquillement son chemin, en vérité, à la barbe même de l'idole, nous éclaterions de rire!

L'art pour l'art, c'est en effet *la forme pour la forme, la forme se servant à elle-même de but et de moyen*; c'est, pour le dire en termes clairs, la négation absolue, non pas seulement de la nature elle-même, envisagée comme fournissant à l'art les types visibles de ses créations; non pas seulement de la pensée humaine, envisagée comme le principe générateur de ces créations; non pas seulement du sens moral, qui toujours règle ces créations et quelquefois les enfante; mais c'est aussi la négation absolue de ce beau lui-même au nom duquel et pour lequel l'art chante, sculpte, cisèle, peint, écrit. Et en effet, le beau, réduit ainsi à n'être qu'une indépendante expérimentation de formes combinées, qu'une plus ou moins brillante diversification de procédés changés, repris, laissés, renouvelés, n'a plus ni principe, ni base, ni règle, soit en lui, soit en nous, soit en dehors de nous, en sorte qu'il n'y a pas plus lieu à affirmer qu'il existe, qu'il n'y a moyen de le sentir ou de l'apprécier par relation. Au point de vue du vrai, le lien est rompu entre l'enchaînement logique et naturel des réalités et les caprices d'une forme qui vit d'elle-même et pour elle-même. Au

point de vue de l'invention, le lien est rompu entre l'œuvre et les forces intelligentes du concours desquelles l'œuvre devait résulter : l'on n'aperçoit à la place de ce concours que le jeu désordonné de l'imagination affranchie du contre-poids des autres facultés toutes ensemble. Au point de vue moral, le lien est rompu entre les notions suprêmes et régulatrices du juste et de l'injuste, et un beau qui prétend se les asservir, qui les subordonne à tous les dérèglements de la fantaisie et qui fait descendre ainsi le bien et le mal au rang de simples données. Et comme un système d'art, où tout est immolé à la forme, entraîne et recouvre nécessairement un scepticisme absolu, toutes les doctrines indifféremment, toutes les croyances, toutes les opinions viendront figurer ensemble ou tour à tour dans l'œuvre du poëte, et non pas à l'état d'opinions, de doctrines, de croyances, mais à l'état honteux de matériaux bons à polir, à brillanter, à mettre en œuvre, de modes plus ou moins avantageux pour faire valoir la forme par le procédé.

Et ceci encore, lecteur, vous l'avez vu ! vous avez vu la foi, le doute, la religion, l'incrédulité, Dieu, le néant, évoqués tour à tour pour être l'occasion d'éblouissantes images; vous avez vu Mahomet, Charles X, Mirabeau, Napoléon, évoqués comme des mannequins, pour porter un fastueux manteau tout brodé d'antithèses, tout étincelant de métaphores; vous avez vu le poëte, dégoûté d'être miroir, se faire flot et dire à chaque vent tour à tour: « Soulève-moi, pour que je reluise et pour que j'écume !... » Fi ! poëte.

CHAPITRE XXV.

Retour à Claude.

Voilà ce qu'il devient, l'art, au souffle de fausses doctrines, dont les unes, le détournant de ce beau qui lui est propre, le réduisent à n'être qu'un chatoyant reflet du beau de la nature,

dont les autres, sous prétexte de l'émanciper, le dégradent en le faisant descendre à n'être que la stérile poursuite d'une forme qui n'a qu'elle-même pour objet. A vrai dire, dénaturé alors dans son essence, il n'existe pas même. C'est un cadavre dont des ouvriers habiles ornent et brodent à l'envi le linceul. L'on admire dans cet éclatant tissu la richesse des soies, l'élégance des arabesques, l'éclat des pierreries ; mais cette forme de figure qui se dessine sous les plis du voile, elle ne bouge ni ne parle ni ne fait signe, et bientôt, tristement déçu, l'on s'éloigne de cet étrange assemblage de mort et de parure....

C'est alors que l'on vous retrouve avec joie, grands poëtes des âges passés, Sophocle, Virgile, Dante, Shakspeare, Racine, Schiller, Arioste, et vous aussi, Claude, dont tout à l'heure j'osais médire, vous tous qui vîtes dans les brillantes merveilles de la nature, non pas l'objet de vos serviles adorations, mais les types de représentation indispensables à votre art; dans la forme et ses modes innombrables, non pas le but de vos efforts, mais l'instrument, et encore l'instrument à votre gré bien imparfait des nobles créations de votre pensée, le signe, grossier à votre gré, mais au moins sincère, tantôt des émotions, des ravissements, du trouble, des douleurs, des transports dont votre âme était remplie, tantôt aussi du juste, du grand, du beau qui y avaient leur temple ! C'est alors que, honteux et triste, si l'on a pu vous méconnaître un instant, l'on revient à vous avec une confiante tendresse, en se jurant à soi-même de vous être à jamais fidèle ; et, plus un art corrompu étale avec orgueil ses fausses magnificences, plus on vous pratique avec amour, plus l'on trouve de charme à vos accents.... Et, tandis que le torrent débordé roule sur les campagnes désolées ses flots superbes, retiré sur les hauteurs, l'on y coule auprès de vous un exil qu'embellit votre commerce et qu'allége la fidélité !

CHAPITRE XXVI.

Où l'on se débarrasse, une fois pour toutes, des deux grosses erreurs qui encombraient les abords du problème.

Si donc il y a une chose démontrée, c'est que le beau de l'art n'est essentiellement ni la production du beau de la nature, ni la forme se servant à elle-même de but et de moyen.

Ceci est fâcheux pour la plupart des théories, des systèmes et des formules communément en usage; car tous ou presque tous, ou bien rentrent dans un de ces deux principes, ou bien en dérivent, ou bien les combinent.

Les formules du vulgaire s'appuient presque exclusivement sur le premier d'entre eux. Le vulgaire pense en effet que le Laocoon, par exemple, est supérieur en beauté artistique à quelque groupe moderne que ce soit, en vertu de ce qu'il reproduit avec une plus habile fidélité la scène naturelle dont il est la représentation. Pareillement il s'imagine volontiers que la Vénus Canova est inférieure en beauté artistique à la Vénus antique, en ceci qu'elle est moins près de la nature prise pour type d'imitation. Enfin, il trouverait absurde ou manqué le Moïse de Michel-Ange, si les cicerone et les itinéraires, d'accord en ceci avec les experts, ne le disaient un des morceaux les plus puissants de la statuaire moderne.

Et pourtant, s'il est une chose unanimement reconnue par les experts, c'est que Laocoon, envisagé au point de vue du vrai seulement, ne l'emporte en rien sur des statues antiques bien moins renommées, ni sur des statues modernes qui, toutes renommées qu'elles puissent être, sont infiniment inférieures à ce sublime ouvrage; c'est aussi que la Vénus de Canova, oui, de Canova, est plus près de la nature que la Vénus de Médicis, de Milo ou d'Arles; c'est encore que le Moïse est d'une visible infidélité d'imitation. Le vulgaire donc voit le beau là où il n'est pas; ou plutôt, car ces chefs-d'œuvre agissent sur lui aussi et

finissent par le rendre tributaire d'hommage et d'admiration, le vulgaire, tout en admirant l'objet, prend le change sur ce qui en fait la beauté, c'est-à-dire que, sans qu'il ait reconnu d'où le beau procède, le beau le subjugue néanmoins.

Viennent les lettrés ensuite, les critiques, les penseurs, ceux chez qui la formule est l'application d'un système plus ou moins raisonné. Ici nous retrouvons le plus souvent la même erreur, ou expressément établie, ou ingénieusement déguisée, et se voilant sous des airs de vraisemblance qui trompent ceux-là même qui la reproduisent. Tels étudient le beau dans la nature, et, après l'y avoir défini, ils en proposent l'imitation à l'artiste ; tels l'y trient, l'y choisissent, l'y épurent ; puis, imaginant pour chaque objet, figure humaine, scène agreste, assemblage ou parties, un type idéal qui réunit en lui certaines conditions de beauté que la nature ne donnait qu'éparses ou incomplètes, ils disent à l'artiste de réaliser ce beau. Mais ce beau-là, outre qu'il est conventionnel, il ne serait que le beau de la nature, raffiné, perfectionné si l'on veut, mais pas autre. Tels enfin tirent de l'antique leur beau idéal, mais en ce sens, le seul qui à leur point de vue ne soit pas absurde, que l'antique est plus rapproché de la nature, dont, disent-ils, nous nous sommes éloignés. Même erreur. Et, pour le dire en passant, ceux qui ont mis en pratique cette façon de voir, par exemple en peinture l'école de David, ou dans le drame Alfiéri, ou dans l'ode Lebrun, ont prouvé presque plaisamment, si l'on considère ce qu'ils se proposent, combien, par ce chemin-là, on s'éloigne sûrement du but dont on croit s'approcher.

Viennent enfin ceux qui combinent ensemble les deux principes, celui de la nature, type du beau, et celui de la forme, but et moyen du beau. Admettant que la nature fournit des types choisis pour toutes les représentations de l'art, ils recherchent quelles sont les conditions qui assurent d'ailleurs à ces représentations leur mérite de beauté, et ils les trouvent dans tels caractères, dans telles qualités, dans telles règles

suivies, qui ne sont autres que les conditions mêmes de la forme, complexes ou simples plus ou moins, abstraites ou généralisées plus ou moins aussi : la composition, les lignes, certaines qualités d'exécution, des règles vraies et d'expérience, mais accessoires, des choses de tradition, vraies aussi, mais accidentelles ou relatives, des qualités rares, difficiles, estimables, mais conventionnelles. Hogarth, en trouvant le beau de la forme dans la ligne serpentine, par cela seul, combine visiblement ensemble les deux principes, puisqu'il prend à la fois la nature pour type et la forme pour but et pour moyen. Mais cet Écossais qui fait résulter le beau de *l'unité dans la variété* s'appuie sur la même base, quoique moins visiblement : car, prenant pareillement la nature pour type, il assigne la qualité de beau à ce qui procède d'une certaine combinaison des objets, c'est-à-dire à l'arrangement, c'est-à-dire, en dernière analyse, à la forme.

CHAPITRE XXVII.

Où l'auteur engage le lecteur à lui intenter une objection de toute force.

Il est donc démontré dès à présent que le beau de l'art est absolument indépendant du beau de la nature; toutefois, car il faut tout prévoir, je veux, avant de quitter ce sujet, prévenir une objection, ou plutôt éliminer une cause d'incertitude et de confusion qui pourrait s'élever dans votre esprit, lecteur. La voici :

« Après tout, monsieur, pourriez-vous me dire, sans que je fusse là pour vous répondre, si un bel arbre dans un tableau plaît de la même façon qu'il plairait dans une prairie, il est bien évident, dans ce cas-là, que le beau de l'art et le beau de la nature ne sont pas si différents, si opposés ou inverses, si essentiellement indépendants qu'il vous convient de l'affirmer dans

vos derniers chapitres. J'en dis autant d'une forme qui, après avoir paru belle dans la nature, nous paraît belle aussi dans un tableau qui l'a reproduite. »

CHAPITRE XXVIII.

Où, sans bouger de sa cime, l'auteur expérimente sur un chêne splendide et sur un chêne ragot.

Voilà cette objection dont je parlais. Il y a plusieurs façons d'y répondre ; je choisis celle dont les ingrédients sont sous ma main. J'ai ici, sur ma droite, un bel arbre. C'est un chêne vigoureux, jeune, feuillu, celui-là même de qui

> Le front au Caucase pareil,
> Non content d'arrêter les rayons du soleil,
> Brave l'effort de la tempête....

Approche, Ruysdael, et avec ce sourd mystère qui est propre à ton coloris sombre, avec ces transparentes noirceurs où tu sais faire plonger les rameaux, peins-nous ce colosse dans toute sa beauté. N'oublie pas, je te prie, les harmonieuses fissures de cette pure écorce, et non plus, là-haut, du côté du nord, ces quelques feuilles qui, refroidies et tardives à éclore, abritent sous les touffes de leurs aînées leurs tiges encore frêles et leur verdure encore tendre....

D'autre part, j'ai ici, à ma gauche, un chêne ragot et ébranché, mutilé naguère par les bûcherons; ce n'est plus qu'un tronc noueux et tourmenté qui, de la base au faîte, a poussé en gaules inégales : de ce côté, les fourmis ont bâti leurs greniers dans ses flancs entr'ouverts, et l'on voit comme des pourritures caverneuses, où suinte, noire et visqueuse, la séve extravasée du bois malade....

Approche à ton tour, Téniers, ou plutôt, toi, Karel du Jardin, et avec ce charme de simplicité, avec cette naïveté d'émotion qui respirent dans ton faire aimable, peins-nous ce ragot ébran-

ché dans toute sa pauvreté maladive. N'oublie pas, je te prie, ces bourrelets contournés, ces verrues que surmontent comme des poils follets des touffes de tiges avortées, ni ces noirceurs humides qui tapissent comme une suie impure le canal évidé de la moelle....

CHAPITRE XXIX.

Où, les deux tableaux étant terminés, l'on expérimente sur eux.

Voilà nos deux tableaux parachevés. Maintenant qu'on fasse entrer l'amateur, et regardons-le faire.

Le voilà ravi, transporté.... C'est bizarre. Car, assurément, bien des fois, dans la plaine ou sur le coteau, il a vu, sans y seulement prendre garde, des chênes beaux comme ce chêne, et encore mieux des ragots aussi mutilés que ce ragot. D'où vient alors qu'à être ainsi reproduits sur la toile, ces deux arbres lui causent ce plaisir? D'où vient que déjà ils semblent n'être pas des arbres qu'il contemple, mais comme des objets qui le réjouissent, qui le remuent, qui lui parlent; comme des mots, comme un langage où il lit une pensée charmante exprimée avec une grâce ou avec une poésie qui le transporte? Il est clair déjà que ce chêne, issu de Ruysdael, dit des choses que notre chêne, issu de gland, ne disait pas du tout, et que si de la terre il sort des chênes beaux à la vérité, ce n'est pas néanmoins ce beau issu de la terre au moyen du chêne, mais ce beau issu de Ruysdael au moyen de l'art, qui ravit, qui transporte l'amateur.

CHAPITRE XXX.

Où l'on continue d'expérimenter sur les deux chênes.

Mais ceci n'est rien encore. Avez-vous remarqué, s'il vous plaît, que, entre le chêne beau et le chêne ragot, il n'est pas même venu à l'esprit de notre amateur de faire un choix, ni de penser que l'un soit beau, l'autre laid, ou seulement que le ragot ne soit pas tout aussi admirable que le vigoureux ? Bien plus ! après les avoir acceptés d'emblée comme indifféremment beaux ou laids, laids ou beaux, au point de vue de leur stature et de leur physionomie propre, il s'est mis à les contempler avec un égal plaisir, et le voilà qui, seulement à présent, s'enquiert de savoir lequel il préfère.... Certes, si le beau de l'arbre en lui-même entrait pour une obole, pour un millième d'obole, dans la somme de beau qui ravit cet amateur, pourquoi ce plaisir égal devant l'un et devant l'autre, et à quoi bon s'enquérir de savoir lequel de ces deux chênes il préfère, quand déjà, en vertu des seules données, cette alternative ne lui est point laissée?

CHAPITRE XXXI.

Où l'amateur tranche la question de la façon la plus heureuse et la plus décisive.

Mais chut !.... Écoutons, voici l'amateur qui parle :

« J'admire, dit-il, dans ce Ruysdael, une mystérieuse vigueur du coloris, une savante manière d'exprimer sans recherche tout ce que ce chêne a d'ombreux et de sévère, une magie de solitude, de mélancolie, d'incertaine et triste lumière, dont le charme est puissant et savoureux....

« Néanmoins ce chêne de Karl m'attache plus encore : je le trouve plus riche d'accidents, plus fécond de détails, plus ex-

pressif d'agrestes impressions, plus beau de pittoresque variété.... Que si je passe à en considérer le faire, avec plus de clarté a-t-il moins de vigueur? avec plus de candeur a-t-il moins d'harmonie savante? avec plus de finesse n'exprime-t-il pas plus aussi de ces grâces rustiques, de ces impressions des champs, de ces haleines des campagnes, qui sont l'attrait même de cette scène et de la poésie de ce sujet? »

Et il achète le ragot!.... Alors qu'est devenu le beau de l'arbre, et pour combien compte-t-il dans le beau du tableau? Pour rien, sans plus.

CHAPITRE XXXII.

D'une pierre deux coups.

De ce fait, qui est conforme à ce qui se passe tous les jours, il faut conclure deux choses, lecteur: la première, c'est que dans tout tableau, et conséquemment dans tout ouvrage d'art, il y a, ou il peut y avoir deux ordres de beau, mais qui n'ont entre eux aucune relation : l'un *emprunté*, qui y est accessoire, ou indifférent, ou nul; l'autre créé, qui y est essentiel. Seul donc, et à l'entière exclusion du premier, ce second beau est celui de l'art.

La seconde chose, c'est que c'est une erreur de s'imaginer, comme l'ont fait quelques doctes, qu'en tout ou en partie le beau de l'art puisse procéder du sujet. Le sujet, qu'est-ce? l'événement, la donnée, l'objet du poëme, de la statue ou du tableau; ici, c'est le chêne. Or, vous l'avez vu, le chêne serait beau comme celui d'Érymanthe, ou splendide comme celui de Dodone, que, après qu'il a prêté toute sa beauté, comme il ferait à un miroir qui en réfléchirait l'image, la sorte de beau par laquelle seulement cette image peut devenir tableau, c'est-à-dire le beau de l'art, reste encore à créer tout entière.

CHAPITRE XXXIII.

Où l'on n'a plus qu'à se baisser pour prendre.

Voilà déblayés cette fois les abords du problème, je m'en félicite; car, lecteur, si vous avez trouvé longue cette exposition, je l'ai trouvée laborieuse, et vingt fois j'ai été sur le point de la planter là. « Après tout, me disais-je, que me font, à moi, toutes ces sortes de beau entortillées les unes dans les autres, pour que je me casse la tête à les détortiller? » Mais les idées, par malheur, sont comme les coqs d'Inde : quand on veut les poursuivre, elles fuient; quand on veut les fuir, elles poursuivent, et le mieux serait sans doute de ne les agacer jamais, comme font tant d'honnêtes gens.

Avec cela, c'est agréable d'être parvenu à déblayer le pourtour d'une question, surtout si, pour la résoudre, il n'y avait que cela à faire, comme c'est ici le cas. En effet, ce beau de l'art qui, après que la nature, après que l'objet, après que le chêne a prêté tout le sien, reste encore à créer tout entier, qui donc le créera? La réponse est forcée maintenant : c'est Ruysdael, et Ruysdael tout seul. Or, ceci est le point. Car vous aviez cru, vous, moi, tout le monde, que Ruysdael n'était qu'imitateur fidèle, ou que copiste habile, ou qu'ouvrier incomparable d'un beau emprunté; et je vous apprends, à vous, à moi, à tout le monde, que Ruysdael est exclusivement et uniquement créateur d'un beau qui ne procède que de lui seul.

CHAPITRE XXXIV.

Où ce qu'on a pris on le nettoie.

Au surplus, après qu'on s'est donné quelque tracas pour rechercher un principe, il vaut bien la peine de consacrer un tout petit chapitre à le formuler nettement. Or, voici :

Le beau de l'art procède absolument et uniquement de la pensée humaine affranchie de toute autre servitude que de celle de se manifester au moyen de la représentation des objets naturels.

CHAPITRE XXXV.

Après quoi on le pose sur deux appuis tout préparés.

Mais ce principe, qu'allons-nous en faire?... Nous allons l'approcher tout doucement des deux principes établis dans le livre précédent, pour voir comment il s'y ajuste.

Ici, lecteur, prêtez-moi quelque attention, et vous goûterez cette sorte de plaisir que l'on éprouve lorsque, encore suspendue au câble qui se déroule avec lenteur, une clef de voûte descend, approche, s'engage, et finalement vient remplir, avec une entière justesse, tout l'espace que laissaient entre eux les deux voussoirs d'attente....

A gauche, nous avions pour voussoir ceci : *L'imitation est non pas but, mais moyen*, et c'était bien un voussoir d'attente, car on se demandait : moyen de quoi?

A droite, nous avions pour voussoir cela : *Le faire est mode, non pas d'imitation, mais d'expression;* et c'était bien un voussoir d'attente, car on se demandait : expression de quoi? Et la clef de voûte, c'est le principe que nous venons d'établir. En

effet, à deux demandes diverses il offre, lui unique, le complément d'une réponse pareille :

Moyen de quoi? Du beau.

Expression de quoi? Du beau.

CHAPITRE XXXVI.

Après quoi le livre se trouve clos.

Ouvriers, faites tomber maintenant cette charpente cintrée qui avait servi de soutien provisoire aux premiers travaux, et que je voie enfin l'élégant arceau qui, solide désormais par sa seule structure, tout ensemble perd ses étais et demande à porter....

Y taillerai-je des moulures? y sculpterai-je des arabesques? Ce serait à la vérité plus orné; mais, outre que j'ai hâte de clore ce livre, encore est-il qu'en ces sortes de constructions la visible justesse des joints et la fruste symétrie des voussoirs se passe pour plaire de l'artifice des guirlandes.

LIVRE SIXIÈME.

L'art est la langue du beau.

CHAPITRE PREMIER.

Où l'auteur, s'étant surpris à vieillir, tourne au triste.

Né avec ce siècle, j'en ai l'âge; et la pensée que ce frère jumeau est irrévocablement destiné à me survivre bien des années rend pour moi plus déterminé en quelque sorte, et plus visiblement prochain que pour beaucoup d'autres, le terme de mon existence ici-bas.

Il commence, lui, sa quarante-quatrième année. Pour un siècle, c'est l'âge mûr à peine; pour un homme, c'est l'approche du déclin, des froidures, des feuilles mortes qui jonchent l'allée au bout de laquelle s'ouvre le cimetière.

J'y marche, dans cette allée; j'y marche avec ma compagne, et suivi de nos enfants, de qui la gaieté et la grâce m'attendrissent.... « Vous aurai-je vus grandir et prospérer? pensé-je en les considérant; aurai-je, aïeul bien-aimé, béni de mes mains vacillantes les tendres fruits de vos hyménées? »

Cependant ils continuent de jouer, et la vue de ces cyprès, dont les cimes funèbres dépassent là-bas le mur d'enceinte, ne les a point distraits encore de la fête que c'est pour eux de vivre.

CHAPITRE II.

Suite.

Pour moi, au contraire, déjà la vue de ces cyprès commence à désenchanter mon âme et à flétrir mes plaisirs. Néanmoins, forcé que je suis invinciblement à leur rencontre, j'emploie mon effort, tantôt à en détourner mon regard, tantôt à m'en masquer l'aspect, tantôt, si j'y puis parvenir, à en oublier la noirceur au milieu du divertissement des sens et des dissipations de l'esprit. Voici : la campagne est belle, les oiseaux chantent, les promeneurs vont, viennent, et ce spectacle me distrait de l'autre. Ou bien encore je jase, je discute, j'écris, et un flatteur murmure de louange ou de sympathie, en charmant ma vanité, fait taire ma tristesse.

Mais ces leurres eux-mêmes vont perdant de leur puissance, et insensiblement se dévoile toute la menterie des désirs terrestres, même accomplis, des succès de ce monde, même obtenus !..... « Quoi, me dis-je alors avec stupeur, la vie de l'homme est donc cet arbre qui ne fleurit qu'une fois, pour ne donner que des fruits sans saveur ! Branchage de plus en plus dépouillé, bois tout à l'heure stérile, que vais-je devenir ? »

CHAPITRE III.

Où, de triste en triste, l'auteur tourne à l'amer.

Je vais devenir ce vieillard frileux, qui, assis au soleil contre une muraille blanchie, attend oisif, et songe solitaire. Cependant des affairés passent, des jeunes folâtrent, une voiture stationne, des soldats défilent, et lui, à toutes ces choses, il ne trouve qu'à regretter ou à redire.

Autrefois, et quand la vie était si belle, je l'aurais donnée avec un généreux plaisir, et il m'arrivait de souhaiter qu'un bienfaiteur, qu'une jeune fille, secrète idole de mon cœur, voulût m'en demander le sacrifice.... Je vais devenir ce vieillard qui, à mesure que la vie se dépouille et s'enlaidit, y tient avec plus d'avarice et la garde avec plus de vigilance, toujours craintif que quelque larron ne lui en aille distraire une obole.

Autrefois, les membres gonflés de séve et le cœur de passions, je devais mettre un frein à ma force, et, loin d'abonder en discours, je trouvais indiscrets ma rougeur et mon trouble.... Je vais devenir ce vieillard piteux, de qui le buste maigre supporte une tête aride, et, jaseur monotone, je fatiguerai jusqu'aux miens du refrain de mes doléances et du croissant ennui de mes redites.

Autrefois, l'esprit fécond et impatient de produire, je cherchais avec amour un tour à mes pensées et une expression à mes sentiments.... Je vais devenir ce vieillard qui, l'esprit stérile et le cœur désempli, assemble d'habitude les mots aux mots, les tours aux tours, et, pour se croire père et viril encore, habille et réhabille d'attifements ternis la poupée usée de ses ressouvenirs....

CHAPITRE IV.

Où l'auteur se console comme il peut.

Ce qui me porte à songer ainsi, c'est cet ouvrage même auquel je travaille. Il y a douze ans environ que je l'ai commencé, et déjà, tant le cours du temps altère vite notre façon d'être, j'éprouve plus de difficulté à y maintenir ces fraîcheurs de langage et ces souplesses de ton qui sont comme la jeunesse du style. Ainsi l'esprit lui-même vieillit rapidement, et à peine a-t-il donné ses premières fleurs, qu'il ressent l'amère prévision du déclin qui l'attend.

Plusieurs se cachent à eux-mêmes, et surtout ils s'efforcent de cacher aux autres ces signes intimes d'un ingrat refroidissement. Mais qu'y gagnent-ils, sinon de ressembler, en tant qu'écrivains, à ces chauves dont la physionomie, faussée par le mauvais air de leur chevelure postiche, n'a ni âge, ni naturel, et ne trompe qu'à la condition de déplaire ?

C'est en laissant ingénument ces signes se montrer, bien plutôt qu'en se faisant une mesquine vanité de les dissimuler, qu'on parvient le mieux à recouvrer en attachante gravité ce qu'on a perdu en allègre vigueur. Le style alors vieillit sans doute, mais sans devenir suranné, et, l'avantage du naturel ne lui étant point ravi, il conserve ainsi de toutes les qualités celle qui rencontre le plus sûrement de la sympathie, ou, à défaut, de l'indulgence.

Après tout, les ruines elles-mêmes, qui ont leur grâce si l'outrage des siècles s'y laisse voir, recrépies, sont laides, et l'on en détourne les yeux.

CHAPITRE V

Comment il s'est trouvé que ce livre n'est pas celui que l'auteur avait voulu faire.

D'ailleurs, si l'âge ôte au style sa fleur de jeunesse, il donne à la pensée ses traits de maturité, et si c'est bien au début de la carrière qu'un auteur dit avec plus d'éclat ce qu'il sent avec plus de vivacité, ce n'est guère que lorsqu'il est sur le point de l'avoir fournie, qu'il expose avec plus de justesse ce qu'il pense avec une conviction plus réfléchie.

Pour nous, quand nous donnâmes au premier livre de cet ouvrage le titre de *Traité du lavis de l'encre à Chine*, nous ne nous proposions que d'effleurer à propos de ce titre-là quelques menues questions de paysage. Par malheur les menues questions tiennent aux grosses, et, dans ce jardin de l'art, l'on

ne se baisse pas pour y cueillir quelques fleurs qu'on ne sente, à la résistance, qu'elles tiennent par leurs racines aux profondeurs du sol. Que faire alors? Ou bien s'en aller sans bouquet : c'est cruel ; ou bien prendre la bêche, fouir la terre, sonder, ébranler, soulever, jusqu'à ce qu'enfin la masse se détache : c'est laborieux, et il faut pour cela cette patiente persévérance des manœuvres, lesquels sans hâte, mais aussi sans relâche, essayent, changent, abandonnent, recommencent, et, le soir encore, en regagnant le logis, raisonnent, à part eux, sur d'autres façons de s'y prendre.

Ainsi avons-nous fait, et notre méthode s'en ressent, qui est capricieuse, sujette à essais, quelquefois négative, souvent d'induction, presque toujours nonchalante, et s'espaçant en digressions qui retardent le moment d'arriver. Mais les digressions, comment s'en passer? elles sont le repos gagné par un temps d'effort, et, si nous voulons bien nous comparer aux manœuvres qui travaillent à la sueur de leur front, c'est à la condition qu'on nous ait laissé comme eux interrompre l'ouvrage par intervalles pour aller dormir sous un chêne, ou flâner le long de la marge fleurie d'un ruisseau.

CHAPITRE VI.

Où l'auteur s'aime mieux ainsi qu'ainsi.

Au surplus, rien ne serait si facile, notre sujet une fois parcouru, que de le reprendre en sous-œuvre pour en élaguer les digressions, pour en affermir le dessin, pour en effacer les repentirs, et pour en assembler les parties de telle sorte qu'elles semblassent n'être que les logiques déductions d'un principe saisi d'un seul regard et développé d'un seul jet. Mais nous nous garderons bien de faire cette opération, qui nous ôterait notre meilleur pour ne nous donner à la place que l'avantage de paraître plus docte que nous ne le sommes réellement.

En effet, notre meilleur, c'est cette allure justement qui, pour n'être pas composée, est en retour diverse et familière, comme est, en comparaison de la parole bien plus nette et bien plus courante d'un homme qui lit, la parole bien moins facile, mais plus accentuée, de ce même homme qui parle. Notre meilleur, c'est encore que ces diversités de méthode, ces essais, et jusqu'à ce peu de hâte que nous avons d'arriver, témoignent de quelque ingénuité apportée dans cette recherche des questions d'art, par opposition à ces écrivains qui, pressés d'édifier parce qu'ils sont pressés d'être lus, se refusent le temps d'observer, le temps de penser, le temps d'embrasser dans le champ de leur esprit l'ensemble et les rapports de leurs idées; en telle sorte qu'ils dressent précipitamment en l'air une apparence de décoration, où des apparences de solives soutiennent une apparence de faîte, plutôt qu'ils ne bâtissent quoi que ce soit sur le sol au moyen des pièces qui s'enchevêtrent réellement les unes dans les autres pour supporter une toiture, enclore un espace et former un bâtiment.

CHAPITRE VII.

Des méthodes en matière d'esthétique.

Quand on est pressé d'être lu, il faut écrire des feuilletons, faire de la critique courante, en un mot, se mettre à jaser sur tout spirituellement, sans lenteurs et avec un bon sens aimable, sinon avec un savoir ou une justesse dont on n'a pas d'ailleurs la pédanterie de se piquer. Plusieurs ont excellé dans cette sorte de causerie presque légère.

Mais si l'on veut écrire sur des matières où la connaissance ne peut provenir que de l'observation et la solidité que de la méditation, s'exerçant à ses heures sur des données complexes et de plus en plus nombreuses, il faut avant tout n'être pas pressé d'être lu. En effet, travailler en ces matières, c'est at-

tendre. Attendre, c'est se laisser instruire par les choses, par les gens, par les livres, et plutôt encore en profitant de ce qu'on les rencontre qu'en se donnant grand'peine pour les aller chercher; car livres, choses, gens, sont tous un peu comme les complaisants; questionnez-les, ils se font de votre avis; n'ayez pas l'air de vous soucier de leur opinion, leur pensée se trahit et la vérité leur échappe.

Au surplus, si, dans ces questions d'art que nous avons abordées, choses, gens, livres, doivent, à la vérité, être tous consultés ou entendus, tous ne méritent pas, selon nous, de l'être au même degré ni avec la même confiance. Par *choses*, nous entendons les phénomènes de la nature et les phénomènes de l'art; par *gens*, l'artiste seul, le poëte ou le peintre observé dans son travail d'étude ou de conception, dans ses pratiques, dans ses procédés et jusque dans ses ingrédients d'exécution. Or, en ce sens, choses et gens passent bien avant les livres, car là seulement résident éternellement les éléments de vérité, dont les livres tous ensemble qui traitent de l'art ne sauraient contenir jamais que l'appréciation plus ou moins juste, fine, étendue ou complète. C'est bien pourquoi *attendre* ç'a été pour nous lire les poëtes, hanter l'atelier des peintres, voyager à pied sur l'un ou l'autre revers des Alpes, et dîner tous les mardis chez mon beau-frère.... en face et en compagnie de Claude, de Poussin, de Ruysdael, de Rembrandt, de Karel du Jardin, et d'autres encore qui sont là des quatre côtes pendus au clou. Charmante façon de travailler, et que j'aimerais bien avoir à recommencer!

Mais j'insiste : tous ces éléments de connaissance doivent être consultés, et non pas un seul, dès qu'il s'agit de traiter le plus petit problème d'esthétique, ou bien l'on n'obtient que des solutions incomplètes, comme il n'en manque pas. Par l'étude des livres seulement, on fait de l'esthétique académique, ou scientifique, ou d'érudition : c'est la plus doctorale de toutes; par malheur c'est la plus plate aussi, la plus à côté, une phrasière qui ennuie rien que d'y songer. Par l'étude des choses

seulement, en particulier par l'étude des galeries et des musées, l'on fait de l'esthétique d'antiquaire, de marchand, ou encore de touriste amateur; elle est instructive rarement, amusante quelquefois, mais toute de faits et de détails, de jugements et d'assertions, d'écoles et de noms propres, de traditions et de lieux communs : l'empirisme partout, les principes nulle part. Enfin, par l'étude des gens seulement, c'est-à dire de l'artiste, l'on fait de l'esthétique partiale, trompeuse, passionnée, ou du moins séduite, assujettie qu'elle est aux préjugés d'atelier, de coterie, de pays, et limitée par le cercle de sympathies qu'on s'est fait et par le champ restreint sur lequel on observe. Cette esthétique là pourtant, c'est encore des esthétiques incomplètes la meilleure, parce qu'aux trois quarts elle est à la fois d'expérience, d'observation, de sentiment, empirique pour le reste, et pas doctorale du tout. L'on n'y atteint pas aux principes, mais du moins on les y entrevoit, on les y suppose, on les y emmêle, et le tout forme encore un attrayant fatras, où il y a à prendre, à noter, à songer, à trouver tout ensemble son agrément et son profit.

Une chose encore, j'allais l'oublier.... C'est la bosse. Sans la bosse, en effet, belle nature, musées, galeries, poëtes, peintres, livres, sont lettres closes, et vous auriez beau consulter ces lettres closes vingt ans durant avec toute l'exactitude d'un statisticien, avec toute la méthode d'un philosophe, avec toute la bonne volonté d'un esprit aussi consciencieux que bien doué d'ailleurs, vous n'en auriez connu que l'enveloppe, le pli, l'adresse, jamais le contenu. Et si l'on demande ce que c'est que la bosse.... j'en ai traité dans mon premier livre, et j'y renvoie.

CHAPITRE VIII.

Où l'on se remet en chemin.

Le beau dans l'art procède absolument et uniquement de la pensée humaine : tel est le principe auquel nous sommes arrivés, lecteur. Mais fraîchement extrait et déposé brut encore sur le bord du trou qu'il a fallu fouir pour l'avoir, il risquerait, si nous en restions là, d'y retomber faute d'étais, ou de se résoudre en poussière faute d'avoir été empoté. Tous les jardiniers savent cela.

Je vais donc poursuivre sans hâte, mais sans relâche non plus ; car notre œuvre sera désormais de preuve, de vérification, ou encore d'application, bien plus que de recherche, et il faudrait en vérité qu'un principe d'une si haute généralité n'eût pas la justesse que je lui assigne, si, une fois saisi et formulé, il fallait encore labeur sur labeur, et engins sur engins, pour n'arriver qu'à le faire servir d'équivoque mesure dans l'appréciation des principaux phénomènes de l'art.

Ne vous lassez donc pas, lecteur, puisque je ne me suis pas lassé moi-même, puisque la tâche avance, puisqu'il s'agit ici d'une question grave, élevée, et plus importante encore que peut-être il ne vous semble au premier coup d'œil.

En effet, s'assurer que dans l'art le beau procède de la pensée humaine, et pas d'ailleurs, c'est déjà restituer à cette pensée humaine un magnifique attribut dont plusieurs l'ont frustrée ; et pour moi, si j'atteins à cette conviction, j'en éprouverai tout ensemble plus de foi en la dignité de mon âme, plus de gratitude envers le Créateur qui l'a ainsi distinguée, et plus de confiance aux destinées qui l'attendent. Mais c'est en outre amener à se trouver en présence de cette pensée elle-même ceux-là qui la nient ou qui la révoquent en doute, en les faisant s'élever par un sentier ardu quelquefois, mais, je l'espère, continu toujours, jusqu'à ces retraites masquées par tant d'ob-

jets, cachées par tant d'apparences, dérobées par tant d'illusions et de piéges, où on la surprend enfin libre, agissante, créatrice par ses seules forces, et en quelque sorte présente et visible.

Car il y a ceci d'avantageux dans la sorte de recherche qui nous occupe, que la force pensante, envisagée au point de vue du beau qu'elle crée, apparaît à la fois plus réellement et plus distinctement affranchie que si on l'envisage au point de vue du juste qu'elle connaît et de l'utile qu'elle poursuit. Le juste, en effet, gouverne des rapports et ordonne des intérêts qui trouvent leur règle dans les lois morales dont l'âme est le siége et non pas la source, en telle sorte que la force pensante, envisagée par ce côté-là, apparaît bien comme libre, mais non pas comme affranchie. L'utile, d'autre part, ayant pour objet des besoins, à plus forte raison la force pensante envisagée par ce côté-là, apparaît non plus comme affranchie ou libre, mais comme assujettie de près à la matière. Au contraire, envisagée au point de vue du beau qu'elle crée par sa propre puissance et pour son seul contentement, la force pensante apparaît comme se mouvant libre et affranchie dans une sphère où elle est source et non pas siége, dominatrice et non pas assujettie.

CHAPITRE IX.

Tous, du plus au moins, nous créons le beau.

Au surplus, et pour commencer par là, chacun a la conscience de cette indépendance de la pensée dans la création du beau et de l'incomparable liberté dont elle jouit à cet égard! Ceci est un phénomène psychologique, à la vérité peu remarqué, mais bien important néanmoins, et sur lequel il nous convient d'autant mieux d'insister, qu'il assigne à notre principe une base dans le for même de l'intelligence de chacun et dans l'observation qu'il peut faire de son propre esprit.

Oui, contrairement à l'opinion qui, d'habitude, considère les artistes comme seuls créateurs du beau, parce qu'en effet seuls ils le réalisent extérieurement, tous les hommes, à différents degrés, et non pas les artistes seulement, d'instinct, d'aspiration, d'essor spontané, forment, créent, réalisent intérieurement le beau.

Qui n'a pas, je le demande, et mille fois, les yeux ouverts ou les yeux clos, créé en soi-même et pour soi-même des assemblages de figures, des apparitions augustes, des tableaux radieux, des cieux empourprés, des firmaments profonds, où éclatait la beauté autant ou plus encore que dans les représentations de l'art? Qui n'a pas créé en soi-même et pour soi-même des combinaisons d'une vague mais magnifique harmonie, où choses et êtres, librement éclos du jeu seul de l'âme, se combinaient, s'échelonnaient, se déroulaient par milliers, par myriades présentes devant elle et toutes visibles à la fois pour son regard ? Qui n'a pas créé en soi-même et pour soi-même, ne fût-ce que par contraste et pour échapper aux tristesses que fait naître le spectacle des actions mauvaises, des spectacles d'actions grandes, magnanimes, d'éclatantes vertus, ou encore de sentiments sympathiques se cherchant et se correspondant avec un sublime accord? Ce sont là déjà, si je ne me trompe, les éléments primordiaux des trois sortes de beau que conçoit l'intelligence et que l'art met en œuvre, le beau sensible, le beau intellectuel, le beau moral !

D'autre part, qui n'a pas eu, durant le sommeil, alors justement que l'âme semble profiter pour s'ébattre de l'engourdissement passager du corps, plus d'un rêve au-dessus de tout poëme, au-dessus de toute réalisation par les procédés de la peinture ou de la poésie, au-dessus de toute beauté artistique exprimée ou expressible au moyen de la forme tangible et visible ? Qui ne s'est pas dit dans cette occasion ou dans d'autres : « Ah! si j'avais pu par privilége tout ensemble fixer et rendre sensibles les songes de ma pensée, moi aussi j'aurais pu charmer mes semblables et occuper les bouches de la renom-

mée! » Qui n'a pas enfin ressenti pour son propre compte que chercher le beau, que s'y élever sans effort, c'est un des essors habituels de l'âme laissée à elle-même; que le créer par elle, pour elle et en elle, c'est son jeu facile et favori, un passe-temps qui tantôt la divertit de son assujettissement au corps, tantôt la distrait ou la console des misères qu'elle lui doit?

Et parce que ceci fait partie de notre façon d'être, parce que ceci nous est aussi naturel que de vivre, ou encore que de respirer, il ne faut pas que cela nous donne le change sur l'importance de ce phénomène. Vous, lecteur, vous niez peut-être d'avoir été jamais ravi par vos propres songes, ou d'avoir rien vu en idée qui vous causât ce plaisir que vous causent les chefs-d'œuvre de l'art? Mais n'est-ce point alors que, trop hâtif à vous représenter comme extraordinaire ce qui vous est pourtant donné ici comme ordinaire et habituel, vous vous êtes tendu à vous-même le piége où vous demeurez pris? Quoi donc! Ne vous est-il pas arrivé bien souvent tout au moins de réformer le réel en idée, uniquement pour vous le rendre beau? de briser par la pensée tous les obstacles matériels qui arrêtent ou qui empêchent l'accord, la marche ou le dénoûment des actions ou des faits combinés dont vous êtes le témoin ou l'agent, comme pour les assortir en un ensemble où vous puissiez goûter en quelque degré l'impression et le charme du beau? Dans l'ordre intellectuel, dans l'ordre sensible, ne vous surprenez-vous pas pareillement à faire la même chose, et pensez-vous réellement que ces créations fugitives de votre pensée, agissant avec une entière spontanéité, soient, quant à leur source, quant à leur nature, quant à leur objet, différentes de celles qui engendrent chez l'artiste la conception plus tard élaborée et rendue sensible du beau? Et, de ce que vous n'avez peut-être rien vu en idée qui vous causât ce plaisir que vous causent les chefs-d'œuvre de l'art, faudrait-il vous en étonner?... Non, des rêves ne sont pas des chefs-d'œuvre; non, de fugitives aspirations vers le beau ne sont pas le beau

saisi, réalisé, fixé dans une forme durable; non, ce que chacun fait en quelque degré par le simple jeu de sa pensée, ne cause pas le plaisir que cause ce que les grands artistes parviennent seuls à faire excellemment par l'effort réuni du génie et de l'art; non, enfin, la simple et interne conception de beauté ne saurait être accompagnée de cette jouissance admirative, si douce, si vive, avec laquelle vous accueillez l'habileté rare autant que fortunée de celui qui a su réaliser pour vous comme pour lui le tableau, la statue, le poëme qu'avait conçu sa pensée!

Ainsi donc l'homme conçoit et crée naturellement le beau par sa pensée et dans sa pensée, et il est à remarquer dès ici que, dans cet acte de la réalisation interne du beau, il reste en deçà et il s'élève par-delà de toute réalisation de ce même beau par l'art. Il reste en deçà, parce que, de la conception interne à la représentation matérielle, il y a toute la distance qui sépare l'homme naturel de l'homme artiste, c'est-à-dire exercé, formé par d'innombrables essais et par de persévérants travaux à employer, à assouplir, à modeler la matière jusqu'à ce qu'elle soit devenue l'expression extérieure fixée et communicable du beau. Il s'élève pardelà, parce que, de la représentation interne à la représentation matérielle, il y a toute la distance qui sépare les procédés successifs, laborieux, grossiers, au moyen desquels la matière est rendue poëme, statue, tableau, des procédés simultanés, instantanés et immatériels de la pensée.

CHAPITRE X.

Comment c'est de ceci qu'on peut conclure au beau absolu qui, dans son essence, est Dieu.

Voilà où est, selon nous, l'ordinaire phénomène qui assigne à notre principe une base dans le for même de l'intelligence de chacun et dans l'observation qu'il peut faire de son propre es-

prit. Que, partis de là, des philosophes s'élèvent ensuite sur les ailes de la méditation jusqu'à dire que le beau dans son essence absolue, c'est Dieu, non-seulement je conçois ce dire d'une mystérieuse sublimité, mais encore j'y acquiesce sinon en vertu d'une certitude rationnelle, du moins en vertu d'une probabilité tellement forte, qu'elle n'admet ni le doute ni l'ébranlement. En effet, c'est ici partir des confins extrêmes de l'expérience possible, pour conclure par une induction hardie, mais forcée, de la partielle émanation au centre émanateur, du rayon au soleil, de la créature illuminée d'un de ces rayons innombrables au Créateur, qui est l'infinie lumière elle-même.

Mais il y a plus, car, je l'ai dit plus haut, nous ne sommes pas de ceux qui le soumettent, ce Créateur, au tribunal de leur métaphysique; nous sommes de ceux au contraire qui, s'ils ne l'acceptaient pas du dogme chrétien, mille fois plutôt l'accepteraient du sens intime, de l'universel exemple de la race humaine, ou encore de ce livre de la nature dans lequel son nom est inscrit à chaque page, qu'ils n'iraient demander à leur propre savoir de le leur démontrer, et, en le leur démontrant, de leur en faire une formule à la fois incertaine et fragile, à la place d'un Dieu fort, vivant et saint. Or, au point de vue religieux, non-seulement j'acquiesce avec respect à cet enseignement que Dieu fit l'homme à son image, et qu'ainsi il le doua de la faculté de concevoir et de reproduire quelques parcelles de ce beau dont il est, lui, l'essence absolue, mais encore je sais que les cieux, que la terre, que l'univers, dans leur infinie beauté ne sont que le résultat de la conception et de la création du divin artiste confondues en un acte simultané : Dieu dit que la lumière soit, et la lumière fut !

CHAPITRE XI.

Pourquoi nous ne sommes pas, vous et moi, de grands artistes.

Ce qu'il faut conclure de ces prémisses, c'est que, la conception et la création interne du beau étant un des attributs de notre intelligence, tous nous serions artistes selon nos forces et du plus au moins, sans les obstacles qui se présentent inévitablement aussitôt qu'il s'agit de rendre cette conception acte extérieur, et cette création œuvre sensible. En effet, appelé qu'il est dès lors à s'allier avec la matière, son unique instrument, l'esprit est obligé à la fois de s'asservir aux conditions qu'elle lui fait, et de consentir aux altérations qu'elle lui impose. Plus rien n'est simultané; plus rien n'est acte simple, instantané, immédiat; plus rien n'est jeu, aspiration, essor; plus rien n'est naturel, aisé, libre, et tout au contraire devient successif, médiat, complexe, laborieux, fruit d'effort, de labeur et de lutte. Or, pour être vainqueur dans cette lutte, c'est-à-dire pour être artiste, à la puissance de conception il faut unir l'incessant secours de l'habileté acquise, de la pratique possédée et du savoir accumulé. C'est pour cela apparemment que nous ne sommes pas tous de grands artistes.

Et, dans cette lutte elle-même, c'est à savoir si les grands artistes s'estiment aussi triomphants qu'il nous semble. Pour moi, je m'imagine que, toute belle que soit la Vénus de Praxitèle, Praxitèle l'avait rêvée bien plus belle encore. Mais, limité, gêné, empêché par ce bloc de marbre qu'il lui faut, massif, dur, rebelle qu'il est, assouplir, rendre svelte, tendre, vivant, pudique, enivrant de grâce et de beauté, c'est à force d'art et de labeur, à force de choix senti dans les traits à exprimer, et de sacrifices regrettés dans les traits à exclure, qu'il est arrivé à réaliser une imparfaite image de sa conception première. Et notez-le bien, tant que Praxitèle préludait, cherchait, avan-

çait, il était rempli de cette flamme d'espoir et de foi, qui anime et qui soutient; à présent qu'il a terminé, c'est presque du mécompte qu'il éprouve[1]. Par relation avec d'autres ouvrages de même sorte, sa Vénus le contente, lui sourit, lui promet de la gloire; mais, par relation avec sa propre conception de beauté, elle le satisfait peu, si encore elle ne le décourage, et ceci, sans qu'on voie rien d'interposé, entre cette conception et sa réalisation, que cette matière avec laquelle il lui a fallu compter.

Quant aux artistes médiocres, il n'en va pas de même : ils sont, je le reconnais, bien plus sujets que Praxitèle à être contents. C'est que leur conception de beauté est réellement si faible ou encore si peu ambitieuse, que cette servitude de la matière, cette obéissance aux procédés, ces sacrifices de traits à exclure, leur sont bien plus encore aide qu'entrave, à peu près comme, pour des nageurs asthmatiques ou malhabiles, ce leur est un secours d'être attachés à des vessies qui, tout en les empêchant, les supportent. Mais, parmi ces artistes médiocres eux-mêmes, c'est aussi par la façon dont viennent à varier pour chacun d'eux ces deux conditions de victoire, habileté acquise et puissance de conception, que l'on s'explique à merveille certaines circonstances, autrement inexplicables, par lesquelles ils diffèrent même de médiocrité. Les uns, pauvres ou stériles quant à la conception du beau, n'ont réellement rien ou peu à exprimer, et alors ils dérivent vers les mérites subalternes d'exécution soignée, d'imitation patiente, de faire scru-

[1]. « Ce qui pour moi est encore un stimulant pour mieux faire, c'est que je crois avoir quelque chose de plus saillant à faire sortir; ce qui me le fait penser, est le sentiment dont je ne puis me défendre en voyant mes ouvrages terminés qui me causent une impression désagréable. » Ainsi s'exprime Léopold Robert dans une lettre citée par M. Delécluse dans sa notice sur ce grand peintre (page 4).

« Moins indulgent pour moi même, écrit Raphaël au sujet d'un carton qui a plu aux connaisseurs, je m'élève plus haut par la pensée. » (*Lettres de Raphaël au comte Castiglioni*, dans le recueil de J. Bottari.)

puleux : tout peut se rencontrer dans leurs ouvrages, excepté l'empreinte d'une force créatrice. Les autres, mieux doués quant à la conception du beau, sont dépourvus d'habileté acquise, de pratique possédée, de savoir accumulé, et alors l'instrument vacille entre leurs mains, la matière est rebelle à leurs efforts, l'œuvre dérive insensiblement vers le faux, vers le mauvais, vers le pire ; car, dans les ouvrages d'art, cette antithèse, qui éclate entre la conception heureuse et la réalisation manquée, répugne d'ordinaire tout autrement que la terne harmonie de forces médiocres concourant à un résultat plutôt insignifiant encore que manqué.

CHAPITRE XII.

Où l'on voit comme à l'œil ce qui a toujours exposé les gens à prendre le signe du beau pour le beau lui-même.

Ainsi donc, quand nous avons dit : Le beau de l'art procède de la pensée humaine affranchie de toute autre *servitude* que de celle de se manifester par la représentation des objets naturels, ce mot de servitude était bien le terme propre, et cette servitude-là, si elle est unique, elle est rude vraiment.

En effet, avant que l'artiste puisse faire éclater dans son œuvre le beau qu'il a conçu dans son esprit, voilà qu'il faut non-seulement qu'il se soit préalablement rendu maître des instruments et des procédés au moyen desquels s'opère cette représentation des objets naturels, mais encore qu'il ait étudié, en quelque sorte appris ces objets naturels eux-mêmes, qui vont devenir le signe nécessaire de ses conceptions. Sculpteur, il lui faut avoir passé non-seulement par les arts du dessin, par les pratiques du modelé, par les imitations en terre, avant qu'il passe à s'essayer sur le marbre ; mais encore il lui faut avoir eu constamment en vue, durant ces essais multipliés, d'étudier et en quelque sorte d'apprendre le type humain, le premier, sou-

vent le seul des signes qu'il lui importe de connaître dans sa structure générale et dans ses éléments particuliers. Quelle lutte, quel labeur, quelle longue étude! et faut-il s'étonner après cela que les gens, à voir ainsi tant d'efforts et de temps consacrés à s'assurer le signe seulement, l'aient pris pour la chose signifiée, aient cru l'imitation but quand elle n'est que moyen, aient pensé que la perfection de cette imitation fût le beau lui-même, quand, d'une part, la poursuite de cette imitation, c'est-à-dire l'acquisition et l'exécution du signe, sont choses qui frappent et qui émerveillent les sens, et quand, d'autre part, le beau, pure conception, est chose qui descend invisible dans l'œuvre en travail pour se trouver imprégnée seulement à l'œuvre accomplie? Praxitèle sculpte son bloc; et, à mesure qu'apparaissent les traits, la chevelure, le sein, gens de dire extasiés : « Que tu es habile, Praxitèle, qui sais ainsi avec du marbre représenter une belle femme! » Mais Praxitèle sourit à ce propos, et, pendant que ces gens continuent entre eux d'admirer la perfection de son travail et la vérité de son imitation, lui, se recueillant à nouveau pour se retrouver face à face avec sa conception [1], s'efforce uniquement de la faire descendre et se révéler, pure d'alliage, vierge d'imitation, distante de la vérité elle-même, dans sa créature sans modèle!..... Les Praxitèle sont rares; mais, qui que vous soyez, vous grands artistes que la foule visite, attirée par le renom de vos travaux, dites si tel n'a pas été cent fois, mille fois, son langage auprès de vous, dites surtout si tel n'a pas été cent fois, mille fois, votre langage auprès d'elle!

Au surplus, s'il s'agissait le moins du monde pour Praxitèle de beau d'imitation, de beau de vérité, de beau de réalité, de beau de belle femme, quelle folie à lui d'employer ce bloc de

1. « Manquant de bons juges et de belles femmes, écrit Raphaël à propos de sa *Galatee*, je me sers d'une *certaine idée* qui me vient dans l'esprit : je ne sais si celle-ci a *en elle* quelque excellence d'art; mais je sais bien que je me fatigue beaucoup pour l'avoir. » (*Lettre de Raphaël au comte Castiglioni*, recueil de J. Bottari.)

marbre, ou tout au moins de ne s'aider pas, s'il veut assortir la fidélité à la durée, du secours de la couleur, des ressources combinées du poli et du mat, des mille procédés au moyen desquels il peut rendre la pierre chair rosée, carnation délicate, ongles nacrés, chevelure d'or.... Heureusement il ne s'agit pas de cela du tout, mais seulement de faire servir cette matière, d'ailleurs belle en elle-même et durable, à représenter les objets naturels de telle sorte qu'ils soient le signe visible d'une conception de beauté. Dès lors le bloc de marbre, au lieu d'être tout à fait impropre, est imparfait seulement, et sa nue blancheur, qui est d'un choix absurde au point de vue du beau d'imitation, devient au contraire cela même qui le rend excellemment propre à s'empreindre de la vierge expression du beau de pensée, distinct en effet, distant du beau d'imitation, et qui lui est par cent côtés opposé.

CHAPITRE XIII.

Pourquoi les artistes débutent plus ou moins vite, et pourquoi les grands artistes n'atteignent que tard à leur maturité.

Nous venons de voir tout à l'heure quelle pratique possédée et quel savoir acquis il faut au sculpteur, par exemple, avant qu'il puisse avec avantage employer la représentation du type humain à réaliser ses propres conceptions de beauté. Cette pratique possédée et ce savoir acquis sont dans chaque art d'imitation, quel qu'il soit, de condition stricte, et pas plus le poëte que le sculpteur, pas plus Virgile que Praxitèle, ne peut réaliser ses conceptions de beauté avant de s'être approprié le savoir, les instruments et les procédés de représentation au moyen desquels s'opère cette réalisation. Seulement cette condition, également stricte qu'elle est pour tous les deux, n'est pas pour tous les deux d'accès également long, difficile ou laborieux, et c'est cette différence que je m'attache à considérer dans cet instant.

Virgile, dès Mantoue, dès sa première enfance, en même temps que ses impressions lui apprennent l'éclat des beaux cieux, la grâce des ombrages et la vie paisible des troupeaux, en même temps que ses sentiments, mis en jeu par le spectacle des choses et par le contact des hommes, lui apprennent les secrets du cœur, les passions de l'âme, la physionomie morale de ses semblables, en même temps aussi apprend sans leçons encore et sans autre étude que celle de vivre, de sentir, de s'exprimer, l'idiome qui sera plus tard l'instrument de ses créations. Pourtant Virgile lui-même s'en va mûrir ces premières leçons et compléter cette fruste étude à Crémone d'abord, à Naples ensuite : mais dès vingt-cinq ans il est prêt; l'Italie alors prête l'oreille, et, dès son premier chant, elle a reconnu le cygne de la poésie latine.

Toutes choses égales d'ailleurs, il n'en va pas de même pour le peintre, pour l'architecte, pour le musicien, pour le sculpteur. Dès sa première enfance, Praxitèle apprend bien en quelque degré par ses impressions et par ses sentiments l'expressive beauté des formes, du geste, de l'attitude, et cette changeante apparence des visages qui reflète avec une si rapide vivacité les joies, les douleurs, les sérénités, les angoisses de l'âme; mais il n'apprend pas en même temps, comme Virgile, le rude idiome qui sera plus tard l'instrument de ses créations. A peine, adolescent déjà, en pourra-t-il commencer l'apprentissage, et homme fait l'avoir terminé : car ici il faut l'étude directe et compliquée du type humain dans toutes ses formes muables et dans tous ses mouvements infiniment variés; il faut l'étude du ciseau, l'étude du bloc; il faut l'entière victoire remportée sur la dureté rebelle du marbre, du bois, de l'ivoire, et cette victoire-là, elle s'obtient de patience, de ruse, de manœuvre, d'ascendant gagné à la longue et conquis de loin, jamais de vive force.

Quelques faits semblent démentir ceci, mais des faits mal ou pas du tout appréciés. Oui, il y a des sculpteurs précoces et il y a des poëtes tardifs. C'est que mille causes accessoires font

varier pour chaque artiste l'époque de sa maturité : différences d'aptitude, de secours, d'avantages, de circonstances sans nombre; irrésolutions, hésitations dans la poursuite incertaine d'un but éloigné; hasards qui révèlent tardivement une vocation réelle, ou accidents heureux qui la déterminent d'emblée. C'est encore, qu'on le remarque bien, le nombre, la nature, la variété des objets naturels à connaître et à représenter, et Praxitèle, qui s'en tient au type humain, pourrait avoir devancé Virgile, qui embrasse l'Italie, la Grèce, la nature tout entière, sans qu'il soit moins vrai de dire qu'à considérer, chez l'un comme chez l'autre, et exclusivement, l'acquisition du savoir, des instruments et des procédés de représentation, cette acquisition est d'un apprentissage plus spécial et proportionnellement plus laborieux pour Praxitèle que pour Virgil. Ce qui ressortirait déjà théoriquement de cette façon d'envisager l'acquisition du savoir, des instruments et des procédés de représentation, comme simple condition préalable de la réalisation du beau, et non pas comme objet elle-même de cette réalisation, c'est que la maturité du grand artiste devra être tardive, et que plus il s'éloignera, tout en multipliant ses tentatives, de l'époque de ses premières créations, sans avoir atteint encore à celle de ses premiers déclins, plus sa conception de beauté sera complétement, pleinement réalisée. Or, qu'y a-t-il qui soit plus pleinement justifié par l'histoire des grands artistes? Homère, dit la tradition, est un vieillard aveugle, et Milton aussi, dit l'histoire. Sophocle, presque au bout de sa carrière, compose *OEdipe à Colonne*; Dante en a parcouru bien plus de la moitié quand il met la dernière main à sa *Divine Comédie*: Shakspeare débute par *Lucrèce* et finit par *Hamlet*, à quarante-trois ans La Fontaine publie ses premières fables; à vingt-deux ans Schiller écrit les *Brigands*, à trente-trois son *Wallenstein*; Raphaël meurt peut-être avant d'avoir attteint à sa maturité d'artiste; Michel-Ange, Léonard de Vinci, croissent en génie avec l'âge, et Virgile, Virgile lui-même, qui écrit à vingt-cinq ans seulement sa première églogue, termine à qua-

rante-un ans ses *Géorgiques*, puis, comme Raphaël, arrêté dans sa course, il expire en vouant aux flammes son chef-d'œuvre inachevé!...

Telle est la loi de tous les grands artistes. Plus ils se sont rendus maîtres de la représentation des objets naturels, plus leur puissante pensée se trouve affranchie pour créer le beau, et ils aspirent incessamment à le répandre avec profusion dans de plus vastes compositions. Inversement, les artistes moins grands mûrissent tôt et déclinent plus vite. C'est qu'après avoir jeté dans leurs premiers ouvrages le meilleur ou le tout de leurs conceptions de beauté, ils se trouvent n'avoir plus l'usage de leur pratique possédée et de leur savoir acquis. Alors, de plus en plus stériles et comme privés de règle, ils dérivent vers la manière, vers l'imitation d'eux-mêmes, vers les miracles d'habileté ou d'exécution, et, d'artistes qu'ils étaient, ils ne sont plus qu'artisans consommés, qu'ouvriers incomparables.

CHAPITRE XIV.

Qui est assommant, mais pas du tout indispensable à lire.

En tant que le beau de l'art procède absolument et uniquement de la pensée humaine se manifestant au moyen de la représentation des objets naturels, je remarque, tout à la fois comme une règle d'art en général et comme une preuve en particulier de la vérité de ce principe, que, d'une part, tout ce qui tend, en quelque degré que ce soit, à substituer l'emploi d'un procédé au travail direct et personnel de l'artiste, tend du même coup à diminuer la somme de beau ; et que, d'autre part, tout ce qui tend, dans le travail direct et personnel de l'artiste, à supprimer, en quelque degré que ce soit, un ou plusieurs procédés intermédiaires entre lui et son œuvre, tend du même coup à grossir la somme du beau. Énonçons d'abord certains faits qui sont d'expérience pour quiconque a quelque culture artistique ;

après quoi deux mots viendront du même coup aussi expliquer le phénomène et affermir le principe.

Qu'en peinture l'on charge un dessous ou très-froid ou très-chaud d'apporter par lui-même de l'harmonie aux teintes superposées ; que l'on charge la brosse maniée d'une certaine façon d'exprimer mécaniquement des surfaces rocheuses, de l'herbe, du feuillé, de l'eau ; que l'on charge des empâtements de blanc d'exprimer par leur relief plus de lumière, par leurs aspérités le plâtras d'une masure, par leurs hasards les bouillons d'un torrent ; que l'on charge des vernis colorés de donner à la scène peinte, ici des fraîcheurs, là de la chaleur et de l'embrasement ; dans tous ces cas et dans tous les cas analogues, c'est autant de soustrait à la somme de beau que pouvait, toutes choses égales d'ailleurs, comporter le tableau. La paresse, la fantaisie, l'esprit de manie, engagent parfois plus ou moins dans ces pratiques même de bons artistes ; l'inhabileté, le défaut de talent, font qu'un grand nombre de médiocres les recherchent, s'y adonnent et y demeurent.

Qu'en gravure l'on charge des procédés mécaniques de faire la taille admirablement égale et fine des ciels ; ou la roulette de pointiller avec une symétrique régularité des chairs, du satin, un fond ; ou encore certaines préparations de salir, d'assourdir, d'obscurcir mécaniquement les ombres : dans tous ces cas pareillement, c'est autant de soustrait à la somme de beau que pouvait, toutes choses égales d'ailleurs, comporter l'œuvre. Que de même en lithographie on frotte à la flanelle, on couvre au tampon, on imprime à deux et à trois teintes ; qu'on substitue, de quelque façon que ce soit, au travail de la main le travail du procédé, même manière de faire, même résultat.

Qu'en lavis, soit à l'aquarelle, soit à l'encre de Chine (que je suis aise de retrouver ainsi l'encre de Chine sur ma route !) l'on use des rehauts ; que l'on emploie le talc ou autre chose pour réserver mécaniquement des clairs ; que l'on travaille des ciels dans le mouillé pour profiter des hasards de teintes se fondant entre elles par le fait des affinités physiques de l'eau,

ou encore que l'on travaille des ciels dans le sec pour trouver, dans des accidents de brosse ou de frottis, des nues agitées, déchirées : tout autant de rubriques qui, ayant pour effet de diminuer au profit du procédé la somme de travail direct et personnel, diminuent proportionnellement la somme de beau. Que dans le simple dessin au trait l'on traduise par calque ou par chambre obscure, le beau de composition, d'ordonnance, et en quelque degré d'expression, pourra subsister encore, mais le beau de dessin sera tronqué, altéré, méconnaissable. Enfin, pour descendre de terme en terme jusqu'à celui qui figure zéro dans l'échelle que nous parcourons, que l'on prenne une plaque Daguerre, un appareil Daguerre, et qu'ainsi l'on substitue tout entier au travail direct et personnel le simple procédé, le beau de l'art, tout entier aussi, aura été anéanti. Voilà une première série de faits se rapportant à notre premier critère. En voici une seconde se rapportant à notre second critère, à savoir : que tout ce qui tend, dans le travail direct et personnel de l'artiste, à supprimer entre lui et son œuvre des procédés intermédiaires, tend du même coup à grossir la somme de beau.

Ceci éclate dans un fait qui est d'observation commune. Réduisez le procédé à son plus haut degré de simplicité ; supposez, pour un moment, que Michel-Ange est là, sans crayons, sans pinceaux, sans marbre ni argile non plus, mais possesseur et possédé à la fois de quelque haute conception dont il veut nous donner une idée. La muraille est blanche, un crayon se rencontre, il se met à l'œuvre, et voici le beau qui accourt, rapide, vivant, natif en quelque sorte, se déposer sur la trace grossière dont il salit le plâtre : on le voit, on le pressent, on le devine, et il semble qu'il soit d'autant plus présent que ni crayons, ni pinceaux, ni marbre, ni argile, ne se sont encore interposés entre Michel Ange et sa primitive conception. Sans doute ce grossier symbole est à la fois trop fruste et trop incomplet; encore remarquez même qu'il a fallu que Michel-Ange l'interprétât à mesure qu'il en avait crayonné les principaux traits : mais

remarquez en même temps et surtout que, tout en le complétant, que tout en l'embellissant même à d'autres égards dans l'œuvre terminée qu'il va en faire au moyen de procédés plus nombreux et plus indirects, c'est à peine si Michel-Ange lui-même parviendra à égaler dans ce qu'elle a de frappant, de vivant, de natif, la somme de beau qu'il a répandue sur ce pan de masure. Et qui ne sait que, pour tous les artistes, et non pas seulement pour Michel-Ange, le plus beau moment de l'œuvre, au point de vue de la conception de beauté qu'ils se proposent d'y répandre, c'en sont les préludes, les approches, bien plutôt que le terme? Qui ne sait que les cartons de Raphaël, pour l'artiste, pour le connaisseur, pour quiconque, en un mot, est capable d'apprécier le beau de l'art, sont équivalents en valeur esthétique, et parfois équivalents en prix vénal, aux toiles elles-mêmes de Raphaël?

Thorwaldsen est un grand artiste : c'est lui qui a modelé en terre le lion d'après lequel on a sculpté dans un rocher le lion de Lucerne. Du lion en terre au lion du rocher, quelle différence, quelle opposition presque! « C'est, direz-vous, que Thorwaldsen n'a été que copié par un sculpteur malhabile. » Non, non; Thorwaldsen aurait fait mieux que son copiste sans doute : mais de Thorwaldsen sculptant le marbre au moyen d'un ciseau, à Thorwaldsen modelant sous ses doigts une tendre argile, encore y aurait-il eu juste la distance qui sépare les deux procédés, l'un direct et personnel, l'autre indirect, où le ciseau s'interpose entre l'artiste et son bloc.

La gravure au burin est bien belle, bien noble, bien estimée, et j'aime assez les beaux Woolet. L'aqua-tinta est d'une merveilleuse douceur, et la manière noire charme l'œil par le velouté de ses teintes, comme aussi par la franchise brillante de ses méplats. Néanmoins toutes ces sortes de gravures admettent en foule les engins mécaniques, les outils compliqués, les procédés indirects. D'autre part, la gravure à l'eau-forte est bien grossière, pas douce du tout, souvent rude à l'œil; et pourtant je donnerais quatre beaux Woolet, et vingt aqua-tinta, contre

une belle eau-forte de Rembrandt, de Karl Dujardin, ou encore d'Herman Vanveld. C'est que la gravure à l'eau-forte, toute grossière qu'elle est relativement aux autres, a ceci de particulier, que le travail du maître y est direct et personnel. Entre lui et l'épreuve que va lui fournir l'imprimeur, rien que l'eau-forte, qui encore, en se chargeant à elle toute seule de lui creuser ses tailles, lui a permis la légèreté de main, le badinage de pointe et la liberté de trait.

Le procédé de la peinture à l'huile substitué à l'encaustique des anciens, à la peinture à fresque ou en détrempe ou d'autre sorte, a été pour l'art moderne une source d'incontestables progrès. C'est que ce procédé, en même temps qu'il est plus riche, plus complet, plus parfait à tous égards qu'aucun autre procédé de peinture, est en même temps d'un emploi infiniment plus simple et plus direct. Entre le peintre et son œuvre, rien qu'un pinceau qui d'un même jeu exprime à la fois contour, relief, modelé, lumière, couleur, de telle façon qu'en quelque degré du moins une sorte de simultanéité d'exécution correspond ici à cette simultanéité de conception qui est l'un des attributs essentiels et supérieurs de la pensée dans la création du beau. Aussi la peinture à l'huile est-elle celui de nos arts d'imitation qui a produit les plus brillants et les plus nombreux chefs-d'œuvre, des artistes incomparables, des écoles fécondes, une somme merveilleuse de beau, et il est à croire que, par ce côté du moins, l'art moderne l'emporte de beaucoup sur l'art antique.

Voilà deux séries de faits différents et analogues tout à la fois. Je fais remarquer que ceux de la première comme ceux de la seconde s'expliquent tous du même coup par la simple application d'un principe que nous avons posé.

Puisque le beau de l'art procède absolument et uniquement de la pensée humaine, dans tous les cas de la première série, la somme de beau a dû diminuer proportionnellement à la somme de procédé qui a été substituée au travail direct et personnel de l'artiste, en tant que l'artiste ne peut pas ne pas être le seul interprète intelligent du beau qu'il a conçu.

Puisque le beau de l'art procède absolument et uniquement de la pensée humaine, dans tous les cas de la seconde série, la somme du beau a dû augmenter proportionnellement à la somme de procédés intermédiaires qui a été supprimée, de manière à rendre plus direct et plus personnel le travail de l'artiste, qui pareillement ne peut pas ne pas être le seul interprète intelligent du beau qu'il a conçu.

CHAPITRE XV.

Où l'on s'amuse à résoudre un petit problème au moyen des données du chapitre précédent.

Que si l'on nous proposait maintenant de déterminer d'avance le rang et la nature d'un genre de peinture qui n'admettrait qu'à un très-faible degré le travail direct et personnel de l'artiste et qui se pratiquerait à un très-haut degré par des procédés mécaniques, ne devrions-nous pas, partant du principe que nous avons posé et éclairé par l'application vigoureuse que nous venons d'en faire dans le chapitre qui précède, conclure *a priori* que, d'une part, un pareil genre de peinture, ne pouvant refléter qu'à un très-faible degré une conception individuelle de beauté artistique, ne devra occuper qu'un des échelons inférieurs de l'art; que, d'autre part, un pareil genre de peinture, ne pouvant trouver sa règle d'exécution dans cette conception elle-même, devra conséquemment la chercher à un très-haut degré dans l'accomplissement des simples conditions d'imitation matérielle?

Or, ce genre de peinture, il existe, et, soit par le rang subalterne qui lui est assigné dans l'art, soit surtout par son objet, qui est essentiellement l'illusion matérielle provenant de la vérité d'imitation, il correspond parfaitement à la double donnée que nous venons d'obtenir par une déduction théorique : c'est la peinture de décor telle que la réclament les représentations

scéniques de nos théâtres modernes. Dans cette peinture en effet, un artiste, déjà assujetti lui-même à l'imitation nécessaire d'une scène déterminée, ordonne, arrange, compose l'ensemble ; pour tout le reste, des règles gouvernent, des procédés obéissent, des ouvriers exécutent, et l'œuvre ainsi accomplie peut être belle, très-belle, au point de vue de son objet, qui est l'imitation matérielle d'une scène déterminée, sans en être d'un seul échelon plus belle au point de vue de ce qui est l'objet de l'art, à savoir, la réalisation sensible d'un beau procédant absolument et uniquement de la pensée humaine.

Et remarquons-le bien, si une pareille peinture, qui est presque toute d'imitation matérielle, se trouve être par cela même pour les cinq sixièmes au moins en dehors de l'art, encore n'y rentre-t-elle, pour un sixième au plus, qu'en vertu de cette faible part de conception libre qui est laissée à l'artiste décorateur, après qu'on en a défalqué au profit d'une scène déterminée, au profit des règles, des procédés et des ouvriers, une part énorme faite à l'imitation matérielle.

L'ordonnance, l'effet, l'arrangement, la composition générale, voilà les seuls côtés par lesquels il demeure en quelque degré affranchi ; et voilà les seuls en même temps par lesquels lui-même prend encore rang parmi les artistes, au lieu de n'être, comme ceux qu'il emploie, qu'un simple ouvrier. Ce simple départ d'éléments met bien en lumière, ce semble, sans d'ailleurs faire tort à aucune sorte de beau, comment sont contraires, opposés même, le beau de l'art et le beau d'imitation ; comment en particulier, le signe, arbre, maison ou paysage, à mesure qu'il est plus près de n'exprimer que lui-même, à mesure aussi est plus près d'avoir perdu toute sa signification artistique, qui est d'exprimer autre chose que lui-même, à savoir, une conception de beauté librement engendrée par la pensée humaine.

CHAPITRE XVI.

De la conception et de la gestation du beau.

Rapprochons de cet exemple d'une peinture qui est considérée comme subalterne par cela même que le signe, arbre, maison, paysage, y est plus près de n'exprimer que lui-même, l'exemple inverse d'une peinture qui est considérée comme supérieure et première au point de vue de l'art, par cela même que le signe, accessoires, paysage, figures, y a plus visiblement pour office d'exprimer autre chose que lui-même, à savoir, une conception de beauté librement engendrée par la pensée humaine. Ici nous trouverons inversement qu'un pareil genre de peinture ne pouvant trouver sa règle d'exécution que dans cette conception de beauté, uniquement, et non plus dans l'accomplissement habile des conditions d'imitation matérielle, non-seulement le travail direct de l'artiste y devient rigoureusement essentiel à l'exclusion de tout procédé indirect ou mécanique, mais ce travail lui-même y consiste tout entier dans le laborieux effort que fait la pensée pour s'asservir le signe, jusqu'à ce qu'il soit enfin devenu le sens visible, le clair symbole d'elle-même.

Dans l'intéressante et véridique notice qu'a publiée M. Delécluse sur Léopold Robert, on lit que, pour ce grand artiste, ses compositions les moins considérables, comme ses compositions les plus vastes, n'arrivaient à terme qu'après des labeurs infinis, et que ces labeurs étaient tout entiers de prélude, d'essai, de recherche, d'effort, avant d'être d'exécution. Une conception forte, mais longtemps confuse; une gestation dont le malaise allait jusqu'à la souffrance; un enfantement lui-même difficile et laborieux : telle était la façon dont Léopold Robert créait le beau qui éclate dans ses ouvrages. Et cependant, c'est ici le premier point à noter, à séparer dans les ouvrages de ce même Léopold Robert la partie imitative ou de simple exécution de la partie esthétique et de conception, c'eût été un jeu pour lui que

de représenter sur la toile soit un *improvisateur napolitain*, soit un *retour de madone*, soit une *scène de moissonneurs*.

Mais, de tous les ouvrages de Léopold Robert, celui dont nous pouvons étudier l'histoire avec plus d'avantage au point de vue qui nous occupe, c'est son tableau des *Pêcheurs*, parce que, issu d'une conception primitive dans laquelle ce sujet des *Pêcheurs* n'entrait pour rien encore, il est arrivé, même accompli, à réaliser une composition dans laquelle ce sujet des *Pêcheurs* n'entre que comme signe d'un beau qui n'a essentiellement rien de commun ni avec la pêche, ni avec les filets.

Voici la conception primitive de Léopold Robert, conception qui était en même temps éminemment complexe par sa nature, et éminemment empreinte d'une sorte d'intention abstraite et symbolique : c'était de caractériser, dans quatre compositions, tout à la fois les quatre saisons et les quatre principaux peuples de l'Italie. Cette conception, élaborée avec une opiniâtre persévérance, et exécutée partie par partie, avec un incomparable charme de naïveté et de profondeur, avait déjà produit le *Retour de la madone de l'Arc*, qui caractérise le printemps et les Napolitains, et les *Moissonneurs*, qui caractérisent l'été et les hommes de la campagne de Rome ; lorsque, remettant à un autre temps de représenter dans un sujet de vendange l'automne et les habitants de la Toscane, Léopold Robert s'apprêta à caractériser auparavant l'hiver et les habitants de Venise. Pour cela il se choisit d'abord une scène de carnaval, qu'il étudia, qu'il travailla longtemps ; mais, après qu'il l'eut mûrie et enfin tracée sur le papier, ne la trouvant pas assez significative de sa conception propre, il l'abandonna pour y substituer le sujet des *Pêcheurs*. « Si je veux faire un véritable pendant à mes deux premiers tableaux, écrivait-il après cette rude mais infructueuse tentative, je dois représenter plutôt le peuple que la société. » C'est ainsi que, dès ce premier degré de l'œuvre, nous voyons Léopold Robert qui se cherche dans des sujets tout divers un simple moyen d'arriver à la manifestation d'une même conception, en telle sorte que ces sujets eux-mêmes tout entiers des-

cendent, sous la puissante élaboration de ce beau génie, au rang de simples signes.

Il y a cinq ou six lieues de Venise à *Chioggia*, un petit port dont les habitants n'ont d'autre ressource que la pêche assez périlleuse qu'ils vont faire sur la mer Adriatique. Léopold fit quelques visites chez ces pauvres gens, et, attiré de plus en plus par ce charme même d'obscurité de vie et de simplicité de mœurs, où se plaît en tout temps la pensée méditative du vrai poëte, il se résolut à les choisir pour les héros de cette scène où devaient se refléter à la fois le caractère vénitien et l'hiver d'Italie. Le voilà donc qui élabore cette nouvelle idée avec la même ténacité, mais avec plus de succès que la première, étudiant, songeant, traçant, tantôt indécis encore sur quelques-unes des figures ou sur quelqu'un des groupes qu'il a provisoirement acceptés, tantôt résolu et évidemment satisfait au sujet de quelques autres groupes ou de quelques autres figures, la femme et son enfant, par exemple, la vieille, les deux jeunes pêcheurs de gauche, qui sont identiques dans toutes les esquisses préliminaires, comme elles le sont dans le tableau comparé aux esquisses. Ainsi, dès ce second degré de l'œuvre, c'est-à-dire dans l'élaboration d'un sujet définitivement choisi, nous voyons se trahir les doutes, les repentirs, les conquêtes d'une pensée esthétique qui se cherche, qui s'entrevoit, qui se trouve enfin dans une certaine forme de ce sujet, mais de ce sujet descendu lui-même au rang de simple signe de cette pensée. Le tableau n'est point encore commencé, et néanmoins le beau existe déjà tout entier, car le voilà déjà être, déjà vivant dans l'esprit de Léopold, comme l'enfant dans le sein de sa mère avant qu'il soit enfanté, avant qu'il soit viable, avant qu'il ait apparu à la clarté des cieux pour y resplendir au regard des hommes.

Mais l'histoire du tableau des *Pêcheurs* ne s'arrête point là, comme s'y arrêterait probablement celle de tout autre tableau, de celui des *Moissonneurs*, par exemple.

En effet, arrivé à ce point, Léopold Robert prend ses pin-

ceaux ; mais voici qu'au lieu de n'avoir à lutter que contre les rebelles difficultés que lui oppose l'exécution d'un sujet « qu'il avait vu, dit-il, si beau dans son imagination, » il lui faut lutter en outre et en même temps contre les suggestions désespérées de son âme, qui, vers cette époque déjà, lui conseillait le suicide. Tantôt donc il s'agite, il tressaille, il se trouble, il s'effraye de lui-même, et, hors d'état de poursuivre, il délaisse ses pinceaux ; tantôt, pour chasser les fantômes sinistres qui assiégent à toute heure sa pensée, il s'acharne avec une fiévreuse passion à faire, à défaire ; il s'immole au travail, il s'étourdit d'effort, il s'enivre, non plus de gloire, non plus d'espérance, car il a déjà rompu avec ce monde, mais de sa dernière coupe d'amère et mélancolique inspiration.... Et il se trouve que les *Pêcheurs*, cette composition qui devait caractériser l'hiver et le peuple de Venise, sont en outre cette composition qui caractérise avec une navrante énergie la mortelle tristesse du poëte ; que ce tableau qui portait pour titre dans le livret : *Le Départ pour la pêche au long cours*, porte en outre inscrit partout, dans ce pan aride de blanche masure, dans ces feuilles mortes, dans ces femmes désolées, dans ces hommes jeunes ou vieux, dont chacun respire tant d'ennui, de désenchantement et de sourde amertume, le départ de l'infortuné Léopold lui-même pour l'éternité au long cours ! Ansi, à ce troisième degré de l'œuvre, et en vertu de la disposition exceptionnelle de l'artiste, nous surprenons son âme tout entière qui se répand involontairement sur la toile pour y empreindre d'angoisse et de souffrance un sujet qui est d'ailleurs sans relation avec cette souffrance et avec cette angoisse ; et voici une conception primitivement calme et sereine qu'envahit peu à peu la tristesse, que recouvre insensiblement le deuil, jusqu'à ce qu'enfin ce ne soit plus qu'au travers d'un crêpe funèbre qu'on l'entrevoit encore lointaine et presque effacée !

Ce sont les lettres elles-mêmes de Léopold Robert qui contiennent la trace de la double lutte que nous venons de signaler ; mais ces lettres n'existeraient pas que le tableau les suppléerait

pour crier ce qu'elles murmurent et pour mettre à découvert ce qu'elles déguisent. Car ce tableau, s'il est bien vrai qu'il montre aux yeux des pêcheurs, est-ce bien des pêcheurs qu'il signifie? Et qu'a donc à faire avec la pêche ce charme amer, cet attrait presque aussi douloureux qu'attrayant, dans lequel, et de plus en plus, il jette l'âme de ceux qui le contemplent? Aussi le public lui-même ne s'y est pas trompé, et c'est avec une admiration mêlée d'instinctive et respectueuse mélancolie que les plus ignorants eux-mêmes ont accueilli le dernier chef-d'œuvre de Robert.

Mais il y a plus : les considérations qui précèdent peuvent seules rendre raison des diversités de jugement dont ce chef-d'œuvre n'a pas laissé que d'être l'objet. En effet, il a dû arriver que, jugé au seul point de vue de la donnée *des pêcheurs vénitiens partant pour la pêche au long cours*, il ait paru à bien des égards défectueux, infidèle, sujet à des critiques fondées. Il a dû arriver pareillement que, jugé même au point de vue de la conception primitive, il ait paru à bien des admirateurs de Léopold, et à nous-mêmes, inférieur aux *Moissonneurs* en majestueuse unité et en poétique harmonie. Mais, jugé au point de vue d'une souffrance profonde, d'une tristesse amère, d'une âme belle, qui, désespérément malade, remplit la toile de sa plainte, de son gémissement, de son adieu suprême, c'est alors un poëme magnifique, une élégie sans pareille, une peinture empreinte au plus haut degré d'un beau qui est étranger à l'imitation de la nature, étranger au sujet représenté, étranger à la conception primitive elle-même, mais qui est, en revanche, issu tout entier des intimes profondeurs de la pensée de l'artiste.

CHAPITRE XVII.

De la difficulté qu'il y a à discerner les caractères esthétiques dans les productions médiocres.

Dans les deux chapitres précédents, nous avons mis en contraste les deux sortes de peintures qui, sans sortir du domaine de l'art, sont d'ailleurs les plus distantes au point de vue de l'espèce de beau que l'art comporte. Ce n'est, en effet, qu'en considérant des termes extrêmes qu'on peut arriver à des résultats concluants, dans une question qui est si délicate et dans une matière qui est si sujette à piéges et si fertile en illusions. Car, bien que les principes que nous avons posés soient vrais de tous les échelons de l'art, en telle sorte qu'ils ne cessent d'avoir leur application que là où cesse l'art lui-même, il est malaisé néanmoins de les faire surgir avec une éclatante évidence de l'examen des genres mixtes ou de celui des productions médiocres : tant la faible somme de beau qui s'y rencontre s'y trouve combinée et enchevêtrée avec une foule d'autres éléments dont les uns, pour beaux qu'ils nous paraissent, ne sont néanmoins pas beaux esthétiquement, dont les autres simulent le beau de l'art, l'empruntent, le contrefont, plus encore qu'ils ne le contiennent réellement au degré où ils semblent le contenir. Ainsi la beauté d'exécution, par exemple, dans un tableau quelconque, soit qu'il représente des moutons et un pâtre, soit qu'il représente une scène familière ou d'histoire, n'a de valeur esthétique, c'est-à-dire ne rentre dans le beau de l'art, qu'autant qu'elle a eu pour règle non pas l'imitation stricte de la nature, non pas une merveilleuse adresse, une aptitude extraordinaire dans l'emploi des procédés, mais la réalisation plus ou moins parfaite d'une conception individuelle de beauté. Or, comme d'une part cette imitation stricte, cette merveilleuse adresse, ont leur genre de beauté, qui, sans être esthétique, nous séduit néanmoins, et comme d'autre part toujours ou pres-

que toujours quelque conception de beauté, si faible soit-elle, a modifié cette adresse et entravé cette imitation, l'on conçoit combien dans ce cas-là le triage des éléments est délicat, sujet à erreur et peu propre à fournir les pièces d'une démonstration claire et péremptoire.

Pareillement, si le beau de l'art, pur, individuel, vierge en quelque sorte de tout alliage, éclate à un haut degré dans les tableaux des grands maîtres, il se retrouve, mais non pas vierge, pur, individuel au même degré, dans les tableaux de leurs élèves, ou pour mieux dire dans les écoles qui se sont presque toujours formées sous leur influence ou sous leur direction. C'est ainsi que bien des élèves de Raphaël sont raphaélesques au point que les connaisseurs hésitent quelquefois eux-mêmes entre le maître et tel de ses élèves, ne sachant auquel il faut attribuer un certain tableau. Et cependant il est clair qu'esthétiquement parlant, le beau qu'a créé l'élève sous la puissante impulsion du maître est secondaire, en comparaison du beau que le maître avait, lui, conçu par le seul effort générateur de sa pensée. Or, comme d'une part il peut arriver aux peintres du second, du troisième ordre, d'être presque inévitablement enrôlés dans une école, et comme d'autre part il peut arriver aux peintres de quatrième, de cinquième, de dixième ordre, de refléter avec quelque bonheur une conception d'emprunt, il s'ensuit que dans cette région aussi le triage des éléments devient sujet à erreur ou même à contestation, et qu'il n'est pas à propos d'y aller chercher les pièces d'une démonstration claire et péremptoire.

Très-souvent, et ceci est à remarquer, dans un tableau d'habile élève d'un grand maître, les objets naturels qui y sont représentés ont éminemment ce caractère esthétique d'être moins les signes d'eux-mêmes que les signes d'autre chose qu'eux-mêmes, à savoir, d'une conception de beauté, sans que pour cela ce tableau ait une valeur esthétique, c'est-à-dire une somme de beau qui soit proportionnelle à ce critère d'ailleurs fondamental. C'est que cette conception de beauté, tout comme

cette façon esthétique de la rendre, sont en plus ou moins grande partie d'école, d'emprunt, de tradition, d'imitation, et non pas de création individuelle, et imaginées l'une pour l'autre, en vertu tantôt de cet effort laborieux, tantôt de cette apte vigueur qui est le propre des grands génies. C'est d'un tableau semblable que l'on dit avec raison qu'il est d'une belle manière, d'une belle école, d'un beau style, sans que ce jugement implique qu'il soit le fruit d'une conception individuelle, esthétiquement parlant, puissante ou seulement remarquable. Dans le domaine du beau, les ouvriers sont nombreux, les maîtres sont rares : d'où il suit que c'est chez ces derniers qu'il convient d'étudier les phénomènes esthétiques, si l'on veut les reconnaître d'emblée à leur source, au lieu d'avoir à y tendre en remontant péniblement et au risque de s'égarer dans le méandre des affluents, des dérivés, des doubles cours et des faux bras.

C'est pour cela que, dans nos exemples, nous citons cent fois le même nom, à la condition qu'il soit universellement reconnu pour celui d'un des maîtres de l'art, plutôt que de multiplier les noms au risque d'en aller citer de qui la supériorité soit incertaine ou contestable. C'est pour cela aussi que nous avons insisté sur une composition de Léopold Robert, parce que, peintre moderne, et à ce titre plus connu et plus populaire que les anciens, parce que aussi, peintre décédé, et à ce titre déjà placé au rang que lui assignera la postérité, il était bien plus propre qu'aucun autre à offrir, au sujet de la façon dont se crée le beau de l'art, les éléments d'une vérification aussi lumineuse que féconde. Mais, avant que de quitter ce maître et l'exemple qu'il nous a fourni, un mot encore qui clora sans s'en écarter les observations que contient ce chapitre.

La peinture ne devient art, poëme, avons-nous dit, qu'à mesure et qu'autant qu'elle se dégage de plus en plus du servage d'imitation matérielle pour devenir l'expression vierge d'une pure conception de beauté. Mais voici comment il se fait qu'indépendamment des cas que nous venons d'énumérer, l'appré-

ciation du beau de l'art devient dans tel ou tel tableau incertaine et sujette à ambiguïté. C'est que le sujet, selon la capacité esthétique du peintre, qui est variable à tous les degrés, peut se trouver assez bien rendu et produire une œuvre de mérite, sans que l'ouvrage soit essentiellement issu d'une conception de beauté qui ait rien de fort ou de remarquable. Ainsi, supposez un peintre qui n'est que peintre, mais habile, et fournissez-lui une donnée, il va vous la remplir avec facilité au moyen d'une imitation habilement faite des objets naturels que cette donnée comporte ; et vous aurez une œuvre où rien ne choque, où beaucoup de choses séduisent, où plusieurs portent la trace d'une intention propre, sans qu'il y ait là presque rien de créé en fait de beau esthétique. Le peintre, qui n'était que peintre, a simplement fait concourir l'imitation à remplir les conditions d'une donnée, ses *pêcheurs* ne sont que des pêcheurs, son *départ* qu'un départ, et il arrive que les objets naturels qu'il a représentés sont tout autant ou plus encore le signe d'eux-mêmes que le signe d'une conception, sans qu'il soit facile, en face d'une œuvre d'ailleurs agréable à beaucoup d'égards, d'y faire le départ des éléments qui concourent à cet agrément. Mais donnez ce même sujet à un peintre qui est poëte, il va le porter, le mûrir, l'assouplir en quelque sorte dans son esprit, jusqu'à ce que et les objets naturels à représenter, et le sujet tout entier, aient été assujettis à n'être que le signe le plus clair et le plus parfait d'une conception individuelle de beauté.

Et ceci explique un trait qui est d'observation commune. Les peintres habiles, mais faiblement doués sous le rapport esthétique, passent communément avec une extrême facilité d'un sujet à un autre sujet, et à peine ils en ont fini avec Alexandre qu'ils sont en demeure de commencer avec César. C'est que leur art est d'acquis, de savoir, d'arrangement, de goût, de main, mais très-peu de pensée. Les peintres habiles également, et cent fois plus habiles même, mais fortement doués sous le rapport esthétique, passent au contraire communément avec une extrême difficulté d'un sujet à un autre ; il leur faut tra-

verser, avant qu'ils puissent le faire, un long intervalle de temps, des dégoûts, des lassitudes, des nonchalances ingrates et souvent douloureuses, car ils voudraient produire, créer, parce que c'est leur félicité et leur vie ; mais tout leur être s'y refuse, et leur âme, encore amoureuse d'un beau qui la possédait naguère encore tout entière, y répugne. C'est que leur art est tout d'intelligence, d'enthousiasme, d'amour, de pensée, et nullement de calcul, de combinaison ou d'exécution.

CHAPITRE XVIII.

Où l'auteur regrette son âne.

Que c'est regrettable qu'on ne puisse rien prouver sans preuve ! car de sa nature la preuve ennuie, la déduction assomme, et voici que, à peine engagé dans mon sujet, déjà j'éprouve le besoin d'aller faire un tour de promenade.

Mon âne me manque. Tant que je suis resté auprès de lui, sa quiétude se communiquait à mes pensers, sa nonchalance à mon allure ; et, au lieu de me mettre à creuser des trous pour déterrer des principes, comme lui j'errais paisiblement de place en place, choisissant mes herbes et ne goûtant qu'au meilleur. C'est grand dommage que j'aie quitté mon âne.

De quoi était-il question dans ce temps-là? De la bosse, du pinceau, du papier, de mon bâton d'encre de Chine et de mon bâton de voyage ; puis, après que ces menus objets avaient un moment défrayé mon indolente causerie, Tacite, les Chinois, les chats qui se regardent dans un miroir, venaient y faire une agréable diversion. Ah! jours heureux, loisirs faciles, propos sans suite et sans effort, vous retrouverai-je? Peut-être, mais après que, las et haletant, je goûterai moins de plaisir encore à jaser qu'à me taire. C'est grand dommage que j'aie quitté mon âne.

Où est-il, ce camarade d'autrefois, ce sage de qui la douce

philosophie me charmait à si bon droit? Hélas! je l'ignore;
sans quoi, plantant là ma démonstration, tout d'une course
j'irais le rejoindre; mais, en quelque lieu qu'il se trouve,
soyez-en sûr, il n'abuse de rien; il ne boude quoi que ce soit;
il ne flatte, ni ne hait, ni ne méprise; et, quelle que puisse être
sa condition, misérable ou fortunée, il en allége la dureté par
sa patience ou il en corrige la mollesse par sa frugalité.

C'est grand dommage que j'aie quitté mon âne. Bien mieux
que de tous ces prêcheurs qui m'en remontrent, j'aurais appris
de lui comment on vieillit sans ingrate suprise, comment on
accepte sans inutile murmure le poil blanc, l'aride maigreur,
tous les tristes insignes du déclin, comment on échappe aux
funèbres prévisions de mort et de sépulcre; comment, après
avoir consommé sa vie en services ignorés, l'on rend douce-
ment ses os à la terre, aise de la quitter, aise de l'avoir con-
nue.... Adieu, mon âne; ton exemple froisse ma vanité plus en-
core qu'il ne relève mon courage, et ton ressouvenir remue mon
cœur plus encore qu'il ne le récrée.

CHAPITRE XIX.

Où l'on retourne le principe pour le soumettre à des épreuves encore plus décisives.

Je continue ma course, qui me lasse par sa longueur, non
par ses difficultés; car vous devez le reconnaître, lecteur, si
dans le livre précédent la montée a été rude, embarrassée,
aventureuse, dans ce livre-ci, la descente est aisée, directe et
pas aventureuse du tout, puisque, à cheval sur notre principe,
nous poussons droit devant nous sans rencontrer ni caillou, ni
épine, ni obstacle, ni impasse.

Ce principe, mettons-le maintenant sous une autre forme, et,
prenant dès ici pour proposition ce qui en était le corollaire
immédiat, disons nettement que, *dans l'art*, les objets natu-

rels figurent, non pas comme signes d'eux-mêmes envisagés comme beaux, mais *essentiellement* comme signes d'un beau dont la pensée humaine est absolument et exclusivement créatrice.

Comme on le voit, c'est le même principe, mais retourné, et qui, sans avoir perdu de sa lucidité, a pris plus de vigueur encore. A l'exemple des plus fameux chimistes, nous allons l'attaquer d'abord avec de faibles réactifs; puis, après que nous aurons assuré les conditions de l'expérience, nous ferons avancer la grosse pile. C'est dit.

CHAPITRE XX.

Où il est question de petits bonshommes.

Avez-vous été à Herculanum, à Pompéï?... Moi non plus. Mais ils disent que, sur les murailles extérieures des maisons et sur les parois des corps de garde de ces villes enfouies, l'on voit gauchement crayonnées, ici au charbon, là à la craie ou à la sanguine, des figures qui stationnent, qui marchent, qui agissent. C'est drôle, et l'on ne s'attendait pas, avant d'y avoir songé, à retrouver, dix-huit cents ans en arrière de soi, ces mêmes petits bonshommes exactement que nos tambours de régiment ou nos gamins de collége façonnent avec une crâne goucherie sur les murailles de nos rues actuelles et sur les parois de nos corps de garde d'aujourd'hui.

Un fait qui se reproduit ainsi dans tous les siècles, comme en vertu d'une invariable loi, se rattache évidemment à quelque penchant universel : aussi a-t-on appelé ce penchant-ci l'instinct d'imitation, et on l'a considéré à la fois comme distinctif de l'espèce humaine et commun à tous les hommes.

Mais est-ce réellement là l'instinct d'imitation, ou bien est-ce l'instinct de la recherche du beau au moyen de l'imitation? L'art est-il né, comme le dit une assez niaise tradition, de l'idée

qu'eut un amant de crayonner sur la muraille le contour de l'ombre qu'y projetait le profil de sa maîtresse, ou bien l'art est-il né, au contraire, du premier essai que fit un homme, amant ou non, pour réaliser, au moyen de l'imitation, quelque conception du beau, fruste encore, élémentaire, grossière, mais enfin issue de sa pensée et qui la charmait?

Si toutes les pièces de l'art étaient réellement comprises en germe dans le profil que fit cet amant-là, l'art, à moins de n'être plus l'art du tout, n'aurait pu que poursuivre et serrer de plus en plus près l'imitation toujours plus parfaite et plus complète des objets; si bien que son terme extrême aurait été la Vénus en cire, par exemple, avec cils et cheveux, ongles et prunelles, roses et lis; il n'aurait été embarrassé qu'au moment de donner à la déesse cette ceinture d'où s'échappent, dit-on, les ris et les grâces, parce que ceci, imité matériellement, serait en vérité ridicule, et donnerait de l'air à toute une couvée qui vient d'éclore. De plus, si toutes les pièces de l'art étaient réellement comprises en germe dans le profil que fit cet amant-là, nous serions bien près, je crois, d'en avoir atteint la limite la plus reculée et la plus miraculeuse; car la plaque Daguerre donne l'objet lui-même, moins les couleurs, et ces couleurs, cinquante chercheurs sont à l'œuvre, à l'heure qu'il est, pour trouver la façon de les fixer aussi sur la plaque. En supposant que ceci soit bientôt obtenu, nous tiendrions donc l'art en personne, et réellement et si bien, qu'il n'y aurait plus même besoin d'artistes. Plus besoin d'artistes! qu'en dites-vous? Et ceci n'implique-t-il pas, ne crie-t-il pas, que les artistes ne sont bons qu'à une chose, en effet, savoir à tirer d'eux-mêmes ce beau de l'art que l'imitation la plus mirobolante, la plus daguerrifiée, la plus brevetée et la plus pensionnée, ne saurait donner pour un centième de grain seulement? Mais laissons là cette niaise tradition, que la plupart des doctes se sont complu à reproduire agréablement comme une sorte de mythe à la fois gracieux et instructif, et étudions les petits bonshommes crayonnés sur les murailles.

Que ces petits bonshommes ne soient pas des petits bonshommes, et en ce sens très-imitatifs, le moyen d'en disconvenir? Il y en a même qui sont purement imitatifs, rien qu'imitatifs, autant du moins qu'il est possible qu'une esquisse tracée par une main humaine ne soit absolument qu'imitative; ce sont ceux, par exemple, qui procèdent d'enfants totalement dépourvus de sens artistique, comme il y en a, comme il y en a même parmi ceux qui, plus tard, se font artistes. En vertu justement de cette lacune de conception artistique, qui est le détriment de leur esprit, ils ne voient et ils ne comprennent, du soldat par exemple, que son uniforme : les rangées de boutons, l'épaulette, le pompon, les signes distinctifs de corps, de régiment, de compagnie; et, au lieu d'exprimer, au moyen du soldat, une intention de beau qui leur appartienne, le soldat lui-même, ils ne l'expriment que par ces signes de buffleterie, de revers et de martingale. Qui n'a pas vu, en effet, soit sur les murailles, soit sur les marges d'*Epitome*, soit sur les cahiers de classe, ces fantômes roides, ces quilles habillées, ces costumes empaillés qui dénotent, c'est vrai, un instinct subalterne d'imitation, et qui, dans le fait assez délicat qui m'occupe, constituent précisément cette exception, sans laquelle il n'y a pas de règle confirmée.

Ces petits bonshommes-là procèdent donc du pur instinct d'imitation, si l'on veut, et encore d'imitation restreinte aux signes extérieurs d'organisation, de règle, de mesure, de division, bien plus que d'imitation réelle, sensible, expressive de l'objet. Ceux qui s'y livrent sont, en herbe, les esprits géomètres de Pascal, et ils feront mieux, une fois grandis, de s'adonner à la tenue de livres en partie double, plutôt qu'à quoi que ce soit d'artistique au monde. Par malheur, ce n'est pas toujours ce qui arrive, et tout le monde a vu, dans les expositions publiques, tels de ces portraits, de ces paysages, de ces batailles navales ou autres, où tout se rencontre de ce qui est exact, fidèle, conforme, rien de ce qui est vrai, vivant, spontané, individuel, en sorte qu'on songe tristement, en les

voyant, que l'auteur a manqué sa vocation, qui était d'être professeur d'algèbre, ou, à défaut, commis au bureau de l'enregistrement.

Mais il y a petits bonshommes et petits bonshommes. J'en ai rencontré, vous aussi, et c'est le grand nombre, qui, tout gauches et mal tracés qu'ils sont, reflètent vivement, à côté de l'intention imitative, l'intention de pensée, à tel point que cette dernière y est toujours, à cause même de l'ignorance graphique du dessinateur, infiniment plus marquée et réussie que la première. En effet, pendant qu'on ne voit que des membres à peine reconnaissables considérés un à un, un visage fabuleux, une panse mal bâtie et deux quilles de jambes, on discerne néanmoins, et d'emblée, une intention voulue d'attitude, des traces non équivoques de vie ; des signes d'expression morale, des symptômes d'ordonnance et d'unité, des marques surtout de liberté créatrice qui prévalent hautement par-dessus le servage d'imitation. C'est pourtant bien curieux que, dès ce tout premier et informe degré de l'art courant les rues, l'on rencontre déjà associés, mais distincts ; en relation, mais l'un comme moyen et l'autre comme but; inséparables, mais l'un assujetti, l'autre maître, les deux éléments, élément d'imitation, élément de conception créatrice, qui se retrouvent encore combinés de la même manière, dans la même proportion et dans le même rapport, dans l'art parvenu à son dernier et à son plus haut terme de perfection ! Qu'en conclure? sinon que c'est dans ces petits bonshommes, bien plutôt que dans l'apocryphe anecdote de cet amant qui perd son temps à crayonner des profils, qu'il faut voir la première, la vraie naissance de l'art, puisque, dans ces petits bonshommes au moins, tout embryon qu'il est encore, l'art existe déjà complet, sans plus ni moins de membres qu'il n'en aura plus tard, à savoir : une libre conception et une représentation d'objet naturel, qui est ici un signe pitoyable, obscur, manqué, de cet objet, mais qui est un signe déjà clair, vivant et infiniment moins manqué de cette conception.

Les sauvages, comme artistes, sont assez volontiers de la force de nos gamins des rues et de nos tambours de régiment. Aussi, le même caractère précisément se reconnaît dans leurs informes représentations d'objets naturels, et chez quelques-uns, chez ceux de l'Île de Pâques, par exemple, en voyant les dessins qu'ont donnés de leurs idoles hideuses de traits et grossières de sculpture quelques voyageurs modernes, il est impossible de ne pas être frappé de l'antithèse qui éclate au sujet de ces idoles, selon qu'on les considère au point de vue de l'imitation, ou selon qu'on les considère au point de vue de la conception. Au premier égard, ce sont des magots tronqués qui, dans leur fruste ampleur et dans leur difforme proportion, ne ressemblent guère qu'à eux-mêmes, qui ne ressemblent à rien : en tant donc que signes d'objets naturels, ces signes n'ont aucune clarté et à peine un sens. Au second égard, au contraire, ce sont des êtres tout à la fois cruels, durs et supérieurs, de brutes divinités, mais divinités enfin, en qui se devine la grandeur et se pressent la beauté : en tant donc que signes d'une conception, ces signes ont déjà la clarté à la fois et la vigueur du sens ; ils vivent, ils parlent, ils proclament qu'une pensée créatrice s'y est infuse pour se manifester par leur moyen.

Je n'ai plus qu'un mot à dire sur les petits bonshommes ; ce sera pour le chapitre suivant : mais, sans attendre au chapitre suivant, notons ici qu'à Herculanum comme à Genève, et qu'à Tombouctou comme à Quimper-Corentin, les petits bonshommes qu'on y rencontre charbonnés sur les murailles de carrefour et sur les parois de corps de garde ne sont pas, comme se plaisent à le répéter les uns après les autres tels doctes qui n'ont probablement jamais observé ces petits bonshommes, de simples indices de cet instinct d'imitation qu'ils disent être distinctif de l'espèce et commun à tous les hommes, à tous les singes, allais-je dire, mais qu'ils sont l'indice tout autrement manifeste de la poursuite instinctive du beau au moyen de l'imitation, et que déjà, dans ces informes croquis, l'objet naturel

figure, non pas comme signe de lui-même envisagé comme beau, mais comme signe d'une intention, d'un caprice, ou, pour parler plus exactement, d'un beau élémentaire, fruste, grossier, mais enfin absolument et exclusivement issu de la pensée.

CHAPITRE XXI.

Où l'on voit pourquoi l'apprenti peintre est moins artiste que le gamin pas encore apprenti.

Ce mot que j'ai à dire, c'est ceci : prenez-moi un de ces gamins de collége qui griffonnent sur la marge de leurs cahiers des petits bonshommes déjà très-vivants et expressifs, et obligez-le d'aller à l'école de dessin pour y perfectionner son talent; bientôt, et ceci à mesure qu'il fera des progrès dans l'art du dessin, les nouveaux petits bonshommes qu'il tracera avec soin sur une feuille de papier blanc auront perdu, comparativement à ceux qu'il griffonnait au hasard sur la marge de ses cahiers, l'expression, la vie et cette vivacité de mouvement ou d'intention qu'on y remarquait, en même temps cependant qu'ils seront devenus infiniment supérieurs en vérité et en fidélité d'imitation. C'est là un phénomène qui est d'observation commune, comme c'est là un phénomène qui doit se produire inévitablement, s'il est vrai que dans l'art les objets naturels figurent, non pas comme signes d'eux-mêmes envisagés comme beaux, mais comme signes d'un beau dont la pensée humaine est absolument et exclusivement créatrice.

En effet, l'école, qu'est-ce? C'est l'endroit où il s'agit de s'approprier par un long apprentissage le signe du beau, et ici, par exemple, le type humain. Dès lors, le gamin, de libre qu'il s'était vu antérieurement à l'égard de ce type humain, de telle sorte que, sans en connaître bien la forme d'ensemble,

et encore moins les formes de détail, il le faisait servir néanmoins, avec une crasse hardiesse, à signifier autre chose que lui-même, se voit, au contraire, assujetti à étudier pendant longtemps ce signe en lui-même et pour lui-même, afin de s'en approprier la connaissance dans ses formes d'ensemble comme dans ses formes de détail ; en telle sorte que non-seulement sa liberté créatrice du beau est temporairement suspendue pour ne lui être redonnée que lorsqu'il se sera rendu maître du signe, mais que, de plus, en tant qu'il s'est mis laborieusement à la recherche de ce signe difficile, au lieu de l'avoir crânement usurpé d'emblée, il est pour l'heure plus capable d'en bien tracer la figure au moyen d'une habileté timide, qu'il ne l'est de le faire servir, comme autrefois, à réaliser avec une audacieuse gaucherie une libre conception de beauté. Mais que ce même gamin, après cent, après mille essais successivement répétés, soit enfin devenu possesseur du signe dans toute sa perfection graphique, le voilà aussitôt qui s'en affranchit, qui le domine et qui le fait servir à la réalisation de ses libres conceptions de beauté. Alors se retrouvent, après qu'elles avaient paru s'éclipser pour un temps, ces dispositions, ces aptitudes, ces marques d'invention, d'idée, de vocation artistique, qui, dans sa première enfance, avaient réjoui ses parents et enchanté son père-grand.

Ce fait, qui est à la vérité d'une délicate appréciation, que l'on essaye de l'expliquer en dehors de l'hypothèse que les objets naturels figurent dans l'art, non pas comme signes d'eux-mêmes envisagés comme beaux, mais comme signes d'un beau dont la pensée humaine est absolument et exclusivement créatrice, et l'on y perdra son temps ; car, dans toute autre hypothèse, comment se rendre compte de ce que, durant le temps d'apprentissage et à mesure justement que se fait le progrès dans l'imitation du signe, à mesure aussi la force créatrice semble décliner et la liberté de conception s'alanguir sous le poids des entraves, ou, en d'autres termes, de ce que, quant à cette force créatrice et à cette liberté de conception, il y a

moins de dissemblance entre Michel-Ange gamin griffonneur et Michel-Ange devenu un immortel artiste, qu'entre Michel-Ange devenu un immortel artiste et Michel-Ange encore apprenti? Mais si les objets naturels, du premier jusqu'au dernier degré de l'art, n'y figurent réellement que comme signes d'un beau librement conçu par la pensée, il devient aussitôt évident qu'entre Michel-Ange gamin, qui brusque l'emploi du signe et qui, bien que mal, le force à signifier inhabilement ses premières conceptions, et Michel-Ange qui, possesseur enfin et dominateur du signe, l'oblige à signifier habilement ses dernières conceptions, il y a une ressemblance qui a dû s'interrompre pour autant de temps que Michel-Ange s'est volontairement asservi à n'étudier le signe qu'en lui-même et pour lui-même, afin de s'en assurer la connaissance, et finalement la possession.

A ceci se lie un fait que bien d'autres que moi ont sans doute remarqué : c'est qu'à lire les biographies des grands artistes, des grands poëtes, et en général des grands hommes, il est commun, pour ne pas dire habituel, d'y rencontrer des traits, des anecdotes, se rapportant à leur enfance ou à leur toute première jeunesse, qui justement indiquent et dénotent à l'avance, non pas ce qu'ils vont être durant leur apprentissage de peinture ou de poésie, ou du monde et des hommes, mais ce qu'ils seront beaucoup plus tard, c'est-à-dire lorsque, cet apprentissage fait, ils accompliront leur vocation. A la vérité les biographes ne peuvent user en ceci que d'une méthode rétrospective : aussi n'est-ce guère que quand Bonaparte a commencé d'ébranler le monde, qu'ils s'avisent de reconnaître le futur conquérant dans le pétulant écolier de Brienne. Mais il n'en est pas moins vrai que c'est dans la toute première période de la vie des grands hommes et des grands artistes, et non pas dans la seconde, que les biographes trouvent à citer de ces traits qui présageaient les hautes destinées réservées à leur âge mûr, parce que c'est le propre de l'enfant de laisser son naturel, ses penchants, ses aptitudes s'épandre en liberté,

sans conscience anticipée d'obstacles à vaincre et de difficultés à surmonter; comme c'est le propre de l'adolescent, du jeune homme, de l'apprenti, de se trouver de toutes parts aux prises avec ces obstacles et avec ces difficultés, en telle sorte que ses aptitudes paraissent s'éclipser, ses penchants s'éteindre, son naturel se voiler pour autant de temps que ses forces sont employées à soutenir cette lutte, rude toujours et longtemps inégale.

CHAPITRE XXII.

Où l'on en finit décidément avec les petits bonshommes.

Il y a plus : pourquoi prendrions-nous le petit bonhomme crayonné par le gamin comme étant la mesure véritable de sa conception de beauté, puisque nous avons reconnu que, pour Praxitèle lui-même, sa Vénus une fois achevée ne rend et ne peut rendre qu'incomplétement le modèle idéal qu'il s'en était primitivement formé? Il y a lieu de croire, au contraire, que le gamin, tout le premier, ne s'est satisfait qu'imparfaitement, et que ce n'est qu'en vertu de la vivacité de sa propre conception interne qu'il s'accommode toutefois d'en reconnaître, dans ces quelques traits gauchement tracés, un signe qui lui plaît mieux que rien du tout.

Nous avons été gamin aussi, ou écolier, c'est tout un, et il nous souvient que, vivement impressionné par la lecture de Virgile, nous trouvions un bien grand contentement à crayonner des Énée, des Iarbas, à essayer des Didon, des Élise : non point que nous fussions satisfait de ces représentations, quelque ignorante indulgence que nous eussions pu d'ailleurs apporter à leur appréciation; mais parce que, outre qu'elles figuraient pour nous un signe au moins visible de beau préféré, par une sorte d'illusion que favorise la vive et naïve imagination de l'enfance, il nous semblait réellement y retrouver, en

quelque degré et en dépit de la visible imperfection du signe, quelques parcelles de ce beau virgilien que nous n'avions pu nous-même sentir que très-imparfaitement. Mais que prouve ce fait encore, si ce n'est, d'une part, que l'aspiration au beau est chose d'ordre commun et naturel ; d'autre part, que l'objet naturel, alors même qu'il est aussi grossièrement qu'infidèlement représenté, et surtout alors peut-être, est le signe, non pas de lui-même essentiellement, mais de la conception tout autrement complexe, ornée, idéale, belle en un mot, qui en a été l'occasion ?

CHAPITRE XXIII.

Beaucoup de pourquoi et juste autant de parce que.

Voici un petit hasard de menues questions auxquelles nous donnerons une simple réponse en façon de solution, afin de rompre la monotonie des longs développements. Après tout, dans les preuves comme dans les armées, à côté de l'infanterie pesante, il est bon d'avoir quelques troupes légères.

Pourquoi un bon peintre ne commence-t-il à compter comme tel qu'après que, s'étant dégagé à la fois du servage de l'imitation matérielle de la nature, il est enfin parvenu à se faire sa manière, sinon en vertu de ce que les objets naturels qu'il est appelé à représenter ne commencent à acquérir une valeur esthétique qu'après qu'ils ont cessé de n'être le signe que d'eux-mêmes, pour devenir le signe d'autre chose que d'eux-mêmes, à savoir, d'une conception de beauté ?

Pourquoi une maquette, c'est-à-dire une étude peinte sur nature, n'est-elle jamais un tableau, et pourquoi un tableau, lorsqu'il est tout semblable à une maquette, est-il, en ceci, défectueux et sujet à critique, sinon parce que, dans une maquette, l'objet naturel doit être en effet autant que possible signe de lui-même, tandis que, dans un tableau, l'objet na-

turel est essentiellement signe d'autre chose que de lui-même, a savoir, d'une conception de beauté ?

Pourquoi une gravure, un dessin, une sculpture, un tableau d'un même sujet ne présentent-ils, à mérite égal d'ailleurs, aucune différence de valeur artistique, ou pourquoi une gravure, même grossière, peut-elle avoir au contraire une grande supériorité artistique sur un tableau même très-bien peint d'un sujet pareil, sinon en vertu de ce que l'objet naturel n'y étant pas essentiellement signe de lui-même, mais signe d'une conception de beauté, les mérites d'exécution, d'habileté, de fidélité, de vérité, en un mot de beauté imitative parfaite et complète, y sont dans un rang infiniment inférieur, et en quelque sorte sans commune mesure avec les mérites essentiels de cette conception de beauté ?

Pourquoi, à égalité de talent, de portée et de genre, le tableau entrepris et aux trois quarts fait d'un peintre ne peut-il être poursuivi et terminé par un autre peintre, lorsque celui-ci connaît d'ailleurs, ou plutôt lorsqu'il voit déjà faits aux trois quarts les objets naturels qui y figurent, sinon parce que ces objets naturels n'y étant pas signes d'eux-mêmes, auquel cas il lui serait bien facile d'en achever la représentation, mais y étant au contraire signes d'une conception individuelle de beauté, il n'est plus apte alors à les faire concourir à la réalisation d'une conception de beauté qui est à la fois en dehors de la représentation de ces objets, et en dehors de sa propre conception de beauté ?

Pourquoi le simple trait graphique d'une figure ou d'un ensemble de figures, bien qu'il soit un moyen entièrement conventionnel de représentation, suffit-il néanmoins, s'il est tracé par un Raphaël ou par un Michel-Ange, à produire sur nous la plus pure et la plus vive impression de beauté sinon parce que, dans l'art, la conception de beauté étant le sens dont la représentation des objets naturels n'est que le signe, peu importe au fond à la beauté de ce sens, que le signe soit plus ou moins complet, plus ou moins dénudé d'élé-

ments imitatifs, plus ou moins conventionnel enfin, pourvu qu'il demeure, comme expression de ce sens, parfaitement clair? Mais....

Tes pourquoi, dit le dieu, ne finiraient jamais.

Ainsi passons à autre chose.

CHAPITRE XXIV.

Où l'on fait avancer la grosse pile.

Le dernier pourquoi auquel je viens de répondre me met sur la trace d'un autre ordre de faits qui sont concluants dans la matière qui nous occupe. En effet, si le trait graphique qui ne correspond à rien dans la nature est en cela même un signe de représentation purement conventionnel, à envisager maintenant, non plus le trait graphique seulement, mais la peinture elle-même dans tout son ensemble de procédés parfaits et complets, nous trouverons aussi qu'elle est pareillement un signe de représentation conventionnel à un très-haut degré; puisque, quand ce signe ne devrait réellement varier qu'avec les objets naturels dont il est la représentation, il varie au contraire perpétuellement avec les écoles et avec les individus.

Ici les faits abondent. Dans les mêmes sujets, qu'ils soient d'histoire, qu'ils soient de paysage, quel rapport ont entre eux, quant à la façon dont ils font servir la peinture à en être le signe de représentation, les Flamands et les Italiens, Rembrandt et Raphaël, Berghem et le Dominiquin? Quel rapport ont entre elles, au même égard, les diverses écoles italiennes, qui traitent néanmoins des sujets pareils, sous l'empire d'influences semblables, et en face d'une nature identique? celles-ci qui accordent plus à la forme, celles-là qui donnent plus à la couleur; celles-ci qui s'imposent de plus en plus des sacrifices de coloris, et même de formes et de détails, afin de faire pré-

dominer de plus en plus l'expression morale profondément et exclusivement étudiée ; celles-là qui accueillent et qui mettent en œuvre avec une luxuriante abondance toutes les splendeurs du coloris, toutes les richesses de formes et de détails ici surpris, là étudiés, que déroule à leurs yeux la féconde nature? Quel rapport entre cette peinture spirituellement fausse, incorrecte, chiffonnée, de l'école française sous Louis XV, peinture rouée, si j'osais le dire, peinture Pompadour, Dubarri, quelque sujet qu'elle traite, et à quelque modèle qu'elle s'applique, et cette peinture postérieure de l'école de David, fausse pareillement, mais correcte, austère, théâtralement grecque et romaine, quelque sujet qu'elle traite aussi, et à quelque modèle qu'elle s'applique? Un jour, et lorsque c'était là l'officielle façon de peindre, le langage convenu de l'art, arrive, comme au sein du sénat assis pour l'écouter, un nouveau paysan du Danube ; c'est Géricault :

Qu'avez-vous appris aux Français ?

Et voici l'officielle façon de peindre, le langage convenu de l'art, qui croulent pour faire place à une tout autre façon, pour disparaître devant un tout autre langage! A vrai dire, l'histoire entière des écoles n'est que l'histoire de ces variations de la peinture envisagée comme étant le signe conventionnel et infiniment muable des manières diverses de concevoir le beau.

A prendre maintenant les individus, la chose n'est pas moins manifeste, soit qu'on les considère relativement à eux-mêmes, soit qu'on les considère relativement à d'autres. Que signifient en effet les trois manières différentes de Raphaël, sinon que la peinture, au lieu d'être pour lui un instrument simplement perfectible au point de vue de l'imitation, n'est qu'un signe conventionnel et par conséquent incessamment modifiable au point de vue du beau qu'il poursuit? Et pourquoi ne rencontre-t-on pas, au sein d'une même école, qu'elle soit italienne ou flamande, deux individus, deux maîtres qui soient identiques, ou seulement ressemblants, quant à la façon dont

ils font servir la peinture à la représentation des objets naturels, si ce n'est parce que la peinture n'est en effet pour chacun d'eux relativement aux autres, comme elle était pour Raphaël relativement à lui-même, qu'un signe conventionnel aussi, et par conséquent incessamment modifiable au point de vue du beau que chacun poursuit?

Mais, s'il en va ainsi, et que la peinture elle-même, considérée dans son ensemble de procédés parfaits et complets, soit néanmoins un moyen essentiellement conventionnel de représentation, ainsi que nous venons de le voir, il devient alors manifeste que dans la peinture elle-même, tout comme dans le simple trait graphique, la conception de beauté étant le sens véritable dont la représentation des objets n'est que le signe, ce signe est incessamment variable, muable et modifiable; tandis que, si ce signe était seulement celui de l'objet naturel qu'il représente, il ne varierait jamais, soit quant aux écoles, soit quant aux individus, qu'avec cet objet naturel lui-même.

Ceci est une grande lumière jetée sur toute la question et sur tous les problèmes qui s'y rattachent. En particulier, l'on entrevoit la cause de cette diversité, de cette opposition même des jugements en matière de peinture, qui fait croire à beaucoup de gens, simples spectateurs de ces diversités et de ces oppositions, qu'il n'y a dans cet art que des règles arbitraires, que des jugements incertains, qu'un beau conventionnel et sans mesure comme pour ceux-là même qu'il frappe ou qu'il ravit. La cause de ces différences et de ces oppositions devient, en effet, dès ici, patente, sans qu'elle implique une conclusion pareille, qui est d'ailleurs démentie par l'universelle admiration des chefs-d'œuvre consacrés. Car, d'une part, il devra y avoir diversité ou opposition absolue des jugements entre ceux qui dans la peinture envisagent l'objet naturel représenté comme étant exclusivement signe de lui-même, et ceux qui l'envisagent comme étant signe d'autre chose que de lui-même, en telle sorte que ces deux catégories de personnes

ne pourront réellement jamais s'accorder dans un jugement commun, et c'est ce que l'on voit tous les jours; d'autre part, il pourra y avoir non plus opposition, mais diversité des jugements entre ceux-là même qui, d'un commun accord, envisagent l'objet naturel représenté comme étant essentiellement signe d'une conception de beauté, parce que, à l'égard de cette conception elle-même, il y a naturellement, entre des esprits autrement ou inégalement doués, diversité d'impression, d'intelligence, d'aptitude, de portée, et il en va alors d'un chef-d'œuvre de peinture comme il en va d'un chef-d'œuvre de poésie. Certes, Boileau, La Harpe, Batteux, Pope, Horace, Voss, Wolf, Longin, Aristote, Pierre, Paul, Jean, vous, moi, nous avons chacun notre façon diverse et inégale de sentir, de goûter, d'interpréter l'*Iliade;* mais nous avons chacun aussi notre façon commune et pareille d'envisager ce poëme comme éclatant d'une merveilleuse beauté, et chef-d'œuvre à ce titre des chefs-d'œuvre eux-mêmes.

CHAPITRE XXV.

Comment se vérifie de point en point, et comme à l'œil, ce qui est avancé dans le chapitre précédent.

Raphaël, dans une de ses loges, représente l'esprit de Dieu qui plane au-dessus de la terre durant la période de création. L'esprit de Dieu est un vieillard d'une sublime austérité, qui se porte sans ailes, et vêtu d'une flottante tunique, tout au travers de l'espace; la terre, ouvrage de ses mains, est un fragment de sphère, qu'à cause de sa petitesse (ce fragment dépasse tout au plus d'un tiers la longueur du vieillard) l'on pourrait croire éloigné, sans quelques grands arbres épars qui le font paraître à la distance de quelques centaines de pas seulement. Quiconque a vu cette composition une fois seulement, et dans une gravure encore, ainsi que c'est notre cas, ne saurait l'ou-

blier, tant y éclate le beau de grandeur, le beau de solitude primitive, de récente apparition de la terre, d'antérieure et éternelle puissance divine, tant y est répandu le souffle inspirateur de la Genèse elle-même. Précisément parce que le beau de cette composition n'est contesté de personne, j'en veux faire l'objet d'une application rigoureuse des assertions que renferme le chapitre qui précède.

Et d'abord, où peut-on, je le demande, reconnaître d'une façon plus manifeste, plus intuitive en quelque sorte, que la peinture elle-même, considérée dans son ensemble de procédés parfaits et complets, n'est toutefois qu'un moyen conventionnel de représentation? Il a plu à Raphaël de modifier ce moyen au gré de sa libre volonté, sans autre règle que celle de lui faire dire ce qu'il voulait lui faire dire, et il a atteint son dessein au moyen de disproportions qui sont absurdes au point de vue de la conformité du signe avec l'objet naturel représenté!

En second lieu, si une conception de beauté n'est pas absolument et exclusivement le sens de ce signe ainsi modifié conventionnellement, de quoi alors ce signe est-il le sens? Cherchez. Est-ce celui de l'objet imité? Il est trop évident que non. Est-ce celui d'un caprice, d'une fantaisie puérile? Alors qu'y aurait-il là de beau, ou seulement de louable? Est-ce celui de quelque tour de force ou de quelque rareté d'une exécution difficile? C'est tout le contraire; car plus Raphaël dénude ainsi la terre ou s'inquiète peu de la proportion relative des objets, plus il s'évite de peine, de travail ou de soin. Est-ce enfin, car en vérité je ne sais plus où chercher, nécessité, entrave? Certes, ce n'est rien de semblable, et rien n'a empêché Raphaël soit de faire supposer la terre sans la montrer, soit d'en ôter ces grands arbres qui seuls en déterminent le peu d'éloignement, soit enfin de la réduire aux proportions d'un globe flottant à l'horizon. Ainsi donc l'objet naturel ici représenté n'est et ne peut-être que le signe variable, muable, modifiable, d'une conception de beauté, elle-même modifiable,

muable, variable, et il n'est essentiellement le signe de rien d'autre.

En troisième lieu enfin, et à supposer que cette composition, travail récent et encore inconnu d'un des Raphaël de notre époque, fût envoyée au salon pour y être appréciée par le public, ne voyez-vous pas naître aussitôt l'opposition des jugements, entre ceux qui disent : « Voyez donc cette petite boule, voyez donc ces énormes arbres ! » et ceux qui disent : « Quelle nouveauté, quelle hardiesse, quelle sublimité, et que ceci reporte bien à ces âges d'avant le monde, où l'esprit de Dieu était porté sur l'abîme ! » Et parmi ces derniers, ne voyez-vous pas en même temps toute opposition disparaître quant à la beauté de la conception, pour ne laisser plus de place qu'à des diversités d'impression, d'intelligence, d'aptitude, de préférence, en telle sorte que le beau demeure hors de cause, alors même qu'il est inégalement ou autrement perçu?

CHAPITRE XXVI.

Comment l'art aussi, considéré dans son ensemble, est un mode général de représentation non moins conventionnel que la peinture en particulier.

Au surplus, à considérer non pas seulement les maîtres, les écoles, la peinture, mais à considérer l'art lui-même dans sa généralité, nous trouvons également qu'il est un mode de représentation conventionnel aussi à un très-haut degré, puisque, quand ce mode ne devrait varier que selon les objets naturels dont il sert à opérer la représentation, il varie, au contraire, sans cesse selon les siècles et selon les nations, en tant que la pensée humaine, dont il émane directement, se modifie sans cesse selon les nations et selon les siècles. Or, s'il en est bien ainsi, qu'est-ce à dire, sinon que l'art tout entier, à le considérer dans ses monuments de toute sorte,

la pyramide, l'obélisque, Homère, le Parthénon, les égouts de Tarquin, le Colisée, Saint-Pierre de Rome, Dante, le Vatican, le musée de Versailles, notre statuaire, notre poésie, n'est qu'un ensemble de signe conventionnels à un très-haut degré, qu'un mode de représentation qui n'est pas simplement progressif au point de vue de l'imitation qu'il recherche, mais qui est essentiellement changeant et modifiable au point de vue de la pensée qui le gouverne et du beau qu'il poursuit?

Mais qu'il en soit bien ainsi, est-il besoin de le prouver? Ceci, en effet, est le lieu commun même chez les rhéteurs, ces échos sonores de toutes les banalités courantes, et ils ne touchent guère à l'art que pour rattacher ses destinées, non pas à la nature qu'il imite, mais à la pensée qu'il reflète. Fruste, disent-ils, et sauvage, là où la pensée est grossière et barbare; parfait dans ses formes, mais limité dans ses créations, là où, comme en Égypte, la pensée est circonscrite dans un cercle infranchissable de superstitions et de mythes; libre, varié, fier, passionné, là où, comme dans Athènes, la pensée émancipée rayonne en tous sens et se répand en innombrables symboles; sévère, colossal, et dès son berceau fondé pour la durée et pour l'empire, là où, comme à Rome, la pensée est mâle, ambitieuse, dominatrice; plein de mystère, de calme, de grâce naïve, d'austérité pieuse, là où, comme au moyen âge, il procède neuf et sanctifié de la pensée chrétienne; composite et seulement rajeuni, là où, comme à la Renaissance, la pensée se réveille au milieu des fastueux décombres de la Rome antique; impuissant et mesquin, plagiaire et raisonneur, simple ouvrier de luxe, de vanité ou d'ornement, là où, comme dans notre siècle, la pensée est énervée, distraite, bavarde, sensuelle, détournée d'elle-même pour ne songer qu'à accroître les aises du corps son maître et seigneur: partout et en tout temps l'art nous apparaît, indépendamment des vicissitudes d'habileté, des conditions d'imitation, des différences ou des similitudes de climats et de nature, muable comme la pensée humaine elle-même, incomplet de ses lacunes, vicieux

de ses vices, grand de ses grandeurs, libre de sa liberté, souffrant de ses maladies et défunt de sa mort....

A ces banalités des rhéteurs ajoutons une remarque qui n'est pas sans importance : c'est que, à considérer une époque ou une nation, plus l'art y fleurit et s'y élève, plus l'empreinte de pensée humaine y empiète sur l'empreinte d'imitation dans toutes les productions de cet art-là ; ce qui revient à dire qu'à mesure que l'art se perfectionne, à mesure aussi il s'éloigne de la fidélité d'imitation pour devenir plus conventionnel dans ses formes. Et ce qu'on appelle style, style grec, par exemple, style de la Renaissance, n'est autre chose qu'un des éléments de cette empreinte de pensée humaine qui empiète sur l'empreinte d'imitation, qui prévaut sur elle, qui lui imprime sa valeur esthétique et son cachet de beauté.

A ne considérer qu'un homme, qu'un artiste, il en va de même. A mesure que son talent s'accroît et se complète, à mesure aussi son style s'élève ; ce qui revient à dire qu'il en agit plus librement avec les objets naturels pour leur faire mieux signifier, par des altérations de forme, par des sacrifices de fidélité, par des surcroîts, par des concentrations, si je puis dire ainsi, de caractère expressif dénudé et mis en saillie, ses propres conceptions de beauté. Les artistes médiocres, ou mauvais, ou simplement capricieux, ou encore attelés au char d'un faux goût, singent ceci, et ils tombent alors dans la manière, dans le mauvais, dans le pire, dans le nauséabond, sans jamais pouvoir atteindre au style, parce que si, à la vérité, les signes dans l'art peuvent être conventionnels à un très-haut degré, ils ne peuvent jamais être arbitraires le moins du monde, et que, du moment où on les fait dévier des conditions de fidélité imitative pour autre chose que pour exprimer une réelle conception de beauté, il doit en résulter nécessairement un non-sens qui déplaît, enté sur une prétention qui choque. C'est cela qui est nauséabond en peinture comme ailleurs.

CHAPITRE XXVII.

Où l'on voit comment l'art proprement dit n'étant qu'une langue, cette langue naît, croît, décline, périt et se renouvelle incessamment.

Mais laissons là les rhéteurs et revenons à notre objet; car ce qui est banalité à considérer l'art en général ne l'est pas le moins du monde à considérer la peinture en particulier, et j'ai encore sous la main une ou deux épreuves dont je veux faire usage avant de clore ce livre.

Après la Vénus de Médicis, la Vénus de Milo, découverte de nos jours et qui, par le style, est plus belle encore, a d'abord étonné plus peut-être que ravi les amateurs de la statuaire antique. Cette figure, en effet, bien que Vénus, unit une sorte de mâle sévérité à des grâces qui ne sont féminines qu'aux trois quarts; elle frappe d'ailleurs par une si haute stature, par une simplicité si austère, par des souplesses si empreintes de vigueur, en un mot, par un caractère de si grave beauté, qu'au premier aspect l'esprit, bien que subjugué, chancelle néanmoins en se trouvant ainsi débouté des impressions de douceur, de mollesse ou de volupté, auxquelles il avait pu s'attendre. Mais peu à peu, et guidé qu'il est par des analogies tirées de la statuaire grecque elle-même, il pénètre dans la conception de l'artiste, il s'élève jusqu'à l'intelligence de ce style, et, au moment où il a saisi le sens de cette représentation au plus haut degré conventionnelle d'une beauté suprême, il s'en trouve comme enivré et il s'épand en éclats d'enthousiasme qui lui semblent encore bien insuffisants pour satisfaire à l'essor de son admiration. Quant à moi, il y a deux ans seulement que j'ai vu dans le musée de Lausanne un beau plâtre de ce chef-d'œuvre, et tels sont les mouvements qu'il m'arriva d'éprouver en le contemplant pour la première fois. Toutefois nous connaissons, et par l'histoire ou par l'étude, et par le grand nombre de magnifiques monuments qui nous en restent,

la statuaire grecque, en sorte que du plus au moins, de proche en proche, d'induction en induction, nous pouvons pénétrer très-avant dans le sens esthétique des productions de cette statuaire, quelque élevé qu'en soit le style, c'est-à-dire quelque conventionnels qu'en soient souvent et les formes et le caractère. Mais que l'on veuille bien supposer maintenant que nous n'avons ni histoire, ni études, ni monuments à notre portée, que l'on veuille bien supposer que les Grecs sont pour nous comme n'ayant pas existé, et voici M. de Marcellus qui découvre, unique et isolée, cette Vénus de Milo, dont il a doté la France. Qu'est-ce ? Une femme sans doute, un travail admirable, l'indice d'un art qui a été poussé très-loin ; mais l'intelligence de ce style, le sens poétique de cette conception, la signification esthétique, en un mot, de ce chef-d'œuvre, où la prendre, comment la deviner, à défaut d'aucune trace, d'aucun écrit, d'aucun autre monument analogue qui mette sur la voie de découvrir la valeur en grande partie conventionnelle des formes attribuées à cette statue? Et, au surplus, qu'est-il besoin de cette supposition que nous venons de faire ? Pour les hommes qui ignorent tout à fait l'antiquité, pour la foule, pour le gros public, il en va ainsi. Faute de connaître cette valeur du signe et d'avoir été exercés à comprendre de proche en proche les degrés nombreux et divers du style grec, ils ne voient dans la Vénus de Milo qu'une femme tout au plus belle, qu'une Vénus peu de leur goût, à laquelle ils préféreraient cent fois la Vénus comparativement courtisane de Canova ; et les plus avancés d'entre eux sont ceux qui, par modestie, par respect, par sourd instinct de quelque mystère clos pour eux, s'abstiennent de critique, s'en remettant d'ailleurs à d'autres pour admirer ce qu'ils ne comprennent pas. Ainsi donc, il est si vrai que, dans l'art élevé à son plus haut terme, c'est-à-dire là justement ou la somme du beau est la plus grande, les objets naturels ne figurent que comme signes en grande partie conventionnels d'une conception de beauté, et point essentiellement comme signes d'eux-mêmes, que si toute

tradition, toute trace du rapport conventionnel qui lie entre eux le signe et la conception de beauté, vient à se perdre, aussitôt le signe demeure incompris et le sens esthétique obscur.

Cet exemple est tiré de la statuaire grecque, et par malheur je n'en puis tirer d'analogues de la peinture antique, quand il conviendrait pourtant à mon objet de ne pas recourir à la peinture moderne, précisément parce qu'elle est de trop récente origine et d'un style qui nous est trop familier pour qu'elle puisse prêter à une supposition semblable à celle que je viens de faire. Et néanmoins, à prendre pour exemple quelque figure étrangement pâle, symétriquement rigide et ascétiquement austère du Pérugin, et à supposer que cette figure vînt à être découverte isolée et unique dans quelque époque éclairée et dans quelque pays civilisé, mais absolument étrangers tous les deux au christianisme et à l'ensemble d'art et de poésie qui en dérivent, est-il à croire que le sens esthétique, pour nous si vivement exprimé dans cette figure, y fût, mieux que celui de la Vénus de Milo, compris et pénétré? Cela est tout au moins fort douteux. Bien plus, j'entends dire qu'excepté pour le monde des connaisseurs, au milieu desquels se conservent les traditions de la haute peinture, plusieurs grands maîtres de l'école italienne, Michel-Ange, entre autres, sont de moins en moins compris; ils étonnent à la vérité, ils frappent, mais ils paraissent étranges, hors de nature, comme on dit [1]; précisément parce que la tradition de leur style s'effaçant de plus en plus pour la foule, c'est-à-dire la foule étant de moins en moins à portée d'interpréter ce qu'il y a de conventionnel dans leurs moyens de représentation, il s'ensuit que le sens esthétique de leurs œuvres lui échappe en partie et que leur conception de beauté devient obscure pour elle. Nouvelle preuve que dans l'art les objets naturels figurent essentiellement comme signe du beau dont la pensée humaine est exclusivement créatrice, et non point essentiellement comme signes d'eux-mêmes envisagés comme beaux.

1. Simond.

CHAPITRE XXVIII.

Où l'on s'explique pourquoi le beau d'une époque n'est qu'imparfaitement ou pas du tout le beau d'une autre époque.

Mais ceci, outre que c'est une preuve de plus à l'appui du principe que nous avons formulé, c'est en même temps l'explication d'un fait qui se reproduit dans l'histoire de l'art avec toute la constance d'une loi véritable. Ce fait, c'est qu'à considérer les productions d'une époque, nous voyons que le beau de ces productions va décroissant, s'altérant, s'éclipsant même pour les époques postérieures, à mesure que se modifie l'esprit des nations et que roule le cours des siècles, en telle sorte que l'art ne peut continuer de vivre, ne vit réellement qu'à la condition de se renouveler sans cesse dans ses formes, tout en demeurant le même dans son essence, le rebours justement de ce qu'ont pensé et prouvé tant d'honorables classiques, Aristote en tête et Boileau pas en queue. C'est qu'en effet, tandis que la partie imitative de ces productions conserve en tout temps sa valeur, la partie esthétique de ces mêmes productions étant essentiellement exprimée au moyen de signes conventionnels, dont le rapport avec leur objet s'efface et dont la tradition se perd, il en résulte que cette partie esthétique, de moins en moins comprise, finit par échapper à l'appréciation de la foule pour n'être plus que du ressort de quelques experts. L'art grec, le beau grec, que sont-ils aujourd'hui? Deux domaines, dont la masse des esprits modernes n'a pas l'entrée, même à prendre ceux qui ont en partage le sentiment de l'art, le sens esthétique, la bosse, en un mot, parce que pour y pénétrer il faut de plus et absolument être quelque peu lettré, docte, antiquaire, grec, non pas par naissance, mais par étude.

L'art moderne lui-même, de la Renaissance, le beau de la Renaissance, s'il est à la vérité parfaitement compris encore, est-il vivant, pratiqué et praticable? Est-il à sa place ailleurs

qu'en son lieu, je veux dire dans les contrées, dans les églises, dans les couvents où il a été primitivement cultivé et apposé, et où les choses, les hommes, les mœurs, les monuments, les ressouvenirs l'encadrent, l'isolent, l'harmonisent, l'expliquent ou tout au moins le défendent contre le contact immédiat avec les choses, les hommes, les mœurs, les monuments du temps présent? Notre haute peinture religieuse, celle au moins qui aspire à continuer sous les mêmes formes la haute peinture religieuse du XVe siècle, n'est-elle pas devenue surannée, impossible, quelquefois ridicule? Et, tandis que l'architecture grecque existe encore, comme la langue grecque ou latine, à l'état d'architecture savante, d'architecture morte, l'architecture gothique, bien autrement récente, et, si j'osais le dire, bien autrement belle, n'est-elle pas devenue incomprise déjà, impraticable, sans emploi, objet aujourd'hui, dans ses magnifiques monuments, d'un engouement de réaction parmi les doctes, les antiquaires et quelques poëtes maniaques, plutôt que d'une admiration à la fois intelligente et populaire?... C'est que pour tous ces arts, à mesure que l'esprit humain s'est modifié, à mesure aussi les signes conventionnels de beau, qui avaient été vivants, clairs et populaires dans une époque, ont cessé de l'être pour une autre, en telle sorte que le sens esthétique des plus belles choses, en même temps qu'il est demeuré accessible encore aux hommes d'art ou d'étude, est devenu lettre close pour la foule. Car le beau, issu directement de la pensée, par conséquent libre comme elle, comme elle incessamment actif, comme elle infiniment varié dans ses manifestations, ne cesse pas de rayonner sur la terre; mais la langue du beau, qui est l'art, comme toutes les langues, naît, croît, s'étend, décline, périt, se renouvelle, et, si quelques adeptes à la vérité conservent la connaissance des idiomes antiques, la foule ne sait jamais, et imparfaitement encore, que la langue de son endroit.

CHAPITRE XXIX.

Des connaisseurs et de ce qu'ils signifient.

Ceci sera, j'espère, l'avant-dernier chapitre de ce livre. Tout le monde sait qu'il ne faut pas, financier ou non, se lancer à l'aventure dans les achats de tableaux : c'est une carrière où, faute d'y avoir pris garde, l'on a bien vite échangé cent mille francs contre huit ou dix croûtes valant ensemble cent écus au plus. Quand donc on veut acheter des tableaux, il faut en premier lieu se défier hautement de l'israélite qui les offre à vendre, et il faut en second lieu consulter humblement un connaisseur désintéressé.

Les connaisseurs, il y en a de toute sorte, et les meilleurs ne sont pas les meilleurs : j'entends que ceux qui ont la bosse et un vif sentiment de l'art, tout désintéressés qu'ils puissent être quant à l'achat à faire, sont sujets à préjugé, à passion, à manie. Il y a des maîtres auxquels, tout en les admirant mieux et plus finement que personne, ils gardent rancune néanmoins, pour quelque défaut qu'un sens infiniment délicat leur fait apercevoir, pour quelque éloge trop gros qu'ils ont entendu faire à un connaisseur rival, pour n'être pas disposés dans le moment, ou pour avoir leur barbe à faire, ou un *durillon qui les agace*. Il y a d'autres maîtres auxquels, par des raisons précisément inverses, et tout en sachant leurs défauts mieux que personne, ils rendent un culte néanmoins, et ne tarissent pas en sympathies. Que s'il s'agit seulement d'attribuer un tableau douteux à son véritable auteur afin d'en établir la valeur vénale, ils ont tantôt toutes les incertaines certitudes de la passion aidée d'amour-propre déjà compromis, tantôt toutes les hésitations naturelles d'un esprit qui consulte moins la pâte, les glacis, les couleurs employées, les signes matériels en un mot, que les données à la fois contraires et concomitantes d'un sentiment aussi étendu que délicat et subtil. Cependant l'israélite

laisse dire, atténue, appuie, interrompt, renoue, et le tout forme une sorte de brouillard au milieu duquel un honnête amateur est sujet à faire des faux pas.

Les artistes, en tant que connaisseurs de tableaux, sont encore moins à consulter. La plupart, et les bons eux-mêmes, ont en général trop peu vu, et ce qu'ils ont vu, ils l'ont vu à la lunette de leur talent propre, de leurs besoins personnels, de leurs préjugés spéciaux presque toujours énormes, et heureusement, car ils sont la mesure de leur foi en leur manière et le ressort vigoureux de leur talent. Ainsi, tel d'entre eux, tout entier aux choses de haut style, ne voit, n'adore que quelques maîtres italiens, qu'un maître même, ou bolonais, ou florentin, et il dédaigne, il ignore, il ne conçoit pas tous ces Flamands qu'il voit priser si hautement à d'autres. Si vous allez consulter cet artiste-là, il y a cent à parier contre un qu'il vous détournera d'un bon marché qui se présente, pour vous en conseiller un mauvais qui ne se présente pas, ou l'inverse. Cependant l'israélite sera en tournée, vous lui payerez gros un bolonais de rapin ou un florentin d'arrière-boutique.

Le vrai connaisseur à consulter, c'est au fond le marchand de tableaux, l'israélite lui-même. Ces gens ont beaucoup vu, beaucoup comparé, beaucoup pratiqué; ils ont appris à ne se passionner pas, et aux inductions esthétiques ils ne dédaignent pas d'ajouter l'épreuve faite à la loupe ou à l'œil nu de tous les critères matériels. Sur le mérite ils discutent peu, sur le nom ils ont un avis, sur la valeur vénale ils prononcent avec connaissance. Par malheur ils sont toujours intéressés de près ou de loin, et partant comédiens, jongleurs, menteurs bien plus qu'un arracheur de dents.

Que prouve tout ceci? Rien d'autre, sinon qu'en fait de peinture l'appréciation est extraordinairement difficile, et que bien peu sur le grand nombre des connaisseurs eux-mêmes méritent d'être écoutés sans appel. Et cependant il semble qu'en pareille chose tout le monde ait mission de prononcer, à la condition d'avoir deux bons yeux; car, voici des arbres, des maisons, un

lac, un ciel, ou encore voici des personnages qui stationnent, qui se meuvent, qui agissent : ne suis-je pas bon pour dire si chaque objet représenté est vrai, naturel, convenablement rendu ? Pas même ; sans compter qu'en appliquant cet unique critère aux tableaux d'une collection mêlée de médiocrités et de chefs-d'œuvre, il est à croire que vous aurez rangé les médiocrités parmi les chefs-d'œuvre, et les chefs-d'œuvre parmi les médiocrités. C'est qu'il y a encore là le beau à juger, le beau qui est distant du vrai, autre que le naturel, et rendu souvent aux dépens du fidèle, de l'exact et du réel. Or, s'il est vrai, comme nous l'avons prouvé et comme ceci est destiné à le prouver encore, que le beau ait sa règle, non pas dans l'imitation de la nature, mais dans une conception individuelle de beauté, qui s'exprime en grande partie par des moyens conventionnels dont vous n'avez fait aucune étude et dont vous n'avez aucune tradition, comment seriez-vous apte à prononcer sur le mérite ou sur la valeur esthétique d'un tableau ? Le connaisseur donc n'est utile, nécessaire, le connaisseur n'existe qu'en vertu même du fait que dans l'art en général, comme dans la peinture en particulier, les objets naturels figurent, non pas comme signes d'eux-mêmes envisagés comme beaux, sans quoi vous sériez connaisseur avec tout le monde, mais *essentiellement* comme signes d'un beau dont la pensée humaine est créatrice et qu'elle exprime à un haut degré par des moyens conventionnels de représentation, sans la connaissance, la pratique ou l'habitude desquels cette conception n'est qu'imparfaitement comprise et le sens esthétique reste obscur. L'art, disions-nous tout à l'heure, est la langue du beau ; c'est là une définition que nous pouvons dès à présent énoncer comme rigoureuse. Or, ainsi que toute langue, précisément parce qu'elle est fondée aussi sur des bases conventionnelles, ne se comprend pas par le fait seul qu'on l'entend parler, de même tout ouvrage d'art ne se comprend pas non plus par le seul fait qu'on le regarde.

CHAPITRE XXX.

Conclusion de ce livre.

Voilà un livre qui a été non rude, mais long; aussi j'ose à peine, lecteur, vous proposer un petit bout de récapitulation et deux mots pour terminer convenablement et dans les formes. Il le faut poutant, car je suis professeur de rhétorique.

Le beau de l'art procède absolument et uniquement de la pensée humaine affranchie de toute autre servitude que celle de se manifester par la représentation des objets naturels. Tel est le principe que nous avions trouvé dans le livre précédent, et duquel nous sommes partis pour le développer, pour le vérifier, pour le prouver dans ce livre-ci de trente-six manières. Mis sous cette forme, notre principe n'en a été que plus clair, nos développements que plus probants, notre marche que plus aisée et rapide; en telle sorte que, de plein saut presque, nous sommes arrivés au corollaire suivant, qui est d'une généralité assez haute et d'une importance assez grande pour qu'il doive figurer à son tour comme principe, à la base de tout traité d'esthétique, à savoir que :

Dans l'art en général et dans la peinture en particulier, les signes de représentation qu'on emploie sont conventionnels à un haut degré; puisque, quand ils ne devraient varier qu'avec les objets naturels, dont ils sont la représentation, ils varient au contraire perpétuellement avec les époques, avec les nations, avec les écoles, avec les individus.

Voilà notre travail de ce livre. Je n'ajoute plus que deux mots au sujet de ce dernier principe. Quant à sa généralité, elle saute aux yeux. Il était de quelque difficulté de la bien établir au sujet de la peinture; mais, ceci fait, ce principe embrasse *a fortiori* tous les autres arts d'imitation : gravure, statuaire, sculpture, architecture, musique, etc.; car, outre que ces arts sont évidemment de même sorte que la peinture, l'élément con-

ventionnel du signe y éclate d'autant mieux que ce signe y est, au point de vue de l'imitation, plus visiblement et plus volontairement infidèle ou incomplet : la gravure, qui traite tout en noir; la statuaire, qui se prive de la couleur et de cent autres moyens d'imitation à sa portée; la musique, qui dit des sentiments, des passions, du calme, du sourire, des orages avec des sons modulés. C'est donc bien là un des principes fondamentaux de l'esthétique.

Quant à son importance, elle est telle que, selon qu'on le rejette ou qu'on l'admet, il y a, en ce qui concerne les phénomènes de l'art, du premier jusqu'au dernier, lumière parfaite ou éclipse totale. En effet, du moment que la peinture en particulier, qui est ici notre objet principal, cesse d'être considérée comme un signe de représentation très-conventionnel, aussitôt la perpétuelle variation des écoles et des peintres, et surtout la visible, constante et volontaire altération soit des formes, soit des couleurs, envisagées au point de vue de l'imitation, que l'on remarque chez les plus grands maîtres de l'art, et surtout chez ceux-là, devient le fait d'une ignorance grossière ou d'un caprice inexplicablement bizarre, au lieu d'être, sous le nom de style, de manière, de faire, d'expression, l'empreinte de leur libre conception de beauté et l'essence même du beau qu'ils ont répandu dans leurs immortels ouvrages. Et non-seulement on exclut ainsi la peinture du rang des arts qui ont pour objet la création du beau esthétique proprement dit, mais on se résigne soi-même à déraisonner jusqu'à l'absurde, jusqu'au fou, jusqu'au contradictoire, sur chacun des phénomènes de beau auxquels cet art donne lieu.

Mais s'il en va de la sorte, tout aussitôt deux graves conséquences se font apercevoir. La première c'est que, ainsi que nous l'avons pressenti dès longtemps, il faut déplacer, définitivement et à tout jamais, les arts si faussement et pourtant exclusivement appelés les *arts d'imitation*, de dessus cette base de l'imitation, pour les replacer sur celle de la libre création d'un beau qui n'a pas essentiellement l'imitation pour objet.

C'est le seul moyen de fonder l'esthétique de ces arts, le seul d'en diriger la pratique dans leur voie véritable, le seul enfin d'obtenir une critique qui ne soit pas exposée tantôt à procéder d'un empirisme à la fois bavard et brutal, tantôt à flotter à son insu entre des doctrines qui se combattent, tantôt à pallier sous un babil élégant ou sous un aplomb doctoral l'ignorance absolue des premiers principes de l'art. Connaître rend modeste, savoir ce qu'on dit rend juste, être fort rend généreux.

La seconde conséquence, c'est qu'il faut assimiler entièrement, non pas quant à leur degré de puissance, mais bien quant à leur nature, les arts faussement et exclusivement appelés *d'imitation* à la poésie, qui est communément considérée, non-seulement et légitimement comme occupant un rang supérieur, mais de plus, et à tort, comme étant autre quant à son objet, quant à ses effets.

Cette seconde conséquence, au surplus, est confusément admise par tous les esprits, parce qu'il arrive à tous les esprits d'être confusément frappés de l'analogie des impressions que leur font éprouver certaines productions choisies de ces deux arts, la peinture et la poésie. Néanmoins et toujours, et sans faire attention que la poésie, assujettie qu'elle est en cela à la même servitude que la peinture, ne peut pas davantage créer le beau sans employer la représentation des objets naturels, sentiments, hommes, choses, comme ils y voient pour procédé des mots, c'est-à-dire des signes conventionnels d'idées, tandis que dans la peinture ils voient des couleurs et des formes, c'est-à-dire des signes qui, à côté de leur élément conventionnel d'idées, ont un élément matériel d'imitation directe, c'est ce dernier élément qui leur voile l'autre, en telle sorte qu'ils sont portés à établir entre ces deux arts une distinction essentielle de nature, quand il n'offrent en réalité qu'une distinction accessoire de puissance. Nous ne pensons pas que quiconque aura lu cet essai jusqu'ici soit jamais exposé à tomber dans cette erreur.

LIVRE SEPTIÈME.

> Aujourd'hui, après avoir pénétré plus avant dans la question, il m'arrive ce qui a dû arriver à plusieurs, c'est d'éprouver à la fois une conviction incomparablement plus forte au sujet de l'existence réelle du beau, et une conviction incomparablement mieux raisonnée de n'en pouvoir saisir les éléments essentiels dans rien de particulier, dans rien de relatif; or, ces deux convictions sont les prémisses mêmes qui engendrent pour conclusion rigoureuse que le beau, dans son essence absolue, c'est Dieu.

CHAPITRE PREMIER.

Où l'on apprend que l'âne n'était qu'une fiction.

Voici l'automne, le brouillard, la froidure, et tout à l'heure sera revenu le moment de faire du feu dans ma cheminée. Alors (chaque saison a ses habitudes) je roulerai ma table auprès de l'âtre; et pendant que, chaque jour plus sévères, les frimas s'abattront sur la nature engourdie, je tisonnerai, je songerai, j'écrirai, et quelques loisirs domestiques me distrairont seuls de cette douce vie où la méditation est un si attachant exercice, le feu un si commode ami.

Vous aimez, vous, les champs, les bois, les beaux jours, car alors tout sourit aux regards et tout convie à sortir. Moi, j'aime aussi l'hiver quand la bise hurle, quand le givre décore de ses

festons les rameaux des grands arbres, quand au travers des vitres je vois ces grands arbres, tout prochains qu'ils sont, disparaître insensiblement derrière les flocons de neige qui descendent de plus en plus rapides et serrés. Oh ! que mon logis me semble alors hospitalier et cher, ma condition heureuse, mon feu souriant! Non, je ne regrette point les beaux jours, les bois, les champs, bien que j'y songe pourtant, et que la vue de ces frimas eux-mêmes réveille mes ressouvenirs de verdure et de prairies.

D'ailleurs ces plaines blanchies, ce ciel fermé, ces branchages nus, ont leur langage aussi, qui convient à mon âme. Si quelque gaieté y règne, ils ne la dissipent point; si quelque tristesse l'assombrit, ils s'y assortissent. Je n'ai plus à craindre ce contraste des fêtes de la nature et du deuil des pensers, auquel, durant les beaux mois de l'année, il est bien difficile d'échapper toujours; et, tempérée par tant d'impressions d'inerte repos, de calme silence, de douce pâleur, mon amertume bientôt s'est changée en une rêveuse mélancolie.

J'aimerais, car l'homme est insatiable dans ses désirs, et l'hiver lui-même par sa venue ne comble pas tous mes vœux, j'aimerais, dès que le vent d'arrière-automne a dépouillé les bois de leurs dernières feuilles, quitter la ville et porter mes pénates dans quelque asile agreste. Là, bien loin du babil des salons et du fracas des plaisirs, je m'arrangerais avec délices, et mon âtre, et ma chambrette, et mes journées, mi-parties de libre étude et d'indolents loisirs; tantôt regardant de la bergère où je suis assis le passant qui paraît à l'angle du chemin, un chariot qui rampe le long de la côte opposée, les petits oiseaux transis qui volent autour de la haie prochaine; tantôt écoutant le coup cadencé des fléaux qui battent le blé dans les granges voisines, ou bien encore descendant à l'étable pour y visiter les bêtes, et ce veau de dix jours qu'on a décidé d'élever. Cependant on me cherche, on m'appelle, on sonne; c'est la famille qui s'est déjà réunie autour du potage fumant, prélude bienvenu d'un rustique ordinaire. Quel charmant appétit, que

de domestique abandon, quelle saine causerie, dégagée de médisance et toute fleurie d'allègre humeur! Mais déjà les parois, en se rougissant des lueurs du foyer, annoncent la chute prématurée du jour, et chacun s'apprête à goûter en commun le charme paisible d'une longue veillée.

Voilà comment je passerais mes hivers, si l'on se choisissait sa façon de vivre; et c'est dans cette obscure retraite, entre l'étable et le bûcher, que, recueillant mes souvenirs d'art, feuilletant quelques livres et contemplant la nature, j'aimerais à côtoyer en le sondant cet intéressant problème du beau. Mais quoi! mille chaînes me lient à ce séjour d'une ville populeuse, et c'est pour cela qu'afin de leurrer mes envies d'étable, de grange et de verger, tantôt je me suis donné pour compagnon un pauvre âne, symbole si naïf de champs, de prés et de métairie; tantôt je me suis complu à tracer des tableaux de doux paysage ou des vœux de rustique retraite.

CHAPITRE II.

Où l'auteur déclare d'emblée qu'il se refuse net à formuler une définition du beau.

Que de choses me restent encore à dire, et que je l'aurais bien laissé se débrouiller sans moi, cet intéressant problème du beau, si j'avais su qu'il dût m'entraîner si loin! Mais au début d'une question l'on est sujet à en prendre les abords pour les limites, et c'est ce qui est cause qu'au lieu de s'en détourner, de proche en proche on y atteint, on s'y engage, on s'y perd; et, faisant de nécessité vertu, force est bien d'y avancer encore, ne fût-ce que pour se trouver une issue.

De ces choses qui me restent à dire, il en est une qu'on me reprochera peut-être de n'avoir pas dite plus tôt. En effet, ce beau de l'art, nous avons cherché où il n'est pas, et nous avons trouvé d'où il procède; mais nulle part nous n'avons dit

clairement ce qu'il est, en aucun endroit nous n'en avons formulé la définition, et j'ai le regret d'ajouter qu'en aucun endroit nous ne la formulerons. La première chose à faire, c'est donc de montrer qu'il n'y aura eu là ni lacune fâcheuse, ni escamotage intéressé.

Mes raisons pour ne point vouloir formuler une définition du beau sont de bien des sortes. J'en ai dit les plus sérieuses au onzième chapitre du livre cinquième ; mais j'en ai d'autres en réserve, qui, sans être aussi sérieuses, sont encore plus péremptoires. La première, c'est que la chose ne rentre pas dans mon objet. Admettant en effet, avec tout le monde, que le beau éclate dans les chefs-d'œuvre de l'art, mon objet n'est pas d'atteindre ce beau, de le saisir, de le garrotter dans une formule pour dire ensuite aux gens : « Je le tiens! » mais seulement de lui donner la chasse, de le cerner, de le traquer, et de dire aux gens qui le regardaient ailleurs : « Il est là ! » Mais quand même cette raison à elle toute seule me dispenserait d'en alléguer d'autres, je n'ai garde de m'y tenir strictement, puisqu'au fond je récuse ouvertement comme impossible toute définition du beau.

En effet, définir le beau (nous ne parlons plus désormais que du beau de l'art), c'est déjà, selon nous, méconnaître sa nature et nier sa liberté ; tout comme définir la pensée dont il émane et avec laquelle il se confond, c'est déjà méconnaître l'essence de cette pensée et en restreindre les attributs. C'est surtout, et inévitablement, nous en aurons peut-être la preuve tout à l'heure, prendre ce qui en est tout au plus une seule condition, et pas même absolue, pour ce qui en est la source elle-même ; un filet d'eau, si l'on veut, pour le fleuve tout entier.

C'est là notre raison philosophique, c'est-à-dire tirée du principe même dont nous avons fait découler le beau, pour récuser comme impossible toute définition du beau. Mais, bien avant de nous être élevé jusqu'à cette raison philosophique, par des raisons de sentiment, d'observation ou d'expérience, nous étions déjà arrivé à la même conclusion.

CHAPITRE III.

Où l'auteur hasarde une raison de sentiment à l'appui de son refus.

Voici une raison qui est de sentiment. Le beau me semble, comme la lumière, fait pour resplendir, non pour être touché, palpé, enserré dans une outre, et je m'imagine que, quelque définition que je puisse vous en fournir, en même temps qu'elle aura été bien impuissante à accroître votre jouissance, elle n'aura guère manqué d'en rétrécir le champ et d'en obscurcir la nette vivacité. En effet, ou bien vous contestez, et, pendant que vous cherchez quelque définition que vous puissiez opposer à la mienne, vous voilà dépossédé de cette spontanéité d'impression, de cette naïveté d'âme qui est pour l'homme, en face du beau, ce qu'est au croyant, en face de Dieu, le trouble saint et mystérieux, l'acquiescement filial, l'irraisonnée confiance, ces sources mêmes de toute piété vivifiante, pure et ingénue; ou bien vous accordez, et vous voilà alors comme cet amateur qui, pour admirer les merveilles d'un beau paysage, prend une perche qu'on veut bien lui confier et se met à en auner le pourtour; vous voilà comme ce docteur qui, avant d'adorer Dieu, l'enserre préalablement dans sa définition, pour ne lui offrir ensuite, au lieu d'un tribut d'humble amour, qu'une sèche adhésion semblable à celle qu'on accorde au produit d'un calcul; ou bien encore, vous voilà comme cet autre qui, à force de le chercher là où il n'est pas, finit par douter qu'il existe.

Car elle est vieille d'origine, mais jeune éternellement, cette fable de Prométhée qui expie sur un rocher stérile l'indiscrète audace de sa curiosité et la téméraire audace de son larcin. Elle est plus vieille encore, mais non moins féconde en enseignements à notre usage, cette sainte tradition de l'arbre dont la vue charme le regard d'Adam, dont les rameaux abritent sa

tête, dont le riche feuillage entretient autour de lui et de sa compagne l'ombre, la fraîcheur et le mystère, mais dont le fruit n'est pas fait pour une bouche mortelle.

CHAPITRE IV.

Où l'auteur raisonne au point de vue utilitaire, afin d'avoir pour lui les gens, l'opinion et le siècle.

Toutefois, de notre temps, à cause de la vapeur, des wagons et du daguerréotype, qui sont venus coup sur coup émerveiller l'esprit humain, rien ne semble devoir être impossible, sinon à un homme, du moins à la science de l'homme, en telle sorte que, très-probablement, beaucoup de gens en sont à croire, aujourd'hui surtout, que si l'on pouvait, d'aventure, connaître et définir par le menu les ingrédients essentiels et primordiaux du beau, on pourrait pareillement, et par le menu aussi, le produire avec plus d'abondance tout en le fabriquant avec plus d'avantage.

Ces gens, je m'imagine, n'ont pas suffisamment étudié la matière ; car, en y réfléchissant, ils auraient reconnu d'une part que les choses d'art et de poésie sont d'autre ordre que les choses de vapeur et de wagon, et d'autre part que le daguerréotype, qui était bien certainement destiné dans leur opinion à nous doter d'un beau plus abondant fabriqué avec plus d'avantage, ne nous a dotés en fait que de plaques qui ennuient et de portraits qui font mal à voir.

Mais surtout ils auraient reconnu que le beau, bien différent en ceci d'un plat de navets, s'apprête et se sert à point, indépendamment de toute recette écrite, et alors même que l'artiste qui le produit ne connaît par le menu aucun des ingrédients essentiels et primordiaux qui entrent dans sa composition. Six siècles avant que Platon se soit enquis de ce que peut être le beau, Homère le fait puissamment resplendir ; et, bien

longtemps après qu'il n'y a plus d'Homère, Longin dit très-mal ce qu'il est.

CHAPITRE V.

Où l'auteur cite sa propre expérience.

D'ailleurs, il n'est pas que je n'aie essayé bien des fois de me faire à moi-même d'excellentes petites définitions du beau, et c'était d'ordinaire après que j'avais lu ou contemplé un chef-d'œuvre. Alors, tout en songeant à ce beau qui venait de me ravir d'enchantement, j'en pourchassais les éléments, j'en tenais les caractères, j'en attrapais la formule.... C'était une attrape, en effet : car, appliquée au beau d'un autre chef-d'œuvre, ma formule tantôt le dépassait de beaucoup, tantôt ne l'embrassait pas tout entier, tantôt encore n'y avait aucun rapport, à peu près comme il doit arriver quand, pour apprécier le volume ou la densité d'un gaz, l'on se trouve n'avoir entre les mains qu'un pied-de-roi ou qu'une lunette d'approche.

« Quoi donc ! me suis-je dit à la fin, vouloir garrotter dans mon bout de ficelle ce protée aux infinies transformations ! vouloir saisir de mes mains cette chose qui, ici, s'assujettit à nos règles, qui, là, les déjoue, qui, plus loin, les contredit ! cette chose qui, déjà innombrable et multiple par elle-même, se multiplie encore et devient plus innombrable par le fait que nous sommes doués pour la produire et pour l'apprécier d'aptitudes qui sont aussi diverses de nature qu'inégales de degré ; cette chose qui, ici, éclate à la surface, qui, là, vit et palpite au-dessous de la forme visible, qu'ici l'on fixe face à face, que là on ressent, qu'ailleurs on devine !... A vous, mon cher lecteur, si le cœur vous en dit, de la saisir au vol pour ensuite la mettre en cage. Pour moi, lorsque je vois l'oiseau qui plane, qui rase, qui tournoie, qui s'élance de la terre à la nue, de la nue à la terre, ou même qui volète à quelques pas sur l'herbe du verger, je

me sens peu l'agilité de le poursuivre, et bientôt j'emploie mon loisir à le regarder faire, à me demander où il va, d'où il vient, de quoi il se nourrit, par quoi il m'enchante, et s'il est bien soie ou carmin qui puisse égaler le charmant et naturel éclat de son brillant plumage.

CHAPITRE VI.

Où l'auteur offre à prendre ou à vendre quelques définitions du beau.

Au surplus, voici quelques définitions du beau que j'ai recueillies çà et là. Si, après que j'aurai pris la liberté de les commenter aussi brièvement que je pourrai, quelqu'une vous va néanmoins, elle est bien à votre service, cher lecteur; et vous pouvez sans indiscrétion la prendre à votre usage.

Mendelsohn et quelques écrivains anglais disent du beau que *son essence est l'unité dans la variété.* Cette formule n'a pas manqué de faire fortune auprès de bien des esprits, en particulier auprès des esprits de professeurs enseignants, parce que, outre qu'il y entre du plausible dans le fond et de l'antithèse dans la forme, elle a d'ailleurs cet incontestable avantage d'être brève, de sembler claire et de paraître en finir très-passablement bien avec une question si difficile, que le plus sûr pour un professeur enseignant, c'est de n'y toucher pas.

Néanmoins cette formule ne soutient pas trois minutes d'examen; car si, à la vérité, la variété peut être dans beaucoup de cas un des éléments du beau, dans beaucoup d'autres cas il s'en passe le mieux du monde, et je ne saurais dire pour ma part quel rôle elle joue, ou en termes plus clairs pour combien elle embellit dans l'*Apollon du Belvédère* ou dans une Madone de Raphaël. Je m'imagine même qu'il est des conceptions dont elle altérerait la beauté en tempérant ou en détruisant même

tout à fait la fruste énergie d'une pensée qui apparaît d'autant plus nerveuse, qu'elle se montre nue et solitaire.

Quant à l'unité, tout en reconnaissant que c'est ici un élément, ou, si l'on veut, une condition du beau tout autrement générale et tout autrement importante que la variété, d'une part je ne puis la considérer comme essentielle, puisque le beau éclate, resplendit, aux yeux de tout le monde, dans les œuvres qui pèchent contre l'unité, ou du moins dans lesquelles tout le monde ne saisit pas l'unité, comme par exemple dans la *Transfiguration* de Raphaël ; et d'autre part je ne puis lui assigner une valeur absolue, puisque, mise en relation obligée avec la variété par les termes mêmes de la définition, je sais néanmoins que la variété n'est nullement une condition du beau.

Voilà pour chacun de ces deux éléments pris à part ; or, comment obtenir nécessairement et toujours le beau de leur combinaison, si déjà l'un n'est pas nécessaire au beau, tandis que l'autre n'y est pas essentiel ? Mais d'ailleurs, et en mettant à néant le raisonnement qui précede, n'est-il pas aisé de se figurer tel tableau ou tel poëme, dans lesquels l'auteur, peintre médiocre ou poëte manqué, a pourvu de toutes les façons à la variété, a pourvu de toutes les manières à l'unité dans cette variété, sans que pour cela ni le poëme ni le tableau aient aucune valeur esthétique, aucun charme de beauté ? Je n'ai jamais lu je ne sais quel poëme épique d'un monsieur Luce de Lancival ; mais je parierais ma tête que cet homme, faute de mieux, y avait fourré de l'unité dans la variété, deux choses qui se font avec de la volonté et du calcul : tout comme un honnête cuisinier, pour relever l'incorrigible saveur d'un plat de courges, ne manque pas d'y fourrer du sucre et des clous de girofle, deux choses qui s'achètent chez l'épicier du coin.

Mais il y a plus : je parie encore que, sous le rapport unique de l'unité dans la variété, le poëme de M. Luce de Lancival était aussi beau ou plus beau que l'*Iliade* d'Homère, qui est prodigieusement uniforme en batailles, tandis qu'elle est ou a été aux yeux de bien des critiques prodigieusement reprochable en unité.

Le beau est donc au-dessus et en dehors de l'unité dans la variété, comme il est, par la raison philosophique que nous en avons donnée, c'est-à-dire par sa nature même, au-dessus et en dehors de toutes les formules dans lesquelles on prétendrait l'enserrer. Passons à un autre.

CHAPITRE VII.

L'unité et la simplicité ne seraient-elles point les véritables sources du beau ?

Winkelmann a écrit toute sorte de choses excellentes sur le beau et à propos du beau ; mais quelque part, au lieu de se contenter de rôder autour de ce protée, il veut mettre le pied dessus et il le manque.

La plus excellente chose qu'ait écrite Winkelmann sur le beau, c'est : Qu'il est plus facile de dire ce qu'il n'est pas que de dire ce qu'il est. Je trouve ceci tellement juste, réfléchi, approprié à son objet, que je m'en fais la seule définition que j'accepte, à savoir : *Le beau est une chose dont il est plus facile de dire ce qu'elle n'est pas que de dire ce qu'elle est.*

Winkelmann écrit aussi que la beauté suprême réside en Dieu. Ceci est incontestable ; et j'ajoute que l'on n'est pas conduit à s'occuper de la question du beau, sans se voir replacé à tout moment dans la direction de ce centre infiniment resplendissant et infiniment lointain de toute beauté. Mais ces paroles de Winkelmann ne sont pas plus une définition du beau que ce n'en est une de la sagesse, ou de la puissance, ou de la justice, que de dire qu'elles résident souverainement en Dieu.

Mais où Winkelmann ne dit plus si bien, c'est lorsqu'il avance que *l'unité et la simplicité sont les deux véritables sources de la beauté;* car ceci, c'est bien une définition, et elle est manquée.

L'unité, nous venons de voir ce qu'il faut en penser comme

élément essentiel du beau (du beau de l'art, entendons-nous toujours bien). Quant à la simplicité, c'est un terme vague qui tantôt signifie l'opposé du complexe et du varié, tantôt l'opposé de l'orné ou du riche, tantôt enfin l'opposé du recherché, de l'affecté, et l'équivalent de l'aisé et du naturel. Dans aucun de ces trois sens, la simplicité, réunie à l'unité, ne peut servir à compléter la définition du beau, c'est-à-dire à faire en quelque sorte l'appoint des éléments qui le constituent.

Dans les deux premiers sens, la chose est d'elle-même évidente. Comment en effet le beau exclurait-il absolument l'orné et le riche, ou comment rejetterait-il le varié et le complexe? C'est cependant dans ce dernier sens que Winkelmann, trop exclusivement préoccupé de l'*Apollon*, du *Laocoon* et des chefs-d'œuvre de la statuaire antique, s'est, je crois, entendu lui-même : car il est vrai en effet que ce caractère d'une si haute simplicité, qui symbolise en quelque sorte une pensée en la dénudant d'entourage, d'accidents, d'accessoires, accompagne toujours le beau dans les chefs-d'œuvre de la statuaire antique et se trouve être un des traits du grand style grec. Mais ce trait, qui accompagne le beau dans la statuaire antique, ne l'accompagne certainement pas dans le plus grand nombre des chefs-d'œuvre de la peinture, de la musique, de la poésie, et ce sont au contraire le varié et le complexe qui y concourent d'ordinaire comme éléments de beauté.

Reste le troisième sens, à savoir la simplicité envisagée comme l'opposé du recherché et de l'affecté, et comme l'équivalent de l'aisé et du naturel. Mais c'est ici une qualité négative, l'absence d'un défaut, un complément de beauté, et point la beauté elle-même. A la vérité, nous retrouvons ce complément chez tous les grands maîtres de l'art; mais nous le retrouvons aussi chez beaucoup des enfants perdus de l'art, qui sont naturels dans leur médiocrité, et à qui l'absence d'affectation ou de recherche ôte un défaut sans conférer une seule beauté. Bien plus, le beau demeure souvent, non pas complet à la vérité, mais éclatant encore à côté de la recherche et au milieu de l'affectation. N'y

a-t-il donc rien de beau dans la peinture de David et de son école? et pourtant là, tout a son trait de recherche, surtout le simple. L'afféterie chez Ovide, et chez Pétrarque aussi, exclut-elle le beau qui fait aimer ces poëtes? Lucain, le plus rhéteur, le plus enflé, le plus absurdement hyperbolique des épiques, n'a-t-il rien de beau, et ne voit-on pas au contraire, dans ses vers tout gonflés de verve juvénile, la sublimité elle-même s'allier quelquefois à l'affectation? Et, sans parler d'Euripide, Shakspeare, le prince à notre gré des tragiques anciens et modernes, le prince encore des poëtes instinctivement profonds, révélateurs, sublimes, n'a-t-il pas en maint endroit ses traits de recherche et ses manques de simplicité?

Ainsi, plus encore que la définition de Mendelsohn, celle de Winkelmann est fautive et sans valeur, si ce n'est pour démontrer en notre faveur combien est impossible une définition du beau, puisque les plus forts eux-mêmes y échouent d'emblée aussi bien que les moins forts.

CHAPITRE VIII.

Où l'on trouve des définitions du beau, de quoi s'en rassasier pour longtemps.

Mungs, l'ami de Winkelmann, et qui avait adopté ses principes, définit le beau une *perfection visible, image imparfaite de la perfection suprême.* Tieck et Wackenvoder, deux autres amis, énoncent cette idée-ci, que *le beau est un seul et unique rayon de la clarté céleste; mais, en passant à travers le prisme de l'imagination chez les peuples des différentes zones, il se décompose en mille couleurs, en mille nuances.* Tous ces amis-là n'ont fait que redire sous une autre forme ce qu'avait dit Winkelmann après bien d'autres : La beauté suprême réside en Dieu. Ce peut être là une vérité, mais ce ne peut pas être une définition.

Burke définit le beau *la qualité* ou *les qualités des corps par lesquelles ils produisent l'amour ou une passion semblable.* Il est étrange qu'un homme de génie comme Burke se soit fourvoyé jusqu'à ne voir le beau que dans les corps, et encore que dans les corps qui produisent l'amour, en telle sorte qu'il est à peine convenable, et dans tous les cas superflu, de commenter sa définition.

L'âme, dit le Hollandais Hemsterhuis *juge le plus beau ce dont elle peut se faire une idée dans le plus court espace de temps.* D'où il suivrait qu'un chapeau gris est jugé par l'âme plus beau que bien des chefs-d'œuvre de statuaire ou de peinture, surtout que bien des chefs-d'œuvre de poésie, dont l'âme ne se fait pas une idée complète dans un aussi court espace de temps qu'elle fait d'un chapeau gris. Et cependant, cette définition elle-même, dont la conséquence directe est si absurde, contient aussi son grain de vrai, à la façon de toutes les définitions du beau qui ne manquent presque jamais d'offrir, ou bien l'accidentel pour le constant, ou bien le relatif pour l'absolu, ou bien enfin l'attribut pour l'essence. L'instantanéité a en effet été reconnue par la plupart des philosophes comme étant un attribut universel et caractéristique des jugements que provoque le beau. Nous admettons nous-même cette instantanéité de jugement comme universelle et caractéristique dans un grand nombre de cas, mais seulement comme conditionnelle dans plusieurs autres. Ainsi, sans sortir du domaine de l'art, tout ce qui unit la grandeur à la force, ou à l'harmonie, ou à la richesse : les Pyramides, par exemple, le Colisée, un temple superbe, une vaste nef, une colonnade, le *Saint Charles d'Arona*, les grandes peintures de décor, provoquent instantanément et chez tous les hommes sans exception le jugement de beauté ; mais beaucoup d'œuvres, et nous en avons déjà reconnu la raison, la *Vénus de Milo*, quelque sainte figure du Pérugin, cent chefs-d'œuvre de la statuaire ou de la peinture, ne provoquent pas instantanément et nécessairement le jugement de beauté chez tous les hommes sans exception, mais chez ceux-là seulement

qui se trouvent réunir certaines conditions d'aptitude naturelle à certaines conditions de culture artistique.

Le P. André, dans son *Essai*, dit du beau que, *quel qu'il soit, il a toujours pour fondement l'ordre et pour essence l'unité*. C'est ici une quasi-définition seulement, mais très-plausible, et d'autant plus digne d'être prise au sérieux que le P. André passe, à juste titre, pour l'un des écrivains français qui ont le plus approfondi et le mieux exposé la question du beau. Toutefois, appliquée à la plupart des chefs-d'œuvre de l'art, cette quasi-définition coïncide tout au plus avec deux des éléments qui peuvent s'y remarquer, sans embrasser nécessairement les éléments essentiels et surtout vitaux du beau. Car encore une fois le beau de l'art peut éclater là où l'ordre ne frappe pas et là où l'unité est violée, tout comme il peut ne se rencontrer nullement là où l'ordre règne et où l'unité est observée scrupuleusement.

Diderot dit que *la notion de rapport constitue la beauté*; ce qui revient à dire qu'une infinité de choses, même les plus vulgaires, les plus ingrates, les plus indifférentes, l'on pourrait presque ajouter les plus laides, nous paraissent belles néanmoins: car combien y a-t-il de choses qui soient indépendantes de la notion de rapport? Et au surplus, appliquez au beau de l'art cette définition de D.derot, de quel usage y sera-t-elle? D'aucun absolument. Enfin Marmontel, car il me tarde d'en finir avec ces définitions manquées, Marmontel proclame que *les trois qualités distinctives du beau sont la force, la richesse et l'intelligence*. A quoi l'on peut répondre que, dans la nature comme dans l'art, le beau se rencontre constamment sans la force, et la richesse sans le beau, tandis que l'intelligence a tout autant son rôle dans l'utile, dans le juste, dans le bon, dans le mauvais même, que dans le beau.

CHAPITRE IX.

Ce qu'il faut conclure de la nullité et de la diversité de ces définitions.

Il résulte de la nullité radicale de toutes ces définitions, que j'ai pourtant empruntées aux écrits d'hommes à la fois éminents et versés dans la théorie du beau, la preuve éclatante de ce que j'ai avancé plus haut, à savoir qu'une définition du beau est impossible. La même conséquence résulte encore, et plus hautement peut-être, de la diversité, du désaccord, de l'opposition même qu'on a pu observer entre ces définitions. En effet, dans tout sujet qui serait seulement abstrait, difficile ou profond, quelque divers de succès que pussent être les efforts tentés séparément pour atteindre à un but commun, ces efforts ne pourraient manquer d'aboutir à quelque conquête partielle : ici aucune ; à des résultats présentant quelque parité ou, à défaut, quelque analogie : ici aucune ; tout au moins à des termes offrant entre eux cette sorte d'opposition qui est susceptible d'être discutée contradictoirement : ici, rien de pareil ; ces gens vont l'un d'un côté, l'autre de l'autre, sans se rencontrer jamais : seulement, ils rapportent de leur battue, celui-ci un caillou, celui-là un soliveau, ce troisième une perruche, cet autre un mouton noir, et c'est presque risible de les entendre s'écrier tous à la fois en montrant chacun sa trouvaille :

« Ceci est le beau ! »

Mais si toute définition du beau en général, et en particulier du beau de l'art, est impossible, nous voici par cela seul conduits à en trouver la raison dans la nature elle-même de ce beau, qui devra être telle, qu'elle échappe en effet à l'analyse, qu'elle se dérobe à l'atteinte, qu'elle déborde incessamment et par tous les côtés toutes les définitions qu'on tenterait d'en donner.

Or si, comme nous nous sommes efforcé de le démontrer de

bien des manières, le beau de l'art procède directement et absolument de la pensée humaine, tout aussitôt il doit présenter ce caractère essentiel de n'être pas définissable, puisque, procédant directement et absolument de la pensée humaine, il participe par cela même de sa puissance indéfinie, de ses modifications innombrables et de sa liberté illimitée, trois éléments qui ne se laissent en effet ni saisir par l'analyse, ni pincer dans une formule, ni emprisonner dans des mots.

CHAPITRE X.

D'un accord remarquable qui contraste avec le désaccord, remarquable aussi, que nous venons de signaler.

En même temps qu'un grand nombre d'auteurs se sont fourvoyés, ainsi que nous venons de le voir, toutes les fois qu'ils ont voulu hasarder une définition du beau, un grand nombre aussi, et parmi ceux qui sont le plus recommandables par leur savoir, par leur haute raison et par leur profondeur de pensée, se sont rencontrés, bien qu'ayant suivi des chemins très-divers, autour de cette même pensée qu'exprimaient chacun de leur côté, sous différentes formes, Winkelmann, Mengs, Tieck, Wakenvoder, à savoir, que *la beauté suprême réside en Dieu*, ou, pour parler dans sa rigueur le langage philosophique, que *le beau, dans son essence absolue, c'est Dieu*. Certes, c'est là, en regard du désaccord que nous venons de signaler, un accord d'autant plus remarquable, que les auteurs dont je parle sont arrivés à cette pensée, qui a l'air au premier abord de n'être que l'expression respectable d'un acquiescement pieux, mais irraisonné, par le travail seul de leur méditation philosophique et indépendamment de toute considération religieuse.

Et cet accord, il se rencontre non pas seulement entre quelques écrivains des temps modernes, en particulier entre quelques grands penseurs qui ont illustré l'Allemagne par leurs

travaux philosophiques, mais, chose admirable, il se remarque entre eux et saint Augustin, entre eux et Platon, qui, dans son dialogue du *Grand Hippias*, établit que le beau ne doit être cherché dans rien de particulier, dans rien de relatif; que tel ou tel objet peut être beau, mais qu'il ne l'est pas par lui-même, et qu'il existe au delà des choses individuelles un beau absolu qui fait leur beauté. « Qu'on y pense, dit à ce propos M. Cousin en commentant ce dialogue, c'est l'idée seule du beau qui fait que toute chose est belle. Ce n'est pas tel ou tel arrangement des parties, tel ou tel accord de formes qui rend beau ce qui l'est; car, indépendamment de tout arrangement, de toute composition, chaque partie, chaque forme pouvait déjà être belle et serait belle encore, la disposition générale étant changée. La beauté se déclare par l'impossibilité immédiate où nous sommes de ne pas la trouver telle, c'est-à-dire de ne pas être frappés de l'idée du beau qui s'y rencontre. On ne peut donner d'autre explication de l'idée du beau. »

Enfin, et pour ajouter à ces citations une succincte exposition du système dont la grande pensée qui y est déposée est la clef de voûte, j'emprunte à un écrivain [1], bien capable entre plusieurs de faire cette exposition avec autant de savoir consciencieux que de lucidité concise, les deux pages suivantes :

« Le beau, dans son essence absolue, c'est Dieu. Il est aussi impossible de chercher les caractères du beau hors de la sphère divine, qu'il est impossible de trouver hors de cette même sphère le bon et le vrai absolus.

« Le beau en lui-même n'appartient donc pas à l'ordre sen-

[1] Thierry, 1842, *De l'esprit et de la critique littéraire chez les peuples anciens et modernes*. Cet ouvrage, fruit d'une immense lecture élaborée avec un patient discernement par un esprit judicieux, sincère, calme et désintéressé, mérite d'être dans notre langue le *vade mecum* de quiconque s'occupe des questions d'esthétique. Il existe, à ce que nous croyons, bien peu de livres qui soient aussi féconds en données, aussi sages en appréciations et aussi propres à répandre ou à affermir des principes d'art ou de littérature justes, larges et élevés.

sible, mais à l'ordre spirituel. Il en résulte d'importantes conséquences.

« Dans sa nature propre, le beau n'est pas variable, car cela seul est variable, qui est relatif, et l'absolu ne peut varier. Plus l'esthétique se tiendra près de cette nature absolue, plus elle puisera ses conseils à la source des attributs mêmes de Dieu, et plus aussi elle consacrera de lois solides, de principes fixes et généraux.

« Descendu de ces hauteurs au milieu du monde sensible, le beau, non pas en lui-même, mais dans ses manifestations, est soumis aux influences extérieures. L'incertitude des jugements naît avec les illusions des sens. Le beau s'imprègne des habitudes individuelles et nationales, des préjugés de temps et de lieu; il souffre de la fausseté des notions que l'ignorance ou la corruption conçoivent du beau et du vrai. Enfin, il faut qu'une étude calme, désintéressée, reconnaisse la place où fut son temple, et retrouve la statue parmi les ruines.

« Cette altération inévitable d'un principe pur, tombé dans l'atmosphère sensible, ne doit décourager ni la littérature ni les arts; mais ils doivent tendre sans cesse à remonter vers le beau absolu, quand ils veulent donner à leurs œuvres une beauté qui ne soit pas factice. Si, dans l'expression des affections morales ou des scènes de la vie physique, ils n'ont pas un regard pour le ciel, qu'ils renoncent à conquérir une gloire durable. Il n'y a point d'habileté descriptive, d'analyse rigoureuse, qui puisse donner la vie à ce qui ne reposerait pas sur des lois.

« Deux choses seront donc nécessaires dans les œuvres de la littérature et des arts : de la fidélité et du talent dans l'emploi des matériaux que fournira l'ordre sensible; des principes généraux et absolus empruntés à l'ordre métaphysique, qui pénètrent et soutiennent de toutes parts l'édifice, et dont on sente l'action invisible, comme sous les voûtes de pierre d'une église le chrétien fervent sent la présence secrète de son Dieu. »

CHAPITRE XI.

Où l'on s'apprête à quitter ces hauteurs.

Nous voici montés si haut, lecteur, que la tête m'en tourne presque. Et toutefois, avant de redescendre dans cette sphère inférieure du beau de l'art, dont je n'avais pas compté sortir, qu'il me soit permis de vous faire part du contentement que j'éprouve à cette heure en reconnaissant que l'obscur petit sentier où je m'étais engagé seul, sans bagage aucun de philosophie apprise ni d'érudition accumulée, me paraît dès ici s'embrancher sur l'unique route où les maîtres justement de l'érudition et les princes de la philosophie se sont rencontrés pour proclamer, avec l'accord de la conviction et la certitude des motifs, que le beau, dans son essence absolue, c'est Dieu. Car, si, à la vérité, chacun, et moi aussi, n'est que trop disposé à avoir créance en ses idées et foi en ses raisonnements, comment aurais-je pu néanmoins me fier aux miens, et ne pas croire que je m'étais égaré, s'il m'était advenu de me trouver, après beaucoup de chemin, isolé toujours, et sans communication possible avec le seul groupe d'esprits qui, dans cette ardue question du beau, soient parvenus à se ranger autour d'une vérité commune? J'éprouve donc du contentement, et plus de courage aussi pour achever avec confiance le cours de mon instructive promenade.

Le beau, dans son essence absolue, c'est Dieu. Il n'y a pas longtemps, en particulier lorsque j'écrivais le chapitre dixième du livre cinquième, que j'acquiesçais à ce dire d'une mystérieuse sublimité, non pas encore en vertu d'une certitude rationnelle, mais en vertu de sa probabilité tellement forte, disais-je, qu'elle n'admet ni le doute ni l'ébranlement. Aujourd'hui, après avoir pénétré plus avant dans la question, il m'arrive ce qui a dû arriver à plusieurs, c'est d'éprouver à la fois une conviction incomparablement plus forte au sujet de l'existence réelle du

beau, et une conviction incomparablement mieux raisonnée de n'en pouvoir saisir les éléments essentiels dans rien de particulier, dans rien de relatif : or, ces deux convictions sont les prémisses mêmes qui engendrent pour conclusion rigoureuse que le beau, dans son essence absolue, c'est Dieu.

Et ici, outre le plaisir, dirai-je de cœur ou d'intelligence? que l'on goûte à reconnaître que le beau, au lieu de n'être qu'un phénomène accidentel, variable, relatif, existe au contraire de son existence propre dans l'infinie perfection du Créateur, que d'augustes et fécondes conséquences se font apercevoir, dont les unes servent de base lumineuse à nos théories, dont les autres nous font considérer sous un aspect à la fois plus vrai et plus élevé les spectacles de la nature et les destinées de l'art! Car, si le beau existe bien réellement de son existence propre, spirituelle, indépendante, supérieure à l'esprit humain et supérieure aux choses de la terre, voici que tombe la recherche éternellement infructueuse de savoir s'il est dans les objets, ou s'il est dans notre esprit, pour faire place à cette vérité incessamment confirmée par l'induction, la preuve, l'expérience, que les objets, loin de le recéler en eux-mêmes, ne lui servent que d'occasion et de symboles.... Voici que se constituent tout ensemble la garantie suprême de l'incessante poursuite d'un beau réel et le magnifique attribut de l'art; la certitude que c'est d'en haut, non d'en bas, que lui viennent le souffle, la lumière et la vie ; la conviction enfin que, quelque sujet que soit cet art à déchoir, à s'égarer ou à se corrompre, selon que déchoit, s'égare ou se corrompt cette pensée humaine dont il procède néanmoins, le beau, indépendant qu'il est de ces oscillations et de ces désordres, demeure immuable et brille éternel au-dessus de l'océan des générations et des âges, pour lui montrer sa route, pour lui signaler ses écueils, et aussi, s'il n'y regarde pas, pour éclairer ses naufrages.

Assurément il ne nous appartient pas de pénétrer plus avant dans cette haute théorie du beau absolu, puisque ce n'est qu'occasionnellement, et parce que nous y avons été conduits

par nos propres réflexions sur le beau de l'art, qu'il nous est arrivé d'en entrevoir la grandeur lumineuse et la vérité nécessaire. Mais, pour rentrer dans mon sujet par la porte par laquelle j'en suis sorti, je veux faire remarquer en terminant ce chapitre que, si nous n'avons su et si nous ne saurions trouver jamais, ni par nous-mêmes ni par d'autres, une définition du beau, cela vient précisément de ce que le beau, hors de la sphère divine, n'étant jamais que relatif, d'une part aucune définition ne saurait en saisir les éléments essentiels dans le relatif, tandis que d'autre part aucune définition ne saurait les embrasser dans l'absolu.

CHAPITRE XII.

Où l'on fait, au sortir du beau absolu, une petite halte.

Ainsi nous ne définirons pas le beau de l'art ; mais nous allons en poursuivre la recherche et en compléter l'étude avec d'autant plus d'avantage que, sachant maintenant avec certitude d'où il procède, nous ne risquons plus désormais de nous égarer. Et au surplus, à chaque pas, dans ce qui nous reste à dire, si notre principe est faux, nous devons être arrêtés par d'insurmontables obstacles ; comme aussi à chaque pas, si notre principe est vrai, tout absolu que nous l'ayons posé, nous devons, d'une marche de plus en plus aisée et facile, arriver au terme de notre course. Mais, avant de nous remettre en chemin, ne serait-ce point ici l'heure de faire notre halte accoutumée, et ces fraîcheurs qui parcourent le vallon dépouillé nous empêcheraient-elles de nous asseoir quelques instants sur ce tronc gisant, pour de là saluer le prochain départ de l'automne?

Qu'elle est harmonieuse, puissante et toujours nouvelle, cette voix toujours la même des saisons de l'année ! que de projets elle fait naître ! que de rêves elle encourage !... Oui, je vais vous suivre, zéphyrs printaniers ; oui, je vais vous rejoindre, fleurs

embaumées; vous-mêmes, feuillages jaunis, derniers soleils, brumes argentines, j'irai, je goûterai votre douceur secrète, et plus rien ne me distraira de votre commerce aimable. Tels sont les vœux, tels sont les songes bien-aimés; puis mille cordages qui retiennent, mille barrières qui s'opposent, et vivre c'est s'agiter toujours; jour, c'est porter sa charge de rang, d'opulence, de renom ou de pouvoir, quand la paix et l'obscurité d'un asile perdu dans les champs sembleraient être pourtant les gages bien plus assurés d'une saine jouissance et d'un tranquille bonheur.

Et néanmoins, ces vœux, ces songes bien-aimés, à Dieu ne plaise que j'en veuille médire! ils ont au moins la saveur du désir, et ils sont ces leurres de l'espérance, sans lesquels ce sentier qui mène au cimetière serait bien plus triste encore. Car derrière quoi se dérobent pour nous les laideurs du sépulcre, si ce n'est derrière des vœux que notre envie nous fait croire d'un accomplissement possible? De quoi sont brodées ces gazes trompeuses qui nous masquent la tombe, sinon de vains projets et de songes bien-aimés? et combien y a-t-il de mortels, parmi ceux qui sont arrivés à se conquérir une modeste aisance, qui ne reculent pas l'heure de mourir au delà de quelque plan de vieillesse tranquille dans quelque enclos reculé, loin, bien loin de toutes les agitations renaissantes et de toutes les jouissances tumultueuses dont se compose l'équivoque bonheur de leur âge mûr?

CHAPITRE XIII.

Où l'on se trouve avec deux paysans qui équarrissent une poutre.

D'ailleurs, parfois, un bout de songe se réalise. C'est un impérieux caprice, un loisir inopiné, ou encore le médecin qui vous envoie aux champs, et voici la fête du calme et de la liberté qui s'ouvre pour huit jours, pour un mois! *Doux apprêts,*

charmants préparatifs! qu'emporterai-je? De ces poëtes, lequel choisirai-je pour m'accompagner? De quel cadeau veux-je réjouir mon voisin Jean, ma filleule Marie! Cependant les heures courent, le lendemain est là, et déjà, au bruit des grelots, j'achève dans le fond d'une voiture le sommeil interrompu de la nuit.

Ainsi faisais-je l'autre jour, et, de retour maintenant, je ne me console point d'avoir laissé là-bas les vaches paître, sans que j'y assiste, les derniers gazons des prairies, les petits enfants transis se faire des feux sur la lisière des champs, les hommes émonder les haies, couper les branches mortes et revenir le soir tout couverts de ramée.... Tous ces soins de la ville, tous ces objets, tous ces plaisirs eux-mêmes, qui accourent à l'envi pour me reprendre à eux, m'inspirent un secret ennui, et chacune de leurs atteintes, en me distrayant de songer à ces campagnes que j'ai quittées, me cause le trouble soudain d'un ingrat déplaisir.

Non loin de mon habitation, tout au haut du mont, il y a une croupe déserte où gisent quelques pièces de bois qu'on travaille pour en couvrir la fruiterie du village. Je ne sais quel attrait, trois et quatre fois le jour, me ramenait dans cet endroit. Après avoir gravi lentement, bientôt je voyais se détacher sur le ciel la figure de deux hommes solitaires, et jusqu'aux coups cadencés de leurs cognées, qui troublaient seuls le silence de ces lieux, me charmaient comme fait une musique chère et accoutumée. « Bonjour! » leur disais-je; et pendant des heures, tantôt regardant les copeaux tomber, tantôt promenant mes yeux sur l'une et sur l'autre vallée, j'y contemplais, ici des bruines courant au-dessus des bois les plus voisins, là-bas de pâles rayons éclairant les coteaux dorés; tout au loin, au milieu d'une plaine sombre, des plages de roseaux jaunissants et les flaques scintillantes d'un marécage. Cependant une femme arrive qui apporte le repas des hommes, et ceux-ci, posant leur cognée, des débris de leur charpente se font une claire flamme où je réconforte mes doigts engourdis. On

cause alors, on s'enquiert à l'envi, on échange des propos sur la récolte, sur les choses du village, sur les présages d'hiver, et l'entretien n'est pas près de finir, qu'entourés de tous côtés par le brouillard, ce n'est déjà plus que l'oreille qui nous signale l'approche d'un chariot qui rampe le long du chemin par lequel je vais redescendre.

Loisirs obscurs, paresseuses heures, d'où vous venait donc cette saveur que je regrette avec tant de vivacité, et pourquoi rien de ces avantages ou de ces commodités que j'ai retrouvés ici ne me semble-t-il valoir ce charme que je goûtais à demeurer sur une croupe déserte dans la compagnie de deux bûcherons ?

CHAPITRE XIV.

Où l'auteur s'oublie à décrire sa maison des champs.

Ma maisonnette est en avant du village, adossée au chemin, et ouvrant sur le verger. De là l'on voit les prairies prochaines fuir et se dérober à la vue, à mesure qu'elles descendent d'une pente plus rapide pour aller encaisser les flots bondissants de la Mentua. Mais, de l'autre côté de cette rivière, le sol se relève en un coteau immense, où les villages, les champs, les forêts, ici échelonnés, là s'entremêlant le long des crêtes fertiles, forment les plus riants paysages. Au delà, les cimes des hautes Alpes ceignent l'horizon d'une chaîne de dômes glacés, et le soir, alors que le soleil s'est retiré depuis longtemps de la contrée, cette chaîne continue de s'empourprer, faisant luire ainsi jusqu'au milieu du sombre crépuscule les splendeurs enflammées du couchant.

Cette maisonnette, elle a été bâtie par notre aïeul, paysan de l'endroit, agrandie par ses enfants, ornée par nous, et les traces s'y voient tout ensemble de sa rustique origine et de nos habitudes de citadins. J'aime ce naturel amalgame d'objets, de

meubles, d'appartements divers d'âge et de goût, qui constatent les accroissements de famille ou d'aisance, sans effacer le souvenir du père grand. Car si, à la vérité, j'ai construit cette galerie, ajouté cette aile, peint en vert ces volets, le four subsiste où il cuisait bon pain; voici sa pendule, voilà son bahut, et aucun tableau ne m'est plus cher à regarder que celui de son arrière-petite-fille, ma jeune enfant, lorsqu'elle s'établit, entourée de joujoux, dans la bergère où je l'ai vu lui-même qui souriait à nos premiers ébats.

Autour et tout près de la maisonnette, croissent éparses des touffes fleuries; mais il ne s'y voit point de ceps aux grappes dorées, point de délicats arbustes : car à cette hauteur, où déjà les noyers sont moins nombreux, il faut se contenter de plantes rustiques, et de ces arbres à demi sauvages qui, s'ils ne donnent que des fruits communs, du moins résistent aux hivers et affrontent déjà, tout chargés de fleurs, les gels tardifs du printemps. Aussi, quelques pommiers au branchage anguleux, des cerisiers à l'écorce lisse, bon nombre de pruniers qui resserrent en faisceaux touffus les tiges extrêmes de leurs courts rameaux, sont-ils les seuls hôtes de mon verger, en sorte que, même aux plus beaux mois, ils ne lui donnent que cette parure villageoise qu'empruntent quelquefois à l'églantier en fleurs les haies de nos jardins. Mais, en revanche, le hêtre, le chêne, le sapin, prospèrent à deux pas et s'y agglomèrent en forêts majestueuses, tandis que de toutes parts, le long des chemins, sur l'escarpement des rochers, et souvent jusque vers le seuil des chaumières, je ne sais quelles plantes sans maître recouvrent, bordent, tapissent, jetant en tous sens ici leurs gaules épineuses, là leurs lianes flexibles ou leurs tiges étourdies. Oh ! l'aimable société, qui, de quelque côté que je me dirige, m'y accompagne, m'y distrait, ou encore m'y agace de ses innocentes atteintes !

Il y a aussi des poiriers dans mon verger, j'oubliais de le dire, et quand quelqu'un d'eux, épuisé par les ans et mutilé par les orages, fait mine d'aller bientôt périr, un homme l'abat, le dé-

couronne de ses rameaux, le coupe en débris ; et c'est des plus beaux d'entre eux que j'alimente mon foyer, quand, revenu de la croupe déserte, ou après m'être promené jusqu'au soir dans les champs mouillés, je veux sécher ma chaussure et dissiper l'engourdissement frileux de mes membres frissonnants. Comme il brûle, le poirier ! Quelle prompte flamme ! Quelle chaude braise ! Et j'admire, heureux et réjoui, cette bienfaisance de Dieu, à laquelle mes bûches de la ville, bien moins riches en éclats inflammables et en petites cavernes embrasées, me portent plus rarement à songer.

Cependant on m'apporte ma lampe, car c'est l'heure de lire mon poëte, et je le lis, mais distraitement, à moins que je n'y rencontre, exprimées en vers sentis, mes impressions de la journée. C'est rare ; aussi, de crainte d'en affaiblir le charme, bien plus souvent je délaisse le volume, et j'ouvre quelque vieux livre de la maison, pour qu'il m'entretienne en langage suranné des histoires d'autrefois, ou encore l'almanach déjà paru, pour qu'il me conte les catastrophes de l'année qui finit, et les pronostics de celle qui va s'ouvrir.

CHAPITRE XV.

Où l'on fait une distinction sans laquelle il n'y a que confusion et obscurité en matière d'esthétique.

Mais faisons trêve à ces tableaux où je me laisse entraîner, et retournons sans plus tarder au beau de l'art. Aussi bien ai-je déjà pu entrevoir que les principes que nous avons établis projettent leur lumière jusqu'au terme de ma route, en sorte que j'ai hâte de m'y engager.

Le beau de l'art procédant absolument et exclusivement de la pensée humaine affranchie de toute autre servitude que celle de se manifester par la représentation des objets naturels, il en résulte que le beau de l'art doit être étudié *essentiellement*

dans cette pensée humaine dont il procède, et *accessoirement* dans cette représentation des objets naturels par laquelle il se manifeste.

De là, une division à notre gré fondamentale ; et qui embrassera d'ailleurs le champ tout entier de ce qu'il nous reste à dire. Cette division consiste à discerner d'emblée dans le beau de l'art :

1° Le beau conçu ;

2° Le beau mis en œuvre.

Nous allons, dans la fin de ce livre, nous occuper du *beau conçu ;* et nous clorons cet ouvrage par un dernier livre qui aura pour objet le *beau mis en œuvre.*

CHAPITRE XVI.

Où l'on établit qu'il y a une faculté esthétique qui est distincte de toutes les autres facultés, soit par son objet, soit par sa façon de procéder.

Le beau conçu, c'est le beau surgissant dans la pensée de l'artiste, s'y élaborant, s'y complétant, antérieurement à toute réalisation extérieure. Sans doute, en fait, le beau s'accroît encore, s'élabore en outre, se complète en sus, au fur et à mesure que l'artiste le met en œuvre ; mais à chaque fois c'est une conception secondaire qui s'ajoute en s'y confondant à la conception primitive, et ce n'est pas un phénomène nouveau ou d'autre sorte.

Ce beau conçu, ou cette conception du beau, quelque forte ou quelque féconde qu'on se la représente, n'est pourtant essentiellement ni le génie, ni la puissance, ni l'inspiration, ni l'invention elle-même, quand bien même ces termes, ou quelques-uns de ces termes, dans l'usage qu'on en fait d'ordinaire, servent à la désigner, ou tout au moins l'embrassent dans l'ampleur indéterminée de leur signification. En effet, le génie,

la puissance, distincts en cela de la conception du beau, s'appliquent à des conceptions et à des ouvrages qui peuvent n'avoir aucunement pour objet la création du beau ; l'inspiration pareillement et l'invention aussi, quoiqu'elles paraissent bien souvent se confondre avec la conception du beau, s'appliquent en outre soit, la première par exemple, à des révélations du vrai ou du juste, soit, la seconde particulièrement, à des choses ou à des travaux qui ont pour objet, non pas le beau, mais le commode, le profitable, l'intellectuel, l'utile. Aucun de ces termes donc n'est essentiellement significatif de cette faculté ou de ce pouvoir de notre pensée qui a pour objet unique la poursuite ou la création du beau.

Ceci est donc un premier point à noter, qu'il faut un mot distinct pour désigner une faculté qui est différente de toutes celles avec lesquelles on pourrait être tenté de la confondre, et ce mot, c'est non pas *les* mais *la* faculté esthétique proprement dite. En effet, cette expression, *les facultés esthétiques*, en impliquant que la conception elle-même du beau naît du concours d'autres facultés, supprime par cela même la faculté distincte et indépendante des autres qui opère cette conception.

Mais la faculté esthétique n'est pas seulement distincte de toutes les autres par son objet, ainsi que nous venons de le voir, elle l'est pareillement par sa façon de procéder, ainsi que nous le verrons tout à l'heure.

En effet, la conception primitive d'un poëme, d'un drame, d'une statue, d'une peinture, quelque complexe qu'elle soit ou qu'elle puisse devenir, naît d'un jet, s'illumine d'un rayon, s'enflamme d'une étincelle, et, si l'on voit bien que d'autres facultés doivent avoir agi antérieurement pour rendre cette conception possible, tandis que d'autres devront agir postérieurement pour qu'elle puisse être réalisée, l'on n'en conçoit aucune qui s'interpose comme secours médiat, comme outil nécessaire, entre l'acte d'aspirer au beau et l'acte de le concevoir. Bien plus, appelées, interrogées, secouées, pour qu'elles

produisent le beau et qu'elles en déterminent la conception, toutes les autres facultés, attention, jugement, abstraction, mémoire, raisonnement, sensibilité, imagination même, demeurent aussitôt muettes ou deviennent aussitôt stériles. C'est ce que savent tous les artistes, tous les poëtes, qui d'instinct fuient ces secours-là comme des entraves, pour s'abandonner tout entiers au seul recueillement de leur âme enchantée, dès que la conception du beau vient à y poindre ou à y resplendir. Alors, mais alors seulement, et de plus en plus, à mesure que la conception complétée avance vers sa réalisation artistique, les autres facultés que je viens de nommer aident, concourent, secondent, et ceci librement, spontanément, non pas d'appel ou d'office, mais sans que pour cela aucune prise à part, ou toutes prises ensemble, puissent être considérées comme l'acte déterminant de la conception du beau, ou, en d'autres termes, comme suppléant de la faculté esthétique proprement dite. Ainsi, dans tout poëme éclatant, dans tout chef-d'œuvre d'art, je puis, à la vérité, entrevoir, discerner, apprécier le rôle secondaire de chacune de ces facultés, jugement, esprit, mémoire, sensibilité, imagination; mais je ne puis pas m'expliquer par leur seule force propre, ou par leur seul concours simultané, le jet primordial de l'œuvre, son utilité psychologique, son état de créature intellectuellement organisée et vivante, son mode, non pas seulement inventif, mais individuel, de création.

Et vraiment, tout en m'accordant qu'en effet des facultés diverses ne sauraient, ni par leur force propre, ni par leur concours simultané, produire une créature essentiellement individuelle ou une création essentiellement une, voudrait-on recourir à quelque chose de supérieur, et qui ne soit pas la faculté esthétique, pour expliquer le phénomène dont nous nous occupons, à l'entendement, par exemple, ou à l'intelligence, ou au raisonnement? car ici j'aurais peu de peine à faire voir que cette explication-là ou bien n'explique rien, ou encore que, par son impuissance même à rien expliquer, elle milite

de toute sa force en faveur d'une faculté esthétique distincte et indépendante. Car l'entendement, l'intelligence, outre qu'ils s'appliquent à toutes autres choses aussi bien qu'à la création du beau, embrassent dans leur signification philosophique des groupes de facultés et non pas des facultés distinctes, en sorte qu'il n'y a pas plus lieu à affirmer qu'à nier comme exclusif leur concours dans les phénomènes de conception ou de création du beau esthétique. Et quant au raisonnement, non-seulement nous nions qu'il entre pour rien dans la conception ou dans la création du beau, mais nous affirmons qu'il leur est parfaitement et directement contraire, ou, en d'autres termes, qu'il les stérilise dès qu'il y intervient, précisément en ce qu'il a pour effet de transformer en syllogismes, c'est-à-dire en actes successifs de l'esprit, ce qui, de sa nature, n'y peut poindre et resplendir qu'à l'état d'acte simultané.

Et, indépendamment du sens commun auquel j'en appelle ici, indépendamment encore de cette expérience que chacun a pu faire mille fois, que, lorsqu'il crée le beau par lui-même ou pour lui-même, à quelque degré que ce soit, c'est d'intuition qu'il procède, c'est d'addition, d'agglomération, c'est-à-dire en ajoutant spontanément du beau à du beau, et non pas de déduction, c'est-à-dire en allant de prémisses en conséquences, combien de remarques, d'inductions, de preuves, viennent confirmer notre assertion dans tout ce qu'elle a de rigoureux et d'absolu ! Quoi ! voit-on généralement que les esprits les plus exercés dans le raisonnement logique soient en même temps les plus habiles à la conception du beau, et ne voit-on pas communément au contraire qu'il y a, sinon exclusion entière de l'un par l'autre, du moins distance énorme et presque opposition constante entre ce qu'on peut appeler l'esprit artistique, qui n'emploie que des procédés d'intuition ou de sentiment, et ce qu'on peut appeler l'esprit syllogistique, qui n'emploie que des procédés de déduction et d'analyse ? Ne voit-on pas, à prendre les hommes à l'entrée des routes diverses dans lesquelles une vocation décidée les fait quelque-

fois s'engager, que, s'il y a deux de ces routes qui soient essentiellement distantes et presque opposées, c'est celle, par exemple, des sciences de pur raisonnement, et celle des arts de pure conception esthétique, si bien qu'aussitôt que l'adolescent a donné les signes décisifs qu'il incline vers l'une des deux, par ce seul fait, il devient évident qu'il était entièrement inhabile à suivre l'autre?

En outre, et si notre assertion n'était pas vraie dans toute sa rigueur, comment se ferait-il donc que tous les efforts les plus éclairés et les plus exercés aussi du raisonnement logique fussent hier, aujourd'hui et à toujours impuissants, je ne dis plus pour créer une conception artistique de beauté, mais pour améliorer seulement une conception artistique déjà réalisée et à divers égards reprochable, imparfaite ou manquée? Quoi donc! voici un poëme dont les défauts éclatent au point que chacun les voit, les discute, en touche au doigt la cause, et l'auteur, qui les voit lui-même, qui les discute, qui en touche au doigt la cause, ne peut pas néanmoins corriger par le raisonnement ces mêmes défauts dont le raisonnement lui donne la clef, le motif et la cause! Bien plus, s'il y a quelque chose de bon dans son poëme, il est obligé de convenir que c'est cela seulement qui a été conçu librement et sans effort, et que, s'il y a quelque chose de médiocre ou de mauvais dans son poëme, c'est cela surtout qu'il y a travaillé d'effort, de raisonnement et de calcul! Et tandis que lui, Luce de Lancival, passé maître en fait de règles, de savoir acquis, de traditions aristotéliques, horatiennes ou autres, en un mot, de raisonnements consacrés, vénérés, brevetés, dont la juste application doit inévitablement conduire tout droit à la conquête du beau, le manque néanmoins aussi sûrement qu'un chasseur en tirant sur sa droite manque une alouette qui vole sur sa gauche, voici quelque débutant, quelque imberbe, cela se voit tous les jours, qui, sans art, sans savoir, sans expérience, sans traditions et presque sans étude encore, vous fait briller du premier coup, et au moyen de cinq ou sept strophes seulement, plus

de beau qu'il n'y en a dans toutes les épopées réunies de tous les Luce et de tous les Lancival du royaume! Impossible, ce semble, de ne pas discerner nettement dans ce fait-là, d'une part, l'impuissance esthétique du raisonnement, d'autre part, l'existence nécessaire d'une faculté esthétique qui en est absolument indépendante.

En outre encore, à tout raisonnement logique il faut nécessairement un point de départ, par la raison qu'à une conclusion il faut des prémisses. Or, je le demande, dans toute conception, dans toute création du beau, quel est, quel peut être ce point de départ, et où sont les prémisses de la beauté infuse dans un poëme sublime, dans une statue ravissante? Je conçois des causes occasionnelles de l'œuvre, des circonstances déterminantes jusqu'à un certain point de son caractère ou de ses attributs; mais je ne conçois aucunement le principe d'où peut en découler logiquement la beauté, quand bien même, si on me le montre, ce principe, j'accorderai aussitôt que, du fait seul qu'il existe, cette beauté en découlera nécessairement. Mais pourquoi insister sur ce point? Ce sont les niais, ou pis encore, ce sont les ânes savants, qui seuls ont pu parvenir à obscurcir ce qui est si évident; ce sont les PP. Bossu de tous les pays, qui, pour rétrécir un colosse tel qu'Homère jusqu'au point de pouvoir l'embrasser dans le champ infiniment étroit de leur esprit, l'ont préalablement transformé en un détestable petit logicien. Homère, dit le P. Bossu, fit ce raisonnement-ci : « Les chefs de la Grèce sont divisés, mais un apologue peut leur démontrer avantageusement que ces divisions sont pernicieuses pour la Grèce, donc je vais leur faire un apologue en vingt-quatre chants. » Et de là l'Iliade. Ce qu'il y a au moins de bon dans cette docte ânerie du P. Bossu, c'est justement qu'en assignant pour point de départ à la création de l'Iliade un raisonnement logique déduit après coup de la lecture de l'Iliade, cette docte ânerie met parfaitement en évidence l'entière indépendance des deux éléments qu'elle prétend mettre en relation. En effet, en accordant à ce

P. Bossu que ce raisonnement d'Homère a bien été la cause occasionnelle de l'Iliade et la circonstance déterminante du caractère et des attributs de ce poëme, l'on se demande encore mieux quel rapport, quel lien, quel point de communication peut-il y avoir entre ce raisonnement et le beau qui éclate dans l'Iliade, et l'on voit encore mieux qu'il n'y en a et qu'il ne saurait y en avoir aucun.

CHAPITRE XVII.

De ce que la plupart ne vont pas jusqu'à discerner la faculté esthétique.

Mais je vais dire quelle est la cause d'erreur, constamment agissante, qui tantôt masque aux regards du plus grand nombre la faculté esthétique proprement dite derrière d'autres facultés qui ne sont que secondaires dans la création du beau, et qui tantôt fait confondre cette faculté esthétique avec d'autres, avec l'intelligence, avec le jugement, avec le raisonnement, par exemple.

Quant à la première de ces deux causes d'erreur, la voici : c'est que dans le beau une fois réalisé, dans un poëme, par exemple, le brillant concours de l'imagination et de la sensibilité nous masque l'action supérieure plus intime et plus cachée de la faculté esthétique elle-même, à peu près comme dans une riche broderie l'éclat des couleurs et la gracieuse souplesse des formes nous masquent le tissu qui en soutient le travail et le dessin qui y était tracé. Et cependant, de même que sans le tissu, sans le dessin, la broderie n'existerait pas, de même, sans la conception de beauté, le concours de l'imagination et de la sensibilité se trouvant sans objet, le poëme n'existerait pas non plus. Et ceci rend raison d'un fait qui se présente bien souvent, même à ne considérer que les artistes et les poëtes : c'est que chez plusieurs l'imagination, la sensi-

bilité, existent au suprême degré, sans que pour cela ils puissent s'élever bien haut, parce que la faculté esthétique est chez eux faible ; et inversement, quelques-uns, sans que l'imagination ni la sensibilité existent chez eux à un haut degré, atteignent à la gloire durable, parce que la faculté esthétique est chez eux énergique. Si même l'on veut bien se donner la peine de comparer sous ce rapport les artistes célèbres, Dante, Raphaël, Michel-Ange, Shakspeare, Cervantes, Molière et Léopold Robert lui-même, l'on aura bientôt reconnu que, tandis qu'à l'égard de la puissance de conception ils s'assimilent beaucoup entre eux, à l'égard de la mesure d'imagination et de sensibilité départie à chacun d'eux, ils diffèrent considérablement, sans que pourtant cette différence qu'ils présentent à cet égard implique une différence proportionnelle dans la mesure de mérite esthétique qui est attribuée à chacun d'eux. Dante, Michel-Ange, Shakspeare, offrent, à côté d'une parité remarquable de puissance de conception, une prédominance assez saillante de l'imagination sur la sensibilité. Raphaël, qui s'approche d'eux par la puissance esthétique, ne présente pas plus que Molière une exubérance extraordinaire d'imagination ou de sensibilité ; et chez ce dernier, comme chez Cervantes, l'esprit, la raison, la bonté, semblent plutôt encore être les facultés dominantes. Quant à Léopold Robert, doué qu'il est au plus haut degré de sensibilité, son imagination est plus sage que féconde, plus laborieuse que riche, et encore, dans la crainte qu'elle n'aille empiéter sur sa conception de beauté, la tient-il en bride au lieu de lui lâcher les rênes.

Quant à la seconde des deux causes d'erreur que j'ai signalées, elle provient de ce que, si le jugement, l'intelligence, le raisonnement, n'ont, à la vérité, aucune part essentielle ou exclusive dans la conception du beau, ils en ont une, et qui est très-réelle, dans l'appréciation du beau une fois réalisé ; en telle sorte que nous sommes incessamment conviés à conclure du jugement, de l'intelligence ou du raisonnement qui jugent le beau, au jugement, à l'intelligence et au raisonnement qui

le créent. Ainsi, et par exemple, M. Guizot fait ressortir excellemment quelque part l'art infini avec lequel Shakspeare introduit et fait accepter comme vraisemblable et naturel le merveilleux, c'est-a-dire l'apparition de l'ombre du père d'Hamlet dans la magnifique exposition du drame de ce nom ; et, à lire les remarques pleines de justesse et de sagacité qu'il fait à ce sujet, il semblerait presque que Shakspeare n'a été qu'un calculateur habile ou qu'un raisonneur délié. De là, certes, à conclure que, par le seul effort bien dirigé de l'intelligence, du jugement ou du raisonnement, un autre pourrait atteindre au même résultat que Shakspeare ; le fossé, quelque profond qu'il soit, est étroit pourtant, et c'est ce qui est cause que plusieurs l'enjambent, mais pour ne trouver de l'autre côté qu'absurdité et déception, et ceci, par les motifs que nous en avons donnés plus haut. Mais à ces motifs viennent s'ajouter en preuve les infructueux efforts de tous les Luce de Lancival de tous les siècles et de tous les royaumes, lesquels, dupes de poétiques basées pour la plupart sur le faux principe que nous signalons ici, se sont jetés, soit dans l'épopée, soit dans le drame, soit dans la peinture, soit dans la sculpture, avec l'idée que de l'application consciencieuse des préceptes de l'art, de l'emploi des traditions déduites de l'étude des modèles, de calcul enfin, d'habileté, d'expérience, de raisonnement, car c'est là ce que de bien honnêtes gens, et quelquefois de bien habiles, ont appelé l'art, devrait résulter ce qui, par, malgré, avec ou sans les règles, ne résulte jamais que de la puissance de conception, ou, en d'autres termes, de la faculté esthétique proprement dite. Que Shakspeare, arrivé à traiter son exposition d'*Hamlet*, n'ait entrevu aucun de ces admirables artifices par lesquels il rend naturelle et vraisemblable l'apparition de l'ombre, ce n'est certes pas ce que nous voulons prétendre : il a pu les entrevoir ; il les a entrevus bien mieux encore que M. Guizot ; car qui sait mieux que le créateur de quelle chair, de quels os et de quelles fibres est faite la créature, pour qu'elle vive et pour qu'elle se meuve

pleine de grâce et de beauté? Mais ce que nous voulons dire, c'est que tous ces artifices sont, non pas issus de calcul, d'intelligence, de raisonnement, ou bien chacun pourrait prétendre à en combiner de semblables dans un but analogue, mais dérivés, et dérivés abondamment, comme sans effort, d'une libre et supérieure conception de beauté : celle du drame tout entier d'*Hamlet*, dans sa diversité une et dans son unité complexe.

Aussi, et tout en admettant que, dans le beau une fois réalisé, le jugement, l'intelligence, le raisonnement, ont une légitime part d'appréciation, nous n'admettons pas le moins du monde que cette appréciation du beau par ces facultés-là s'étende au delà d'une sphère assez restreinte, et qui est particulièrement celle des choses d'ordonnance, de composition, d'exécution et de procédé; nous n'admettons pas surtout qu'elle ait l'entrée dans le for intime de la conception de l'artiste ou du poëte, pour la mesurer, pour la peser, pour l'auner par ses procédés propres. Au delà de ce qui, dans les phénomènes du beau de l'art, est accessible à l'intelligence, au jugement, au raisonnement, c'est la faculté esthétique, d'ailleurs si inégalement départie au commun des hommes, qui juge seule la faculté esthétique, d'ailleurs si copieusement départie aux grands artistes : et là se retrouve alors la jouissance pleine, quoique indéfinie ou indéfinissable; le face à face du jugement spontané et irréfléchi avec la conception magnifique et spontanée aussi; le motif de dire : « Cela est beau, » parce que cela est beau, et non pas parce que cela est arrangé, calculé, disposé d'une certaine manière; le mystérieux, enfin, l'illimité, le vaste, qui sont le propre de tout chef-d'œuvre enfanté par l'énergique aspiration d'une pensée créatrice, de tout chef-d'œuvre qui n'est éternellement beau que par cela même que, indéterminé dans ses contours, lié avec ce qu'il ne fait pas voir, symbole de ce tout dont il n'est qu'une partie, il est infini par ce côté-là, et n'a jamais pu être parcouru tout entier. Et je le demande, qui ne pense pas, qui ne dit pas d'un tableau admirable, d'un poëme sublime, d'un *Hamlet*, ou d'un *Othello* de Shakspeare, quelque restreint qu'en

soit le sujet : « C'est un monde ! » parce qu'en effet la conception de ce chef-d'œuvre, par son unité, par sa diversité, par son harmonie, par sa profondeur, par sa sublimité, s'élève à tout, descend à tout et touche à tout!

Par malheur, à considérer ce qui se passe dans le monde de la poésie et de l'art, ce n'est pas communément la faculté esthétique qui est appelée à juger la faculté esthétique, et, bien au contraire, ce sont incessamment l'intelligence et le raisonnement qui, en fait de critique, sortent de leur sphère pour apprécier ce qui n'est pas de leur ressort. De là, et dans tous les temps, outre beaucoup d'injustices courantes, quelques absurdités colossales. Ainsi, l'Académie française décrète, en vertu de considérants tout à fait bien déduits de son règlement dramatique, que *le Cid* n'est pas beau. Plus tard, la *Phèdre* de Pradon est mise, en vertu de très-plausibles raisonnements, au-dessus de la *Phèdre* de Racine. Plus tard, Shakspeare, apprécié à la même mesure, n'est pendant longtemps en France qu'un artiste aussi grossier qu'incomplet; et il faut qu'il ait revêtu cet accoutrement étriqué des règles classiques que lui taille Ducis, avant qu'il ose se présenter sur la scène française. Shakspeare, en effet, au point de vue des règles, c'est-à-dire Shakspeare mesuré à l'aune, pesé à la balance, apprécié au trébuchet du raisonnement, et par conséquent indépendamment de la faculté esthétique, non-seulement est un artiste aussi grossier qu'incomplet, mais, ce qui est bien pis encore, il est un artiste au-dessous de tant de pitoyables dramaturges qui ont de plus en plus sagement, de plus en plus irréprochablement défrayé la scène française vers la fin du siècle passé et au commencement de celui-ci.

Ceci vient de ce que les esprits les mieux doués communément sous le rapport esthétique, portés qu'ils sont par cela même et invinciblement à produire le beau, se détournent de la profession qui consiste à juger ; et il en résulte qu'à de rares exceptions près la critique tombe aux mains justement de ceux qui, n'étant pas aptes à produire le beau, sont par cela même

peu ou point aptes à le juger. C'est pour cela que la critique, en général, n'a qu'une valeur partielle, relative, toute de circonstance, et que ses jugements sont si souvent erronés ou sans portée. Mais c'est pour cela aussi que la critique des grands artistes, qui est d'ailleurs presque toute de révélation, est d'ordinaire si fécondante, et qu'un mot d'Horace, par exemple, qu'un portrait d'écrivain ou d'orateur traité par Tacite, qu'une pensée d'un personnage de Shakspeare, qu'un trait échappé à Pascal ou à Molière, ou à Jean-Paul Richter, ou à Schiller, ou à Gœthe, contiennent, dans leur haute généralité, plus d'ampleur féconde, plus de justesse absolue, plus de profondeur lumineuse, que tous les traités pris ensemble des critiques experts, et que toutes les colonnes mises bout à bout des feuilletonistes de profession.

CHAPITRE XVIII.

Où l'on examine quels sont le mode de culture et le mode de développement de la faculté esthétique.

Comme on le voit, il y a une faculté esthétique proprement dite qui détermine la conception du beau. Avant d'étudier le beau dans cette conception elle-même, je veux faire ressortir encore mieux l'existence distincte et indépendante de cette faculté esthétique, en examinant son mode de culture et son mode de développement. Ce sujet est en partie facile, en partie délicat.

Ce sujet est facile en ceci, qu'il est aisé de démontrer en premier lieu que ce n'est pas par étude, par analyse, par culture intellectuelle, que se cultive et que se développe la faculté esthétique. En effet, si l'étude, l'analyse, la culture intellectuelle, si tous les exercices pratiques et longtemps répétés de langage, de style, de prosodie, lorsqu'il s'agit de poésie, de dessin, de coloris, de composition, lorsqu'il s'agit de peinture, sont bien,

comme nous l'avons vu dans le livre précédent, les engins d'acquisition difficile sans lesquels il n'est guère possible d'opérer aucune réalisation extérieure du beau, personne, je suppose, n'en est à croire que ces choses-là donnent ce qu'on appelle le talent ou le génie ; en d'autres termes, qu'elles développent la faculté esthétique là où elle n'est pas. Il est d'observation commune, au contraire, et d'opinion proverbiale presque, qu'à celui qui n'a pas la bosse, c'est-à-dire qui n'a pas la faculté esthétique, ni ces choses-là ni d'autres analogues ne sauraient la lui donner. Or, si la faculté esthétique n'était pas distincte et indépendante des autres facultés, elle trouverait, comme toutes les autres facultés, sans aucune exception que je sache, son avantage, plus ou moins grand sans doute, mais certain, à cette culture dont nous parlions tout à l'heure, composée d'étude, d'analyse, d'exercices qui mettent en jeu successivement ou à la fois les forces diverses de l'âme et les procédés variés de la pensée. Du moment qu'il n'en est rien, ce fait seul confirme d'une manière éclatante et l'existence indépendante de cette faculté esthétique, puisque aucune autre ne la supplée, et son mode de développement tout spécial, puisque ce qui cultive ou développe les autres, ne la développe ni ne la cultive.

Ce qui est facile encore dans ce sujet, c'est de démontrer en second lieu et inversement que la faculté esthétique se développe par approche, par contact, par imitation directe de beau senti à beau poursuivi, de conception perçue à conception créatrice ; c'est-à-dire que le jeune artiste, le jeune poëte, sont inclinés à concevoir et à réaliser le beau à mesure et pour autant, non pas qu'ils l'étudient, mais qu'ils l'ont senti. S'il m'est ici permis de m'écarter un peu des artistes et des poëtes proprement dits, pour aller prendre un exemple chez leurs voisins et amis les historiens de l'antiquité, tous artistes à un haut degré, tous poëtes dans une grande mesure, je dirai que ce n'est pas l'étude ni l'exercice qui préparent directement et de loin Thucydide à devenir le plus grand historien de la Grèce, mais que c'est cette lecture que fait Hérodote de quelques parties déjà

achevées de son Histoire devant les Grecs assemblés à Olympie ; car c'est alors déjà que, âgé de quinze ans à peine, et par conséquent n'étant mûr encore ni d'expérience, ni d'étude, ni de travaux, et bien auparavant que le sujet lui-même de son récit soit né du cours des événements, Thucydide s'enflamme néanmoins par contact, qu'il perçoit néanmoins par initiation toute l'esthétique beauté de son œuvre future, et qu'il s'appprête à conquérir à force d'études et de travaux de toute sorte les moyens et les matériaux par lesquels seulement il pourra réaliser cette conception anticipée, mais éclatante déjà, forte aussi, et qui contient en germe tous les attributs esthétiques de son admirable livre. *Anch'io sono pittore!* s'écrie le Corrége en voyant pour la première fois un tableau de Raphaël, et cet *Anch'io* n'est que le cri naïf de l'âme tout à coup illuminée par l'irruption instantanée du charme senti, du ravissement éprouvé, ou, en d'autres termes, du beau perçu. Corrége retourne dans son village, et d'initié il devient maître à son tour, initiateur à son tour.

Ce sont là des exemples brillants, mais qui peuvent sembler, en cela même, exceptionnels. Regardons donc autour de nous. Est-ce le savoir, est-ce l'étude, est-ce l'exercice, qui mettent au vrai peintre, au vrai poëte, tout jeunes encore et avant qu'ils sachent rien, le pinceau ou la plume dans la main ? ou bien n'est-ce pas plutôt et toujours que de la jouissance ressentie à l'occasion d'une lecture, d'un tableau, d'une estampe, ils passent à s'essayer à reproduire cette jouissance ? Et, au travers de la gaucherie de leurs premiers essais, ne reconnaît-on pas, toujours et invariablement, non pas le modèle, entendons-nous bien, mais le maître chéri, l'enchanteur préféré, l'initiateur auquel on a voué le culte reconnaissant et passionné de l'admiration, si bien que ses défauts eux-mêmes, on les excuse, on les défend, on les imite ? Prenons le peintre fait, le poëte adulte, ouvrons la biographie des grands artistes : en est-il un seul entre tous de qui nous ne sachions, ou dans les ouvrages duquel nous ne voyions, comme à l'œil, de quel autre artiste il pro-

cède, par qui il fut initié à l'adoration et à la poursuite d'un certain beau, sur quel tronc, jeune ou antique, délicat ou sauvage, lui-même, rejeton encore, fut enté pour vivre de sa séve d'abord, et pour s'épandre ensuite en jets luxuriants, en fleurs nouvelles et en fruits d'autre sorte? Prenons la critique enfin ; en est-il qui soit judicieuse, instructive, digne d'être prise en considération, si, à propos des poëtes et des écrivains, par exemple, elle ne signale, non pas les phénomènes d'imitation en vertu desquels Racine a pris un vers, un tour, une pensée à Quinte-Curce, à Tacite ou à Aristophane, mais les phénomènes plus cachés, et tout autrement importants, en vertu desquels tout poëte, tout écrivain, à son début, et quelquefois durant tout le cours de sa carrière littéraire, a procédé, sans d'ailleurs imiter ni quant au sujet ni quant à la forme, non pas d'étude, mais de jouissance; non pas d'analyse, mais d'initiation; non pas de plagiat, mais de secret enthousiasme pour telle sorte de beau qui l'avait occasionnellement ravi d'admiration? Est-il d'histoire littéraire, pareillement, qui soit judicieuse, instructive, digne d'être prise en considération, si elle ne signale de la même manière comment, par le même mode de transmission, l'étincelle esthétique partie d'une époque ou d'une contrée est venue embraser une autre époque ou une autre contrée? Sans doute ce phénomène, considéré dans ses seuls résultats, se voit aussi pour des choses qui ne sont pas le beau, et les inventions, les idées, les doctrines, parcourent aussi le temps et l'espace, agissant et réagissant les unes sur les autres; mais les besoins, les progrès, l'étude, l'analyse, les sciences, en sont le véhicule nécessaire et tardif, tandis que le beau, rien qu'en se montrant, subjugue, s'implante et reverdit. Voilà des faits qu'il a été à la portée de chacun d'observer : en voici d'autres qui sont moins des faits particuliers que des lois générales; et ces lois dérivent directement aussi de ce que la faculté esthétique, distincte et indépendante de toutes les autres, se développe par approche, par contact, par initiation.

Le premier de ces faits, c'est celui en vertu duquel naissent

et se forment, dans toutes les branches des beaux-arts, ce qu'on appelle les écoles. Les écoles, en effet, ne sont que des groupes d'artistes ou de poëtes initiés par approche, par contact, à une certaine manière de concevoir le beau, et elles ne sont rivales ou ennemies qu'en vertu même de ce que ce beau se perçoit, se sent, mais ne s'analyse ni ne se discute ; ou bien depuis longtemps il n'y aurait plus dans la peinture et dans les lettres que des tendances peu diverses et des écoles de moins en moins nombreuses. Les écoles, au contraire, tendent sans cesse à se multiplier en se divisant à l'infini, et elles offrent ce phénomène constant d'une multiplication et d'une diversité perpétuelles, précisément parce que, si d'une part le beau que chacune initie par approche tend incessamment à s'épandre, d'autre part l'individualité propre à chacun des initiés, à mesure qu'elle se développe inévitablement, tend sans cesse à diversifier les manifestations de ce beau.

Le second de ces faits, plus vaste et plus général encore, c'est le mode de propagation que suit le beau, à le considérer dans l'universalité des faits qui s'y rattachent : dans l'histoire de l'art, par exemple. Ici comme chez les individus, et selon la même loi absolument, toute nation, toute époque, parmi celles qui ont laissé des monuments d'art et de poésie, procède, quant au beau, du contact avec un beau antérieurement réalisé, et qui vient à être senti, perçu, adoré, ou plus tôt, ou plus tard, pour être modifié, transformé, affranchi ensuite ou plus ou moins, si bien qu'en ce qui nous concerne, nous, Europe moderne, et quelque différentes que puissent paraître nos œuvres d'art aujourd'hui des œuvres d'art de l'Égypte ou de l'Inde antique, il serait plutôt laborieux que malaisé de remonter par des sentiers toujours continus sur la trace qu'a suivie jusqu'à nous la propagation du beau à partir de ces foyers lointains où il resplendit de ses premières lueurs. Et ce qu'il faut remarquer, c'est que cette propagation n'est jamais si intense et si rapide que quand elle est irraisonnée, indiscutée, toute de perception admirative et point encore d'étude analysée. Sans doute le XVIIe siècle en

France a été, quoique imitateur des anciens, esthétiquement puissant, fécond, admirable; mais qu'est-ce encore qu'un Racine, qu'un Boileau, qu'un Corneille même, poëtes déjà trop critiques, et de qui le docte enthousiasme des Grecs et des Latins est déjà trop raisonné, en face d'un Dante ou d'un Shakspeare, deux simples sublimes s'agenouillant pleins de foi devant quelques rayons égarés de beau antique, qui, au travers de la poussière scolastique, sont parvenus jusqu'à leurs regards; en face du premier surtout, qui, sans songer le moins du monde à imiter ce Virgile à ses yeux pourtant si incomparable, fait mieux encore, se le donne pour ami, pour guide et pour inspirateur, durant son long voyage au travers des trois royaumes? L'enivrement du beau, alors, et non pas la connaissance et l'analyse des procédés du beau, le possède tout entier, et c'est enthousiaste, passionné, enflammé, c'est le regard amoureusement projeté sur l'antiquité, cette autre Béatrix de sa pensée, que, s'engageant dans des chemins tout nouveaux, il conçoit, il crée *la Divine Comédie*, ce splendide monument du beau chrétien; que, plus puissant sans contredit que son maître, il est, dès le XIIIe siècle, et en pleine barbarie encore, l'Homère de la poésie moderne!

Mais ce qui est délicat dans ce sujet, c'est de décider si le mode de développement que nous venons d'assigner à la faculté esthétique est réalisable pour chacun; c'est-à-dire si un homme peut acquérir le développement de la faculté esthétique par le seul fait qu'on le met en contact avec le beau, ou bien si c'est qu'ayant déjà cette faculté esthétique, il en résulte que, mise en contact avec le beau, elle se développe. Nous ne trancherons certes pas cette question. Mais tout ce que nous pouvons en dire, c'est que, hautement contraire d'ailleurs à toute doctrine du fatalisme des facultés, parce que nous n'en saurions pas nommer une seule d'entre les autres qui n'ait été mille fois, sous nos yeux de père, d'instituteur ou de professeur, l'objet d'un développement plus ou moins grand, mais prévu et opéré par des moyens connus d'avance, il nous est

arrivé souvent de douter qu'au contact, tout aussi bien que par l'étude du beau, la faculté esthétique fût susceptible d'être développée, là où elle ne nous avait pas paru déjà s'être manifestée d'elle-même avant ce développement. Nul homme sans doute n'est dépourvu de cette faculté, nul enfant surtout en ce qui tient aux choses d'éclat, de grandeur, de symétrie, de procédé, d'exécution, de rareté précieuse, et d'autres encore; mais nous parlons ici de la faculté esthétique uniquement au point de vue de l'art, et c'est dans ce sens seulement que doit être comprise notre observation. Il y a plus, les enfants qui sont sensibles plus que d'autres à ces choses d'éclat, de grandeur, de symétrie ou de procédé, nous ont toujours paru être les plus ingratement doués relativement au beau artistique proprement dit, ainsi que j'ai déjà eu l'occasion de le faire pressentir dans mon chapitre sur les petits bonshommes. Et pour ce qui est de ceux qui, par cela même qu'ils reçoivent une éducation libérale, sont mis pendant plusieurs années de leur adolescence en contact habituel avec le beau, communément ce contact, tout en ornant leur esprit, tout en ayant mille avantages indirects qu'il n'entre point dans mon objet de considérer ici, n'opère aucun développement de leur faculté esthétique ; un, deux seulement, sur des groupes annuellement renouvelés d'une trentaine d'adolescents, devancent d'emblée tous leurs camarades sous ce rapport : mais ce sont ceux-là justement chez lesquels la faculté esthétique s'était déjà auparavant manifestée spontanément.

Une autre observation, qui est à la portée de tous ceux qui ont eu à s'occuper de l'instruction classique dans ses divers degrés, vient encore confirmer ce que nous hasardons ici au sujet du développement de la faculté esthétique. C'est celle-ci : tant que dans les collèges, par exemple, ce développement est tenté par voie d'analyse et par procédés de mémorisation, l'on voit communément les enfants qui seront plus tard les plus ingratement doués sous le rapport esthétique, se distinguer et remporter des prix, tandis que les enfants qui seront plus tard

les mieux doués sous ce même rapport sont communément distraits, négligents, très-inégalement appliqués, moralement exclus du prix par anticipation, écoliers bien médiocres, sinon mauvais, dit le régent. C'est que, en tant que la faculté esthétique se développe par contact, et non pas par étude analytique, la leur ne trouve aucun secours, aucun appel dans cette façon de procéder ; en sorte qu'ils demeurent indifférents, inoccupés, ou plutôt occupés déjà de tout autre chose que de ce qui est la mesure sur laquelle les juge le régent, à savoir de quelques lueurs de beau entrevues çà et là dans Tite Live ou chez Virgile. En revanche et inversement, à mesure que dans les degrés supérieurs d'instruction l'étude des classiques s'élève et s'affranchit de plus en plus des procédés d'analyse et de mémorisation, les rôles changent du tout au tout : ceux qui étaient les premiers, littérairement parlant, deviennent les derniers, et ceux qui étaient les derniers deviennent les premiers. C'est que, en tant que la faculté esthétique se développe par contact, et non pas par étude analytique, ceux-ci trouvent de mieux en mieux la pâture qu'il leur faut, tandis que ceux-là la trouvent de moins en moins ; en sorte que pour reconquérir leur supériorité relative, il faut qu'ils changent de domaine, et qu'abandonnant la littérature, ils se portent, les uns du côté des sciences exactes ou philosophiques, les autres du côté de la philologie ou de l'érudition, toutes choses auxquelles conduit en effet à différents degrés la culture de l'esprit par voie d'étude analytique. Preuve de détail, induction, si l'on veut ; mais induction qui tend bien directement à établir qu'en effet la faculté esthétique, au contact tout aussi bien que par l'étude du beau, ne paraît pas susceptible d'être développée chez tous les esprits, comme il en va de la mémoire, de l'attention, de l'abstraction, de l'imagination, de la sensibilité elle-même, mais chez ceux-là seulement où elle s'est manifestée antérieurement à toute culture.

Quoi qu'il en soit à cet égard en particulier, je conclus, de l'ensemble des trois chapitres qui précèdent, qu'il y a une fa-

culté esthétique distincte de toutes les autres, soit par son objet, soit par sa façon de procéder ; que deux causes d'erreur toujours agissantes, et que j'ai indiquées, ou nous la masquent ou nous portent à la confondre avec d'autres ; qu'au delà de certaines limites assez restreintes, cette faculté est aussi bien celle qui juge le beau que celle qui le produit, et qu'enfin, point très-important, elle ne se développe pas par étude, par analyse, par culture intellectuelle, mais bien par approche, par contact, par initiation de beau senti à beau poursuivi, de conception perçue à conception créatrice.

CHAPITRE XIX.

De trois attributs primordiaux qui sont propres à la conception du beau.

Cette faculté esthétique dont nous venons de reconnaître à la fois et l'existence distincte et le mode tout spécial de développement, c'est celle qui détermine dans l'art la conception du beau. Puisque, quant au beau lui-même, il n'y a pas lieu à ce que nous en puissions saisir l'essence, c'est cette conception elle-même que nous allons étudier dans les attributs qui lui sont propres. Ce sujet est essentiellement psychologique ; aussi notre effort consistera-t-il tout entier à faire en sorte de n'y insister que le moins longtemps possible, et pour autant que nous croirons y voir à peu près aussi clair qu'en plein midi.

Et, pour procéder diligemment, voici d'emblée les attributs que nous donnons comme étant propres à toute conception de beau engendrée par la faculté esthétique. Ils sont au nombre de trois, la simultanéité, l'unité et la liberté.

La simultanéité est l'acte psychologique en vertu duquel le poëme, le tableau, la statue, apparaissent chacun simultanément et dans leur ensemble, non pas successivement et par parties, devant la pensée.

L'unité est l'acte psychologique en vertu duquel le poëme, le tableau, la statue, apparaissent chacun devant la pensée, non pas à l'état de parties simplement agglomérées par juxtaposition et pouvant indifféremment être changées en elles-mêmes, distraites du tout ou déliées l'une de l'autre ; mais à l'état de membres intégrants, dépendants ou nécessaires ; d'un tout, ou plutôt d'un être qui est la conception elle-même.

La liberté est l'acte psychologique en vertu duquel le poëme, le tableau, la statue, peuvent se compléter, s'enrichir, s'étendre, se modifier indéfiniment et dans tous les sens, au gré de la nature, de l'ampleur ou de l'énergie de la conception elle-même.

Voilà les attributs que nous donnons comme étant propres à la conception du beau, attributs, disons-nous, et non pas essence, mais auxquels il faut remonter nécessairement, si l'on veut se rendre raison des phénomènes que présente le beau une fois réalisé. En particulier, le cours des chapitres nous amènera à reconnaître que la lutte qui s'établit plus tard au moment de cette réalisation du beau, c'est-à-dire au moment de manifester extérieurement, par la matière et par les procédés qui façonnent la matière, cette conception encore toute psychologique du beau, a constamment pour objet d'empreindre autant que possible l'œuvre réalisée de ces trois attributs primordiaux de la conception, simultanéité, unité, liberté.

Mais ce qu'il faut remarquer dès ici, c'est la relation qui existe entre ces attributs saisis ainsi dans le for même de la conception. Cette relation est si intime, que, sans cesser d'être divers, ils se confondent néanmoins en une puissance unique, et que retrancher l'un, c'est en quelque sorte annuler les deux autres. Que deviennent en effet la simultanéité et l'unité sans la liberté, sinon des forces enchaînées et par conséquent inactives ? Que deviennent l'unité et la liberté sans la simultanéité, sinon des forces sans yeux et par conséquent aveugles ? Que deviennent enfin la liberté et la simultanéité sans l'unité, sinon des forces sans direction, par conséquent incapables de concourir ? Magnifiques attributs donc que ceux-là, dont chacun

est une force distincte, inhabile à la vérité par elle seule, mais d'ordre supérieur, néanmoins, et dont l'ensemble est une puissance de l'âme à la fois directrice, clairvoyante et active.

Du reste, ces attributs que nous donnons comme étant propres ou essentiels, si l'on veut, à la conception du beau, nous ne les lui conférons point comme exclusifs, car ils concourent certainement plus ou moins, mais partiellement, dans plusieurs des opérations de la pensée, l'abstraction, l'imagination, la mémoire, le jugement, d'autres encore. Mais ce que nous voulons faire remarquer, c'est, d'une part, qu'ils concourent nécessairement et ensemble dans la conception du beau, et d'autre part, que, en confirmation de ce que nous avons dit plus haut, s'il est une opération de la pensée pour laquelle ils concourent peu ou incomplétement, c'est le raisonnement logique. La liberté en effet y est nulle, puisque ni les prémisses ni la conséquence ne la comportent. L'unité y est nulle, puisque tout syllogisme suppose un syllogisme antérieur et un syllogisme postérieur, en telle sorte qu'il est fragment et non pas tout ; enfin la simultanéité, qui est nécessaire jusqu'à un certain point pour saisir d'un seul regard l'ensemble et les parties d'un raisonnement, y est réduite presque aux fonctions pures et simples de la mémoire. Faut-il s'étonner en voyant les attributs du raisonnement logique et les attributs de la conception du beau si distants ou du moins si parallèlement indépendants les uns des autres, que la faculté esthétique et le raisonnement soient en effet deux sphères absolument différentes, et en quelque sorte les deux pôles opposés de l'esprit ?

CHAPITRE XX.

Où l'on assigne leur valeur et leur place relative à l'ordre, à la variété, à la proportion et à l'harmonie.

La distinction que nous venons de faire des attributs propres à la conception du beau écarte, mais pour les remettre à leur vraie place, certains caractères du beau que les uns ont confondus avec son essence même, que les autres ont pris pour ses attributs propres. Je veux parler de l'ordre, de la variété, de la proportion et de l'harmonie.

L'ordre est non pas l'unité elle-même, mais le résultat direct ou, si l'on veut, l'attribut nécessaire de la liberté. La liberté donc le comporte et l'embrasse : c'est aussi un attribut dérivé, par conséquent secondaire.

La proportion n'est ni l'unité ni la simultanéité elles-mêmes, mais le résultat direct ou, si l'on veut, l'attribut nécessaire de l'unité et de la simultanéité combinées. Car il ne peut y avoir simultanéité de parties sans que l'unité y introduise la proportion, et inversement il ne peut pas y avoir unité entre les parties, sans que par cela même leur simultanéité engendre la proportion. C'est donc aussi un attribut dérivé, par conséquent secondaire.

L'harmonie enfin est le résultat composé de l'ordre et de la proportion se combinant ensemble sous la puissante action de l'unité. C'est donc un attribut dérivé de plus loin, et par conséquent plus secondaire encore que les trois autres attributs dont nous venons de fixer la valeur et la place relative.

CHAPITRE XXI.

Où pareillement, et pour n'y pas revenir, l'on assigne leur valeur et leur place relative à la force, à l'éclat, à la grandeur et à la richesse.

Si l'ordre, la variété, la proportion, sont déjà, comparés à la simultanéité, à l'unité et à la liberté, des attributs secondaires de la conception du beau, la force, l'éclat, la grandeur, la richesse, ne sont plus, quant à cette conception, que des attributs accidentels.

La force est un terme qui devient vague quand l'on veut le saisir dans son sens de plus haute généralité, comme il convient de le faire ici; mais, de quelque manière qu'on s'en fixe la valeur, il n'en demeure pas moins évident que, dans une foule d'œuvres d'art, le beau se rencontre indépendamment de la force. Qu'a donc à faire la force dans une églogue de Virgile, dans une Madone de Raphaël, dans trente-six sujets de la statuaire antique?

L'on peut en dire autant de l'éclat, de la grandeur, de la richesse, sans qu'il soit seulement besoin de changer d'exemples. Fréquemment ils se rencontrent dans les productions de l'art, et ils y concourent comme éléments de beauté; fréquemment aussi ils ne s'y rencontrent pas, et le beau s'y exprime sans leur concours. Ce sont donc bien des attributs accidentels de la conception du beau.

CHAPITRE XXII.

De la simultanéité envisagée comme un attribut propre à la conception du beau.

En fait, dans la conception du beau, la simultanéité n'est d'ordinaire ni complète, ni instantanée; c'est-à-dire que Michel-Ange n'a pas vu tout entière, d'un seul regard soudain de l'âme, sa composition du *Jugement dernier;* mais il est probable, au contraire, qu'autour de groupes principaux se sont formés dans sa pensée, et par voie de libre agglomération, des groupes secondaires, incessamment modifiés et complétés durant tout le cours du travail de conception proprement dit, et de moins en moins, mais toujours, jusqu'au dernier terme de l'exécution de l'œuvre.

Mais il n'en n'est pas moins vrai que, sans le phénomène psychologique de la simultanéité, au moyen duquel la conception du beau reçoit dans l'âme elle-même une réalisation anticipée, il est impossible d'admettre que cette conception puisse tendre à se manifester extérieurement, ou, en d'autres termes, que l'artiste existe. Car, où est ailleurs et son moyen d'arriver à une réalisation du beau, et, bien mieux encore, son mobile pour s'essayer à cette réalisation ? Quant au moyen, procédera-t-il, indépendamment de toute vue anticipée du beau, par voie d'essai, de trouvaille, d'induction, de déduction, d'hypothèse ? Il est trop évident que cette méthode, qui convient à certaines sciences, n'est d'aucun emploi en ce qui concerne le beau de l'art, et l'on ne connaît pas, que je sache, un seul beau poëme, une seule belle peinture qui, même par cas fortuit, en ait été le fruit. Quant au mobile, où le chercher ailleurs que dans cette même vue anticipée du beau ? Et voit-on, en effet, que jamais un peintre ou un poëte commencent un tableau ou un poëme sans qu'auparavant ils y aient été portés pour l'avoir vu plus ou moins par l'esprit, dans sa simultanéité d'éléments

principaux; que Michel-Ange ait aucun motif de se mettre à sa composition du *Jugement dernier* autre que celui d'en avoir entrevu par l'esprit et dans leur simultanéité aussi les éléments principaux de beauté? Assurément non. Il n'y a dans ce cas-ci qu'un seul principe qui puisse paraître expliquer à la fois et le moyen et le mobile de l'artiste, c'est le principe d'imitation, et encore ne peut-on tenter de l'appliquer qu'au peintre. Son moyen alors, c'est l'imitation; son mobile, c'est d'imiter. Mais nous avons vu ce que vaut ce principe dès qu'il s'agit de s'en servir pour expliquer un seul et le plus petit des phénomènes de l'art; en sorte que nous n'y reviendrons pas.

Ce n'est pas, entendons-nous bien, que la simultanéité à elle seule pose le beau devant l'esprit, mais elle seule rend possible qu'il s'y pose: car, sous quelque forme que nous le concevions, le beau est composé de parties, et ces parties sont en relation; or comment concevoir que, si elles apparaissent par succession au lieu d'apparaître d'ensemble, le beau ne soit pas, par cela même, non pas seulement altéré, mais détruit? C'est impossible. Aussi est-il à croire que l'inégale puissance de simultanéité chez les artistes constitue en effet un des éléments de l'inégalité qu'on peut remarquer entre eux, parce qu'elle ne peut pas ne pas être d'un prodigieux concours dans la conception des œuvres d'art, grandes, vastes et en même temps complexes.

Mais il y a plus : cette puissance de simultanéité, en complétant davantage la vue anticipée du beau pour un esprit donné, non-seulement l'enflamme et y détermine, avec l'inspiration et la verve, le courage aussi et la persévérance, mais encore elle double la puissance de cet autre attribut, l'unité, en ce qu'il s'applique d'emblée et d'un jet plus heureux à un plus grand nombre de parties; comme elle féconde pareillement cet autre attribut, la liberté, en ce qu'il agit, se meut, raisonne, là où rien encore ne le limite, ne l'empêche ni ne l'étreint, toutes choses qui tournent nécessairement au profit de la conception

de beauté et de sa réalisation future. Plus au contraire est incomplète cette puissance de simultanéité en vertu de laquelle s'opère la vue anticipée du beau, moins la puissance d'unité et de liberté s'exerce avec avantage au profit de la conception de beauté, et moins par conséquent aussi cette conception a d'essor, d'ampleur et de force.

Du reste, cette puissance de simultanéité peut être inégale, nous en convenons, chez des artistes d'ailleurs également éminents; aussi, tandis que l'on en rencontre chez qui elle est telle, qu'elle leur sert à élaborer par l'esprit, et préalablement à tout travail d'exécution, des conceptions de beauté très-vastes et très-complexes, l'on en voit d'autres au contraire qui, moins bien doués sous ce rapport et n'entrevoyant qu'à demi ou par portions plus ou moins considérables leur conception de beauté, alors même qu'elle est forte et opiniâtre, mais parce qu'elle est voilée encore, recourent pour la compléter à des procédés d'essai et de tâtonnement, esquissant, effaçant, modifiant, ôtant, ajoutant, jusqu'à ce qu'ils aient obtenu et vérifié pour l'œil du corps ce qu'ils n'avaient pu obtenir et vérifier qu'imparfaitement pour l'œil de l'esprit. Tel était, nous le croyons, le cas de Léopold Robert, et c'est assez dire que, si la conception existe réellement, peu importe au fond par quel procédé direct ou médiat on parvient à en obtenir la simultanéité de vue. Il y a plus : une puissance trop prompte de simultanéité n'est pas toujours au profit de la plus haute donnée du beau, parce qu'elle peut comporter quelque précipitation, tandis qu'une puissance moindre de simultanéité, à la condition que la conception soit opiniâtre et forte, exige tels procédés laborieux, tels tâtonnements intelligents, telles reprises multipliées qui, tout en complétant la simultanéité de vue, tantôt amendent, tantôt ajoutent, et vont saisir plus avant les éléments d'une beauté plus intime et plus achevée.

Mais si maintenant nous descendons d'échelon en échelon jusqu'au terme extrême où cette puissance de simultanéité est nulle, nous trouverons des peintres, par exemple, qui, n'ayant

aucune vue anticipée du beau, ne parviennent à le réaliser, dans une infime mesure, qu'en le calculant, qu'en le combinant, qu'en l'arrangeant par essai et par tâtonnement aussi, pour n'en être guère que les copistes ou les ouvriers, après qu'ils l'ont ainsi réalisé en quelque sorte matériellement devant leurs yeux. Des peintres même, dits d'histoire, en sont quelquefois logés là, qui, munis d'un sujet, d'une donnée, Henri IV ou Mme de Maintenon, ou autre chose, un peu à l'aide du mannequin, de groupes qu'ils arrangent et font poser devant eux, de panaches, de costumes, de meubles qu'ils savent copier avec talent, parviennent à réaliser, non pas une conception anticipée de beauté qu'ils n'ont pas eue, mais quelques traits cependant de beauté; sans quoi ils ne compteraient pas même au nombre des artistes. En effet, il se peut encore que leur dessin soit senti, qu'il y ait du goût dans leur composition, de la finesse, de la grâce ou du mystère dans leur coloris; à cause de cette part de beau pour laquelle ils ont contribué personnellement, ils sont encore des artistes, et quelquefois des artistes estimables. Mais il n'en est pas moins vrai que, faute d'avoir été le fruit d'une conception de beauté active, libre et directrice, leur œuvre est manquée au point de vue de son objet, qui était d'être une production poétiquement historique, originalement belle, empreinte d'une unité de pensée, d'expression, de caractère, et non pas seulement d'une unité d'arrangement, de calcul, d'exclusion; d'une liberté créatrice, et non pas d'un assujettissement complaisant à tous les secours directeurs de l'imitation.

L'attribut de simultanéité est donc d'une haute valeur quant à la conception du beau, puisqu'il est à la fois le moyen et le mobile par lequel cette conception tend à se manifester extérieurement. A la vérité il est pour les deux autres attributs, l'unité et la liberté, plutôt encore fécondant, et de secours, que corrélatif en puissance esthétique, c'est-à-dire qu'il concourt encore plus à faciliter et à faire éclore la conception du beau qu'il n'y ajoute directement des éléments de beauté; néanmoins

il est difficile de n'y pas voir le principe même de quelques-uns de ces éléments. Car la simultanéité, en tant qu'elle évoque par groupes, par assemblages, et enfin par ensembles, apporte à la conception de l'éclat, y multiplie les rapports, y imprime l'harmonie, en dessine les contours et en fonde l'ordonnance, toutes choses que ne font essentiellement ni l'unité ni la liberté considérées à part.

Mais remarquons, avant d'en finir sur ce sujet, qu'après avoir reconnu l'impuissance esthétique du raisonnement logique, nous voici sur la voie de reconnaître les forces psychologiques qui la suppléent dans la création du beau : car, à n'envisager que cet attribut propre de la faculté esthétique, la simultanéité, l'on conçoit déjà que tel esprit qui en serait doué exclusivement, mais à un haut degré, se créerait pour lui-même, par voie d'évocation et de juxtaposition de groupes et d'assemblages, plus de beau, sans aucun doute, que ne pourrait s'en créer par voie de déduction tel esprit qui serait exclusivement, mais à un haut degré aussi, doué de la faculté logique. La nature, le monde, ne nous offre à la vérité l'exemple d'aucun de ces départs exclusifs de facultés; mais ils nous offrent sans cesse, sous la forme de contrastes moins tranchés, des exemples d'hommes dont les uns, admirables logiciens, sont d'une incapacité esthétique radicale, au point qu'ils ne sauraient pas seulement, de quelques cartes à jouer, se dresser un petit château ayant un fronton et deux ailes; dont les autres, radicalement nuls ou ineptes en ce qui concerne le moindre raisonnement à faire, à suivre, ou à saisir, au point qu'ils ne sauraient jamais ni se démontrer à eux-mêmes ni se faire démontrer par d'autres que la somme de deux angles adjacents est égale à deux angles droits, savent pourtant concevoir, imaginer, exécuter avec autant de facilité que de talent de petits navires, par exemple, avec toute leur élégance de coupe, des palais, des temples dans toute leur proportion ornée; des ouvrages, en un mot, dont l'exécution, quelque compliquée qu'elle soit, leur est néanmoins accessible, par ses côtés esthétiques justement, c'est-à-dire de concep-

tion, de compréhension simultanée, alors même qu'elle leur est fermée par ses côtés de théorie apprise ou de raisonnement appliqué.

Mais il y a plus, nous pensons que la puissance de simultanéité est cette force de l'esprit qui introduit quelquefois l'élément esthétique dans des ouvrages même de raisonnement pur. Ainsi, tandis que le logicien qui n'en est pas doué ne sait que suivre, indépendamment de toute idée d'ordonnance, de symétrie, de proportion, l'étroit sentier que lui fraye la déduction; le logicien, au contraire, qui en est doué, en vertu même de ce qu'elle pose devant son esprit des groupes et des assemblages d'ailleurs strictement enchaînés par les liens de déduction, sait disposer ces groupes, assortir ces assemblages, de telle façon que, sans cesser d'être unis, ils soient néanmoins arrangés avec proportion, équilibrés avec symétrie, en un mot assujettis à une belle ordonnance. Ici je ne peux pas citer des exemples, parce que j'ai eu trop peu de commerce avec cette sorte d'auteurs; mais j'entends communément ceux qui en parlent devant moi, et alors même qu'il s'agit de mathématiciens purs, non-seulement faire entre ces auteurs-là des différences sous ce rapport, mais prononcer souvent le mot de beau ou de beauté à l'occasion de la manière dont ils ont ordonné leur livre. Or, nous pensons qu'ici, où la liberté est nulle évidemment, où l'unité est nulle aussi, en ce sens que d'une part elle n'est que logique et que d'autre part sous cette forme elle ne peut pas ne pas être, c'est la simultanéité, cet attribut propre de la conception du beau, qui est la force de l'esprit au moyen de laquelle l'élément esthétique proprement dit intervient jusque dans les œuvres de raisonnement pur.

CHAPITRE XXIII.

De l'unité envisagée comme l'un des attributs propres de la conception du beau.

Je passe à l'unité, qui est le second des attributs propres de la conception du beau, à considérer l'ordre dans lequel je les ai énumérés, mais qui est le premier peut-être en importance. Car c'est ici une force à la fois ordinatrice, multiple, et qui a ce caractère particulier de varier non pas seulement de puissance, mais de nature aussi avec les individus ; si bien qu'elle imprime à toute conception de beauté, non-seulement son mode intime d'ordre et de relation, mais aussi son caractère propre ou, pour parler plus clairement, son sceau essentiel d'individualité.

Mais ce peu de mots que je viens de tracer soulèvent déjà une question bien grave et bien difficile : c'est à savoir s'il ne conviendrait pas de séparer l'unité de l'individualité, pour en faire deux attributs distincts de la conception du beau, au lieu de les confondre en un seul, et de dire, par exemple : l'unité est le mode d'ordre et de relation en vertu duquel toute conception de beauté forme un tout, et l'individualité est le sceau du moi imprimant à ce tout son caractère distinct.

Sans vouloir pour cela méconnaître le sens ordinaire du mot unité, qui s'applique en effet avec justesse aux choses d'ordre et de relation dans la critique des ouvrages de l'art, en telle sorte qu'on a raison de dire à ce point de vue qu'un ouvrage où se remarquent des lacunes d'ordre et des défauts de relation manque en cela d'unité ; cependant, comme notre objet est ici de rechercher quels sont les caractères essentiels de l'unité esthétique proprement dite, et que nous ne saurions rencontrer ces caractères essentiels dans l'unité envisagée comme un simple mode d'ordre et de relation, c'est ce qui nous porte à trancher d'emblée cette question grave et difficile dans le sens que nous avons déjà indiqué, à savoir, que l'unité et l'indivi-

dualité ne sont pas deux attributs distincts de la conception du beau, mais un seul et même attribut, composé, si l'on veut, de deux forces combinées, mais néanmoins inséparables.

Voici, à l'appui de cette solution, et avant que nous entreprenions de la fonder sur des arguments plus directs, quelques préludes destinés à la faire paraître dès l'abord au moins plausible.

Quand, pour étudier ce qui fait d'un ouvrage d'art un tout, l'on remonte jusqu'à la pensée elle-même de l'artiste, est-il possible d'y concevoir distinctes et agissant séparément telles ou telles facultés dont la fonction est de déterminer l'ordre et d'apprécier des relations, et le moi lui-même qui détermine au même instant le caractère de ce tout et son individualité propre, c'est-à-dire son organisme même, c'est-à-dire, en dernière analyse, son mode plus complet encore, plus spécial, plus intime d'ordre et de relation?

Virgile a donné une irréprochable unité à sa fable de l'*Énéide* en ce sens qu'il a tout enchaîné, faits naturels et faits merveilleux, événements qui concourent comme événements qui font obstacle à l'accomplissement d'un seul et unique événement, l'établissement d'Énée en Italie. Mais supposons que cette même fable ainsi construite eût été traitée par morceaux et séparément, par Lucrèce, par Horace, par Varius, par Lucain et par d'autres encore, n'est-il pas vrai que, malgré l'unité de la fable, jamais un pareil poëme n'aurait abouti à former un tout, au point de vue esthétique, et que ce seul fait de plusieurs moi substitués à un moi unique aurait eu pour conséquence d'altérer jusqu'à la confusion l'unité du poëme? Et, s'il en est ainsi, est-il possible déjà de concevoir l'unité esthétique comme indépendante de l'individualité?

Je fais maintenant la supposition inverse d'une fable mal ou imparfaitement ordonnée, et dont on peut dire qu'à cet égard l'unité n'en est pas irréprochable; n'est-il pas vrai que, traitée telle quelle par Homère seul ou par le Tasse seul, cette fable pourra aboutir, en vertu de cette seule condition, à un poëme

infiniment, incomparablement supérieur en unité à celui que nous avons obtenu dans la supposition précédente? Mais s'il en est ainsi, qu'est-ce à dire, sinon qu'en effet l'individualité est une condition de l'unité, ou, en d'autres termes, un principe d'ordre et de relation autre, mais plus complet, plus spécial, plus intime encore que ne peuvent l'être l'ordre et la relation eux-mêmes, alors qu'ils sont séparés de cette condition?

Voici encore une manière d'arriver à la même conclusion. C'est d'imposer à Virgile une fable irréprochable d'unité, pour la traiter seul, mais avec défense d'altérer cette fable dans une seule de ses conditions données d'ordre et de relation, en telle sorte qu'il ne peut éclore de là qu'un poëme d'une unité imparfaite, si encore elle n'est équivoque. Qu'est-ce à dire, sinon qu'ici l'unité se trouvant enchaînée dans une de ses forces essentielles, qui est la libre action du moi, elle devient rationnelle et de surface, au lieu d'être esthétique et intime?

En effet, l'unité esthétique n'a pas pour objet ni pour résultat de produire simplement un tout, mais de créer un être; or les mêmes procédés psychologiques, qui suffisent pour produire un tout composé de parties en relation entre elles et avec ce tout, sont infiniment impropres dès qu'il s'agit de créer un être composé non de parties seulement, mais de membres, et auquel la vie ne se peut infuser qu'avec l'individualité elle-même. Car, que l'on y réfléchisse, un tout peut être détruit par la lacune de quelques parties et la rupture de quelques liens; mais un être continue d'être un tout malgré la rupture de quelques liens et la lacune de quelques parties : car le fameux torse qu'on admire dans les musées demeure un être en effet, quand même il n'est plus un tout, comme un homme qui a perdu son bras ou sa jambe demeure pareillement un être quand même il n'est plus un tout. Et pour qu'il perde sa qualité d'être, ce n'est pas de lui ôter par mutilation son autre bras, son autre jambe, qui saurait opérer ce résultat, c'est de détruire son unité essentielle, en lui ôtant, avec la vie, le moi lui-même ou l'individualité.

Cette distinction que je viens d'indiquer entre un être et un

tout est, ce me semble, non moins juste qu'importante dans la matière, car elle met sur la voie de discerner deux modes d'ordre et de relation tout à fait différents, à savoir, le mode rationnel et le mode esthétique, en même temps qu'elle nous replace en face de cette même antithèse que nous avons déjà signalée entre le raisonnement lui-même et la faculté esthétique. En effet, le raisonnement, et par des moyens comparativement grossiers, au point de vue de leur action successive, limitée et strictement assujettie, peut, à la vérité, créer un tout; il peut, par exemple, prenant pour point de départ le terme auquel il veut arriver, l'établissement d'Énée en Italie pour y fonder la puissance romaine, en déduire tous les incidents propres à avancer ou à seconder cet établissement, de façon à ourdir au moyen de ces incidents une fable parfaitement une, en ce sens qu'aucun lien n'y manque des parties aux parties et des parties à l'ensemble; et c'est bien là un tout. Mais le moi, en tant que centre vivant, actif et complexe, de toutes les forces de l'âme, fait bien plus encore d'impulsion spontanée, d'expansion de puissance propre, et, rien qu'en obéissant en ceci à sa loi première, ou plutôt à sa nature même, qui est d'intervenir dans toutes les fonctions de la pensée, il se place tour à tour dans l'ensemble à la fois et dans chacune des parties de la fable, que ce soient Didon, Énée, Troie, Carthage, la Terre, l'Olympe, que ce soient des tableaux, des récits, des sentiments; et il n'imprime à ces parties si diverses comme à cet ensemble si complexe son sceau indélébile, son ineffaçable empreinte, qu'à la condition de les avoir agrégés à lui et entre eux par tous leurs points, de les avoir liés inextricablement à lui et entre eux par tous leurs côtés. Dès lors voici, outre l'ordre rationnel, un autre ordre dont le moi a été le principe, l'agent et le moyen; car si des incidents se suivent, s'enchaînent, c'est le moi, et rien d'autre, qui en a déterminé la relation intime, l'extension spéciale, l'agrégation particulière, comme il en a uni les parties, assemblé les détails, pénétré le style, comme il a infiltré partout sa propre chaleur, sa propre passion, sa propre vie, en sorte que

c'est là non plus un tout seulement, mais un être. Mais s'il en est ainsi, et si, au-dessous de ce réseau d'ordre et de relation rationnels qui ne suffit jamais à fonder l'unité esthétique d'un poëme, d'un tableau, d'une statue, l'on découvre toujours et inévitablement un réseau, ou plutôt un tissu infiniment plus fort et plus serré, dont chaque fil, quelque ténu qu'il puisse être, part du moi et revient au moi, comment alors ne pas être conduit à voir dans l'unité et dans l'individualité un seul et même attribut de la conception du beau, attribut composé, si l'on veut, de deux forces combinées, mais néanmoins inséparables ?

C'est là ce qui nous conduira à distinguer nettement ici l'unité rationnelle, qui a pour objet de former un tout, de l'unité esthétique, qui a pour objet de créer un être. Et voici dans quelle relation sont ces deux termes. L'un, l'unité rationnelle, n'implique pas l'unité esthétique, car un tout ne peut exister indépendamment des conditions qui en font un être; mais l'autre, l'unité esthétique, implique l'unité rationnelle, car un être ne peut pas exister sans qu'il offre au plus haut degré les conditions qui font un tout. Le chapitre suivant mettra en lumière cette distinction, en la dégageant insensiblement de ce qu'elle offre de nécessairement abstrait.

CHAPITRE XXIV.

Suite.

Pour envisager l'unité esthétique à ce point de vue, c'est à sa source, c'est-à-dire dans l'âme elle-même, qu'il faut l'étudier ou plutôt la surprendre. Mais si l'on se contente au contraire de l'étudier dans les chefs-d'œuvre de l'art, dans le but de se l'y rendre saisissable, palpable, sujet de règle, objet de précepte, l'on est d'ordinaire inévitablement conduit à dériver vers cette idée, que l'unité rationnelle est la vraie unité esthétique. En effet

l'unité rationnelle se laisse saisir et dans son essence et dans ses procédés, tandis que l'unité esthétique proprement dite, dont l'unité rationnelle n'est qu'un résultat nécessaire, mais accessoire, ne se laisse saisir ni dans son essence ni dans ses procédés. De là une vue fausse de ce que c'est que l'unité esthétique, de là aussi des erreurs de critique sans nombre, mais incessamment réformées par le sens intime, par le sens commun, si l'on veut, qui crie, par exemple, que l'unité esthétique est profonde, admirable, éclatante, dans telle œuvre où votre mesure d'unité rationnelle ne l'y trouve pas, et qu'elle est médiocre, imparfaite ou nulle, dans telle œuvre où votre mesure d'unité rationnelle l'y constate de tout point.

Et, pour citer à ce sujet un fait parmi ceux qui se présentent ici à notre esprit, n'est-il pas d'observation commune, au moins parmi les personnages qui se sont occupés quelque peu d'art ou de littérature, que, dans les chefs-d'œuvre, l'unité se raisonne d'autant moins qu'elle y éclate davantage, et qu'à opposer des termes extrêmes, Shakspeare, par exemple, et M. de Jouy, tandis que, pour l'avoir saisie dans un drame du premier, il faut, ou bien creuser à une profondeur où l'on se perd, ou bien, du tronc central de l'œuvre, s'élever de branche en rameau, de rameau en tige, jusqu'à des ténuités si innombrables et si délicates qu'on s'y perd d'autre sorte ; pour la saisir dans le *Sylla* du second, il ne faut ni creuser bien bas, ni s'aventurer bien haut, mais seulement regarder à la surface du drame pour s'assurer qu'il y a bien là une sorte de centre d'où partent des rayons qui aboutissent à une circonférence délimitée. Voilà en effet ce qu'est l'unité sous sa forme de principe rationnel, saisissable et palpable dans son application, rationnelle aussi; mais à celle de Shakspeare, essayez d'y appliquer le compas, essayez d'y compter les rayons, d'y atteindre à la circonférence : partout alors la limite échappe, partout le nombre compté est au-dessous du nombre réel; partout le compas s'écarte de toute la longueur de ses jambes sans rien embrasser, et pourtant partout l'unité éclate, tantôt sourde et mystérieuse,

mais pas moins réelle pour cela, tantôt frappante, splendide, mais pas plus forte pour cela, quand même le drame de Shakspeare est tout rempli d'irrégularités dont une seule disloquerait de toutes pièces le drame de M. de Jouy, et quand même le drame de M. de Jouy est tout rempli de régularités raisonnées, de proportions mesurables, de sagesses calculées, dont une seule, inversement, romprait l'unité toute dissemblable du drame de Shakspeare. Et, en effet, si j'ose hasarder jusque-là l'hyperbole, la vie et la mort ne sauraient s'harmoniser jamais, et s'il est vrai qu'il appartient au plus chétif moucheron de disloquer, en s'y introduisant, un tout inanimé, comme est une horloge, il est vrai pareillement qu'il appartient au plus chétif fétu de rompre, en s'y introduisant, l'organisme d'un tout animé, comme est un homme.

Une idée plus relevée et plus juste qu'on se fait quelquefois de l'unité dans les ouvrages d'art consiste à la dégager davantage des conditions purement rationnelles pour y voir le résultat du libre jeu de la pensée se faisant à elle-même, et au moyen de procédés supérieurs, les liens et les rapports dont il lui plaît de disposer, par opposition aux liens et aux rapports que fournit le sujet. C'est dans ce sens que tel critique, pour louer tel écrivain, pourra dire: « L'auteur s'est affranchi des rapports de temps et d'espace afin de pouvoir lier ses récits ou ses tableaux par leurs rapports naturels et supérieurs de cause à effet; en outre il les a artistement groupés, coordonnés, proportionnés, et de là une grande unité de plan, d'ordonnance, de composition. Certes, nous saurions dire mille ouvrages où il en va ainsi, et qui offrent en effet tous les caractères d'une puissante unité. Mais nous en saurions dire aussi dans lesquels l'auteur s'est volontairement assujetti au contraire aux rapports de temps et d'espace, où par conséquent il s'est privé par cela même de toute liberté de plan, d'ordonnance, de composition générale, et où cependant l'unité, dans tout ce qu'elle a de plus frappant et de plus magnifique, se trouve être profondément, indélébilement empreinte. Les *Annales* de Tacite sont dans ce cas-là.

L'on voudra bien nous permettre de les citer ici en exemple, quand bien même les *Annales* ne sont pas, à proprement parler, un poëme; car un livre devant chaque chapitre, devant chaque phrase duquel le lecteur s'incline en disant, non pas seulement : « Que c'est vrai ! que c'est éloquent ! » mais : « Que c'est beau ! » est assurément un livre qui, à côté de ses autres mérites, offre un mérite esthétique incontestable. Au surplus, les *Annales*, ai-je dit, ne sont pas un poëme; mais combien y a-t-il de poëmes qui aient de la poésie autant que ce livre-là? Ce n'est pas un drame; mais combien y a-t-il de drames qui aient la vigueur tragique de ce livre-là? Ce n'est pas une harangue, pas un tableau; mais où sont-elles, les harangues qui bouillonnent d'éloquence comme ce livre-là? où sont-elles, les peintures qui osent le disputer en éclat, en vérité, en grandeur, en beauté enfin, à chacun des tableaux qu'a tracés Tacite? Non, n'allons pas sur les brisées des étiqueteurs de genres, car c'est ainsi qu'un bandeau sur les yeux, tantôt on range l'oie parmi les aigles, tantôt on classe l'aigle parmi les oies, uniquement parce que d'une et d'autre part le toucher signale deux pieds et deux ailes; bien plutôt empressons-nous de reconnaître, tout en rendant ainsi hommage à la multiple et rayonnante fécondité de l'esprit humain, que comme peintre et comme poëte, tout autant que comme historien, Tacite ne trouve sa place qu'à côté des plus grands maîtres de l'art.

Eh bien, Tacite, et c'est ce que je veux faire remarquer, s'est assujetti dans les *Annales*, conformément à ce qu'indique le titre même de son ouvrage, à l'ordre strictement chronologique des années, de telle façon que, prenant au fur et à mesure les événements pour les commencer à leur rang de date et pour ne les continuer ou ne les terminer qu'à leur rang de date aussi, il en résulte que ces événements se trouvent être constamment brisés par parties, comme constamment ces parties elles-mêmes sont séparées les unes des autres par d'autres parties d'événements pareillement morcelés. De plus, et cela encore résulte nécessairement d'un semblable assujettissement à l'ordre des an-

nées, pendant qu'on interrompt le récit de ce qui se passe à Rome, il faut se transporter en Asie, en Gaule, en Afrique, en Germanie, au fur et à mesure aussi que des événements s'y achèvent, s'y continuent ou s'y préparent. Si donc l'unité tenait essentiellement même à des choses de plan affranchi et de libre ordonnance, où serait-elle ici, je le demande? et comment s'expliquer alors que, nonobstant ce plan brisé et cette ordonnance strictement chronologique, les *Annales* soient pourtant, en fait, celui des ouvrages de Tacite où l'unité, dans ce qu'elle a de plus profond et de plus frappant, se trouve être le plus indélébilement empreinte? A vous, diserts adeptes d'une unité purement rationnelle, de résoudre ce problème, ou plutôt à vous d'y briser vos règles, d'y user vos formules jusqu'à la dernière sans avoir avancé d'un pas. Car pour le résoudre, ce problème, il faut de toute nécessité, délaissant ces règles et dépassant ces formules, être remonté jusqu'au moi, centre réel de tous ces tableaux épars, de tous ces débris dispersés, de tout ce monde en désordre; pour le résoudre, il faut avoir élevé ses yeux jusqu'à cette force, non pas seulement intelligente et ordinatrice, mais active aussi, sensible, passionnée, expansive, individuelle surtout, qui fait d'une conception de beauté non pas seulement un tout à formes régulières, à parties symétriques, à liens logiquement ordonnés, et d'ailleurs semblable à chaque tout de la même espèce, mais un être, ai-je dit, vivant, marchant, se mouvant, toujours puissamment un, malgré des irrégularités de forme et des vices de symétrie, comme il est puissamment distinct de tout autre être de la même espèce, quoiqu'il ait une structure analogue et des membres semblables.

Il fut un temps où, dans le drame, l'unité d'action passait pour être la véritable unité esthétique; et ce principe lui-même, tout plausible qu'il paraisse, entraînait et la critique et l'art dramatique lui-même dans les plus pitoyables et les plus stériles errements. C'est que, si l'unité esthétique, qui prend sa source dans le moi, et qui est diverse d'ailleurs de nature et de puissance chez chaque artiste, chez chaque poëte, est en effet

un élément positif de beauté, en telle sorte que c'est elle qui imprime aux chefs-d'œuvre de l'art tels traits d'ordre et de caractère à la fois par lesquels ils captivent puissamment notre faculté esthétique, l'unité dite d'action, en tant qu'elle est purement rationnelle, est uniquement négative dans ses applications. Ne laissez pas deux actions se coudoyer dans un même drame, voilà tout ce qu'elle peut recommander ; et si une pareille règle, toute d'exclusion et qu'il est à la portée des plus médiocres d'appliquer dans toute sa vigueur stérile, peut bien ôter un vice de plus à un drame d'ailleurs mauvais, en quoi pourrait-elle lui conférer une seule beauté ? Or, ici, et à l'occasion de cet exemple, que j'ai introduit tout exprès, je généralise et je dis que, dans tous les ouvrages d'art, du premier jusqu'au dernier, c'est à de simples règles d'exclusion, c'est-à-dire à des applications purement négatives, que conduit tout principe d'unité rationnelle. A la vérité, les poétiques, les traités, les ouvrages de critique, ne manquent guère de faire un continuel usage de ce principe. Mais faut-il s'en étonner, puisque c'est là, en quelque sorte, leur condition d'existence ? Car, si je dis au dramaturge, par exemple : « Mon ami, ton œuvre ne vaut rien, parce qu'elle manque de cette unité esthétique qui seule lui donnerait de la valeur, de l'accord, du mouvement et de la vie, » c'est comme si je disais tout ensemble à ce pauvre homme : « Camarade, tu n'as point de talent, et je suis incapable de t'en donner ; » ou, en termes plus clairs : « Camarade, tu feras bien de quitter ton métier, et je ferai pareillement bien de quitter le mien. » Mais si je lui dis au contraire : « Mon ami, ton œuvre manque d'unité, parce qu'il y a cet incident de trop, ou encore cet incident de moins, » c'est là leurrer convenablement sa misère tout en cachant la mienne propre. Le pauvre homme reprend, retravaille, ôte, replaque ; et son drame, toujours aussi mauvais, ne manque pas d'aboutir à une chute fatale. Mais cette chute elle-même tourne au profit de ma poétique, de ma critique, de mon traité, par cette raison que ce qui fait pour la foule la sanction des lois même mau-

vaises, c'est de conclure toujours des victimes qu'elles font à l'autorité de ceux qui les appliquent.

Ce que je viens de dire au sujet de l'unité d'action, je le dis pareillement de cette prétendue unité d'impression, au nom de laquelle la critique proscrivit jadis et si longtemps ce mélange de tons tragiques et de tons comiques qui jette tant de variété, de naturel, d'éclat, et quelquefois de profondeur, dans les drames d'un Goëthe ou d'un Shakspeare. Car, qu'était-ce que cette unité d'impression, sinon une autre sorte d'unité purement rationnelle aussi, et n'ayant par conséquent aucune valeur esthétique? Sans doute, quand certains dramaturges de l'école nouvelle, qui ne procédaient en ceci que d'autorité changée, renouvelée, ou encore d'imitation, d'expérimentation, de réaction, ont introduit soudainement le mélange forcé et calculé de ces tons dans leurs drames, ils ont pu en cela ne paraître que bizarres, capricieux, incohérents, violant sans profit cette unité d'impression qui avait au moins l'avantage d'assortir les tons au lieu de les laisser se heurter prétentieusement; mais c'est que l'unité esthétique ne résulte pas de la seule violation de l'unité rationnelle, ou plutôt c'est que, dès que ce mélange des tons, au lieu d'être issu naturellement des intimes profondeurs du moi, au lieu d'être lié, assorti, fondu, par les mystérieuses affinités dont le moi encore est le centre unique et commun, est, au contraire, le fruit de combinaisons calculées, il se rattache, par cela même, à un principe purement rationnel, et il redevient, à ce titre, d'une valeur esthétique nulle. Alors, l'unité comme la non-unité d'impression est au fond chose indifférente à la véritable unité du drame. Alors le ton constamment tragique peut n'être qu'un appauvrissement ennuyeux et monotone, tout comme le mélange des tons comiques et des tons tragiques peut n'être qu'une bigarrure amusante ou seulement étrange; et l'on ne voit point, surtout l'on ne sent point, comme dans telle scène d'*Hamlet*, les vulgaires plaisanteries, les plus communs calembours de deux fossoyeurs, se lier avec une profonde et naturelle justesse à la conception

du drame tout entier, en refléter à la fois et en éclairer le sens, ajouter à la mélancolie par la gaieté elle-même, et marier et confondre dans un alliage sublime l'ironie avec la douleur, la plaisanterie avec l'amertume, et la terreur avec le sourire !

Parlerai-je, non plus de l'unité d'action ou d'impression, mais des défuntes unités de temps et de lieu ? Oui, mais seulement pour faire discerner pareillement que c'était ici encore un empiétement, mais bien plus grossier, du principe rationnel sur le principe esthétique. En effet, ces unités-là, on les soutenait au nom de la vraisemblance uniquement, qui veut, ou du moins qui voulait alors, contrairement à tout bon sens, que les choses se passassent sur la scène comme elles auraient pu se passer dans la réalité. Mais la vraisemblance, qu'est-ce encore, sinon un principe tout rationnel aussi, et par conséquent esthétiquement stérile ? Que toute ton action, poëte, ne dépasse pas vingt-quatre heures, et qu'elle se développe tout entière dans le même péristyle, voilà la règle qui, pour être d'exclusion uniquement, n'a pas au moins pour avantage d'ôter un vice au drame ; mais elle a pour inconvénient d'y en ajouter un. En effet, voici, non pas des médiocres, des mauvais, qui n'en deviennent que plus médiocres ou pires, et c'est un petit mal ; mais voici des Corneille, des Racine qui se font petits, qui s'étriquent, qui se mutilent, afin qu'un d'Aubignac ait la satisfaction, conformément à son principe tout rationnel de vraisemblance, de voir, contrairement à toute vraisemblance pourtant, Cinna se choisir pour conspirer contre Auguste le palais de celui-ci, ou s'achever dans vingt-quatre heures toute l'action de *Mithridate* ou de *Britannicus*.

Mais voici une observation dernière et concluante. De quelle application est donc l'unité simplement rationnelle, ou plutôt, pour combien contribue-t-elle dans telle sorte d'ouvrages qui ont pourtant une haute valeur esthétique ? Je comprends que, dans un poëme, dans une peinture d'histoire, dans un groupe de statuaire, dans un bas-relief, partout, en un mot, où il y a une action ou une sorte d'action, l'unité se puisse saisir par-

tiellement, sous une forme purement rationnelle; mais dans une simple statue, dans l'Antinoüs, par exemple, ou dans la Vénus de Médicis, si l'on préfère, mais dans un simple paysage de Karl du Jardin ou de Potter, mais surtout dans toute composition exclusivement musicale de Haydn, de Mozart ou de Beethoven, il n'y a nul moyen d'y saisir rationnellement quoi que ce soit qui puisse en expliquer l'unité. Affirmera-t-on pour cela que dans ces ouvrages il n'y a pas et il ne peut pas y avoir d'unité ? Ce serait nier la lumière, ce serait plus encore, car ce serait admettre que de débris incohérents il peut naître un ensemble, que de fragments assemblés au hasard il peut résulter une expression, que de pensées sans lien, sans analogie, sans unité en un mot, il peut éclore un poëme! Si donc l'unité éclate dans une composition de Beethoven aussi bien que dans un poëme épique de Virgile ou du Tasse, et que cette unité n'y soit pas pour une obole rationnelle, qu'est-ce à dire, sinon que c'est ailleurs que dans quoi que ce soit de rationnel qu'on doit la chercher, et que c'est dans le moi seulement qu'on peut en trouver le principe? Le moi seul a pu, indépendamment du raisonnement et par voie d'expansion, en s'infusant dans l'œuvre tout entière, lui imprimer sa propre individualité, c'est-à-dire un mode d'ordre et de relation trop éclatant pour ne pas frapper d'emblée, mais en même temps trop intime et trop mystérieux pour pouvoir être aperçu par l'analyse rationnelle.

Telles sont les inductions variées et les preuves de toute sorte qui nous ont porté tout d'abord à reconnaître que l'unité et l'individualité ne sont pas deux attributs distincts de la conception du beau, mais un seul et même attribut qu'il faut nommer unité lorsqu'on veut le considérer dans son principe. A ce point de vue alors, et à ce point de vue seulement, l'on discerne la véritable nature de l'unité esthétique, de cette unité qui donne à la fois à tout chef-d'œuvre son organisme, sa figure propre et sa vie, trois choses que, d'une part, le moi seul est essentiellement apte à communiquer, tandis que, d'au-

tre part, une seule des trois étant retranchée, il n'y a plus d'unité esthétique proprement dite, mais seulement cette unité rationnelle dont nous avons démontré l'impuissance à expliquer aucun de ceux-là même d'entre les phénomènes du beau de l'art qu'elle est uniquement destinée à expliquer.

Du reste, j'insiste encore en terminant ce chapitre sur ce que l'unité esthétique, alors même qu'elle nous apparaît comme une force si puissante, si multiple et si féconde, n'est pourtant qu'un attribut de la conception du beau, et non pas, ainsi que plusieurs ont été portés à le croire, l'essence même du beau. En effet, et indépendamment de beaucoup d'autres raisons sur lesquelles il est inutile de revenir ici, l'esprit conçoit d'emblée, et, au besoin, des exemples démontreraient immédiatement, que si, à la vérité, la conception du beau ne devient tout, être, individualité, que par le moyen de l'unité, le beau néanmoins ne résulte pas du fait seul que l'unité a réduit une conception en tout, en être, en individualité, car ces caractères-là peuvent se rencontrer à un haut degré ailleurs, et dans le laid lui-même aussi bien que dans le beau. L'unité esthétique est donc attribut, non pas essence, et elle est cet attribut qui, en imprimant à toute conception de beauté son sceau essentiel de vivante individualité, lui imprime du même coup et par le même fait son mode intime d'ordre et de relation.

CHAPITRE XXV.

De la liberté envisagée comme attribut propre de la conception du beau.

Le troisième des attributs propres de la conception du beau, c'est la liberté, sans laquelle, comme nous l'avons déjà fait observer, la simultanéité et l'unité sont des forces enchaînées et par conséquent inactives.

Par liberté nous entendons ici, non pas que la conception du

beau n'atteint à sa plus haute puissance qu'autant que la faculté esthétique se meut déchaînée dans un champ sans limites, mais que la conception du beau n'atteint à sa plus haute puissance qu'autant que la faculté esthétique poursuit en toute liberté le beau seul, sans qu'aucun autre objet l'en distraie ou s'interpose entre elle et lui; ainsi, ce que nous allons constater, c'est que tout assujettissement général ou partiel de la faculté esthétique à quelque objet que ce soit qui n'est pas le beau, que cet assujettissement soit d'occasion ou de nécessité, imposé ou volontaire, ne manque jamais d'altérer, d'amoindrir ou enfin d'annuler la conception du beau. Ici des observations de toute sorte, des faits de tout ordre, des expériences de toute nature se présentent à notre esprit, qui tous concourent à établir cette assertion ; nous tâcherons à la fois de n'insister que sur les principaux et de les énumérer sans confusion.

Que si je commence par expérimenter, voici quelques résultats qui serviront de prélude à la démonstration. J'oblige d'abord le poëte à descendre de dessus ce coursier ailé que lui a de tout temps conféré une allégorie ingénieuse, et je l'assujettis à marcher à ras terre; en termes plus clairs, je l'assujettis à n'être que le peintre fidèle du vrai réel et visible. Tout aussitôt le voilà qui boite, qui lutte, qui expire. Que s'il survit, au contraire, et qu'il s'efforce d'avancer, alors, au lieu de poëme, l'on a de mornes et ingrates répétitions du vrai réel et visible ; dans toute sa traînante succession d'incidents sans nombre comme sans ensemble circonscrit, l'on a des fragments attachés bout à bout et point de tout, des débris de circonférence et point de centre, des membres épars et point d'être, point de figure, point de vie propre, point de beau. Car comment se ferait-il qu'ainsi asservie à des conditions rigoureuses de vérité réelle et visible, qu'ainsi enchaînée, bloquée, parquée dans un espace sans hauteur et sans largeur, la faculté esthétique ne fût pas, par ce seul fait, rendue inerte, stérile, empêchée tout autant de concevoir le beau que de le produire? De quoi lui servirait cet attribut puissant de simultanéité dans une œuvre

tout entière assujettie à des procédés d'imitation successive ? Qu'aurait-elle à faire, l'unité esthétique ou même l'unité rationnelle, dans un travail ou, d'une part, l'ordre et la relation sont donnés, tandis que, d'autre part, l'individualité, en vertu même du joug imposé, est obligée de s'effacer tout entière ?

Mais le peintre? dira-t-on, en croyant peut-être qu'à son égard l'expérience va manquer, et que ce même assujettissement au vrai réel et visible, qui rend inerte et stérile pour le poëte la faculté esthétique, va lui être un secours plutôt qu'une entrave.... Le peintre ! son art expire, change de nom, se transforme en métier, en besogne pure et simple, aussitôt qu'on l'assujettit à ce même joug du vrai visible et réel ; et, plus encore que le poëte, en raison même de ce que ses procédés se prêtent à une imitation plus exacte et plus directe, il se trouve déchu de toute possibilité de concevoir et de produire le beau. Car si déjà, entre le peintre qui s'asservit à copier scrupuleusement un site pour s'approprier le savoir d'imitation dont il a besoin, et ce même peintre qui compose, qui ordonne, qui crée librement, non plus un site, mais un tableau, il y a déjà toute la distance qui sépare l'apprenti du maître, l'ouvrier de l'artiste, ou encore l'artiste lui-même du poëte; que devient-il, ce peintre, si, abjurant ses franchises et renonçant à ses libertés, il serre de plus en plus près le vrai réel et visible jusqu'au point d'exceller, quelque sujet qu'il traite d'ailleurs, dans le trompe-l'œil ; ou si encore, afin de subvenir à l'imperfection de ses procédés spéciaux, il recourt à des engins de perspectives, à des lumières projetées, à des illusions d'optique, à toutes ces inventions qui font des panoramas, des dioramas, des navaloramas, des chefs-d'œuvre sans pareils au point de vue de la représentation fidèle, exacte, parfaite, du vrai réel et visible ? Ce qu'il devient ? Est-il besoin de le dire ? Bien avant d'être descendu jusque-là, il n'est plus ni poëte, ni artiste, ni peintre, ni ouvrier, ni apprenti : il est entrepreneur, spéculateur, directeur, et pour lui ce n'est plus de faculté esthétique, c'est de bailleurs de fonds qu'il s'agit.

Ceci est l'exemple d'un assujettissement entier et rigoureux à une condition d'ailleurs unique ; mais que je le suppose partiel, sans pour cela le supposer d'autre nature, et le même résultat se fait sentir à un moindre degré, à savoir, que la somme de beau qu'il appartient à la conception de créer diminue en raison directe de la somme de liberté qui lui est ravie. Ainsi, un amateur commande à un artiste un tableau d'histoire ; le sujet plaît à cet artiste, il s'enflamme, il conçoit...., « Un moment, lui dit l'amateur ; dans tout le reste vous serez libre, mais il faut que la princesse, vêtue d'une robe de satin bleu, et les bras, comme le regard, tournés vers le débarcadère d'où descend le cortége qui porte le corps inanimé de son époux, occupe cette place-ci, de ce côté-ci de la toile. » Tout aussitôt mon artiste se désenflamme, et tout aussitôt sa conception s'arrête entravée : car, tandis qu'il était en train déjà de créer librement une scène propre à exprimer la beauté du sujet tel qu'il l'a senti, voici qu'il lui faut, abjurant partiellement cette liberté, ordonner sa conception tout entière en regard de deux ou trois conditions imposées de vrai réel. Que s'il est traitable néanmoins, et d'ailleurs endetté, il se met à l'œuvre, et que bien que mal il produit une peinture dont tout le premier il ressent l'imperfection, alors même qu'elle remplit de joie l'amateur, qui y voit et sa robe de satin bleu, et son débarcadère, et sa princesse les bras et le regard tournés où il convient ; que si, au contraire, il est endetté seulement, mais d'ailleurs intraitable et vendu corps et âme à sa seule conscience de poëte et d'artiste, ou bien il refuse net d'altérer ainsi sa conception au détriment du beau qu'elle peut comporter, ou bien encore il s'essaye rien que pour voir, il lutte, il se désespère, et enfin il renonce, heureux de rompre sa chaîne et de recouvrer sa liberté. Aussi la peinture d'histoire, dans tous les cas où elle est officielle, c'est-à-dire où on lui impose certaines conditions déterminées de costume, de composition, d'étiquette, est-elle, toutes choses égales d'ailleurs, et par la raison que nous venons d'en donner, toujours inférieure en beauté à la

peinture d'histoire inofficielle, c'est-à-dire qui est demeurée libre quant à la conception de toutes les parties du sujet ; tout comme la poésie des lauréats, en tant que la conception y est pareillement assujettie en quelque degré, puisque le sujet non-seulement n'y est pas librement choisi, mais qu'il comporte en outre un certain programme d'idées à traiter, est aussi, toutes choses égales d'ailleurs, et en vertu de cette seule entrave apportée à la liberté entière de conception, inférieure à la poésie qui n'est pas de lauréats.

Il en va de même de toute œuvre d'art qui a pour principe la poursuite d'une donnée, au lieu d'avoir pour principe la réalisation d'une conception. En effet, dans la poursuite d'une donnée, de celle-ci, par exemple, que nous avons vue réalisée quelque part, à savoir, de représenter dans une suite de tableaux la conjugaison du premier temps du verbe aimer : j'aime, tu aimes, il aime, etc., il est clair que la conception de beauté, au lieu d'être génératrice, devient engendrée, au lieu d'être libre de tous points, est assujettie par une multitude de points ; et il en résulte que ces sortes de tableaux, d'ordinaire médiocres ou nuls au point de vue esthétique, témoignent justement de l'effort qu'a fait le peintre pour y compenser le beau par l'agrément, par l'esprit ou par les qualités secondaires d'arrangement, de goût, d'exécution. Et de ce que beaucoup de peintres, de poëtes même passablement habiles, travaillent de la sorte, au lieu de procéder de conception, il ne faut rien en inférer qui soit contraire à cette liberté que nous donnons comme attribut propre de la conception du beau : car dans toute carrière, dans tout état, la liberté n'est d'emploi que pour les forts, tandis que l'assujettissement est avantageux pour les faibles, à peu près, avons-nous déjà dit plus haut, comme c'est un secours pour des nageurs asthmatiques ou malhabiles d'être attachés à des vessies qui, tout en les empêchant, les supportent.

En poésie, l'improvisation, en tant qu'elle consiste à coudre bout à bout et sur le temps des vers, des strophes, ou encore

des scènes dramatiques sur un thème donné, ainsi que le pratiquent ces improvisateurs de profession qui vont, de ville en ville et de casino en casino, émerveiller les enfants, les douairières et les pères de famille, n'est en fait que le genre de poésie le plus médiocre et le plus bâtard, ou encore un genre de poésie qui ne saurait jamais être pris au sérieux par quiconque a le moindre sentiment de l'art, que parce qu'en principe il n'y a pas même lieu à ce que le beau s'y montre autrement que par plagiat, par réminiscence ou par supercherie. En effet, ici la conception n'a ni du temps pour éclore, ni de l'espace pour se mouvoir; et l'objet de cette conception, qui est censé être le beau, n'est au fond que la prompte singerie du beau, obtenue au moyen de simples procédés de mémoire, d'exercices multipliés de facture et d'abondantes provisions de lieux communs. Il en va de même et pour la même cause des bouts-rimés, qui peuvent donner lieu à d'amusants jeux d'esprit, mais qui ne peuvent pas prendre rang parmi les pièces de poésie, parce que le beau, si tant est qu'il ait l'air de s'y rencontrer parfois, y est bientôt reconnu pour être un beau de raccroc, c'est-à-dire non pas beau en lui-même, mais dont l'agrément réside tout entier dans l'ingénieux artifice qui l'a produit.

Voici encore un fait qui se rattache à mon sujet : ce même peintre de tout à l'heure, chez qui deux ou trois conditions pratiques d'assujettissement au vrai réel ont tellement entravé sa conception de beauté, qu'elle n'a pu éclore; ôtez-les lui, mais pour le gêner en revanche quant à la grandeur ou quant à la forme du tableau, indiquez-lui, même entre deux fûts de colonne qui supportent la voûte surbaissée de votre salle, une surface cintrée pour qu'il ait à y faire entrer sa peinture. « Qu'à cela ne tienne, » dira-t-il en voyant que c'est votre ferme volonté; et en grand ou en petit, en carré ou en cintré, il va vous traiter votre sujet sans beaucoup plus de peine et sans beaucoup moins de plaisir que si vous l'aviez laissé libre de tout point à l'égard de ces choses de forme, d'espace ou de grandeur. C'est que cette sorte de servitude-là n'est en effet pour lui qu'affaire

de gêne, que difficulté secondaire et facilement surmontable, tandis que l'autre servitude, en tant qu'elle enchaînait sa liberté de conception, paralysait par cela même sa faculté esthétique et empêchait le beau d'éclore. Mais, bien plus, ôtez à ce même peintre et sa toile, et sa palette, et ses pinceaux; supposez que d'impitoyables créanciers l'ont fait claquemurer à Sainte-Pélagie, où il ne trouve pour ingrédients d'art que la muraille de sa cellule blanche par places et un pied d'escabeau dont il charbonne l'extrémité à la flamme de sa chandelle : n'est-il pas vrai que là même, malgré ce dénûment d'ingrédients, malgré cet emprisonnement, malgré toutes ces servitudes accumulées, mais dont pas une, à la vérité, ne porte sur sa liberté de conception, il va tracer, salir, gratter, jusqu'à ce que sa conception soit éclose tout entière, jusqu'à ce que toute la somme de beau qu'elle comportait soit venue s'épandre et reluire sur le plâtre du donjon?

Eh bien! ce qui est vrai dans ce cas particulier est vrai de l'art considéré dans toute sa généralité : car, dans quelque branche de l'art que ce soit, et de quelque façon qu'on entrave la réalisation seulement du beau, quant aux choses d'exécution, de procédé, d'ingrédients, d'espace, de temps, en un mot, quant aux choses qui sont extérieures à la conception du beau, le beau néanmoins peut éclore, rayonner, resplendir; et, si ce n'est de marbre pentélique, ce sera de bois, ce sera de boue que Phidias trouvera moyen de faire sa statue; mais inversement, dans quelque branche de l'art que ce soit et de quelque façon qu'on entrave par un joug quelconque de limites prescrites ou de conditions imposées la conception du beau, le beau, ou bien s'altère d'autant, ou bien se ternit, ou bien cesse d'éclore. C'est là une loi constante qui se déduit de la moindre étude des allures de l'artiste, comme de la moindre étude des phénomènes que présente l'histoire de l'art, et les observations qui nous restent à présenter dans les chapitres suivants achèveront de la mettre en lumière.

CHAPITRE XXVI.

Suite. Et pourquoi l'artiste véritable a son humeur à lui.

Chez le poëte, comme chez le peintre, le travail mental qui précède les premiers essais de réalisation du beau est secret, intime, lent; et il est la cause de ces distractions étranges, de ces tristesses singulières, et aussi de ces allégresses subites et sans cause apparente, qui jouent un si grand rôle dans l'humeur de tout véritable artiste.

C'est que pendant ce travail, qui est celui de la conception elle-même du beau, non-seulement la faculté esthétique, en tant qu'elle prédomine temporairement sur toutes les autres, rend l'artiste aveugle ou sourd pour ce qui se passe autour de lui; mais de plus, tantôt entravée ou devenue impuissante de lassitude, il en résulte des mécomptes intimes qui se trahissent au dehors par un silencieux ennui; tantôt et tout à coup redevenue active et féconde, il en résulte de grandes fêtes intimes aussi, qui se trahissent au dehors par la plus inexplicable et la plus visible joie.

Mais ce qu'il faut remarquer ici, c'est que, ni dans ces joies ni dans ces chagrins-là, l'artiste n'est confiant, expansif, amateur d'aide et de consolation. Il ne va point, comme ferait un algébriste dépisté, dire à un autre algébriste : « Voici où je me suis égaré; aidez-moi à me tirer de là. » Il ne va pas non plus, comme ferait un paralytique guéri, rendre visite à ses amis, et leur dire : « Partagez ma joie, car voici ma jambe qui ne marchait plus, et elle marche! » Non, l'artiste ne fait point cela, car il a le sentiment que toute aide qu'il irait implorer, comme toute sympathie qu'il irait chercher au prix d'avoir dit son secret, se transformerait aussitôt en une entrave qui, au lieu de guérir son mal, l'aggraverait, ou qui ralentirait sa bonne veine au lieu de la seconder; car tout conseil interjeté, tout avis tombé des lèvres, tout moyen bénévolement proposé,

qu'est-ce pour lui au moment où sa faculté esthétique travaille, si ce n'est une atteinte portée à cette liberté de conception par laquelle sans doute il n'est pas certain de réussir, mais sans laquelle il est certain d'être plus entravé encore? Et pareillement tout avis interjeté, toute critique tombée des lèvres, toute félicitation bénévolement conseillère, qu'est-ce pour lui au moment où sa conception est près d'éclore, si ce n'est une atteinte aussi portée à cette même liberté par laquelle il touche presque au but, et sans laquelle il risque de s'en voir éloigné de nouveau? Il demeure donc secret, fermé, solitaire, jaloux uniquement de fuir jusqu'à l'apparence d'un joug et de voir s'aliéner la moindre parcelle de cette liberté pour lui si précieuse, si indispensable.

Cependant parfois, sans qu'il l'ait ni voulu ni cherché, cette liberté s'aliène occasionnellement au moment même où il en ressentait le plus et le besoin et l'avantage. C'est lorsque, poëte par exemple, la lecture de quelque chef-d'œuvre, la surprise de quelque émotion, l'éclat de quelque bel ouvrage, en tant qu'ils se trouvent avoir de l'analogie avec la sorte de conception qu'il est en train d'élaborer, gênent ou contrarient sa faculté esthétique, en y jetant le trouble d'une admiration dont elle ne peut se distraire, ou en lui imposant le joug d'un modèle dont elle ne peut secouer le servage. Alors le travail est interrompu; le découragement, l'ennui, le dégoût, succèdent subitement à l'entrain, à la verve, au joyeux courage, et il faut attendre que d'autres impressions aient effacé celle-là, avant que, redevenue libre, la faculté esthétique ait recouvré sa puissance, et la conception son essor. C'est pour cela que, communément, l'artiste en travail de conception se garde par mille côtés, redoute ici une belle musique, là un beau drame, plus loin une magnifique peinture dont on lui a parlé : tantôt pour rechercher des jouissances plus éloignées encore que celles-là des pensées qui le préoccupent; tantôt pour fuir les divertissements du monde, les propos sur ce qui se passe, sur ce qui se raconte, sur ce qui se loue, sur ce qui s'admire, pour y

préférer des loisirs retirés et paisibles, ou encore une promenade silencieuse le long des chemins abandonnés et des rivages solitaires.

C'est aux artistes sans doute, et j'ajoute aux véritables seulement, de confirmer ce que je révèle ici de ces secrètes habitudes qui ont pour but de défendre contre toute atteinte la liberté de conception; mais aussi c'est en toute confiance que je les adjure de le faire, ou plutôt, car je n'ai pas mission pour invoquer leur témoignage, c'est avec la pleine certitude de n'être contredit par aucun d'eux que j'avance ici ces choses qui mettent si vivement en lumière le point que je veux nettement établir, à savoir, que la liberté est un des attributs propres de la conception du beau. Et au surplus, ce recueillement lui-même, que chacun sait être chez les poëtes, chez les peintres, le prélude indispensable des grandes et belles œuvres, tel est son principal et véritable objet, et non pas, comme l'on pourrait s'y tromper, un effort d'intelligence, d'entendement, de raisonnement; si toutefois il est bien vrai que, d'une part, ainsi que nous l'avons déjà démontré, ces facultés ne sont nullement par elles-mêmes génératrices du beau de l'art, et qu'elles en sont au contraire destructrices dès qu'on y recourt pour le produire ; et que, d'autre part, le beau ne peut être conçu dans toute son amplitude et dans tout son éclat qu'à la condition d'une liberté qui n'est protégée, pleine, agissante, qu'au sein d'un recueillement préparé avec soin et ménagé avec scrupule.

Charmantes et gracieuses allégories que nous a léguées la poétique antiquité, que vous renfermez de sens et de lumière! Non-seulement vous donnez au poëte ce coursier ailé qui l'affranchit du servage des réalités, en sorte que c'est avec rapidité qu'il vole, que c'est de haut qu'il embrasse, que c'est au loin qu'il voit, et les rapports des choses, des lieux, des objets, les harmonies des êtres, lui apparaissent ainsi d'autant plus vrais, qu'il en est moins rapproché ; mais aussi vous nous représentez la muse elle-même errant dans un séjour tranquille,

assise sous la nuit des ombrages, jamais agitée, jamais troublée, toujours méditative et sereine, remplie de chaste et pur amour, ainsi que se remplit elle-même de chaste et pur amour l'âme du poëte, quand, affranchie, et au sein d'un recueillement profond, elle reçoit avec ravissement et combine avec délices en une œuvre enchanteresse quelques rayons de l'immortelle beauté! Ah! on le voit bien, poétiques que vous êtes, ce sont des poëtes, en effet, qui vous ont inventées, et non pas Aristote, et non pas cette foule de doctes et de rhéteurs qui de ces mythes ingénieux n'ont loué que la bonne grâce, n'ont répété que les mots, n'ont imposé que le tour, sans se douter le plus souvent qu'ils contiennent la lumière et qu'ils révèlent la vérité.

CHAPITRE XXVII.

Du cas où la liberté de conception est entravée par l'intention philosophique ou encore par des passions pas philosophiques du tout.

Je passe à des faits d'autre sorte : car, je l'ai dit, dans cette matière les faits abondent ; le tout est de bien discerner par quel côté, malgré leur apparente diversité, ils se rattachent à un principe commun, à savoir, le principe que nous voulons nettement établir.

Ce ne sont pas toujours des conditions imposées, ni des entraves nécessaires, qui dans la création du beau empiètent sur la liberté de conception, tantôt pour enrayer, tantôt pour fausser cette conception elle-même ; c'est quelquefois tel but volontairement poursuivi, tel objet conseillé par les circonstances, par la passion ou par autre chose qui n'intervient dans cette conception qu'à la condition de l'altérer. Le beau se montre, le beau éclate toutefois, mais en moindre mesure, et, si l'on compte de grands artistes qui, malgré cet assujettissement partiel, ont produit des œuvres d'un mérite d'ailleurs éminent,

il n'en est pas moins vrai que les premières palmes dans le domaine du beau sont demeurées acquises à ceux d'entre ces grands artistes qui ont été assez bien inspirés ou assez forts pour ne s'assujettir à aucun autre objet que la libre poursuite du beau.

Le prince de ces artistes, c'est assurément Shakspeare, et, pour lui opposer d'entrée un artiste qui, quelque éminent qu'il soit, est loin cependant de l'égaler en indépendance esthétique et par conséquent en conceptions à la fois neuves et pures, nous citerons Voltaire. Shakspeare, en effet, est le type accompli de ces âmes de poëte qui s'abandonnent tout entières au flot puissant de leur conception, pour aboutir par les riches méandres d'un lit mollement sinueux à un pur et limpide océan de beauté ; et Voltaire est le type, au contraire, de ces âmes qui, entendant mettre le beau lui-même au service de leurs passions ou de leurs doctrines, aboutissent à des beautés souvent équivoques, troublées, où l'artifice des coups d'éclat et la pompe éloquente des discours masquent mal la disparité et l'impossible accord des deux buts poursuivis à la fois, le but esthétique et le but philosophique. Et si, dans *Zaïre* plus que dans aucune autre des tragédies de Voltaire, le beau apparaît facile, plein, et d'un éclat aussi pur que limpide, c'est parce que dans cette pièce, où, sans l'imiter de près, il s'inspire du poëte anglais, Voltaire, entraîné cette fois par sa seule conception esthétique, perd de vue et ses intérêts de secte, et ses doctrines de philosophe, pour sentir, pour composer et pour écrire en poëte, avec toutes les franchises du génie et avec le seul essor de la passion !

Ceci nous conduit à parler d'une distinction qui est bien moins usitée parmi les critiques français qu'elle ne l'est parmi les critiques allemands, mais qui nous paraît avoir été faussement appliquée aux deux poëtes dont nous venons de parler. Il s'agit de subjectivité et d'objectivité. Shakspeare, a-t-on dit, est le type de l'écrivain objectif, c'est-à-dire de l'écrivain dont la personnalité n'apparaît pas dans ses écrits, et Voltaire est le type de l'écrivain subjectif, à savoir, de celui dont la person-

nalité se marque, au contraire, dans chacun de ses écrits. Il nous paraît que c'est faire ici une distinction qui, tandis qu'elle paraît vraie à ne considérer que les traits extérieurs et de surface, est au fond fausse de tout point. Sans doute, si l'on entend par personnalité des passions occasionnelles, des intérêts temporaires de secte et de doctrine, en ce sens, Voltaire se montre plus dans ses écrits que ne fait Shakspeare, qui ne s'y montre pas du tout sous ce rapport. Mais, si l'on remonte, pour embrasser la personnalité, jusqu'au moi intime et suprême, jusqu'à cette unité esthétique que nous avons reconnue être identique avec l'individualité elle-même du poëte, alors les rôles changent, et Shakspeare, dont chaque œuvre est marquée d'un sceau si puissant d'individualité, nous semble être tout autrement subjectif que Voltaire, en même temps qu'il est tout autrement objectif, c'est-à-dire que ses drames reflètent avec une bien plus haute pureté, avec une profondeur de vérité bien plus grande, avec une impartialité de raison, de sagacité, de génie, bien plus éclatante, les traits éternels et véritables du monde de la nature et du monde des affections, des vicissitudes de la vie et de la destinée de l'homme.

Et d'ailleurs, si l'on veut bien y faire attention, ce n'est, en effet, qu'au sein du calme de toutes les passions occasionnelles et de tous les intérêts temporaires, ce n'est que dans le recueillement intime et profond de l'âme, que les traits de vérité universelle, constante, dégagée des mille erreurs auxquelles donne naissance un milieu trop rapproché, ou trop présent, ou trop individuel d'observation, peuvent se faire jour ; tout comme ce n'est qu'au sein d'une liberté, non pas sans limites, mais sans entraves dans la sphère où elle se meut, que le moi peut choisir, agglomérer, combiner en une unité dont lui seul est le principe, en une entité dont lui seul est l'âme, la conception de beauté dont ces traits forment quelques-unes des parties intégrantes. Mais, s'il en est bien ainsi, l'on entrevoit dès lors que, si la première de ces conditions engendre cette haute et supérieure objectivité en vertu de laquelle les grandes œu-

vres esthétiques nous paraissent n'être en quelque sorte que le miroir, ou, pour emprunter à Platon un mot d'une sublime profondeur, que la splendeur du vrai, la seconde de ces conditions engendre à son tour cette subjectivité pareillement haute et supérieure, en vertu de laquelle les grandes œuvres esthétiques reflètent avec tant d'éclat et d'énergie l'individualité, non pas occasionnellement modifiée par des passions ou par des intérêts rapprochés, mais l'individualité intime, native, dégagée d'accidents spéciaux, de celui qui en est l'auteur. Aussi en est-il réellement ainsi de tous les artistes supérieurs; ils sont tout ensemble subjectifs et objectifs au plus haut degré : subjectifs, à cause de cette puissante empreinte de leur individualité intime, native, dégagée de tous accidents spéciaux, qui se marque dans leurs ouvrages; objectifs, à cause de l'auguste étendue et de la calme profondeur de vérité universelle qui s'y révèlent de toutes parts; et ce n'est que des artistes comparativement incomplets que l'on a lieu de dire avec quelque justesse qu'ils sont ou exclusivement subjectifs, ou exclusivement objectifs.

C'est donc dans un sens de blâme critique qu'il faut apprécier cette prétendue subjectivité de Voltaire; car c'est par cette subjectivité elle-même que la plupart de ses tragédies ne réalisent que le jet imparfait d'une conception de beauté souvent altérée, faussée ou entravée par l'assujettissement du but esthétique au but philosophique, si ce n'est aux passions de secte ou au fanatisme de doctrine. Racine, sans avoir plus de passion peut-être, et avec moins de hardiesse dramatique, mais qui, à part le joug des règles qu'il porte d'ailleurs avec moins d'effort que personne, n'aliène au profit d'aucun but étranger à celui de la réalisation du beau sa réalisation de conception, est, par cela seul, bien supérieur à Voltaire; et, chose remarquable, sans philosopher jamais, il est bien autrement philosophe; sans prêcher d'office, il persuade bien davantage; sans se faire l'apôtre de la vérité, il en est bien mieux le chantre fécond, inspiré et fidèle!

Que si maintenant nous considérons Voltaire comme poëte comique et en l'opposant, non plus à Shakspeare, mais à Molière, c'est bien ici que nous verrons la conception esthétique faussée, annulée même, par cela seul qu'elle est enchaînée au service des passions les plus destructives d'ailleurs de tout calme, de toute pureté, de toute profondeur, en telle sorte que c'est ici le génie uniquement malin, l'esprit de persiflage, en un mot, le terre-à-terre de la raillerie et bien souvent de la haine, qui, en s'assujettissant la conception, l'étriquent, la stérilisent, et transforment les sucs féconds du beau en arides âcretés. Car enfin ce ne sont ni la gaieté, ni la verve comique, ni la supériorité d'écrivain, de poëte et d'artiste, qui manquent à Voltaire ; mais il a suffi que tous ces dons, détournés de leur objet, qui est la création du beau par voie de libre conception, fussent assujettis au mesquin servage d'une moquerie tantôt indirecte, tantôt personnelle, pour qu'ils devinssent nuls et inféconds. Alors l'aigle, au lieu de planer majestueusement au plus haut des airs, rampe, les ailes coupées, le long des rochers nus, et, au lieu de fondre avec puissance sur la proie de son choix, il se repaît des débris misérables de proies dédaignées.

Molière au contraire, Molière à qui, malgré sa gaie et piquante malice, l'on ne saurait contester une débonnaireté que l'histoire de sa vie constate, que ses écrits révèlent, et sans laquelle il ne serait dès longtemps jugé que comme le redresseur passionné de quelques travers contemporains, et non pas comme le peintre aussi comique que sérieux des travers, des ridicules, des inconséquences, des vices ou des faiblesses éternels de l'esprit; Molière, opposé à Voltaire, nous offre au rebours l'exemple d'un poëte comique qui, n'aliénant sa liberté de conception au profit d'aucune haine d'occasion, comme d'aucune malignité personnelle, présente à ce titre ce double caractère de subjectivité et d'objectivité purement esthétique que nous avons déjà reconnu chez Shakspeare, et qui est l'indice irrécusable d'une poursuite libre, calme et désintéressée, du

beau. Aussi, et comme nous le faisions remarquer tout à l'heure en opposant Racine à Voltaire, mais avec une supériorité bien autrement évidente encore, sans viser d'aussi près que ce dernier, comme Molière atteint plus juste! sans régenter, comme il maîtrise! sans cesser d'être bon, combien il est redoutable! et sans s'attaquer à personne, qu'il avertit bien tout le monde!

Que si nous voulions étudier la *Henriade* au même point de vue, nous y retrouverions à un moindre degré la même imperfection, produite par une cause pareille, à savoir, l'asservissement partiel de la conception esthétique à des convenances ou à des passions philosophiques, lesquelles, contre quelques beautés neuves, mais qui ne tiennent pas à l'objet, appauvrissent le jet du poëme, en altèrent la séve, et y réduisent l'action elle-même à n'être en quelque sorte que le cadre brillant de quelques tableaux préférés et de quelques hardiesses éloquentes. Aussi ces beautés neuves semblent être bien mieux à leur place dans les poëmes philosophiques de Voltaire, où elles se trouvent justement le fond à mettre en œuvre, et où la conception, par cela même bien moins contrariée, contracte de cette circonstance plus d'unité, plus de pureté et plus de calme splendeur.

CHAPITRE XXVIII.

Où, en vue d'abréger, l'on introduit en son lieu une question d'ailleurs malaisée à résoudre.

Toutefois, ici, les questions se pressent, car l'on pourrait se demander à propos de ces poëmes philosophiques eux-mêmes de Voltaire, et à cause précisément de ce que l'objet y est philosophique, si la poésie est là aussi belle, c'est-à-dire aussi affranchie qu'elle peut l'être. Comme c'est toujours un moyen d'être plus bref dans l'examen des questions que de les traiter en leur lieu, je vais toucher incidemment à la principale d'entre

elles, et la solution de celle-là entraînera probablement celle du poëme philosophique et celle de plusieurs autres encore. Cette question principale, c'est celle de l'éloquence et de la poésie envisagées dans leurs rapports réciproques avec le beau.

C'est Cicéron qui a dit : *Est finitimus oratori poeta*, l'orateur est voisin du poëte. En effet, par mille côtés la poésie et l'éloquence se touchent : et il est si délicat de tracer nettement la ligne qui sépare ces deux arts, soit à cause de l'éclat souvent égal du tableau, soit à cause de la peinture pareillement animée des sentiments et des passions, soit à cause de la liberté tout à fait analogue des mouvements, des transitions, du style, soit enfin et surtout à cause du vrai et du juste où tous les deux puisent abondamment comme à une souce qui leur est commune et nécessaire, que plusieurs n'y ont vu en effet que les deux rameaux d'un même arbre.

Mais au point où nous voici parvenus, et en tant que nos principes sont justes, il ne peut déjà plus y avoir lieu pour nous de partager cette opinion. En effet, si la poésie, comme tous les beaux-arts proprement dits, est un art essentiellement esthétique en ceci précisément qu'elle a pour objet exclusif la libre poursuite du beau, et du beau seul, comment pouvait-il se faire qu'il en fût exactement de même de l'éloquence, puisque l'éloquence a pour objet principal, évident, d'établir le vrai et de faire triompher le juste ? Que ce soient là deux sœurs, deux sœurs qui s'entr'aident, qui s'empruntent l'une à l'autre de quoi se faire plus riches toutes les deux qu'elles ne peuvent l'être chacune par ses seules ressources, je le veux bien; mais ce ne sauraient être les rameaux d'un même arbre puisant à une même séve de quoi produire des fruits tout pareils.

La distinction entre l'éloquence et la poésie est au contraire si nettement tranchée, et avec tant de fondement lorsqu'on est remonté jusqu'au principe qui nous occupe à cette heure, que, rien qu'en forçant par supposition ces deux arts à échanger réciproquement d'objet, on ne les obtient plus l'un et l'autre

qu'altérés et viciés dans leurs conditions réciproques d'excellence. Ainsi, qu'on suppose qu'en poésie la conception au lieu de n'avoir pour objet que le beau uniquement, s'assujettit au but philosophique, lequel, après tout, peut bien être considéré dans une multitude de cas comme ayant pour objet d'établir le vrai et de faire triompher le juste, il en arrivera aussitôt ce que nous venons déjà de constater à l'égard de Voltaire, à savoir, que le beau en souffre, et que l'œuvre perd de sa valeur esthétique. Mais qu'on suppose inversement qu'en éloquence l'objet d'établir le vrai et d'établir le juste se subordonne ou s'assujettit au but esthétique, celui de plaire pour plaire, de briller pour briller, d'éblouir pour éblouir, tout aussitôt l'éloquence déchoit, se dégrade, et perd ses qualités propres sans avoir atteint à celles de la poésie.

Au surplus, cette supposition, si déjà elle n'en est plus une pour nous quant à la poésie, elle n'en est pas une non plus quant à l'éloquence. Quel est, en effet, le moindre degré, le genre inférieur d'éloquence démonstrative, celle d'apparat, celle, en un mot, qui se propose plus encore de plaire pour elle-même que d'être persuasive, entraînante au profit du juste? Et, à considérer les orateurs, pourquoi met-on au premier rang Démosthène, en tant que nerveux, convaincant, tout à son objet, qui est de faire prévaloir le vrai et le juste; au second rang Cicéron, en tant qu'à cet objet il mêle trop souvent celui de charmer et d'éblouir; au troisième Isocrate, en tant qu'infidèle bien autrement encore à ce même objet, il poursuit presque uniquement une ordonnance sans reproche, des formes châtiées, une harmonie artistement soutenue, si ce n'est parce qu'en effet, à mesure qu'en éloquence le but esthétique se substitue au but d'établir le vrai et de faire triompher le juste, l'éloquence déchoit, se dégrade et perd son excellence propre, sans avoir atteint à celle de la poésie?

Au surplus, la disparité essentielle de ces deux arts éclate d'une façon singulière dans la manière, en quelque sorte réciproquement inverse, dont s'opère leur décadence. Ainsi c'est à

mesure que la poésie s'écarte du but exclusivement esthétique pour en poursuivre un autre, quel qu'il soit, qu'elle décline, et c'est à mesure, au contraire, que l'éloquence s'écarte de l'objet exclusif d'établir le vrai et de faire triompher le juste pour se rapprocher du but exclusivement esthétique, qu'elle décline de son côté.

Mais ceci constaté, le mot de Cicéron est d'ailleurs infiniment vrai, et il est certain que la relation entre ces deux arts est si intime, que sans cesse en poésie c'est par voie d'éloquence que le beau nous frappe, tout comme en éloquence, sans cesse aussi, c'est par voie de poésie que le beau nous apparaît. Pour que ceci puisse s'expliquer, il faut nécessairement que, malgré leur disparité d'objet, il y ait entre ces deux arts quelque point principal par lequel, non-seulement ils se touchent, mais se confondent ; et il nous paraît que ce point est celui-ci, à savoir que les orateurs, outre qu'ils puisent d'un droit égal et nécessaire à la source du vrai et du juste, jouissent chacun, en ce qui est de la poursuite de leur objet propre, d'une liberté tout à fait analogue, si encore elle n'est pareille.

Que l'orateur, aussi bien que le poëte, puise abondamment et profondément à la source du vrai et du juste, c'est sans doute là ce qui est reconnu de tout le monde. Où serait sans cela la force d'entraînement des grands mouvements oratoires ? ou encore, par quoi les chefs-d'œuvre d'éloquence, qu'ils aient mille ans ou qu'ils soient d'hier, auraient-ils de l'haleine pour vivre, de la valeur pour durer ?

Mais que l'orateur jouisse, quant à l'objet qu'il se propose, ou plutôt malgré l'objet qu'il se propose, d'établir le vrai et de faire triompher le juste, d'une liberté presque pareille à celle dont jouit le poëte, c'est ce qui semble au premier abord plus contestable. Cependant, qu'on veuille bien considérer qu'établir le vrai, ce n'est pas le rechercher, et que faire triompher le juste, ce n'est pas le discuter. Or, si quiconque recherche le vrai par voie de raisonnement est assujetti rigoureusement à toutes les entraves du procédé strictement logique, de telle

sorte qu'il ne peut faire un pas en dehors de l'étroit sentier de la déduction, l'orateur, au contraire, qui ne veut qu'établir le vrai et par voie d'éloquence, c'est-à-dire en le puisant tout démontré et tout vivant à la source de sa conscience et au for même de son propre cœur, se trouve affranchi de ces entraves, libre dans ses moyens, maître de ses mouvements, et, tout aussi bien que le poëte, en possession de faire vibrer à volonté, pour autant qu'il en a le secret, toutes les cordes de l'imagination, du sentiment, de la passion. Et, si quiconque discute le juste est assujetti par cela même à toutes les entraves du procédé strictement logique, en telle sorte qu'il ne peut faire un pas en dehors du cercle étroit d'une dialectique serrée; l'orateur qui ne veut que faire triompher le juste, et ceci par voie d'éloquence, est au contraire affranchi de ces entraves, libre dans ses moyens, maître de ses mouvements, et, tout aussi bien que le poëte, en possession de faire vibrer, pour autant qu'il en a la puissance, toutes les cordes de l'imagination, du sentiment et de la passion. Or, comment cette liberté, qui est évidemment commune à l'orateur et au poëte, et qui s'exerce habituellement par les mêmes moyens, sur les mêmes objets, n'engendrerait-elle pas cette intime conformité qui existe à tant d'égards, et malgré leur élément essentiel de disparité entre l'éloquence et la poésie? Et si la poésie, par cela seul qu'elle poursuit librement le beau, atteint au vrai et au juste, comment l'éloquence, qui poursuit avec non moins de liberté le vrai et le juste, n'atteindrait-elle pas par cela même au beau? Encore une fois, ce n'est que quand, méconnaissant leur objet, l'une, la poésie, aspire à atteindre au beau par le vrai et par le juste; l'autre, l'éloquence, à atteindre au juste et au vrai par le beau, que toutes deux manquent également ce beau et qu'elles perdent chacune leur excellence propre.

Mais s'il en est ainsi, et que l'éloquence et la poésie, à la seule condition d'être fidèles chacune à son objet, atteignent par des voies en partie diverses, en partie pareilles, à produire le beau, dès lors se trouve tranchée, sans infirmer notre prin-

cipe, et au contraire en le confirmant d'une manière éclatante, la question du poëme philosophique, celle aussi de la satire, de l'épître, de l'ode morale, de tous les genres, en un mot, dans lesquels l'objet se trouve n'être pas purement esthétique, sans que néanmoins le beau, pour moins intense et pour moins splendide qu'il y est nécessairement, s'en trouve être d'ailleurs faussé ou altéré en proportion. Ce sont des genres, ou bien mixtes, c'est-à-dire placés, à la condition d'être réduits dans leurs moyens et limités dans leurs proportions, sur cette zone qui est commune à la poésie et à l'éloquence ; ou bien non mixtes, mais appartenant à l'éloquence et qui atteignent au beau par la voie qui est propre à cet art, en sorte que, comme lui, ils s'altèrent, ils se dégradent, s'ils en sortent. Car ce serait en effet une satire, une épître, une ode morale, si là, tout aussi bien que dans une harangue, l'objet d'établir le vrai et de faire triompher le juste se subordonnait à l'objet de briller pour briller, de plaire pour plaire, d'éblouir pour éblouir.

CHAPITRE XXIX.

Du cas où la liberté de conception est entravée par le but philosophique, ou social, ou religieux, ou politique, poursuivi principalement dans la peinture des caractères.

Je reviens à mon sujet. L'asservissement de la conception esthétique se déguise quelquefois sous une autre forme pour produire le même effet, à savoir, un beau imparfait ou manqué. Je veux parler de ce procédé qui, dans le roman ou dans le poëme, consiste à introduire l'idée philosophique sous forme de caractères ou de types, destinés soit à la mettre en lumière, soit à la faire accepter comme heureuse ou vraie ou d'une application désirable, en la dotant sous cette forme de traits propres à séduire. C'est ainsi que, dans la *Nouvelle Héloïse*, Julie est destinée à être le type d'une fille qui se livre à son

amant sans cesser d'être pure, tout comme Wolmar y est destiné à être le type d'un athée déterminé qui pratique religieusement toutes les vertus d'un excellent chrétien.

Le premier inconvénient de caractères ainsi traités est sans doute d'être faux, et c'est le cas, en effet, des caractères de Julie et de Wolmar, quelques belles choses que puissent dire d'ailleurs ces deux personnages en faveur de la thèse dont Rousseau les a chargés d'être les avocats, l'un ennuyeux à la vérité, mais l'autre passionné, séduisant, rempli d'éloquence, et qui, sachant toujours se faire écouter, parviendrait inévitablement à convaincre, si, après tout, on ne sentait pas, malgré les raisonnements les plus forts et les sophismes les mieux déguisés, qu'une fille qui, trop sensible aux amorces de la volupté, se livre à son amant, est impure à côté d'une fille qui résiste à ces amorces et qui rompt avec son amant plutôt que de lui accorder d'illégitimes faveurs. Mais ce qu'il serait intéressant de rechercher, c'est si le défaut même de vérité, si le faux même de ces caractères-là, ne vient pas directement de ce que la libre conception du beau a été entravée, plutôt encore qu'il ne vient de ce que l'écrivain s'est proposé un but philosophique; or, ce que nous avons dit plus haut sur les deux conditions qui engendrent l'objectivité et la subjectivité, tend à démontrer qu'en effet la seule circonstance que la liberté de conception est partiellement assujettie à poursuivre un but autre que le beau suffit pour expliquer l'altération du vrai, ou, ce qui revient au même, pour expliquer comment tantôt le vrai universel, constant, profond, se change en vrai d'accident, de relation ou de surface, c'est-à-dire en vrai qui, au fond, n'est pas vrai; et comment tantôt il se change en vrai qui n'est pas même d'accident, encore moins universel ou constant, c'est-à-dire en faux.

Mais le second et principal inconvénient, c'est que, pour traiter ainsi les caractères, il faut avoir préalablement enchaîné sa liberté de conception en lui imposant à poursuivre un but qui n'est pas le sien ; en sorte que, non plus sous le rapport du

vrai, mais sous le rapport du beau, l'œuvre est imparfaite ou manquée. En effet, la faculté esthétique ainsi assujettie ne saurait avoir son essor complet, et, au lieu d'aboutir à un tout pur et harmonieux, dont les parties, en se pénétrant intimement, se combinent en une naturelle et vivante beauté, elle s'emploie à revêtir seulement d'habits beaux à la vérité un être esthétiquement incomplet, louche ou boiteux. C'est le cas du livre de Rousseau envisagé comme roman et dans les conditions qui constituent la beauté d'un roman. Admirable à divers égards, par parties, dans telle ou telle description, dans telle ou telle peinture de vive passion, il est manqué dans son ensemble, rempli de liens factices et de rapports forcés, faux ou nul en ce qui concerne les caractères, et, si j'ose le dire, en partie faux de style aussi, quand même le style, si on l'isole du roman proprement dit, ou des personnages de qui il est censé être le langage, y est la partie la plus belle du livre, celle surtout par laquelle il a mérité de vivre. Mais ce style très-souvent ne convient pas à l'objet, encore moins à la personne : car il est pour elle ou trop tendu, ou trop orné, ou trop oratoire; partout il sent la thèse à soutenir, le paradoxe à rendre acceptable, en un mot la personnalité philosophique de Rousseau prévalant, quoi qu'il fasse, sur celle de ses personnages, et imprégnant d'une uniformité belle sans doute, mais relativement à eux fausse, toutes les lettres qu'ils s'écrivent. Qui parle mieux que Saint-Preux, qui parle mieux que milord Édouard, que Wolmar lui-même, bien qu'il parle beaucoup trop? Personne, et je le crois bien, car chacun d'eux n'est que Rousseau, ici amant passionné, là sage romanesque, plus loin philosophe raisonneur, mais toujours Rousseau; le nom propre seul a changé. Quant à Claire, quant au baron d'Étanges et à la mère de Julie, Rousseau encore, alors même qu'il s'aide ici ou qu'il s'inspire de miss Howe, du père et de la mère de Clarisse. Car certes, on ne peut avoir lu à la fois *Clarisse* et la *Nouvelle Héloïse* sans reconnaître qu'enflammé, comme Diderot, par la lecture du roman anglais, Rousseau a dans plu-

sieurs parties de son livre procédé de Richardson ; et néanmoins, de l'un à l'autre de ces deux romanciers, quelle différence, quelle opposition presque, et que c'est bien là qu'on saisit le mieux comment l'emphase, le faux, l'affecté, naissent vite des entraves apportées à la conception du beau ; et combien, au contraire, le naturel, l'aisance, l'ampleur, la fécondité, le vrai, naissent avec abondance de la conception du beau abandonnée à toute sa luxuriante liberté! Tandis que pas un des personnages de Richardson n'écrit avec un style comparable à celui des personnages de Rousseau, si bien qu'isolé du roman proprement dit et des personnages de qui il est la langue, le style de Richardson est plutôt uni qu'éclatant, plutôt simple et familier qu'oratoire ou sévèrement châtié, en même temps ce style, naturel partout, varie de caractère avec chacun des personnages si divers dont il est le langage : il est pénétré, imbibé de leur personnalité, tour à tour piquant, sérieux, attachant, éloquent bien moins d'esprit, de passion ou de véhémence, que de vérité, de variété, de vie surtout; enfin, atteignant au beau non pas d'emblée et par lui-même, mais par le concours indirect et subordonné qu'il apporte au plein développement d'une conception libre et ordonnatrice, qui s'enquiert peu de l'y faire éclater partout, mais qui partout l'y fait circuler.

C'est donc à ces causes, et parce que, en s'assujettissant à réaliser sous forme de types une idée philosophique, Rousseau n'a ni voulu ni pu procéder d'une libre conception de beauté, que sa *Nouvelle Héloïse* est une œuvre, esthétiquement parlant, si imparfaite. Sans vouloir affirmer par là que Rousseau eût le génie du romancier, ce que nous ne sommes pas disposé à croire, nous pensons qu'il aurait eu tout à gagner en se laissant inspirer directement par la touchante histoire de l'autre Héloïse, de l'ancienne, dont il n'a abouti qu'à altérer et à fausser la physionomie, bien plutôt qu'il ne l'a reproduite ou renouvelée avec bonheur. Car si la nouvelle Héloïse n'est au fond qu'une fille aux trois quarts complice de la séduction

à laquelle elle succombe, passionnée sans doute, mais tout autant raisonneuse, et encore plus esprit fort, et telle en un mot qu'elle doit être pour représenter le paradoxe moral dont elle est destinée à être le type vivant; l'ancienne Héloïse au contraire fut une amante seulement faible, non moins passionnée, et que tout, d'ailleurs, indépendamment de son âge et de son penchant, conspirait à séduire et à perdre : elle succombe donc, mais en femme qu'égare l'enivrement d'un amour aussi impétueux qu'il est naïf, et non pas en fille superbe qui raisonne sa passion, qui analyse la volupté, qui trouve à sa faute toutes les excuses du sophisme et presque toutes les palmes de la vertu. La nouvelle Héloïse, au sortir de son égarement, épouse Wolmar, pour devenir auprès de cet honnête athée fidèle sans amour et dévote sans piété, telle encore qu'elle doit être pour représenter le paradoxe moral dont elle est destinée à être le type vivant; l'ancienne Héloïse au contraire, longtemps impénitente, connaît à la fin le remords, le combat, la victoire, et elle recouvre, aux eaux d'une piété humble et soumise, le calme des passions, le joug délaissé de la pudeur, et jusqu'au sceau perdu de la chasteté. Aussi l'une, être étrange, séduit, mais ne plaît pas; trouble, mais attache peu; captive, mais n'entraîne guère : tandis que l'autre, durant ses égarements comme durant sa pénitence, conserve toujours l'attrait profond du vrai, la grâce indélébile de son sexe, et le charme même de la pitié qu'elle inspire; toutes choses qu'il était de la conception esthétique librement agissante de s'approprier à son profit, mais toutes choses pareillement que le premier effet de l'assujettissement de cette conception esthétique à une intention philosophique déterminée devait être de faire proscrire ou de laisser méconnaître.

Au surplus, nous vivons dans un temps où abondent le roman social, le roman politique, le roman religieux, le roman philosophique, et à la tête de cette école brille un talent qui, formé à bien des égards sur celui de Rousseau, s'est complu dans les mêmes errements : je veux parler de l'auteur de *Lélia*.

N'est-ce point pour cela que, malgré l'incroyable multiplicité des tentatives, et, en ce qui concerne l'auteur dont je viens de parler, malgré une fécondité d'imagination et une supériorité d'écrivain que nous sommes moins que personne disposé à contester, d'une part la tradition elle-même du bon roman semble s'être perdue, et d'autre part des romans qui remontent au commencement de ce siècle et qui sont l'ouvrage d'écrivains comparativement médiocres, outre qu'ils ont conservé une popularité tranquille et sans faste, mais réelle, paraissent destinés à survivre aux romans de notre époque, et en particulier à *Lélia* elle-même?

CHAPITRE XXX.

Du cas où, sous prétexte de vérité et sous prétexte de moralité, l'on annule entièrement la liberté de conception.

L'histoire de l'art nous offre le tableau d'une multitude de tentatives faites en divers temps pour renouveler, pour féconder ou pour saisir de plus près le beau, et qui pareillement ont été infructueuses et vaines, en ceci précisément qu'elles avaient pour effet préalable d'assujettir la libre conception du beau en l'obligeant à poursuivre tel ou tel objet qui n'est pas le sien.

Que si nous examinions comparativement et dans leur généralité ces tentatives, nous aurions bientôt reconnu qu'elles reposent toujours plus ou moins sur le vice qui consiste à vouloir assujettir le principe esthétique au principe rationnel. Mais, comme cet examen nous entraînerait bien loin, nous préférons choisir un exemple saillant, et consacrer ce chapitre à le bien étudier, plutôt que de nous attacher d'une manière nécessairement cursive à en envisager un grand nombre. Or, l'exemple que je choisis, c'est celui du drame, non pas du drame actuel, qui n'est, après tout, que la tragédie affranchie

de toutes les chaînes dont on l'avait précédemment garrottée, mais le drame du dernier siècle, tel que le conçut et tel que le traita Diderot. Ce drame-là est aujourd'hui universellement reconnu pour être un genre faux, un genre mort, et c'est à ce titre précisément qu'il convient à mon objet : car, s'il en est des œuvres d'art manquées comme il en est des personnes mal portantes, tant que ces personnes vivent, il est malaisé de bien discerner les causes internes de leur maladie ; une fois mortes, rien n'est plus facile. On fait l'autopsie, et tout s'éclaircit.

Or donc Diderot, et cela à une époque où la tragédie, c'est-à-dire le drame du temps, emprisonnée qu'elle était dans le donjon des unités de toute sorte, manquait d'air, de lumière et d'espace, se met en tête de l'affranchir. L'intention, certes, était excellente; par malheur, Diderot s'y prit de telle sorte qu'il n'aboutit qu'à la garrotter plus étroitement. En effet, le voilà qui lui impose, d'une part et en sus, le joug de la vraisemblance, non plus seulement rationnelle, mais matérielle, c'est-à-dire qu'il entend, par exemple, que pour plus de vérité les personnages du drame s'exprimeront en prose, et, d'autre part, le joug d'un but moral à poursuivre, c'est-à-dire qu'il entend que le sujet, l'action et le dénoûment du drame seront combinés en vue d'une moralité qui puisse être d'un usage actuel et pratique pour ceux qui seront venus le voir représenter. Puis, ajoutant l'exemple à la règle, Diderot compose *le Fils naturel* et *le Père de famille*, deux pièces d'une moralité d'autant moins applicable qu'elle y est plus déterminée, d'une vérité d'autant moins frappante qu'elle y est plus vulgairement réelle, d'un intérêt d'autant moins tragique qu'il y est plus lamentable, et où le talent de l'auteur, qui s'y montre pourtant avec assez d'éclat, ne prévaut pas par-dessus le faux du genre au point de faire accepter ce genre de quiconque a le moindre sentiment du beau. Bien plus, en lisant ces drames, on y discerne le talent, on y reconnaît des qualités, on y apprécie d'heureux passages, on s'y intéresse même, mais le

beau s'y trouve absent partout, et de là un déplaisant mécompte, que ne font pas ressentir au même degré des œuvres d'un mérite pourtant inférieur, mais où se marque plutôt l'impuissance d'atteindre au beau que la prétention de vous le montrer où il n'est pas.

Telle a été, en deux mots, la théorie de Diderot, et déjà en l'exposant nous en avons signalé le vice : c'était de gêner de plus en plus, d'annuler presque entièrement la liberté de conception esthétique, en telle sorte que, malgré le talent incontestable de l'auteur, et malgré l'avantage qui résulte toujours pour un écrivain de ce qu'il met lui-même en œuvre ses propres vues, dans les drames de Diderot, le beau ne manque pas, en effet, de s'annuler en raison directe de l'assujettissement de la conception esthétique à des conditions de vérité matérielle d'une part, et à des conditions de moralité directe d'autre part.

Et ce qu'il faut remarquer ici à l'appui de ce que nous avons déjà établi de différentes manières au sujet de l'opposition constante qui existe entre le principe esthétique et le principe rationnel, c'est que tout le vice de la théorie de Diderot sur le drame repose précisément sur ce qu'il a prétendu asservir le premier de ces deux principes au second, au lieu de laisser le second résulter du premier. La vraisemblance déjà, nous l'avons vu à propos des unités dramatiques, mais surtout la vérité matérielle, est un principe purement, grossièrement rationnel, qui suffirait à lui tout seul, s'il pouvait jamais être appliqué dans toute sa rigueur, pour annuler, je ne dis pas seulement toute liberté de conception, mais toute conception elle-même du beau ; et c'est bien pourquoi si, dans les drames de Diderot, du talent se fait voir, des qualités demeurent, d'heureux passages plaisent, cela vient uniquement de ce qu'en fait, sous peine de n'aboutir pas même à une figure de drame acceptable, à une composition ordonnée, à une pièce en un mot, c'est-à-dire à une action ayant une exposition et une intrigue conçues en vue d'un dénoûment, Diderot lui-

même a été forcé de faire ployer en cent rencontres la rigueur de son principe de vérité matérielle. Mais la moralité, en outre, envisagée comme objet, comme terme final, comme but direct auquel doit s'assujettir toute la conception de l'œuvre, est de son côté encore un principe rationnel s'il en fut; car voici que composition, action, incidents, caractère, dénoûment, tout l'ensemble et tous les détails doivent être dès lors calculés, raisonnés, ordonnés en vue de cette moralité, sans qu'il reste au beau, en tant qu'il est distinct de cette moralité, la moindre place pour se mouvoir et le moindre jour pour se montrer.

Au surplus, voici encore, dans ce cas particulier, en quoi éclate bien visiblement cette opposition constante que nous avons signalée entre le principe esthétique et le principe rationnel. Diderot, pour plus de vérité matérielle, c'est-à-dire en vertu d'un principe purement rationnel, veut que ses personnages s'expriment en prose, c'est-à-dire qu'il supprime d'un même coup et le vers et le style poétique. Eh bien! là surtout, il est facile de toucher au doigt, pour ainsi dire, que tout ce qui affranchit, rationnellement parlant, asservit, esthétiquement parlant, dans une mesure inversement égale. Car si, au point de vue de la vérité matérielle rationnellement poursuivie, c'est s'affranchir, en effet, que de proscrire tout ce qui lui est obstacle ou entrave, comme le vers, comme le style poétique ; au point de vue du beau, comment ne serait-ce pas s'asservir proportionnellement que d'être tenu de proscrire le vers avec son rhythme musical et son expressive harmonie, le style poétique avec son vif coloris et ses images éclatantes, pour ne faire usage que d'une prose vulgaire? Et si, au point de vue d'une moralité déterminée poursuivie rationnellement, c'est s'affranchir, en effet, que de proscrire tout ce qui lui est obstacle ou entrave, comme certains caractères, certains incidents, certains sentiments ou certaines passions, dont la peinture eût été belle par elle-même, mais qui ne vont pas à l'objet, au point de vue du beau, au contraire, comment ne serait-ce pas s'asservir proportionnellement que d'être tenu de

proscrire et ces caractères, et ces incidents, et ces sentiments, et ces passions, pour ne faire usage que de ceux-là dont s'accommode une moralité déterminée? L'antithèse, l'opposition, comme on le voit, est entière, constante, proportionnelle, et il en est ainsi toutes les fois qu'on met le principe esthétique en lutte avec le principe rationnel.

Que si, au contraire, on laisse libre et maître le principe esthétique, alors le principe rationnel recouvre tous ses droits légitimes et se développe dans sa plus magnifique ampleur; car il ne se peut pas que le beau fausse ce principe ou le méconnaisse. Et, à prendre pour exemple le drame encore, n'est-il pas manifeste que la seule poursuite du beau, tout en conduisant à élever le style jusqu'à sa plus haute sphère de coloris et de splendeur, et le langage jusqu'à sa plus haute sphère de rhythme, de mouvement et d'harmonie, conduit avec non moins de sûreté à élever le vrai de la basse région des réalités matérielles et des faits contingents jusqu'à sa plus haute sphère de réalités spirituelles, de faits universaux et de rapports constants, en telle sorte que seulement ainsi il acquiert au plus haut degré sa vigueur, sa solidité et sa fécondité rationnelles? Bien plus, n'est-ce pas là la condition elle-même sans laquelle ni le vers ni le style n'ont de cause pour se détacher du sol, n'ont d'ailes pour planer dans les airs? De même n'est-il pas manifeste, en ce qui concerne la moralité du drame, que la seule poursuite du beau, tout en conduisant à élever cette moralité jusqu'à sa plus haute sphère d'étendue, de puissance et de profondeur, conduit, par cela même, avec non moins de sûreté, à l'élever jusqu'à sa plus haute sphère de justesse constante, générale, universelle, en telle sorte que seulement ainsi elle acquiert au plus haut degré sa vigueur, sa solidité et sa fécondité rationnelles? Bien plus, n'est-ce pas là la condition elle-même sans laquelle ni le bon ni le juste n'ont de lumière pour resplendir, n'ont d'éloquence pour persuader, de véhémence pour entraîner les cœurs et pour prendre d'assaut les âmes?

Ainsi, il n'était pas infructueux, dans le sujet qui nous occupe, d'exhumer, pour le soumettre à l'analyse, ce drame manqué de Diderot, fruit de principes directement, franchement erronés, et à ce titre non pas plus dignes, mais plus susceptibles d'une réfutation lumineuse et d'un examen instructif. Diderot, c'est le même écrivain que nous avons entendu plus haut proférer ce non-sens manifeste que *la notion de rapport constitue la beauté*. Diderot, c'est aussi l'écrivain qui, sous prétexte de compléter l'essai du P. André sur le beau, n'a su que le fausser afin d'en accommoder les larges et lumineux principes aux mesquines proportions d'un étroit sensualisme. Diderot enfin, c'est l'homme qui, tout à la fois doué de facultés esthétiques éminentes et aveuglé par de fausses doctrines philosophiques, tantôt abonde en aperçus aussi fins que justes, tantôt éclate en contradictions étranges; ici apprécie avec une finesse singulière, là innove avec une hardiesse malheureuse; un jour se prosterne devant la pure beauté du roman de *Clarisse*, un autre jour imagine un drame bâtard d'où le beau seul se trouve être exclu.

Au surplus, si l'école encyclopédiste a compté des écrivains et des poëtes éminents, parce que le beau peut toujours être créé par ceux-là qui manquent de notions esthétiques philosophiquement injustes, elle n'a fait, quant à la nature même du beau, qu'en amoindrir l'idée et qu'en obscurcir la connaissance ; et il est curieux de voir les coryphées de la philosophie, les apôtres de la raison, ceux qui se sont faits d'office les représentants de l'esprit humain enfin affranchi, agrandi, renouvelé, côtoyer le beau, le créer même, sans seulement se douter que leur philosophie le nie dans sa source essentielle, ou, comme Diderot, que les applications indirectes mais conséquentes de cette philosophie vont jusqu'à l'annuler dans leurs propres ouvrages. Sans doute Voltaire, en vertu de ce qu'il est un grand poëte et en vertu de ce qu'il est doué d'un bon sens exquis, a jeté dans maintes pages de ses écrits des remarques originales, justes et pratiques, sur la poésie et sur l'art : mais

la question même du beau est pour lui comme si elle n'existait pas; et dans son commentaire sur Corneille l'on est surpris de voir la critique d'un si grand esprit sur les ouvrages d'un si grand maître rapetissée jusqu'à n'être généralement qu'une série numérotée de taquineries de détail. De plus, bien que naturellement hardi novateur, jaloux pour sa propre gloire de varier, de changer, d'agrandir le domaine de la tragédie, faute d'avoir pu entrevoir la liberté, la puissance et la dignité de l'âme humaine dans la création du beau, ce même homme, qui va bien jusqu'à découvrir quelque or dans le fumier de Shakspeare, ne va pas jusqu'à embrasser ni comprendre l'étendue extraordinaire de ce génie supérieur; lui qui ne craint pas de s'attaquer au christianisme même, il ne va pas jusqu'à s'affranchir des unités qui le gênent de toutes manières; et dans *Sémiramis*, où éclate le plus cette poltronnerie esthétique de l'audacieux philosophe, plutôt que de transporter le lieu de la scène là où est le tombeau d'où doit sortir, à un moment donné, l'ombre de Ninus, c'est le tombeau lui-même de Ninus qu'il juge à propos de faire arriver sur le lieu de la scène, d'ailleurs scrupuleusement conservé.

CHAPITRE XXXI.

Des poétiques, des traditions et des règles, considérées comme des entraves apportées à la liberté de conception.

Les poétiques, les traditions, et, pour exprimer cela par un seul mot, les règles, qu'elles soient imposées par la critique, par le goût public, par les corps littéraires, par l'habitude, par l'usage ou par autre chose, sont évidemment au nombre des circonstances qui, dans le domaine de l'art, entravent la liberté de conception. C'est ce sujet qui nous occupera dans ce chapitre.

Sans doute les règles entravent la liberté de conception,

mais il faut discerner ici en quel sens et dans quelle mesure ; autrement il serait bien malaisé de s'expliquer pourquoi, comme au siècle d'Auguste, comme au siècle de Louis XIV, c'est du milieu des règles et de toutes les entraves qu'elles peuvent apporter que le beau resplendit de toutes parts.

Les règles entravent dans ce sens qu'elles empêchent la conception de beauté de s'épandre ou qu'elles l'obligent à se restreindre ; c'est le cas de Corneille, qui viole ces règles avec bonheur dans sa tragédie du *Cid*, et qui les respecte avec regret, après qu'il a été semoncé par l'Académie. « Quel dommage ! dit-il ; mais enfin il faut se soumettre ! » Toutefois, s'il est vrai que les règles entravent la liberté de conception, comme cela est évident, à considérer l'exemple illustre que je viens de citer, elles ne faussent pas d'ailleurs cette conception elle-même, comme c'était le cas dans tous les exemples que j'ai cités plus haut. Et, en effet, dans les limites d'une sphère plus restreinte, mais immense encore, cette conception continue de se mouvoir en toute liberté ; et, au lieu qu'elle y soit assujettie à poursuivre aucun objet qui ne soit pas le beau, c'est le beau au contraire qu'elle continue d'y poursuivre uniquement et exclusivement.

Ceci est donc une distinction importante, comme on voit, puisque l'exception elle-même confirme notre règle : c'est-à-dire qu'il est vrai que la liberté de conception est bien un attribut propre et nécessaire de la création du beau, que limiter indéfiniment cette liberté au moyen des règles, mais à la condition expresse de ne la point détourner de son objet, qui est la poursuite exclusive du beau, n'entrave pas essentiellement la création du beau ; tandis qu'étendre aussi indéfiniment qu'on le voudra cette liberté, mais en lui assignant ou en lui imposant à poursuivre un objet quel qu'il soit, qui n'est pas exclusivement le beau, c'est entraver, diminuer ou annuler essentiellement la création du beau.

Mais il n'est pas moins vrai, et toute l'histoire littéraire est là pour en fournir d'innombrables preuves, que la question des

règles, considérées dans l'influence qu'elles exercent sur les productions de l'art, est d'ordinaire constamment mal comprise, en telle sorte que leur autorité est tantôt invoquée, tantôt proscrite à faux, je veux dire sans que le beau soit réellement intéressé de près dans le débat. Ainsi au XVII°, au XVIII° siècle, les règles sont invoquées, elles gouvernent, elles trônent, et, si elles ne sont certainement pas la cause du beau qui se produit alors, il est encore plus évident qu'elles ne l'ont pas empêché de se produire; ainsi pareillement au XIX° siècle les règles sont détrônées, chassées, proscrites, et, si cette proscription n'a certainement pas empêché le beau de se produire sous bien des formes, il est encore plus évident que ce n'est pas cette proscription des règles qui a été la cause du beau qui s'est produit. Mais au XVII° et au XVIII° siècle comme au XIX°, toutes les fois que la liberté de conception, chez le poëte ou chez l'artiste, chez les écoles de poëtes ou d'artistes, a été détournée de son objet, qui est exclusivement la création du beau, que cela soit fait par, avec ou sans les règles, tout aussitôt le beau a été faussé, altéré ou annulé, car c'est là le seul point où le beau soit intéressé de près.

Ce qui explique, du reste, ce phénomène des règles, tantôt invoquées, tantôt proscrites à faux, c'est telles confusions d'idées que la connaissance seule des principes fondamentaux d'esthétique peut détruire ou prévenir. Car enfin, si Corneille, si Racine, si les plus illustres et les plus brillants poëtes du XVII° siècle ont produit le beau en respectant les règles, il était naturel, et en apparence au moins d'une directe application du bon sens, d'en conclure que c'est par les règles qu'ils l'avaient produit. Mais quand, après Corneille, après Racine, après Voltaire, et dans le genre dramatique, par exemple, il s'est agi de produire le beau par les règles, et que, serrées de plus en plus près, les règles ont donné le beau de moins en moins et enfin plus du tout, alors seulement on s'en est pris aux règles, les uns, comme Népomucène Lemercier, pour les échanger avec d'honorables précautions contre d'autres règles

tout aussi oiseuses qu'ils croyaient bien meilleures ; les autres pour déprécier la valeur de ces règles et pour en combattre le joug, en s'élevant par l'étude et par la comparaison des théâtres étrangers jusqu'à des principes d'art plus élevés, plus généraux, plus féconds : telle fut en particulier la tâche qu'accomplirent avec une victorieuse supériorité les rédacteurs du *Globe*, les derniers enfin, comme M. Hugo, pour user de la liberté conquise, tantôt en formulant dans chaque préface une poétique nouvelle, tantôt en expérimentant avec une précipitation trop grande et avec trop peu de réelle puissance dramatique toutes les franchises une fois obtenues de la langue et du drame.

Ainsi donc, tant que les règles sont seulement barrière du beau, le beau, dans des proportions et sous des formes autres sans doute que s'il était plus affranchi, ne laisse pas que d'être créé et de resplendir. Mais aussitôt que les règles sont ou tendent à devenir le principe, l'instrument, le procédé même du beau, alors le beau cesse bientôt de resplendir, cesse bientôt d'être créé, non point parce que ces règles sont mauvaises absolument, puisqu'elles n'ont point précédemment empêché le beau de se produire, mais parce que, à la place ou à défaut du principe esthétique qui est expiré ou qui se trouve exclu, c'est dès lors le principe rationnel qui est chargé de créer le beau ; or, il y est impuissant.

L'imitation des anciens n'a guère été que la mise en pratique de ces règles, dont les poétiques ont été la théorie : aussi a-t-elle donné lieu à des phénomènes tout à fait analogues ; c'est-à-dire qu'au siècle d'Auguste, qu'au siècle de Louis XIV, par exemple, l'esprit le plus prononcé d'imitation coïncide avec une merveilleuse manifestation du beau au moyen d'un grand nombre de chefs-d'œuvre. Toutefois, comme nous l'avons vu plus haut, en tant que la faculté esthétique se développe surtout par approche, par contact, par initiation, aussi longtemps que l'imitation des anciens a été d'admiration, d'enthousiasme, et en quelque sorte d'adoration respectueuse, tout

en restreignant sans doute quant aux poëtes et aux artistes la sphère au sein de laquelle se mouvait leur liberté de conception, elle a pu d'ailleurs féconder et enflammer cette conception : c'est ce qui a lieu, en effet, aux deux époques dont je parle. Mais aussitôt que l'imitation des anciens est devenue d'analyse, raisonneuse, calculée, ou, en d'autres termes, rationnelle au lieu d'esthétique qu'elle était, le beau a cessé de resplendir et la décadence a commencé ; ici croissante, précipitée, universelle, sans retour, comme à Alexandrie, comme à Rome ; là oscillante, partielle, jamais sans retour, comme en France au siècle passé, comme à d'autres époques et dans d'autres contrées de l'Europe moderne.

CHAPITRE XXXII.
Où l'auteur touche un moment, et rien que pour voir, à une question qu'on côtoyait depuis longtemps.

Nous bornerons là nos exemples. Mais, avant de clore ce livre, nous allons toucher à une question haute, difficile, et que nous côtoyons depuis longtemps : c'est celle de savoir dans quel rapport sont entre eux le beau et le vrai, le beau et le juste.

Cette question, elle se lie par quelques côtés avec celle-là même que nous venons de traiter. Car l'on pourrait se demander si le vrai, si le juste, à leur tour, sont des entraves, ou s'ils sont des limites à cette liberté que nous venons d'envisager comme un des attributs propres de la conception du beau. Mais posée ainsi, la question est bientôt tranchée. Non certes le vrai, non certes le juste ne sont, quant à la conception du beau, ni des entraves ni des limites, et bien au contraire, à considérer les phénomènes de l'art, il semble qu'ils soient tantôt, comme en éloquence, le principe même du beau, tantôt, comme en poésie, son résultat le plus immédiat et le plus

universel. Aussi serait-ce déjà n'avancer rien de contradictoire, rien qui heurte le sens commun, rien qui soit en opposition avec les faits généraux et extérieurs comme avec les impressions individuelles et intimes, que de dire que sans cesse dans l'art nous voyons, par une mystérieuse loi, tantôt le vrai et le juste engendrer le beau, tantôt le beau engendrer le juste et le vrai.

Ainsi donc, à considérer ces trois termes, le beau, le vrai, le juste, il y a relation manifeste entre le premier d'entre eux et les deux derniers; mais cette relation, constante qu'elle est en ce qui concerne le beau et le vrai, ne l'est pas au même degré en ce qui concerne le beau et le juste. En effet, le beau se rencontre séparé du juste dans certaines productions de la peinture, de la statuaire de la musique. Mais le vrai, le vrai entendu dans le sens spirituel, et non pas dans son sens de réalité effective et visible, accompagne invariablement le beau de l'art jusqu'aux confins extrêmes de ses productions les plus affranchies de la réalité elle-même, les plus merveilleuses, les plus fantastiques, et nous ne savons pas d'œuvre d'art au monde dont il se puisse dire que le faux n'y altère pas le beau, ou que le beau, pour y être beau, s'y passe d'être vrai.

Or, cette intime et constante relation du beau et du vrai, même dans le domaine circonscrit de l'art, est une circonstance frappante qui fait dériver presque invinciblement l'esprit vers ce mot de Platon que nous avons déjà eu l'occasion de rappeler : « Le beau est la splendeur du vrai. » A cause de sa mystérieuse profondeur, et peut-être à cause de cela même, mais sans doute aussi à cause de ces rapports si intimes que nous voyons ou que nous pressentons entre le beau et le vrai, ce mot ressemble à quelque hardie divination du génie qui, sans illuminer l'esprit de clartés complètes, y jette néanmoins de sourdes lueurs; qui, sans le satisfaire pleinement, le retient à lui néanmoins, non pas parce qu'il démontre, mais parce que, mieux encore que toute autre chose, il semble résumer

dans sa sublime généralité toutes les subtiles inspirations de la pensée, toutes les solutions partielles de la méditation, tous les instincts secrets du sentiment en ce qui concerne la nature du beau, pour autant qu'on parvient à l'envisager dans son essence absolue, qui est Dieu.

Mais il y a plus ; à mesure qu'on pénètre le sens de cette magnifique formule : « Le beau est la splendeur du vrai, » l'on en vient à se demander si le vrai et le juste, considérés dans Dieu lui-même, n'y sont pas un seul et même terme, de telle sorte que le juste y soit compris dans le vrai. L'on en vient à se demander si ce n'est pas la faiblesse de notre vue intellectuelle et morale qui divise en deux rayons cet unique et divin flambeau du vrai, et conséquemment si le beau, qui est, selon Platon, la splendeur du vrai, n'est pas par cela même la splendeur aussi du juste, en tant que compris dans le vrai.

C'est ici, nous le sentons, faire à notre tour de cette métaphysique purement spéculative que nous avons raillée naguère. Qu'on nous le pardonne en faveur de ce que nous la donnons pour ce qu'elle vaut et en faveur de ce qu'elle porte, non pas sur des problèmes dont la solution intéresse les plus saintes croyances, mais sur des questions dont le débat intéresse légitimement une curiosité sérieuse.

Ce qu'il y a de certain, au surplus, c'est que, lorsqu'on considère, non plus seulement la relation intime qu'il y a entre le beau, le vrai et le juste dans les productions de l'art, mais surtout la nature de ce vrai et de ce juste, il est bien difficile de ne pas accepter, non pas à la vérité comme une définition, mais tout au moins comme la lumineuse indication du mieux inspiré des philosophes, et en quelque sorte du mieux initié des poètes, cette idée que le beau n'est peut-être que le reflet aussi rapproché qu'il est possible, aussi éclatant qu'il appartient à des créatures de le produire, du vrai et du juste divins, c'est-à-dire absolus, qu'on les considère comme étant un seul et même terme, ou comme étant deux termes distincts.

Car qu'est-ce donc que le vrai dans l'art ? Nous l'avons vu,

nous l'avons prouvé de cent manières, ce n'est jamais l'imitation dont la réalité est le modèle, jamais l'ordre dont le monde sensible est le type, mais c'est toujours un vrai autre que celui-là, distant de celui-là, et qui lui est par cent côtés opposé et supérieur à la fois. Et ce vrai, dont le modèle est caché, dont le type est invisible, comment le poëte, comment Homère, comment Shakspeare, y atteignent-ils? Est-ce d'étude, d'essai, d'apprentissage, ou encore d'observation méthodique, d'expérience cherchée? Qui voudrait le prétendre? C'est d'intuition intime, c'est par voie de révélation intérieure, c'est moins en le cherchant qu'en le trouvant tout inscrit en divins caractères au fond de leur âme, d'où l'ayant extrait pour le manifester sous une forme sensible, le poëme naît de là beau s'il rayonne de la splendeur du vrai, manqué si le vrai en est absent, ou s'il n'y est que vulgaire et de simple réalité.

Et ce vrai encore, dont le modèle est caché, dont le type est invisible, comment se fait-il qu'il soit le même d'âme à âme, un pour tous les esprits, en un mot, universel et constant en proportion précisément de ce qu'il s'éloigne du vrai de réalité effective et visible? Comment se fait-il que, sur ce vrai de réalité effective et visible, toutes les fois que l'art en opère l'imitation, il y ait possibilité de dissentiment, de désaccord, quand même il appartient en quelque sorte à l'appréciation des sens et à la mesure des procédés d'en constater la valeur; tandis que sur le vrai poétique, sur le vrai de l'art, sur ce vrai qui, perçu et trouvé directement par l'âme, se répand dans l'ensemble et dans les parties d'une belle œuvre, il n'y a presque jamais ni dissentiment ni désaccord? Encore ici, en voyant que le vrai ne commence à être un pour tous les esprits qu'à mesure qu'il se dégage du milieu des réalités visibles, où il est tout occasionnel et relatif, pour tendre vers son principe invisible, qui est à la fois spirituel et absolu, ne croit-on pas pressentir que c'est parce que le vrai poëme reflète ce vrai en lueurs plus vives, qu'il paraît plus universellement et plus incontestablement beau?

Quant au juste, il en est de même, c'est-à-dire que, tandis que les réalités visibles, j'entends la société, le monde, ne nous le présentent jamais qu'altéré ou tout au moins relatif, il a dans l'âme sa règle supérieure, absolue, inscrite aussi en caractères divins, et qui, tout invisible qu'elle soit, non-seulement intervient dans le poëme et s'y manifeste sous mille formes, mais le déborde, le domine, le régit, au point que nulle combinaison d'événements, nul artifice d'éloquence, nul stratagème d'art, ne sauraient la faire ployer et encore moins en briser la rigueur. De plus, un pareillement pour tous les esprits, pareillement universel et constant, en proportion précisément de ce qu'il se dégage du milieu des réalités visibles pour tendre vers son principe spirituel et absolu, le juste ne semble-t-il pas, par cela même, n'être en effet qu'une forme du vrai, et n'est-ce pas alors, à plus forte raison, parce que ce vrai y brille en traits plus éclatants, que le poëme paraît plus universellement et plus incontestablement beau?

D'où vient dans un poëme, dans *Othello* par exemple, que l'innocente et pure Desdemona peut périr étouffée par le More, et que le More et que Iago pourraient survivre, l'un non désabusé et par conséquent satisfait de sa vengeance, l'autre triomphant et comblé de bienfaits, sans que pour cela la moralité de la pièce fût le moins du monde viciée, bien plus, afin que cette moralité fût peut-être plus éclatante et plus salutaire encore? N'est-ce pas évidemment, inévitablement, en vertu de ce que l'âme, à cause de cette règle supérieure, absolue du juste, dont je parlais tout à l'heure, et qui est inscrite en caractères divins, apprécie, réforme, en appelle et se confie avec une intime et profonde jouissance, qui est identique, ce semble, avec le sentiment lui-même du beau, en la justice plus supérieure encore, plus absolue encore que cette règle lui révèle; de telle sorte que plus il y a perturbation du juste dans les faits représentés, plus la réaction est forte, plus le retour est véhément, plus l'évidence est manifeste en faveur de cette justice supérieure, absolue, et tôt ou tard répa-

ratrice? Pourquoi inversement, dans les œuvres qu'enfante une conception vulgaire ou un système d'art erroné, le spectacle du vice puni et de la vertu récompensée séance tenante engendre-t-il d'ordinaire, et tout à la fois, une impression de vrai faussé par l'intervention d'artifices calculés, et une moralité mesquinement salutaire, souvent nulle, sinon parce que, dans ce cas, si d'une part, au point de vue de l'imitation de la réalité visible, c'est là une chance qui est d'exception et par conséquent moins vraie qu'une autre, d'autre part, au point de vue de la règle intime, supérieure et absolue, en vertu même de ce que le juste s'accomplit, que bien que mal, sous les yeux, il n'y a lieu ni à cette réaction, ni à ce sublime appel, ni à cette confiance à la fois mystérieuse et profonde qui, en provoquant les grands ébranlements de l'âme, y provoque du même coup le cri instinctivement admiratif du beau? Ainsi, sous ce point de vue aussi, le juste, par cette inaltérable rigueur sur laquelle rien n'empiète, sur laquelle rien ne prévaut, semble n'être qu'une forme du vrai; et n'est-ce pas alors à plus forte raison, répéterons-nous, parce que le vrai brille en traits plus splendides, que le poëme paraît plus universellement et plus incontestablement beau?

Certes, nous n'avons pas la prétention d'ériger ces idées en système, ni ces conséquences hasardées en solutions péremptoires; mais nous avons voulu, avant de quitter la région supérieure de notre sujet, faire acte d'adhésion à cette antique formule de Platon : « Le beau est la splendeur du vrai, » parce que, de toutes les choses qui ont été dites ou écrites sur le beau, celle-ci nous a paru être encore celle qui a le plus d'ampleur féconde, de généralité lumineuse et de justesse probable.

CHAPITRE XXXIII.

Où l'on se sépare pour aller dormir.

A présent, lecteur, souhaitons-nous le bonsoir et allons dormir... Toutefois, qu'auparavant je n'oublie pas de récapituler, sans quoi il faudrait commencer par là notre livre suivant, et ce serait lui avoir ménagé un malencontreux début.

Je vais donc récapituler. A ce propos, une idée surgit dans mon esprit : si, faute de lecteurs qui m'auront accompagné jusqu'ici, j'allais récapituler pour moi seul, qui n'en ai pas besoin le moins du monde ? C'est là un doute sinistre, et le mieux sera, je crois, de ne m'y appesantir pas. Je récapitule donc.

Il s'agissait, dans ce septième livre, d'aborder le beau de plus près, de l'attraper même, s'il se pouvait, dans le filet d'une définition. L'on a vu par quelle raison nous nous sommes refusé à tenter la chose, et comment tous ceux qui ont essayé de cette pêche-là n'y ont rien attrapé qui vaille. Bien plutôt donc, après nous être amarrés à la théorie du beau absolu, nous sommes descendus sur la rive, et nous avons été prendre un temps de repos sur une hauteur où deux hommes équarrissaient une poutre. De l'âne, plus question.

Rentrés ensuite au for même de notre sujet, et nous fondant sur ce que le beau de l'art procède de la pensée humaine, nous avons très-naturellement distingué le *beau conçu*, pour nous en occuper sur l'heure, du *beau mis en œuvre*, pour nous en occuper dans le livre suivant.

En ce qui est du beau conçu, nous avons établi qu'il existe une faculté esthétique proprement dite, qui est distincte de toutes les autres facultés, tant par son objet et sa façon de procéder que par son mode de culture et de développement. Or, c'est dès ici qu'après avoir eu à lutter dans les livres précédents contre le principe d'imitation, nous avons eu à lutter, et, à ce qu'il nous semble, avec non moins d'avantage,

contre le principe rationnel qui, communément et sous mille formes, en critique et en esthétique, usurpe une place, des droits, des pouvoirs qui ne lui appartiennent pas.

Abordant ensuite la conception elle-même du beau, nous lui avons reconnu trois attributs propres : la simultanéité, l'unité et la liberté, et nous avons mis à leur rang, c'est-à-dire réduit à leur valeur comparativement secondaire ou simplement accidentelle, tous ceux que l'on pourrait être tenté de mettre, et que l'on a mis en effet souvent sur la même ligne. Ces attributs secondaires sont l'ordre, la variété, la proportion et l'harmonie. Ces attributs accidentels sont la force, la grandeur et la richesse.

Enfin, nous avons touché, rien que pour voir, à une haute question, celle de savoir dans quels rapports sont entre eux le beau, le vrai et le juste; et sur ce point, sans rien résoudre, nous avons simplement acquiescé avec une respectueuse et vive sympathie à ce mot de Platon, que le beau est la splendeur du vrai.

Tel a été notre travail de ce livre ; travail ardu, inévitablement incomplet, mais où l'esprit de système n'est entré pour rien, et qui est suffisant, nous l'espérons, pour éclairer notre route durant la carrière qu'il nous reste à fournir.

FIN.

TABLE DES CHAPITRES.

LIVRE PREMIER.

Chapitres.		Pages.
I.	Comment l'homme a six sens....................	1
II.	Comment l'auteur escamote la description de ce sixième sens et s'embrouille à vue d'œil.........	2
III.	Comment l'auteur, voulant décrire des choses de pur sentiment, devient fade, affecté, obscur, sans cesser pourtant d'être honnête et moral.............	2
IV.	Comment l'auteur se tire d'affaire comme il peut....	3
V.	Comment l'auteur récapitule, et noue ce qu'il a dit avec ce qu'il va dire........................	4
VI.	Comment de la bosse naissent les beaux-arts et les bonnes gens......	4
VII.	Comment l'auteur se met à divaguer...............	9
VIII.	Où l'auteur divague moins......................	12
IX.	Comment l'auteur se borne à transcrire un chiffon de papier......................................	13
X.	Comment l'auteur, à propos de chiffon, se mêle de ce qui ne le regarde pas.......................	16
XI.	Où l'auteur retrouve sa route....................	21

LIVRE DEUXIÈME.

I.	Du sujet de ce livre............................	22
II.	D'une contradiction apparente....................	25
III.	Des Chinois de la Chine.........................	27
IV.	De l'encre de Chine, et à quoi on reconnaît la bonne.	32
V.	Du P. Duhalde et de sa recette...................	33
VI.	Des donneurs de recettes.	34
VII.	De l'affection qu'on porte aux objets inanimés.......	35
VIII.	De mon bâton d'encre de Chine...................	40

		Pages.
IX.	Du pinceau...	42
X.	Du papier...	45
XI.	Où l'auteur se prend de paroles avec un philosophe..	46
XII.	D'un quatrième instrument..	48
XIII.	Du maître par excellence..	48
XIV.	Des maîtres en général...	49
XV.	Où l'auteur s'écarte de l'opinion commune..........	51
XVI.	Comment l'étude des grands maîtres dirige sans fausser..	52
XVII.	Comment pourtant les morts ne sont pas seuls bons maîtres..	53
XVIII.	Où l'auteur revient à son dire....................	54

LIVRE TROISIÈME.

I.	Du sujet de ce livre...............................	59
II.	Où un âne nous montre ce que c'est que le trait, le relief et la couleur.............................	60
III.	Où ces trois moyens d'imitation sont comparés sous le rapport de leur puissance relative...............	62
IV.	Où ils sont comparés relativement aux parties de l'art auxquelles ils concourent........................	63
V.	Sur un fait curieux que présente le trait, et sur les chats qui se voient dans un miroir................	65
VI.	Un mot très-long sur la peinture des anciens........	67
VII.	De l'espèce de relief qu'on appelle clair-obscur......	89
VIII.	Où l'auteur prend congé de son âne................	92
IX.	Du trait, et par quoi il se recommande.............	95
X.	Où l'auteur s'aperçoit qu'il est seul à se lire........	98
XI.	Du trait, considéré dans le paysage................	99
XII.	Où l'auteur rectifie son dire.......................	101
XIII.	Où l'on se rapproche de l'encre de Chine...........	103
XIV.	Du relief...	105
XV.	De la couleur.....................................	106
XVI.	Même sujet.......................................	108
XVII.	Point de couleurs, et cependant de la couleur.......	110
XVIII.	Même sujet.......................................	112
XIX.	Beaucoup de couleurs, et cependant pas de couleur.	114
XX.	Où l'auteur clôt ce livre...........................	116

LIVRE QUATRIÈME.

		Pages.
I.	Où l'auteur s'étend sous un chêne, et pourquoi.	120
II.	Où l'auteur s'apprête à raisonner au rebours du sens commun.	121
III.	Où l'on rend à Claude ce qui appartient à Claude.	122
IV.	Où l'on voit qu'aucun des arts d'imitation n'a pour but l'imitation.	124
V.	Où l'auteur monte sur son âne et prend un peintre en croupe.	126
VI.	Où il y a un apologue et du bel esprit.	127
VII.	Ce qui est niais d'évidence est quelquefois bon à prouver.	128
VIII.	Ce qui est vrai de l'art, quant au rôle qui joue l'imitation, est vrai de chacune des parties de l'art, de la première à la dernière.	131
IX.	Ut pictura poesis.	135
X.	Où l'auteur tire de ce qui précède un principe qui contient la définition de l'art.	137
XI.	Un tableau est l'ouvrage de trois personnes distinctes, mais inséparables : le Procédé, l'Imitation et l'Art.	138
XII.	Où l'auteur se repose, et facilement s'en va coucher.	140
XIII.	Où l'auteur passe à une autre question qui pourrait bien être la même.	142
XIV.	Par où le peintre est dépendant de la nature dans l'imitation qu'il en fait.	143
XV.	Même sujet.	145
XVI.	Par où la nature dépend à son tour du peintre.	146
XVII.	Où l'auteur, en voulant prouver ce que nul ne conteste, devient fastidieux.	147
XVIII	Le peintre, pour imiter, transforme.	148
XIX.	Et Ronsard aussi.	151
XX.	Et Haydn pareillement.	152
XXI.	Pourquoi le peintre, lorsqu'il imite, transforme.	155
XXII.	Où l'auteur est insulté par un lecteur.	156
XXIII.	Où l'auteur poursuit sa route sans faire semblant de rien.	157

		Pages.
XXIV.	Où l'auteur se livre à une innocente joie............	159
XXV.	Du repeint et des Israélites.......................	161
XXVI.	De quelle sorte est le fruit qu'on peut retirer de l'enseignement des maîtres............................	163
XXVII.	Des copies de maîtres............................	165
XXVIII.	Conclusion de ce livre...........................	167

LIVRE CINQUIÈME.

I.	Où l'auteur, couché sur l'herbe, songe qu'il y a deux façons de penser et une troisième................	170
II.	Où l'auteur, continuant de songer, trouve que Cicéron persuade moins que Virgile..................	171
III.	Même sujet.....................................	172
IV.	D'une chose étrange et d'un progrès stérile.........	173
V.	De l'ancien cuisinier français et de ce qu'il advient quand on supprime les recettes...................	174
VI.	Où l'on regrette les neuf sœurs et, à défaut, le P. Bossu.......................................	175
VII.	D'un conte bleu.................................	176
VIII.	De la méthode d'Aristote, et comment c'est la foi qui sauve..	179
IX.	Même sujet.....................................	180
X.	Du problème du beau............................	181
XI.	Par quel motif l'auteur croit que ce problème est insoluble...	182
XII.	Du beau relatif.................................	183
XIII.	Où l'auteur s'accommode de raisons pitoyables......	184
XIV.	De deux méthodes, et d'une troisième qui mène perdre...	186
XV.	Même sujet.....................................	188
XVI.	Où l'auteur se repent de ce qu'il vient de dire.......	189
XVII.	Du beau de la nature............................	189
XVIII.	Le beau est une fleur qu'il faut étudier sur pied.....	191
XIX.	Du beau de l'art................................	193
XX.	Où l'on apprend ce qu'est devenu l'âne.............	193
XXI.	Le beau de l'art est-il la production du beau de la nature?..	196

		Pages.
XXII.	Où l'auteur s'aventure, rien que pour voir, sur un pont qui est très-fréquenté...	197
XXIII.	Ce qu'il advient quand le beau de l'art s'assujettit au beau de la nature...	200
XXIV.	D'une absurdité célèbre intitulée : L'ART POUR L'ART...	203
XXV.	Retour à Claude...	205
XXVI.	Où l'on se débarrasse une fois pour toutes des deux grosses erreurs qui encombraient les abords du problème...	207
XXVII.	Où l'auteur engage le lecteur à lui intenter une objection de toute force...	209
XXVIII.	Où, sans bouger de sa cime, l'auteur expérimente sur un chêne splendide et sur un chêne ragot...	210
XXIX.	Où, les deux tableaux étant terminés, l'on expérimente sur eux...	211
XXX.	Où l'on continue d'expérimenter sur les deux chênes...	212
XXXI.	Où l'amateur tranche la question de la façon la plus heureuse et la plus décisive...	212
XXXII.	D'une pierre deux coups...	213
XXXIII.	Où l'on n'a plus qu'à se baisser pour prendre...	214
XXXIV.	Où ce qu'on a pris on le nettoie...	215
XXXV.	Après quoi on le pose sur deux appuis tout préparés...	215
XXXVI.	Après quoi le livre se trouve clos...	216

LIVRE SIXIÈME.

I.	Où l'auteur, s'étant surpris à vieillir, tourne au triste.	217
II.	Suite...	218
III.	Où, de triste en triste, l'auteur tourne à l'amer...	218
IV.	Où l'auteur se console comme il peut...	219
V.	Comment il s'est trouvé que ce livre n'est pas celui que l'auteur avait voulu faire...	220
VI.	Où l'auteur s'aime mieux ainsi qu'ainsi...	221
VII.	Des méthodes en matière d'esthétique...	222
VIII.	Où l'on se remet en chemin...	225
IX.	Tous, du plus au moins, nous créons le beau...	226

		Pages.
X.	Comment c'est de ceci qu'on peut conclure au beau absolu qui, dans son essence, est Dieu...........	229
XI.	Pourquoi nous ne sommes pas, vous et moi, de grands artistes................................	231
XII.	Où l'on voit comme à l'œil ce qui a toujours exposé les gens à prendre le signe du beau pour le beau lui-même....................	233
XIII.	Pourquoi les artistes débutent plus ou moins vite, et pourquoi les grands artistes n'atteignent que tard à leur maturité........	235
XIV.	Qui est assommant et pas du tout indispensable à lire.......................................	238
XV.	Où l'on s'amuse à résoudre un petit problème au moyen des données du chapitre précédent........	243
XVI.	De la conception et de la gestation du beau.........	245
XVII.	De la difficulté qu'il y a à discerner les caractères esthétiques dans les productions médiocres.........	250
XVIII.	Où l'auteur regrette son âne.....................	254
XIX.	Où l'on retourne le principe pour le soumettre à des épreuves encore plus décisives................	255
XX.	Où il est question de petits bonshommes............	256
XXI.	Où l'on voit pourquoi l'apprenti peintre est moins artiste que le gamin pas encore apprenti.........	261
XXII.	Où l'on en finit décidément avec les petits bonshommes...................................	264
XXIII.	Beaucoup de pourquoi et juste autant de parce que..	265
XXIV.	Où l'on fait avancer la grosse pile................	267
XXV.	Comment se vérifie de point en point, et comme à l'œil, ce qui est avancé dans le chapitre précédent......	270
XXVI.	Comment l'art aussi, considéré dans son ensemble, est un mode général de représentation non moins conventionnel que la peinture en particulier......	272
XXVII.	Où l'on voit comment, l'art proprement dit n'étant qu'une langue, cette langue naît, croît, décline, périt et se renouvelle incessamment............	275
XXVIII.	Où l'on s'explique pourquoi le beau d'une époque n'est qu'imparfaitement ou pas du tout le beau d'une autre époque....................................	278

		Pages.
XXIX.	Des connaisseurs et de ce qu'ils signifient..........	280
XXX.	Conclusion de ce livre......................	283

LIVRE SEPTIÈME.

I.	Où l'on apprend que l'âne n'était qu'une fiction.....	286
II.	Où l'auteur déclare d'emblée qu'il se refuse net à formuler une définition du beau..................	288
III.	Où l'auteur hasarde une raison de sentiment à l'appui de son refus............................	290
IV.	Où l'auteur raisonne au point de vue utilitaire, afin d'avoir pour lui les gens, l'opinion et le siècle....	291
V.	Où l'auteur cite sa propre expérience..............	292
VI.	Où l'auteur offre à prendre ou à vendre quelques définitions du beau ?..........................	293
VII.	L'unité et la simplicité ne seraient-elles point les véritables sources du beau.....................	295
VIII.	Où l'on trouve des définitions du beau, de quoi s'en rassasier pour longtemps......................	297
IX.	Ce qu'il faut conclure de la nullité et de la diversité de ces définitions...........................	300
X.	D'un accord remarquable qui contraste avec le désaccord, remarquable aussi, que nous venons de signaler.......................................	301
XI.	Où l'on s'apprête à quitter ces hauteurs.............	304
XII.	Où l'on fait, au sortir du beau absolu, une petite halte.	306
XIII.	Où l'on se trouve avec deux paysans qui équarrissent une poutre...................................	307
XIV.	Où l'auteur s'oublie à décrire sa maison des champs.	309
XV.	Où l'on fait une distinction sans laquelle il n'y a que confusion et obscurité en matière d'esthétique.....	311
XVI.	Où l'on établit qu'il y a une faculté esthétique qui est distincte de toutes les autres facultés, soit par son objet, soit par sa façon de procéder..........	312
XVII.	De ce que la plupart ne vont pas jusqu'à discerner la faculté esthétique............................	318
XVIII.	Où l'on examine quels sont le mode de culture et le mode de développement de la faculté esthétique..	323

		Pages.
XIX.	De trois attributs primordiaux qui sont propres à la conception du beau...........................	332
XX.	Où l'on assigne leur valeur et leur place relative à l'ordre, à la variété, à la proportion et à l'harmonie.	334
XXI.	Où pareillement, et pour n'y pas revenir, l'on assigne leur valeur et leur place relative à la force, à l'éclat, à la grandeur et à la richesse..........	335
XXII.	De la simultanéité envisagée comme un attribut propre de la conception du beau........................	336
XXIII.	De l'unité envisagée comme l'un des attributs propres de la conception du beau...................	342
XXIV.	Suite..	346
XXV.	De la liberté envisagée comme attribut propre à la conception du beau................................	355
XXVI.	Suite. Et pourquoi l'artiste véritable a son humeur à lui.,...................................	362
XXVII.	Du cas où la liberté de conception est entravée par l'intention philosophique, ou encore par des passions pas philosophiques du tout.....................	365
XXVIII.	Où, en vue d'abréger, l'on introduit en son lieu une question autrement malaisée à résoudre..........	370
XXIX.	Du cas où la liberté de conception est entravée par le but philosophique encore, ou social, ou religieux, ou politique, poursuivi principalement dans la peinture des caractères.............................	375
XXX.	Du cas où, sous prétexte de vérité et sous prétexte de moralité, l'on annule entièrement la conception du beau..	380
XXXI.	Des poétiques, des traditions et des règles, considérées comme des entraves apportées à la conception du beau...	386
XXXII.	Où l'auteur touche un moment, et rien que pour voir, à une question qu'on côtoyait depuis longtemps..	390
XXXIII.	Où l'on se sépare pour aller dormir................	396

<center>FIN DE LA TABLE.</center>

TYPOGRAPHIE DE CH. LAHURE
Imprimeur du Sénat et de la Cour de Cassation
rue de Vaugirard, 9

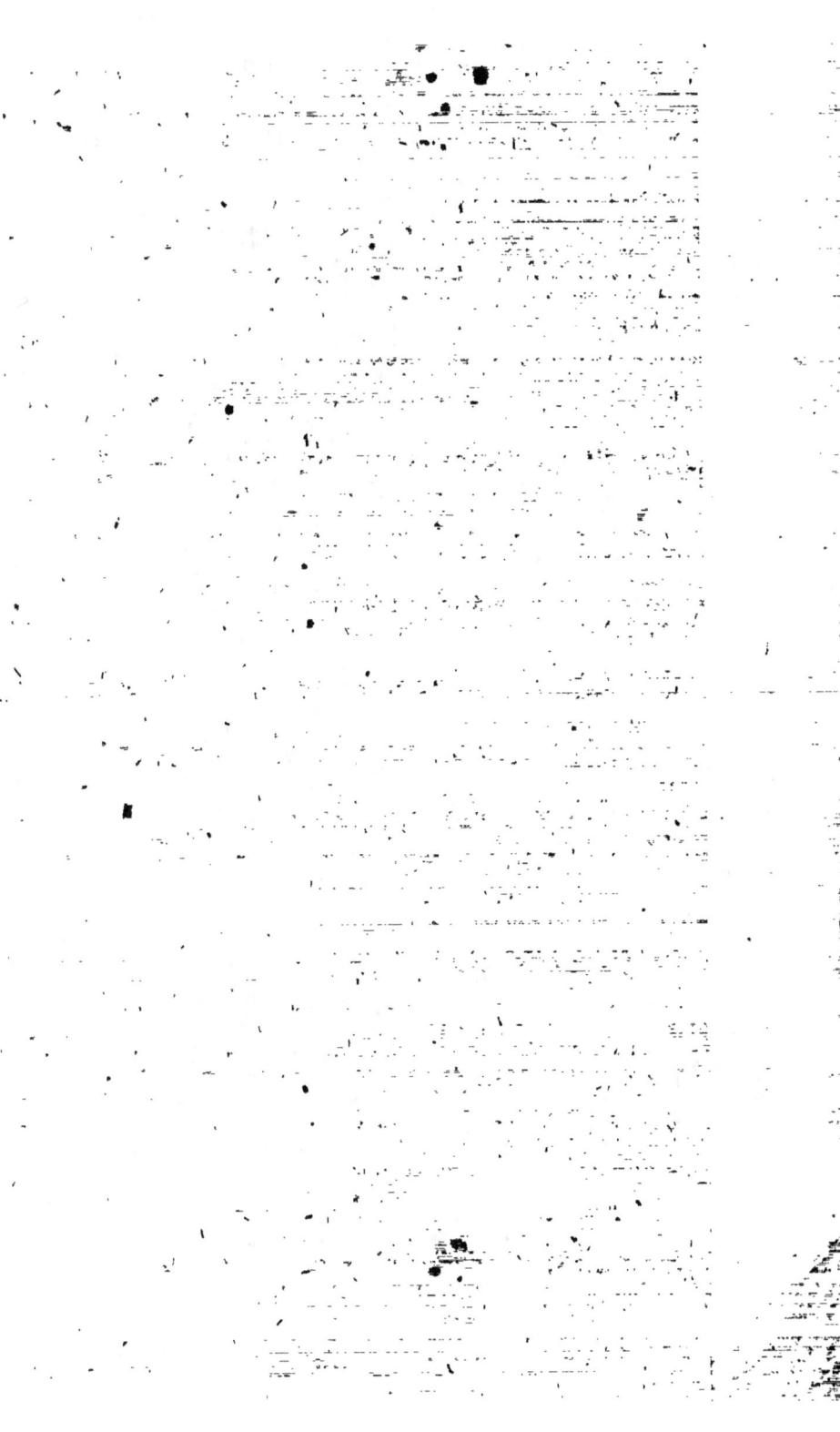

Librairie de L. HACHETTE et Cie, rue Pierre-Sarrazin, 14, à Paris.

BIBLIOTHÈQUE VARIÉE, FORMAT IN-18 JÉSUS.

Volumes à 3 francs 50 centimes.

Balzac (H. de). Théâtre. 1 vol.
Barrau. Révolution française. 1 vol.
Bayard. Théâtre. 12 vol.
Belloy (de). Le chevalier d'Aï. 1 vol.
— Poésies 1 vol.
Brizeux. Histoires poétiques 1 vol.
Busquet. Poème des heures. 1 vol.
Byron. OEuvres complètes, trad. Laroche. 4 vol.
Caro (E.). Etudes morales. 1 vol.
Carrel (Arm.). OEuvres littéraires. 1 vol.
Castellane (de). Souvenirs de la vie militaire 1 v.
Dante. La Divine comédie, trad. par Fiorentino, 1 vol.
Enault (L.). La Terre-Sainte. 1 vol.
— Constantinople et la Turquie. 1 vol.
— La Norvège. 1 vol.
Eyma (Xavier). Femmes du Nouveau-Monde. 1 vol.
— Les Deux Amériques. 1 vol.
— Les Peaux rouges 1 vol.
Figuier. L'Alchimie et les Alchimistes. 1 vol.
— L'Année scientifique et industrielle. 1 vol.
Gérard de Nerval. Les Illuminés. 1 vol.
— Le Rêve et la Vie. 1 vol.
Gozlan (Léon). Georges III. 1 vol.
— Mœurs théâtrales. 1 vol.
— De neuf heures à minuit. 1 vol.
— Contes et nouvelles. 1 vol.
Gresset. OEuvres, Edition illustrée. 1 vol.
Homère. L'Iliade et l'Odyssée, trad. de Giguet. 1 vol.
Houssaye (A.). Portraits du XVIIIe siècle. 2 vol.
— Poésies complètes. 1 vol.
— Philosophes et comédiennes. 1 vol.
— Le Violon de Franjolé. 1 vol.
— Histoire du quarante et unième fauteuil. 1 vol.
— Voyages humoristiques. 1 vol.
Hugo (Victor). Notre-Dame de Paris. 1 vol.
— Théâtre. 3 vol.
— Han d'Islande. 1 vol.
— Les Orientales; les Voix intérieures; les Rayons et les Ombres. 1 vol.
— Odes et Ballades; les Feuilles d'Automne; les Chants du crépuscule. 1 vol.
— Bug Jargal; le Dernier jour d'un condamné. 1 vol.
— Le Rhin. 2 vol.
Lamartine (A. de). OEuvres. 8 vol.

Lamartine (A. de). Méditations poétiques 2 vol.
— Harmonies poétiques. 1 vol.
— Recueillements poétiques. 1 vol.
— Jocelyn. 1 vol.
— La Chute d'un ange. 1 vol.
— Voyage en Orient. 2 vol.
— Histoire de la Restauration. 8 vol.
Libert. Histoire de la Chevalerie. 1 vol.
Limayrac (Paulin). Coups de plume sincères. 1 vol
Lucien. OEuvres complètes. 2 vol.
Marmier. Un été au bord de la Baltique. 1 vol.
— Lettres sur le Nord. 1 vol.
Mercier. Tableau de Paris. 1 vol.
Méry. Mélodies poétiques. 1 vol.
Michelet. L'Oiseau. 2 vol.
Montaigne. Essais. 1 vol.
Montfort (Cap.). Voyage en Chine. 1 vol.
Mornand. La Vie des eaux. 1 vol.
Nodier (Ch.). Histoire du roi de Bohême. 1 vol.
Orsay (comtesse d'). L'Ombre du bonheur. 1 vol
Ossian. Poëmes gaéliques. 1 vol.
Perrens (F. T.). Jérôme Savonarole. 1 vol.
— Deux ans de révolution en Italie. 1 vol.
Pfeiffer (Mme). Voyage autour du monde. 1 v.
Saint-Félix. Les Nuits de Rome. 1 vol
Saintine (X.-B.). Picciola. 1 vol.
— Seul
Scudo. Critique et littérature musicales. 2 vol.
— Le Chevalier Sarti, roman musical. 1 vol.
Simon (Jules). Le Devoir. 1 vol.
— La Religion naturelle. 1 vol.
— La Liberté de conscience. 1 vol.
Soltykoff. Voyage dans l'Inde et en Perse. 1 vol.
Taine (H.). Voyage aux Pyrénées. 1 vol. illustré.
— Essai sur Tite Live. 1 vol.
— Les Philosophes français du XIXe siècle. 1 vol.
Töpffer (Rod.). Le Presbytère. 1 vol.
— Nouvelles genevoises. 1 vol.
— Rosa et Gertrude. 1 vol.
— Menus propos. 1 vol.
Troplong. Influence du christianisme. 1 vol.
Zeller. Épisodes dramatiques de l'histoire d'Italie 1 vol.
Zschokke (H.). Contes suisses. 1 vol.

Volumes à 2 francs.

Boileau. OEuvres complètes. 1 vol.
Cervantès. Don Quichotte, trad. Viardot. 2 vol.
Corneille (P.). OEuvres complètes. 5 vol.
Cumming (Miss). L'Allumeur de réverbères. 1 vol.
Currer Bell. Jane Eyre. 1 vol.
Denecourt. Fontainebleau. 1 vol.
Dickens (Ch.). Bleak-House. 2 vol.
— Contes de Noël. 1 vol.
— Nicolas Nickleby. 2 vol.
Florian. Fables. 1 vol.
Freytag (G.). Doit et avoir. 2 vol.
Fullerton (Lady). L'Oiseau du bon Dieu. 1 vol.
Gaskell (Mme). Marie Barton. 1 vol.
Hauff (W.). Nouvelles. 1 vol.
La Fontaine. OEuvres complètes. 2 vol.
Lamennais. Les Évangiles. 1 vol.

Leblanc d'Hachluya Histoire de l'Islamisme 1 v.
Ludwig (Otto). Entre ciel et terre. 1 vol.
Molière. OEuvres complètes. 2 vol.
Montesquieu. OEuvres complètes. 2 vol.
Mügge (Th.). Afraja. 1 vol.
Pascal. OEuvres complètes. 2 vol.
Pluquet. Dictionnaire des hérésies. 2 vol.
Racine. OEuvres complètes. 2 vol.
Rousseau (J. J.). OEuvres complètes. 8 vol.
Saint François de Sales. OEuvres. 2 vol.
Saint-Simon. Mémoires complets. 12 vol.
Swift. Voyages de Gulliver. 1 vol.
Thackeray. Henry Esmond. 1 vol.
— Barry Lindon. 1 vol.
Zaccone. Le Langage des fleurs, avec 18 gravures coloriées. 1 vol.

Typographie de Ch. Lahure, rue de Vaugirard, 9.